U0112747

时尚之书

THE FASHION BOOK

英国费顿出版社 编著　　沈思齐 译

湖南美术出版社

全国百佳图书出版单位

·长沙·

凡　例

一、《时尚之书》记录了 19 世纪、20 世纪、21 世纪第一个十年的时尚界人物、时尚品牌故事及知名艺术院校，共收录词条 570 多个，以词条首字母为标准，按照由 A 到 Z 的顺序排列，后附大事年表、尾注、译名对照表及索引，方便读者参照阅读。

二、该书内文中，每一词条下包括一幅相关插图、说明性文字、人物生卒年、相关人物与品牌。

三、因众多时尚品牌与该品牌创始人同名，书中的品牌皆用楷体字标出，如"克里斯汀·迪奥创办同名品牌迪奥"，方便读者进行区分。

前　言

　　新版《时尚之书》采用了一种全新的视角，审视时尚界和那些创造时尚并为其注入灵感的大师，他们生活的年代跨越两个世纪，且充分代表了时尚界的方方面面。其中既有可可·香奈儿（Coco Chanel）、三宅一生（Issey Miyake）等时尚先驱，亦有王大仁、菲比·菲洛（Phoebe Philo）等如今在时尚界声名显赫的设计巨匠。同时，理查德·埃夫登（Richard Avedon）、赫尔穆特·牛顿（Helmut Newton）、梅尔特和马可斯（Mert & Marcus）以及特里·理查森（Terry Richardson）等摄影大师亦被囊括其中。本书作为一本指南，收录超过 570 个词条，包括时装及配饰设计师、摄影师、造型师、高等院校、模特、编辑，以及那些引领或代表了某种风格及运动的标志性人物。书中还配有大量富有标志性与启发性的图片。本书摒弃固有的分类方式，制造出种种迷人且出人意料的并置：从特立独行的嘎嘎小姐（Lady Gaga）与克里斯蒂安·拉克鲁瓦（Christian Lacroix），到汤姆·福特（Tom Ford）与时尚神童尼古拉·福尔米凯蒂（Nicola Formichetti），不一而足。每个词条都包含一幅概括该主题时尚成就的插图，同时搭配简短的文字，补足创作者的生平及影响。新版《时尚之书》同时还附有详细的更新版年表和清晰的交叉参照系统，使读者可以更方便地在时尚这一介乎艺术与商业之间的领域，发现不同个体间的合作与联系。

詹姆斯·阿贝（James Abbe）

詹姆斯·阿贝所采用的简洁背景和柔和布光，令画面中的吉尔达·格雷（Gilda Gray）显得愈发撩人，她在齐格菲歌舞团（Ziegfeld Follies）和其他一些百老汇时事讽刺剧中担任舞者。像同时代许多时尚摄影师所做的那样，这张照片着重表现一种私密感——格雷的双眼望向他处，沉浸在自己的思绪中，仿佛是在恍惚间被拍摄下来，而她本人对此一无所知。这张摄于1924年的照片，巧妙地诠释了20世纪20年代中期晚礼服的精髓——直线造型，轻薄性感的面料，点缀着层层叠叠的流苏，可能是浪凡（Lanvin）或者帕图（Patou）的设计。20世纪早期，美国摄影师詹姆斯·阿贝热衷以女性舞台剧及影视剧中的女演员为对象拍摄人物肖像。这张为美国版《时尚》杂志拍摄的典雅之作，呈现了亚历山大·利伯曼（Alexander Liberman）口中"一个藏于梦中的世界，在那里人们言语文明、举止优雅"。

▶ 浪凡、利伯曼、帕图

詹姆斯·阿贝，1883年生于美国缅因州艾尔弗雷德市，1973年卒于美国加利福尼亚州旧金山市；图为吉尔达·格雷，1924年摄于巴黎。

约瑟夫·阿布德（Joseph Abboud）

<div style="text-align:right">设计师</div>

由粗亚麻裁剪而成的中山装，内搭手工针织马甲及无领衬衫，每件衣服上的纽扣都具备天然且精良的手工质感，与大多数美国设计师所使用的工业制品形成对比。拥有黎巴嫩血统的约瑟夫·阿布德在男装和女装领域均有涉猎。在他的作品中，美式运动服与源自北非服饰的色彩和质地以一种非同寻常的方式被组合在一起。20世纪60年代，阿布德曾收藏过土耳其基里姆花毯，这激发了他的灵感。他开始组合天然元素，这一特色在他的作品中反复出现。1981年，他以买手的身份进入拉夫·劳伦（Ralph Lauren），开启职业生涯，后来成为男装设计部门的副总监。1985年，他自立门户，秉承着和劳伦相似的理念：服装不仅关乎设计，更是一种生活方式。1986年，他发布了自己的服装品牌，以丰富的色彩和非同一般的精良质感，为自己的风格克制的服饰开辟了属于自己的一片天地。

▶ 阿尔法罗（Alfaro）、阿玛尼（Armani）、劳伦、厄兹贝克（Özbek）

约瑟夫·阿布德，1950年生于美国马萨诸塞州波士顿市；亚麻男装，1995春夏系列；兰德尔·梅思顿（Randall Mesdon）摄。

海德·阿克曼（**Haider Ackermann**） 　　　　　　　　　　　　　　设计师

　　照片中的模特仰面躺着，如莱顿爵士（Lord Leighton）画作中疲倦的宫女一样，流露出一种放荡且具有异域气息的奢华之感，极好地呼应了在佛罗伦萨皮蒂宫中发布的海德·阿克曼2011春夏系列：烟雾缭绕中，男装和女装的廓形相似，奢华的绸缎、印式窄脚裤及和服式领口，描绘出对丝绸之路的幻想。阿克曼生于哥伦比亚，辗转欧洲和非洲多地，在游历中度过童年[1]，现居比利时安特卫普（Antwerp）。他的设计系列时常呈现出强烈的场所感，还有一种被设计师称为"errance"（法语，意为彷徨），即四处游荡的感觉。他的女装设计以软皮、绒面皮、重磅绸缎、针织面料及真丝为面料而为人钟爱。同时，他的设计中还大量出现性感的中性廓形。女演员蒂尔达·斯温顿（Tilda Swinton）完美地演绎了这一点，并与设计师的个人风格相得益彰。

▶ 迪穆拉米斯特（Demeulemeester）、马吉拉（Margiela）、欧文斯（Owens）、斯温顿

海德·阿克曼，1971年生于哥伦比亚圣菲波哥大市；2011海德·阿克曼佛罗伦萨男装展系列；埃里克·马迪根·赫克（Erik Madigan Heck）摄。

阿道夫（Adolfo）

这张怀亚特·库珀（Wyatt Cooper）夫妇的快照是阿道夫最喜欢的图片之一。不仅仅因为夫妇二人都穿着由他设计的优雅服饰。在他看来："盛装外出是有趣的，这完全是因为我们只是偶尔而不是经常这样做——时不时地光彩照人、魅力四射，这种感觉很不错。"但他对魅力的诠释从不落入俗套。阿道夫最初以做女帽入行，后来在香奈

儿和巴黎世家接受训练，并在纽约开办了自己的沙龙。在那里，阿道夫设计出了著名的针织套装，格洛丽亚·库珀（又名格洛丽亚·范德比尔特）曾穿过一件。该套装受到可可·香奈儿针织运动装和标志性套装的启发，为纽约的上流人士所喜爱。1993 年，阿道夫沙龙的关闭令他的顾客们感到十分不安，尤其是南希·里根（Nancy Reagan），

毕竟她已经是一位 20 年的老顾客了。她也许比其他任何人都更好地诠释了阿道夫的理念："一位穿着阿道夫设计的服装的女士看上去应该简单、经典且舒适。"

▶ 巴黎世家、香奈儿、加拉诺斯（Galanos）、范德比尔特

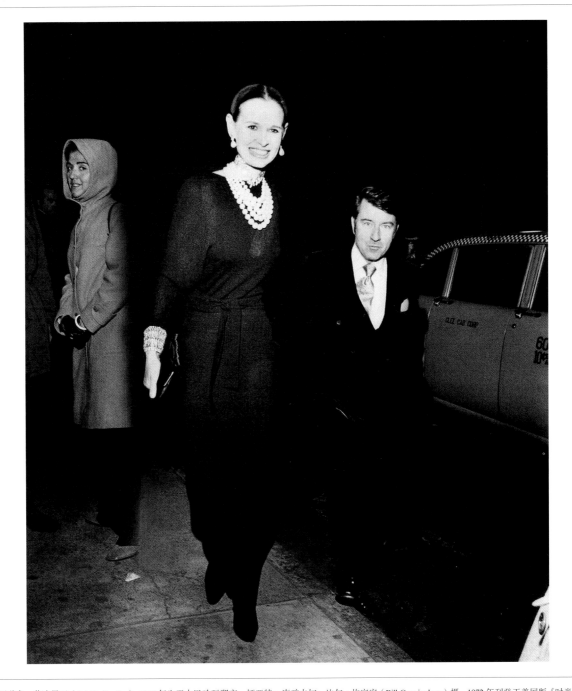

吉尔伯特·阿德里安（Gilbert Adrian）

<div style="text-align: right">设计师</div>

琼·克劳馥（Joan Crawford）身着阿德里安招牌的"衣架状"套装：垫肩及修身裙的组合制造出"倒三角"廓形，这种造型每隔几年就会流行一次，尤其在 20 世纪 80 年代。图中的三角形翻领进一步强化了这种造型：从肩部开始，逐渐收窄，指向腰间。阿德里安在 1947 年接受《生活》杂志采访时曾说："美国女性的日间着装应该是流线型的。"他的标志性设计还包括带有优雅褶皱的长晚宴礼服。他在电影《大饭店》（*Grand Hotel*，1932）中为琼·克劳馥设计的服装及为尚未成名的珍·哈露（Jean Harlow）设计的银色斜裁缎面礼服都极好地体现了这一点。20 世纪 30 年代至 40 年代，他在米高梅电影公司担任服装设计师，因其作品而拥有了大批拥趸，并成为一名极具影响力的时装设计师。1942 年，他从设计师的位置上退休，开办了时装店，继续创造极具特色的套装和礼服。

▶ 嘉宝（Garbo）、艾琳（Irene）、奥里-凯利（Orry-Kelly）、普拉特·莱恩斯（Platt Lynes）

吉尔伯特·阿德里安，原名阿道弗斯·格林伯格（Adolphus Greenburg），1903 年生于美国康涅狄格州诺格塔克市，1959 年卒于美国加利福尼亚州洛杉矶市；照片中为琼·克劳馥，摄于 1940 年前后。

加比·阿吉翁（Gaby Aghion），蔻依（Chloé）

蔻依如今已成为女性化现代感的同义词，它的品牌理念是由出生于埃及的设计师加比·阿吉翁提出的。1952 年，她和商业合作伙伴雅克·勒努瓦（Jacques Lenoir）共同创立这一品牌。阿吉翁心中有一位自由、独立的女英雄，她拒绝使用当时最为流行的建筑式廓形，转而为成衣引入合身剪裁及堪比高级定制的精致细节。在那之后，

蔻依成为知名设计师们竞相追逐的目标，但其优雅且灵动的风格始终得以保留。1965 年至 1983 年，卡尔·拉格斐（Karl Lagerfeld）在掌舵期间，将"伍德斯托克式风格"引入蔻依，唤醒时代的嬉皮士情绪。1997 年起，斯特拉·麦卡特尼（Stella McCartney）接任主设计师，她的设计风格中散发出一种与拉格斐类似的玩世不恭的女性气息。

蔻依现为历峰集团旗下国际品牌，拥有一条副线和香水产品线。2011 年，克莱尔·韦特·凯勒（Clare Waight Keller）担任创意总监，它还在继续成长。

▶ 贝利（Bailly）、拉格斐、麦卡特尼、保兰（Paulin）、西特邦（Sitbon）、施泰格尔（Steiger）

加比·阿吉翁，1921 年生于埃及亚历山大城，2014 年卒于法国巴黎；"拉赫玛尼诺夫"（Rachmaninoff）裙，蔻依 1973 春夏系列，由卡尔·拉格斐执笔设计，发布于巴黎洛朗餐厅；让-吕斯·于雷（Jean-Luce Huré）摄。

阿涅丝夫人（**Madame Agnès**）

20 世纪 30 年代，帽子的流行程度到达顶峰，一位女士如果不戴帽子，就像没穿礼服一样，是绝不会出门的。在法国，女帽行业是女性设计师的天下，而阿涅丝夫人则是其中的佼佼者。关于她，最有名的是她会在顾客戴着帽子的情况下，修剪出雅致的帽檐。她曾在卡罗琳·勒布（Caroline Reboux）门下做学徒。1917 年，她在圣奥诺雷郊区街开设了自己的女帽店，这条街上聚集了大量伟大的设计师。她承袭了卡罗琳·勒布的低调风格，并在这种风格之上融合了她对 20 世纪 30 年代艺术和艺术潮流的认识。图中帽子的杰出设计，体现了阿涅丝夫人在表现戏剧性和超现实主义方面的天赋。两顶黑色仿麂皮帽子的尖端都被夸张地拧向一个高点，左边那顶有一束流苏优雅地环绕于模特颈边。

▶ 巴尔泰（Barthet）、霍伊宁根-许纳（Hoyningen-Huene）、勒布、鲁夫（Rouff）、塔尔博特（Talbot）

阿涅丝夫人，19 世纪晚期生于法国，卒于法国，活跃于 20 世纪 10 年代至 40 年代；黑色仿麂皮女帽手稿，1936 年。

阿瑟丁·阿拉亚（**Azzedine Alaïa**）

身着紧身裙，脚踩高跟鞋，气质强悍的女模特极好地诠释了 20 世纪 80 年代以吸引异性为目的的服饰潮流中所充斥的性感魅力。所有模特身上的衣服均出自阿瑟丁·阿拉亚 1987 春夏系列。"身体是一切美的前提，"受到马德琳·维奥内（Madeleine Vionnet）启发的阿拉亚说，"没有什么比健康的身体穿着悦目的服饰更美妙了。"这位

"紧身裙之王"年轻时曾学习雕塑，因此可以极佳地把握女性形体。移居巴黎后，他曾短暂地为迪奥和姬龙雪（Guy Laroche）工作。20 世纪 60 年代末，他在左岸开设了自己的时装店。20 世纪 80 年代早期，他所设计的由厚针织面料制成的紧身裙和紧身衣，引发了莱卡革命。2008 年，阿拉亚获颁法国荣誉军团勋章骑士勋位（Chevaliers of

the Légion d'honneur）。在阔别 T 形台多年之后，他发布了 2011 秋冬高级定制系列。

▶ 奥迪贝特（Audibet）、迪奥、葛蕾丝·琼斯（G. Jones）、姬龙雪、莱热（Léger）、维奥内

阿瑟丁·阿拉亚，1940 年生于突尼斯；巴黎发布会；阿瑟·埃尔戈特（Arthur Elgort）摄，1987 年刊于英国版《时尚》杂志。

沃尔特·阿尔比尼（**Walter Albini**）

两名女子身着沃尔特·阿尔比尼设计的标志性单品，摆出迪斯科造型，动感而迷人的服饰令人回想起 20 世纪 30 年代的时尚风格。1965 年，阿尔比尼开启奢华运动风服装生意，因为忠于香奈儿和帕图的早期风格而为人所知，并与 20 世纪 70 年代的全球浪潮形成对比。亚洲和非洲艺术中大胆的色彩及明亮的花格纹被他大量用于夹克、

短裙及其他基础廓形之上。和其他 70 年代的设计师一样，阿尔比尼从反主流的嬉皮层叠穿搭文化及其特征中汲取灵感，混搭上儒雅的运动便装。阿尔比尼的信条是：尽情享受今天，把所有的不快都留给明天。讽刺的是，英年早逝的阿尔比尼并未等到明天的来临。但阿尔比尼华丽、激进且充满活力的运动装设计为 20 世纪 70 年代的时尚

圈贡献了浓墨重彩的一笔。

► 巴尼特（Barnett）、贝茨（Bates）、香奈儿、厄兹贝克、帕图

沃尔特·阿尔比尼，1941 年生于意大利布斯托-阿西齐奥，1983 年卒于米兰；黑色绉绸套装；克里斯·冯·旺根海姆（Chris von Wangenheim）摄，1971 年刊登于意大利版《时尚》杂志。

亚历山大（Alexandre）

在这幅摄于 1962 年的照片中，亚历山大·德帕里斯（Alexandre de Paris），或者他本人更喜欢的称呼"亚历山大先生"（Monsieur Alexandre），正在为伊丽莎白·泰勒打理头发。他周身环绕着众多传奇人物，温莎公爵夫人、可可·香奈儿和格蕾丝·凯利（Grace Kelly）均是他的顾客。据说他的父母原本想让他学医，但一位预言家告诉他们"一位国王的妻子会将一切安排妥当"，于是

他们做出让步，任由他追逐自己的理想。亚历山大曾师从巴黎造型师安托万（Antoine），正是后者发明了著名的"流浪儿短发"。亚历山大继承了他的衣钵，并成为欧洲名流的发型师。让·科克托（Jean Cocteau）为他设计了品牌徽标——一只斯芬克斯（sphinx），因为亚历山大为他烫出了"一位真正的诗人该有的卷发"。1997 年，让·保罗·高缇耶（Jean Paul Gaultier）说服亚历山大

出山，担任他的首场时装秀的发型师。此前，亚历山大曾担任可可·香奈儿、皮埃尔·巴尔曼（Pierre Balmain）和伊夫·圣洛朗（Yves Saint Laurent）的时装秀的发型师。

▶ 安托万、科克托、高缇耶、雷奇内（Recine）、温莎、温斯顿（Winston）

亚历山大，原名路易斯·亚历山大·雷蒙（Louis Alexandre Raimon），1922 年生于法国圣特罗佩兹，2008 年卒于法国圣特罗佩兹；图为亚历山大·德帕里斯和伊丽莎白·泰勒在一起；埃里克·阿贾尼（Eric Adjani）摄于 1962 年。

维克多·阿尔法罗（**Victor Alfaro**）

　　1991 年，在维克多·阿尔法罗发布了他的首个系列作品后，《时尚 Cosmo》杂志将其誉为"一个极具魅力的系列，如热追踪导弹一般追逐时尚潮流"。尽管被视为奥斯卡·德拉伦塔（Oscar de la Renta）和比尔·布拉斯（Bill Blass）的接班人，阿尔法罗却鲜少就自己的作品发表高谈阔论；恰恰相反，他的目标再单纯不过：让穿着者看上去魅力四射。下图中就是一件典型的阿尔法罗作品，不沾染一丝世俗之气，丝绸的性感奢华被其简洁的造型完美中和。伞裙和无肩带上衣是阿尔法罗在鸡尾酒会礼服及晚礼服中常用的单品组合，他在为美国成衣设计师约瑟夫·阿布德工作期间学到了这一点。他用竹节丝替代其他设计师使用的纯棉材质，沿袭美式便装设计传统的同时，为保证实用性而悄然放弃装饰性细节，即使在舞会礼服的设计中也是如此。2008 年，他推出了品牌维克多·阿尔法罗之维克多（Victor by Victor Alfaro）。

▶ 阿布德、布拉斯、德拉伦塔、泰勒

维克多·阿尔法罗，1965 年生于墨西哥奇瓦瓦州；紧身无带胸衣搭配晚礼服裙，1996 春夏系列；克里斯·穆尔（Chris Moore）摄。

哈迪·埃米斯爵士（Sir Hardy Amies）

1977 年，英国女王身着引人注目的粉色绉纱礼服、外套和披肩，出现在登基 25 周年庆典之上。她的服装皆由哈迪·埃米斯爵士设计。哈迪·埃米斯自 1955 年起担任女王的御用裁缝，并为其一手打造了鲜艳、简洁且富有女性魅力的个人风格。1989 年，埃米斯被授予爵士封号。1934 年至 1939 年间，他曾在传统英式高级时装店"拉切斯（Lachasse）"担任设计师和经理。他还曾担任陆军中校，管理一支驻扎在比利时的特种部队，在实施"实用"（Utility）配给制度期间设计衣服。1946 年，他开启自己的制衣生意，为伊丽莎白公主设计服装，并最终获得皇家认证。1950 年，埃米斯开始涉足女装成衣领域。1961 年，他开启和男装连锁企业赫普沃斯（Hepworths）的合作。

他的名言定义了英国男士的时尚之道，"一位男士看上去应该是这样的，他明智地购买服装，仔细地穿着，然后全然忘却衣服的存在"。

▶ 克莱门茨·里贝罗（Clements Ribeiro）、哈特内尔（Hartnell）、莫顿（Morton）、雷恩（Rayne）、斯蒂贝尔（Stiebel）

哈迪·埃米斯爵士，1909 年生于英国伦敦，2003 年卒于英国牛津郡兰福德；图为登基 25 周年庆典中身着粉色套装的女王伊丽莎白二世，摄于 1977 年。

安托万（Antoine）

约瑟芬·贝克（Josephine Baker）是安托万的众多名流顾客之一——她曾佩戴安托万设计的头巾似的假发登台表演。安托万生于波兰，后来移居巴黎，在发型师德古先生（Monsieur Decoux）的沙龙工作。在那里，他用心工作并大受欢迎。于是德古将这位明星发型师带到了时尚的海边城镇多维尔。在那里，安托万被介绍给大量主顾，他们和他保持了数十年的关系。回到巴黎后，安托万成立了自己的沙龙，并开创了美发领域的先河——贩售护发及彩妆产品。尽管他以"伊顿式发型"（Eton crop）为外界所知，他却始终拒绝将设计出这一发型的功劳据为己有。他表示自己只是按照一位顾客的要求做事而已，那位顾客曾三次前来，每次都要求将她的波波头剪得更短一点，来顺应当时女性所崇尚的愈发具有运动感的生活方式。安托万的巅峰时刻是乔治六世的加冕仪式，他负责打理当晚400位嘉宾的发型。

▶ 亚历山大、葛蕾丝·琼斯、肯尼思（Kenneth）、德迈耶、塔尔博特

安托万，原名安塔克·斯普里克沃斯基（Antak Cierplikowski），1884年生于波兰谢拉兹，1976年卒于波兰谢拉兹；照片中为约瑟芬·贝克；巴龙·德迈耶（Baron de Meyer）摄于1925年前后。

安东尼奥（Antonio）

这幅安东尼奥的水彩作品中，一位模特与一位经过解构的人体模型相拥，该作品登上了 1981 年意大利版《时尚》杂志的封面。这种超现实元素是一项由达利、科克托和贝拉尔（Bérard）在 20 世纪 30 年代开创的传统，成为贯穿安东尼奥职业生涯的主题之一。在画中，他为得克萨斯州来的杰丽·霍尔（Jerry Hall）加上孤星[2]徽章，仙人掌从她的牛仔帽上长出，而帕特·克利夫兰（Pat Cleveland）则幻化成一只细高跟靴子。除了上述视觉手法，安东尼奥还会像摄影师那样从生活中取材，搭建场景。从他精细的铅笔画作品中可以清晰地看出，安东尼奥的创作受到博尔迪尼（Boldini）和安格尔（Ingres）的影响。他的作品影响了整整 10 年间的时尚插画，振兴了 20 世纪 50 年代低迷的插画行业。20 世纪 70 年代，安东尼奥曾与聚集在巴黎的众多国际名模及知名人士一起工作。周天娜（Tina Chow）、葛蕾丝·琼斯和帕洛玛·毕加索（Paloma Picasso）都是他的常客。

▶ 周天娜、达利、葛蕾丝·琼斯、坎恩（Khanh）、范思哲

安东尼奥，全名安东尼奥·洛佩斯（Antonio Lopez），1943 年生于波多黎各乌图阿多市，1987 年卒于美国洛杉矶市；图为詹尼·范思哲（Gianni Versace）品牌杂志内页，刊于 1981 年意大利版《时尚》杂志。

艾丽斯·阿普费尔（Iris Apfel）

2005年在美国大都会艺术博物馆举办的艾丽斯·阿普费尔时装收藏展引发了极大关注，其主题"时尚珍宝"（Rare Bird of Fashion）更是完美地概括了这位风尚偶像的特点。这位生于纽约皇后区的地道纽约人、面料商及前《女装日报》（Women's Wear Daily）编辑，因其直言不讳的表达和妙趣横生的风格成为备受推崇的流行文化偶

像。作为时装精品店店主和镜子生产商的独生女，阿普费尔幼年便与时尚结下不解之缘。她饱受赞誉的衣橱，在经历毕生的精心收集后，成为高级时装和跳蚤市场精品的珍稀组合，展现出她兼容并包的独特品味。照片中的她，正身着川久保玲设计的服饰进行拍摄。该照片在2012年登上《眼花缭乱》（Dazed & Confused）杂志封面，她玩世

不恭的性格和独特的时尚品味显露无疑。阿普费尔曾表示："在时尚方面，最可怕的错误莫过于望向镜子，却在镜中看到了别人。"

► 布洛（Blow）、坎宁安、吉尼斯（Guinness）、川久保玲、温图尔（Wintour）

艾丽斯·阿普费尔，1921年生于美国纽约；图为身着川久保玲2012秋冬系列的艾丽斯·阿普费尔，该照片登上了《眼花缭乱》杂志封面，杰夫·巴克（Jeff Bark）摄。

新井淳一（**Junichi Arai**）

曾有人形容新井淳一是"日本面料圈的顽童……一个摆弄高科技玩具的调皮男孩"，而提花织机和计算机便是他最心爱的玩具。下图中展示的面料极具代表性，具有金属光泽的纤维被制成精美绝伦的艺术品，令人赞叹不已。新井淳一生于桐生市，那里是日本历史上重要的纺织业中心之一，其父母的家族中都有人从事纺织业。起初，他和父亲一起工作，专营和服及腰带面料。通过不断经营，他最终收购了36项与新面料相关的专利。1970年后，新井淳一开始进行试验性工作，并与设计师川久保玲及三宅一生展开长期合作，他们会要求"像云一样""像石头一样"或"倾盆大雨一般"的面料，然后静待新井施展魔法，运用独特的编织技法制造出相应的面料。

▶ 菱沼良树、五十川明、陈泰玉（Jinteok）、川久保玲、三宅一生

新井淳一，1932年生于日本桐生市；图为其设计的压褶面料，1990春夏系列；新井正直（Masanao Arai）摄。

伊丽莎白·雅顿（Elizabeth Arden） 化妆品生产商

在巴龙·德迈耶为伊丽莎白·雅顿拍摄的这幅著名的广告作品中，一位模特模仿莫迪里阿尼（Modigliani）画中的人物，同时使用了雅顿的脸部产品。作为 20 世纪最伟大的化妆品品牌之一，伊丽莎白·雅顿中的"Arden（雅顿）"得名于丁尼生（Tennyson）的诗作《伊诺克·阿登》（Enoch Arden[3]），而"伊丽莎白"则完全是出于雅顿本人对这个名字的喜爱。雅顿原名弗洛伦丝·奈廷格尔·格雷厄姆（Florence Nightingale Graham），曾在纽约为埃莉诺·阿代尔（Eleanor Adair）工作，是一名美容师。1910 年，她在第五大道开办了美容沙龙，店铺以红色大门为标志。作为最早提倡运动的美容大师之一，1934 年她在缅因州开办了一家水疗休养度假村。另外她还格外喜欢马。雅顿为好莱坞研发了强光照射下也不会融化的彩妆系列，后来，这一系列被想要外出跳舞的女性所追捧。1935 年，她推出了传奇的 8 小时润泽霜（Eight Hour Cream），至今仍令消费者趋之若鹜。

► 布尔茹瓦（Bourjois）、查尔斯·詹姆斯（C. James）、德迈耶、雷夫森（Revson）、植村秀

伊丽莎白·雅顿，原名弗洛伦丝·奈廷格尔·格雷厄姆，1878 年生于加拿大安大略省伍德布里奇，1966 年卒于美国纽约；照片为广告图片，巴龙·德迈耶摄于 1927 年前后。

乔治·阿玛尼（Giorgio Armani）

一男一女身着现代主义者的标志性服饰：其独特的剪裁样式，化僵硬的拘束感为松弛的休闲感。在 20 世纪 80 年代的女性解放潮流中，乔治·阿玛尼的作品开启了轻松极简的工装设计先河，并为后来的设计师，如卡尔文·克莱因（Calvin Klein）和唐娜·卡兰（Donna Karan）指引了一条全新的道路。他的男装设计同样不落窠臼：通过去掉填充物，阿玛尼剔除了西装中的僵硬感，使南欧轻快的休闲风格在全球流行开来。阿玛尼曾为尼诺·切瑞蒂（Nino Cerruti）担任助理，后于 1973 年自立门户。在电影《美国舞男》（American Gigolo，1980）中为理查·基尔（Richard Gere）担任服装设计后，阿玛尼一炮而红。片中的所有场景都有意无意地突出了阿玛尼的服饰，使得基尔不禁发问："是谁在演戏，我还是衣服？" 2005 年，阿玛尼推出乔治·阿玛尼高级定制系列，完成了高级定制领域的首秀。同年，纽约古根海姆博物馆（Guggenheim Museum）举办了一场献给阿玛尼的主题展览。

▶ 阿布德、切瑞蒂、多明格斯（Dominguez）、克莱因、普拉达（Prada）、华伦天奴（Valentino）

乔治·阿玛尼，1934 年生于意大利皮亚琴察；非贴身裁剪服装，乔治·阿玛尼 1995 春夏系列；彼得·林德伯格（Peter Lindbergh）摄。

伊芙·阿诺德（Eve Arnold）

伊芙·阿诺德的镜头捕捉到 1977 年浪凡秀场后台的一位模特，她头戴缀满金色珠子的头饰，嘴唇闪耀着光泽，指甲也精心涂过。阿诺德鲜少在棚内拍摄，相比之下，她更依赖自然光线和手持尼康相机。她的作品总是充满对拍摄对象的尊敬和同情，从来不会利用后期技术修饰背景中的细节——阿诺德坚持认为："你要充分利用那些不可控的因素，也许是一个微笑，一个手势，或者是当时的光线，这些都是无法预知的。" 1948 年，她开始拍摄哈莱姆（Harlem）时装秀中的黑人女性模特，这个项目持续了两年。后来，《图画邮报》（*Picture Post*）刊登了她的作品，这促使她成为玛格南图片社的首位女性特约记者。阿诺德和玛丽莲·梦露持续多年的友谊使她拍出了最知名的一些作品。但阿诺德涉足的领域却不局限于此——"从重大灾难到好莱坞的纷纷扰扰，不一而足"。

▶ 浪凡、拉皮迪（Lapidus）、李·米勒（L. Miller）、斯特恩（Stern）

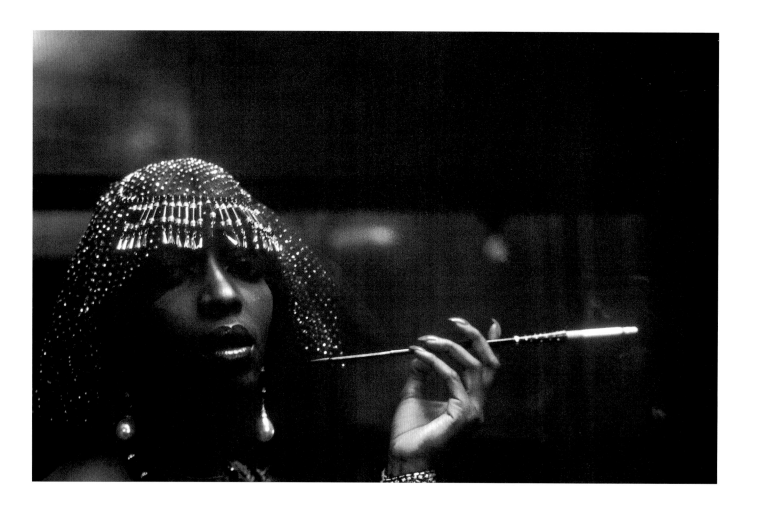

齐卡·阿舍尔（**Zika Ascher**）

画家转型面料设计师的历史由来已久，比如杜飞（Dufy）和科克托，而雕塑家亨利·摩尔（Henry Moore）极具个人风格的手稿则被齐卡·阿舍尔运用在丝织品上。这一设计融合了丝网印刷和蜡染绘画，后被莲娜·丽姿（Nina Ricci）相中。《时尚》杂志在1962年发问"先有鸡还是先有蛋？先有面料还是先有时尚？"，可能就是受到了阿舍尔的启发。从20世纪40年代开始，他在面料方面采用的创新手法对时尚业产生了革命性的影响。1942年，他在伦敦开设了工厂，生产丝网印刷品。1948年，他找到像摩尔和亨利·马蒂斯（Henri Matisse）这样的艺术家，请他们来设计图案。他发明创造的面料成为推动同时代时尚业发展的催化剂：1952年，他高度原创的大幅花朵印花面料被迪奥和夏帕瑞丽（Schiaparelli）所采用；1957年，他设计的蓬乱的马海毛面料启发卡斯蒂略（Castillo）设计出了巨大的包裹式大衣。

▶ 卡斯蒂略、埃特罗（Etro）、普奇（Pucci）、丽姿、夏帕瑞丽

齐卡·阿舍尔，1910年生于捷克布拉格，1992年卒于伦敦；图为亨利·摩尔设计的面料细部；丹尼尔·麦格拉思（Daniel McGrath）摄于1945年。

劳拉·阿什莉（Laura Ashley）

维多利亚式白色棉质衬衣与缀满花朵的围裙组合，制造出浪漫的田园牧歌氛围，使劳拉·阿什莉成为居家风格的代名词。她曾说，她的设计是服务于那些想要看起来"甜美"的人，"我觉得绝大多数人都想照顾家庭，拥有自己的花园，并尽可能美满地生活"。她在设计中使用蓬蓬袖、植物印花、折褶固缝、蕾丝花边和高领，象征着浪漫的田园生活，而在现实生活中这种生活方式鲜有人能够得到。这种造型重塑了历史，使女性得以通过衣着成为另一个人，而这只有时尚才能做到。这引发了一场名为"挤奶女工主义"的运动。1953 年，阿什莉和丈夫伯纳德（Bernard）开始在皮姆利科的一间小工作坊里用手工丝网印刷布料，制作桌垫和餐巾。1968 年，他们开办了第一家商店，以 5 英镑的价格出售基本款劳拉·阿什莉服饰。至 20 世纪 70 年代，该品牌已经成为女性气质的象征。

▶ 埃泰德吉（Ettedgui）、弗拉蒂尼（Fratini）、高田贤三（Kenzo）、利伯缇（Liberty）

劳拉·阿什莉，1925 年生于英国威尔士梅瑟蒂德菲尔郡，1985 年卒于英国西米德兰兹郡考文垂市；连衣裙搭配围裙；摄于 1970 年前后。

马克·奥迪贝特（**Marc Audibet**）

　　这件服装完全利用面料本身的弹性，没有使用任何钩扣、洞眼、纽扣或拉链。非对称设计的无缝面料紧紧包裹着模特，勾勒出她的身体曲线。奥迪贝特既是一名时装设计师，也是一名工业设计师，他对弹性面料的研究为时尚界所推崇。他先是为伊曼纽尔·温加罗（Emanuel Ungaro）担任助理，后来为皮埃尔·巴尔曼、格蕾夫人（Madame Grès）和尼诺·切瑞蒂担任设计师，积累了大量的专业知识。作为维奥内夫人和克莱尔·麦卡德尔（Claire McCardell）作品的追随者，奥迪贝特相信，时尚是关于人体本身的，因此一切创新都应该以面料为基础。1987 年，他成为织物及纤维制造企业杜邦公司的面料顾问，与该公司共同研发，在其生产的莱卡纤维（该面料的出现是 20 世纪 80 年代时尚界最重要的发展之一）的基础上推出纬弹布料。

▶ 阿拉亚、布鲁斯（Bruce）、戈德利（Godley）、格蕾、温加罗、佐兰（Zoran）

马克·奥迪贝特，1958 年生于法国塞纳河右岸的布洛涅镇；模特身着弹性长筒衣；泰恩（Tyen）摄，刊登于 1987 年美国版《她》（*Elle*）杂志。

理查德·埃夫登（**Richard Avedon**）

摄影师

理查德·埃夫登用镜头定格了佩内洛普·特里（Penelope Tree）欢快地跃起后，静止在空中的瞬间。这幅作品凸显了人物的动感和情绪。埃夫登将动态引入时尚摄影，来抵抗此前大行其道的静态姿势。他更喜欢街头的真实感；人行道上，熙熙攘攘的人流中，一个女人的一瞥；或者像经典之作"朵薇玛与大象共舞"中流露出的不经意感。摄影师马丁·蒙卡奇（Martin Munkácsi）曾不断地探索动态时尚人像摄影，受他影响，埃夫登也在照片中尝试舞蹈和疯狂摇摆的动作，这一手法被沿用至今。理查德·埃夫登于 1945 年加入《时尚芭莎》杂志，后于 1965 年转投《时尚》。他从未离开过时尚圈，但出于政治理念和对亚文化的强烈兴趣，他的摄影作品所覆盖的题材远比时尚要广得多。2002 年，他的作品在纽约大都会艺术博物馆展出。

▶ D. 贝利（D. Bailey）、布罗多维奇（Brodovitch）、朵薇玛、莫斯（Moss）、帕克（Parker）、特里、温加罗

理查德·埃夫登，1923 年生于美国纽约，2004 年卒于美国得克萨斯州圣安东尼奥；佩内洛普·特里身穿温加罗套装，1968 年摄于巴黎工作室。

克里斯托弗·贝利（**Christopher Bailey**）

在博柏利（Burberry）工作期间，克里斯托弗·贝利的才华主要体现于在尊重品牌传统的同时，注入对现代服饰的理解。标志性的战壕风衣常年出现在其系列作品中，他保留了肩饰、D 型扣和肩覆片等原有特征，但采用了更为紧凑锐利的廓形。贝利将博柏利打造成为酷英式风格的代名词，在不丢掉品牌既有传统的情况下创造新的系列。1994 年从伦敦英国皇家艺术学院（Royal College of Art）毕业后，他直接进入唐娜·卡兰女装工作，此后又转投古驰（Gucci），直到 2001 年以创意总监的身份加入博柏利，后在 2014 年成为首席执行官。他曾在 2005 年和 2009 年两次获得由英国时尚大奖（British Fashion Awards）颁发的"年度设计师"荣誉，并在 2009 年因为英国时尚业所做出的贡献成为大英帝国员佐勋章（MBE）获得者。

▶ 布鲁克斯（Brooks）、博柏利、古驰、凯恩、卡兰

克里斯托弗·贝利，1971 年生于英国西约克郡哈利法克斯；博柏利 2012 春夏系列广告图片；马里奥·特斯蒂诺（Mario Testino）摄。

大卫·贝利（**David Bailey**）

20世纪60年代早期的代表形象简·诗琳普顿（Jean Shrimpton）正和塞西尔·比顿（Cecil Beaton）谈心。比顿才华横溢，是摄影师、插画师、服装设计师兼作家，他对时尚界的影响横跨40年。这张照片的拍摄者正是大卫·贝利。他和简·诗琳普顿相识于1960年，相恋4年。他镜头下的简·诗琳普顿让世界领略到了摄影师和模特之间的亲密联系。在外界眼中，贝利一直是个"坏小子"，他只和有限的几位模特合作，但维持长期的合作关系。他并不愿意被划归时尚摄影师范畴，时间证明了一切：他所拍摄的时尚大片如今皆已是传奇人像之作。贝利的前妻，模特玛丽·海尔文（Marie Helvin）曾说："贝利的作品的本质在于，他决不允许镜头中的模特只做个衣服架子或者只是摆出时尚的造型，他拍摄的是穿着那些衣服的女性。"

► 比顿、弗伦奇（French）、霍瓦特（Horvat）、诗琳普顿、崔姬（Twiggy）

大卫·贝利，1938年生于英国伦敦；图为简·诗琳普顿和塞西尔·比顿；刊登于1965年英国版《时尚》杂志。

克里斯蒂安·贝利（**Christiane Bailly**）

<div style="text-align:right">设计师</div>

克里斯蒂安·贝利是 20 世纪 60 年代高级成衣革命的一分子。她的风格激进，如使用银色塑料和"香烟纸"等人造材料做试验。为打造更柔软的廓形，她去掉了夹克中的硬质内衬，并在 1962 年将黑色防水衣裁剪制作成紧身衣。1957 年，贝利作为巴黎世家、香奈儿和迪奥的模特，开启职业生涯。她对时尚的兴趣日益浓厚，最终进入设计领域，致力于设计出比她作为模特穿过的那些高级定制服饰更具可穿性的服饰。1961 年，她开始为蔻依设计服装。两年后，她转面与米歇尔·罗西耶（Michèle Rosier）一起工作。1962 年，贝利和埃马纽埃尔·坎恩（Emmanuelle Khanh）一道组建了公司，一位名为帕科·拉巴纳（Paco Rabanne）的年轻人曾是两个人共同的助理。她们的品牌埃玛·克里斯蒂（Emma Christie）推出了革命性的设计并获得极高赞誉，虽然没有取得商业上的成功，但她们对法式成衣的诞生做出了巨大贡献。

▶ 布斯凯（Bousquet）、贝齐·约翰逊（Betsey Johnson）、坎恩、勒努瓦、拉巴纳

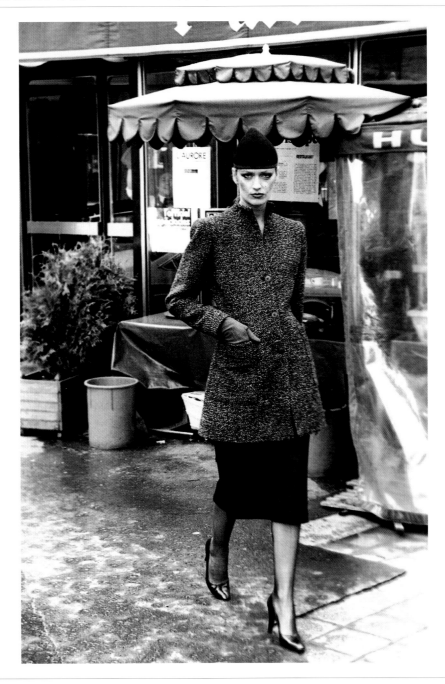

莱昂·巴克斯特（Léon Bakst）

这件戏服的整体效果既富有古典气息，又具备东方特质。其修长的柱形造型，反映了当时的流行廓形。而后，笔直的线条又被奢华的表面装饰和怀旧的东方气息所软化平衡。莱昂·巴克斯特对时尚发展史的贡献主要集中在演出领域。他与谢尔盖·狄亚基列夫（Sergei Diaghilev）一道，打造了俄罗斯芭蕾舞团，曾于 1909 年前往巴黎演出。作为艺术指导的巴克斯特一手打造了色彩鲜亮且具有异域风情的演出服装。1910 年《天方夜谭》（Schéhérazade）[4] 在巴黎演出时，他设计的戏装引发轰动。此前，保罗·波烈（Paul Poiret）已成功地将东方主义引入高级定制领域，而巴克斯特所设计的性感戏服则将东方主义推向新的高潮，这对巴黎时装业产生了非同一般的影响。沃思和帕坎在 1912 年至 1915 年间均采用他的设计。像埃特（Erté）一样，巴克斯特既是一名设计师，也是一名插画师。

▶ 巴比尔（Barbier）、布鲁内莱斯基（Brunelleschi）、杜耶（Dœuillet）、埃特、伊里巴（Iribe）、波烈

莱昂·巴克斯特，1866 年生于俄罗斯圣彼得堡，1924 年卒于法国巴黎；图为 1912 年为帕坎所设计的服装。

克里斯托巴尔·巴伦西亚加（**Cristóbal Balenciaga**）

这件披风的袖子部分采用富有层次的钟型设计，内搭一条相配的裙子，是克里斯托巴尔·巴伦西亚加简洁造型风格的典型体现，这也是他成为一名伟大的女装设计师的关键因素。他的天才之处集中体现在剪裁之中。布袋裙、泡泡裙、和服袖大衣及修饰颈部线条的独特领部设计只是他创意的一小部分。不过同时他也把丑话说在前面：

"如果一位女性本身不够时髦，穿什么都于事无补。"他的设计具有西班牙式的严肃，与法国设计师的柔美风格形成鲜明的对比；他最喜欢的面料是透明丝织物，轻薄而挺括，使他在塑形方面的直觉得以施展。早在1938年，巴伦西亚加现代性的观念便已极具影响力，《时尚芭莎》杂志曾这样解读："巴伦西亚加尊崇一项法则——减法是时尚

的秘诀。"1968年，在对当时时尚界的庸俗之流进行一番抵抗之后，巴伦西亚加愤而喊出："真是猪狗不如的生活。"

▶ 周仰杰、盖斯基埃（Ghesquière）、佩恩（Penn）、拉巴纳、圣洛朗、斯诺（Snow）

克里斯托巴尔·巴伦西亚加，1895年生于西班牙格塔里亚镇，1972年卒于西班牙巴伦西亚市；裙装搭配斗篷；选自1964秋冬系列，库布林（Kublin）摄。

贾科莫·巴拉（**Giacomo Balla**）

尽管表面平滑，这件西装却通过动感、线条和色彩的组合，呈现出速度与激情。衣服上锯齿状的笔触拥有内在的力量，像被大风裹挟的棕榈树叶子，表现出极快的速度，传递出强有力的能量。它为我们展现了一位试验主义者创作时的画面。像其他未来主义者，如塞韦里尼（Severini）和博乔尼（Boccioni）一样，巴拉也非常渴望将自己的兴趣从画布拓展至周边世界。于是在这里，他将服饰的主题作为表现其未来主义创意的媒介。巴拉将更多注意力放在男装方面，在"反中性服饰宣言[5]"中，他陈述了自己对现代性的理解，该宣言试图将无序引入时装的逻辑和表达之中。他的创意基于非对称性、激烈的色彩，以及反传统、反保守的形式。"我坚决地拒绝过去"，他曾说，并在他的时尚观中拥抱现代艺术的工业动态。

▶ 德洛奈（Delaunay）、埃克斯特（Exter）、沃霍尔（Warhol）

BALLA 1914

贾科莫·巴拉，1871 年生于意大利都灵，1958 年卒于意大利罗马；图为其男装手稿，作于 1914 年；朱塞佩·斯基亚维诺托（Giuseppe Schiavinotto）摄。

巴利时隔 50 多年生产的两只玛丽珍鞋，极好地诠释了时尚的延续性：在 20 世纪 90 年代生产的玛丽珍鞋中，精致的红色缎面、金色皮革镶边和钻石纽扣被更为实用的皮革代替。因为看上一双在巴黎为妻子找到的女鞋，卡尔·弗朗茨·巴利决定大规模生产高质量女鞋。作为一位缎带织造商的儿子，弗朗茨继承了家族生意并进行扩张，将制鞋商使用的松紧带纳入生产范围。在巴黎拜访一位客户期间，他看到了那双令他灵感迸发的鞋子，买下了全部存货[6]，并开始在他的工厂中生产鞋履。时至今日，尽管生意已遍布全球，巴利的制鞋厂仍是一种经典的象征。2014 年起，巴勃罗·科波拉（Pablo Coppola）担任设计总监。他保留了传统的制作工艺和瑞士产品一贯的奢华感，这二者正是该品牌建立的基石。

▶ 夏瑞蒂（Chéruit）、爱马仕（Hermès）、施泰格尔、维维耶（Vivier）

卡尔·弗朗茨·巴利，1821 年生于瑞士舒伦活，1898 年卒于瑞士舒伦活；巴利牌猩红色晚宴鞋，产于 1930 年；棕色皮质复刻版，产于 1998 年。

皮埃尔·巴尔曼（Pierre Balmain）

劳雷·德诺瓦耶小姐身穿皮埃尔·巴尔曼设计的蓬松薄纱裙，完成她的社交首秀。《时尚》杂志曾表示"适合隆重场合的裙子"是巴尔曼的专长，这些裙子往往点缀着刺绣图案，如树叶、樱桃和涡卷形装饰。巴尔曼原本学习建筑专业，在他眼中，建筑和时尚都是在美化世界，他还将高级定制称为"运动的建筑"。1931年，他在莫利纳（Molyneux）的时装屋被任命为初级设计师。随后，他加入吕西安·勒隆（Lucien Lelong）公司，其间曾和克里斯蒂安·迪奥共事，他们一起工作了4年时间，几乎要成为合伙人。1945年，巴尔曼离开吕西安·勒隆公司，创立了自己的公司。像迪奥1947年推出的"新风貌（New Look）"一样，巴尔曼的伞裙廓形也成为战后新奢侈风潮的一部分。1982年，在巴尔曼去世后，他的助理兼挚友埃里克·莫藤森（Erik Mortensen）接手品牌事务。如今，其衣钵已传至奥利维耶·忽斯汀（Olivier Rousteing）手中，仍极具当代品味。

► 卡瓦纳（Cavanagh）、迪奥、勒隆、莫利纳、皮盖（Piguet）、德拉伦塔

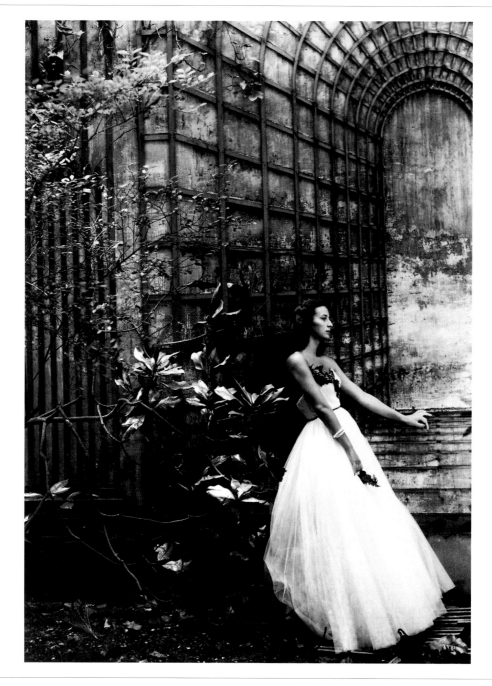

皮埃尔·巴尔曼，1914年生于法国圣让-德莫里耶讷，1982年卒于法国巴黎；图为劳雷·德诺瓦耶小姐；塞西尔·比顿摄，1945年刊于美国版《时尚》杂志。

韦·班迪（Way Bandy）

<div align="right">化妆师</div>

　　模特吉雅（Gia）的妆容是韦·班迪的完美之作。她清淡、半透明的妆容使用了极少的化妆品。班迪通常使用液态化妆品，先在家中调好颜色，然后将它们包好放入两个小小的日式竹篮之中。对于化妆品的配方，他很有想法：他会在粉底液中混入滴眼液，来收缩毛孔，使妆面更为无瑕。调和对他而言也十分重要，班迪用妆容改善技巧将他的狗命名为"Smudge"（意为晕染）。他自己也总是以精致的妆容示人，出现在时尚片场时，总是带着无瑕的底妆和妆面。有天晚上，班迪在朋友霍斯顿（Halston）举办的万圣节派对上以完整的传统歌舞伎妆容展示了他高超的化妆技术。正如他的朋友回忆的那样，"他热爱美丽，用起那些小瓶子来得心应手，既能轻薄无瑕，亦可古怪有趣"。

▶ 霍斯顿、圣洛朗、植村秀

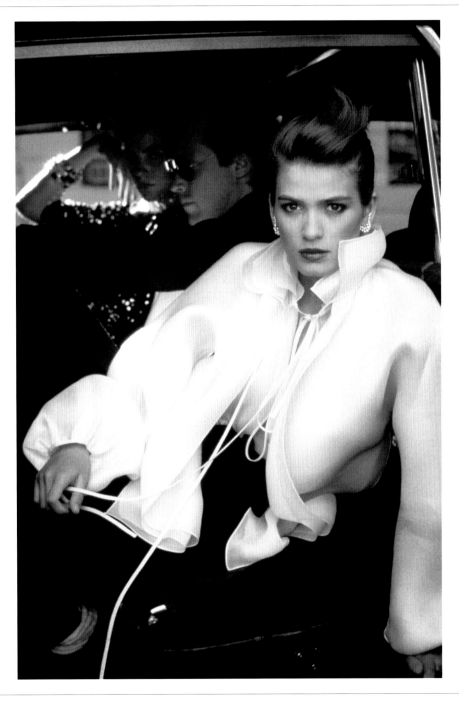

韦·班迪，约 1941 年生于美国亚拉巴马州伯明翰市，1986 年卒于美国纽约；图为模特吉雅；阿瑟·埃尔戈特摄于 1978 年。

35

特拉维斯·邦东（Travis Banton）

　　照片中为特拉维斯·邦东在电影《上海快车》（*Shanghai Express*，1932）中为玛琳·黛德丽设计的服装。他通过缀满羽毛的裙子、面纱和悬挂起来的缀满水晶珠子的绳索，将她装扮成一只"黑天鹅"。她的手提包和手套皆由爱马仕为她特别制作，帽子则出自约翰·P.约翰之手。邦东经常去巴黎。有一次，他买下了柱状玻璃珠子和

鱼鳞亮片的全部存货，二者原本都是为夏帕瑞丽预留的。作为补偿，他寄给夏帕瑞丽足够的镶边来完成当季作品。邦东原本在纽约的高级定制时装店工作。他的转机源于为派拉蒙电影《巴黎来的裁缝》（*The Dressmaker from Paris*，1925）担任服装设计，在此之后，他成为派拉蒙的首席服装设计师。他曾为黛德丽、梅·韦斯特、克劳

黛·考尔白及卡萝尔·隆巴德设计服装。他的标志之一是让女性穿着男装。他一边经营成功的高级定制生意，一边从事戏剧服装设计。

▶ 卡内基（Carnegie）、爱马仕、约翰、夏帕瑞丽、特莉芝里（Trigère）

特拉维斯·邦东，1894年生于美国得克萨斯州韦科市，1958年卒于美国加利福尼亚州洛杉矶；图为玛琳·黛德丽在电影《上海快车》中的剧照。

乔治·巴比尔（George Barbier） 插画师

乔治·巴比尔曾和保罗·伊里巴、乔治·勒帕普（Georges Lepape）并列为当时最伟大的时尚画家。巴比尔接受设计师保罗·波烈的邀约为其作画，在画中描绘了波烈的两位模特，她们站在月光下的玫瑰园里。右边模特长长的晚装外套从肩膀落至一侧，如巨大的翅膀一般。树木则以一种复杂的装饰艺术风格进行呈现。一件类似的

由保罗·波烈设计，名为"Battick"的外套，曾由爱德华·斯泰肯（Edward Steichen）拍摄，并刊登于 1911 年 4 月的《艺术与装饰》（Art et Décoration）杂志上。与外套及同样具有异域风情的裙子（其高腰线使人想起法国 18 世纪晚期执政内阁时期服装中抬高的腰线）搭配的，还有包头巾，上面镶嵌了珍珠，并在顶部点缀了一支

白鹭羽毛。巴比尔将波烈简单古典的服装线条与他本人东方风格的大胆用色和其他设计元素结合起来。

▶ 巴克斯特、德里昂（Drian）、伊里巴、勒帕普、波烈、斯泰肯

乔治·巴比尔，1882 年生于法国南特市，1932 年卒于法国南特市；图为保罗·波烈设计的异域风情外套及连衣裙；1912 年 4 月《风尚》（Les Modes）杂志封面。

吉安·保罗·巴尔别里（**Gian Paolo Barbieri**）

　　一位妆容精致的女模特，身着肉贩制服。表面上是在表现模特，但实际上重点在这件网眼背心上，它戏仿了肉类市场工人们的穿着。这张照片是吉安·保罗·巴尔别里戏剧化风格的典型体现。1997 年，他执导了维维安·韦斯特伍德（Vivienne Westwood）创办以来的首场广告活动，他的灵感完全基于 16 世纪画家霍尔拜因

（Holbein）的作品。对于巴尔别里来说，这不仅仅是时尚作品，更是一种与电影布景类似的创作。他注入了全部的热情：比例的把握、细节的处理，以及想要留住某个瞬间的欲望。1965 年，巴尔别里为意大利版《时尚》杂志的创刊号拍摄了封面。他为《时尚》杂志和其他一些出版物所拍摄的作品，为包括华伦天奴、阿玛尼、范思哲和伊

夫·圣洛朗在内的许多设计师打开了广告摄影的新世界。即使在摄影进入数码时代之后，巴尔别里的作品仍旧发挥着强大的影响力，模糊了艺术和时尚的界限。

▶ 伯丁（Bourdin）、华伦天奴、韦斯特伍德

吉安·保罗·巴尔别里，1938 年生于意大利米兰；肉类市场，1982 年。

碧姬·芭铎（**Brigitte Bardot**）

女演员碧姬·芭铎坐在树下，闷闷不乐地抽烟，她蓬乱的头发和自然的外表，极好地体现了一种不顾道德的法式性感。英国版《时尚》杂志称她是"真正的性感偶像，性感和天真的强大组合，稚气的面庞下，却有着一对'波涛汹涌'的胸部"。她也被简称为"BB"（法国人将其读作"bébé"——即"宝贝"），而"性感小猫"这个词最早被发明出来就是用来形容她。照片中的

她身着紧身裤，上身穿着紧身黑色毛衣，流露出冷漠颓废之感。20世纪50年代平底芭蕾舞鞋的流行也是因她而起；在电影《上帝创造女人》（*And...God Created Woman*，1956）中，她引领了光脚的风潮；在电影《大演习》（*Les Grandes Manoeuvres*，1955）中，她引领了荷叶边、小卷发的衬裙美人风潮；而在《江湖女间谍》（*Viva Maria*，1965）中，她又引领了爱德华式礼服的

风潮。让娜·莫罗（Jeanne Moreau）曾评价芭铎是"对于女性而言真正具有现代变革意义的人物"。

▶ 布坎（Bouquin）、埃斯泰雷尔（Esterel）、费罗（Féraud）、弗里宗（Frizon）、埃姆（Heim）

碧姬·芭铎，1934年生于法国巴黎；图为芭铎在电影《私人生活》（*Vie Privée*，1962）的拍摄间隙，1961年。

谢里登·巴尼特（**Sheridan Barnett**）

　　一位特立独行的新娘正乘着哈雷摩托车前往教堂，她身上的礼服正出自谢里登·巴尼特之手。巴尼特为 20 世纪 70 年代带去简约和天真的风格。除了外套上的有机玻璃纽扣和用来装手绢的口袋以外，新娘身上穿的乳白色外套和短裙没有任何多余的细节。巴尼特用对待建筑的理念对待服装设计，追求功能性和简洁的线条，而同期的其他设计师仍以多为美——刺绣、印花和贴花争奇斗艳。功能性考量通常体现在男装设计中，但巴尼特却经常将其作为一种核心主题。尽管新娘的钟形帽装饰了纱网，颈部饰有黑色蝴蝶结，腿部搭配了连裤袜及坡跟凉鞋，其简洁、阳刚的主旨仍透过经典的双排扣夹克流露出来。

▶ 阿尔比尼、贝茨、温赖特（Wainwright）

谢里登·巴尼特，1951 年生于英国西约克郡布拉德福德；图为身着其设计的乳白色夹克及短裙的新娘；彼得·纳普（Peter Knapp）摄，1971 年刊登于《时尚》杂志。

法比安·巴龙（**Fabien Baron**）

　　法比安·巴龙的排版干净清楚，纠缠的字符奢侈地飘浮在大片空间中，使人回想起阿列克谢·布罗多维奇（Alexey Brodovitch）作品的冲击感，并为现代设计设定了全新的标准。1982年，他从《纽约女郎》（New York Woman）杂志入行，很快转投意大利版《时尚》，随后短暂供职于《采访》（Interview）杂志，此后又被布罗多维奇的老东家《时尚芭莎》委任为创意总监。他的风格极具影响力，巴龙坦陈："这种风格再也不仅属于我一个人。"他曾执导麦当娜的 MV《情欲》（Erotica）和金属封面写真集《性》（Sex）。卡尔文·克莱因的男女两用香水"1号"的磨砂瓶身也是他的杰作。克莱因曾说："尽管我们志趣相投，但法比安在审美方面的能力远优于我。"2003年至 2008 年间，他在法国版《时尚》杂志担任艺术总监，同时管理他在 1990 年创立的艺术指导及营销机构"巴龙和巴龙"（Baron & Baron）。

▶ 布罗多维奇、卡尔文·克莱因、麦当娜

法比安·巴龙，1959 年生于法国安东尼市；图为《时尚芭莎》《采访》及意大利版《时尚》跨页拼贴，1998 年。

斯利姆·巴雷特（**Slim Barrett**）

<div style="text-align: right;">珠宝设计师</div>

斯利姆·巴雷特所设计的一大片串联起来的链条使珠宝变成一件衣服，其中悬垂的部分既可被视为项链，也可被视为头巾。皮尔·卡丹和帕科·拉巴纳也曾在设计中使用过这一主题，将服装拓展为衣服和珠宝的混合体，而巴雷特则从珠宝设计师的角度进行尝试。他曾时不时地尝试中世纪风格——他曾帮卡尔·拉格斐制造出非常纤细的可供编织的银线——20世纪90年代，他更是引领了冕状头饰的潮流。他不断追寻、拓展礼服珠宝的领地，在和时尚品牌（包括香奈儿、范思哲、蒙塔纳和温加罗）的合作款中，金属铠甲、马甲和弗里吉亚无边便帽等新形式花样迭出。

2000年，他赢得了戴比尔斯钻石国际大奖（De Beers Diamond International Award）。其作品被藏于伦敦维多利亚和阿尔伯特博物馆（Victoria & Albert Museum）。

► 拉格斐、莫里斯（Morris）、拉巴纳

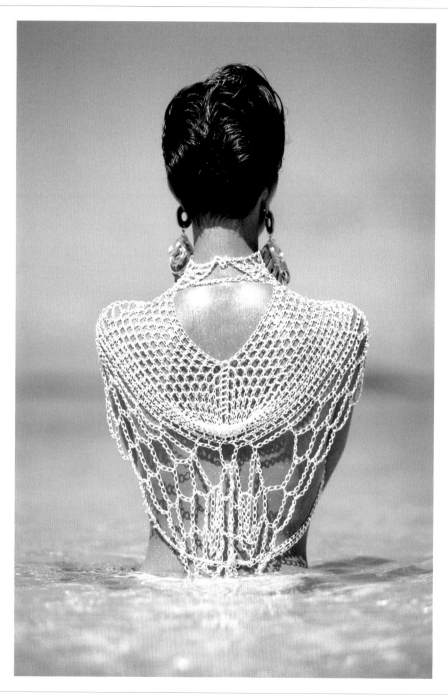

斯利姆·巴雷特，1960年生于爱尔兰戈尔韦郡；纯银链甲；菲利普·牛顿（Philip Newton）摄，1990年刊于英国版《她》（*Elle*）杂志。

让·巴尔泰（**Jean Barthet**）

巴黎人让·巴尔泰经常采用与其他伟大法国女帽制造商如卡罗琳·勒布（Caroline Reboux）类似的传统风格设计女帽。他追求线条和结构的纯粹感，同时也会用装饰品来装点帽子，而这些装饰品正代表了他的想象力。受到当时存在主义观念的影响，巴尔泰设计的这顶帽子象征着悬在头上的命运之手。两只"手"均由玫瑰色缎子制成，其中一只佩戴着宝诗龙（Boucheron）镶钻戒指和手镯，装饰着简单的黑色天鹅绒小帽。巴尔泰在 1949 年推出了他的首个个人系列，并一跃成为巴黎最成功的女帽制造商，索菲亚·罗兰（Sophia Loren）和凯瑟琳·德纳夫（Catherine Deneuve）都曾是他的主顾。加入巴黎高级时装公会（Chambre Syndicale de la Couture Parisienne）令他更上一层楼。在整个职业生涯中，他始终和克洛德·蒙塔纳（Claude Montana）、索尼亚·里基尔（Sonia Rykiel）、伊曼纽尔·温加罗及卡尔·拉格斐等设计师通力合作。

► 德纳夫、平田晓夫、保莱特（Paulette）、勒布

约翰·巴特利特（John Bartlett） 设计师

照片中的人以 20 世纪 50 年代的风格穿着衬衣，解开领口，且没有塞进裤子里。约翰·巴特利特的设计风格休闲且松弛。他思考服装的方式充满画面感，而他的时尚大秀拥有深刻的主题和叙事，仿佛一篇篇极具个人风格的散文。巴特利特曾在威利·史密斯（Willi Smith）接受训练，该品牌一贯以面对时尚的民主态度著称，在此期间，巴特利特渐渐为便装设计注入自在感。1991

年，他推出了自己的男装系列，5 年后又增加了女装系列，他告诉《人物》（People）杂志："我的使命是令女性看上去更性感。"就像他之前在男装设计中所做的那样。在性感方面，他被认为是美国版的蒂埃里·穆勒（Thierry Mugler），但巴特利特却凭借自己对时尚修辞的兴趣为其注入额外的内涵——发布 1998 男装系列的时候，他曾介绍"想象这样一个世界，当《阿甘正传》改为

由奥托·法斯宾德（Otto Fassbinder）执导……"，一次性提及两位颠覆性电影导演奥托·普雷明格（Otto Preminger）和雷纳·沃纳·法斯宾德（Rainer Werner Fassbinder）。

▶ 松岛正树、穆勒、普雷斯利（Presley）、威利·史密斯（W. Smith）

约翰·巴特利特，1963 年生于美国俄亥俄州辛辛那提市；敞开领口的白色衬衫；恩里克·伯杜列斯库（Enrique Badulescu）摄，1997 年刊于《竞技场》（Arena）杂志。

莉莲·巴斯曼（Lillian Bassman）

"我的焦点几乎总是落在修长而优雅的颈部"，《时尚芭莎》中这张特写照片的拍摄者巴斯曼说道。她阴翳、敏感的影像以温和的亲密感著称："女模特们不必像引诱男摄影师那样引诱我。在我和模特之间，存在着内在的平静。"她采用创新的冲印手法进行创作，比如利用漂白使画面呈现出类似炭笔画的效果，使人回想起巴斯曼早年的职业生涯，在师从阿列克谢·布罗多维奇之前，她曾是一位时尚插画师。巴斯曼的作品更多用来唤起情绪而非表现拍摄对象本身，这一点并不总是能被理解。卡梅尔·斯诺（Carmel Snow），前《时尚芭莎》编辑就因巴斯曼将皮盖的一件薄纱裙拍出蝴蝶翅膀的效果而斥责她："你不是来创作艺术的，你是来拍纽扣和蝴蝶结的。"——这成为关于时尚摄影目的的辩论中的标志性时刻。

▶ 布罗多维奇、帕克、皮盖、斯诺

莉莲·巴斯曼，1917 年生于美国纽约，2012 年卒于美国纽约；巴巴拉·穆伦（Barbara Mullen）；《时尚芭莎》，约 1950 年。

约翰·贝茨（John Bates）

　　照片中，约翰·贝茨与身着1979系列中两套极具戏剧性的套装的模特合影。两套服装都采用丝质面料以突显躯干部分——一种基于20世纪30年代至40年代的造型而衍生出的极具魅力的主题。黑色套装在腰部采用几何形裸露设计，以一种更为现代的方式诠释了卡门·米兰达（Carmen Miranda）的标志性设计——两部分裙体被透明网纱连接在一起，贝茨在1965年的"比基尼裙"中曾采用过这一特征。方形的肩部设计使髋部在视觉上呈现变小的效果，而极细的系带则以一种具有性暗示意味的方式系在一起。装饰性的鸡尾酒帽在使造型更为完整的同时，注入了一种极其融洽且精致的20世纪30年代风味。20世纪60年代，贝茨为系列电视剧《复仇者》（Avengers）打造了"全世界最小的礼服"和众多黑色皮质服饰。他设计的晚礼服风格多变，其中大部分受到20世纪70年代民族风格的启发，制作精良，充满吸引人的青春活力。

▶ 阿尔比尼、巴尼特、伯罗斯（Burrows）、N. 米勒（N. Miller）、温赖特

约翰·贝茨，1938 年生于英国诺森伯兰郡庞蒂兰镇；约翰·贝茨和模特在一起，1979 春夏系列；克里斯·穆尔（Chris Moore）摄。

披头士乐队（**The Beatles**）

外界普遍认为，是披头士乐队使"青年震荡"（youthquake）造型得以在全球范围内风靡。在1962年的一次德国巡演中，斯图尔特·萨克利夫（Stuart Sutcliffe）的摄影师女友阿斯特丽德·科尔什赫（Astrid Kirchherr）为披头士乐队打造了统一的形象：整齐划一的"拖把头"（moptop）发型。她本人也留着类似的"披头族"风格的小男孩短发发型。随后的一年，披头士乐队的乐队经理布赖恩·爱泼斯坦（Brian Epstein）联系了苏荷区的裁缝道吉·米林斯（Dougie Millings）。他回忆说："当时我正在试验圆领造型。我画了一张草图拿给布赖恩，然后事情就这么成了。我从没说过是我'发明'了这个造型，我只是提出了建议而已。"其实，简洁的灰色镶黑边无领外套搭配高领衬衣造型是受到了皮尔·卡丹的启发，它们与窄领带和尖头切尔西皮靴共同构成了披头士乐队的标志性造型。之后的一年，披头士乐队在美国大为流行，而他们的女友们则被认为是最早将超短裙引入美国的人。

► 皮尔·卡丹、伦纳德（Leonard）、麦卡特尼、沙逊（Sassoon）、维维耶

约翰·列侬（**John Lennon**），1940年生于英国默西赛德郡利物浦市，1980年卒于美国纽约；**林戈·斯塔尔**（**Ringo Starr**），原名理查德·斯塔基（Richard Starkey），1940年生于英国默西赛德郡利物浦市；**保罗·麦卡特尼**（**Paul McCartney**），1942年生于英国默西赛德郡利物浦市；**乔治·哈里森**（**George Harrison**），1943年生于英国默西赛德郡利物浦市，2001年卒于美国加利福尼亚州洛杉矶；披头士乐队，摄于1963年。

塞西尔·比顿（Cecil Beaton）

　　在塞西尔·比顿1948年为美国版《时尚》杂志拍摄的这幅作品中，8位模特身着由查尔斯·詹姆斯（Charles James）设计的舞会礼服，身处华丽的新古典主义建筑空间内，这些礼服以典雅高贵的韵味极好地体现了迪奥"新风貌"的特质。"新风貌"以具有女性气息的浪漫主义及当时最为先进的造型方式在时尚领域引发了一场革命。迪奥曾表示，是詹姆斯启发了"新风貌"的

诞生，而比顿和詹姆斯则是终生的挚友。比顿的才能横跨多个领域——他是摄影师、插画师、设计师、作家、日记作家及美学家。他从20世纪20年代直至去世，始终敏锐地捕捉着时尚和时髦人物的细微变化。1928年，他开始了与《时尚》杂志的终生合作。由于始终关注潮流，他的创作领域也在不断拓宽。比顿曾在20世纪60年代拍摄了滚石乐队、佩内洛普·特里和崔姬，他对

"摇摆伦敦"（Swinging London）文化的重要性与明星们不相上下。"时尚是他的可卡因。他总能拍出完美的作品。时尚是他的终极追求。"一位好友在比顿去世后如此评价道。

▶ 坎贝尔-沃尔特（Campbell-Walter）、科沃德（Coward）、费雷（Ferré）、查尔斯·詹姆斯

塞西尔·比顿，1904年生于英国伦敦，1980年卒于英国威尔特郡布罗德绰克村；查尔斯·詹姆斯设计的礼服，摄于1948年。

大卫·贝克汉姆（David Beckham）

　　世界一流的足球技能、大胆的时尚嗅觉及顺应商业化的性感形象，使大卫·贝克汉姆收获了巨大的声望和财富。2012年，作为品牌的主要代言人，他和H&M联合推出了一个永久合作的内衣产品系列，随之而来的还有超级碗及曼哈顿闹市区的巨幅手绘壁画广告。他在年仅17岁时，便开始在曼彻斯特联队服役，开启职业生涯，后来

曾分别在皇家马德里及洛杉矶银河两支球队服役。1997年，他遇到了"高贵辣妹"（现在更多被称为时尚设计师维多利亚·贝克汉姆），"辣妹与小贝"一时霸占媒体头条。尽管偶有失误，但从非洲辫到钻石耳钉，他仍引领了不少男性文化领域的潮流。既是运动员又是性感男神的他正成为当代男性形象的全新典范。1994年，"都市美男"

（metrosexual）一词出现，而贝克汉姆被认为是这一词汇的原型。

▶ 维多利亚·贝克汉姆、毕盖帕克（Bikkembergs）、迪恩（Dean）、奈特和鲍尔曼（Knight & Bowerman）、麦当娜

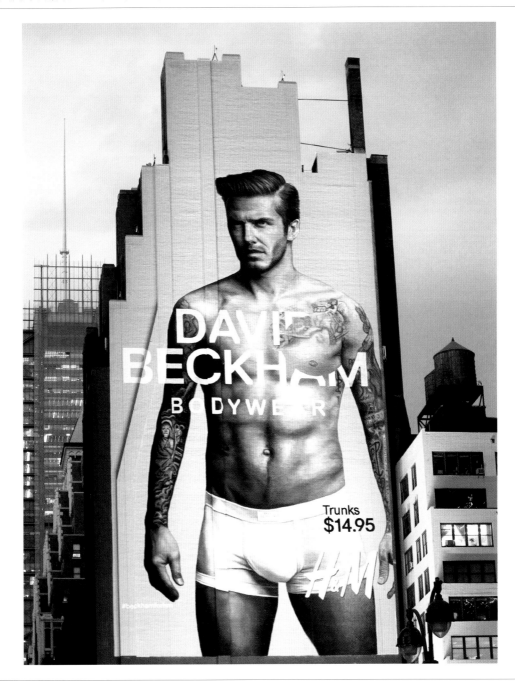

大卫·贝克汉姆，1975年生于英国伦敦莱顿斯通镇；图为H&M内衣墙壁海报，纽约市；2012年2月。

维多利亚·贝克汉姆（Victoria Beckham）

作为红透半边天的"辣妹组合"的成员之一、维多利亚·贝克汉姆曾在20世纪90年代以暴风之势席卷时尚圈，出现在各类高级时尚杂志及报刊之中，并与身兼球星及流行偶像的丈夫大卫一道成为时尚界最具话语权的夫妇。近些年，维多利亚充分展示了她精明的时尚圈女商人形象。

在为众多时装秀及杂志担任模特后，维多利亚在2008年推出了自己的女装系列，并广受赞誉。她的品牌以强调结构、凸显身材的剪裁大获成功，凭借其现代的审美——强调形式、色彩和女性轮廓，其品牌服饰很快便成为超模明星的红毯宠儿。2012年，维多利亚为其愈发成功的品牌引入眼镜产品系列。

► 大卫·贝克汉姆、贝拉尔迪（Berardi）、杜嘉班纳、麦卡特尼、穆雷（Mouret）

维多利亚·贝克汉姆，1974年生于英国埃塞克斯郡哈洛镇。

杰弗里·比恩（Geoffrey Beene）

设计师

模特身穿一条"既不太宽，也不过窄"的打褶裤，搭配的米色棉质战壕风衣更是上乘之选。凭借柔软的质地和精简的功能，比恩的设计成为简单优雅的典范。尽管他的设计有时会被视为美国版的高级定制，比恩归根结底仍是一位重舒适性的便装设计师。自 1963 年推出个人品牌至今，"舒适"的重要性始终超过其他一切因素。在首个系列中，他为那些充满活力的女性设计了合身的服饰——他经常使用低调的面料，包括棉质珠地网眼布和常用于运动衫的羊毛面料。比恩从男装中随心所欲地汲取灵感——将马甲和领带引入设计——他运用绗缝、和服系带及层叠搭配，使东西方元素得以完美融合。为纪念他的贡献，美国服装设计师协会（Council of Fashion Designers of America）设立了杰弗里·比恩终身成就奖（Geoffrey Beene Lifetime Achievement Award）。

► 布拉斯、三宅一生、米兹拉希（Mizrahi）、维奥内

杰弗里·比恩，1927 年生于美国路易斯安那州海恩斯维尔镇，2004 年卒于美国纽约；杰弗里·比恩与穿着米色风衣及丝绸裤子的模特在一起；底波拉·特贝维尔（Deborah Turbeville）摄，美国版《时尚》杂志，1975 年。

沃尔特·范贝兰多克（**Walter Van Beirendonck**）

<div style="text-align: right">设计师</div>

漂浮于电子游戏、部落服饰及恋物癖间的审美中间地带，这套服装表现出夜生活服饰品牌狂野及致命的废物（W<，Wild and Lethal Trash）包罗万象且具有未来感的享乐主义精神。该品牌由沃尔特·范贝兰多克创立于20世纪90年代。他于1980年从安特卫普皇家艺术学院毕业，1987年以"安特卫普六君子"（20世纪80年代6位毕

业于安特卫普皇家艺术学院的设计师）之一的身份登上国际舞台。他对当代艺术、人类学、历史服饰及当代大事的广泛兴趣滋养了其不断变幻的想象力。1999年，在离开狂野及致命的废物后，他将注意力转向美丽的试验性高级时装，包括使用定制的面料和材料（如酒椰叶纤维、印花桌布）和一些很少在男装中用到的技术。自1985年起，

他就开始在安特卫普皇家艺术学院教授时尚课程，大力支持并提拔年轻设计师，后于2006年成为该校时尚系系主任。

▶ 毕盖帕克、鲍厄里（Bowery）、穆勒、安特卫普皇家艺术学院

沃尔特·范贝兰多克，1957年生于比利时布雷赫特市；图为印花T恤搭配塑胶裤，狂野及致命的废物1995秋冬系列；让-巴普蒂斯特·蒙迪诺（Jean-Baptiste Mondino）摄。

卢西亚诺·贝内通（**Luciano Benetton**） 零售商

相较通常意义上的时尚摄影，这张照片中的服饰几乎不会被注意到，同时也不在画面的中心区域。两个不同种族的人被拷在一起，但看不出是谁被拷在谁手上，还有为什么被拷在一起。"贝内通并不是让我来卖衣服的，"照片的拍摄者及贝内通公司前创意总监奥利维耶罗·托斯卡尼（Oliviero Toscani）声称，"传播本身也是一种产品。"这种广告以一种反传统的方式兜售时尚概念。在此之前，贝内通的广告就曾以跨越国界的年轻人为对象，品牌口号"多彩贝内通"（United Colors of Benetton）既指代全球的消费者，也指代彩虹色的针织品和服装，一语双关。这家家族企业的创始人卢西亚诺·贝内通坦陈，这些20世纪90年代的广告宣传与其设计哲学并不一致："其实，我们的衣服完全不会走极端或引起争议。"

▶ 菲奥鲁奇（Fiorucci）、费希尔（Fisher）、施特劳斯（Strauss）、Topshop

卢西亚诺·贝内通，1935年生于意大利特雷维索市；"戴着手铐的人"主题广告活动；奥利维耶罗·托斯卡尼摄，1985年。

贝尼托（Benito）

　　贝尼托，装饰艺术时期时尚插画领域的大师之一。他以简单灵动的笔触，记录下代表着 20 世纪 20 年代的，身着华服的女性高挑修长的美丽身影。他的创作中，最突出的特征是通过极度拉长人体比例来凸显优雅廓形。他的风格让人联想起 16 世纪的矫饰主义绘画、毕加索的立体主义绘画、以及布兰库希（Brancusi）和莫迪里阿尼的雕塑作品。贝尼托的另一著名特色是他极富创造力的背景装饰。他将时尚与室内装饰间的紧密联系清楚地呈现出来，并创造了一种完美结合设计、色彩与线条的装饰主义风格。贝尼托生于西班牙，19 岁前往巴黎。在巴黎，他成了一名成功的时尚画家。在与勒帕普共事时，贝尼托为《时尚》杂志创作的插画反映了爵士时代的上流社会生活。

▶ 布谢（Bouché）、勒帕普、帕图、波烈

贝尼托，1892 年生于西班牙巴利亚多利德省，1953 年卒于法国巴黎；保罗·波烈午后礼服；插图选自《高贵品味》（ *La Gazette du Bon Ton* ）杂志，1922 年。

克里斯蒂安·贝拉尔（Christian Bérard）

　　如插画中底部文字所述，在贝拉尔这幅色彩饱满的水彩手稿中，画面中的主角身穿红宝石色丝绒礼服，裙摆穿过环绕在髋部的中世纪风格锁链。和好友科克托一样，贝拉尔也是诸多艺术领域的大师之一。他曾为科克托的诸多戏剧作品担任舞美和服装设计师。20世纪30年代，他开始在面料设计及时尚插画领域施展才华，结合时装领域的超现实主义，与夏帕瑞丽展开合作。1935年，他的画作首次登上《时尚》杂志便大受欢迎，他为《时尚》杂志工作直至1949年去世。另一个与科克托的相似之处是，贝拉尔的作品因其粗短且多曲线的自由笔触和大量鲜亮色彩的运用而极具辨识度。他为《时尚》杂志创作的作品，不仅体现了这种华丽的风格，也体现出他将时尚视作一个表达戏剧性的领域的观点。此后，这种风格被定义为浪漫表现主义（romantic expressionism）。

► 布谢、科克托、克里德（Creed）、达利、罗沙（Rochas）、夏帕瑞丽

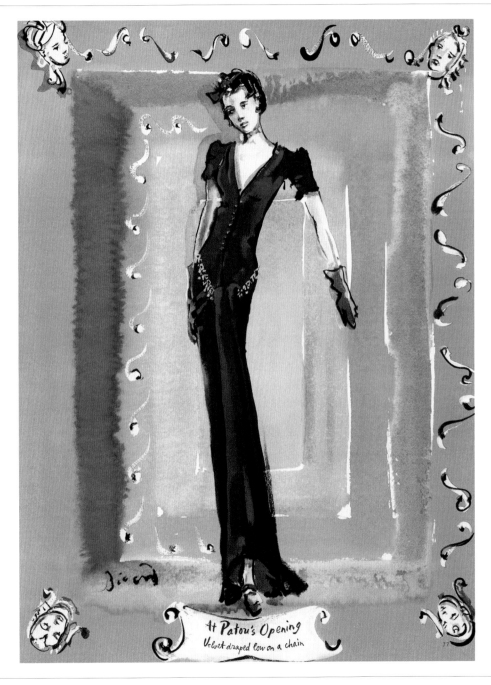

At Patou's Opening
Velvet draped low on a chain

克里斯蒂安·贝拉尔，1902年生于法国巴黎，1949年卒于法国巴黎；让·帕图设计的礼服；美国版《时尚》杂志，1938年。

安东尼奥·贝拉尔迪（**Antonio Berardi**）

身着安东尼奥·贝拉尔迪设计的服饰，女性都会化身为女神般的英雄人物——这种时尚态度反映在他那结构化、富有力量感并贴合女性形体的设计中。设计中所采用的剪裁和装饰性细节使人们将他和约翰·加利亚诺（John Galliano）相提并论。他在约翰门下接受了 3 年的训练后，终于得以进入伦敦中央圣马丁艺术与设计学院学习（直到第 4 次申请才成功）。透过他对传统手工皮革工艺、手工蕾丝及编织装饰品的喜爱，他的意大利血统显露无疑。令人惊艳的皮质品以刺绣和雕绣装饰，为极简主义广为流行的时代重新引入精湛的专业技巧。他试图通过轻薄如无物的内衣风格晚礼服，传达一种挑逗而不粗俗的感觉。他将自己的风格形容为"充满欲望、性感并引人深思——一种真正的女性气息"。

▶ 维多利亚·贝克汉姆、加利亚诺、穆雷、珀尔（Pearl）

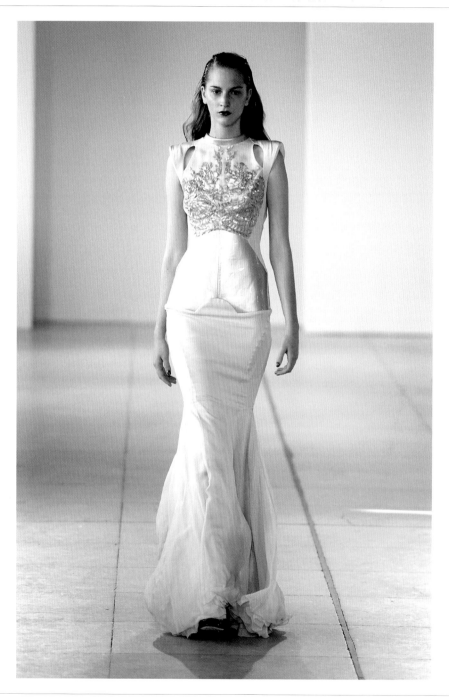

安东尼奥·贝拉尔迪，1968 年生于英国林肯郡格兰瑟姆镇；安东尼奥·贝拉尔迪 2012 春夏系列；伦敦时装周，2011 年。

安妮-玛丽·贝雷塔（Anne-Marie Beretta）

在这一抽象且图形化的，由红白黑三色构成的画面中，两件皮质大衣均装饰着字母"B"，代表这件衣服由安妮-玛丽·贝雷塔设计。在比例上做文章是她的标志性手法，从宽领大衣到及小腿肚的裤装，再到下图中利用不对称线条，打破平庸感的大衣。每个字母的上部都相对较大，用以强调模特的肩部，同时在视觉上收缩臀部。贝雷塔将这一手法运用于包括滑雪服在内的诸多系列中。但当她在1975年开设自己的精品店时，却采用了更为务实的裁剪，与她此前为意大利品牌麦丝玛拉（MaxMara）设计的系列风格相似。贝雷塔年幼时就想在时尚领域发展，18岁时，她已经在为雅克·埃斯特雷尔（Jacques Esterel）和安东尼奥·卡斯蒂略（Antonio Castillo）设计服装。1974年，她创立了自己的品牌。

▶ 卡斯蒂略、埃斯特雷尔、马拉莫蒂（Maramotti）

安妮-玛丽·贝雷塔，1937年生于法国贝济耶市；图为其设计的饰有字母"B"的皮质大衣；吉勒·塞兰德（Gilles Serrand）摄，1980年刊于《时装》（L'Officiel）杂志。

埃里克·贝热尔（Eric Bergère）

两条优雅简单的裹身裙体现了埃里克·贝热尔自信的设计风格。他在短暂跟随蒂埃里·穆勒做学徒后，年仅17岁时便进入爱马仕工作。正是贝热尔为爱马仕的奢华注入现代感，用当时已显陈旧的马车图案和"H"标志为设计增添趣味。为实现这一目标，他设计了著名的夸张的貂皮运动夹克。在贝热尔的设计中，欧式幽默、对传统的崇尚与对美式便装的理解被融为一体。他曾说："我喜欢美国设计师的作品，比如安妮·克莱因……非常简洁优雅。"他最大程度地削减细节，仅使用细腰带或小蝴蝶结装饰女士针织背心。他成立个人品牌贝热尔后的首个作品系列也相当紧凑：12件3种颜色的针织服饰，1件3种长度的夹克。"我想制作类似开襟毛衣的夹克，我努力使一切变得更为轻盈——精加工、内里、衬底——但仍需保留清晰的肩线。"

► 伊万格丽斯塔（Evangelista）、冯·弗斯滕伯格（Von Fürstenberg）、爱马仕、安妮·克莱因、特斯蒂诺

埃里克·贝热尔，1960年生于法国特鲁瓦市；莎洛姆·哈洛（Shalom Harlow）及琳达·伊万格丽斯塔身着黑色连衣裙；马里奥·特斯蒂诺摄，1997年刊于《视觉美国》（Visionaire）杂志。

奥古斯塔·贝尔纳（**Augusta Bernard**）

20世纪30年代，古典艺术再度受到关注，想要重现古希腊雕塑中服饰的流动感，一件晚礼服是不二之选。在这张照片中，曼·雷（Man Ray）精准地捕捉到了礼服那雕塑般的形状及尾部膨胀开来的修长且飘逸的线条。20世纪30年代前半期，奥古斯塔·贝尔纳在事业上取得了极大的成功。她所设计的一件新古典主义晚礼服被评为1932年年度最美礼服。在两次世界大战之间，女裁缝师人才涌现，奥古斯塔·贝尔纳便是其中的一员，其同侪还包括香奈儿、维奥内、夏帕瑞丽、路易丝·布朗热（Louise Boulanger）及卡洛姐妹（Callot Sœurs）。与维奥内类似，贝尔纳也非常擅长斜裁，她沿斜纹裁剪布料，成功制造出流动感，并使晚礼服具备良好的弹性及精良的垂坠感。

► 布朗热、卡洛姐妹、香奈儿、曼·雷、夏帕瑞丽、维奥内

奥古斯塔·贝尔纳，1886年生于法国普罗旺斯，1946年去世；斜裁礼服；曼·雷摄，《时尚芭莎》杂志，1934年。

59

费朗索瓦·贝尔图（François Berthoud）

<div align="right">插画师</div>

费朗索瓦·贝尔图这张令人吃惊的作品展现了一位戴着烟管帽的女性，她邪恶的双眼透过阴影望向画外。在这幅夸张的作品中，贝尔图使用了亚麻油毡版画和木刻版画的创作手法，与时尚插画中历来崇尚的流畅笔触相比，显得大胆而独特。但这些手法却很好地适应了现代时尚中的犀利轮廓，为最简单的服饰注入冲击力和戏剧性。贝尔图曾在洛桑学习插画，1982年取得学位后移居米兰，并开始为康泰纳仕（Condé Nast）集团工作。后来，他积极参与插画杂志《浮华》（Vanity）的视觉设计工作，并多次为其设计封面。20世纪90年，贝尔图的不朽之作登上了纽约的风格季刊《视觉美国》（Visionaire）。

► 德洛姆（Delhomme）、埃里克、古斯塔夫松（Gustafson）、S. 琼斯（S. Jones）

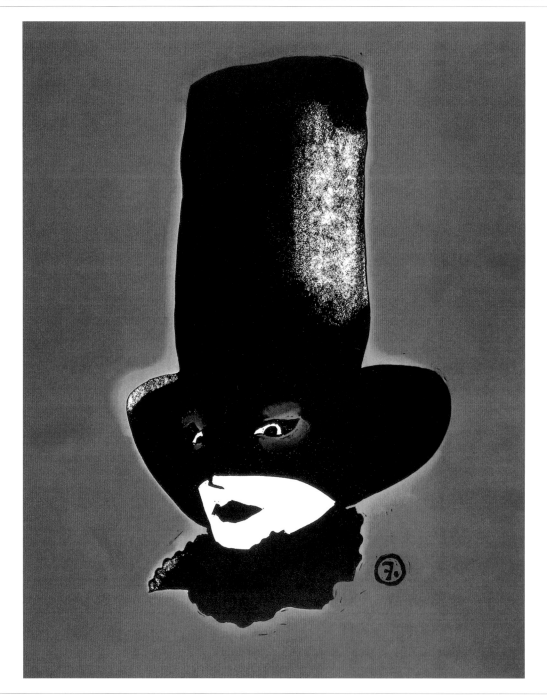

费朗索瓦·贝尔图，1961年生于瑞士洛桑；戴帽子的女人；木刻，《蒙迪》（Mondi），1993年。

贝蒂娜（Bettina）

　　法国模特贝蒂娜为身上造型犀利的克里斯蒂安·迪奥黑色连衣裙注入一种优雅的宁静感。贝蒂娜的顽皮和美貌，以独一无二的方式启发了跨越两代的3位设计师。贝蒂娜生于布列塔尼，是一位铁路工人的女儿，她梦想成为一名时尚设计师。她将自己的作品拿给设计师雅克·科斯泰（Jacques Costet），借此成为他的模特兼助理。当

时装店歇业后，克里斯蒂安·迪奥的雇主吕西安·勒隆曾邀请她加入自己的公司，但被她拒绝，她选择为雅克·法特（Jacques Fath）工作。正是法特为她改名贝蒂娜，并在1950年发布香水"Canasta"（卡纳斯塔，一种纸牌游戏）时，让她作为主要面孔参加宣传活动。声名鹊起的她前往美国发展，她与"吉吉"（Gigi）[8]相似的外表深

受《时尚》杂志喜爱。20世纪福克斯公司曾提供给她一份7年的合同，但被她拒绝。1955年，她离开模特行业，30年后才重新回归，并成为了阿瑟丁·阿拉亚的灵感女神和挚友。

▶ 阿拉亚、迪奥、法特、勒隆

贝蒂娜，原名西蒙娜·博丹（Simone Bodin），1925年生于法国拉瓦勒市，2015年卒于法国巴黎；克里斯蒂安·迪奥鸡尾酒礼服，1952秋冬系列；弗朗西丝·麦克劳克林-吉尔（Frances McLaughlin-Gill）摄。

劳拉·比亚焦蒂（Laura Biagiotti）

<div style="text-align: right">设计师</div>

意大利"羊绒女王"流畅优美的风格在勒内·格吕奥（René Gruau）1976 年创作的这幅插画中展现得淋漓尽致。他简洁的笔触描摹出一种安静放松的雅致感，这正是劳拉·比亚焦蒂最大的特色：例如图中这件毛衣，搭配一件修身剪裁的衬衣，领口敞开。比亚焦蒂毕业于罗马大学考古学专业，后进入母亲的小制衣厂工作。1965 年，她与詹尼·奇尼亚（Gianni Cigna）合作创办公司，为声名在外的意大利时尚设计师罗伯托·卡普奇（Roberto Capucci）和埃米利奥·舒伯特（Emilio Schuberth）加工并出口服装。随着工厂不断扩张，比亚焦蒂在设计方面的野心也逐渐膨胀。1972 年，她推出首个女装系列，款式有限，但大获成功。该系列以穿着的舒适性为主要考量。比亚焦蒂以品质上乘的面料著称，尤其是色彩柔和的羊绒——这一理念后来被丽贝卡·摩西（Rebecca Moses）发扬光大。

▶ 卡普奇、格吕奥、摩西、舒伯特、塔拉齐（Tarlazzi）

劳拉·比亚焦蒂，1943 年生于意大利罗马，2017 年卒于意大利罗马；便服；勒内·格吕奥绘制，1976 年。

德克·毕盖帕克（**Dirk Bikkembergs**）

这群肌肉发达的运动员呈现出与德克·毕盖帕克男装以往的情绪化和概念化截然不同的风格。在 20 世纪 90 年代，毕盖帕克正是凭借此种风格位列"安特卫普六君子"之一。1999 年，毕盖帕克改变了时尚策略。他见识过一个男孩贴满足球明星海报的卧室后，大受启发，开启了一个全新的方向，将体育，尤其是足球作为全部产品设计及品牌形象的核心。2000 年，毕盖帕克开始以当地足球队福松布罗内俱乐部为试验田，尝试高性能设计。2006 年，他成为球队的主要股东，通过包装赛场内外球员们的形象，从靴子到西装，将他们打造成为全球首个"体育高级时装"品牌的活广告。以奢华感和运动性为核心，德克·毕盖帕克不断发展、进化，反映出体育明星作为当代时尚风向标与日俱增的话语权。

▶ 大卫·贝克汉姆、迪穆拉米斯特、丰蒂科利（Fonticoli）、范诺顿（Van Noten）

德克·毕盖帕克，1959 年生于德国波恩市；毕盖帕克 2010 春夏系列广告活动；吕克·威廉（Luc Williame）摄。

西莉亚·伯特维尔（Celia Birtwell）

　　1966 年，伦敦的一家精品店内，女演员珍·爱舍（Jane Asher）坐在一大堆配饰和奇怪的物件中间。她穿着奥西·克拉克（Ossie Clark）设计的纸质印花短裙，这件裙子的另一个款式悬挂在她后方的墙壁上。裙子上的印花由西莉亚·伯特维尔制作，西莉亚的丈夫克拉克则将她设计的面料制成了服装。这种"纸"的原型最早

由强生公司用于制作百洁布。伯特维尔风格化、有时稍显迷幻的花朵配条纹边框设计，也会用于复兴 20 世纪 30 年代风格的飘逸布料，如绉纱和绸缎。她奢华而扁平化的设计，顺应了 20 世纪 60 年代晚期至 70 年代早期空想主义和半历史化的潮流，并成为印花热的一部分。伯特维尔随心所欲地融合印度主题和传统英式主题，体现了她

所处的富裕年轻的切尔西社交圈的文化，一边探索与印度果阿（Goa）的联结，一边继承英国的乡村风格。

▶ 克拉克、吉布（Gibb）、波洛克（Pollock）

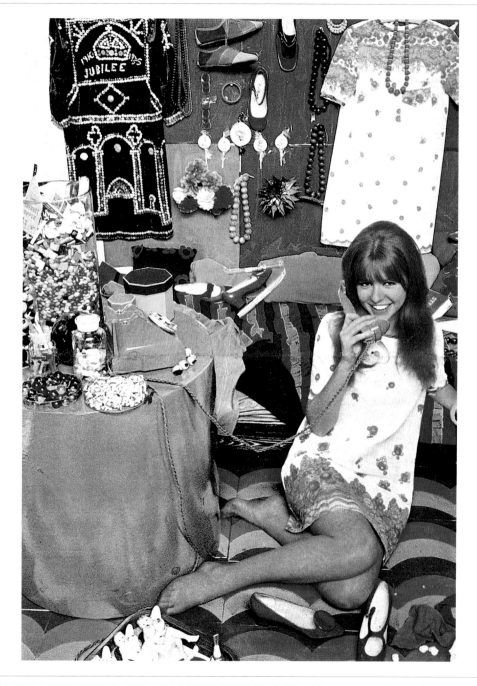

西莉亚·伯特维尔，1941 年生于英国大曼彻斯特郡贝里镇；图为珍·爱舍身着丝网印刷纸质短裙；布莱恩·达菲（Brian Duffy）摄，1966 年。

马诺洛·布拉赫尼克（**Manolo Blahnik**）

野性又裸露，但工艺却如女王加冕典礼上所穿的鞋子一样精致。马诺洛·布拉赫尼克所设计的这双性感的凉鞋由黑色皮革制成，它对穿着者的提升是传奇性的，据说能够从视觉上完整地拉长从髋部到脚趾的线条，秘诀在于把握好平衡和品味。无论是各部分的比例，还是时尚程度，都从不流俗，以免破坏布拉赫尼克作品中时尚感和功能性的巧妙平衡。他离开加那利群岛，相继在日内瓦大学和卢浮宫学院深造。1973 年的一次纽约之旅中，与美国版《时尚》杂志编辑黛安娜·弗里兰（Diana Vreeland）的会面促使他定居伦敦，并开办了他的第一家商店。布拉赫尼克极具影响力的鞋履作品已成为许多设计师红毯秀的不二之选。其设计在美剧《欲望都市》（*Sex and the City*）中的出场，更使他的鞋子美名远扬。2012 年，他获得了英国时尚大奖（British Fashion Awards）奖项之一的突出成就奖。

► 科丁顿（Coddington）、菲尔德（Field）、加利亚诺、阿迪、弗里兰

马诺洛·布拉赫尼克，1942 年生于西班牙圣克鲁斯德拉帕尔马；图为"拉娜"（lara）跟绑带高跟鞋，1997 秋冬系列；马诺洛·布拉赫尼克绘制。

阿利斯塔尔·布莱尔（**Alistar Blair**）

匠心独运的阿利斯塔尔·布莱尔将缎子和天鹅绒打造成一件优雅的晚礼服。绗缝领口衬里使得衣服向外翻出，而下方的剪裁则跟随腰线向内收缩。布莱尔在克里斯蒂安·迪奥工作时曾在马克·博昂（Marc Bohan）手下接受训练，后来又在蔻依担任于贝尔·德·纪梵希和卡尔·拉格斐的助手。在巴黎待了6年后，他的成衣作品吸收了大陆式高级时装的品质和魅力。1989年，在发布他的首个个人系列时，布莱尔曾表示："设计绝对是整个过程中最容易的部分——因为我乐在其中。"他为20世纪80年代古怪的街头服饰潮流注入成熟的韵味，而使用羊绒、高密缎、灰色法兰绒和小羊皮等高级面料，更为他精心设计的作品增添复古之感。1995年起，他开始在路易·费罗（Louis Féraud）公司担任设计师，并表示："当今的女性想从设计师那里得到的远不止爱慕——她们还想要独到的见解。"后来，他成为劳拉·阿什莉的一名设计师，直至2004年离开。

▶ 阿什莉、博昂、考克斯（Cox）、费罗、德兰（Tran）

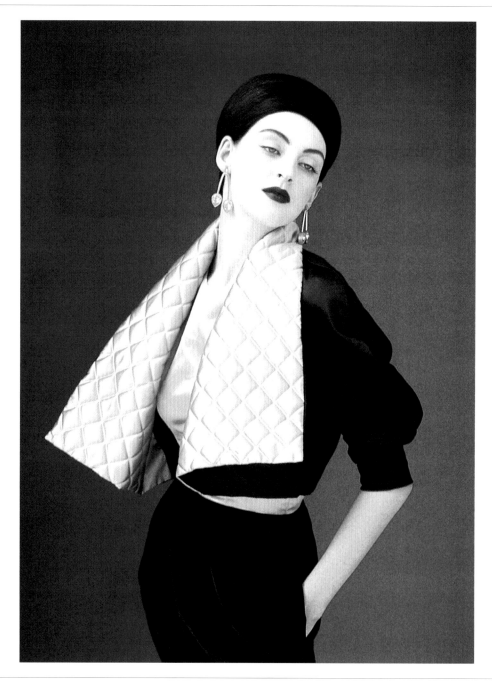

阿利斯塔尔·布莱尔，1956年生于英国阿盖尔-比特区海伦斯堡镇；绗缝缎面晚礼服；伊恩·托马斯（Ian Thomas）摄，《哈珀斯与名媛》（*Harpers & Queen*）杂志，1987年。

比尔·布拉斯（**Bill Blass**）

　　3 位光彩照人的美国女性诠释了布拉斯所设计的高档便装的精髓。典雅且具有明显的欧式风格，但细节方面又极为简洁且便于穿着。布拉斯设计了日装和晚装两种款式，并为鸡尾酒会设计专门的连衣裙，体现出美式文化对功能和优雅的追求。布拉斯继承了诺曼·诺雷尔（Norman Norell）和哈蒂·卡内基（Hattie Carnegie）的传统，为美国女性提供得体且成熟的服饰。毛衣连衣裙是布拉斯的标志性设计之一，甚至应用在晚礼服中。布拉斯偏好复杂的层次，并组合丝绸、羊绒等高级面料。布拉斯还经常从男装或民间服饰中灵活取材。在纷繁的时尚潮流中，布拉斯是最后一批仍坚守经典高雅品味的设计师之一，因此时常被称为"美国设计师们的院长"。2002 年，他完成了自传《布拉斯自白》（*Bare Blass*），但不幸于正式出版前去世。

▶ 阿尔法罗、比尼、勒姆（Roehm）、西夫（Sieff）、安德伍德（Underwood）

比尔·布拉斯，1922 年生于美国印第安纳州韦恩堡市，2002 年卒于美国康涅狄格州新普雷斯顿；重质白色绉纱连衣裙，饰管状珠子，比尔·布拉斯 1984 春夏系列；吉迪恩·卢闵（Gideon Lewin）摄。

伊莎贝拉·布洛（Isabella Blow）

作为时尚偶像的伊莎贝拉·布洛，因为孜孜不倦地提拔新锐设计师和创意人才，帮助诸多大牌设计师开启职业生涯。1992 年，她曾买下亚历山大·麦昆（Alexander McQueen）的整个毕业设计系列；1986 年，当菲利普·特里西（Philip Treacy）将他设计的帽子带进布洛时任编辑的《名流》（Tatler）杂志办公室后，布洛一直鼎力支持他的作品。她因独特的个人风格和穿衣方面的天赋为外界所知；布洛几乎从来不会不戴帽子出现。学生时期，布洛在纽约主修古代中国艺术，在姬龙雪（Guy Laroche）时装店的工作经历将她带入了时尚领域。20 世纪 80 年代中期，她回到伦敦，开始在《名流》杂志工作。1997 年后，她开始在《星期日泰晤士报时尚特刊》（Sunday Times Style）担任时尚总监，后于 2001 年离职，专注自己的造型及咨询工作。在整个职业生涯中，凭借突出的实力，布洛始终是一位时尚偶像和一位真正的时尚天才。

► 巴龙、吉尼斯、麦昆、坦南特（Tennant）、特里西、温图尔

伊莎贝拉·布洛，原名伊莎贝拉·德尔夫斯·布劳顿（Isabella Delves Broughton），1958 年生于英国伦敦，2007 年卒于英国格洛斯特郡；图为伊莎贝拉·布洛和菲利普·特里西在《时尚芭莎》拍摄现场；凯文·戴维斯（Kevin Davies）摄，2002 年。

欧文·布卢门菲尔德（Erwin Blumenfeld）

模特的双腿被浸湿的薄棉纱包裹，这并不是一幅时尚摄影，而是一张美女人像作品。这张照片让人想起布卢门菲尔德的成名作系列，一套混合了拼贴画和图片改造的柏林达达（Berlin Dada）主义风格作品。后几年，他在纽约拍摄的作品也同样神秘，经常性地使用烟雾、镜面和阴影来使裸体变得模糊，并借身体指代更多精神性的存在。从 20 世纪 30 年代至 60 年代，他为《时尚》和《时尚芭莎》拍摄了一系列作品。他表现时尚，但时常会模糊处理和改造美丽的拍摄对象。他以局部来表现整体（最著名的作品是 1950 年登上《时尚》杂志封面的一张仅有唇部和一只眼睛的照片），时尚中夹杂着朦胧感和神秘感。布卢门菲尔德在 41 岁时踏入时尚圈。他是一位试验者，将他的崇敬和胶片都留给了诸如巴伦西亚加和查尔斯·詹姆斯等伟大设计师的作品。

▶ 达利、霍伊宁根-许纳、曼·雷

欧文·布卢门菲尔德，1897 年生于德国柏林，1969 年卒于意大利罗马；过度曝光的双腿；巴黎，1937 年前后。

69

马克·博昂（Marc Bohan）

在马克·博昂的克里斯蒂安·迪奥大秀开场前，设计师和身着配腰带连衣裙、外搭修身开衫的模特站在一起，接受美国版《时尚》杂志的拍摄。1960 年，博昂从伊夫·圣洛朗手中接过迪奥，他被任命为主设计师兼艺术总监。他身上有经年累月的沉淀，却能够传达出一种年轻的精神。1966 年，在电影《日瓦戈医生》（Doctor Zhivago，1965）的启发下，马克推出的系列设计，使得有着镶皮毛腰带的粗花呢外套及黑色长靴的组合大为流行。马克·博昂的母亲是一名女帽商人，他从母亲那里得到了宝贵的实践经验。1945 年至 1958 年期间，他先后为皮盖、莫利纳和帕图几家时装店工作。1989 年，他离开迪奥公司前往伦敦工作，在那里，他试图恢复诺曼·哈特内尔（Norman Hartnell）往日的荣光。

▶ 布莱尔、迪奥、盖斯基埃、哈特内尔、莫利纳、帕图

马克·博昂，1926 年生于法国巴黎；图为马克·博昂和模特；底波拉·特贝尔维尔摄，美国版《时尚》杂志，1975 年。

勒内·布谢（René Bouché）

用钢笔和墨水作画的布谢，极其擅长将时尚与社会融为一体。空旷的背景之上，显现出两个消瘦的人物轮廓，如舞台造型一般。两个硕大的毛绒暖手筒体现出画中人物间的联系。布谢以饱满、生动的线条诠释这两位时髦女性优雅的着装、性格、举止及所处的场合。这种风格看似随性，却体现出布谢作为一位时尚插画师精湛的技艺，他在用色及造型方面所接受的扎实训练显露无疑。布谢与《时尚》杂志的合作从20世纪40年代持续至60年代初期，在精确和幽默地表达服饰与穿着者的关系方面，他独具天赋。《时尚》杂志的权威地位，很大程度上与贝尼托、埃里克、克里斯蒂安·贝拉尔、勒内·格吕奥和勒内·布谢等人所带来的时尚插画复兴有关。

▶ 巴尔曼、贝尼托、贝拉尔、埃里克、格吕奥

勒内·布谢，1905年生于捷克布拉格，1963年卒于英国东格林斯特德镇；图为布谢绘制的身着皮埃尔·巴尔曼设计的两件套装的时髦女性；1945年美国版《时尚》杂志插图。

布韦姐妹：西尔维·布韦（Sylvie Boué）和让娜·布韦（Jeanne Boué）

一件雅致的草坪茶会礼服，点缀蕾丝和刺绣，丝带从腰部穿过用以收束。肩部装饰着玫瑰花，同时遵照传统，两边的裙摆下垂，营造出类似布幔的效果。巴黎高级定制服装店布韦姐妹在20世纪初期迎来黄金时代，同期的还有保罗·波烈时装店、卡洛姐妹时装店和帕坎夫人时装店（Madame Paquin）。第一次世界大战期间，布韦姐妹时装店迁至纽约，在此之前，约翰·雷德芬（John Redfern）和露西尔（Lucile）就已经在纽约开设了分店。布韦姐妹因其浪漫的设计而为外界所知，她们的灵感往往来源于历史画作中的服装。她们在法国的高级时尚领域做出了突出贡献。她们设计的服饰常由硬挺塔夫绸和丝质薄纱等性感面料制成，辅以奢华的装饰，有时会让人联想到女士内衣，如照片中这件。

► 卡洛姐妹、达夫·戈登（Duff Gordon）、德迈耶、帕坎、雷德芬（Redfern）

布韦姐妹：西尔维·布韦，1872 年生于法国，1953 年卒于法国；让娜·布韦，1876 年生于法国，1957 年卒于法国。活跃于 20 世纪 10 年代至 20 世纪 30 年代；图为高级定制服装店布韦姐妹的茶会礼服，1920 年前后。

路易丝·布朗热（Louise Boulanger）

　　蕾丝和薄纱被投影成为背景，礼服的上半部分制作精良，如空气一般。同时代的马德琳·维奥内极大影响了路易丝·布朗热。她模仿维奥内的策略，采用横穿织物纹理进行剪裁的"斜裁法"来实现无缝线的流动之感。她曾设计过一条著名的晚礼服，礼服的前半部分长度及膝，后半部分则长及脚踝。她的另一大特征则是用裁剪优雅的套装搭配卡罗琳·勒布设计的帽子。13岁那年，路易丝·布朗热便成为夏瑞蒂夫人的学徒，习得精湛的本领。1923年，她开设了自己的服装店，用个人姓名命名。她身形苗条，个人风格与可可·香奈儿相似。

▶ 贝尔纳、夏瑞蒂、勒布、维奥内

让·布坎（**Jean Bouquin**）

　　"嬉皮士豪华"一词将永远和让·布坎的设计风格及生活方式联系在一起。20 世纪 60 年代末期，尽管刚踏入时尚领域 7 个年头，布坎却敏锐地捕捉到圣特罗佩上流社会中的波西米亚精神。这张选自法国版《时尚》杂志的照片凸显了布坎的时尚观点：一位神情自得的女性，身上缀满珠子，身穿奢华的另类分子服装，过着优渥的

嬉皮生活，极具讽刺意味。所有单品均可在布坎的精品店中买到。她身上穿着的平绒短连衣裙在袖口处用到了拉绳，这一设计借鉴自印度睡衣，连衣裙的长度则刚够盖住可能穿在下面的比基尼底裤。在圣特罗佩大获成功后，布坎在巴黎开设了第二家时装店，命名为"梅费尔"（Mayfair），延续了他一贯轻松的主题"不刻意打扮"（non-

dressing）。1971 年，他从时尚生意中退出，享受社交生活。

▶ 芭铎、亨德里克斯（Hendrix）、胡兰尼奇（Hulanick）、波特（Porter）、范若施卡（Veruschka）

让·布坎，1936 年生于法国巴黎；饰有珠子的平绒连衣裙；法国版《时尚》杂志，1970 年，亨利·克拉克（Henry Clarke）摄。

盖·伯丁（**Guy Bourdin**）

模特的自慰行为被一旁的约翰·特拉沃尔塔（John Travolta）脸上的神情进一步强化，反映出20世纪70年代对性、个性及地位的痴迷。盖·伯丁通过轻薄的面料和闪光的妆容施展他的时尚灵感，尽管风格冷峻，却具有毫无疑问的性感意味。这张照片大胆呈现出迪斯科颓废感和明星气质，与伯丁所处的时代形成了巧妙的共鸣。作为一名

流行文化中的超现实主义者，1960年，他在摄影师曼·雷和设计师雅克·法特的举荐下，进入法国《时尚》杂志工作。他将全部精力投入杂志的编辑摄影作品及查尔斯·卓丹（Charles Jourdan）鞋履、布卢明代尔（Bloomingdale）女士内衣系列广告活动的拍摄之中。同时，伯丁还是一位偏执的色彩大师，据说他曾让女演员乌苏拉·安德

丝（Ursula Andress）裸体躺在玻璃桌上6个小时，同时遍访巴黎，寻找与她的肤色相称的玫瑰花瓣。

► 巴尔别里、法特、卓丹、曼·雷、梅尔特和马库斯（Mert & Marcus）、牛顿

盖·伯丁，1928年生于法国巴黎，1991年卒于法国巴黎；为查尔斯·卓丹拍摄的广告，1979年。

亚历山大·拿破仑·布尔茹瓦（Alexandre Napoléon Bourjois） 化妆品生产商

在这张创作于 20 世纪 20 年代的时尚插画中，妙巴黎（Bourjois）的彩妆产品为时髦的白色面庞带去颜色。1863 年妙巴黎创办于巴黎，是历史最悠久的化妆品公司之一。最初，亚历山大·拿破仑·布尔茹瓦以演员为核心目标客户，在剧院门口用小推车贩卖自己的产品。妙巴黎的粉质剧院胭脂与当时的化妆油彩质地截然不同，很快便成为皇家剧院的官方用品。时髦的巴黎人追捧女演员和交际花的品味，纷纷开始使用妙巴黎的化妆品。于是布尔茹瓦更新包装，用小巧纸罐包装大米散粉和淡色胭脂，再印上广告语"致力于女性美容的特别工坊"（Fabrique Spéciale pour la Beauté des Dames）。布尔茹瓦还开启了在包装盒上印制名言的先河，最为著名的是 1947 年的"女性将投出选票"。初版的棕玫瑰色腮红至今仍是畅销款，其极具辨识性的玫瑰水香味亦沿袭至今。

► 布朗（Brown）、法克特（Factor）、劳德（Lauder）、植村秀

亚历山大·拿破仑·布尔茹瓦，1845 年生于法国图尔市，1893 年卒于法国巴黎；蜡笔画脸部；插图，1927 年。

让·布斯凯（Jean Bousquet），卡夏尔（Cacharel）

<div style="text-align:right">设计师</div>

在摄影师萨拉·莫恩（Sarah Moon）设计的场景中，一位人偶般的模特身穿卡夏尔的格子围裙躺在巨型缝纫机上。设计师让·布斯凯于1958年创立了品牌卡夏尔，旨在代表一种野性自由的形象，对抗上一代钟爱的服饰中的正式感。布斯凯因此成为巴黎新式高级成衣圈的一员，他的同

侪还包括克里斯蒂安·贝利、米歇尔·罗西耶及埃马纽埃尔·坎恩。1961年，卡夏尔推出一款无胸省设计的女士衬衣，随即成为修身衬衣中最畅销的款式，并成为品牌的标志之一。20世纪60年代它和利伯缇推出的联名款亦在商业上取得巨大成功，成为里程碑式的合作。2000年，夫妻档

设计团队克莱门茨·里贝罗接任艺术总监，将品牌带入新千年。2011年起，这一职位由刘凌和孙大为接任。

▶ 贝利、克莱门茨、坎恩、利伯缇、莫恩、罗西耶、特鲁布莱（Troublé）

让·布斯凯，1932 年生于法国尼姆市；图为时尚大秀邀请函中的照片，1982 年春夏系列；萨拉·莫恩摄。

利·鲍厄里（Leigh Bowery）

利·鲍厄里将着装视为表达创造力和艺术性的手段，尽管他 1987 年冬天的作品"红色胡须搭配喷雾剂盖子"能否被称作"艺术"，仍旧仁者见仁，智者见智。他的着装部分来源于巫毒文化，部分来源于小丑文化，超现实且往往令人不安，但始终充满创造性。"我处于时尚和艺术之间的一个奇异的中间地带。"他说道。他形容自己的作品"既严肃又有趣"。鲍厄里于 1980 年前往伦敦，当时正值新浪漫主义时期。在一次"另类世界小姐大赛"（Alternative Miss World）中，他盛装出席并惊喜地成为所有人关注的焦点。后来，他成为同性恋夜店"禁忌"（Taboo）的主人，不断挑战自己，并努力"改进"从前的造型。鲍厄里曾与专业裁缝勒法特·厄兹贝克（Rifat Ozbek）合作，尽管后世眼中，他的身份将永远是画家卢西恩·弗罗伊德（Lucian Freud）的模特之一。

▶ 范贝兰多克、乔治男孩（Boy George）、葛蕾丝·琼斯、N. 奈特（N. Knight）、厄兹贝克

利·鲍厄里，1961 年生于澳大利亚墨尔本，1994 年卒于英国伦敦；图为利·鲍厄里；尼克·奈特摄，《i-D》杂志，1987 年。

大卫·鲍伊（David Bowie）

身穿发光针织紧身衣的大卫·鲍伊正在演唱《阿拉丁·萨内》（"Aladdin Sane"）。他通过不同的服装来塑造不同的舞台形象，每一套都代表着不同阶段的专辑：从《基吉星团》（Ziggy Stardust）中山本宽斋设计的紧身金属宇航服和狂野的塑料带内衬紧身衣，到"塑料灵魂乐"迪斯科专辑《年轻的美国人》（Young Americans）中

精致的西装领带造型，不一而足。对于他的创造，他曾这样说："最重要的是我不必紧随潮流，我喜欢保持自己的风格，直到潮流过去许久之后……我以自己的风格穿衣。我设计它们。我也并不总是盛装打扮。我每天都会变换风格，但不刻意标新立异，我只是做我自己。"很长一段时间内，鲍伊是一个性别模糊的人，他通过妆容和发色来塑

造这些形象，并启发了新浪漫主义运动。20世纪90年代，鲍伊对于时尚领域的兴趣仍在延续，他会穿亚历山大·麦昆设计的没那么夸张的服饰，并和模特伊曼（Iman）结了婚。

► 披头士乐队、乔治男孩、伊曼、麦昆、山本宽斋

大卫·鲍伊，原名大卫·琼斯（David Jones），1947年生于英国伦敦；图为正在演唱《阿拉丁·萨内》的大卫·鲍伊；比尔·奥查德（Bill Orchard）摄，1973年。

乔治男孩（Boy George）

乔治男孩拿着一位日本粉丝送给他的玩偶。像乔治一样，玩偶身上也穿着1984年的夸张服饰。哈西德派犹太帽、披散发辫、艺伎式妆容、宽松的伊斯兰风格衬衫、方格图案长裤及一双阿迪达斯嘻哈鞋：乔治代表了起源于伦敦附近的社团和俱乐部中的兼容并蓄的居家风格。这种时尚风格的产生也是出于迫不得已。学生及无业者们花费整个白天来挑选夜晚穿着的极具异域风情的搭配。与"禁忌"类似的众多俱乐部，均拥有严苛的准入门槛——搭配不够用心者禁止入内——因此也成为诸多设计师的乐园，如身体图谱（Body Map）、约翰·加利亚诺和约翰·弗莱特。乔治是其中的核心人物，他的灵感来自于大卫·鲍伊模糊性别界限的服装搭配。他将自己塑造为"乔治男孩"，让外界减少因为服装而产生的困惑。

▶ 鲍伊、达斯勒、弗莱特、福布斯、斯图尔特、特里西

乔治男孩，原名乔治·奥多德（George O'Dowd），1961年生于英国贝克斯利镇；乔治男孩身着德克斯特·王（Dexter Wong）的服饰；布赖恩·阿里斯（Brian Aris）摄，1984年。

薇洛妮克·布兰奎诺（**Veronique Branquinho**）

通过这些在台阶上摆出诡秘造型的女模特，薇洛妮克·布兰奎诺如同一个故事的讲述者，她的设计巧妙地游走于暗示、隐瞒与挑逗式启示的紧张关系之间。受到《O的故事》（*The Story of O*，1975）、《艾曼纽》（*Emmanuelle*，1974）、《罗斯玛丽的婴儿》（*Rosemary's Baby*，1968）及《双峰》（*Twin Peaks*，1990）等电影和电视剧中复杂的女主角和性倾向的启发，她的设计制造出种种极富感召力的形象。1997年，从安特卫普皇家艺术学院毕业后仅两年，布兰奎诺便发布了她的首个个人作品系列，并迅速走红。下一年便以无可挑剔的剪裁夺得第一视频点击频道时尚大奖最佳新人奖（VH1 Best Newcomer Award）。如玫瑰花瓣般柔软的层次，暗示出衣服之下身体的运动；与此同时，厚重的针织及粗花呢则传递出防卫之感。在布兰奎诺的作品中，既有力量，也有梦幻感，柔软之中体现着女性的力量。

► 迪穆拉米斯特、马吉拉、西蒙斯（Simons）、西特邦、泰斯金斯（Theyskens）

薇洛妮克·布兰奎诺，1973年生于比利时维尔福德区；薇洛妮克·布兰奎诺秋冬系列中的厚重针织品与花呢战壕风衣；安尼克·格南（Annick Geenen）摄。

阿列克谢·布罗多维奇（Alexey Brodovitch）

前景和背景中快速移动的物体，使两件原本平淡无奇的纯棉裙子变得像两只在高峰期的车流中玩耍的羔羊一般，令人兴奋。阿列克谢·布罗多维奇请摄影师拍摄了这两幅照片。他完成排版，将一种全新的轻松随性风格引入杂志设计。基于当时欧洲在影像领域处于现代主义时期，他在《时尚芭莎》担任艺术总监期间（1934 年至 1958 年），为时尚摄影注入生气。通过在全图旁放置辅图，制作双页跨页及使用多图（一位女性经过多重曝光，从页面的一端跑向另一端），他为当代的艺术总监们设定了范本。他的信条是"请让我吃惊！"。理查德·埃夫登、希洛（Hiro）和莉莲·巴斯曼是他最喜欢的几位摄影师。他在费城建立了"设计实验室"，以工作坊的形式"研究新的材料、想法……以服务未来"。

▶ 埃夫登、巴龙、巴斯曼、希洛、斯诺

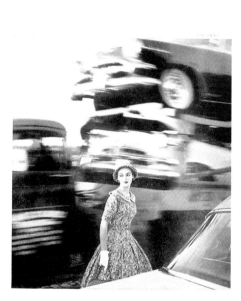

Uncommon Cottons—Embroidered and Marbled

• It takes an uncommonly knowing eye, these days, to know what's cotton and what isn't. The coat on our Junior cover, for instance: cotton looking uncommonly like tweed. And here, cotton embroidered so thickly it stands by itself or, above, cotton piqué, waffled and printed in marble whorls. There's more here than just new surfaces, too: these cottons are ready to start spring now, ride on through Indian summer.
• The overall dress, opposite, in coppery red, encrusted with embroidery. About $25. And the properly workmanlike striped shirt that goes with it, about $7. Both by Loomtogs; Wamsutta cotton. Almay, Hazleton's; Joseph Magnin; Sakowitz. Hat by Madcaps; M M satchel. The traffic: new 1955 Dodges.
• Print in three dimensions, above, black and white waffle piqué bound off in cotton satin. By Lanz Originals; cotton piqué by Everfast. About $35. Bonwit Teller; L. S. Ayres; Sakowitz. Hat by Madcaps.

布鲁克斯兄弟（**Brooks Brothers**）

作为全美历史最悠久的零售制衣企业，布鲁克斯自1818年诞生起，便致力于服务富裕阶层。从金融精英到政治家，都是他们的顾客。布鲁克斯兄弟是男装成衣领域的先锋，他们重视造型的柔软度和穿着的舒适性。尽管始终保有明确的传统主义特质，布鲁克斯兄弟仍为美国男装成衣界带来了一些重要的创新。百慕大短裤和经典的粉色衬衣都经由他们的商店而火遍全美。布鲁克斯兄弟还将英国马球运动员衬衣衣领所采用的固定纽扣引入美国，将马德拉斯布（最初为在印度的英国军官设计）用于衬衣制作，推出布鲁克斯设得兰毛衣和标志性的白色、驼色、灰色贝母纽扣宽腰带马球外套。拉夫·劳伦早年在布鲁克斯兄弟的工作经历对他后来成立个人品牌起到了至关重要的作用。

► 博柏利、希尔费格（Hilfiger）、劳伦

布鲁克斯兄弟：丹尼尔（Daniel），1809年生于美国纽约，1884年卒于美国；约翰（John），1813年生于美国纽约，1899年卒于美国；伊莱沙（Elisha），1815年生于美国纽约，1876年卒于美国；爱德华（Edward），1821年生于美国纽约，1875年卒于美国；图为布鲁克斯兄弟男士衬衣，以纽扣固定衣领，1998春夏系列。

芭比·波朗（**Bobbi Brown**）

20世纪90年代初期，芭比·波朗为时尚圈对异域色彩的狂热追求降了温。早期，她所选用的色彩均以凸显自然美为目标，从米黄色到黑巧克力色，这一理念被运用于一系列产品，不刻意掩盖种族、年龄或肤色。这种方法以皮肤本身为灵感；恰到好处的眼影，强化而非掩盖自然唇色的唇膏。波朗的风格简单、直接而基础。"化妆不是什么高科技"，她说，驳斥了当时甚嚣尘上的将化妆视为一种艺术的观点。凭借戏剧化妆领域的学位及在T形台和编辑工作中的坚实积累，波朗发布了自己的产品，最初只有有限的10种中性色。尽管美妆领域的流行色不断更迭，但波朗始终坚守着她的简单哲学，并就这一主题写了众多书籍和手册。

► 布尔茹瓦、雅诗兰黛、佩奇（Page）、托斯坎和安杰洛（Toskan & Angelo）

芭比·波朗，1957年生于美国伊利诺伊州芝加哥市；图为布里奇特·霍尔（Bridget Hall）；沃尔特·钦（Walter Chin）摄，1995年。

汤姆·布朗（Thom Browne）

在发布会中，汤姆·布朗曾分别让模特踩着高跷、穿着宇航服，在溜冰场中以滑冰的形式走秀。2011秋冬系列的秀场中，男模特们坐在一张夸张的镀金宴会桌旁，对面前的佳肴挑三拣四，每隔一段时间，还会起身缓慢地拍打桌面。布朗的服装一如既往，既古怪奇特，又不乏商业方面

的考量：针织假发搭配带有纹章的短裙，再加上灯芯绒夹克及约翰·列侬式太阳镜。尽管以戏剧化风格著称，2001年起，布朗却因坚持采用一种无可挑剔的廓形而声名在外：缩拢的灰色法兰绒套装，搭配厚重的黑色鞋子和一条修剪过的窄领带。外界普遍认为，是布朗将古典主义重新引入

男装，并以一种全新的方式重新定义了学院风范。如今，布朗旗下还拥有女装和眼镜产品线。2006年，布朗赢得美国时装设计师协会颁发的年度设计师大奖。

▶ 范贝兰多克、劳伦、皮尤（Pugh）、西蒙斯

汤姆·布朗，1965年生于美国宾夕法尼亚州艾伦敦市；图为汤姆·布朗2011秋冬系列时装秀，在旺多姆的威斯汀巴黎酒店帝国酒廊举行；丹（Dan）和科琳娜·莱卡（Corinna Lecca）供图。

莉莎·布鲁斯（Liza Bruce）

莉莎·莱昂（Lisa Lyon）摆出健美造型，她是 1979 年的健美冠军，同时也是莉莎·布鲁斯的灵感来源。包裹着她健美躯体的，正是"莉莎"，一种新潮且造型极富几何感的黑色莱卡比基尼，将她的身体分割成几块不同的区域。布鲁斯从一开始就决定将试验性作为作品的核心主题之一，在职业生涯中，她不断创新，并受到高街品牌的追捧。布鲁斯最初是一名泳装设计师，她曾设计了一种厚亮面绉纱，由面料专家罗斯玛丽·穆尔（Rosemary Moore）制作，后成为她的标志性面料。后来，她们还共同设计了一种"褶皱"绉纱面料，广泛应用于泳装行业。布鲁斯还被认为是在 20 世纪 80 年代发明紧身弹力裤的人。在布鲁斯的设计中，运动是永恒的主题，对功能性的追求主导着她所有的设计，从 20 世纪 80 年代的骑行短裤到 1998 年的晚礼服裙。

► 奥迪贝特、戈德利、迪·圣安杰洛（Di Sant'Angelo）

莉莎·布鲁斯，1955 年生于美国纽约；图为莉莎·莱昂身着"莉莎"比基尼；罗伯特·马普尔索普（Robert Mapplethorpe）摄，1984 年。

翁贝托·布鲁内莱斯基（**Umberto Brunelleschi**）

这幅作品刚问世的时候，巴黎的一位批评家曾这样写道："他的艺术创作与现实毫无瓜葛。他对如何通过大型工厂和人头攒动的街道来表现现代生活毫无概念。但另有一个虚构的，比真实世界美丽得多的世界，在他笔下诞生。"移居巴黎后，布鲁内莱斯基曾在剧院中担任服装及布景设计师。当时，巴克斯特和波烈在插画方面所做的创新正引领潮流。清晰有力的书法式线条是布鲁内莱斯基的戏服设计稿中最为显著的特点之一，这得益于他曾在佛罗伦萨美术学院（Accademia di Belle Arti in Florence）所接受的专业训练；另一特点，也是令童话世界成真的关键，是其明快的宝石般的色彩，而这受到了巴克斯特和波烈的影响。像巴克斯特和埃特一样，布鲁内莱斯基既是一名设计师，也是一名插画师，他也是 20 世纪时尚圈的领军人物之一。

► 巴克斯特、埃特、波烈

翁贝托·布鲁内莱斯基，1879 年生于意大利蒙特穆洛，1949 年卒于法国巴黎；"东方舞蹈"；约 1920 年。

玛丽-路易丝·布吕耶尔（**Marie-Louise Bruyère**）

<div align="right">

设计师
</div>

模特身上穿的防风大衣来自旺多姆广场的布吕耶尔服装店，相较于 1944 年流行于伦敦街头的简洁定制风格更具女性气息。肩部线条柔和服帖，腰部收窄，袖子长及裙摆，裙子呈现出波浪形的起伏。这张照片的拍摄地点正是布吕耶尔时装店门外。时装店创办于 1937 年，室内装修由布吕耶尔一手操办。商店窗户上的弹孔，仅用牛皮纸暂时修补，这一细节使这张照片具备了时尚摄影和战地摄影的双重属性。这张照片由摄影师兼新闻记者李·米勒（Lee Miller）拍摄，她是 1944 年 8 月巴黎解放之后最早到达的人之一。在《时尚》杂志中，她这样记录当时的景象："法国人文明生活的理念始终得以保留。"布吕耶尔曾在卡洛姐妹时装店接受训练，还曾是让娜·朗万（Jeanne Lanvin）手下的一名学徒工。

► 卡洛、冯·德雷科尔（Von Drecoll）、弗伦奇、朗万、李·米勒

玛丽-路易丝·布吕耶尔，生于法国，活跃于 20 世纪 20 年代至 50 年代；图为身着布吕耶尔防风大衣的模特；李·米勒摄，1944 年。

索蒂里奥·宝格丽（**Sotirio Bulgari**）

<div style="text-align:right">珠宝设计师</div>

　　由塔季扬娜·帕提兹（Tatjana Patitz）展示的这组宝格丽项圈和耳环，尽管在设计中融合了传统意大利形制和当代风格，其奢华程度却足以配得上一位美第奇家族成员。沃霍尔曾将位于罗马孔多蒂街的宝格丽商店称为"最好的当代艺术美术馆"。公司最早由银匠索蒂里奥·宝格丽在罗马创立，他在祖国希腊打磨技艺，后移居意大利，并于1884年创立了举世闻名的品牌——宝格丽。20世纪早期，他的儿子康斯坦丁（Constantino）和乔治（Giorgio）将生意扩展至宝石领域。20世纪70年代，宝格丽融合艺术装饰主题，尤其偏爱棱角分明的狭长造型，钻石以几何形图案进行排列，创造出具有现代感、造型生动的珠宝作品。奢侈珠宝借此打入年轻时尚群体。2011年，宝格丽被路威酩轩（LVMH）集团收购。

▶ 卡地亚（Cartier）、拉利克（Lalique）、沃霍尔

索蒂里奥·宝格丽，1857年生于希腊伊庇鲁斯区，1932年卒于意大利罗马；图为塔季扬娜·帕提兹佩戴着宝格丽钻石项圈及耳环；法布里奇奥·费里（Fabrizio Ferri）摄，1989年。

托马斯·博柏利（**Thomas Burberry**）

几何化的排列集中呈现了博柏利的设计特色，正是这些特色，使博柏利格纹得以像利伯缇印花和苏格兰格子呢一样，成为英国的象征。乡村布商托马斯·博柏利发明了一种防水防风的布料，并将其命名为"华达呢"。19世纪90年代，他发售了第一件雨衣，最初为野外运动设计。后来，在第一次世界大战期间，因被战壕中的军官广泛使用而得名"战壕风衣"。初版设计中的许多特征，如肩章、暴雨挡片和D形金属环，在今天的风衣上仍然可以看到，而风衣的轮廓则不断进化，以便与时尚潮流保持一致。极具辨识度的米色和红色格纹衬里在20世纪20年代投入应用。20世纪40年代，好莱坞明星的青睐为其赋予独特的魅力。20世纪80年代，日本的博柏利热潮使该格纹再度翻红，它被广泛应用在各类不同商品之上，从皮包到雨伞，不一而足。2001年，克里斯托弗·贝利成为品牌创意总监，后在2014年成为首席执行官。

► C. 贝利（C. Bailey）、布鲁克斯、克里德、爱马仕、耶格尔

托马斯·博柏利，1835年生于英国萨里郡多金镇，1926年卒于英国汉普郡胡克；图为博柏利经典战壕风衣；1995年。

斯蒂芬·伯罗斯（Stephen Burrows）

　　这件由斯蒂芬·伯罗斯设计的哑光平针连衣裙采用标志性的莴苣叶形底边设计。这种底边是通过特意在原始接缝上缝出细密的"Z"字线制成的。这是一个很好的例证，展示伯罗斯如何谨慎地运用制衣技术来凸显现代女性气质，兼具流动感与性感的设计更是锦上添花。宽大剪裁的裙体强化了波浪面料的律动感，为裙子注入婀娜之感。20世纪70年代，造访伯罗斯的店中店——开在专卖店"亨利·本德尔"（Henri Bendel）中的"斯蒂芬·伯罗斯世界"（Stephen Burrows' World）的顾客们，都是被他简洁的织物和雪纺套装所吸引，这些设计定义了当时的纽约风格。1971年，霍斯顿曾这样告诉《采访》杂志，伯罗斯是"未被时尚界发现的天才设计师之一……他为今天的美国贡献了最具原创性的剪裁之一。他的剪裁令人为之振奋"。非对称剪裁（下摆部分采用斜向剪裁）是伯罗斯最衷爱的剪裁之一，他曾评价其是"无心之失，亦是魅力之始"。

▶ 贝茨、霍斯顿、蒙卡奇（Munkacsi）、鸟丸军雪

萨拉·伯顿（**Sarah Burton**）

设计师

剑桥公爵夫人身上的婚纱将古老与现代融为一体。象牙白绸缎上衣在腰部收窄，同时在髋部轻微垫起，这一取材自传统维多利亚式紧身衣的设计一直为亚历山大·麦昆所钟爱。萨拉·伯顿利用裁剪技术和面料方面的创新，制造出具有现代感的优雅流线廓形。同时，手工切割的英国蕾丝和尚蒂依蕾丝（麦昆的另一大特色）也为这件

礼服增色不少。进入亚历山大·麦昆实习时，伯顿尚未从伦敦中央圣马丁艺术与设计学院取得学位。2000 年，她被任命为女装部门的负责人。2010 年，在麦昆去世后，她接任创意总监一职。2011 年，伯顿在英国时尚大奖中获得年度设计师大奖。2012 年，她又获得英国版《她》杂志颁发的年度国际设计师大奖（International Designer of

the Year Award）。2012 年，伯顿因对英国时尚业的贡献而被授予大英帝国官佐勋章（OBE）。

▶ 伦敦中央圣马丁艺术与设计学院、麦卡特尼、麦昆、特里西

萨拉·伯顿，1974 年生于英国柴郡麦克尔斯菲尔德镇；2011 年 4 月 29 日，凯特·米德尔顿（Kate Middleton）身穿亚历山大·麦昆婚纱、在伦敦威斯敏斯特教堂与威廉王子举行婚礼。

巴特勒和威尔逊（**Butler & Wilson**）

模特脸部被闪闪发光的珠宝所环绕，一只眼睛被一只造型独特的蜥蜴遮住。20世纪60年代末，因为意识到古董服饰珠宝所蕴含的潜在价值，古董商尼基·巴特勒（Nicky Butler）和西蒙·威尔逊（Simon Wilson）开始在伦敦最时尚的市场贩售装饰艺术风格和新艺术时期的珠宝。

从1972年开设第一家商店起，巴特勒和威尔逊便开始设计珠宝。他们推出了同名珠宝系列，以历史为灵感的风趣设计提振了服饰珠宝的声望。在偏好华丽观赏性的20世纪80年代，对于高品质仿品态度的转变，比其他任何时候都更为显著。当时，包括杰瑞·霍尔（Jerry Hall）、玛

丽·海尔文、劳伦·赫顿（Lauren Hutton）及威尔士王妃在内的众多名流均是巴特勒和威尔逊的拥趸。其中，威尔士王妃经常佩戴他们的珠宝出席正式晚宴。

▶ 戴安娜、赫顿、莱恩（Lane）、温斯顿

巴特勒和威尔逊：尼基·巴特勒，1950年生于英国。西蒙·威尔逊，1950年生于英国格拉斯哥市。《璞玉》（*Rough Diamonds*）杂志20周年纪念专刊封面：巴特勒和威尔逊系列；约翰·斯旺奈尔（John Swannell）摄，1989年。

卡洛姐妹（Callot Sœurs）

　　这件带有裙撑的塔夫绸晚礼服，体现了卡洛姐妹作品中的异域风情。轻薄的背心包裹着塔夫绸胸衣，并收起至髋部的一朵玫瑰花处。受到18世纪礼服的启发，花瓣似的裙摆，装饰着绿色波浪纹路，使人联想起埃特笔下的时尚插画。卡洛姐妹采用独特且精细的面料，包括古董蕾丝、橡胶饰华达呢及中国丝绸；她们钟爱东方主题。她们因在20世纪10年代至20世纪20年代引领金银绸缎晚礼服的潮流而被铭记。卡洛姐妹在20世纪20年代极具影响力，大姐玛丽·卡洛·热尔贝（Marie Callot Gerber）被奉为欧洲时尚界的中流砥柱。玛德琳·维奥内曾这样形容她在卡洛姐妹时装店所受到的训练："如果没有卡洛姐妹的榜样在前，我会继续制造福特。但是因为有了她们，我得以制造劳斯莱斯。"

▶ 贝尔纳、布韦、布吕耶尔、丁尼甘（Dinnigan）、达夫·戈登、埃特、维奥内

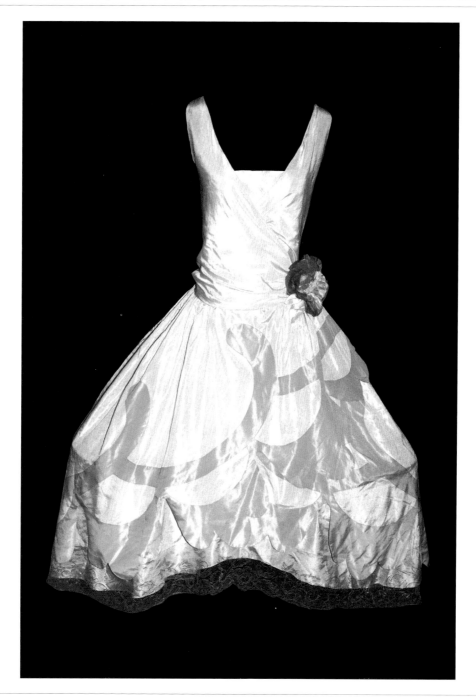

卡洛姐妹：玛丽、玛尔特、雷吉娜、约瑟芬，活跃于19世纪90年代至20世纪20年代；图为卡洛姐妹设计作品，象牙白饰浅黄绿色晚礼服，约20世纪20年代。

娜奥米·坎贝尔（Naomi Campbell）

在赫布·里茨（Herb Ritts）的这张照片中，娜奥米·坎贝尔化身潘神，象征着永恒的春天。她健美的体格被认为已最大限度接近完美——即便是在时尚圈内。同样苛求完美的阿瑟丁·阿拉亚，很早便意识到坎贝尔身上的潜力，因此让她为自己的品牌担任模特。坎贝尔在很小的时候就开始追求星途，曾在伦敦的戏剧学校就读。自从

她以超模身份出道之后，便几乎再也没有离开过舆论中心。以女王气场著称的她，具有一种支配照片和秀场的能力。因为拥有饱满的双唇和性感的身材，她被称为"黑人版芭铎"，尽管她认为她遭遇不公，"这是一门关于销售的生意——而金发碧眼的姑娘卖得更好"。她的成功使人们对理想女性的认知变得更为宽泛。多年后她仍旧备受追捧，

2007 年，她曾现身在凡尔赛宫举办的迪奥 60 周年庆典。

▶ 克劳馥、伊万格丽斯塔、莫斯、里茨、希弗（Schiffer）

菲奥娜·坎贝尔-沃尔特（Fiona Campbell-Walter）

菲奥娜·坎贝尔-沃尔特身着丝硬缎舞会礼服和披肩，戴手套，宛如贵族一般，这正是她在20世纪50年代被赋予的阶层形象。作为皇家海军上将的女儿，18岁时，在母亲的鼓励下，坎贝尔-沃尔特成为一名模特，并开始和亨利·克拉克、约翰·弗伦奇、理查德·埃夫登及大卫·贝利等大牌摄影师进行合作。进入模特学校后，她很快因为外表具有贵族气质而成为《时尚》杂志的常客。她还曾和摄影师塞西尔·比顿合作。与实业家汉斯·亨利·蒂森-博尔奈米绍（Hans Heinrich Thyssen-Bornemisza）男爵成婚后，坎贝尔-沃尔特成为八卦专栏的常客。夫妇二人在艺术品收藏领域变得格外活跃，一年中的绝大多数时间居住在瑞士。他们育有两个孩子，但在1964年结束了婚姻。1952年登上《生活》杂志封面是坎贝尔-沃尔特职业生涯的巅峰——考虑到该杂志在文化方面的严肃性，其对于时尚模特的吸引力之大，令人意外却也在情理之中。

▶ 比顿、克拉克、麦克劳克林·吉尔

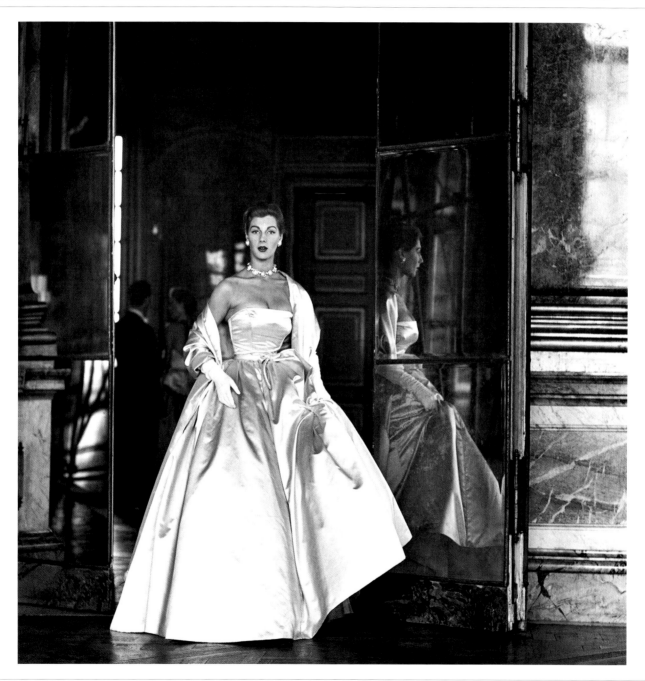

菲奥娜·坎贝尔-沃尔特，1932年生于新西兰奥克兰市；图为坎贝尔-沃尔特于凡尔赛宫镜厅身着丝硬缎舞会礼服；弗朗西丝·麦克劳克林·吉尔摄，1952年。

恩尼奥·卡帕萨（Ennio Capasa），民族服装（Costume National） 设计师

恩尼奥·卡帕萨设计的这条裙子采用斜切袖孔来凸显模特的肩部，同时以一条简单的系带环绕颈部，被形容为"高级定制和街头服饰的融合之作"。以上便是这件服装仅有的细节，因为它的特点在于面料：闪光的金银丝面料凸显了身体的曲线。卡帕萨的作品通过面料来讲故事。"我总是将选择面料作为一个服装系列的开始，"他

说，"我喜欢哑光和闪光之间的相互作用，面料才是时尚中最具试验性的部分。" 20 世纪 80 年代早期，他前往日本跟随山本耀司学习。当时，山本耀司正致力于摒弃设计中繁冗的细节，从传统剪裁技术中汲取灵感。1987 年回到米兰后，卡帕萨推出了他的品牌：民族服装。在设计中，他融合了对日式纯粹主义的理解与 20 世纪 90 年代在赫

尔姆特·朗（Helmut Lang）和安·迪穆拉米斯特（Ann Demeulemeester）引领下更为性感贴身的街头时尚。

► 迪穆拉米斯特、朗、普拉达、山本耀司

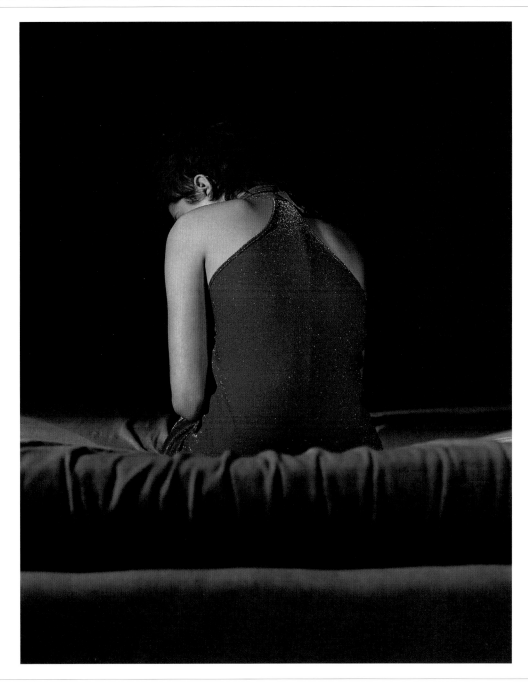

恩尼奥·卡帕萨，1960 年生于意大利莱切市；金银丝连衣裙，1997 春夏系列；纳撒尼尔·戈德堡（Nathaniel Goldberg）摄。

罗伯托·卡普奇（**Roberto Capucci**）

照片中的两件舞会礼服，由大量彩虹色打褶塔夫绸制成，背部设计看上去像两个从肩部延伸到地面的巨大蝴蝶结。这件礼服是罗伯托·卡普奇制衣工艺的典范之一。1957 年，他曾被时尚作家艾莉森·阿德伯格（Alison Adburgham）称为"罗马的纪梵希"。阿德伯格还写道："他仿佛在为一个抽象的女人进行设计，而我们从未见过她的庐山真面目。"其设计的试验性在于，穿着者退居其次，礼服本身变成了第一位。在罗马生活了 10 年后，卡普奇在 1962 年前往巴黎，待了 6 年。其间他与另一位时尚设计师克里斯托巴尔·巴伦西亚加过从甚密，他们也经常被放在一起评价。罗伯托作品中的纯粹性逐步扩展至其销售方式。他的时尚大秀都在安静中进行，且拒绝规模化生产，任何想要购买衣服的女性都要从大秀系列中进行选择。

▶ 巴伦西亚加、比亚焦蒂、埃克斯特、纪梵希、W. 克莱因（W. Klein）

罗伯托·卡普奇，1930 年生于意大利罗马；打褶礼服，1985 年；菲奥伦佐·尼科利（Fiorenzo Niccoli）摄。

皮尔·卡丹（**Pierre Cardin**）

这张照片看上去如同电影《星际迷航》（*Star Trek*）中的场景，男人、女人，甚至还有一个小男孩，摆好造型，展示未来的衣着。20世纪60年代中期，皮尔·卡丹和库雷热（Courrèges）及帕科·拉巴纳一道，将目光投向外太空。他为年轻一代设计乌托邦风格服饰。平针束腰紧身衣上作出镂空符号图案，男装外套上增加了军装肩章。

不对称拉链、钢制腰带及搭扣的银色光泽将高级定制服装带入太空时代。卡丹曾在帕坎、夏帕瑞丽和迪奥接受传统时尚训练，但他的思想却是面向未来的。1959年，他成为首位开展成衣设计的高级时装设计师，并因此被法国时装协会除名。他是时尚界的一名科学家，曾研究出一种能够严格维持其几何形状的黏合面料卡丹料（Cardine），

还曾尝试用金属制造连衣裙。后来，卡丹大举拓宽产品线，从钢笔到煎锅一应俱全。

▶ 披头士乐队、德卡斯泰尔巴雅克（De Castelbajac）、库雷热、拉巴纳、舍恩（Schön）

皮尔·卡丹，1922年生于意大利圣比亚焦-迪卡拉尔塔，2020年卒于法国塞纳河畔讷伊；图为皮尔·卡丹"太空"系列，1967秋冬系列之一；高田美（Yoshi Takata）摄。

哈蒂·卡内基（Hattie Carnegie）

美国名媛 C. Z. 盖斯特（C. Z. Guest）身穿一件造型简洁的哈蒂·卡内基礼服。尽管作为受人尊敬的设计师声名在外，但卡内基其实从未真正制作过一件衣服。卡内基的服装总是走在时尚前沿，照片中这件衍生自迪奥的无肩带收腰礼服，引领了 20 世纪 50 年代的沙漏廓形潮流。卡内基是位传奇人物，她曾雇佣众多优秀设计师，如诺曼·诺雷尔、特拉维斯·邦东、让·路易斯及克莱尔·麦卡德尔。"卡内基造型"是在欧洲设计基础上进行精简，其成品受到美国民众及一些上流人士（如温莎公爵夫人）的喜爱。1947年，《生活》杂志宣布卡内基〔原名卡嫩盖泽（Kanengeiser），但她后来改用了当时美国钢铁大王安德鲁·卡内基的名字〕为美国时尚领域"无可争辩的领袖"，因为有超过 100 家商店在售卖她的产品，而她的垂青则成为美国服饰领域最权威的风向标。

▶ 邦东、达什（Daché）、路易斯、诺雷尔、特莉芝里、温莎公爵夫人

哈蒂·卡内基，1889 年生于奥地利维也纳，1956 年卒于美国纽约；图为身着哈蒂·卡内基礼服的 C.Z. 盖斯特；塞西尔·比顿摄，1952 年。

路易斯-弗朗索瓦·卡地亚（Louis-François Cartier）

这只胸针被设计成一只摆成典型姿势的火烈鸟，其羽毛由精确切割的翡翠、红宝石和蓝宝石制成。喙部由椭圆形黄水晶和蓝宝石制成，眼睛由一颗蓝宝石制成，头部、颈部及身体由精密切割的钻石密镶而成。这枚胸针由贞·图桑（Jeanne Toussaint）在 1940 年为珠宝商卡地亚打造。珠宝品牌卡地亚由路易斯-弗朗索瓦·卡地亚在 1847 年建立。这件珠宝是为温莎公爵夫人设计的，她收藏的珠宝是 20 世纪 40 年代最精美收藏的那一部分。这枚胸针由温莎公爵亲自挑选，他花费大把时间挑选珠宝来装饰他夫人的华服，这些服饰最初通常被作为某件独特珠宝的陪衬设计出来。卡地亚的许多珠宝，如照片中这件（1987 年以 47 万美元的价格被转售），在许多年后的今天看来仍颇具先锋性。它们开拓了第二次世界大战后珠宝首饰领域的语汇。

▶ 宝格丽、巴特勒、蒂芙尼（Tiffany）、温莎公爵

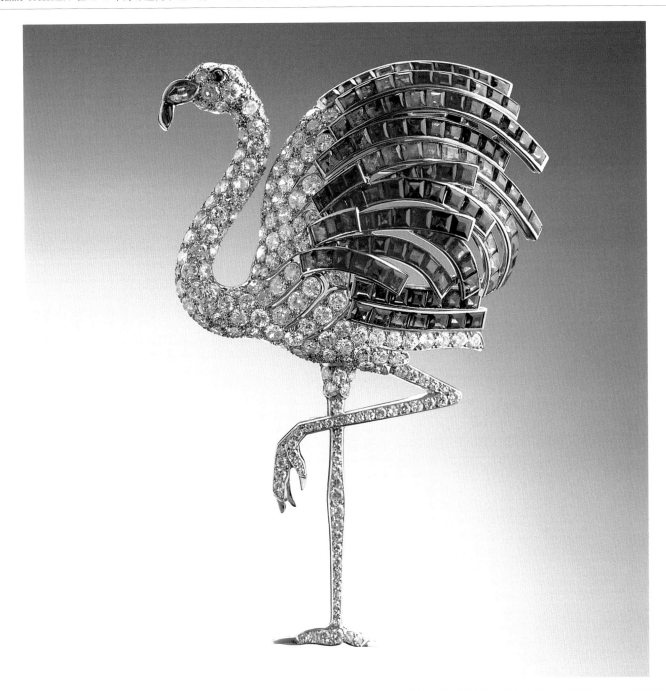

路易斯-弗朗索瓦·卡地亚，1819 年生于法国，1904 年卒于法国；为温莎公爵夫人设计的火烈鸟胸针，1940 年；路易斯·蒂里利（Louis Tirilly）摄。

101

邦尼·卡欣（**Bonnie Cashin**）

照片中宽敞的灰色饰皮边羊绒斗篷，体现了邦尼·卡欣对美国便装所做出的突出贡献。为了适应舞者和他们的动作特点，加利福尼亚州多变的天气和户外条件，以及好莱坞和众多的电影（她是 20 世纪福克斯公司的一名设计师），卡欣分别设计了别出心裁的便装。她从全球时装中汲取灵感，但始终致力于服务务实的当代女性。邦尼·卡欣公司旗下单品奢华但便于搭配；尺码选择也非常灵活，因为绝大多数上衣、连衣裙、短裙和裤装都采用包身或系带设计，可适应各种体型。卡欣率先采用了分层次设计，后来这种设计才逐渐被接受并成为女性服饰中的常见元素。棒形纽扣和行李箱部件在她的皮包及皮饰羊毛制品中发挥实用功能。卡欣和克莱尔·麦卡德尔一道被视为美式便装之母。

► 卡兰、A. 克莱因、麦卡德尔、马克斯韦尔（Maxwell）、舍恩

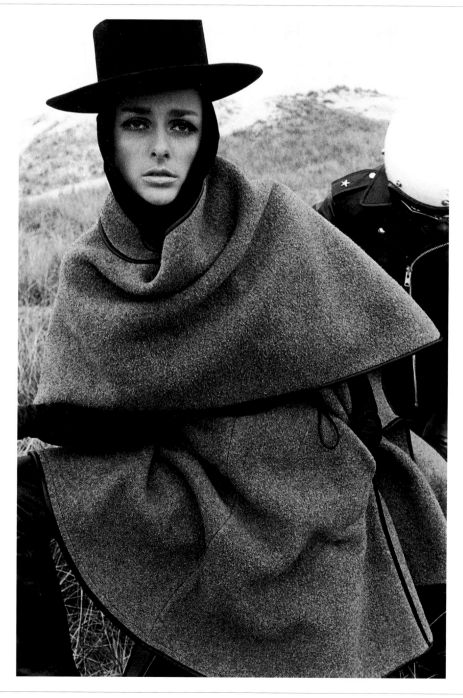

邦尼·卡欣，1915 年生于美国加利福尼亚州奥克兰县，2000 年卒于美国纽约；邦尼·卡欣羊绒斗篷；弗朗切斯科·斯卡乌洛（Francesco Scavullo）摄，1966 年。

奥列格·卡西尼（Oleg Cassini）

　　20 世纪 60 年代，卡西尼最为人所知的身份是服务第一夫人杰奎琳·肯尼迪的美国设计师。杰奎琳因衣着奢侈（多为巴黎世家和纪梵希）而饱受指责，在丈夫当选美国总统前，杰奎琳便已聘卡西尼为她的官方设计师。尽管她的婆婆和助理仍会帮助她秘密购入格蕾、香奈儿和纪梵希的奢侈服饰，卡西尼极简而富有魅力的设计改变了第一夫人的着装，并广受到外界赞誉。与杰奎琳的密切关系使卡西尼成为 20 世纪 60 年代时尚界最具权势的人之一。同时，他还引领了青春柔和的现代风格。他的 A 字裙及半紧身上衣配修身短裙的组合顺应了巴黎的设计潮流。卡西尼尊重杰奎琳的个人风格，同时让每件衣服以与第一夫人相称的方式散发光彩。

▶ 纪梵希、格蕾、杰奎琳

奥列格·卡西尼，1913 年生于法国巴黎，2006 年卒于美国纽约曼哈西特；为杰奎琳·肯尼迪设计的晚礼服，1961 年。

让–夏尔·德卡斯泰尔巴雅克（**Jean-Charles De Castelbajac**）

面无表情的模特与让–夏尔·德卡斯泰尔巴雅克的幽默形成反差：她穿着一条模仿门襟敞开的巨型牛仔裤的方形剪裁连衣裙。这件简单的包身服饰保留了面料的原始特色。读寄宿学校时，厚重的毡状面料便引起了德卡斯泰尔巴雅克的注意，他曾用一块毯子制作了第一件设计作品。他是 20 世纪 60 年代法国成衣设计师中的新生力量

之一，会以波普艺术为主题进行创作。1984 年，他曾将沃霍尔的《金宝汤罐头》印在一条筒裙上。在他眼中，帕科·拉巴纳和皮尔·卡丹就未来主义主题所进行的创作超越其他艺术家，而受到他们启发的他则被称为"太空年代的邦尼·卡欣"。2006 年，伦敦维多利亚和阿尔伯特博物馆举办了一场主题展览，展出他的一系列作品，包括由玩

具制成的夹克、降落伞舞会礼服裙及波普艺术主题的连衣裙。

▶ 卡丹、卡欣、埃泰德吉、法里（Farhi）、拉巴纳、沃霍尔

让–夏尔·德卡斯泰尔巴雅克，1950 年生于摩洛哥卡萨布兰卡；"牛仔裤"连衣裙；丹尼斯·马莱尔比（Denis Malerbi）摄，1984 年。

安东尼奥·卡斯蒂略（**Antonio Castillo**）

　　这条 A 字裙由卡斯蒂略设计，黑色蕾丝所散发出的意式风情，使它不沾染一丝风尘之气。一顶加工成面纱梳形状的黑色帽子，使整体造型更为优雅，模特保持着女王般的姿态，背对镜头，仿佛是在同外国首脑握手。卡斯蒂略生于一个高贵的西班牙家庭，他的每件设计都透出威严和庄重。他曾是香奈儿的一名饰品设计师，后来又在皮盖和浪凡等高级时装店做设计师，接受训练。1936 年，西班牙内战爆发后，他离开西班牙前往法国。库雷热沉溺于为 20 世纪 60 年代的新一代消费者设计新潮的高级服饰，与他不同，卡斯蒂的设计略为成熟，经典巧妙地注入创新，形成了一种宁静且极为有序的风格。

► 阿舍尔、贝雷塔、朗凡、皮盖、G. 史密斯

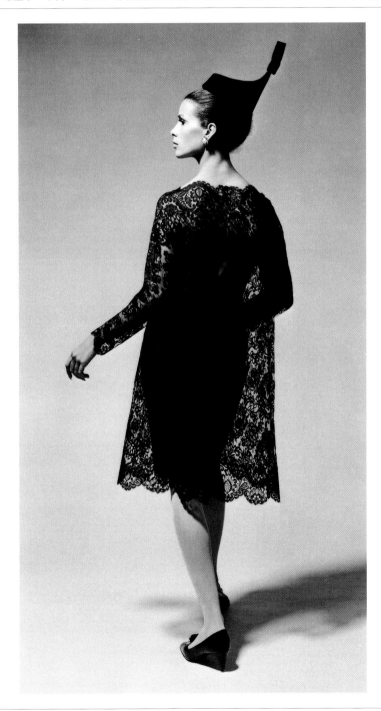

安东尼奥·卡斯蒂略，1908 年生于西班牙马德里，1984 年卒于西班牙马德里；蕾丝笼状罩衣；泽贝格尔兄弟（Seeberger Brothers）摄，1965 年。

约翰·卡瓦纳（John Cavanagh）

约翰·卡瓦纳和模特一同出镜，模特身穿由他设计的精细剪裁长款大衣。口袋完全隐藏在压线缝合的公主线中，除此之外，黑色袖口、平领和几何形纽扣是其仅有的细节。他曾在全球各地接受训练。从巴黎回来后，他先去了莫利纳的时装屋工作，后来又去了皮埃尔·巴尔曼公司。

1952 年，卡瓦纳在伦敦创办时装店，其设计吸引了全世界的目光。他曾表示："一位名副其实的高级时装设计师，必须能够顺应国际的设计潮流，又同时满足客户的需求，这是这一行的立身之本。"卡瓦纳是伦敦定制服饰圈的核心人物，尽管这个圈子很小，且被廉价仿品所淹没，但仍引

领着英国的时尚潮流。1964 年，他曾说："高级时装必将，也必须存在，因为它是成衣行业的命脉。"

▶ 巴尔曼、迪奥、弗伦奇、莫利纳、莫顿

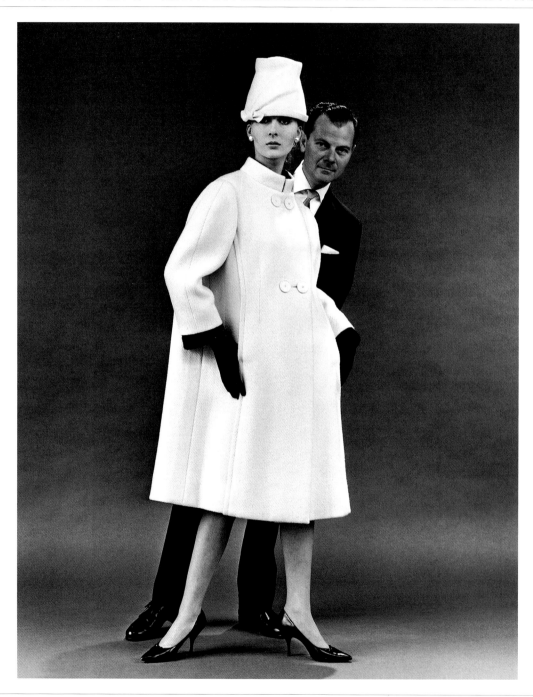

约翰·卡瓦纳，1914 年生于爱尔兰梅奥郡，卒于 2003 年；图为约翰·卡瓦纳和身穿米白色羊毛大衣的模特；约翰·弗伦奇摄，1962 年。

中央圣马丁艺术与设计学院（**Central Saint Martins**）

近几十年，伦敦之所以愈发成为老牌的时尚之都，中央圣马丁艺术与设计学院时装专业严苛的训练功不可没。1989 年，中央艺术与设计学院（Central School of Art and Design）与圣马丁学校（Saint Martin School）合并，其硕士课程（1999 年至 2014 年间，在要求极高且性格直爽的路易斯·威尔逊的带领下）在业内极具声望。时装专业与行业巨头保持着密切的联系，每年伦敦时装周都会奉上令人印象深刻的毕业大秀。该专业鼓励原创观点，但同时也让学生理解当代时尚圈的残酷现实。这样做的结果便是，中央圣马丁艺术与设计学院的毕业生纷纷成为名满全球的业界翘楚，如约翰·加利亚诺、亚历山大·麦昆、斯特拉·麦卡特尼和克里斯托弗·凯恩。

▶ 帕森斯设计学院、安特卫普皇家艺术学院

中央圣马丁艺术与设计学院，1989 年在英国伦敦创立；本科生毕业时尚大秀；约翰·斯特罗克（John Sturrock）摄，2012 年。

107

尼诺·切瑞蒂（**Nino Cerruti**）

<div style="text-align:right">设计师</div>

杰克·尼科尔森（Jack Nicholson）在电影《东镇女巫》（*The Witches of Eastwick*，1987）中身穿由切瑞蒂设计的宽松亚麻服饰。切瑞蒂说："根本而言，时尚是一种形容我们所生活的世界的方式。"这一理念不仅被贯彻在时尚设计之中，同时也体现在他参与的电影里——他曾为超过 60 部电影设计服装。切瑞蒂最初就读于哲学专业，想成为一名作家。但在 1950 年，他回到意大利北部，接手了家族布料生意。1957 年，他发布了男装系列"杀手（Hitman）"，标志着公司开始向奢侈品牌转型。1977 年，他又发布了女装成衣系列。因为代表 20 世纪 80 年代成功人士的着装习惯，切瑞蒂的设计曾出现在诸如《华尔街》（*Wall Street*，1987）之类的电影中。20 世纪 90 年代，由纳西索·罗德里格斯（Narciso Rodriguez）掌舵的切瑞蒂女装系列大获成功，也正是他在精良剪裁的基础之上，引入了透视设计、刺绣面料等现代主题。

▶ 阿玛尼、冯·埃茨多夫（Von Etzdorf）、古驰、罗德里格斯

尼诺·切瑞蒂，1930 年生于意大利比耶拉；图为杰克·尼科尔森在电影《东镇女巫》中；乔治·米勒（George Miller）执导，1987 年上映。

侯赛因·卡拉扬（**Hussein Chalayan**）

这件"遥控连衣裙"的硬壳由玻璃纤维和树脂合成物压制而成，打开后，其中露出柔软的薄纱，形成鲜明的对比。连衣裙由舞台上的一个男孩用无线电控制，这种有趣的对比反映了科技与自然的关系，还有我们想要通过一方来控制另一方的企图。1994 年，卡拉扬在他的时尚首秀上，

呈现了由家具改造而成的服饰和一件由两百道激光构成的连衣裙。自此之后，极富创造力的系列作品和概念性项目便成为侯赛因·卡拉扬的标志。卡拉扬因复杂如建筑般严谨的纸样裁剪而著称，这使得他的设计高度结构化且富有几何美感。卡拉扬在 20 世纪 90 年代到达事业巅峰，成为当时

顶级设计师中的一员，与他同时期的还有亚历山大·麦昆。他们基于当时的文化大繁荣，引领了前卫风尚。

► 贝拉尔迪、卡丹、川久保玲、麦昆、皮尤、山本耀司

侯赛因·卡拉扬，1970 年生于塞浦路斯首都尼科西亚；"遥控连衣裙"，2000 春夏系列；克里斯·摩尔摄。

可可·香奈儿（Coco Chanel）

照片中，可可·香奈儿正在巴黎杜伊勒里宫散步，那里离康朋街不远，她的家和时装店都在康朋街上。她曾在 1939 年关闭商店，又在 1954 年重新开张。照片中的她身上穿戴着所有代表香奈儿风格的标志性元素的服饰：套装、女士衬衣、珍珠首饰、丝巾、帽子、手套及金属链条包。作为一名完美主义者，面对亚历山大·利伯曼的镜头，她右臂摆出的造型体现了她的执念之一——套装的袖管设计必须使手臂在活动中保持舒适。她会一次又一次扯掉套装的袖子，直至完美服帖。她对套装设计的基本理念来自海军制服。作为威斯敏斯特公爵的情人，她曾多次登上他的游艇，而艇上的船员皆身着制服。香奈儿风格的本质根植于一种阳刚之力，而这一方向也主导了 20 世纪的时尚潮流。

► 科克托、达利、拉格斐、利伯曼、帕克、迪韦尔杜拉（Di Verdura）

可可·香奈儿，原名加布里埃·香奈儿（Gabrielle Chanel）1883 年生于法国索米尔镇，1971 年卒于法国巴黎；图为可可·香奈儿身穿香奈儿套装；亚历山大·利伯曼摄，1951 年。

卡罗琳·查尔斯（**Caroline Charles**）

在一套早期的设计中，卡罗琳·查尔斯以棋盘格纹外套搭配一双长袜。20世纪60年代，查尔斯曾做过播音员和记者，不过她最终回到了时尚行业。"合身吗？实用吗？使人想要靠近你吗？"卡罗琳·查尔斯在设计每件衣服时，都会考虑这些实际问题。在查尔斯的记忆中，她从很小的时候开始就想要成为一名礼服设计师。20世纪60年代，从斯温登艺术学校（Swindon Art School）毕业后，她前往正处于空前繁荣之中的伦敦。在玛丽·奎恩特工作了一段时间后，她在1963年推出了自己的服装系列。查尔斯面向社交及晚装场合推出的设计很快在当时的时尚弄潮儿中流行开来，西利亚·布莱克（Cilla Black）和芭芭拉·史翠珊（Barbra Streisand）均是她的主顾。

不过，真正使她的事业得以延续30年的，还是她制作英式服装的技巧及后来在饰品及室内设计方面的成就。

► 库雷热、福尔和塔芬（Foale & Tuffin）、奎恩特

卡罗琳·查尔斯，1942年生于埃及开罗；棋盘纹羊毛夹克配黑色羊毛短裙；《名流》杂志，1964年。

马德莱娜·夏瑞蒂（Madeleine Chéruit）

黑白照片营造出一种复古氛围，而透明欧根纱下陶瓷般的肌肤和发光的亮片则将照片点亮。玛丽昂·莫尔豪斯（Marion Morehouse）身上服饰的深 V 领设计在当时还被认为是有伤风化的，而无收腰造型则暗示着廓形从战前曲线分明向更为放松的轮廓转换。19 世纪 80 年代，夏瑞蒂曾在高级时装店劳德尼茨（Raudnitz）接受训练，作为一位巴黎设计师，夏瑞蒂像勒隆和路易丝·布朗热一样，将高端时尚转化为更为实用的成衣。为满足巴黎贵族客户对礼服细节的追求，她改进极度奢华的高级定制服饰。因为痴迷于光线照在面料上所呈现出的效果，她在设计中经常使用塔夫绸、金银绸缎和薄纱等面料。香奈儿在 20 世纪 20 年代所倡导的简洁风格使夏瑞蒂的华丽风格失去吸引力。她在 1923 年退休，但她的时装店一直营业至 1935 年由夏帕瑞丽接管为止。

► 巴利、布朗热、勒隆、莫尔豪斯

马德莱娜·夏瑞蒂. 1866 年生于法国，1935 年卒于法国；图为身着夏瑞蒂设计的连衣裙的玛丽昂·莫尔豪斯；爱德华·斯泰肯（Edward Steichen）为美国版《时尚》杂志拍摄，1927 年。

周仰杰（**Jimmy Choo**）

这双粉蓝色饰羽毛仿麂皮凉鞋体现了周仰杰可爱而诱惑的个人风格。周仰杰生于制鞋世家，年仅 11 岁时便制作了他的第一双鞋子。周仰杰的鞋子原本都是纯手工制作，近年来，他将苛求完美的做工扩展至一条成衣产品线上。周仰杰曾和一群年轻的鞋匠一起在伦敦康德威那斯学院（Cordwainers Technical College）学习，其中包括帕特里克·考克斯（Patrick Cox）和埃玛·霍普（Emma Hope）。周仰杰曾这样形容他的风格："有一分优雅，一分女人味，可能还有一分性感。"这种风格深受戴安娜王妃的喜爱，她会买不同颜色的同一款鞋子，来分别搭配晚礼服和日常套装。

周仰杰的马来西亚血统造就了他标志性的鲜亮用色，水蓝色、桃红色、亮橘色、不一而足。1999年起，他开始设计男鞋。

► 布拉赫尼克、考克斯、戴安娜、阿迪、霍普

周仰杰，1961 年生于马来西亚槟城州；饰羽毛凉鞋，1997 春夏系列；西蒙·阿切尔（Simon Archer）摄，《E.S》杂志，1998 年。

周天娜（Tina Chow）

镜头前的周天娜姿态优雅而娴静。作为 20 世纪 70 年代的一名超级模特，她并未止步于模特行业，最终成为 20 世纪最伟大的时尚鉴赏及收藏家之一。周天娜，一位亚裔美国人，代表着模特审美中新兴的多样性和普遍性，但她的时尚才能甚至远比她的美貌更为出众。作为高级时装界最重要的收藏家之一，周天娜刁钻的眼光被奉为收藏及鉴赏的典范。周天娜熟识同时代的伟大设计师，但她对过去的时装也有浓厚的兴趣，她也收藏了马德琳·维奥内、克里斯托巴尔·巴伦西亚加及克里斯蒂安·迪奥等设计师的作品。最初，她的收藏起源于对马里亚诺·福图尼（Mariano Fortuny）作品的兴趣，福图尼的德尔菲褶皱裙、披肩及罩衣融合了东西方文化。

▶ 安东尼奥、巴伦西亚加、福图尼、维奥内

周天娜，1950 年生于美国俄亥俄州克利夫兰市，1992 年卒于美国纽约；周天娜；阿瑟·埃尔戈特摄，1982 年。

奥西·克拉克（Ossie Clark）

这张照片中的狂野场面，发生于 1970 年的切尔西市政厅，奥西·克拉克借"法定人数（Quorum）"精品店的时尚大秀展现了他们的设计才华。"法定人数"精品店由艾丽丝·波洛克（Alice Pollock）创立。在《时尚》杂志看来，这场大秀"与其说是时尚大秀，不如称之为一场春日舞会更为恰当"。精神恍惚的模特身穿克拉克设计的雪纺长裙（每条裙子都有一个暗袋，里面可以装下一把钥匙和一张 5 英镑纸币——这是他的

特色），两条长裙的面料印花皆由他的妻子，面料设计师西莉亚·波特维尔印制。这对夫妻曾出现在一幅名为《克拉克夫妇与珀西》（*Mr and Mrs Clark and Percy*）的画中。画作由他们的朋友绘制，在照片的最右侧可以找到画家本人。"我是一位老练的裁缝，一切都在我的脑中和手中。"克拉克曾说，这种技能在 20 世纪 60 年代至 70 年代早期备受追捧。歌手玛丽安娜·费恩富尔（Marianne Faithfull）和滚石乐队吉他手基思·理

查兹（Keith Richards）的时任女友安妮塔·帕伦伯格（Anita Pallenberg）共同拥有一套"奥西"蛇皮套装，如今已成为对那个时代最宝贵的纪念之一。

▶ 波特维尔、弗拉蒂尼、胡兰尼奇、波洛克、塞内（Sarne）

奥西·克拉克，1942 年生于英国默西赛德郡利物浦市，1996 年卒于英国伦敦；印花雪纺连衣裙；安妮特·格林（Annette Green）摄，1970 年。

亨利·克拉克（Henry Clarke）

这张照片中，夏日的柑橘色调以一种新鲜且直白的方式被呈现出来。摄影师亨利·克拉克在观摩塞西尔·比顿为朵莲丽（Dorian Leigh）进行拍摄时，第一次被时尚摄影所吸引。克拉克会拍摄充满动感的作品，但也天然地倾向于优雅的风格，尤其是他在20世纪50年代所拍摄的关于法国时尚界的作品，展示了他一直追求的具有雕塑感、象征着一个时代的隆重服饰与随机拍摄的快照所散发的轻松感之间的平衡。受益于《时尚》杂志的黛安娜·弗里兰给予他的许可及充满异域风情的拍摄地点，克拉克的作品既富于艺术性，同时又无雕饰之感。从20世纪50年代的高端时尚巧妙转换为60年代鲜亮的色彩和丰富的层次，通过在玛雅遗址、印度、西西里及世界许多其他地方取景，他使艳丽且具有民族志意义的服饰变得生动起来。

▶ 坎贝尔-沃尔特、戈伦（Goalen）、佩特加斯（Pertegaz）、弗里兰

亨利·克拉克，1918年生于美国加利福尼亚州洛杉矶，1996年卒于法国勒卡内市；水果色毛衣；法国版《时尚》杂志，1957年。

克莱门茨·里贝罗（Clements Ribeiro）

印花羊绒已成为设计师组合克莱门茨·里贝罗的标志：从彩虹色条纹到图中富有冲击力的"米"字形花纹，而后者象征着 20 世纪 90 年代英国时尚界的极端繁荣，史称"酷不列颠"（Cool Britannia）。里贝罗曾说："我们的设计就是简单的剪裁加上上乘的面料，我们称之为粗放的高级时尚。"从传统苏格兰花格和窗玻璃格纹到波西米亚风格的佩斯利花纹和杂色花朵，鲜亮的印花点明了每个系列的主题。他们会在日装设计中使用奢华的面料——如暗色绒面革、羊绒、丝质塔夫绸和亮片。他们相识于中央圣马丁艺术与设计学院，在毕业后结婚并移居巴西。1993 年，他们在伦敦设计出首个联合系列。女装系列的成功促使他们在 20 世纪 90 年代推出了羊绒男装系列。2000 年，他们的加盟使巴黎时装店卡夏尔得以复兴，他们在那里担任创意总监直到 2007 年。

► 雅曼、卡夏尔、坎贝尔、卡拉扬、范诺顿

克莱门茨·里贝罗：苏珊娜·克莱门茨（Suzanne Clements），1969 年生于英国伦敦，伊纳西奥·里贝罗（Inacio Ribeiro），1963 年生于巴西圣保罗；"米"字形花纹羊绒衫，1997 秋冬系列；克里斯·摩尔摄。

117

科特·柯本（Kurt Cobain）

柯本之于油渍摇滚乐，就如同约翰尼·罗顿（Johnny Rotten）之于朋克音乐一样，意义非凡。漂洗过的头发泛出油光，流浪儿般的身形，苍白的皮肤，加上从廉价服装店买来的衣服，共同塑造出虚弱又情绪化的青少年形象。油渍摇滚乐队，诸如柯本所在的涅槃（Nirvana）乐队、珍珠果酱（Pearl Jam）乐队和爱丽丝囚徒（Alice in Chains）乐队，他们的着装总是廉价且随意，如旧牛仔裤和摇滚T恤。这种风格最初是一种反时尚的体现，对现实不满的年轻人都会这样打扮，他们即是后世所称的"X一代"。预料之中的是，这种风格后来被"洗白"成一种主流时尚运动"海洛因潮流"（Heroin Chic）：一种模仿海洛因成瘾者的着装风格。在柯本的故乡，他在恐惧同性恋的伐木工人中长大，出于对这段经历的反叛，有时他会格外出格，穿伴侣的花卉图案连衣裙，涂红色指甲。而他的伴侣科特妮·洛芙（Courtney Love），后来也塑造了一种与柯本类似，但更具女性气质的个人风格，并启发马克·雅各布斯（Marc Jacobs）创造了其1993的"垃圾"系列。

► 戴拉夸（Dell'Acqua）、雅各布斯、麦克拉伦（McLaren）、罗顿

科特·柯本，1967年生于美国华盛顿州霍奎厄姆，1994年卒于华盛顿州西雅图；科特·柯本和女儿弗朗西丝·比恩（Frances Bean）；史蒂芬·斯威特（Stephen Sweet）摄，1994年。

让·科克托（Jean Cocteau）

这张时尚插画左侧的说明文字写着"1937年，巴黎"。夏帕瑞丽的这条纤细的紧身裙专为晚宴和舞会设计。让·科克托为《时尚芭莎》杂志创作了这幅插画。才华横溢的科克托身兼多职，他是作家、电影导演、画家、版画家、舞台设计师、面料设计师、珠宝设计师，以及时尚插画师。通过和剧院的合作，他进入时尚领域。1910年，

俄罗斯芭蕾舞团造访巴黎时，科克托结识了迪亚吉列夫（Diaghilev），并开始为后者创作海报。科克托最重要的一批剧院及时尚设计作品诞生于与香奈儿合作期间。1922年至1937年间，香奈儿担任他的一系列剧作服装设计师，包括《蓝色列车》（Le Train Bleu，1924）。而他则以锐利的线条和优雅的简洁感塑造出独特的轮廓，以诠释香

奈儿和她的时装作品。科克托还与超现实主义及时尚密切相关。他曾为夏帕瑞丽设计面料、刺绣和珠宝。

▶ 贝拉尔、香奈儿、德塞（Dessès）、霍斯特（Horst）、罗沙、夏帕瑞丽

格蕾丝·科丁顿（Grace Coddington）

<div align="right">编辑/造型师</div>

　　"格蕾丝·科丁顿是时尚界的眼睛——一双最敏锐的眼睛……从没选错一件衣服……她真是天生的时尚编辑。"马诺洛·布拉赫尼克曾这样说。科丁顿在许多不同的方面影响了时尚。如这张摄于 1959 年的"包裹装"照片，模特身着雅克·埃姆（Jacques Heim）设计的全身印花服，诺曼·帕金森（Norman Parkinson）负责布光。

她通过不断改造自己醒目的红色头发来改变个人形象，从厚实的沙宣波波头到围成一圈的细碎卷发——这种造型后来被琳达·伊万格丽斯塔所沿用。1968 年，她入职英国版《时尚》杂志，将卡尔文·克莱因的现代美学带给 20 世纪 70 年代的欧洲读者。她的风格启发了高田贤三、巴勃罗和迪莉娅（Pablo&Delia）等设计师，后来她还为

阿瑟丁·阿拉亚和佐兰提供了施展才华的空间。1987 年，她前往美国版《时尚》杂志工作。她这样形容在美国的生活："要么就是和 300 人共进晚宴，要么就是趴在地上，嘴里含着大头针。"

▶ 弗伦奇、埃姆、门克斯（Menkes）、纳斯特（Nast）、沃克（Walker）、温图尔

格蕾丝·科丁顿，1941 年生于英国圭内斯郡霍利黑德镇；科丁顿身穿雅克·埃姆设计的全身印花服；约翰·弗伦奇摄，1965 年。

克利福德・科芬（**Clifford Coffin**）

克利福德・科芬为 1949 年 6 月号的美国版《时尚》杂志拍下了这张照片，4 位模特穿着泳装，在沙丘上排成富有冲击力的波尔卡圆点造型。20 世纪 50 年代，科芬对时尚摄影领域的主要贡献在于他使用了环形闪光灯。这种包裹在镜头周围的圆形灯泡，通过将光束投向模特，形成一圈模糊的阴影。这种技术能够将光线"集中投射"

在拍摄主体上，突出富有光泽的面料和妆容。20 世纪 70 年代及 90 年代，拍摄中广泛应用环形闪光灯，并配合鼓风机。尽管如今的科芬是一名时尚从业者，他最初的理想却是成为一名舞者。同时，他也是一名公开出柜的同性恋，与社会派作家杜鲁门・卡波特（Truman Capote）关系要好。他在美国版、英国版及法国版《时尚》杂志的出

色表现确保了他在圈中的地位，被形容为"第一个真正思考时尚的摄影师，有时甚至比时尚编辑们想得更为深入"。

▶ 加蒂诺尼（Gattinoni）、吉恩莱希（Gernreich）、戈伦

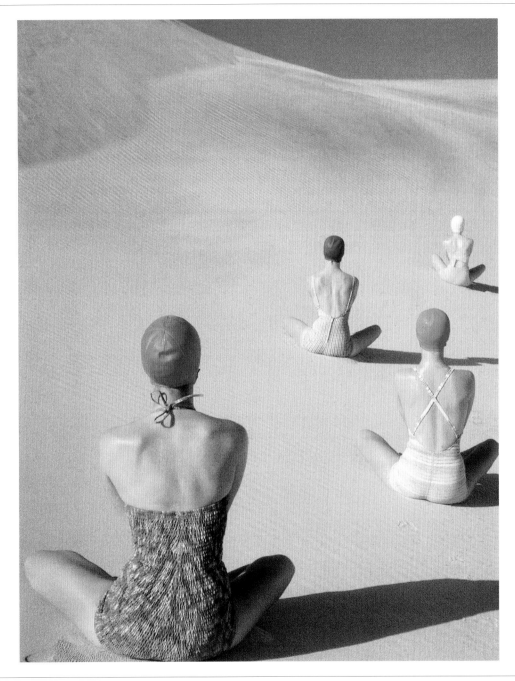

让·科隆纳（**Jean Colonna**）

　　想象一下，在巴黎的小巷上，一块闪烁的霓虹灯招牌和一个通往地下世界的暗门，里面的女人们白天睡觉，晚上则身着豹纹印花服饰和弹性十足的轻薄蕾丝，再无他物。这便是法国设计师让·科隆纳创造的世界，他总是在大秀中变魔法似地将红灯区入夜后的情景搬上 T 形台。他真正的事业巅峰出现在 20 世纪 90 年代的"解构"大潮中，设计师们通过制造人们真正买得起的服装，令权贵阶层扫兴。他曾对裙摆及衣边做锁边处理，这样可以省去麻烦的后期处理。科隆纳曾在巴黎的巴尔曼公司工作了两年并接受训练。后来，他在 1985 年创立了他的品牌。科隆纳的理念始终如一："衣服应该简单——好做，好卖，好穿。"同时，他也是最早一批摒弃时尚大秀、转而通过产品画册来展示作品系列的设计师。

► 巴尔曼、杜嘉班纳、托波利诺（Topolino）

让·科隆纳，1955 年生于阿尔及利亚奥兰省；后台，1998 春夏系列；蒂里·勒德（Thierry Ledé）摄。

西比尔·康诺利（Sybil Connolly）

设计师

在这张摄于都柏林家中的照片里，西比尔·康诺利身穿一件由她设计的标志性打褶亚麻面料制成的长裙。定制披巾下，是简洁的女士上装和典型的保守款式裙子。作为 20 世纪 50 年代爱尔兰女设计师中的代表，康诺利擅长利用传统的爱尔兰面料制作具有现代感且便于穿着的服饰。她以具有前瞻性的设计来改造厚马海毛、多尼盖尔粗花呢和亚麻等面料。她还给亚麻面料手工打褶，来制作精致的女士衬衫和连衣裙。与同期的美国设计师克莱尔·麦卡德尔一样，她也是 20 世纪 50 年代及 60 年代的一位先锋，她用休闲面料制造具有动感的形状，传递出轻松的态度。康诺利曾前往伦敦学习服装设计，但在第二次世界大战爆发后回到爱尔兰。22 岁时，她成为爱尔兰时装店理查德·艾伦（Richard Alan）的设计总监，继而在 1957 年 36 岁时，创立了自己的高级时装品牌。

▶ 莱塞（Leser）、麦卡德尔、马尔泰佐（Maltézos）

西比尔·康诺利，1921 年生于英国西格拉摩根郡斯旺西市，1998 年卒于爱尔兰都柏林；西比尔·康诺利于都柏林梅瑞恩广场的家中；佩里·奥格登（Perry Ogden）摄，1987 年。

贾斯珀·康兰（**Jasper Conran**）

设计师

　　在一件表现冲突的作品中，一顶贾斯珀·康兰设计、由菲利普·特里西为《窈窕淑女》（*My Fair Lady*）制作的猩红色罂粟花帽子，在一件朴素的康兰黑色长裙上绽放开来。康兰将琼·缪尔（Jean Muir）视作导师，因此他的作品中散发出缪尔标志性的现代品味。就读于纽约帕森斯设计学院的康兰在 19 岁时创立了个人品牌。他习惯大面积使用纯色，再点缀以鲜亮的条纹面料或色彩组合，如亮橙色、鲜红色或者钻蓝色，他希望自己设计的衣服能够拥有"速度和生命……于我而言，剪裁和轮廓永远是最重要的"。康兰的作品也非常实穿。1996 年，他为英国百货商店德本汉姆（Debenhams）推出了贾斯珀·康兰之贵（J by Jasper Conran）女装产品线。后来，其产品线又扩张至女性饰品、内衣、袜类、男装、男性饰品、童装及家居用品。

► 缪尔、帕森斯设计学院、特里西

贾斯珀·康兰，1959 年生于英国伦敦；图为康兰为《窈窕淑女》设计的"罂粟花"帽子；特莎·特雷格（Tessa Traeger）摄，1992 年。

安德烈·库雷热（André Courrèges）

20世纪60年代，曾是一名土木工程师的安德烈·库雷热将他50年代在巴黎世家工作室中所使用的一丝不苟的剪裁用于表现年轻人的理想主义和未来感。与皮尔·卡丹及帕科·拉巴纳一道，库雷热引领了巴黎的未来主义时尚热潮。这场运动主张摒弃多余的材料，拒绝装饰，同时寻求新的几何美学和时尚材料。"我觉得未来的女性，在形态方面，会拥有年轻的身体。"当时的库雷热曾说。他所设计的连衣裙形状挺括方正，主张尽量少地遮盖身体，享受这些20世纪60年代最为瞩目的"年轻"身体。他最显著的标志，是经常出现在衣服和裸露的身体部位之上的生机勃勃的雏菊。性别融合是库雷热的另一大主题。他曾预言，未来的女装至少会像男装一样实用。

▶ 卡丹、查尔斯、弗里森、奎恩特、拉巴纳，舍恩

安德烈·库雷热，1923年生于法国波城，2016年卒于法国塞纳河畔讷伊；太空时代设计；威廉·克莱因摄，1964年。

诺埃尔·科沃德（Noël Coward）

在这张由霍斯特拍摄的照片中，剧作家兼演员诺埃尔·科沃德摆出他的经典造型。完美的威尔士亲王格纹，辅以波尔卡圆点丝绸和梭织格纹，体现出他无双的魅力。1924年，在剧作大获成功后，科沃德曾说："照片中的我非常轻率，身着中式睡袍躺在床上，表现出强烈的堕落之感。我痴迷于穿着丝质衬衣、睡衣、内衣及彩色高领毛衣……并引领了一股潮流。"这便是科沃德这位富有魅力且敏感脆弱的20世纪20年代美学家所呈现的形象。自奥斯卡·王尔德之后，一位剧作家的外表突然变得和他的才华同等重要。"男人们突然间都希望看起来像科沃德那样——时髦光鲜、精心打理、妥当装扮。"塞西尔·比顿这样评论道。加里·格兰特（Cary Grant）便是其中的一位，他曾表示自己儒雅的风格是"融合了杰克·布坎南和诺埃尔·科沃德的风格"。

▶ 比顿、霍斯特、王尔德

诺埃尔·科沃德，1899年生于英国伦敦，1973年卒于牙买加蓝色海湾；图为诺埃尔·科沃德，巴黎，1934年；霍斯特·P. 霍斯特摄。

帕特里克·考克斯（**Patrick Cox**）

模特脚上穿的"崇拜者（Wannabe）"蟒皮鞋是 1993 年的年度标志性单品。当帕特里克·考克斯意识到他的鞋履系列里还缺一双轻便的夏季鞋时，他给出的答案是"崇拜者"，一双软皮平底乐福鞋。1995 年，他开设于切尔西的时装店被想要购买乐福鞋的顾客围得水泄不通，甚至有人尝试贿赂加塞。1993 年发布该系列时，考克斯将自己的灵感归功于美国喜剧演员佩威·赫尔曼（Pee-Wee Herman）。作为锐舞（rave）文化中不可或缺的元素，"崇拜者"鞋占据了考克斯鞋履生意的半壁江山——而另一半则由伴随潮流不断发展的时尚系列构成。生于加拿大的考克斯在 1983 年前往伦敦康德威那斯学院深造。他的成名作是 1984 年的一双定制马丁靴，在那之后，他又与大批设计师有过合作。2008 年，考克斯放弃了对生意的所有权，但留在了董事会。

▶ 布莱尔、周仰杰、弗莱特、R. 詹姆斯（R. James）、梅尔滕斯（Maertens）、韦斯特伍德

朱勒-弗朗索瓦·克拉维（**Jules-François Crahay**）

设计师

朱勒-弗朗索瓦·克拉维与简·伯金（Jane Birkin）在合影，简身穿一件哑光平针连衣裙，肩部打成慵懒的手帕结。克拉维曾在他母亲位于列日的商店及巴黎时装店让·勒尼（Jane Régny）学习女装制衣技术。这些学徒经历使他在 1952 年成为莲娜·丽姿的一名设计师，后来又在 1963 年加入浪凡。尽管他因精致的晚礼服而为人所知，但克拉维同时也是推动主导 20 世纪 60 年代末时尚圈的田园风格及吉普赛风格的主要设计师之一。早在 1959 年，他的系列中就出现了荷叶边伞裙，搭配低胸松紧带上衣，头部、颈部及腰部以丝巾缠绕。所有服饰都采用鲜亮的色彩，以轻便材料制成，打造出一种明亮且富有女性气息的风格，他也正是因为这种风格而为人所铭记。他曾这样概括自己的作品："希望我能够快乐地做衣服。"

► 浪凡、皮帕里（Pipart）、丽姿

朱勒-弗朗索瓦·克拉维，1917 年生于比利时列日，1988 年卒于摩纳哥蒙特卡洛；朱勒-弗朗索瓦·克拉维与简·伯金；雅克-亨利·拉蒂格（Jacques-Henri Lartigue）摄，法国版《时尚》杂志，1976 年。

辛迪·克劳馥（Cindy Crawford）

照片中的辛迪·克劳馥正在锻炼，使她价值数百万美元的身体变得更加健美。她掌握着营销身体的主动权，"我将自己视作一家公司的主席，而这家公司的产品是一个人人都想要的身体"。她在健美市场中打磨出完美的体格，成为一代女性心目中健康和美丽的化身。为《花花公子》（Playboy）杂志拍摄照片也是她商业策略的一部分，"我想要接触一群不同的受众……面对现实吧，没有多少大学生会买《时尚》杂志"。尽管在时尚观念方面颇为保守（她曾在10年间保持同样的发型），克劳馥却是商业领域的杰出楷模。她的流行归功于纯粹的性感气息及富有"多元文化"气息的外表，这促使她成为完美的封面女郎：一位不会令任何人产生疏离感的美人。克劳馥始终是一位实用主义者，一位新型模特的代表，她们已经学会面对事实，而不是沉浸于想象。

▶ 坎贝尔、伊万格丽斯塔、林德伯格、希弗

辛迪·克劳馥，1966年生于美国伊利诺伊州迪卡尔布县；图为辛迪·克劳馥在《塑造你的形体》（Shape your Body）健身视频中的镜头；蒂姆·鲁克（Tim Rooke）摄，1992年。

查尔斯·克里德（**Charles Creed**）

设计师

这套服饰带有鲜明的 20 世纪 30 年代的特色。棱角分明的外套辅以宽阔的肩线和宽大的翻领，内搭的裙装线条笔直，长度远在膝盖以下。它预示着第二次世界大战期间富有阳刚之气的军装风格的流行，但诸如纽扣和帽子之类的细节还是明确了整体造型的战前风格。查尔斯·克里德出身于英国的一个裁缝世家，其家族著名的保守风格粗花呢服饰，在 19 世纪的巴黎大为流行。查尔斯家族分别于 1710 年和 1850 年在伦敦和巴黎建立了两家服装厂，并在 19 世纪 90 年代推出了女装系列。第二次世界大战期间，克里德在离开部队休假时设计了女装套装和大衣，并参与了"实用"[9]计划。1946 年，他在伦敦创立了时装店，他克制的英式设计因满足了美国消费者的需求而大获成功。

▶ 贝拉尔、博柏利、耶格尔（Jaeger）、莫顿

查尔斯·克里德，1906 年生于法国巴黎，1966 年卒于英国伦敦；旅行大衣；克里斯蒂安·贝拉尔绘制，1935 年。

斯科特·克罗拉（Scott Crolla）

在早期作品中，斯科特·克罗拉通过丰富的色彩、奢侈的织锦和繁茂的印花，制造出具有历史感的梦幻之旅。克罗拉曾接受过绘画和雕塑方面的训练，但由于厌倦规则的约束而转投时尚行业，因为时尚反映了"整个艺术领域最为真诚的一面"。1981 年，他开始与同辈艺术家乔治娜·戈德利（Georgina Godley）合作。照片中的舞台造型由阿曼达·哈莱克（Amanda Harlech）设计，她后来曾在约翰·加里和香奈儿工作。这一场景旨在表现一位狂喜的 18 世纪诗人，并凸显了克罗拉作品的梦幻之感。织锦裤子搭配丝质长袜和拖尾外衣的组合曾主导了一个时代，那个时代以礼服为时尚，男性则重新发现了华服盛装的乐趣——而这股历史潮流使这套服饰变得切合时宜。除了华丽的礼服，在鼓励人们尝试荷叶边衬衫和织锦裤方面，克罗拉也起到过重要作用。

► 戈德利、霍普、王尔德

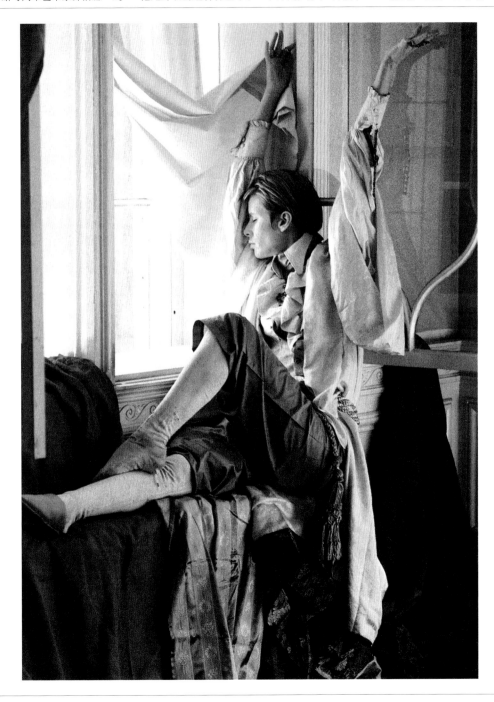

斯科特·克罗拉，1955 年生于英国爱丁堡；荷叶边衬衫；安德鲁·麦克弗森（Andrew Macpherson）摄，《面孔》（The Face）杂志，1984 年。

比尔·坎宁安（Bill Cunningham）

摄影师

　　20世纪70年代后期，街头摄影的鼻祖比尔·坎宁安开始为《纽约时报》记录时尚的变迁。如果你认出了他，他极有可能正穿着标志性的钴蓝色夹克，骑着一辆老旧的施文自行车，前往第五大道或五十七街，那里是他钟爱的拍摄地点。坎宁安生于1929年，为了去纽约，他从哈佛大学中途退学。最初，他在广告行业工作，后来开始为《女装日报》供稿——正是在那里，他第一次拿起了相机。他在《纽约时报》上发表的第一批作品拍摄的是葛丽泰·嘉宝（他先注意到了外套，后来才认出穿衣服的人）和法拉·福塞特（因为坎宁安没有电视，他没有认出她）。今天，那些乐于分享的摄影师的摄影棚的文件柜里全是坎宁安的照片，而这些照片都是他在快速冲印实验室里冲洗的。2010年的纪录片《我们都为比尔着盛装》（*Bill Cunningham New York*）记录了坎宁安的一生，他是纽约这座城市中最受人爱戴且最坚持不懈的人之一。

► 格兰德（Grand）、门克斯、舒曼、温图尔

比尔·坎宁安，1929年生于美国马萨诸塞州波士顿，2016年卒于美国纽约；图为《我们都为比尔着盛装》中工作时的坎宁安；理查德·普雷斯（Richard Press）执导，2010年。

莉莉·达什（Lilly Daché）

在这张为美国版《时尚》杂志拍摄的照片中，莉莉·达什以羽毛、秋日莓果和干花装饰半帽。达什的其他特色制帽工艺还包括高耸的头巾、打褶无边女帽、发套，以及将头发拢在脑后的针织或网眼发网。达什曾在巴黎的卡罗琳·勒布工作室接受训练，后来移居美国，她在 1924 年成为梅西百货女帽部门的一名助理，就像她的前辈哈蒂·卡内基一样。两年后，她在纽约创立公司，并成为全美最具声望的女帽制造商，向巴黎女帽之都的地位发起挑战。她的作品为纽约上流社会及好莱坞明星所喜爱，贝蒂·格拉布尔（Betty Grable）、玛琳·黛德丽（Marlene Dietrich），以及卡门·米兰达（Carmen Miranda）都是她的客户。她最杰出的发现是发掘了霍斯顿，在进入时尚界之前，他就为杰奎琳·肯尼迪设计了小圆帽。

▶ 卡内基、肯尼迪、西夫、塔尔博特

莉莉·达什，1907 年生于法国贝格勒，1989 年卒于法国路维希恩；图为莉莉·达什设计的"秋莓"女帽；爱德华·斯泰肯摄，美国版《时尚》杂志，1946 年。

路易丝·达尔-沃尔夫（Louise Dahl-Wolfe） 摄影师

在开罗的烈日之下，模特纳塔莉（Nathalie）用一件阿利克斯·格雷斯（Alix Grès）设计的棉质长袍遮住自己。路易斯·达尔-沃尔夫经常在强烈的阳光下进行拍摄，海滩、沙漠和烈日下的平原都是她最爱的拍摄地点。最初，她主要拍摄黑白作品，后来她将镜头对准泳装、连体衣和现代时尚中的异国情调，拍摄了一批极为奢华的作品。她最常合作的编辑及造型师是黛安娜·弗里兰。达尔-沃尔夫的朴实无华与弗里兰夸张的个人风格形成了一种奇异的组合，她们共同合作，并肩探索，发掘现代女性周遭的自由主义。弗里兰的华丽风格和绚烂技巧被达尔-沃尔夫对人像和风光的兴趣所中和。即使在最炫目的画面中，达尔-沃尔夫仍展现出她好奇的心思和缜密的思考，为摄影注入个人特色和独有风格。

▶ 格雷斯、麦卡德尔、马克斯韦尔、雷维永、斯诺、弗里兰

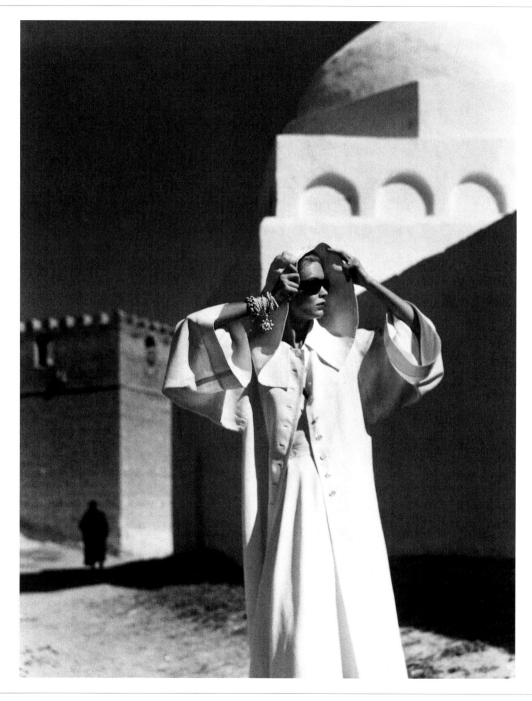

路易丝·达尔-沃尔夫，1895 年生于美国加利福尼亚州旧金山，1989 年卒于美国纽约；图为达尔-沃尔夫拍摄的、身着格雷斯设计的大衣的模特纳塔莉；埃及，1950 年。

萨尔瓦多·达利（Salvador Dalí）

　　在这组由达利创造的梦境般的场景中，观众的注意力被画面中心的人物牢牢吸引。她身上的大红色裙子，采用时尚的斜裁手法，面料垂顺，垂直褶皱从臀部延展开来。达利形容自己的作品是"手绘而成的关于梦境的照片"，他以一种全新的方式混合现实和非现实，散发出优雅及诱惑之感。因为高度的经济及政治压力，20世纪30年代的时尚及插画行业选择以超现实主义进行迂回处理，超现实主义也因此成为当时的主流艺术运动。塞西尔·比顿、欧文·布卢门菲尔德及乔治·霍伊宁根-许纳（George Hoyningen-Huene）均在他们的作品中引入了超现实主义的奇异元素。

《时尚》杂志曾委托达利等艺术家，通过在面料和配饰方面与夏帕瑞丽合作，制造"照片画"，以表现时尚与超现实主义的联系。

► 贝拉尔、布卢门菲尔德、科克托、曼·雷、L.米勒、夏帕瑞丽

萨尔瓦多·达利，1904年生于西班牙菲格拉斯，1989年卒于西班牙菲格拉斯；作品《我梦到一件晚礼服》；为美国版《时尚》杂志创作，1937年。

阿迪·达斯勒 (Adi Dassler)

1986 年，嘻哈团体 Run DMC 以一首《我的阿迪达斯》(My Adidas) 抒发他们对街头服饰的热爱，在歌中，体育、时尚和音乐碰撞出奇妙的火花。时尚男女们开始穿上厚卫衣和垮裤，并将蕾丝丢弃在一旁，转而佩戴厚重的金饰。20 世纪 70 年代，阿迪达斯运动鞋配牛仔裤成为一种反主流的时尚宣言，但在 20 世纪 80 年代，作为反叛运动之一，品牌导向的营销活动重新占据主流，一家毫无防备的运动用品公司突然成为一场时尚运动的中心。在 1936 年的奥运会中，美国黑人短跑运动员杰西·欧文斯（Jesse Owens）赢得了 4 块金牌，而他穿的正是一双由鞋匠阿迪·达斯勒和他的兄弟鲁道夫（Rudolf）共同制作的运动鞋。1920 年，这对兄弟发现了高性能运动鞋市场的空白，着手打造一个街头时尚和运动性能并重的品牌。

► 埃什特（Hechter）、希尔费格、奈特和鲍尔曼、麦卡特尼、山本耀司

阿迪·达斯勒，1900 年生于德国黑措根奥拉赫镇，1978 卒于德国黑措根奥拉赫镇；照片中，嘻哈团体 Run DMC 穿着"超级巨星"运动鞋；迈克尔·E. 希格（Michael E. Heeg）摄，1986 年。

科琳娜·戴 (Corinne Day)

这张照片所在的系列使凯特·莫斯（Kate Moss）声名鹊起，对于其主旨，科琳娜·戴则表示，希望通过这一系列的作品，捕捉一种"我喜爱的青少年式性感。我希望自己的作品尽可能纪实，成为一张关于真实生活的照片"。戴的作品摒弃了传统时尚摄影引以为傲的一切——魅力、性感、优雅——她将镜头对准那些身体瘦削的女孩，她们身穿廉价尼龙服装，生活在如动物巢穴一般脏乱的环境之中。她的反时尚态度是 20 世纪 90 年代的典型情绪之一。从前也是一名模特的她，会在街头发掘拍摄对象。当她拍摄凯特·莫斯时，后者只有 15 岁。外界普遍认为，是戴开启了前青春期流浪儿造型的潮流。《时尚》杂志编辑亚历山德拉·舒尔曼（Alexandra Shulman）为她的作品进行辩护，认为其"赞美脆弱和愉悦"。2011 年，伦敦的然佩尔·菲斯（Gimpel Fils）画廊举办了"科琳娜·戴，面庞"（Corinne Day，The Face）主题展览，这是她 2010 年早逝后的首场个展。

▶ 莫斯、佩奇、西姆斯（Sims）、特勒（Teller）

科琳娜·戴，1965 年生于英国伦敦，2010 年卒于英国伦敦；凯特·莫斯；1990 年。

贾尔斯·迪肯（**Giles Deacon**）

2012 年，位于伦敦的维多利亚和阿尔伯特博物馆以展览"舞裙：1950 年后的英国魅力"（Ballgowns: British Glamour Since 1950）来庆祝翻新后的重新开张。贾尔斯·迪肯光彩熠熠的2007 春夏系列中的一条舞裙被选作展览的海报照片。展览目录中这样写道，迪肯"结构化且引人注目的礼服，专为那些想要被注意到的女性而设计"，展现了他风格中优雅而古典的一面。但更多时候，他因戏谑的风格而为人所知。在 2003 年成立他的品牌之前，迪肯曾在让-夏尔·德卡斯泰尔巴雅克、宝缇嘉（Bottega Veneta）和古驰等时尚公司工作。2004 年，在伦敦时装周发布首个个人系列作品后，他被提名为当年的最佳新人设计师，该系列由他的好友凯蒂·格兰德（Katie Grand）做造型。2009 年，迪肯获得法国国家时装艺术发展协会（Association Nationale pour le Développement des Arts de la Mode）颁发的时尚大奖（Fashion Award Grand Prix）。

► 德卡斯泰尔巴雅克、福特、格兰德、古驰、凯恩、沃思

贾尔斯·迪肯，1969 年生于英国达勒姆郡达灵顿；科科·罗查（Coco Rocha）身着贾尔斯·迪肯 2007 春夏系列服饰；蒂姆·沃克摄。

詹姆斯·迪恩（James Dean）

詹姆斯·迪恩，最早的青年反叛者，正倚在一堵墙上抽烟。迪恩是对现实不满的一代青少年心目中的偶像，他们迅速受到迪恩所呈现出的迷失青年形象的感召，并因此模仿他的穿衣方式。安迪·沃霍尔曾称他是"属于我们这个时代的破碎而美丽的灵魂"。作为一位电影明星，他的外貌远比演技更为突出。在短暂的职业生涯中，他一共只出演了 3 部电影：《天伦梦觉》（East of Eden，1955），《无因的反叛》（Rebel Without a Cause，1955）和《巨人》（Giant，1956）。迪恩曾说："做一位好演员绝非易事，而做人甚至更为艰难。我希望在有生之年，能做好这两者。"然而悲剧的是，年仅 24 岁时，他便在一次驾驶保时捷敞篷车前往赛马大会的途中车祸身亡，永远停留在了少年时代。迪恩所穿的基本款李维斯牛仔裤、白色 T 恤和拉起拉链的飞行员夹克，在今天仍是受到年轻人追捧的标准搭配。

▶ 普雷斯利、施特劳斯、沃霍尔

詹姆斯·迪恩，1931 年生于美国印地安纳州费尔蒙芒特，1955 年卒于美国加利福尼亚州乔莱姆；照片中的迪恩身着飞行员夹克配李维斯牛仔裤；《无因的反叛》宣传照，1955 年。

索尼娅·德洛奈（Sonia Delaunay）

精巧的用色和鲜明的几何形图案设计，在这件"同时"（simultaneous）大衣上得到充分的展现。索尼娅·德洛奈是巴黎设计师中奥弗斯主义的代表人物之一。这场运动发源于立体主义，将色彩视为艺术表达的主要手段，在这件奥弗斯主义的作品中，艺术和时尚被融为一体。1912年，她开启了名为"同时的对比"系列非具象主义绘画创作，将几何形状与明亮、纯粹的色彩相结合。这幅作品基于19世纪化学家米歇尔-欧仁·谢弗勒尔（Michel-Eugène Chevreul）的色彩同时对比理论创作而成，她的同时性时尚作品起源于这些画作，通过提前将面料制成服装的形状，确保上色后色彩可以完好无损地保留下来。她关于面料图案的理念，即同时完成服饰的剪裁和装饰，完美补充了20世纪20年代的非结构化服饰。

▶ 巴拉、P. 埃利斯（P. Ellis）、埃克斯特、埃姆

索尼娅·德洛奈，1884年生于乌克兰敖德萨，1979卒于法国巴黎；图为德洛奈为格洛丽亚·斯旺森（Gloria Swanson）设计的刺绣"同时"大衣，1923年。

让-菲利普·德洛姆（Jean-Philippe Delhomme）

　　超级模特、发型师、摄影师及助理在一个对时尚从业者而言再熟悉不过的场景中互动。然而，当这种熟悉的场景以条状漫画的形式表现出来之后，便具备了一种新意。为让-菲利普·德洛姆的巧思锦上添花的是，插画弱化服装的样式，以舒适的视觉呈现方式讽刺那些矫揉造作的时尚界人士。这幅色彩明亮的水粉画背后，是一位对时尚业了如指掌的画家。自 1988 年起，他每月都会在法国版《魅力》（Glamour）杂志上发表单页专栏。除了从身处时尚行业的朋友那里汲取灵感，他还声称，他的创作"处于一种差距之中，像一种时差，存在于杂志中描绘的生活和现实世界中实际发生的事情之间"。德洛姆极为风格化且未经雕琢的画风，让人回想起马塞尔·韦尔特（Marcel Vertès）的作品，他曾在 20 世纪 30 年代深切地讽刺时尚圈的种种怪癖。

► 贝尔图、古斯塔夫松、莱费尔（Lerfel）、韦尔特（Vertès）

让-菲利普·德洛姆，1959 年生于法国楠泰尔镇；"生活方式"；为《魅力》杂志创作的插画，1993 年。

亚历山德罗·戴拉夸（**Alessandro Dell'Acqua**）

如何使精致浪漫的东西看上去尖锐而朋克，这一矛盾一直是亚历山德罗·戴拉夸关注的焦点。尽管他设计的衣服往往因为选择诸如雪纺之类的面料而显得柔软且性感，如图中这件带凹褶的斜裁袖T恤，但他却总是采用激进的整体造型。长皮质手套和大面积的紫色眼影，为原本娇俏的衬衣增添棱角。他将摇滚明星科特妮·洛芙奉为女神，洛芙的风格反映了戴拉夸设计作品的攻击性和女性气质。他的设计中多采用混搭，而选用的单品在功能性和易穿性方面均颇为现代。撞色是他的标志性配色（如裸色和黑色）。最初，他主攻针织品，与几位博洛尼亚工匠一起工作，他如今的设计中应用那些脆弱而精巧的编织及网状马海毛，反映了那段经历对他的影响。1998年，他在意大利佛罗伦萨男装展上推出了首个男装系列。

▶ 贝拉尔迪、卡拉扬、柯本、费雷蒂、萨恩

亚历山德罗·戴拉夸，1963年生于意大利那不勒斯；图为身着戴拉夸设计的丝质雪纺T恤的模特；1997秋冬系列。克里斯·摩尔摄。

路易斯·德洛利奥（Louis Dell'Olio）

路易斯·德洛利奥将犬牙花纹与黑色皮裙组合起来，平衡了时尚与功能、率真与精明，他被称为"为每个女人服务的设计师"。修身单排扣大衣展示出身体的曲线，同时又不会令保守的客户避之不及。这套衣服是德洛利奥为安妮·克莱因工作期间所设计的，他和大学同学唐娜·卡兰在1974年克莱因去世后接手了品牌事务。德洛利奥这样形容他的感受，"我们无知，因而无畏"。但通过合作，他们创造了一种适合每位美国职业女性的风格。1984年，卡兰离开公司，推出自己的品牌，德洛利奥则继续坚守至1993年瑞奇·泰勒（Richard Tyler）接手他的工作。一位德洛利奥作品的追随者对《时尚》杂志说："我不想费尽心思去打扮……他的外套可以隐藏诸多缺陷，裤装合身，衣服简单整洁。"

► 卡兰、A. 克莱因、泰勒

帕特里克·德马舍利耶（**Patrick Demarchelier**）

　　帕特里克·德马舍利耶拍下了南吉·奥曼恩（Nadja Auermann）转身的瞬间，她头上的羽毛装饰成为服装历史上的光辉瞬间。尽管始终保有现代感，德马舍利耶的作品往往兼具一种与20世纪50年代高级定制时尚摄影师类似的堂皇之感。1975年，他离开巴黎前往纽约，并开始与美国时尚杂志长期合作，尤其是康泰纳仕集团旗下的《时尚》《魅力》和《小姐》（Mademoiselle）。1992年，利兹·蒂尔伯斯（Liz Tilberis）被德马舍利耶简洁而生动的作品打动，将他聘请至《时尚芭莎》工作，他的作品对创意总监法比安·巴龙所设计的跨页而言再合适不过。尽管主要反映时尚的变迁，德马舍利耶的作品也探索了其他一些领域。由于持续高产且事业有成，德马舍利耶始终非常抢手，他经常为《时尚》《采访》《名利场》及《W》等杂志掌镜。

▶ 巴龙、香奈儿、拉格斐、温赖特

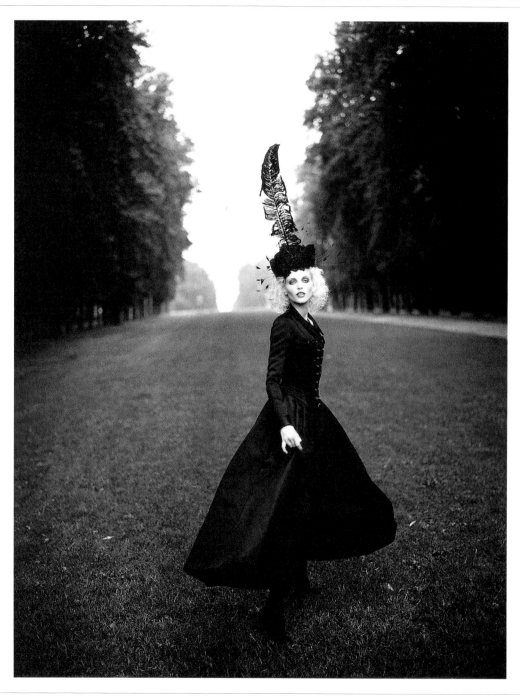

帕特里克·德马舍利耶，1943年生于法国勒阿弗尔市；德马舍利耶拍摄的作品，照片中南吉·奥曼恩身着卡尔·拉格斐在香奈儿期间设计的高级时装；《时尚芭莎》杂志，1994年。

安·迪穆拉米斯特（**Ann Demeulemeester**）

照片中的模特们像一支穿戴整齐的摇滚乐队，模特身上的衣服前后跨越 15 年，体现出安·迪穆拉米斯特时尚风格中卓越的一致性。她在 1987 年创立个人女装品牌，又在 1996 年推出男装品牌。这位常住在安特卫普的设计师秉持着一种阴郁的浪漫美学，一种集脆弱却坚强的北方诗意、吉普赛式优雅和朋克式反叛于一体的组合。她设计的服饰的廓形通常修长且富有层次，包括修身外套、马甲、定制针织品及富有流动感的衬衣。她用色克制——通常为单色——使用质感丰富的面料，点缀以具有象征意义的装饰如丝带和羽毛。这种明显的苦修主义风格之所以取得成功，完全是凭借她的独特才能，他能够靠近身体进行剪裁，却几乎不接触身体，衣服巧妙地环绕着穿着者的身体，制造出有力且具有诱惑性的"铠甲"。

▶ 阿克曼、毕盖帕克、卡帕萨、蒂米斯特、范诺顿

凯瑟琳·德纳夫（Catherine Deneuve）

凯瑟琳·德纳夫在弗朗切斯科·斯卡乌洛的镜头前跃起。她既是一位出色的模特，也是一位代表着法式优雅、平静和感性的偶像。德纳夫在拍摄《白日美人》（Belle de jour，1967）时结识了为她设计戏服的伊夫·圣洛朗，在后来很长一段时间内，她都是圣洛朗的梦中女神。圣洛朗曾这样形容德纳夫："作为一位女性，她令我梦寐以求……而作为一位朋友，她最为怡人、温暖、贴心而具有保护欲。"作为法国版《时尚》杂志封面中最具特色的面孔，德纳夫代表了法国女性最为人所知的雅致女性气质，在"香奈儿5号"香水的广告中亦是如此。这张照片中，她身穿一件豹点缀貂皮小牛皮套装，这一强有力的组合由阿诺德·斯嘉锡（Arnold Scaasi）设计。当谈及如今的电影中女性演员所扮演的去女性化角色时，德纳夫也显示出自己的风格，"表面上看，女性可能变得更强大了，但其实她们不是更强大了，仅仅是更强壮了而已"。

► 巴尔泰、香奈儿、圣洛朗、斯嘉锡、斯卡乌洛

凯瑟琳·德纳夫，1943年生于法国巴黎；照片中的德纳夫身着小牛皮缀貂皮豹纹印花套装，阿诺德·斯嘉锡设计。弗朗切斯科·斯卡乌洛摄，1970年。

让·德塞（Jean Dessès）

　　这件雪纺长裙下摆上的玫瑰花通常只有当穿着者走动时才会被看到。对于一件古典主义的礼服来说，它们是一种可爱的点缀。德塞有希腊血统，出生于埃及。他的时尚设计受到二者的双重影响。他擅长设计打褶雪纺及由古代长袍演化而来的平纹细布晚装。他还因另一种

搭配而著名——单色修身夹克，搭配印花宽松短裙，形成对比。1937 年，他在巴黎建立个人高级时装店。德塞曾参加"时装剧院"（Théâtre de la Mode）——一场在主席吕西安·勒隆的领导下，由巴黎高档时装公会主办的时尚娃娃展览。共有40 多位高级时装设计师为这些用线制成的小人设

计了迷你高级定制时装。它们被置于布景之中，用来描绘巴黎人的生活，这些布景则由科克托和贝拉尔等时尚画家设计。

▶ 科克托、姬龙雪、勒隆、麦克劳克林·吉尔、华伦天奴

让·德塞，1904 年生于埃及亚历山大港，1970 年卒于希腊雅典；图为德塞设计的黑色雪纺长裙，衬裙饰粉色丝质玫瑰花；弗朗西丝·麦克劳克林·吉尔摄，美国版《时尚》杂志，1952 年。

戴安娜王妃（Diana）

"对于我现在的工作而言，衣着不再像过去那样举足轻重。"戴安娜王妃曾在 1997 年这样告诉《时尚》杂志。这是来自一位女性的自信宣言，她意识到一条牛仔裤并不会让她的魅力打折，反而会使之更为凸显。戴安娜的衣着，终于让位于她的真实人格及她所做的工作，而这是一种绝对现代化的观念。这张摄于 1997 年的照片中，她身穿一件由凯瑟琳·沃克（Catherine Walker）设计的简洁而富有艺术性的藏蓝色蕾丝裙，出席一场慈善电影首映礼。自从戴安娜在 20 世纪 80 年代早期身穿代表英国上流社会的典型服饰，第一次被拍到起，她不断进阶的衣品和选择的口红色号总是被密切地关注和模仿着。她的发型尤其受到关注，在 20 世纪 90 年代，她的发型简单而时髦，由萨姆·麦克奈特（Sam McKnight）设计。1999 年，《时代》杂志将戴安娜提名为"20 世纪最重要的 100 人"之一。

▶ 周仰杰、伊曼纽尔、弗拉蒂尼、奥德菲尔德、G.史密斯、特斯蒂诺

戴安娜王妃，1961 年生于英国诺福克郡桑德灵厄姆镇，1997 年卒于法国巴黎；照片中，戴安娜王妃身着凯瑟琳·沃克设计的连衣裙。凯尔文·布鲁斯（Kelvin Bruce）摄，1997 年。

科莱特·丁尼甘（**Collette Dinnigan**）

<div style="text-align: right">设计师</div>

科莱特·丁尼甘设计的连衣裙以两条细肩带进行固定，既有古董礼服的迷人感，同时又具有一种现代感。层层叠叠的蕾丝和曳地长尾设计以往更多出现在20世纪早期偏好浪漫风格的设计师，如帕坎、露西尔和杜耶的作品之中。丁尼甘以设计和销售蕾丝及雪纺女士内衣开启了她的职业生涯。1992年，成功的事业使她得以在悉尼开设了一家服装店，开始设计成衣。她使用女性化面料，关注女性形态，得以设计出紧身吊带裙，为内衣外穿的潮流引入一丝雅致品味。她设计的宝贵之处在于堪比高级定制的细节与大量无装饰面料制成的生动样式所形成的对比。造型简洁的内衣装饰着蕾丝，置于发光绸缎背景前，以实现照片中的发光效果。

▶ 杜耶、达夫·戈登、五十川明、莫恩、奥德詹斯（Oudejans）、萨恩

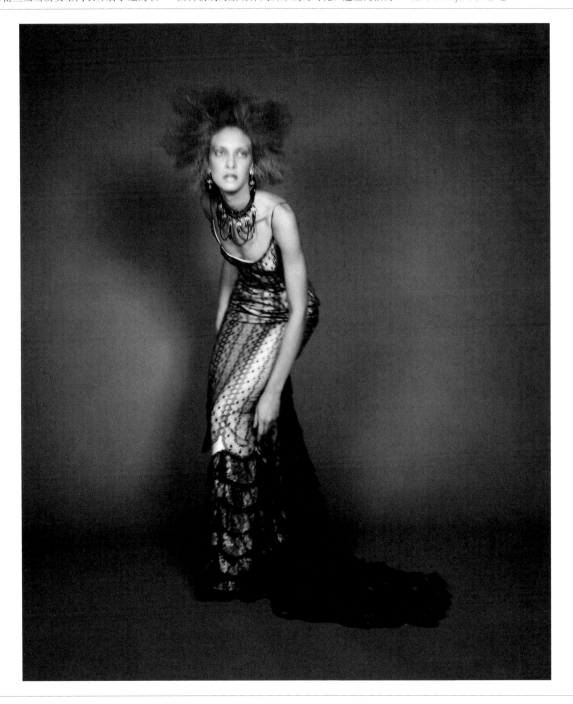

科莱特·丁尼甘，1965年生于南非德班市；照片中，模特身着丁尼甘设计的覆满蕾丝的缎面长裙；杰拉尔德·詹金斯（Gerald Jenkins）摄，《澳大利亚风格》（*Australian Style*）杂志，1997年。

克里斯蒂安·迪奥（Christian Dior）

通过沙龙中观众脸上的表情，可以判断出克里斯蒂安·迪奥首个系列所引起的热烈反响。这个系列后来被《时尚芭莎》编辑卡梅尔·斯诺誉为"新风貌"。观众们盯着柞蚕丝制成的沙漏型外套和黑色羊毛制成的宽大裙体，有人感到震惊，有人表现出不认可，还有人流露出极大的兴趣。

在朴素的战后时光，"新风貌"引领女性回归那种以紧身胸衣为代表的怀旧女性气质，而最具争议的是，制作这种飘逸的裙身需要消耗 50 码（约45.72 米）的布料。在进入时尚行业前，迪奥原本想要成为一名建筑师，他曾为皮盖服装店、勒隆公司和巴尔曼公司工作。他认为创造出"新风貌"

是人生中最幸福的时刻："通过柔和的肩线、丰满的胸部，花茎般纤细的腰身和花瓣般绽放的裙摆，我创造出花一样的女性。"

► 贝蒂娜、博昂、加利亚诺、盖斯基埃、莫利纳、圣洛朗

克里斯蒂安·迪奥，1905 年生于法国格朗维尔，1957 年卒于意大利蒙特卡蒂尼；照片为 1947 年，"新风貌"展示时的场景；贝利尼（Bellini）摄。

乔治·杜耶（Georges Dœuillet）

乔治·杜耶精致的设计在这幅由安德烈·马蒂（André Marty）创作的插画中得以体现，马蒂以形象化的巧妙笔触来凸显这条裙子讲究且时髦的特色。画面中，精致、娇弱的长袍式内衣与丘比特的形象并置，形成对比。这反映出高级时装所营造出的一种鼓舞人心的氛围，这种氛围促进了时尚插画的复兴，奢华的设计与杰出的艺术性表现出那个时代的灵魂。杜耶位于巴黎的时装店创立于 1900 年，创造了当时最为精致复杂的手工工艺。20 世纪早期，杜耶时装店因使用华丽的面料而为人所知，成为一家为上流社会提供奢华服饰的高端时装店。1929 年，在杜耶去世后，他的时装店与雅克·杜塞（Jacques Doucet）的时装店合并。

▶ 巴克斯特、丁尼甘、杜塞、波烈

乔治·杜耶，1865 年生于法国瓦兹省，1929 年卒于法国；图为乔治·杜耶设计的细剪孔绣闺房裙；安德烈·马蒂绘，刊于《高贵品味》杂志，1913 年。

杜嘉班纳（**Dolce & Gabbana**）

　　这张意大利女星伊莎贝拉·罗西里尼的照片，仿佛是她的父亲罗伯托·罗西里尼 20 世纪 40 年代所拍摄的黑白电影中的一帧。这种电影感正是设计师组合杜嘉班纳的标志性风格。他们的理想化意大利风格总是围绕一些特定的主题：银幕上的魅惑女性（从豹纹和紧身胸衣到索菲亚·罗兰）、天主教（供礼拜日穿着的上好西装和十字架念珠），以及许多关于意大利的刻板印象：从黑手党式的男子气概（细条纹西装和软毡帽）到西西里寡妇的朴素简单（小黑裙、头巾和渔村篮子）。但在这种清教徒式的爱国精神之下，仍有有趣的颠覆性细节：带有整体紧身胸衣或蕾丝边的套装是他们的最爱。杜嘉班纳成功将这种感情融入设计之中，并于 2012 年在西西里的陶尔米纳举办了他们的第一场高级时装秀。

▶ 维多利亚·贝克汉姆、科隆纳、芬迪、麦格拉思、松岛正树、迈泽尔

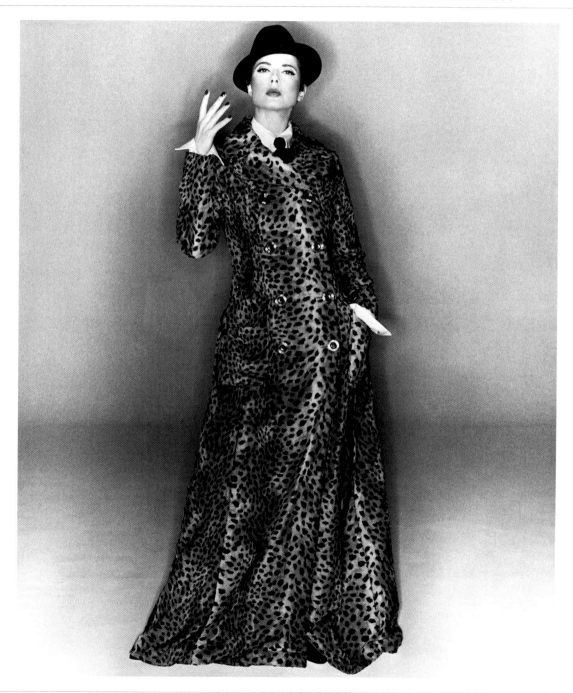

杜嘉班纳： 多梅尼科·多尔奇（Domenico Dolce），1958 年生于意大利巴勒莫省，斯特凡诺·杜嘉班纳（Stefano Gabbana），1962 年生于意大利米兰；照片中的伊莎贝拉·罗西里尼身穿杜嘉班纳豹纹外套，1994 秋冬系列，米歇尔·科姆特（Michel Comte）摄。

阿道夫·多明格斯（**Adolfo Dominguez**） 设计师

阿道夫·多明格斯是西班牙对乔治·阿玛尼的回应，多明格斯从一家小裁缝店起家，发展出同名个人品牌。20 世纪 80 年代，他有一个著名的称号——"褶皱之王"，因为他设计的男士西装虽为定制，但因不经过压制而皱巴巴的。在此期间，他还同时为电视剧《迈阿密风云》（*Miami Vice*）设计制服。今天，多明格斯更为考究，然而像阿玛尼一样，他仍旧让面料主导作品，并创造出一种更简单、柔和的造型。关注视觉效果，是由于多明格斯并非一位受过传统训练的设计师，而是一位裁缝。他最初在巴黎学习电影摄影，后来返回西班牙北部其父亲的布料厂工作。1982 年，他在马德里发布了首个个人男装成衣系列，后于 1992 年推出女装系列。2001 年，他进入美国市场，在迈阿密开设了一家精品店——这是他众多精品店中的一家。阿道夫·多明格斯如今已成为一家成功的国际化零售商。

▶ 阿玛尼、马朗（Marant）、松田光弘、德尔波索（Del Pozo）

阿道夫·多明格斯，1950 年生于西班牙奥伦塞；图为马德里时装周上的阿道夫·多明格斯 2012 春夏系列，2011 年。

雅克·杜塞（Jacques Doucet）

杜塞的礼服设计在马尼安（Magnin）1914年为《高贵品味》杂志创作的这幅插画中以一种美好的方式被呈现出来。这幅插画不仅反映了第一次世界大战前时尚领域的高腰线潮流，同时也体现了杜塞与艺术家共事的方式。和同侪波烈一道，他促进了法国时尚插画艺术的复兴。同时，

他还是一位艺术赞助人。1909年，他买下毕加索的先锋作品《亚威农少女》（Les Demoiselles d'Avignon），将其陈列在家中一座特别搭建的侧翼的水晶楼梯的尽头。作为一名蕾丝商人的孙子，杜塞在1871年创办了一家高级时装店，扩张家族生意。杜塞的礼服中会出现罕见的威尼斯蕾丝、

象牙白薄麂皮女士紧身上衣和缀有天鹅绒或毛丝鼠毛皮的戏剧披风，令人回想起法国"美好年代"时期的女性气息。

► 杜耶、伊里巴、帕坎、波烈

雅克·杜塞，1853年生于法国巴黎，1932卒于法国巴黎；午后礼服；J. 马尼安为《高贵品味》杂志绘制，1914年。

朵薇玛（**Dovima**）

朵薇玛面带 20 世纪 50 年代的典型妆容，黑色眼线和极富表现力的眉毛，在白色薄纱后摆出艺术化的造型。她和理查德·埃夫登一道为时尚摄影开辟了新的天地。他们既会和象群一起拍摄，也会站在金字塔前拍摄，时尚首次被带出粉刷一新的摄影棚，进入真实世界。朵薇玛是在纽约《时尚》杂志办公室外的大街上被星探发现的，很快她便出现在欧文·佩恩 (Irving Penn) 的镜头之前。她告诉对方她的名字是 "Dovima" 〔她的真名多萝西·弗吉尼亚·玛格丽特（Dorothy Virginia Margaret）前几个字母的组合〕，因为她就是这样在自己的画作上签名的。每小时收费 60 美元的她被外界称为 "每分钟 1 美元" 女孩。在占据时尚顶端 12 年之后，她和奥黛丽·赫本共同出演了著名的时尚电影《甜姐儿》（*Funny Face*, 1957）。朵薇玛优雅的拱形姿势，现在已成为高级定制时装展示中的标准动作。

▶ 埃夫登、比顿、劳德、佩恩

朵薇玛，原名多萝西·弗吉尼亚·玛格丽特，1927 年生于美国纽约，1990 年卒于美国佛罗里达州劳德代尔堡；图为薄纱后的朵薇玛；塞西尔·比顿爵士摄，20 世纪 50 年代。

克里斯托夫·冯·德雷科尔男爵（Baron Christoff von Drecoll）

德雷科尔的时装店从 1905 年营业至 1929 年，期间呈现出两种截然不同的风格。在"美好年代"期间，德雷科尔擅长设计散步礼服和带有鱼骨紧身胸衣、腰部收紧、下摆呈伞状的晚礼服，打造出 S 型曲线。而《模式》杂志照片中的德雷科尔设计的套装则更为繁复，相比同时代的其他

高级时装，拥有更多装饰性元素。20 世纪 20 年代，德雷科尔的服装店以优雅短低腰礼服搭配钟形帽（一种形似铃铛，下端下拉遮住额头的紧贴头的帽子）而著称。这种新潮装束在包括《艺术、品味与美》（Art, Goût and Beauté）在内的多家时尚杂志中均有呈现。德雷科尔时装店由克里斯托

夫·冯·德雷科尔在维也纳创立。1905 年在巴黎开设分店，由比利时的瓦格纳夫妇所有，他们还赞助了玛丽-路易丝·布吕耶尔。

► 布吕耶尔、吉布森（Gibson）、波烈、雷德芬、鲁夫

克里斯托夫·冯·德雷科尔男爵（活跃于 19 世纪 90 年代至 20 世纪 20 年代），午后礼服；《模式》杂志，1914 年。

艾蒂安·德里昂（Etienne Drian）

　　这幅标题为"月光蓝色饰亮片丝绸晚礼服"的水彩插画由德里昂创作。他自由流动的笔触，成功表现出丝绸柔软流动的质感。德里昂是一名画家，为巴黎时尚插画杂志《高贵品味》工作，从1912年创刊直至1925年休刊。他既会为文章创作插图，也会制作时装样片。他的画风简单清新，将上流社会的人物置于富有故事感的布景之中，描绘出当代的生活图景。他非常擅长表现当时高级定制时装的精致做工，比如为保罗·波烈的作品创作的插图。在《高贵品味》杂志工作期间，他曾与乔治·巴比尔和乔治·勒帕普共事。20世纪20年代至20世纪30年代，德里昂还因面色红润的人物画像和装饰性的壁画而为人所知。

► 巴比尔、勒帕普、波烈、苏姆伦（Sumurun）

达夫·戈登女士（Lady Duff Gordon）

1890年，露西尔开始为她的朋友们制作服装，1891年，她开办了个人时装店。1900年，嫁给科斯莫·达夫·戈登爵士（Sir Cosmo Duff Gordon）之后，她开始为世界各地的上流人士提供服务，在纽约（1909年）、芝加哥（1911年）和巴黎（1911年）分别开设分店。像卡洛姐妹一样，她也会设计由丝绸和蕾丝制成的浪漫礼服，

尤其擅长制作色彩柔和、搭配舒适胸衣的美丽茶会礼服，下图展示了其试衣过程。像同胞查尔斯·弗雷德里克·沃思（Charles Frederick Worth）一样，她也会为客户们举办时装秀。她同时也是一位像波烈一样的革新者，曾设计出令当时的人们大为吃惊的服饰——如露出双腿的打褶短裙。她还曾涉足娱乐业，设计的戏服后来为大众所

追捧，如她为莉莉·埃尔西（Lily Elsie）在电影《风流寡妇》（The Merry Widow，1934）中所设计的服装。她的其他客户还包括舞者艾琳·卡斯尔（Irene Castle）和女演员莎拉·伯恩哈特（Sarah Bernhardt）。

▶ 布韦、卡洛姐妹、丁尼甘、莫利纳、波烈、沃思

达夫·戈登女士，又名露西·萨瑟兰（Lucy Sutherland）或露西尔（Lucile），1863年生于英国伦敦，1935年卒于英国伦敦；露西尔与客人和模特在试衣；1912年。

拉乌尔·杜飞（**Raoul Dufy**）

面料设计师

　　图中，奢华的丝绸装饰着银丝线。天蓝色、宝蓝色及玫瑰色的具有东方特色的图案，反映出杜飞在 1911 年为纪尧姆·阿波利奈尔的《野兽》（*Le Bestiaire*）所做的木版画中体现出的想象力。玫瑰红色的马匹在海浪、扇贝、海豚和泡沫间嬉戏，并用醒目的银线突出强调。这一面料被波烈选中用于制作晚礼服，后在 1925 年的巴黎装饰艺术展（Exposition des Arts Décoratifs）上进行展示。这种面料由面料厂商比安基尼·费尔（Bianchini Férier）生产，1912 年至 1928 年间，杜飞与其签订了独家合同。他的用色风格源于他与野兽派艺术家（他们创造出了一种以大胆的用色为特征的全新绘画风格）之间的密切联系。杜飞和波烈合作建立了"小型工厂（Petite Usine）"，专攻布料印刷。尽管其在 1911 年年末关闭，但仍对杜飞的时尚画家生涯产生了重大影响。

► 勒萨热（Lesage）、帕图、波烈、鲁宾斯坦（Rubinstein）

拉乌尔·杜飞，1877 年生于法国勒阿弗尔，1953 年卒于法国福卡尔基耶；"贝壳与海中马"面料细部；比安基尼·费尔摄，1925 年。

马克·艾森（**Mark Eisen**）

照片中，裘蒂·洁德（Jodie Kidd）从马克·艾森大秀结束后的谢幕队列中脱颖而出。她身上的衣服由动物皮、羊毛和光面丝绸组合而成。生于南非的艾森曾在南加州大学学习商科，在校期间，他作为特洛伊队的粉丝设计了一种足球头盔，因此为人所知。同时，他还习得了一种流线型的、不拖泥带水、突出现代面料的设计理念。

艾森轻佻但简洁的廓形和重量级的面料，是颇受争议的欧洲时尚的一个更为轻松的版本，提升了原本受到争议的设计作品的实穿性。他的设计中曾出现"高级定制牛仔"和其他一些街头符号，这种风格被前《纽约时报》记者埃米·斯平德勒（Amy Spindler）评论为"受到高科技舞曲激发的、重复的、强烈的以及化繁为简的"。他还是

2000 年非洲设计时尚大赛（Africa Design Fashion Competition）的主要赞助人之一，尽管他在 2009 年关停了个人品牌，他仍旧作为顾问继续工作。

▶ 科尔斯（Kors）、奥尔德姆（Oldham）、罗沙

马克·艾森，1960 年生于南非开普敦；照片拍摄了马克·艾森大秀时 T 形台上的队列，展示的服装为 1998 秋冬系列；克里斯·摩尔摄。

阿尔伯·艾尔巴茨（**Alber Elbaz**）

　　生于卡萨布兰卡的阿尔伯·艾尔巴茨毫无疑问是时尚界的一股清流。艾尔巴茨在以色列特拉维夫长大，曾在申卡尔设计与工程学院深造，后来前往纽约与杰弗里·比尼共事，再后来又前往巴黎在姬龙雪及伊夫·圣洛朗工作。2001 年，艾尔巴茨被浪凡任命为艺术总监，将其极富特色的优雅风格带入浪凡：造型简洁，视觉重点被置于

色彩和奢华且富有幽默感的细节之上，如其标志性的蝴蝶结装饰。艾尔巴茨是时尚圈中的现实主义者，他曾说："我觉得商业化于我而言并不是一个贬义词。"他将这一理念贯彻于创新的广告活动和宣传物料中，与插画家和摄影师进行合作——如这张史蒂文·迈泽尔（Steven Meisel）的作品——诙谐地展示出艾尔巴茨标志性的高级时尚

玩乐感中的超现实主义。在任职 14 年后，他于 2015 年离开浪凡。

▶ 比尼、浪凡、姬龙雪、迈泽尔、皮拉蒂（Pilati）、维果罗夫（Viktor & Rolf）

阿尔伯·艾尔巴茨，1961 年生于摩洛哥卡萨布兰卡；照片拍摄的是浪凡 2011 秋冬系列广告活动的场景，阿尔伯·艾尔巴茨及龙尼·库克·纽豪斯（Ronnie Cooke Newhouse）进行艺术指导；史蒂文·迈泽尔摄。

佩里·埃利斯（Perry Ellis） 设计师

埃利斯于 1978 年推出个人品牌。通过强调色彩（通常为条形或块状）及利用自然面料的质感，他建立了一个强大的美国便装品牌。这张照片中的 T 恤及裙子皆由亚麻制成，中间以一条夸张的宽腰带进行分割。他的灵感来源于 20 世纪 20 年代的设计师如索妮娅·德劳奈、帕图和香奈儿以及当代文化。在他的设计中，宽敞的夏装亚麻裤装和裙装经常搭配棉毛衣或衬衣。毛衣作为核心单品，贯穿埃利斯一年四季的设计，冬天的羊毛织物更为奢华，但像其他衣物一样便于穿着。埃利斯以时尚销售起家。他的设计往往是概念化的，通常是关于那些已为消费者所熟知的故事或思想：1985 年的冬季毛衣系列便从中世纪挂毯中选取了独角兽、装饰性叶片及油亮的灰狗元素，而 20 世纪 80 年代懒散的设计风格被予以夸张处理，来生动地塑造流浪者形象。

► 德劳奈、杰克逊、雅各布斯、帕图

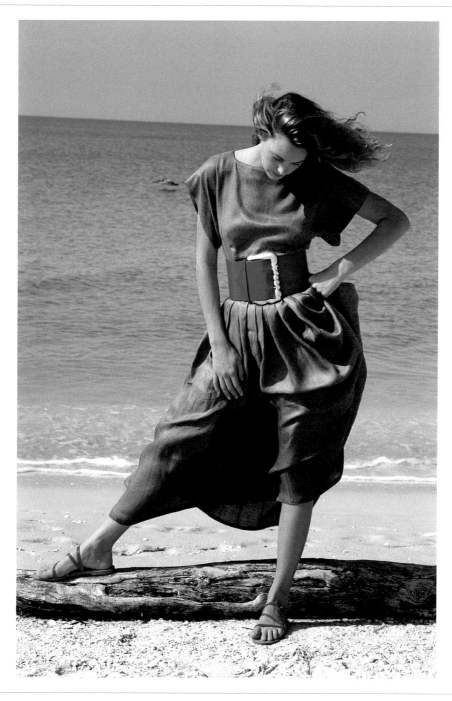

佩里·埃利斯，1940 年生于美国弗吉尼亚州朴茨茅斯市，1986 年卒于美国纽约；照片中模特身穿蓝色亚麻连衣裙搭配猩红色腰带，佩里·埃利斯 1983 春夏系列，埃丽卡·伦纳德（Erica Lennard）摄。

肖恩·埃利斯（Sean Ellis）

在这张为《面孔》杂志拍摄的时尚大片中，肖恩·埃利斯重新制造了一个基于窥淫与死亡的超自然故事。它是真正的"时尚故事"，这一短语通常被杂志用来形容贯穿于多页照片之中的主题。在这里，这位天使般的女孩双眼发光，以提示隐形眼镜的存在，折磨她的人得以从这幅眼镜看到自己。白色雪纺上衣上的红色颜料象征着血液。这样的故事将时尚置于一个一反常态的语境之中，不仅是展示服装。这种出现于 20 世纪 90 年代的时尚摄影手法极具挑战性，尽管其他摄影师，如盖·伯丁和赫尔穆特·牛顿在 20 世纪 70 年代时就已创造了一种围绕性与死亡的复杂叙事技法。

埃利斯认为他的叙事性照片"并不是以拍出时尚大片为目标——只是碰巧比较时尚罢了"。

► N. 奈特、麦克迪恩（McDean）、麦克唐纳（Macdonald）、迈泽尔、西姆斯、坦南特

肖恩·埃利斯，1970 年生于英国东萨塞克斯郡布赖顿；在这张埃利斯拍摄的照片中，模特身穿特里斯坦·韦伯（Tristan Webber）设计的"白龙"T 恤；《面孔》杂志，1998 年。

大卫·伊曼纽尔和伊丽莎白·伊曼纽尔（David & Elizabeth Emanuel）　设计师

　　1981年7月31日的一个不经意的瞬间被拍摄下来。威尔士王妃戴安娜身着浪漫的礼服，与丈夫身上的制服形成对比。闪光灯将视觉重点聚集至她颈部层层叠叠的塔夫绸饰边和围绕在腕部、精细的特制诺丁汉蕾丝护腕之上。画面中没有展示的，则是她长达8米，饰满珍珠的礼服拖尾。这件礼服被称为"一件为真正的仙女公主设计的礼服"。为王妃设计这件礼服的大卫·伊曼纽尔和伊丽莎白·伊曼纽尔，后来在女装领域掀起了一股时尚潮流，这股潮流的兴起其实早有预兆——观看这场婚礼电视转播的观众打破了纪录。伊曼纽尔夫妇最初相识于皇家艺术学院（Royal College of Art）。他们毕业于1978年，同年，在梅费尔开设了一家精品店。伊曼纽尔夫妇的设计夸张且具有一种奇异的女性气质，收获了众多名人的喜爱，琼·科林斯（Joan Collins）和比安卡·贾格尔（Bianca Jagger）便是其中的两位。

▶ 戴安娜、弗拉蒂尼、塔佩（Tappé）

伊曼纽尔夫妇：大卫·伊曼纽尔，1952年生于英国中格拉摩根郡布里真德；伊丽莎白·伊曼纽尔，1953年生于英国伦敦。图为婚礼当天的威尔士亲王和王妃，王妃身着伊曼纽尔夫妇设计的礼服，1981年。

爱德华·恩宁弗（Edward Enninful）

琳达·伊万格丽斯塔以无可挑剔的时尚造型，被牵着穿过酒店走廊，脸上缠绕着面部提拉手术后留下的绷带。这种玩笑式的术后故事，正是时尚编辑爱德华·恩宁弗和摄影师史蒂文·迈泽尔想要传递的概念。绷带因此成为对整形手术一个风趣而夸张的暗示。恩宁弗对时尚有着与生俱来的天赋，他在早期为时尚杂志《i-D》做模特时便被摄影师尼克·奈特发掘，后来又在年仅18岁时成为该杂志的时尚总监——所有国际性刊物有史以来最年轻的一位时尚总监。此后，他又成为美国版及意大利版《时尚》杂志的副时尚编辑。再后来，他成为新锐时尚杂志《W》的时尚及造型总监。除了担任编辑，恩宁弗还与川久保玲、克里斯蒂安·迪奥、思琳、浪凡和华伦天奴等主流时尚厂商有过广告活动方面的合作。

► 伊万格丽斯塔、格兰德、N. 奈特、麦格思、迈泽尔、温图尔

埃德姆·莫拉里奥格鲁（**Erdem Moralioğlu**）

通常，埃德姆·莫拉里奥格鲁（更多人直接叫他"埃德姆"），总是因其标志性的花朵图案为人喜爱，但在 2011 年秋冬系列的设计中，却完全没有花朵的踪影。取而代之的是绘画，美国画家杰克逊·波洛克的生活和作品启发了他。他创作出一种夺人眼球的亮红色布料，上面印满数字化的抽象泼溅图案，呈现出一种滴溅的效果，如波洛克的画作一般。但埃德姆专业的剪裁，结构化

且具有女性气息的廓形，仍会使人回想起 20 世纪 50 年代。这种优雅纤细、干净利落的贴身剪裁，既有经典的女性气质，又有一种现代韵味。埃德姆表示，他的理想客户一定是"一个不在乎时尚变换的聪明人"。起初，埃德姆在多伦多学习时尚，后来前往伦敦的维维安·韦斯特伍德的服装店实习，再后来他在皇家艺术学院完成了硕士课程。2005 年的时尚首秀便为他赢得了颇有声

望的时尚艺穗奖（Fashion Fringe）。2014 年，他又获得英国时尚协会颁发的年度女装设计师大奖（British Fashion Council's Womenswear Designer of the Year Award）。

▶ 卡特佐兰（Katrantzou）、柯克伍德（Kirkwood）、皮洛托（Pilotto）、桑德斯（Saunders）、威廉森（Williamson）

埃德姆·莫拉里奥格鲁，1977 年生于加拿大魁北克省蒙特利尔市；照片中，模特身穿埃德姆设计的抽象印花缎面礼服，2011 秋冬系列；摩根·奥多诺万（Morgan O'Donovan）摄

埃里克（Eric）

借助化妆间内的巨幅镜面，埃里克得以从前面和后面分别表现这件由帕图设计的珠光宝气的晚礼服。他用笔熟练且精细，模特和身上的衣服均得到细致的展现。为确保观察的准确性，埃里克创作时总是面对实景，且要求模特在环境中长时间保持静止。对他来说，忠实反映细节是唯一重要的事。生于美国的一个瑞典家庭，埃里克曾在芝加哥艺术学院深造。在那里，他接受了关于人物肖像所必需的训练及准则。1916 年，他首次为《时尚》杂志创作插画。1925 年，他已定居法国，除了巴黎被占领期间返回到美国，他一直坚持为《时尚》杂志绘制时尚插画，反映巴黎社交圈的风貌和礼节，直至 20 世纪 50 年代中期。

► 安东尼奥、贝尔图、布谢、帕图

埃里克，1891 年生于美国伊利诺伊州乔利埃特市，1958 年卒于法国桑利斯市；图为埃里克的插画作品，绘制的是让·帕图设计的晚礼服；美国版《时尚》杂志，1933 年。

埃特（Erté）

这幅插画伴有一句争议性的说明文字："大自然的装束应季节而变、毫无花费，而女性则全然不是这样……"埃特对于女性和时尚的观念皆是高度个人化的，他以一种风格化的形式表现女性。在他的画中，女性化身为具有异国情调的女神，对她们来说，钱不是问题。关于时尚，他曾说他从不跟随潮流，但是从他的设计中，每位女性都能找到一些适合自己，同时又不墨守成规的东西。他对配饰，尤其是珠宝的偏爱在这张作品中表露无遗，这张作品同时也集中体现了他擅长绘制精确细节及奢华装饰，也正是因此，他被外界认为是装饰艺术风格之父。埃特主要受到两方面的影响：一方面来自他的祖国俄国，莱昂·巴克斯特与俄罗斯芭蕾舞团；另一方面来自他移居的国家法国，埃特曾为保罗·波烈时尚而夸张的礼服绘制插画。

▶ 巴克斯特、布鲁内莱斯基、卡洛姐妹、波烈

埃特，原名罗曼·德蒂托夫（Romain de Tirtoff），1892 年生于俄罗斯圣彼得堡，1990 年卒于法国巴黎；图为埃特作品"自然盥洗室"（La Toilette de la Nature）；为《时尚芭莎》杂志设计的封面，1920 年。

雅克·埃斯特雷尔（Jacques Esterel）

1959 年，在她与雅克·沙里耶（Jacques Charrier）的婚礼上，碧姬·芭铎身穿一件由雅克·埃斯特雷尔设计的粉白相间的维希格纹亚麻裙，娴静而性感。这是埃斯特雷尔首次收获名人背书。他在婚礼前秘访芭铎在巴黎下榻的酒店，使得这件裙子成为新的八卦焦点。它同时也开启

了一段新的联姻，使得百万富翁让-巴蒂斯特·杜芒（Jean-Baptiste Doumeng）在原设计师于 1974 年去世后，将时装店重命名为伯努瓦·巴特罗特（Benoit Bartherotte）。埃斯特雷尔完成了一个不大可能的时尚转变：从前的他是铸造车间的主任，负责机器工具的进出口。1950 年，在拜访路

易·费罗位于戛纳的家之后他进入时尚领域。但由于缺乏专业训练，他不得不在雇佣了费罗的两位销售人员后，才终于在 1958 年创办了个人品牌。

► 芭铎、贝雷塔、费罗、高缇耶

雅克·埃斯特雷尔，1917 年生于法国阿让塔勒堡，1974 年卒于法国巴黎；婚礼当天的碧姬·芭铎和雅克·沙里耶；加罗法洛（Garofalo）摄，1959 年。

吉莫·埃特罗（Gimmo Etro）

<div style="text-align:right">面料设计师</div>

　　穿戴整齐的动物群像体现了意大利高级时装品牌埃特罗的波西米亚精神。这张名为"动物人"的肖像以人和动物的奇异组合，反映出该品牌标志性的珠宝颜色和奢华用料。这家家族企业于1968年由族长吉莫·埃特罗建立。旅途归来的他带回了产自远东和北非的面料，并将这些设计复制在诸如羊绒、丝绸和亚麻等名贵面料之上。他将这些面料供应给阿玛尼、穆勒和拉克鲁瓦等顶级时装店和设计师，并因此赢得了"意大利面料伟人"的称号。在后辈加入后，他于20世纪80年代推出了男装系列，将标志性的佩斯利花纹和鲜艳的天鹅绒用于粗花呢外套的衬里，在衣领和袖口使用明亮的闪光材料，甚至为大卫·鲍伊设计了一套全身布满佩斯利花纹的套装。时至今日，吉莫·埃特罗的4个孩子分别负责打理生意的不同版块，品牌得以在埃特罗家族的掌控之中延续。

▶ 阿玛尼、阿舍尔、贝内通、高田贤三、拉克鲁瓦

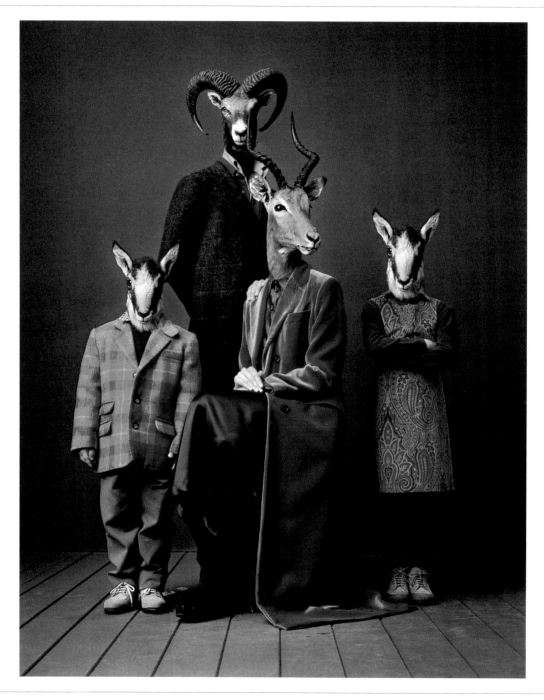

吉莫·埃特罗，1940年生于意大利米兰；"动物人"，埃特罗1997秋冬系列；克里斯托弗·格里菲思摄。

约瑟夫·埃泰德吉（**Joseph Ettedgui**）

针织筒裙和围巾的组合传达出概念化的男装理念。约瑟夫·埃泰德吉的风格总在不断变化，但他对都市设计师生活方式的信念，自从开设第一家精品店，售卖高田贤三、埃马纽埃尔·坎恩和让-夏尔·德卡斯泰尔巴雅克的设计作品开始，便从未改变。厌恶劳拉·阿什莉所营造的印花棉布世界，埃泰德吉崇拜那些他引进的设计师的新锐观念。这种兴趣逐渐发展成为精品店中的现代派主题之一，他使用钢铁和混凝土色作为呈现当代陈列的背景。同时，他还为玛格丽特·豪厄尔（Margaret Howell）、凯瑟琳·哈米特（Katherine Hammett）和约翰·加利亚诺等设计师的职业发展提供了帮助。1983 年，约瑟夫推出他的品牌约瑟夫针织（Joseph Tricot），以一款宽松的约瑟夫式毛衣为开端，此后曾推出多种变体。1984 年，他的业务拓展到服装制造领域。认同约瑟夫理念的男男女女通过购买品牌基本款，打造他们的个人风格。

▶ 德卡斯泰尔巴雅克、加利亚诺、哈米特、豪厄尔、高田贤三、坎恩

约瑟夫·埃泰德吉，1936 年生于摩洛哥卡萨布兰卡，2010 年卒于英国伦敦；"红色印第安人"，约瑟夫针织；迈克尔·罗伯茨（Michael Roberts）摄，1986 年。

乔治娜·冯·埃茨多夫（**Georgina Von Etzdorf**）　　　　　　面料设计师

乔治娜·冯·埃茨多夫通过配合面料与设计，使色彩和质感在这套服饰中得到完美的体现。羊毛薄纱背心上刺绣着金色的太阳，烧花天鹅绒为斜裁裙装增添阴郁而立体的纹样。叶子与花朵的图案，制造出一种英式乡间氛围，反映出这家公司受自然想象力启发的特质。1981年，乔

治娜·冯·埃茨多夫与艺术学校的两位同学马丁·西姆科克（Martin Simcock）和乔纳森·多彻蒂（Jonathan Docherty）开启了合作关系。他们在手工印刷过程中引入丝网印刷，并进行手工补色，为每件衣服增添独特性。乔治娜·冯·埃茨多夫对时尚的贡献在于促进了手工布料的使用，

尤其是在丝巾的生产中。天鹅绒和丝绸被印上抽象的线条和色块，成为具有实用价值的概念化面料设计。

► 切瑞蒂、劳埃德（Lloyd）、马齐利（Mazzilli）、威廉森

乔治娜·冯·埃茨多夫，1955年生于秘鲁利马；照片中，模特身着手工刺绣女士背心搭配烧花天鹅绒裙装，乔治娜·冯·埃茨多夫1998秋冬系列；霍华德·索利（Howard Sooley）摄。

乔·尤拉 (Joe Eula) 插画师

　　这幅速写以灵动而鲜艳的色彩、描绘出一位向前迈出半步的女性，代表了典型的现代时尚插画风格。尤拉是一位在摄影占据主导地位的时代，仍坚守时尚领域的绘画传统的人。1979 年后，他为意大利及法国版《时尚芭莎》杂志所创作的插画，均使用了印象派的水彩用色。尤拉从 20 世纪 50 年代开始为《先驱论坛报》(Herald Tribune)

时尚及社会版块设计插画，并借此开启职业生涯，后来又在《星期日泰晤士报》(The Sunday Times) 工作过。20 世纪 60 年代，他回到纽约，为《生活》杂志绘制时尚故事，并为乔治·巴兰钦 (George Balanchine) 领导下的纽约市芭蕾舞团设计舞台和服装。后来，他又涉足电视领域，为劳伦·巴考尔 (Lauren Bacall) 等电影明星设计"时尚特

供品"。20 世纪 70 年代，他和霍斯顿合作，为《时尚》杂志绘制插画，同时协助时任纽约大都会艺术博物馆服装机构负责人黛安娜·弗里兰。

▶ 霍斯顿、米索尼、弗里兰

乔·尤拉，1925 年生于美国康涅狄格州诺沃克，2004 年卒于美国纽约州金斯顿；图为尤拉绘制的米索尼 (Missoni) 针织品，1985 春夏系列；《时尚芭莎》杂志插画。　　173

琳达·伊万格丽斯塔（Linda Evangelista）

琳达的发型使她从一名普通模特升级成为超级模特，而且不是随便某位超级模特，而是唯一的超级模特。在为 1988 年 10 月号的《时尚》杂志进行拍摄时，摄影师彼得·林德伯格说服她将头发剪短。剪发过程中，伊万格丽斯塔从头哭到尾，但这一短发造型后来却成就了她的职业生涯。随后的 6 个月里，她出现在各个版本《时尚》杂志的封面之上。这使琳达意识到多变才是维持热度的法门，她因此每隔几个月就改换发型或发色——而时尚界也紧随其后。伊万格丽斯塔的专业精神使她始终站立在金字塔的顶端，一句大胆的发言更使她声名鹊起："我们不跟随时尚，我们就是时尚。"后来，另一句定义了超模时代的言论引发了更大反响："如果没有 1 万美金，请不要叫我起床。"尽管"超模"们难免会与 20 世纪 90 年代的"美女崇拜"——一股由斯特拉·坦南特和凯特·莫斯所引领的潮流相提并论，伊万格丽斯塔的声望还是给了她梦寐以求的持久热度。她曾登上杂志封面 600 多次。

▶ 贝热尔、坎贝尔、恩宁弗、加伦（Garren）、林德伯格、莫斯、崔姬

琳达·伊万格丽斯塔，1965 年生于加拿大安大略省圣凯瑟琳斯；照片中的伊万格丽斯塔身着卡纳尔（Kenar）1997 秋冬系列天鹅绒吊带背心；罗科·拉斯帕塔（Rocco Laspata）摄。

亚历山德拉·埃克斯特（Alexandra Exter）

亚历山德拉·埃克斯特，画家兼时尚设计师，在一幅关于服饰的绘画《舞会中的女士》（*Dama al Ballo*）中，她融合了以上两个领域。在基辅学习完艺术后，她前往巴黎，并在那里认识了巴勃罗·毕加索、乔治·布拉克（Georges Braque）和菲利波·马里内蒂（Filippo Marinetti）。1900 年至 1914 年间，她辗转于巴黎、莫斯科和基辅之间，在俄罗斯先锋艺术家中传播立体主义和未来主义的理念。1916 年，她在莫斯科从事戏剧服装设计。1921 年，她成为艺术及技术高级工作坊的一名教师。她倡导一种理念，即艺术和时尚能够提升日常生活，并开始从事时尚设计。在设计中，她以色彩明亮的几何图案点缀朴素的服饰，这与她的朋友索妮娅·德劳奈的作品类似。她遵循高级定制服装的传统，在农民艺术的启发下制作出饰有繁复刺绣的礼服。

▶ 巴拉、卡普奇、德劳奈

马克斯·法克特（Max Factor）

被誉为"好莱坞化妆奇才"的马克斯·法克特正在检查珍·哈露（Jean Harlow）的妆面——他将她的头发染成银色。他不仅亲手成就了一位明星，更开启了一场美容革命。哈露妆面中发黑且泛着油光的眼皮和嘴唇是当时拍摄黑白电影时的典型操作，因为黑白电影需要强烈的对比。在电影进入彩色时代后，使演员的肤色更为均匀的粉饼出现了。化妆品为明星塑造了富有魅力的形象，由于他们为日常所用的化妆品背书，大众总是对明星的选择趋之若鹜。法克特的产品则刚好利用了女性接受彩色化妆品的时机。工作室会将未成名的女明星送到法克特那里让他打理，1937年，马克斯·法克特好莱坞化妆工作室（Max Factor Hollywood Make-up Studio）开张，将明星的御用产品带给大众。

▶ 布尔茹瓦、劳德、雷夫森、植村秀

马克斯·法克特，1872 年生于波兰罗兹市，1938 年卒于美国加利福尼亚州洛杉矶；图为马克斯·法克特与珍·哈露；1931 年。

妮科尔·法里（**Nicole Farhi**）

<div style="text-align:right">设计师</div>

　　简单、实穿且舒适的亚麻是与妮科尔·法里的作品关系最为密切的一种面料。1983 年推出个人品牌后，法里的设计很快成为低调朴素的女性风格的代表——这全都源自她个人的穿衣喜好。这些衣服不是为了制造重大的时尚宣言，相反，它们顺应不断变化的时代潮流，与之保持联系的同时，也为穿着者考虑。接受《卫报》的采访时，法里曾形容自己是"一个温和的女权主义者"，而她的衣服则主要面向那些寻求平易近人的服饰和带有法里欧式时尚观点的休闲服饰的女性。法里曾在巴黎学习时尚专业，并在德卡斯泰尔巴雅克服饰公司做过自由设计师。1973 年移居英国后，她开始为连锁企业"法式联结"（French Connection）设计服装。1989 年，她在法里品牌下推出男装系列，将英式剪裁与她独特的欧式非结构化风格融为一体。

▶ 德卡斯泰尔巴雅克、克里根（Kerrigan）、马朗

妮科尔·法里，1946 年生于法国尼斯；弹性亚麻连衣裙，法里 1998 春夏系列；凯利·克莱因（Kelly Klein）摄。

177

雅克·法特（Jacques Fath）

<div style="text-align: right">设计师</div>

负片进一步凸显了由柔和的线条和富有曲线的结构化造型所塑造出的沙漏型形体。这件晚礼服体现了 20 世纪 50 年代早期令人兴奋的热情和快乐。雅克·法特被称为"设计师们的设计师"，与克里斯蒂安·迪奥在同一家高级定制时装店工作。他因擅长设计富有女性气息的晚礼服而声名在外、作品受到皇室成员和电影明星的追捧。他的灵感女神贝蒂娜在 1994 年的一次采访中描述了那个黄金时代。她回忆起当时极富创造力的氛围，雅克的助手们，如姬龙雪和于贝尔·德·纪梵希后来都成了业内响当当的人物。他与模特密切合作，直接在模特身上对面料进行定型，不做任何规划。他会站在镜子前，然后让模特摆出造型，创造出一种时装剧院的气氛，并将这些变为设计的灵感来源。

▶ 贝蒂娜、伯丁、海德（Head）、拉格斐、马尔泰佐、佩鲁贾（Perugia）、皮帕

雅克·法特，1912 年生于法国迈松拉菲特，1954 年卒于法国巴黎；鸡尾酒裙；莫里斯·塔巴尔（Maurice Tabard）摄，《时装之苑》（*Jardin des Modes*）杂志，20 世纪 50 年代

芬迪家族（Fendi）

芬迪最伟大的成就便是通过为皮草注入现代感，改善了皮草传统守旧的形象。这张照片中，狐狸皮毛摇身一变，成为一件柔软的大衣。阿代莱·卡萨格兰德（Adele Casagrande）在1918年建立了公司，1925年嫁给爱德华多·芬迪（Edoardo Fendi）后，将公司更名。自此之后，芬迪便一直是家族企业，现在由阿代莱的孙女西尔维娅（Silvia）掌管，而她的家业继承自阿代莱的5个女儿。1965年，卡尔·拉格斐成为品牌创意总监。1969年，他为芬迪家族打造了全新的标志性双"F"图案。在拉格斐的带领下，芬迪继续在皮草领域进行创新，融合高级时尚美学与高科技成果，如利用微小的穿孔来使外套变得更为轻便，易于穿着。同时，芬迪的皮包也名声在外，法棍包某种程度上已成为一种时尚标志，在20世纪90年代重新发布后被广为复制。

▶ 拉格斐、莱热、普拉达、雷维永

芬迪家族：阿代莱·芬迪，1897年生于意大利罗马，1978年卒于意大利罗马；爱德华多·芬迪，生于意大利罗马（活跃于20世纪20年代至50年代），1954年卒于意大利罗马；照片中，模特身着狐狸毛大衣，芬迪家族1997秋冬系列；杰尔姆·埃施（Jerome Esch）摄。

路易·费罗（Louis Féraud）

明快且布满刺绣的服饰是路易·费罗的特色。针对自己的工作，他表示："在一群女性之中，并以某种方式影响她们的命运令我感到快乐，而目前，她们的命运正受到一种奢华时尚观念的影响。"1955年，费罗在戛纳开办了一家精品店。他曾用一件露肩白色凹凸织物连衣裙装扮年轻的碧姬·芭铎，同款连衣裙后来共售出600件，由此为日后的成功打下根基。格蕾丝·凯利（Grace Kelly）、英格丽·褒曼（Ingrid Bergman）、克里斯蒂安·拉克鲁瓦的母亲均是他的客人。他在巴黎开设了一家精品店，既生产高级定制服饰，也生产成衣，因为明快且受到迷笛文化影响的外表，他和妻子被称为"吉普赛夫妇"。20世纪60年代，费罗的作品特征是简洁而富有建筑感的形状和生动的细节，崔姬为这一系列担任模特进行展示。费罗曾为邪典电视剧《囚徒》（The Prisoner）设计服装。

▶ 芭铎、布莱尔、埃斯特雷尔、莱

路易·费罗，1920年生于法国阿尔勒，1999年卒于法国巴黎；图为费罗设计的"金色的太阳"礼服，1997春夏高级定制系列；茜尔维·朗克勒农（Sylvie Lancrenon）摄。

萨尔瓦托·菲拉格慕（Salvatore Ferragamo）

照片中这双集魅力与想象于一体的高跟鞋，由镀金玻璃马赛克、绸缎和小羊皮制成。萨尔瓦托·菲拉格慕是一位极具原创性的鞋履设计师，他所选取的材料更使他独一无二。第二次世界大战中，当皮料陷入短缺，他便试验用玻璃纸做鞋身，他还重新启用了软木和木料来制作鞋跟。菲拉格慕在制鞋方面的其他创新还包括坡跟、防水台以及更为稳定的钢制高跟。战后，意大利时尚逐步恢复元气，电影制作蓬勃发展，菲拉格慕的事业也迎来高潮。他位于佛罗伦萨的商店，引得电影明星、阔绰游客和诸如温莎公爵这样的社会名流蜂拥而至。因为服务了两代好莱坞明星，从 20 世纪 20 年代的葛洛丽亚·斯旺森（Gloria Swanson）到 20 世纪 50 年代的奥黛丽·赫本，他还赢得了"明星的鞋匠"的称号。

► 古驰、莱文（Levine）、卢布坦（Louboutin）、普菲斯特（Pfister）、温莎

萨尔瓦托·菲拉格慕，1898 年生于意大利那不勒斯，1960 年卒于意大利彼得拉桑塔镇；图为菲拉格慕设计的镀金玻璃马赛克、缎子及小羊皮制成的金色坡跟鞋；1935 年。

詹弗兰科·费雷（Gianfranco Ferré）

在这件白色塔夫绸衬衣中，詹弗兰科·费雷以一种戏剧化的比例——夸张的袖管及领口与精心制作的胸衣部分——将时尚与他曾接受的建筑专业训练融为一体。"我会采用与建筑设计一样的方法设计服装，"他说，"这是简单的几何问题：选择一个平面形状，然后在空间中将它旋转。"曾是一名珠宝及配饰设计师的费雷，1978 年在米兰发布了个人成衣系列。1989 年，他被任命为克里斯蒂安·迪奥的艺术总监。他的首个作品系列受到塞西尔·比顿为电影《窈窕淑女》设计的黑白服装的启发，同时融入其个人标志性的亮红色，形成一种较为中性化的配色。作为一名完美主义者，他精湛的技艺通过精确的剪裁显露无疑，而他对比例的痴迷则体现在不断改进的白衬衣之中。无论搭配马裤还是晚装裙，白衬衣在费雷手中，总是魅力四射。

► 比顿、迪奥、杜嘉班纳、特林顿

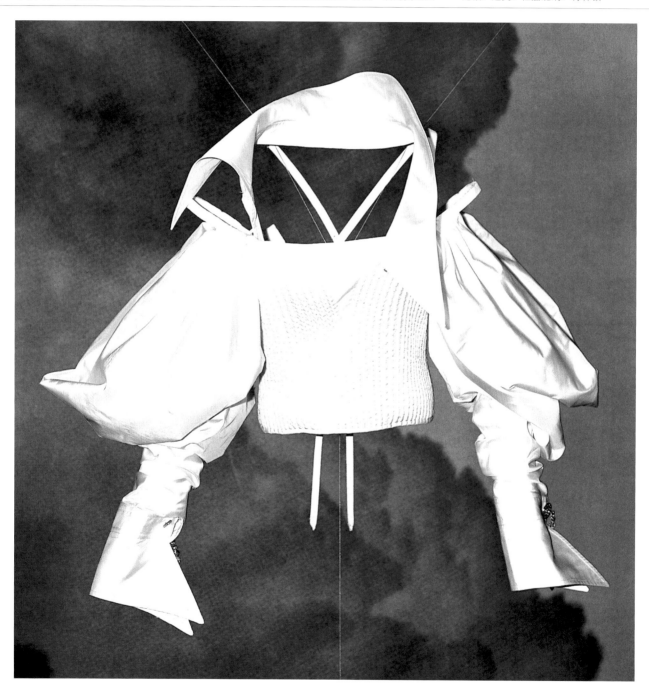

詹弗兰科·费雷，1944 年生于意大利莱尼亚诺，2007 年卒于意大利米兰；费雷设计的塔夫绸衬衣，1994 春夏系列；大石一男（Kazuo Oishi）摄。

阿尔贝塔·费雷蒂（**Alberta Ferretti**）

两位女模特身穿飘逸的雪纺长裙，斜倚在长椅上，流露出一种老式的时尚美感，她们的眼神和姿态坚定且自信，消解了这种美感中可能隐含的任何消极意味。"我喜欢认为自己设计的衣服是充满女性气息的，"费雷蒂说，"所有这一切都由一位致力于为女性服务的女设计师完成，我理解她们真正的需求。"这是一种异常微妙的视角。通过观察身为设计师的母亲的工作过程，费雷蒂对于面料形成了独特的鉴赏力，尤其是带有精巧钉珠或刺绣的雪纺以及纱丽丝绸。作为一位年轻的创业者，她在 17 岁时便开设了自己的设计师服装店。至 20 世纪末期，费雷蒂已成长为全意大利最有权势的女商人之一，她不仅生产加工自己设计的服饰，还会替纳西索·罗德里格斯和让·保罗·高缇耶代工。

▶ 冯·埃茨多夫、芬迪、普拉达、罗德里格斯、罗韦尔西（Roversi）

阿尔贝塔·费雷蒂，1950 年生于意大利里乔内；雪纺长裙，阿尔贝塔·费雷蒂 1997 秋冬系列；保罗·罗韦尔西（Paolo Roversi）摄。

帕特里夏·菲尔德（Patricia Field）

造型师

帕特里夏·菲尔德是个地道的纽约人。1966年，她在格林威治村开设了个人精品店，并借此开启了职业生涯。在超过45年中，她兼容并包的设计风格始终是纽约式时尚都市风格的重要元素。近些年，菲尔德因为电视剧《欲望都市》设计服装而备受瞩目。这部剧的取景和录制均在纽约最有氛围的街道。菲尔德总是选择那些引人注目，却不是当季最热门的时尚单品进行搭配。普拉达、路易·威登和古驰在菲尔德手中，都被赋予了一种风趣的街头感，再由萨拉·杰西卡·帕克（Sarah Jessica Parker）在剧中所扮演的核心人物凯莉·布拉德肖（Carrie Bradshaw）进行演绎。在《欲望都市》中的杰出工作，使菲尔德获得了2002年的艾美奖。后来，她又因为《穿普拉达的恶魔》（The Devil Wears Prada，2006）所设计的服装获得奥斯卡提名。

▶ 阿普菲尔、格兰德、嘎嘎小姐（Lady Gaga）、温图尔

帕特里夏·菲尔德，1941年生于美国纽约；照片中，萨拉·杰西卡·帕克正在为《欲望都市》拍摄片头；1998年。

埃利奥·菲奥鲁奇（**Elio Fiorucci**）

<div align="right">设计师</div>

奥利维耶罗·托斯卡尼（Oliviero Toscani）为菲奥鲁奇拍摄的多彩且性感的照片，定义了20世纪70年代至80年代初的迪斯科时代。画面中的曼哈顿模特女王唐娜·乔丹（Donna Jordan）身上穿的，正是菲奥鲁奇"布法罗70（Buffalo'70）"紧身牛仔裤，这条裤子在纽约的泡吧爱好者之间大为流行。杰基·肯尼迪、黛安娜·罗斯（Diana Ross）和碧安卡·贾格尔（Bianca Jagger）皆是其拥趸。外界普遍认为，是埃利奥·菲奥鲁奇最早提出了设计师牛仔裤的概念，这一主题后来被格洛丽亚·范德比尔特（Gloria Vanderbilt）、卡尔文·克莱因及几乎所有知名品牌的设计师所采用。菲奥鲁奇拒绝为尺码为10号以上的女性设计服装，并声称苗条的人穿他的衣服才会更合身。菲奥鲁奇还会通过制造闪闪发光的树脂玻璃珠宝和草莓味购物袋使时尚变得风趣。他放肆的照片中既有瓦尔加斯风格的招贴画，也有戴太阳镜的小天使。1962年推出的彩虹色惠灵顿雨靴让他声名鹊起，这正是菲奥鲁齐最为擅长的：将功能性单品转化为时尚单品，同时又不会失去乐趣。

▶ 贝内通、费希尔、肯尼迪、T.罗伯茨（T. Roberts）

费希尔夫妇（Donald Fisher & Doris Fisher），GAP

创立于 1969 年，面对梦想破灭的后嬉皮时代，GAP 提供了一种更为保守的时尚观点。整洁、和谐而朴实，在不同的社会阶层中建起桥梁，尤其是对不同代际而言。其品牌也是因此而得名。GAP 最初由唐纳德·费希尔和多丽丝·费希尔夫妇创立，主要销售李维斯牛仔裤和音乐唱片。后来，GAP 推出了独家品牌线，色彩丰富尺码齐全，且款式简洁。GAP 为美国大众提供了现代主义的着装选择，各色服装在店内整齐堆放，其因此成为被广泛模仿的现象级零售企业。近些年，GAP 还提出了性别融合的理念，旗下服饰都是无明显性别特征的基本款，并提出"雌雄同体之美"的先锋概念。目前，公司旗下有 5 大主要品牌：老海军（Old Navy）、香蕉共和国（Banana Republic）、派普兰姆（Piperlime）、阿仕利塔（Athleta）及同名的 GAP。

▶ 贝内通、费尔鲁奇、施特劳斯、Topshop

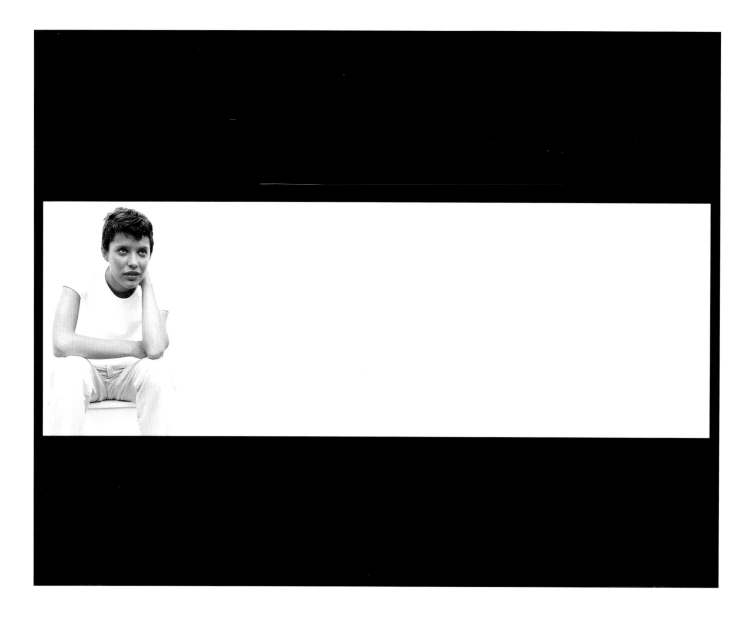

费希尔夫妇：唐纳德，1928 年生于美国加利福尼亚州旧金山，2009 年卒于美国加利福尼亚州旧金山；多丽丝，1932 年生于美国加利福尼亚州旧金山。"卡其"广告战役，1998 年春夏系列；沃尔特·钦摄。

迈克尔·菲什（**Michael Fish**）

衬衣、领带和背心的成套组合是迈克尔·菲什的特色。他创造了摇摆伦敦运动中神经质的时尚男孩形象，夸张而荒诞的风格成为"权力归花儿（flower power）"中的标志性风格。在邪典电影《女谍玉娇龙》（*Modesty Blaise*，1966）中，他用全套利伯缇印花装扮男演员特伦斯·斯坦普（Terence Stamp）。因为1英寸领带大为流行，菲什便为斯坦普制作了4英寸（约10.16厘米）版本。随后的一年，他在伦敦靠近时尚中心区域萨维尔巷的克里夫德街开办了自己的男装精品店菲什先生。店中服饰包含薄纱、亮片和织锦制成的套装，花朵图案的帽子，还有"迷你衬衫"（曾由著名的滚石乐队主唱米克·贾格尔在海德公园演唱会中穿过），不一而足。他的其他客户还包括史诺顿勋爵和贝德福德公爵。"来我店里的客人，穿衣并不是为了追赶任何已有的潮流，"菲什说，"他们穿自己想穿的衣服，因为他们足够自信。他们在发挥自己的聪明才智。"

▶ 吉尔比（Gilbey）、利伯蒂、纳特（Nutter）、史诺顿、斯蒂芬（Stephen）

迈克尔·菲什，1940年生于英国埃塞克斯郡；照片中的男模特身穿菲什设计的"人"字条纹马甲和大尖顶帽；比尔·金（Bill King）摄，《女王》（*Queen*）杂志，1970年。

约翰·弗莱特（John Flett）

一件肩部宽阔的商务夹克在胸部附近被截断，露出内搭的衬衣和薄纱裙，鞋舌内里也被翻了出来。约翰·弗莱特的设计一向以复杂剪裁著称：环形针脚和大量的褶皱加之风度翩翩的造型，使穿着者变得如同戏剧人物一般。弗莱特是20世纪80年代伦敦派对圈的核心人物，因其设计而广受推崇。他和当时的其他设计师一起参加派对，其中就包括他的前男友约翰·加利亚诺。他们都会创造夸张的时尚来挑战现状，后来又都趋于成熟，风格自成一体。弗莱特在1988年推出了个人品牌，但在一年后将其关闭，转而成为一名自由职业者。他移居欧洲，和克洛德·蒙塔纳一起在巴黎的浪凡公司工作，后来又在米兰的恩里科·柯文里（Enrico Coveri）工作过。但当他抱负尚未施展之时，便因心脏病骤然离世，年仅27岁。

► 乔治男孩、考克斯、加利亚诺、蒙塔纳

约翰·弗莱特，1964年生于英国伦敦，1991年卒于意大利佛罗伦萨；照片中，模特身穿弗莱特设计的定制夹克及薄纱裤装；吉尔·富马诺夫斯基（Jill Furmanovsky）摄，《面孔》杂志。

玛丽昂·福尔（**Marion Foale**）和萨莉·塔芬（**Sally Tuffin**）　　　设计师

在这张摄于 1967 年的照片中，崔姬身穿当时最流行的超短裙，在塞西尔·比顿的镜头前摇晃着饰有流苏的袖管。"我们制作 20 世纪 60 年代摇摆伦敦风格的服饰。"玛丽昂·福尔这样介绍她和萨莉·塔芬在 1961 年共同创立的时尚公司。她们二人曾在皇家艺术学院跟随珍妮·艾恩塞德（Janey Ironside）学习，当时艾恩塞德在英国时尚界极具影响力。1961 年毕业后，因为不想制作"大人们的衣服"，两位设计师便开始在她们的卧室兼起居室里，制作明亮而有趣的长裙、短裙和上衣。后来，她们被伦敦的一家商店发掘，后者刚刚建立了一个"年轻人"部门，受到《时尚》杂志的委托，大卫·贝利也拍摄过福尔和塔芬设计的服饰。当时，一股"青年震荡"（youthquake）运动正悄然发生。她们在卡纳贝街上开设了服装店，并与一群英国设计师结盟，这其中就包括玛丽·奎恩特，她始终致力于制作年轻顾客买得起的时尚装束。

▶ D. 贝利、查尔斯、贝齐·约翰逊、奎恩特、崔姬

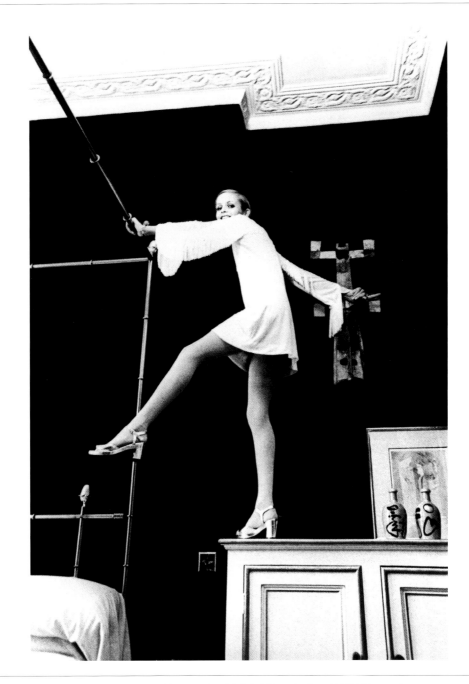

丽莎·芳夏格里芙（Lisa Fonssagrives）

模特

在这张由丈夫欧文·佩恩拍摄的照片中，芳夏格里芙身上穿着一套 1950 年的丑角歌剧套装。被外界誉为"行业内收入最高，赞誉度最高的高级时尚模特"的芳夏格里芙常声称她只是一副"衣服架子"。20 世纪 30 年代，她从瑞典移居巴黎学习芭蕾。在巴黎，她结识了另一位舞者费尔南德·芳夏格里芙（Fernand Fonssagrives）并与之结婚。他为她拍摄了几张照片并寄给了《时尚》杂志。随即，她便被邀请前去会见霍斯特。后来，霍斯特的助理斯卡乌洛回忆道："她的照片令人惊叹不已，而她走动起来的时候更是如梦如幻。"芳夏格里芙以优雅的气质和得体的仪态而著称，这与她所接受的芭蕾训练息息相关。她称做模特为"静态舞蹈"，并将摆出的造型称为"停滞的舞姿"。芳夏格里芙是 20 世纪 30 年代至 20 世纪 40 年代的巴黎及 20 世纪 50 年代的纽约最抢手的模特之一。

► 贝蒂娜、霍斯特、佩恩、斯卡乌洛

丽莎·芳夏格里芙，1911 年生于瑞典哥特堡，1992 年卒于美国纽约；照片中的芳夏格里芙身着丑角歌剧套装；欧文·佩恩摄，1950 年。

方塔纳三姐妹（**Sorelle Fontana**）

图为一件苦行僧般朴素的白色缎面长裙，半长袖子、一字领，轻微钟形的裙体上饰有带子盘成的刺绣。方塔纳三姐妹会为奥黛丽·赫本和碧姬·芭铎这样的淘气女孩生产棉布连衣裙之类的服饰。但同时，她们也始终与贵族阶层及社交名流保持着密切的联系，她们曾为杰基·肯尼迪定制晚礼服和套装。这种古罗马式的高级时装同时也吸引了大批电影明星，其中最著名的是艾娃·加德纳（Ava Gardner）。她们曾在电影《赤足天使》（*The Barefoot Contessa*，1954）中为其设计服装。方塔纳三姐妹最令人难忘的作品是一套顽皮的红衣主教套装，黑色帽子和长裙，白色衣领上点缀着镶宝石的十字架。方塔纳家族的时装店在 1907 年成立于意大利帕尔玛。20 世纪 30 年代，方塔纳家的三姐妹佐微、米科尔和焦万纳移居罗马，并在 1943 年分别开设了时装店。

▶ 加利齐纳（Galitzine）、W. 克莱因、舒伯特、渡边淳弥

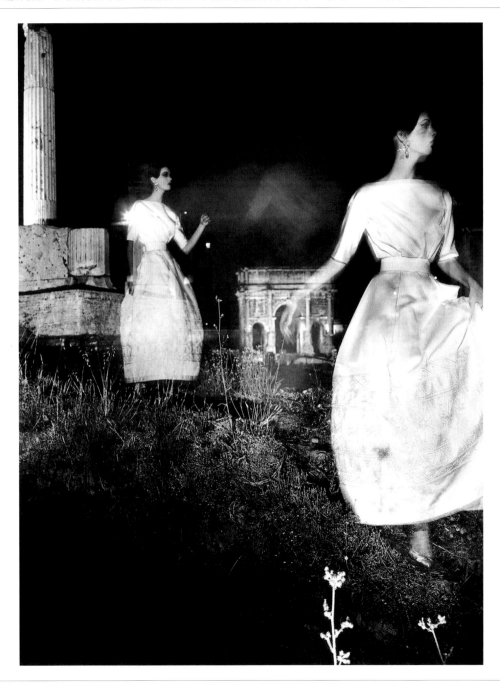

方塔纳三姐妹： 佐微（zoe），1911 年生于意大利帕尔玛，1978 年卒于意大利罗马；米科尔（Micol），1913 年生于意大利帕尔玛，2015 年卒于意大利罗马；焦万纳（Giovanna），1915 年生于意大利罗马，2004 年卒于意大利罗马；照片中的多萝茜·麦高恩（Dorothy McGowan）身穿方塔纳三姐妹设计的连衣裙，于罗马；威廉·克莱因（William Klein）摄，1962 年。

纳扎雷诺·丰蒂科利（Nazareno Fonticoli）和加埃塔诺·萨维尼（Gaetano Savini） 裁缝

　　这套 1971 年的高腰线设计双排扣晚宴西装与短大衣搭配，体现出外向的罗马男装店布里奥尼（Brioni）进步性的剪裁。从 1954 年的未来主义太空时代套装，到 20 世纪 60 年代中期风靡伦敦的印度公主风格，再到为皮尔斯·布鲁斯南饰演的詹姆斯·邦德所设计的优雅服饰，没有哪个男装领域，布里奥尼不曾涉及。其使用的彩色丝绸及金属光泽线，在 18 世纪后便鲜少见到，标志着 20 世纪 50 年代末期男装"孔雀革命"[10]的到来。尽管无袖短袍、短上衣夹克、蕾丝及装饰结并不符合盎格鲁-萨克逊传统，但在 20 世纪 80 年代早期的加利福尼亚州，一件布里奥尼制服夹克仍是优雅的象征，其笔挺服帖的状态是生活优渥的体现。1952 年，布里奥尼承办了历史上首个男装大秀。1958 年，该品牌被提名为高级成衣品牌，解决了量身定制系统中的流水线生产问题。

▶ 毕盖帕克、布鲁克斯、吉尔比、纳特、G. 范思哲

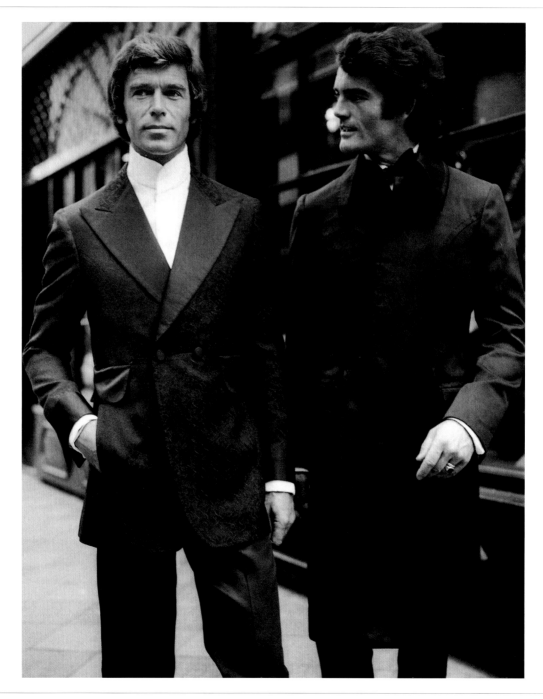

纳扎雷诺·丰蒂科利，1906 年生于意大利彭内镇，1981 年卒于意大利彭内镇；**加埃塔诺·萨维尼**，1910 年生于意大利罗马，1987 年卒于意大利罗马；图为布里奥尼晚宴礼服配短大衣，1971 年。

西蒙·福布斯（**Simon Forbes**） 发型师

　　这一鲜明且具有雌雄同体气质的发型作品出自西蒙·福布斯之手，而他是安缇娜，一家以接发见长的美发沙龙的主人。照片中的头发以雕塑的形式呈现，制造出一种先锋的"反美丽"宣言，受到朋克文化和新浪潮倾向的影响，头发被视作造型的有机组成。福布斯发明的单纤维接发技术给予发型师更大的发挥空间。人造头发被嫁接在真发之上，来实现即刻增长的效果或达到夸张的长度。头发通常会被染成鲜艳的颜色，并使用破布包裹。凭借接发、剪发及精确的美发技术，福布斯成为 20 世纪 80 年代早期引领发型潮流的发型师，他的美发沙龙也因此成为时尚据点。由拉斯特法里都市街头风格启发的接发技术，受到音乐人乔治男孩和安妮·伦诺克斯（Annie Lennox）等的推崇。

▶ 乔治男孩、埃泰德吉、雷奇内、斯图尔特

西蒙·福布斯，1950 年生于英国伦敦；照片中的模特头顶纤维制成的长发辫；迈克·欧文（Mike Owen）摄，1982 年。

汤姆·福特（**Tom Ford**）

　　贴身剪裁的细条纹男装和女装衬衣及闪亮的"G"字标志：这些由汤姆·福特打造的元素共同构成了古驰极具辨识度的品牌形象。作为品牌创意总监的福特从 20 世纪 70 年代的造型中汲取灵感，打造了一种季节性标志单品文化：手包或鞋履在 6 个月内极尽闪耀，然后在 6 个月后，因持续的高级时尚曝光而变得冗余。福特的成功源自他融合了美式性感、商业考量及意式精良做工。就像时尚行业报纸《女装日报》的拥有者约翰·费尔柴尔德（John Fairchild）在 1989 年，即福特加入古驰的前一年所说的："如果在欧洲工作的美国设计师们……渴望标新立异……他们会成为比任何人都好的风格领袖。" 2009 年，福特离开古驰，和同事多梅尼科·德索莱（Domenico de Sole）一道，推出他们的独立品牌。他还尝试突破时尚领域进行创作，其电影处女作《单身男子》（*A Single Man*，2009）饱受赞誉。

▶ 古驰、霍斯顿、拉格斐、皮拉蒂、圣洛朗、特斯蒂诺

汤姆·福特，1962 年生于美国得克萨斯州奥斯汀市；照片中，两位模特身着福特为古驰设计的晚装，1996 秋冬系列；马里奥·特斯蒂诺摄。

尼古拉·福尔米凯蒂（Nicola Formichetti）

痴迷于数字媒体的尼古拉·福尔米凯蒂发掘了里克·格内斯特（Rick Genest）。这张照片中，格内斯特正为穆勒 2011 秋冬系列广告活动出镜。最初，福尔米凯蒂通过格内斯特的脸书账号找到他，并使这位纹身狂人走到聚光灯下。当时的福尔米凯蒂刚刚被任命为蒂埃里·穆勒的创意总监，肩负着重振品牌的重任。他推出格内斯特（外界

口中的"僵尸男孩"）来代表这场大胆的复兴。福尔米凯蒂在东京和罗马长大，他在伦敦时装店"顶眼"（The Pineal Eye）工作时，第一次接触到时尚。如今，他已成为国际化的时尚现象之一，从为好友兼合作者嘎嘎小姐做造型，到在日本大众零售商优衣库担任时尚总监。作为前日本版《时尚男士》杂志的主编，福尔米凯蒂也会时不时

向《V》《V男士》及《眼花缭乱》等时尚杂志投稿。具有试验性且玩世不恭的时尚观点使他成为当今一些最具影响力的时尚玩家眼中的大师。

▶ 布洛、嘎嘎小姐、穆勒、托斯坎和安杰洛

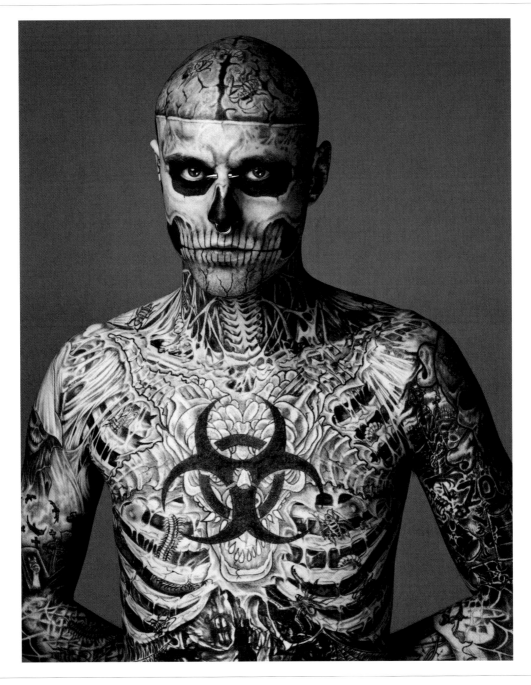

尼古拉·福尔米凯蒂，1977 年生于日本东京；图为穆勒 2011 秋冬广告活动中的里克·格内斯特；马里亚诺·维万科（Mariano Vivanco）摄。

马里亚诺·福图尼（**Mariano Fortuny**）

德尔菲褶皱裙由四至五丝丝绸制造，织成管状并在肩部进行固定，如丽莲·吉许（Lillian Gish）所展示的这样。围绕颈部的软线使裙体更为整洁，同时便于调节尺寸。1907年前后，福图尼开始设计德尔菲褶皱裙，当时一股对古希腊的复古情绪正悄然出现在时尚、艺术及戏剧领域。然而，真正使福图尼的德尔菲褶皱裙独树一帜的还是他的打褶技术，他在1909年申请了该项技术的专利。以古希腊圣殿德尔菲命名的德尔菲褶皱裙，其灵感来自长内衣，一种由古希腊战车驾驭者穿着的无袖短袍，强调身体的自然曲线。因为能在走动过程中极好地凸显女性形体，德尔菲褶皱裙在女演员和舞者间大为流行，伊莎多拉·邓肯（Isadora Duncan）便是其拥趸。作为一名艺术家，福图尼追求永不过时的礼服形态，他不断改进德尔菲褶皱裙，直至去世。

► 周仰杰、莱斯特（Lester）、麦克法登、三宅一生、波烈

马里亚诺·福图尼，1871年生于西班牙格拉纳达，1949年卒于意大利威尼斯；图为丽莲·吉许身着德尔菲褶皱裙；1920年前后。

吉娜·弗拉蒂尼（Gina Fratini）

这件礼服上应用了一系列拜伦式细节，具有鲜明的吉娜·弗拉蒂尼特色。毫不惧怕应用浪漫主题，她用玫瑰花蕾装饰袖口，用蕾丝装饰褶边，在她的雪纺、细麻布及丝质薄纱裙中皆是如此。从历史中的取材，如一字肩、"温特哈尔特"领口及通常在维多利亚式睡衣中才会见到的车缝褶女式上衣更为其增色不少。她设计的婚纱因此格外流行。1971年，弗拉蒂尼的浪漫主义作品声名大噪。诺曼·帕金森在为安妮公主筹备生日画像时，将几件弗拉蒂尼的作品作为样品呈递给她，而她则从其中选择了一件经典礼服，上面有蕾丝制成的轮状皱领，可以搭配她可爱的茶粉色妆容。在弗拉蒂尼的生意关张后，她开始和奥西·克拉克一道设计女士内衣，同时还为诺曼·哈特内尔及一些私人客户设计服装，其中就包括戴安娜王妃。

▶ 阿什莉、克拉克、戴安娜、伊曼纽尔、哈特内尔、帕金森

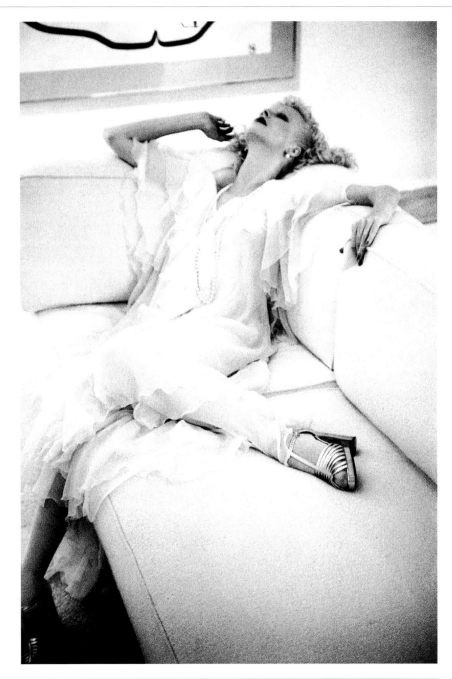

吉娜·弗拉蒂尼，1931年生于日本神户；照片中，模特身着弗拉蒂尼设计的乳白色雪纺裙；诺曼·帕金森爵士摄，英国版《时尚》杂志，1973年。

约翰·弗伦奇（John French）

摄影师

　　隆重的天鹅绒大衣被置于超现实场景之中。曾是一名平面设计师的弗伦奇坚信："摄影师在取景器中对照片进行的构图，就如同画家在画布上进行的构图一般。"他的黑白人像摄影作品总是拥有完美的构图。"把空间填满！主体旁的空间和主体本身同等重要。"他曾说。弗伦奇带有明显即兴色彩的风格，与20世纪50年代时尚摄影中装腔作势的正式感形成鲜明对比。作为英国最早的星探之一，他曾鼓励芭芭拉·戈伦（Barbara Goalen）和其他一些人在镜头前大胆展现他们的个性。画面底部露出的这只手并不是弗伦奇的。他从不亲自释放快门。取而代之的是，他会指导布景、用光及模特的造型，然后让助手（通常是大卫·贝利或者特伦斯·多诺万）拍摄。

► D. 贝利、布吕耶尔、戈伦、莫顿

约翰·弗伦奇，1907年生于英国伦敦，1966年卒于英国伦敦；照片中，模特身着迪格比·莫顿（Digby Morton）设计的缀皮毛天鹅绒大衣；《每日快讯》（*Daily Express*），1955年。

托尼·弗里塞尔（**Toni Frissell**）

摄影师

20 世纪 30 年代至 50 年代，托尼·弗里塞尔的时尚摄影作品表现了游乐中的富人的安逸之感。这张照片中，一位模特身穿礼服游泳，以凸显礼服流动的质感。带着贵族天生的疏离感，弗里塞尔记录下富人们的游乐之地。她会在沙滩上取景，着重表现欢快的戏水者和她们身上的游乐装束，并拍出鲜活的时尚大片，她同时还拍摄了一些清新的网球服造型。弗里塞尔喜欢室外环境，在她的照片中，阳光与衣服和模特拥有同样重要的地位，在她为《时尚》和《时尚芭莎》等杂志拍摄的照片中，这种随性的自然主义也渗透其中。无论是以狗、儿童、猎狐、战争还是时尚为主题，弗里塞尔的照片中总是透出毫不费力的浑然天成之感。她将快照的活力和共情与传统的构图相结合。弗里塞尔记录下美好生活的各个侧面，她的作品包括 1953 年约翰·肯尼迪和杰奎琳·布维尔婚礼中光彩照人的照片。

▶ 霍斯特、肯尼迪、麦克劳林·吉尔、巴利翁拉特（Vallhonrat）

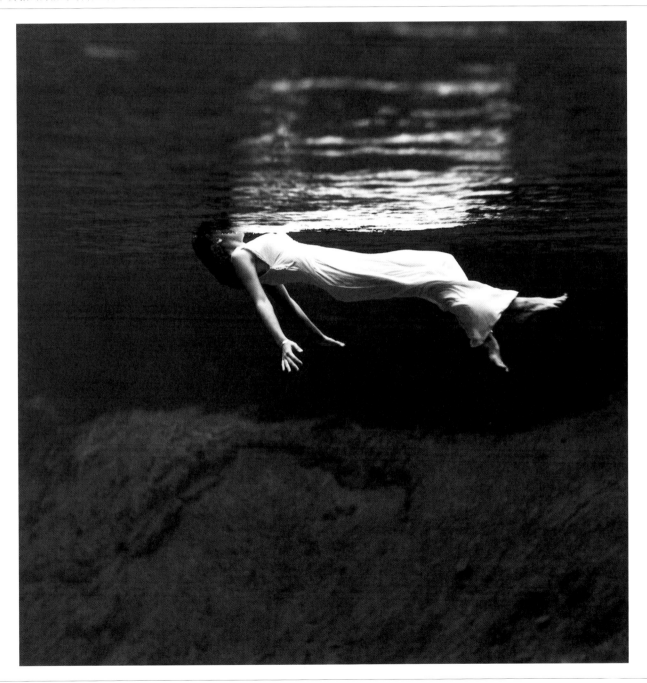

托尼·弗里塞尔，1907 年生于美国纽约，1988 年卒于美国纽约；图为弗里塞尔的摄影作品，摄于佛罗里达州，威基沃奇泉；《时尚芭莎》杂志，1947 年。

莫德·弗里宗（Maud Frizon）

莫德·弗里宗以其圆锥形的鞋跟设计为外界所知，黑色仿麂皮锥跟鞋是这张照片中唯一的配饰，画面中的男性角色则是为了表现弗里宗作品中的性意味。"鞋子一定要能使你看起来光彩照人。你可能穿着一条平淡无奇的连衣裙，但如果脚上穿着一双精致的鞋子，那就是一套完美的搭配。"弗里宗说。她在为库雷热、莲娜·丽姿、让·帕图和克里斯蒂安·迪奥做模特的过程中领悟了这个道理。因为觉得无法找到合适的鞋子来搭配衣服完成拍摄（20 世纪 60 年代，模特需要自己准备鞋子），她决定开始自己设计。1970 年，她推出首个作品系列，风趣而性感，且全部采用手工制作。位于巴黎圣日耳曼街的店铺外大排长龙。碧姬·芭铎便是众多拥趸中的一位，她尤其喜欢弗里宗创新的无拉链高跟俄式靴子和造型简单的少女鞋。

▶ 芭铎、库雷热、卓丹、凯莲（Kélian）、帕图、丽姿

莫德·弗里宗，全名莫德·弗里宗·德马尔科（Maud Frizon De Marco），1941 年生于巴黎；图为弗里宗设计的高跟鞋；多米尼克·伊塞尔曼（Dominique Issermann）摄，1989 年。

黛安娜·冯·弗斯滕伯格（**Diane von Fürstenberg**）

设计师

黛安娜·冯·弗斯滕伯格穿着自己设计的连衣裙登上《新闻周刊》（Newsweek）封面。其设计的精妙之处在于，便于穿着的同时，还可应对各类不同场合，既可以在迪斯科舞池起舞，也可以出入办公室，均得体且性感。设计师本人认为裹身裙是"简单的一步到位式着装，时尚、舒适、性感，并且短时间内不会过时。无论何时何地、何种场合，都可穿着"。曾是一名模特的冯·弗斯滕伯格在 54 俱乐部（Studio 54）认识了菲亚特集团继承人埃贡·冯·弗斯滕伯格（Egon von Fürstenberg）王子，二人曾拥有短暂的婚姻。离异后，这位迷人女性奢华的生活方式更为其设计增添威严之感。黛安娜·冯·弗斯滕伯格设计的裹身裙最初发布于 1972 年，与当时流行的中性套装形成了鲜明的对比，衣服上的吊牌"想要女人味，就穿上裙子！"更强化了这一观点。她的设计作品获得了包括米歇尔·奥巴马和剑桥公爵夫人在内的诸多名流的青睐。

▶ 贝热尔、卡兰、德里布（De Ribes）、斯卡乌洛、范德比尔特

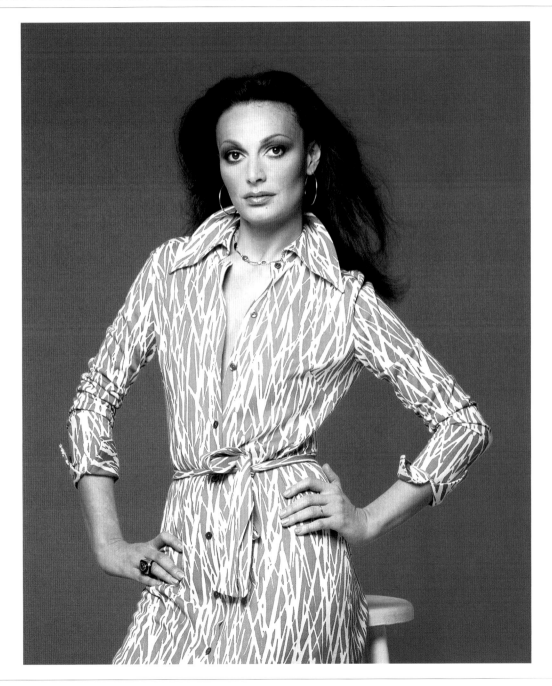

黛安娜·冯·弗斯滕伯格，1946 年生于比利时布鲁塞尔；照片中，黛安娜·冯·弗斯滕伯格身着自己设计的裹身裙；弗朗切斯科·斯卡乌洛摄，《新闻周刊》封面，1976 年。

詹姆斯·加拉诺斯（**James Galanos**）

这件极简造型羊毛连衣裙解释了为何加拉诺斯会被外界誉为"属于美国的高级时装设计师"。"我始终坚守设计的核心原则——质感。"加拉诺斯说。正是他，制作出了顶级的成衣产品。南希·里根曾表示："你可以随便拿一件吉米设计的衣服出来，内外反穿，不会有任何问题，它们的做工就是如此精良。"其简洁的设计极具欺骗性、而实际的制衣工艺完全是高级定制级别的，因此价格也格外昂贵。加拉诺斯曾在好莱坞与约翰·路易斯共事，后者是前哥伦比亚电影公司服装设计负责人。路易斯很快发现，这位初出茅庐的设计师已经和他一样，受到各路明星追捧。加拉诺斯后来曾在巴黎跟随罗伯特·皮盖学习。1951 年，加拉诺斯在洛杉矶创办了一家小型时装店，很快被奈曼·马库斯（Neiman Marcus）的一位资深买手发现，该买手表示"这位来自加利福尼亚州的年轻设计师，足以让全世界为之疯狂"。

► 阿道夫、路易斯、皮盖、辛普森

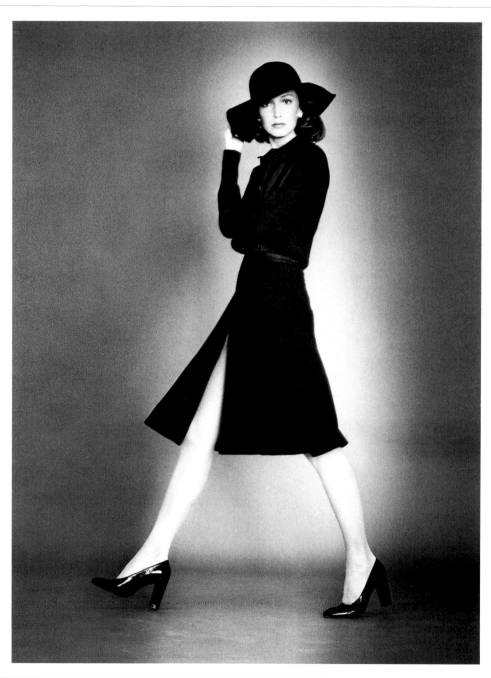

詹姆斯·加拉诺斯，1925 年生于美国宾夕法尼亚州费城；照片中，模特身穿加拉诺斯设计的黑色羊毛连衣裙；库尔肯·帕克查尼亚（Kourken Pakchanian）摄；1973 年刊于美国版《时尚》杂志。

艾琳·加利齐纳（Irene Galitzine）

设计师

在这张照片中，威廉·克莱因用一群穿着制服的人，来衬托艾琳·加利齐纳所设计的晚宴长裤套装，这是其著名阔腿裤套装的变体，曾被时任《时尚芭莎》编辑黛安娜·弗里兰称为"宫廷式睡衣"。加利齐纳出身于俄国贵族家庭，1918年，俄国革命爆发后，举家流亡海外。她曾先后在罗马学习艺术，在剑桥学习英语，在索邦学习法语。加利齐纳曾在罗马以助手的身份跟随方塔纳三姐妹学习。1959年，她推出首个个人作品系列，展现了一种国际化、同时轻松、舒适的着装方式，模糊日装和晚礼服界限的同时，为较为正式的鸡尾酒服提供了一种相对轻松的替代方案。这种设计随即在意大利上流社会中广受青睐。她所设计的沙丽式打褶束腰外衣既可用于日常穿着，也可作为晚礼服穿着，受到伊丽莎白·泰勒、葛丽泰·嘉宝和索菲亚·罗兰的追捧。

▶ 方塔纳三姐妹、嘉宝、W. 克莱因、普利策、弗里兰

约翰·加利亚诺（**John Galliano**）

这一令人赞叹的作品极好地展示了设计师约翰·加利亚诺华丽而奔放的个人风格。作为一名才华出众的设计师，加利亚诺在1984年从中央圣马丁艺术与设计学院毕业时，以毕业系列作品"奇装异服"（Les Incroyables）吸引了时尚界的目光。同年，他推出个人品牌。很快，他便因精湛的制衣技术与出众的斜裁技巧而声名鹊起。

1995年，他被纪梵希任命为创意总监，带领这家法国时尚企业继续前行，他是首位获此任命的英国设计师。1996年，转投迪奥的他以浪漫、感性的风格创造了一系列华美灿烂的服饰，并先后为《蝴蝶夫人》（*Madame Butterfly*）、《拿破仑与约瑟芬》（*Napoleon and Josephine*）及《欲望号街车》（*A Streetcar Named Desire*）等影片设计服装。

2011年，他被迪奥解雇，成为记者苏济·门克斯（Suzy Menkes）笔下"完美风暴"[1]的受害者之一。当时，企业日益增加的盈利压力及对商业价值的屈服正困扰着时尚行业。

▶ 迪奥、高缇耶、纪梵希、拉夏贝尔（LaChapelle）、波烈

约翰·加利亚诺，1960年生于西班牙直布罗陀；照片中，模特头戴约翰·加利亚诺设计的1992春夏女帽系列；胡利奥·多诺索（Julio Donoso）摄于1991年。

葛丽泰·嘉宝（Greta Garbo） 偶像

在这张由塞西尔·比顿拍摄的照片中，被誉为"群星之首"的葛丽泰·嘉宝穿着一件极具阳刚之气的夹克，这种剪裁呈现出性别模糊之感。比顿曾这样形容嘉宝："也许再也不会有人能够像嘉宝这样，影响一代人的审美……她的魅力源于一种难得一见却始终如一的敏感……嘉宝创造了一种时尚风格，这与她的自我认知息息相关。"紧

随瑞典导演毛里茨·斯蒂勒（Mauritz Stiller）的脚步，嘉宝在19岁时来到好莱坞。在与米高梅电影公司签约后，她曾先后出演《瑞典女王》（Queen Christina，1933）、《茶花女》（Camille，1936）和《安娜·卡列尼娜》（Anna Karenina，1935），并由阿德里安设计造型。1932年，对外一直保持隐居姿态的嘉宝表示："我古怪、羞涩、胆怯、紧

张，加上对英语水平极不自信，只能筑起一堵隔绝外界的高墙，在其保护下生活。"导演乔治·库克（George Cukor）认为，嘉宝"将真正性感的一面留给了荧幕"。

▶ 阿德里安、比顿、加利齐纳、苏（Sui）

葛丽泰·嘉宝，1905年生于瑞典斯德哥尔摩，1990年卒于纽约；图为葛丽泰·嘉宝；塞西尔·比顿爵士摄于1946年。 205

加伦（Garren）

从索菲亚·罗兰式的草莓红蓬松发型，到安迪·沃霍尔式的男子气银白色波波头，加伦为名模琳达·伊万格丽斯塔一手打造了令其备受关注的百变造型。加伦引领着时尚风向，不仅体现在20世纪80年代后期与摄影师史蒂文·迈泽尔合作中那些引人注目的造型，也体现在竖起的"鸡冠头"发型（80年代早些时候受朋克风格启发而产生的标志性造型）中，他在流浪儿造型的基础上进行改进，使其更加柔和，更具女性气息。在为马克·雅各布斯和安娜·苏（Anna Sui）创作的编辑作品和时尚秀中，他的风格显得较为极端。而在自己的沙龙中，他的风格则有所缓和，更贴近现实生活。如同他在接受美国版《时尚》杂志采访时所说的那样："客人走进沙龙的那一刻起……我便开始观察她走路的方式，脚上穿的鞋子，搭配的手提包以及她的肢体语言，并借此了解她真正的需求。"

▶ 伊万格丽斯塔、雅各布斯、迈泽尔、雷奇内、沃霍尔

加伦，全名加伦·德法西奥（Garren Defazio），生于1948年；图为加伦与琳达·伊万格丽斯塔；彼得·林德伯格摄，1997年刊于《时尚芭莎》杂志。

费尔南达·加蒂诺尼（Fernanda Gattinoni） 设计师

　　这张由克利福德·科芬在 1947 年为美国版《时尚》杂志所拍摄的照片，体现出加蒂诺尼鲜绿色织锦晚装外套所散发的宁静之感。禅意与威严并重，衬托出罗密欧·吉利（Romeo Gigli）的优雅气质，似乎受到中国宫廷风格的启发。在创办个人工作室前，加蒂诺尼曾在罗马的文图拉（Ventura）时装店接受训练。此间，她收获了诸如奥黛丽·赫本、英格丽·褒曼和安娜·玛格纳妮（Anna Magnani）等一众电影明星的青睐。镜头前的她们，以一流的优雅气质和温和的女性气息著称。20 世纪 50 年代，因《罗马假日》（*Roman Holiday*，1953）等电影所取得的巨大成功，罗马成为影视魅力的代名词，加蒂诺尼的设计则成为体现文明的欧式修养及浪漫风格的典范。她也曾涉猎逃避主义——雇佣 25 名全职绣工装饰一件婚纱——只因一位顾客厌倦了战后的现实主义风格。

　　► 科芬、吉利、莫利纳

费尔南达·加蒂诺尼，1907 年生于意大利科奎奥，2002 年卒于意大利罗马；照片中罗密欧·吉利身穿加蒂诺尼设计的织锦晚装外套；克利福德·科芬摄，1947 年刊于美国版《时尚》杂志。

让·保罗·高缇耶（Jean Paul Gaultier）

借时尚金童让·保罗·高缇耶的妙手，模特安内洛雷·克努茨（Hannelore Knuts）身上的布雷顿条纹一经发布，便在时尚界获得了举足轻重的地位。1978年创立个人品牌后，高缇耶从不同领域汲取灵感，从民族传统面料到古装制衣技巧，再到伦敦朋克们的凌乱着装，不一而足。同时，玩弄服饰中的性别意象也是他的标志之一。从体现中性与模糊的身着短裙的男子，到麦当娜"金发雄心"（Blonde Ambition）巡演中颇具情色意味的演出服饰。在男装设计中，他又用到了经典的健身爱好者和海员形象，对于固有的性别特征，他既有赞美，也有挑战。对流行文化极强的适应能力，使高缇耶在秀场之外也如鱼得水，他曾为《第五元素》（The Fifth Element，1997）等电影设计服装。在绝大多数作品中，他的风格都幽默且富有活力，挑战了既有的法式风格。

▶ 亚历山大、范贝兰多克、加利亚诺、麦当娜、马吉拉、皮塔（Pita）

让·保罗·高缇耶，1952年生于法国阿尔克伊；照片中，模特身穿高缇耶"浪漫的印第安人"2000春夏高级定制系列服饰；帕特里斯·塞布尔（Patrice Sable）摄。

鲁迪·吉恩莱希（**Rudi Gernreich**）

<div style="text-align: right">设计师</div>

佩姬·莫菲特（Peggy Moffitt）是最受鲁迪·吉恩莱希偏爱的模特，她身上的这件无上装泳衣，意在迎合当时的无上装泳衣热潮，同时也是女性主义发声的方式之一。类似的还有吉恩莱希在1964年所设计的无钢圈文胸，它首次将女性胸部的天然轮廓呈现出来。此外，吉恩莱希还发明了高腰且将大半臀部暴露在外的丁字裤泳衣。20世纪60年代至70年代，吉恩莱希基于人体线条所设计的风格大胆的服饰，反映出女性解放方面的演变，他的早期设计，更是提供了前所未有的运动自由度。20世纪50年代，他制作了无羽骨针织泳衣及内衣，并在此基础上进一步设计出裹身裙款式。也正是吉恩莱希的早期作品使得舒适的弹性材料得到越来越广泛的应用。他本人加入了数个现代舞舞团，并着迷于舞者所穿着的紧身衣裤。

► 科芬、埃姆、拉巴纳、沙逊

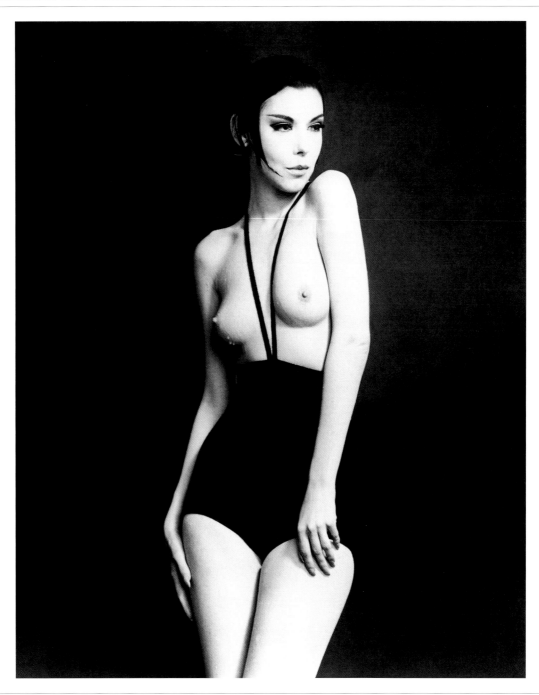

鲁迪·吉恩莱希，1922年生于奥地利维也纳，1985年卒于美国加利福尼亚州洛杉矶；照片中，佩姬·莫菲特身着吉恩莱希设计的无上装泳衣；威廉·克拉克斯顿（William Claxton）摄于1964年。

尼古拉·盖斯基埃（Nicolas Ghesquière）

继在阿尼亚斯贝（agnès b）公司实习并为让·保罗·高缇耶担任助手之后，1997年，尼古拉·盖斯基埃终于从一名初出茅庐的新手设计师成长为巴黎世家公司的创意总监。其激动人心的先锋设计，将极简主义与科技手段进行融合，以迎合那些"面向未来的女性"，同时为品牌注入新的活力。2007年，他为巴黎世家设计的春夏系列便是极好的证明。盖斯基埃将时尚的未来呈现在所有人面前。模特本人与包裹身体的精确剪裁黑白印花丝质连衣裙及黑色马甲一样，犀利、干练又冷静。以亮银色、金色及黑色金属拼接而成的紧身裤，如铠甲一般，精细程度令人赞叹，束于脑后的头发与巨大的护目镜，则使这套未来主义风格的时尚机器人造型趋于完整。2012年，盖斯基埃从工作15年的巴黎世家公司离任。次年，他被路易·威登女装部门任命为创意总监。

► 巴黎世家、高缇耶、凯恩、西蒙斯、蒂希（Tisci）

尼古拉·盖斯基埃，1971年生于法国科米讷；照片中，模特身穿盖斯基埃为巴黎世家2007春夏系列设计的金属光泽紧身裤；克里斯·摩尔摄。

比尔·吉布（**Bill Gibb**）

"成片的原始森林以手工印花的形式出现在丝绸之上……比尔·吉布的标志性风格，昂贵面料搭配华丽配饰——大理石纹、手工绘制、羽毛装饰、滚边工艺……以及笑靥如花的美人。"这幅摄影作品所搭配的文字，透露了吉布设计的风格华贵、层次丰富的连衣裙中所用到的一些制衣技巧。他声称自己厌恶"量身定制"那一套，他的目标是做出与20世纪70年代的窄腿裤套装截然不同的设计作品。吉布出生在一个农民家庭，受到画家祖母的鼓励，他热衷于临摹表现古代服装的画作，尤其是文艺复兴时期的作品，这也促成了他后来颇为引人注目的设计风格。通过与米索尼和针织品专家卡菲·法塞特（Kaffe Fassett）合作，他不时地将针织品融入自己的设计系列，并声称："白天，女人们想穿的就是美丽的针织品。"

▶ 波特维尔、梅塞耶亚和坎塞拉（Mesejeán & Cancela）、米索尼、波特

比尔·吉布，1943年生于英国阿伯丁郡弗雷泽堡，1988年卒于英国伦敦；照片中，模特身穿比尔·吉布设计的"森林"连衣裙；詹尼·佩纳蒂（Gianni Penati）摄，1972年刊于英国版《时尚》杂志。

查尔斯·达纳·吉布森（Charles Dana Gibson）

插画师

在电视和电影普及之前，吉布森同所有技艺娴熟且令人过目难忘的小说家一样，不可或缺。他笔下的"吉布森女郎"是美国现代女性的化身：她也许穿着一件时髦的男款衬衣（流行于20世纪早期的一种男士风格衬衣），借此勾勒出玲珑的身体曲线，头发松散地拢在脑后，共同构成新女性形象。她们的面孔可能会有轻微的差异，但无疑都是20世纪的时尚偶像，她们的生活丰富多彩，如同吉布森在《皮普先生的教育》（The Education of Mr. Pipp，1899）、《美国人》（The Americans，1900）和《社会阶层》（The Social Ladder，1902）等反映中上层社会生活的书中所描绘的那样。吉布森曾在纽约艺术学生联盟（Art Students' League）深造，并在19世纪末为一些杂志中的新闻和故事类内容创作插画，但其根本成就在于，为20世纪时尚独立的女性们描绘了属于她们的故事。

▶ 冯·德雷科尔、帕坎、雷德芬

查尔斯·达纳·吉布森，1867年生于美国马萨诸塞州罗克斯伯里，1944年卒于美国纽约；图为沙滩上的"吉布森女郎"；1901年。

罗密欧·吉利（**Romeo Gigli**）

这张照片记录下了贝妮代塔·巴尔齐尼（Benedetta Barzini）展露笑颜的瞬间，她身着华贵的罗密欧·吉利外套，金质花朵和刺绣叶片遍布领口、袖口和衣摆。吉利的童年沉浸于艺术史的洗礼之中，这培养了他对美学、历史及旅行的品味，并进一步体现在他的作品之中——得心应手地运用众多来源于古代服饰及非欧洲服饰的元素。吉利式造型曾在时尚世界中独树一帜，时至今日仍是如此。20世纪80年代，吉利的作品华丽无比，只有克里斯蒂安·拉克鲁瓦的作品能够与之匹敌：丝质套装，或搭配烟管裤，或搭配长一步裙，加上环绕穿着者脸部的衬衣领口（如图），外面罩上一件奢华的大鹅绒大衣。这与波烈笔下的形象颇为相似：精心装饰的花朵盛开在细瘦的茎杆末端。纽约大都会艺术博物馆保有大批极具代表性的罗密欧·吉利服饰作品。

► 加蒂诺尼、伊里巴、迈泽尔、波烈、罗韦尔西、巴利翁拉特

汤姆·吉尔比（Tom Gilbey）

　　画面中呈现的是经典的汤姆·吉尔比作品。凭借其标志性的简洁风格和近乎军事化的整齐划一特点，吉尔比成为 20 世纪 60 年代重要的男装设计师之一。这里，他同时使用了传统的男性化细节和更为柔和且具有试验性的制衣技巧，如将袖子收拢至袖口的处理方式。除此之外，这些服饰均代表了强壮有力且棱角分明的英式服饰。吉尔比起初为约翰·迈克尔（John Michael）设计服装，1968 年，他在伦敦的萨维尔巷开设了自己的服装店。他是时尚界颇具远见的设计师之一。1982 年，他针对渴求成功的雅痞人士发布马甲系列。同一时间，早在运动装热潮在大西洋沿岸国家中流行的前 15 年，他便敏锐地觉察到"美式校园风格影响了我，它是如此的经典简洁，牛仔裤、T 恤衫、笨重的减震鞋和百慕大短裤……我讨厌混乱，我希望一切都是干净、强壮且雄心勃勃的"。

▶ 布里奥尼、菲什、丰蒂科利、纳特、斯蒂芬

汤姆·吉尔比，1938 年生于英国伦敦，2017 年卒于英国伦敦；照片中的两位模特身穿吉尔比设计的冬装大衣，1971 年。

于贝尔·德·纪梵希（Hubert De Givenchy）

　　咔嚓！在电影《甜姐儿》（Funny Face，1957）中饰演一位模特的奥黛丽·赫本，身影被定格于胶片之上，画面中的她身着一条以花朵装饰的棉质礼服裙。自此之后，她与纪梵希的友谊及合作延续终生。"我仿佛是为他的衣服而生。"赫本这样评价于贝尔·德·纪梵希的作品。当赫本第一次造访纪梵希的时装店时，纪梵希期待的原本是另一位"赫本小姐"——凯瑟琳的光临。但很快，他的失望情绪就被满心的欢喜所取代。纪梵希曾在勒隆、皮盖、法特和夏帕瑞丽工作，并终于在25岁时创办了自己的服装店。受到巴伦西亚加的鼓励，他专心为空中旅行及奢华晚礼服的时代设计服装。1956年起，纪梵希开始禁止媒体进入他的时装秀场，并声称："时装店如同实验室，必须保有神秘感。"1995年，纪梵希让贤于两位极具知名度的设计师——约翰·加利亚诺和亚历山大·麦昆，二人继续在纪梵希品牌下设计时装。

▶ 霍瓦特、勒隆、皮帕、蒂凡尼、韦内（Venet）

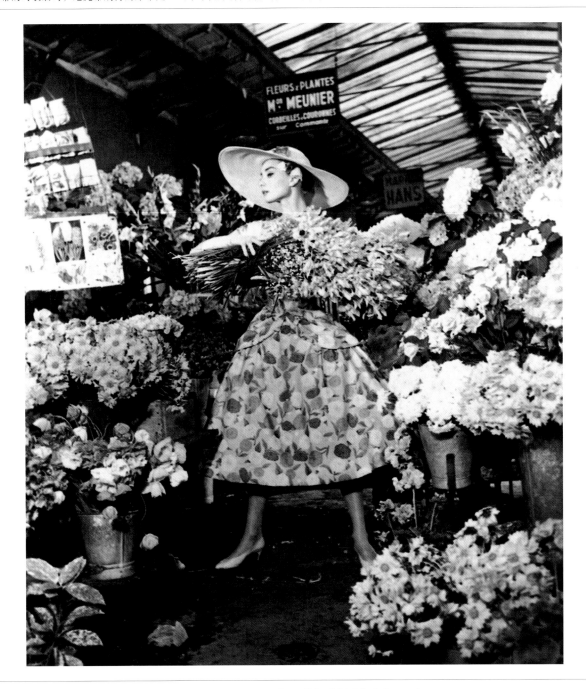

于贝尔·德·纪梵希，1927年生于法国博韦，2018年卒于法国塞纳河畔讷伊；图为奥黛丽·赫本；《甜姐儿》剧照，1957年。

芭芭拉·戈伦（**Barbara Goalen**）

　　模特身上的冷峻与高傲，是典型的 20 世纪 50 年代特色。举止得体的戈伦，如同一位驾驶劳斯莱斯执行任务的司机一般。爱惜形象的她曾说："我只接受与高级时尚相关的工作，从不碰任何质量不够上乘的物品。"摄影师亨利·克拉克曾说："你只需为她挑选衣服，她自会让它们唱起歌来。"

　　曾有一段时间，她的所有拍摄几乎由约翰·弗伦奇一手包办，同时，她也是科芬最衷爱的模特。她是首个由英国版《时尚》杂志选送至巴黎参加时尚大秀的英国模特。在声名最盛之时，她曾远赴澳大利亚，并在英格兰北部获得巨大成功。和 20 世纪 50 年代的许多模特一样，她拥有一段体面的婚姻——嫁给劳埃德的经销商奈杰尔·坎贝尔（Nigel Campbell）。由于她的髋部对于样衣而言过于纤细，她鲜少在 T 台上走秀。她工作仅 5 年便退休了，但仍然备受追捧。

▶ 贝蒂娜、克拉克、科芬、弗伦奇

芭芭拉·戈伦，1921 年生于现马来西亚，2002 年卒于英国伦敦；照片中的戈伦身着无肩带晚礼服；约翰·弗伦奇摄于 1954 年。

乔治娜·戈德利（Georgina Godley）

原本平淡无奇的一件平针 T 恤连衣裙，因裙摆和颈部透明硬纱的引入而变得与众不同。作为一名试验派纯粹主义者，乔治娜·戈德利以富有雕塑感的形式将先锋廓形引入设计。"如今的女性皆拥有独立的人格，"她如此告诉《时尚》杂志，"而时尚却在倒退，压抑人的天性。通过购买

时装，你获得的不应是一位设计师的个性，而应该是你自己的。我认为性感的标准需要重新被界定。"她目前的作品风格和早期与斯科特·克罗拉搭档期间的风格截然不同，当时的她以历史主义见长。她们的小众商店克罗拉（1981 年开业），充斥着各式以天鹅绒和织锦制成的浪漫男装，迎

合了当时盛行的新浪漫主义情绪。1985 年，在与克罗拉分道扬镳后，戈德利推出了自己的品牌，她偏好一对一服务模式，顾客们珍视她的个性化尝试，因此她的创意也得以充分施展。

▶ 奥迪拜特、布鲁斯、克罗拉

乔治娜·戈德利，1955 年生于英国伦敦；照片中，模特身穿戈德利设计的棉质平纹连衣裙；亚历克斯·夏特兰（Alex Chatelain）摄，1986 年刊于英国版《时尚》杂志。

凯蒂·格兰德（Katie Grand）

<div style="text-align: right">造型师</div>

新千年里，一种被称作"超级巨星"的时尚风格横空出世，而凯蒂·格兰德则是这股潮流中毫无争议的标志性人物。格兰德曾就读于伦敦中央圣马丁艺术与设计学院，毕业后前往《眼花缭乱》杂志工作。1999年，她成为素有"造型圣经"之称的《面孔》杂志的时尚总监，后于2000年发布了自己的杂志《流行》（POP）。作为自由造型师的格兰德受到各大时装品牌追捧，其客户包括路易·威登、普罗恩扎·斯库勒（Proenza Schouler）及其好友贾斯·迪肯，同时她还参与《W》《时尚》及《采访》等刊物的编辑工作，并担任造型总监。此外，她还拥有一本属于自己的杂志《爱》。她喜欢以图片为主导的内容，和热情奔放、有时甚至会引发争议的封面，这些封面通常以知名人物为主题。这张照片由梅尔特和马库斯拍摄，凯特·莫斯以一种反重力的姿态斜倚在浴缸中，半个身体浸在闪闪发光、布满泡沫的水里。

▶ 迪肯、恩宁弗、福尔米凯蒂、麦格拉思、梅尔特和马库斯、莫斯

凯蒂·格兰德，1971年生于英国西约克郡利兹；《爱》杂志第9期封面人物凯特·莫斯，由凯蒂·格兰德造型；梅尔特和马库斯摄于2013年。

格雷斯夫人（**Madame Grès**）

　　白色丝质针织晚礼服所采用的独特工艺为其赋予了一种与旁边雕塑类似的质感，其褶皱甚至也呈现出与雕塑类似的光影效果。真丝针织面料可以准确地做出打褶效果，且富有动感。作为伟大的时装艺术家之一，真丝针织面料是阿利克斯·格雷斯夫人古典主义风格的关键特征之一。

　　1936 年，《时尚芭莎》曾表示："阿利克斯是凸显身材的代名词，她的作品旨在凸显衣裙之下丰满且富有女性气质、如雕塑一般的躯体。"阿利克斯曾学习雕塑，正是这段经历，使她在日后得以将一种永恒的典雅风格融入晚礼服设计之中。她始终坚持自己的设计风格不妥协，雕塑似的礼服

剪裁，制造出与古典希腊雕塑中"湿衣贴体纹"类似的流动之感，足以使一位时髦女性化身成为"活雕像"。

► 奥迪拜特、卡西尼、浪凡、佩特加斯、托莱多（Toledo）、瓦莲京娜（Valentina）

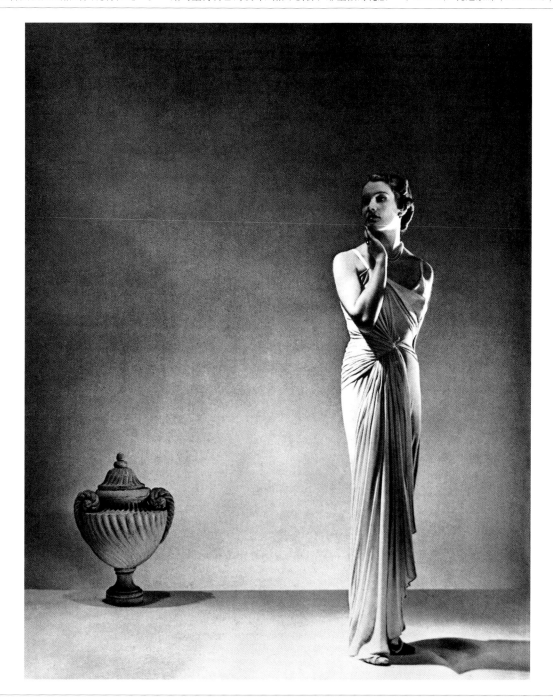

格雷斯夫人，原名热尔梅娜·克雷布（Germaine Krebs），1903 年生于法国巴黎，1993 年卒于法国普罗旺斯；照片中，模特身穿格雷斯夫人设计的古希腊式直筒裙；欧仁·鲁宾（Eugène Rubin）摄，1937 年刊于《费米娜》（*Femina*）杂志。

雅克·格里夫（**Jacques Griffe**）

在这张 1952 年刊于美国版《时尚》杂志的照片中，席地而坐的模特极好地展示了雅克·格里夫如何巧妙地运用轻薄褶皱材料。整件礼服从艳丽的粉色薄纱蝴蝶结中延伸出来，上衣和裙体的材质在此处融为一体。裙摆离地 10 英寸——相较当时的宴会晚礼服而言更显年轻，这种长度被称为"芭蕾裙长度"。格里夫曾在维奥内处接受训练，在那里，他习得了打褶和剪裁技艺，借由莱昂斯纺织品公司的丝绸制造商比安基尼-费里耶所生产的美妙雪纺，他的技艺展露无疑，比安基尼-费里耶的产品一贯以流动质感和美妙色彩著称。第二次世界大战之后，格里夫曾为莫利纳工作，后于 1946 年创办了自己的高级服装店。和维奥内一样，格里夫会直接处理面料，并在木质模特上展示。格里夫擅长以线缝和褶皱制作装饰性细节，此外还发明了无领短外套，这两点令他与众不同。

► 麦克劳克林·吉尔、莫利纳、维奥内

雅克·格里夫，1917 年生于法国奥德省，1996 年卒于法国奥德省；照片中，模特身穿格里夫设计的薄纱连衣裙；弗朗西丝·麦克劳克林·吉尔摄，1952 年刊于美国版《时尚》杂志。

勒内·格吕奥（René Gruau）

<div align="right">插画师</div>

在克里斯蒂安·迪奥这幅引人遐想的广告中，女性的纤纤玉手放在一只美洲豹的爪子上，散发出优雅的精致和魅力。格吕奥的作品以有力的廓形和张扬的用色著称，被视作优雅的象征。格吕奥是第二次世界大战战后时期的一位杰出艺术家，其敏捷且极具表现力的笔触吸引了迪奥公司时尚及香水业务部的注意，他开始为迪奥绘制香水广告。格吕奥还曾与布谢共事，通过插画生动表现当时的高级定制时装。受到图卢兹-洛特雷克（Toulouse-Lautrec）海报作品的影响，格吕奥的作品轮廓清晰——极好地表现了流行的廓形和式样。他是末代插画大师之一。此后，时尚摄影凭借其强大的创意能力取代了插画所营造出的梦幻世界。

► 贝尔图、比亚焦蒂、布谢、迪奥、古斯塔夫松

勒内·格吕奥，1908 年生于意大利里米尼，2004 年卒于意大利罗马；美洲豹爪子；"迪奥小姐"香水广告，1949 年。

古奇欧·古驰 (**Guccio Gucci**)

在戛纳的某个阳台上，罗米·施奈德（Romy Schneider）轻抚着阿兰·德隆（Alain Delon）脚上的经典款古驰乐福鞋。马鞍乐福鞋自 1932 年被古奇欧·古驰设计出来之后，便成为财富和欧式风格的象征。古驰拒绝继承每况愈下的家族生意，前往伦敦发展。他在萨伏依酒店找到一份管家的工作，照看一些富裕客人的起居，而他们的行李引起了他的注意。回到佛罗伦萨后，古驰开办了一家卖马具的小店，后来逐步扩张到皮质包具和鞋履产品，并以马鞍进行装饰。1933 年，他的儿子阿尔多（Aldo）入行。阿尔多以父亲姓名的首字母为灵感，设计出了古驰标志性的双"G"商标。在取得巨大商业成功的同时，古驰家族内部纷争不断，甚至有谋杀案牵涉其中，为古驰家族蒙上了阴影。1994 年至 2004 年间，汤姆·福特接任古驰创意总监，复兴品牌。

▶ 芬迪、菲拉格慕、福特、爱马仕

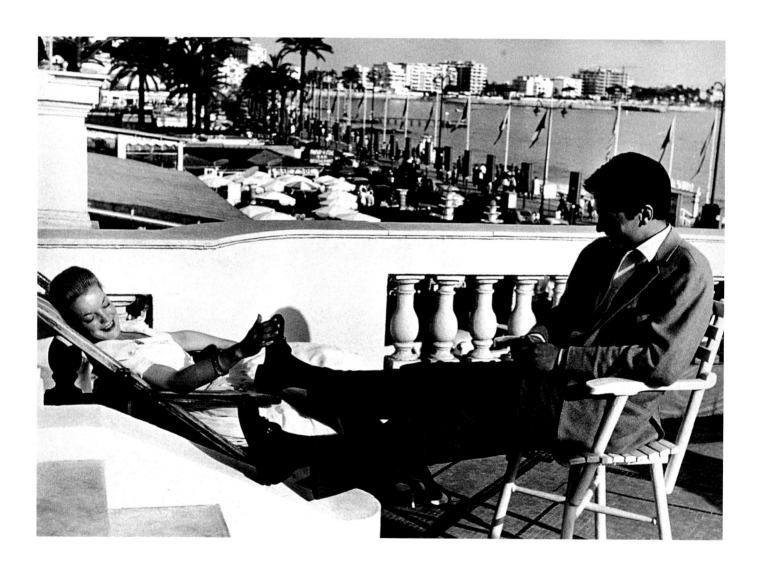

古奇欧·古驰，1881 年生于意大利佛罗伦萨，1953 年卒于意大利米兰；图为阿兰·德隆穿着古驰乐福鞋；摄于 1959 年前后

达夫妮·吉尼斯（**Daphne Guinness**）

达夫妮·吉尼斯，企业继承人、艺术家、灵感女神兼时尚圈异类，以戏剧化风格见长的摄影师马库斯（Markus）和因德拉妮（Indrani）为她拍下了这张照片。经过精心造型的吉尼斯光彩照人，令人过目难忘。她曾与众多设计师及摄影师合作过，包括汤姆·福特、卡尔·拉格斐、菲利普·特里西、大卫·拉沙佩勒，以及她的挚友——已故的亚历山大·麦昆。吉尼斯本人也是一位创意天才。吉尼斯的很多设计都源自她对盔甲及保护性设计的钟爱。2012 年，伦敦佳士得（Christie's）拍卖行举办了一场"达夫妮·吉尼斯作品"专场拍卖，为伊莎贝拉·布洛基金会筹集资金，该基金会由达夫妮·吉尼斯创办，以纪念她的好友。吉尼斯是一位特立独行的偶像。2011 年，纽约时装技术学院博物馆（Museum of the Fashion Institute of Technology）曾举办主题个展，来展现她个人化且极为独特的风格。

▶ 布洛、福特、拉沙佩勒、嘎嘎小姐、麦昆、特里西

达夫妮·吉尼斯，1967 年生于英国伦敦；图为达夫妮·吉尼斯在《白蛇小姐传说》（*Legend of Lady White Snake*）片场，GK·里德（GK Reid）担任创意指导；马库斯和因德拉妮摄于 2012 年。

马茨·古斯塔夫松（Mats Gustafson）

这幅为山本耀司创作的美妙水彩作品，其优雅和艺术感，再多夸奖都不为过。剪影化的人物姿态放松，迈着轻松的步子前行，与柔和色调所营造出的宁静氛围相得益彰。20世纪70年代晚期，当马茨·古斯塔夫松以插画师身份开始自己的职业生涯时，插画在展示设计师作品方面的作用已经因摄影的崛起而黯然失色。古斯塔夫松几乎是凭借一己之力，重新振兴了这一艺术形式，其精妙的透明水彩和剪影化风格使插画成为一种概念化创作工具，提升了其实用性及在表达方面的可能性。早期的编辑插画项目使他深入时尚领域，并得以服务众多知名杂志，如《时尚》和《视觉美国》。他在广告领域的创作也赢得了包括爱马仕、蒂凡尼、迪奥和川久保玲在内的众多高端品牌的青睐。

► 安东尼奥、贝尔图、格吕奥、罗伯茨、山本耀司

马茨·古斯塔夫松，1951年生于瑞典米约尔比；图为其创作的山本耀司服装剪影；水彩插画，绘于1997年。

豪斯顿（**Halston**）

　　1972 年，在《时尚》杂志的一场拍摄中，豪斯顿被 11 名模特环绕。她们身上线条流畅的真丝针织连衣裙和修身款人造麂皮服装是典型的豪斯顿风格：简洁到极致，坚持对抗繁复的风格。这是一种典型的美式设计，而豪斯顿则被视作是这方面的大师。20 世纪 70 年代，豪斯顿备受追捧，并因此成为社交圈热门人物，尤其是与活跃在曼

哈顿 54 俱乐部的一群人颇为热络。碧安卡·贾格尔和丽莎·明妮莉（Liza Minnelli）不仅是豪斯顿的好友兼客户，还是其打褶针织连衣裙及修身裤套装的优秀模特。豪斯顿为他的朋友们设计造型，1971 年，他曾说："时尚始于爱好时尚的人……没有哪位设计师能凭空创造时尚，是热爱时尚的人们制造了它。"尽管豪斯顿已在 1990 年离世，

他的影响却并未消失。汤姆·福特，时任古驰设计师，认为豪斯顿在 54 俱乐部实践的造型对 20 世纪 90 年代的极简风格起到了至关重要的作用。

► 邦迪、达什、福特、马克斯韦尔、佩雷蒂（Peretti）、沃霍尔

豪斯顿，全名罗伊·豪斯顿·弗罗威克（Roy Halston Frowick），1932 年生于美国爱荷华州得梅因，1990 年卒于美国加利福尼亚州旧金山；图为豪斯顿和模特们在一起；杜安·迈克尔斯（Duane Michals）摄，1972 年刊于美国版《时尚》杂志。

凯瑟琳·哈姆内特（**Katharine Hamnett**）

"终于有位有点创意的了！" 1984 年的一次英国政府招待会上，面对凯瑟琳·哈姆内特借服装所表达的反导弹信息，首相玛格丽特·撒切尔如是反应。因为极易被模仿（哈姆内特表示自己是有意为之，因为想向尽可能多的人传达自己的想法），使得口号 T 恤成为 20 世纪 80 年代的标志之一。哈姆内特在服装和政治之间建立了联系，其中最著名的要数在使用有机棉进行设计的同时，帮助了有机棉的发展。实用性和少年感一直是其同名品牌的重要元素——降落伞绸、针织棉布和牛仔布因其突出的舒适性和功能性，在过去很长一段时间内成为哈姆内特的标志。她曾这样评价自己的设计："它们具备真正的实用性……功能实用，易于打理，结实耐穿。"

▶ 斯蒂贝尔、特勒、冯恩沃斯

凯瑟琳·哈姆内特，1948 年生于英国格雷夫森德；图为凯瑟琳·哈姆内特与玛格丽特·撒切尔；1984 年摄于唐宁街 10 号。

皮埃尔·阿迪（**Pierre Hardy**）

皮埃尔·阿迪曾是舞蹈和艺术专业的学生，戏剧方面的背景在他的设计中亦有所体现。自1988年为克里斯蒂安·迪奥设计首个作品系列之后，阿迪便展现出超脱时尚领域、更为广泛的设计和才华。这一点无论在他于1999年推出的个人品牌，还是在他2001年至2012年间在巴黎世家与尼古拉斯·盖斯基埃的合作中，均有所体现。极为现代的鞋履设计——如2007秋冬系列中著名的乐高鞋，极富几何及雕塑感的外形，搭配明快的原色——巩固了他和巴黎世家在进步性设计方面的地位。受到包括抽象表现主义、文艺复兴画家波提切利、米兰的孟菲斯设计师及建筑师团体在内的不同艺术流派的影响。阿迪的作品与其说是鞋履，不如说更像是微型的建筑，形状尖锐，鞋跟锋利。

▶ 卡拉扬、盖斯基埃、卓丹、柯克伍德

皮埃尔·阿迪，1956年生于法国巴黎；图为表现阿迪细高跟鞋作品的绢印画，皮埃尔·阿迪本人印制，第150版。2007年。

诺曼·哈特内尔爵士（Sir Norman Hartnell）

<div style="text-align:right">设计师</div>

　　玛格丽特公主身穿美丽的白色晚礼服，领口低而圆，上身收紧，下摆宽大，使人想起温特哈尔特（Winterhalter）的绘画作品中，由查尔斯·弗雷德里克·沃思为欧仁妮皇后设计的礼服。这种独特的对英式浪漫风格的复兴，出自皇家服装设计师诺曼·哈特内尔爵士之手。这股复兴潮流的源头可以追溯至 1938 年一次对巴黎皇室的出访。当时，乔治六世国王特别要求哈特内尔基于白金汉宫中由温特哈尔特创作于 19 世纪 60 年代的皇室画像，为他的皇后设计服饰。哈特内尔巧妙地使用白色绸缎、雪纺和薄纱制作晚礼服，然后用奢华的刺绣和串珠进行装饰。这种风格被视为经典英式时尚，并获得全球赞誉。战后，这一风格始终受到皇室青睐。

▶ 博昂、雷恩、苏姆伦、沃思

诺曼·哈特内尔爵士，1901 年生于英国伦敦，1979 年卒于英国伯克郡温莎；图为玛格丽特公主殿下身着哈特内尔爵士设计的亮片蝴蝶装饰礼服庆祝 19 岁生日；塞西尔·比顿爵士摄于 1949 年。

伊迪丝·海德（**Edith Head**）

伊迪丝可能是好莱坞戏服设计师中最受推崇的一位，同时，也是设计风格最为多样的一位。她擅长从当下的时尚中发现未来的潮流，同时创造与时代精神相适应的电影服装。如在克里斯蒂安·迪奥和雅克·法特的启发下，在电影《象宫鸳劫》（*Elephant Walk*，1954）中为伊丽莎白·泰勒所设计的服装。在为派拉蒙电影公司工作的过程中，海德曾为梅·韦斯特（Mae West）进行设计，为多萝西·拉莫尔（Dorothy Lamour）设计纱笼，并在电影《淑女伊芙》（*The Lady Eve*，1941）中为芭芭拉·斯坦威克（Barbara Stanwyck）设计服装。但她真正的才能在于一双"慧眼"——一种对当代时尚动向的敏锐直觉。在电影服装设计中，她曾与时装设计师们（最著名的要数于贝尔·德·纪梵希）一较高下。不同于好莱坞黄金时代美轮美奂的设计风格，她为自己的电影注入一种适时的时尚感，并成为这方面的一位先驱，后来在 20 世纪 80 年代至 90 年代的电影中，服饰设计的灵感便取材自时尚潮流。

► 法特、纪梵希、艾琳、路易斯、特拉维拉（Travilla）

伊迪丝·海德，1907 年生于美国加利福尼亚州洛杉矶，1981 年卒于美国加利福尼亚州好莱坞；图为伊丽莎白·泰勒，《象宫鸳劫》剧照，1954 年。

达尼埃尔·埃什特（Daniel Hechter）

身着达尼埃尔·埃什特运动套装一跃而起的模特，代表着一个属于实用时尚的年代。20世纪60年代，埃什特开始设计实用女装，"功能"超越了"风格"，成为首要考量因素。对于他所扮演的角色，埃什特相当脚踏实地："时尚不是艺术。也许会具有艺术性，但终究不是艺术。我其实是个造型师。我尊重那些创造时尚的设计师，如香

奈儿、波烈和李维·施特劳斯……但是如果你的设计可以服务一百万人，那将是一种非同寻常的成就。" 1963年，埃什特与好友阿尔芒·奥恩斯坦（Armand Orustein）合作，推出首个女装成衣系列，完美迎合了"青年震荡"市场。他说服崔姬为他的服装做模特，以吸引那些渴望设计师风格的年轻女性消费者。同时融合流行文化元素，

创造出消费者负担得起的服饰，可以在穿旧后进行替换。20世纪70年代，在设计长款女士大衣、长裤套装和裤裙的同时，他还设计了混搭风格的男装。

▶ 达斯勒、卡迈利、奈特和鲍尔曼、施特劳斯、崔姬

达尼埃尔·埃什特，1938年生于法国巴黎；照片中，模特身穿达尼埃尔·埃什特运动套装；吉姆·格林伯格（Jim Greenberg）摄，1980年刊于《时装》杂志。

雅克·埃姆（Jacques Heim）

埃姆注定将以比基尼创造者的身份名垂青史。1946年，他以比基尼为主打，推出个人作品系列，当时，它的名字还叫"原子（atome）"。同年，美国在比基尼环礁（Bikini Atoll）试爆了原子弹，泳衣的名字因此变成了"比基尼"。1956年，碧姬·芭铎身穿一件格子布制成的饰褶边比

基尼出镜，使其大为流行。埃姆因始于1898年的家庭皮草生意进入时尚领域。他还曾与索妮娅·德劳奈合作，设计了不同样式的连衣裙、大衣和便装，在1925年的巴黎艺术装饰风格展览上展出。20世纪30年代，埃姆创办了自己的时尚店，主营泳装和便装。1946年至1966年间，

他曾开办了一系列精品店，专卖此类服饰。埃姆曾于1958年至1962年间担任巴黎高档时装公会主席。

► 芭铎、科丁顿、德劳奈、吉恩莱希、詹特森（Jantzen）

雅克·埃姆，1899年生于法国巴黎，1967年卒于法国巴黎；包裹式上装及棉质比基尼；1950年。

韦恩·海明威（Wayne Hemingway），红色或死亡（Red or Dead）

设计师

韦恩·海明威的作品风格嘈杂而固执，如照片中一字排开的模特们所展现的那样，他对高端时尚并无兴趣。海明威的公司——红色或死亡（Red or Dead），数次晚于预期时间开始时装秀。除了特定的年轻消费者之外，他不取悦任何人。1995年的品牌时装秀上，模特们模仿阿尔弗雷德·希区柯克（Alfred Hitchcock）恐怖片中的风格，挥舞着带血的刀具和缝衣针，穿梭于T形台上，引发极大反响。海明威的时尚哲学源于一种重新诠释青年文化的欲望，会以社会政治学标语吸引外界注意。"我的设计服务于无拘无束的英式青年文化。"他曾说。换言之，他提供青年想要的东西，无论是宝莱坞、朋克风、摩登派、英式摇滚、姥爷风或者20世纪80年代的垃圾文化。2002年，该品牌发布了20周年回顾系列"好的、坏的和丑陋的"。

▶ 哈姆内特、勒鲁瓦（Leroy）、马齐利、罗顿

韦恩·海明威，1961年生于英国莫克姆；图为基于1989年至1996年间作品的时尚秀蒙太奇；克里斯·穆尔和苏雷什·卡拉迪亚（Suresh Karadia）摄。

吉米·亨德里克斯（Jimi Hendrix）

舞台之上的亨德里克斯，衣着和表现都颇为特立独行。他身上的服装——新旧混穿，军装混搭着反战者最爱的扎染——嘈杂而混乱，一如他的电吉他表演。他的着装理念早在 8 岁时就有所体现，因衣着过于浮夸，他曾被驱赶出一座浸信会教堂。15 岁辍学之后，他染上了小偷小摸的恶习，曾从商店偷盗艳丽的服饰。他总是留着 20 世纪 60 年代后期"黑人荣耀"运动中流行的爆炸头，但更加凌乱不羁一些。他的着装是上流社会的华丽与嬉皮士式随性的有机组合。他总是戴着标志性的黑毡浅顶帽。他的衣着绚烂无比、色彩斑斓，由杂布拼成的衬衣、印花夹克和饰有旋涡花纹的丝巾，使人想起他在服食毒品后所迸发的种种幻觉。

▶ 披头士乐队、布坎、鲍伊、厄兹贝克、普雷斯利

吉米·亨德里克斯，原名詹姆斯·马歇尔·亨德里克斯（James Marshall Hendrix），1942 年生于美国华盛顿州西雅图，1970 年卒于英国伦敦；图为吉米·亨德里克斯；杰雷德·曼科维茨（Gered Mankowitz）摄于 1967 年。

蒂埃里·爱马仕（Thierry Hermès）

摩纳哥王妃格蕾丝的手中拎着一个手提包，它对于一位母亲而言足够大，同时对于任何一位皇室成员而言也足够体面。在她嫁给雷尼尔王子后，爱马仕以她的名字重新命名了这只手提包。此后，"凯丽包"成为时尚人士竞相追逐的对象，买到它往往需要等待 3 个月之久。这种包以"顶部系带手提包"（即"高手柄手提包"）为原型，最初主要用来装马鞍。凯丽包的前盖用横向的带子收紧，同时配有一个旋转搭扣。爱马仕由蒂埃里·爱马仕创立于 1837 年。1920 年，他的孙子埃米尔（Emile）为品牌引入更现代的设计和奢华的服饰产品。但通过生产印有嚼子和马镫图案的丝巾，爱马仕高端马具商的形象仍令其收获了巨大的财富。1997 年至 2003 年间，先锋设计师马丁·马吉拉（Martin Margiela）接管了爱马仕的女装成衣业务。随后，在 2004 年，让·保罗·高缇耶作为主设计师奉上了他的首个秋冬系列。

► 邦东、贝热尔、高缇耶、古驰、罗意威（Loewe）、马吉拉

蒂埃里·爱马仕，1797 年生于德国克雷菲尔德市，1878 年卒于法国巴黎；图为手拿凯丽包的格蕾丝王妃与女儿卡洛琳在一起，1958 年摄于摩纳哥。

伊丽丝·范赫本（Iris van Herpen） 设计师

选自伊丽丝·范赫本 2012 年设计的"混合整体"系列，这件使人联想起精湛的中世纪木雕工艺的大教堂连衣裙，其实是前沿科技的产物。照片中这件精致且浑然一体的时装作品采用了一种叫作"立体光刻（SLA）"的 3D 打印技术。对结构的痴迷——建筑学的、解剖学的或原子层面的，构成了范赫本大量作品的精神内核。她复杂的作品常被拿来和雕塑做比较。学生时代的伊丽丝·范赫本深感织物在结构可塑性方面的局限，因此开始探索其他材料，并召集建筑和制造专业的人员与她合作。她的作品以技术为主题，曾引入扫描电子显微摄影和联觉手法，同时融入她迷恋的古老手工技艺。尽管受到博物馆和画廊的热切欢迎，范赫本仍坚称，她设计的服装只有在被穿着的时候，其魅力才能完全得到释放。

▶ 吉尼斯、嘎嘎小姐、麦昆、维果罗夫

汤米·希尔费格（Tommy Hilfiger）

"瞧瞧这个……汤米……汤米·希尔费格……"在1997年的一场时装秀中，特雷奇（Treach）一边展示希尔费格服饰，一边表演说唱。希尔费格的个人风格贯穿他的街头风格便装，并使每位消费者都化身成为品牌的活广告。仿冒者们将其他品牌的标志放大，印在T恤和帽子上。希尔费格注意到这一现象，并发明了标志性的红、白、蓝三色标志，使之成为一种毫不费力的广告。他还将这一设计反向卖给最初发明这一做法的人，并购买相关设计的人们。希尔费格开始制造带有明显标志的服饰，他的名字很快出现在嘻哈歌曲中，其品牌亦成为嘻哈乐迷所钟爱的服饰。20世纪70年代，希尔费格位于纽约的店铺"平民小店"（People's Place）吸引了各类名流光顾。20世纪80年代，他的服装设计呈现出一种与拉夫·劳伦类似的学院派风格，但真正使其在时尚界拥有一席之地的，仍是街头风格。2012年，希尔费格获得杰弗里·比尼终身成就奖。

► 比尼、布鲁克斯、达斯勒、劳伦、莫斯

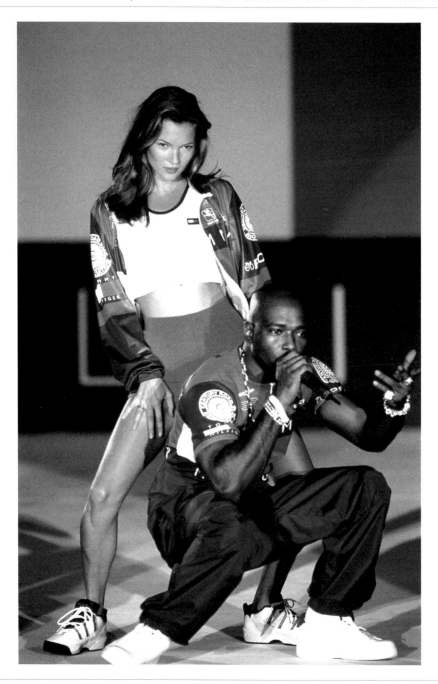

汤米·希尔费格，1952年生于美国纽约州埃尔迈拉；图为嘻哈歌手特雷奇和凯特·莫斯，两位模特身上的服饰均选自希尔费格1997春夏系列；克里斯·穆尔摄。

平田晓夫（Akio Hirata）

<div align="right">女帽制造商</div>

造型精致且富有雕塑感，环状线绳包裹着身体并从肩部绕过，这顶帽子挑战着人们对女帽的固有印象。作为日本最具影响力的女帽制造商，平田晓夫曾与包括山本耀司、川久保玲及森英惠在内的许多先锋艺术家合作过。由于喜爱欧洲时尚杂志，他在 1962 年踏上了前往法国的旅途。在

那里，他结识了著名的法国女帽商让·巴尔泰，并在其位于巴黎的沙龙里接受了为期 3 年的训练，不断打磨技艺。1965 年，他回到日本，并创立了自己的服装店——平田高级时尚（Haute Mode Hirata）。在他位于广尾的精品店广尾可可时尚沙龙中，每件作品均为纯手工制作。他曾是皮埃

尔·巴尔曼和莲娜·丽姿的委托商，并为日本的高官夫人们设计帽子。伴随夫人们出访，这些帽子受到了广泛关注。

► 巴尔泰、川久保玲、森英惠、丽姿、西夫、山本耀司

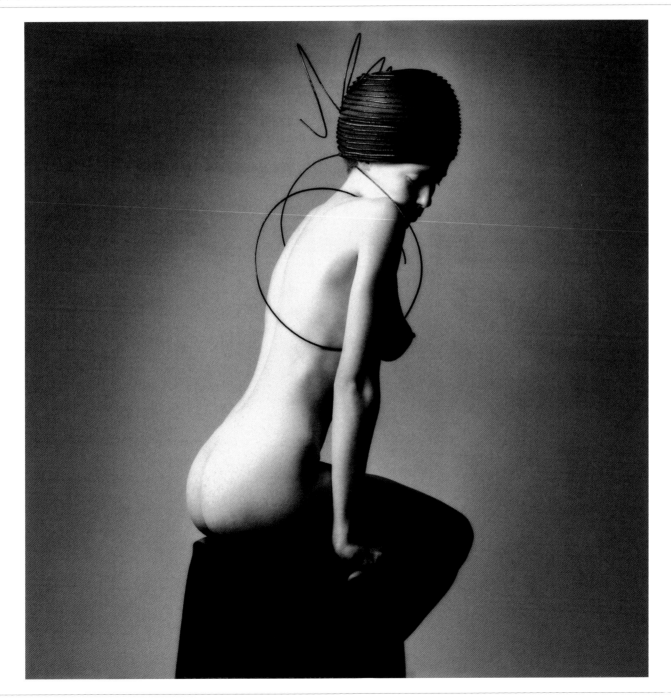

平田晓夫。 1925 年生于日本长野县；图为兴戴平田晓夫设计的黑线绳帽的模特；让卢普·西夫（Jeanloup Sieff）摄于 1992 年。

希洛（Hiro）

哈里·温斯顿（Harry Winston）设计的一条由钻石和红宝石制成的项链被置于一只裂开的马蹄上，这种令人震惊的手法将时尚从常见的环境中剥离出来。粗糙的自然元素与温斯顿作品所散发的光彩形成鲜明对比，吸引着人们的注意力，此类富有幽默感的作品通常和好莱坞联系在一起。

希洛还将这种幽默感应用于其他物品，包括将最受纽约名流喜爱的时尚珠宝设计师埃尔莎·佩雷蒂（Elsa Peretti）所设计的银质手镯置于一根漂白的骨头之上。希洛出生于上海的一个日本家庭，后于 1954 年移居纽约。他曾与理查德·埃夫登共事，并成为阿列克谢·布罗多维奇设计研究实验室的成员之一。1958 年，他成为《时尚芭莎》杂志的一名摄影师，他的静物摄影定义了一个时代。

► 埃夫登、布罗多维奇、佩恩、佩雷蒂、温斯顿

希洛，原名若林康宏（Yasuhiro Wakabayashi），1930 年生于中国上海；图为希洛拍摄的哈里·温斯顿设计的项链；纽约，1963 年。

菱沼良树（Yoshiki Hishinuma）

<div style="text-align: right">面料设计师</div>

通过扎染工艺，菱沼良树得以在褶纹布上制造出浅色图案。来自日本的面料设计师，是时尚世界最具科技感的领域中，令人兴奋的一群先行者，正是他们不断拓展着面料在功能和审美方面的边界。菱沼在三宅一生设计工作室接受过训练，在试验性面料技术方面打下坚实的基础。1984年，他在东京推出个人品牌。后来，依靠自由设计作品，他在东京每日时尚大奖（Tokyo's Mainichi Fashion Grand Prix）中获得最佳新人奖。他创办了自己的工作室，专攻独特的大面积面料效果。在20世纪90年代的设计中，他曾将飘逸的雪纺裹出褶皱的白色卫生纸效果，还曾将羽毛紧密地织进毛衣里。2000年后，在个人品牌菱沼良树中，他探索了有机面料和天然染色工艺。

▶ 新井淳一、五十川明、米尔纳（Milner）、三宅一生

菱沼良树，1958年生于日本仙台；图为以扎染工艺装饰的褶纹布，选自菱沼良树1995春夏系列；石川登（Noboru Iwahashi）摄。

埃玛·霍普（Emma Hope）

鞋履设计师

埃玛·霍普设计的鞋履风格浪漫而独特，其形状及细节处理常有致敬历史之感。从位于伦敦东区的科威斯设计学院（Cordwainers College）毕业后，霍普于1985年建立了自己的公司，主要销售几种织锦无后跟女鞋，用以搭配斯科特·克罗拉设计的华丽的复古时装。霍普想借此唤起顾客"对一双鞋子真正的渴望"，无论穿着还是欣赏，都不失为一桩美事。她所设计的定制及成品女鞋，总是细节精美、镶嵌小颗珍珠、饰珠及精美的刺绣，极受婚纱市场追捧。霍普制造的复古鞋履，使人回想起皮内特（Pinet）等19世纪鞋匠的作品。那些由丝绸制成的鞋子格外矜贵，使人回想起其最为流行的时代，那时，一位淑女的双脚几乎不会碰到地面。

► 周仰杰、考克斯、克罗拉、皮内特、扬托尼（Yantorny）

埃玛·霍普，1962年生于英国汉普郡朴茨茅斯；图为布洛克婚鞋，选自埃玛·霍普2008春夏系列；本·赖特（Ben Wright）摄。

霍斯特·P.霍斯特（Horst P. Horst）

　　尽管在持续 65 年的职业生涯中取得了辉煌的成就，提到霍斯特·P.霍斯特，人们仍旧将他和战争期间所拍摄的人像作品联系在一起。1932 年，通过在《时尚》杂志与乔治·霍伊宁根-许纳共事，他开启了职业生涯。短短几年，霍斯特便形成了一种融希腊雕塑元素与当时的颓废美学于一体且极具个人特色的时尚风格。霍斯特早期的黑白摄影作品，在柔和的对比中融入微妙的情绪，布光精确，有时需要花费 3 天时间才能完成布置。"我喜欢拍摄照片，因为我热爱生活。"他曾这样说。毕加索、黛德丽、达利、科克托、格特鲁德·斯泰因（Gertrude Stein）和温莎公爵夫人都是他的好友兼拍摄对象。他的作品经典且极具代表性。1989 年，麦当娜曾在音乐影片"时尚"中，模仿他 1939 年的摄影作品——"梅因布彻粉色缎面紧身胸衣"。

▶ 科克托、科沃德、达利、芳夏格里芙、帕克、皮盖

霍斯特·P.霍斯特，原名霍斯特·保罗·阿尔贝特·博尔曼（Horst Paul Albert Bohrmann），1906 年生于德国魏森费尔斯，1999 年卒于美国佛罗里达州棕榈滩；图为霍斯特的摄影作品，照片中海伦·本内特（Helen Bennett）身着一件由让·帕图设计的披肩；1936 年刊于法国版《时尚》杂志。

弗兰克·霍瓦特（Frank Horvat）

<div style="text-align:right">摄影师</div>

　　模特从同色欧根纱带与帽子上倾泻而下的花瓣之中向外窥探，仿佛浮于由赛马观众构成的背景之上。男性与女性、黑色与白色，这幅由霍瓦特1958年为《时装之苑》杂志拍摄的照片，成为关于对比的一次尝试。考虑到这张照片的构图，也许日后当弗兰克·霍瓦特以树为主题的作品将

其创作领域延伸至时尚之外时，并不那么令人意外。不过，其创作于1960年的时尚作品，对时尚摄影而言仍旧是开创性的，清淡妆容配合田园牧歌式的背景，取代了当时最主流的都市拘谨感。霍瓦特最初是一名摄影记者，1951年，他的首张彩色摄影作品登上意大利杂志《时代》（Epoca）

封面。得益于丰富的个人经验，霍瓦特的时尚作品被注入更为丰富的内涵。

▶ D. 贝利、纪梵希、米尔纳、斯蒂贝尔

弗兰克·霍瓦特，1928年生于现克罗地亚奥帕蒂亚、2020年卒于法国巴黎；图为霍瓦特的摄影作品，照片中模特头戴纪梵希女帽，该图片摄于巴黎；1958年刊于《时装之苑》。

玛格丽特·豪厄尔（Margaret Howell）

在这张风格柔和的时尚摄影作品中，玛格丽特·豪厄尔的定制海军短裤像极了 20 世纪 30 年代的风格，她的衣服将早期英式风格与旧式乡村风格融为一体。20 世纪 70 年代早期，受到诸如布洛克鞋、苏格兰粗呢裙和园艺专用雨衣等英式复古风格的代表单品启发，她成为一名设计师，而照片中的这一造型在当时是极具革命性的。

1972 年，豪厄尔发布了男装和女装系列，她对剪裁极为重视。后来，大量的仿作几乎模糊了她的贡献，但她所设计的亚麻晴雨外套、衬衫裙、拖地雨衣及粗花呢套装的确拥有经久不衰的魅力。"最初成为一名设计师时，我的心里只有自己渴望的东西，"她告诉《时尚》杂志，"我喜欢品质感和舒适感……将男装中的定制粗花呢用于女装，

大概就是从我开始的。" 2007 年，豪厄尔因对英国时尚行业所做出的巨大贡献而被授予大英帝国司令勋章（CBE）。

► 杰克逊、耶格尔、德普雷蒙维尔（De Prémon-ville）

玛格丽特·豪厄尔，1946 年生于英国萨里郡塔德沃思；图为棉质毛衣搭配绉纱短裤，1992 春夏系列；科托·博洛福（Koto Bolofo）摄。

乔治·霍伊宁根-许纳（George Hoyningen-Huene）

摄影师

乔治·霍伊宁根-许纳的时尚摄影作品受到了古希腊雕塑的启发。通过使用道具，使模特呈现出类似建筑腰线中浮雕人物的效果。通过背光及交叉打光制造线条和空间感，为模特、服装及环境赋予质感和光泽的手法，更是独一无二。俄国革命爆发后，乔治·霍伊宁根-许纳离开俄国前往英国，后又于 1921 年前往巴黎。他曾跟随安德烈·洛特（André Lhote）学习绘画，并开始在时尚领域创作。在与曼·雷共事一段时间之后，他在 1926 年成为法国版《时尚》杂志的首席摄影师，后来又前往纽约，为美国版《时尚》杂志工作。1935 年至 1945 年间，霍伊宁根-许纳在纽约为《时尚芭莎》杂志工作。后来，他移居洛杉矶，在艺术中心学校（Art Center School）教授摄影，并为好莱坞电影设计布景和服装。

► 阿涅丝、布卢门菲尔德、梅因布彻（Mainbocher）、莫尔豪斯

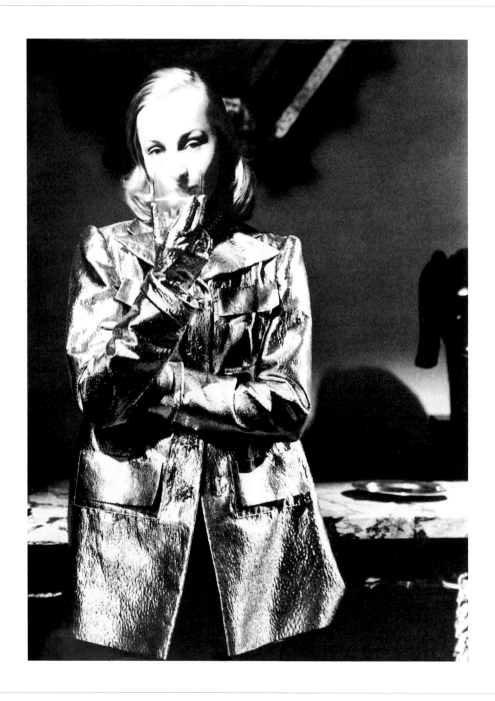

乔治·霍伊宁根-许纳，1900 年生于俄国圣彼得堡，1968 年卒于美国加利福尼亚州洛杉矶；图为乔治·霍伊宁根-许纳摄影作品，照片中模特身穿梅因布彻金色双排扣大衣，戴着哈蒂·卡内基设计的手套；1939 年刊于《时尚芭莎》杂志。

芭芭拉·胡兰尼奇（**Barbara Hulanicki**）

照片中的女士和女童身穿同样款式的长款平绒连衣裙，凸显比芭式造型的精髓。作为一名时尚插画家，芭芭拉·胡兰尼奇一直梦想着将奢华享乐带给普通大众。1963 年的她以一家"邮政精品店"起家。一年后，她以妹妹比芭的名字命名了自己的第一家服装店。店内出售各种极富异域风情的配饰和布料，低廉的价格在学生和年轻人的负担范围内。同时，她的小店还吸引了包括崔姬和朱莉·克里斯蒂（Julie Christie）在内的明星光顾。用奥西·克拉克的话说，比芭服装店的商品是"紫红色调包裹下的一种可负担的时髦……"。胡兰尼奇的风格介于装饰艺术风格和新艺术运动之间：纤细瘦削，以缎子和天鹅绒制成，再以饰有卢勒克斯金属线的针织品进行点缀。

1973 年，比芭从街边服装店变为百货大楼内的专柜。尽管这家"以棕榈盆栽和镜面走廊装饰的装饰艺术风格高街时装店"仅经营至 1975 年，但时至今日，胡兰尼奇的时尚理念仍旧备受推崇。

▶ 布奎因、克拉克、卡迈利、莫恩、崔姬

芭芭拉·胡兰尼奇，1936 年生于波兰华沙；图为"母与女"；萨拉·莫恩摄于 1969 年。

劳伦·赫顿（**Lauren Hutton**）

　　劳伦·赫顿，她凭借罕见的美貌与露出宽大牙缝、极具诱惑力的笑容，25 次登上《时尚》杂志封面，她出现在数本杂志及广告中。她的职业生涯中，最著名的事件要数她在 1974 年与露华浓公司签订的合约。该合约在超模圈前所未有，这一独家合约开创先例，其收费从数百美元抬升至数千美元。随后的 10 年中，赫顿在大荧幕上亦有所建树。最著名的要属在电影《美国舞男》（*American Gigolo*，1980）中与理查·基尔的合作。她生于南卡罗来纳州查尔斯顿，童年的绝大多数时间在佛罗里达度过。从大学辍学后，她移居纽约并通过做模特赚取生活和旅行费用。20 世纪 90 年代的复出对于赫顿来说是一件值得骄傲的事，她激起了一场关于模特身材和年龄的争论，她希望自己的经历能够促成一种更为宽容的审美标准。

▶ 阿玛尼、巴特勒和威尔逊、C. 克莱因、雷夫森、诗琳普顿

劳伦·赫顿，1943 年生于美国南卡罗来纳州查尔斯顿；图为劳伦·赫顿；弗莱德·塞德曼（Fred Seidman）摄于 1972 年。

伊曼（Iman）

　　黑色天鹅绒和白色塔夫绸包裹着身形纤细的伊曼。因黝黑的肤色和出众的容貌，她被外界称为"黑珍珠"。猫科动物般的柔软身段，完美呈现了20世纪80年代的奢靡之风，并使她得以位列超级模特。身上散发的异域风情，使她受到阿兹丁·阿拉亚、詹尼·范思哲和蒂埃里·穆勒等品牌的追捧。伊曼生于索马里的一个外交官家庭，在被摄影师彼得·比尔德（Peter Beard）发掘之前，她曾在内罗毕学习政治学，是比尔德将她带入纽约时尚圈。20世纪70年代后期与露华浓公司签订的价值数百万的合约、与摇滚明星大卫·鲍伊的婚姻，以及个人彩妆系列（为黑人女性特别设计）的发布，使她在黑人模特圈中拥有了无可比拟的地位，成为与娜奥米·坎贝尔和贝弗利·约翰逊（Beverly Johnson）齐名的黑人模特。

▶ 阿拉亚、鲍伊、坎贝尔、贝弗利·约翰逊、雷夫森

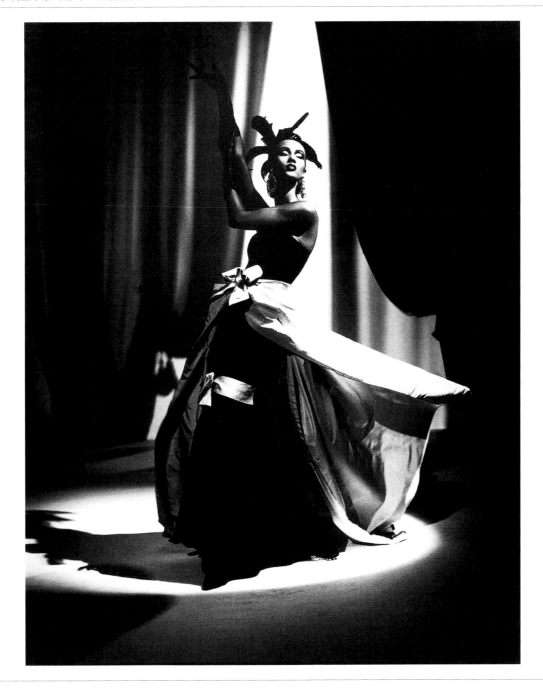

伊曼，全名伊曼·阿卜杜勒马吉德·海伍德（Iman Abdulmajid Haywood），1955年生于索马里摩加迪沙；照片中的伊曼身穿晚礼服，头戴羽毛头饰；阿瑟·埃尔戈特摄于1993年。

伊内兹和维努德（Inez and Vinoodh）

　　荷兰摄影团体伊内兹·范兰姆斯韦德（Inez van Lamsweerde）和维努德·玛达丁（Vinoodh Matadin）是 21 世纪早期少数以娴熟的技艺，跨越艺术摄影与时尚摄影的分野进行创作的两位摄影师。两人相识于 20 世纪 80 年代早期，当时他们在阿姆斯特丹时尚学院（Vogue Academy）学习时装设计。他们的创意合作开始于 1986 年。自此之后，他们共同创作了一系列杰出作品，包括创意广告、时尚杂志、名人肖像、原创影片及时常出现在各类展览中并被广泛收藏的艺术作品。伊内兹和维努德的作品在经典构图的基础上，巧妙融入超现实元素，对原有摄影惯例进行数字化改造，巧妙组合了世俗性与奇异感。其摄影作品真正的主题——时尚，以一种既幽默又引人入胜的方式被呈现出来。

▶ N. 奈特、莱热（Léger）、梅尔特和马库斯、西姆斯、蒂希

伊内兹·范兰姆斯韦德，1963 年生于荷兰阿姆斯特丹；**维努德·玛达丁**，1961 年生于荷兰阿姆斯特丹；图为沙洛姆·哈洛于第七大道 853 号门前，为《自我服务》（*Self Service*）杂志拍摄照片，2006 年。

艾琳（Irene）

这张剧照出自电影《七枭雄》（Seven Sinners，1940），其服装设计出自一位被称为"加州艾琳"（Irene of California）的设计师之手。在南加州大学就读期间，她便开始设计服装，并获得了多洛雷斯·德里奥（Dolores del Rio）的青睐。也正是经由这层关系，艾琳得以打入比弗利山庄的圈子，为女演员们设计服装。后来，她移居好莱坞继续服装生意。1942 年，她接替阿德里安，成为米高梅电影公司的首席服装设计师，为玛琳·黛德丽和玛丽莲·梦露等明星设计服装。她设计的日装总是采用修身且凹凸有致的标志性风格，同时，晚装设计则奢华而富有戏剧性，设计中常使用羽毛、褶皱、亮片等元素。照片中的玛琳·黛德丽，身上汇集了各类风流女郎元素，包括波尔卡圆点面纱、纱网手套、饰鸵鸟毛手提包和雪纺胸衣。

► 阿德里安、海德、路易、特拉维拉

艾琳，全名艾琳·伦茨·吉本斯（Irene Lentz Gibbons），1900 年生于美国蒙大拿州贝克，1962 年卒于美国加利福尼亚州洛杉矶；图为玛琳·黛德丽在《七枭雄》中的剧照，1940 年。

保罗·伊里巴（**Paul Iribe**）

　　这幅动人的时尚插画，以其简洁的线条和明快的用色，使人联想起波烈的东方风格，先于俄罗斯芭蕾舞团和巴斯克特来临一年（1909 年），在巴黎发表。位于画面中央的"伊斯法罕式"大衣以绿色棉丝绒制成，绣有波斯棕榈叶，并以亮黄色和白色勾线。这件大衣两侧另有两件饰有皮草的大衣，分别为黄色和黄褐色。经由大衣内搭的连衣裙和头饰，进一步形成对比。清爽的构图、简单的色块及模特的非对称布局，表明这幅插画受到了日本版画的影响。为呈现珠宝般的色彩，伊里巴使用了一种被称为镂花模板的独特工艺——借助一系列铜版或锌版为单色底版进行手工着色，使得最终的成品尽可能地接近原始场景。

► 巴斯克特、巴比尔、杜塞、吉利、勒帕普、帕坎、波烈

保罗·伊里巴，1883 年生于法国昂古莱姆，1935 年卒于法国巴黎；图为"三件大衣"；选自《保罗·波烈的礼服》（*Les Robes de Paul Poiret*），保罗·伊里巴绘于 1908 年。

五十川明（**Akira Isogawa**）

在由纸样（时装制作的基础）构成的背景前，五十川明的模特身穿一件由古铜色提花丝绸制成的马甲。其线缝成为抽象的非对称谜题，缝制在外，散乱的边缘则成为装饰的一部分。因为不想做中规中矩的上班族，五十川明离开祖国日本，前往澳大利亚悉尼。他在那里接受时尚课程教育，并在1996年的澳大利亚时装周上展示了自己的首个作品系列。该系列叠加了经典日式和服、精美半透明印花连衣裙和现代皮草元素，制造出一种全新的时尚风格。五十川明的设计最吸引人的地方在于他对面料的执着。"我和我所使用的面料之间，有一种禅意的联结。"他曾说。他所使用的日本产精致手工古董面料和修身剪裁，共同构成了一种鲜明且独特的个人风格。

▶ 新井淳一、卡拉扬、丁尼甘、小林由纪夫、劳埃德

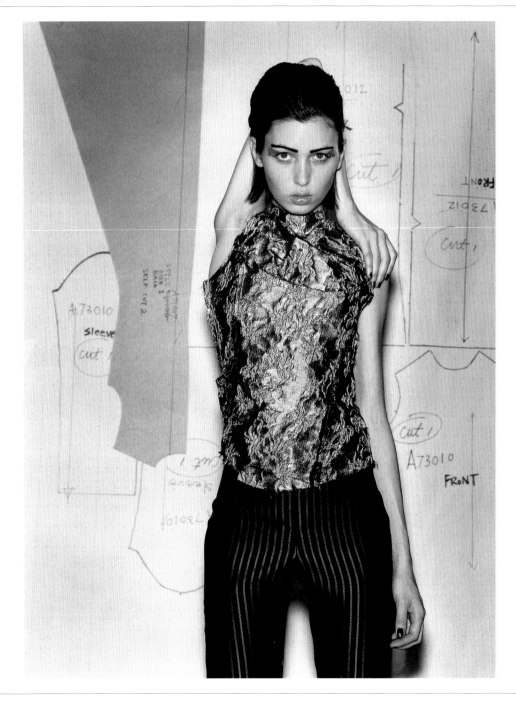

五十川明，1964年生于日本京都；照片中，模特身穿五十川明设计的解构主义古铜色带花纹上衣配细条纹裤装；埃迪·明（Eddy Ming）摄，1998年。

贝蒂·杰克逊（Betty Jackson）

方方正正的亚麻廓形是贝蒂·杰克逊的特色之一，她的设计以在时尚和舒适之间取得巧妙平衡而著称。因此，她的设计吸引了那些在工作和生活中采取统一着装风格的女性的青睐——她们崇尚休闲、现代的设计理念。杰克逊最初想成为一名雕塑家，却成了一名自由插画师。后来又在 1973 年进入时尚领域，先后在温迪·达格华兹（Wendy Dagworthy）和"法定人数"精品店工作。1981 年，杰克逊和丈夫大卫·科亨（David Cohen），以杰克逊的名义创立了属于他们的公司。其轻松动感的设计系列，用色大胆，剪裁简洁多样。这种风格既包含高级时尚元素，同时又与她的时尚理念相契合，即时尚应属于任何年龄的女性。作为英国时装理事会模特健康质询（the British Fashion Council's Model Health Inquiry）顾问团成员，她曾卷入关于"零号模特"的争议。

▶ P. 埃利斯、豪厄尔、波洛克、王薇薇（V. Wang）

贝蒂·杰克逊，1949 年生于英国兰开夏郡贝克普；照片中，模特身穿杰克逊设计的亚麻衬衫与抽绳裤装；托尼·麦吉（Tony McGee）摄，1984 年刊于美国版《时尚》杂志。

马克·雅各布斯（Marc Jacobs）

<div style="text-align: right">设计师</div>

玩世不恭却又魅力非凡的纽约人马克·雅各布斯如今已是时尚领域的重量级人物之一。1997年至2014年间担任时尚帝国路易·威登的创意总监，同时拥有成功的同名个人品牌——雅各布斯。作为佩里·埃利斯曾经的设计师和帕森斯设计学院的毕业生，雅各布斯前往威登集团工作，为其传统形象引入流行和世俗元素，记者苏济·门克斯称之为"奢侈品赶时髦"。雅各布斯极为擅长与其他艺术家合作，执掌威登集团期间，曾委托史蒂文·斯普劳斯（Steven Sprouse）、村上隆、草间弥生和理查德·普林斯（Richard Prince）等艺术家及设计师创作作品，并和他们一道为沉湎于传统和历史中的威登集团注入新的内涵。通过个人品牌所传递出的玩世不恭，尤其是和摄影师于尔根·特勒（Juergen Teller）共同创作的广告作品，雅各布斯以一种有趣的方式模糊了艺术和时尚的边界，并取得了巨大的商业成功。

► 福特、格兰德、拉格斐、特勒、威登

马克·雅各布斯，1963年生于美国纽约；图为马克·雅各布斯 2009 春夏时装秀。

雅克利娜·雅各布松（Jacqueline Jacobson）和埃利·雅各布松（Elie Jacobson），多萝泰·比斯（Dorothée Bis）

设计师

有趣且时髦的针织品是多萝泰·比斯风格的核心。其"完整造型"往往包含针织紧身衣、帽子和一些非常规的层叠穿法，如将短裙叠穿在裤装之上或者像照片中这样，紧贴大腿的短裤搭配过膝长袜。雅克利娜和埃利最初创立这一品牌，主要是想创造更具可穿性的高端时尚服饰，迎合20世纪60年代由年轻人所引领的快时尚风潮。该品牌一贯注重商业表现，与两位创始人的时尚行业从业背景（20世纪50年代，雅克利娜曾拥有一家童装店，埃利则是一名皮货批发商）不无关系。尽管历经时代变迁，他们却能够始终把握潮流动向，从20世纪60年代的长款大衣和紧身毛衣，到20世纪70年代的宽松叠穿法，再到20世纪80年代的垫肩带图案针织衫。

► 坎恩、保兰、里基尔、特鲁布莱

雅各布松夫妇：雅克利娜，1928年生于法国朗斯市；埃利，1925年生于法国巴黎，2011年卒于法国巴黎；照片中，模特身穿多萝泰·比斯连帽斗篷和短裤；彼得·纳普摄，1970年刊于法国版《她》杂志。

古斯塔夫・耶格尔博士（**Dr Gustav Jaeger**）

古斯塔夫・耶格尔博士，一位来自德国的服饰改革者，他坚信动物毛织物健康且能够保持挺括，日常会穿着贴身羊毛马裤。尽管看上去不大可能，耶格尔的理念却启发了一个经典英式品牌的诞生，而萧伯纳和奥斯卡・王尔德均是它的拥趸。该企业于1883年由英国商人刘易斯・托马林（Lewis Tomalin）创立，他阐释并推广了耶格尔的理念。托马林发起了一场健康革命，试图说服民众相信贴身穿着羊毛制品好处众多，并搬出这位斯图加特学者来佐证他的观点，而直到20世纪20年代，这股潮流才为耶格尔所接受。后来，经由一种被称作可靠设计的风格，大众得以了解这种"健康"面料的魅力，而这一风格后来亦成为英式风格的代表。时至今日，耶格尔已成为大众市场的主流品牌之一，并结合当代时尚工业进行了改造。

► 贝内通、博柏利、克里德、豪厄尔、缪尔、Topshop、王尔德

查尔斯·詹姆斯（Charles James）

在约翰·罗林斯（John Rawlings）所拍摄的这张照片中，居于画面中央的礼服裙是查尔斯·詹姆斯在为伊丽莎白·雅顿工作期间所设计的。每条由约翰所设计的连衣裙，都是其雕塑式想象的杰出体现；左侧的金字塔造型与右侧身穿黑白配色服饰的人物，进一步凸显了他对雕塑的热爱。画面中央的晚礼服（制于 1944 年前后）成为战后廓形的先驱，与克里斯蒂安·迪奥所倡导的"新风貌"不谋而合。紧身胸衣凸显女性丰满的胸部和纤细的腰肢，腰部以下所采用的喇叭造型在视觉上丰满髋部的同时，也使腰部看上去更为纤细。具有自毁倾向且极易发怒的詹姆斯借助虚构的框架和想象的几何形状表达自己的设计理念，这却使他成为一系列奢华作品的缔造者，正是其定义了第二次世界大战后时尚世界的保守美学。

▶ 雅顿、比顿、法特、斯嘉锡、斯蒂尔（Steele）、韦伯（Weber）

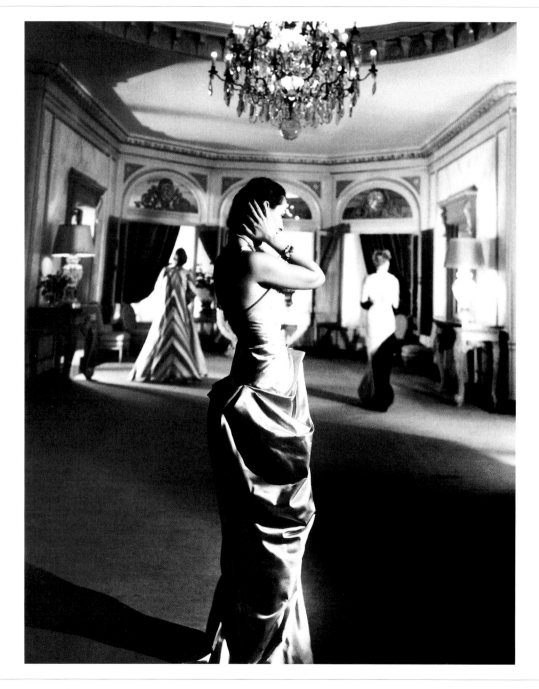

查尔斯·詹姆斯，1906 年生于英国伯克郡桑德赫斯特，1978 年卒于美国纽约；打褶丝硬缎晚礼服；约翰·罗林斯摄于 1944 年。

理查德·詹姆斯（Richard James）

<div style="text-align:right">裁缝</div>

在这张为《她》拍摄的照片中，演员爱德华·阿特尔顿（Edward Atterton）摆出类似"侦探小说"中的造型，来娱乐游客。摄影师大卫·拉沙佩勒最大限度地凸显了理查德·詹姆斯这套淡紫色西装带来的玩世不恭之感。自 1976 年推出个人品牌起，詹姆斯便一直被认为是萨维尔巷中的"异类"，他用明快的色彩代替灰色，用古怪的格纹代替传统粗花呢。他对面料的选择为英式定制男装注入一种现代感，与汤米·纳特（Tommy Nutter）及同时代的设计师形成对比。詹姆斯如是概括他的设计哲学："萨维尔巷中的许多套装品牌是美丽而乏味的。我们想要在不改变其核心内涵的情况下，为其注入新鲜与活力。"2001 年，詹姆斯在英国时尚大奖中荣获"年度男装设计师"称号。后来，他又为品牌引入内衣、休闲装及香氛产品线。

▶ 考克斯、拉沙佩勒、纳特、P. 史密斯（P. Smith）

理查德·詹姆斯，1953 年生于英国剑桥郡伊利市；照片中，爱德华·阿特尔顿身着淡紫色羊毛套装和编织条纹衬衫；大卫·拉沙佩勒摄，1996 年刊于英国版《她》杂志。

257

卡尔·詹特森（Carl Jantzen）

<div style="text-align: right">设计师</div>

游泳冠军约翰尼·韦斯默勒（Johnny Weissmuller）身穿詹特森泳裤，站在泳池边，这是世界上最早的弹性材料泳裤。由针织品设计师卡尔·詹特森发明，通过不断实验，他得以用机器完成锁边工序。这一创新使人们不再只是"待在水里"，而是可以在水中"畅游无阻"。1910

年，詹特森、约翰和罗伊·曾特鲍尔（Roy Zehntbauer）共同创立了波特兰针织公司。他们使用几台针织机械生产厚羊毛毛衣、袜子和手套，在工厂商店里销售，获得空前成功。很快，这种泳裤便被人称为"詹特森泳裤"，公司也在1918年更名为"詹特森"。1921年，红色泳装女孩成

为詹特森泳装的标志。詹特森的早期设计男女同款（尽管女性会搭配裤袜穿着），后来逐步衍生出流线型女式泳装。至1925年，詹特森已成为最早出口其产品的服装公司之一。

▶ 吉恩莱希、奈特和鲍尔曼、拉科斯特（Lacoste）

卡尔·詹特森，1883年生于丹麦奥尔胡斯，1939年卒于美国；身穿羊毛泳裤的约翰尼·韦斯默勒于1924年奥运会。

陈泰玉（**Jinteok**）

　　陈泰玉的设计以面料奢华和剪裁简单著称，体现出她融合了韩国文化传统与西方近代影响。图中的这件连衫围裙由红色丝绸制成。上衣和下摆部分遵循东方丝绸服饰传统，装饰有自然图案。衬裙部分采用粗牛仔布制成，为这件迷人的服饰增添了几分粗犷质朴之感。这种受到自然启发而衍生出的淡雅主题，在她的设计中贯穿始终。自从1965年在首尔开设自己的第一家时装店，陈泰玉便一直是韩国当代时尚领域的先锋。她建立了首尔时装设计师协会（Seoul Fashion Designers Association），旨在鼓励设计新人。1994年，陈泰玉首次在巴黎举办了女装时装秀。她还创立了陈泰玉和弗朗索瓦丝（Françoise）两大高端品牌。

▶ 新井淳一、金（Kim）、罗沙

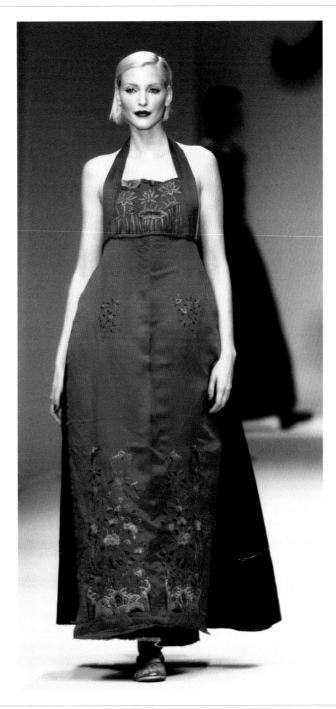

陈泰玉，1938年生于韩国；红色刺绣礼服、选自1995春夏系列；马尔西奥·马德拉（Marcio Madeira）摄。

容尼·约翰松（Jonny Johansson），艾克妮（Acne）

"Acne"，意为"创造新奇表达的野心"（Ambition to Create Novel Expression）。1996 年由容尼·约翰松和另外 3 位志同道合的设计师创立于斯德哥尔摩，他们想创造一个能体现多样化创意灵感的生活方式品牌。以一款限量 100 条的牛仔裤起家，如今，这一设计团体的业务范围已拓展至包含一家电影公司、男装及女装系列、儿童玩具、家居用品及多样化的跨界合作，包括 2008 年和浪凡的阿尔伯·艾尔巴茨合作推出的联名牛仔系列。基于基本款服饰，艾克妮衍生出极富特色的现代瑞典风格廓形，柔和的配色方案及古怪细节。这一团体还发行了《艾克妮报》（Acne Paper），一份主要关注艺术、时尚、摄影、文化、设计和建筑领域的出版物，风格雅致，一年出版两期。这本杂志进一步凸显了遍布于品牌各个创作领域且颇具代表性的创意哲学。

▶ 埃尔瓦斯、古斯塔夫松、菲洛、王大仁（Alexander Wang）、沃霍尔

容尼·约翰松，1969 年生于瑞典于默奥；图为艾克妮 2012 秋冬系列。

约翰·P. 约翰（John P. John）

<div style="text-align:right">女帽制造商</div>

尽管整套造型配饰过多，但由于经过了精心的搭配，第一眼看上去却不显得突兀，并与服装融为一体。20世纪30年代，如果不搭配帽子、手套、鞋子和手提包，一套造型便被认为是不完整的。因此，在当时的纽约，配饰设计师们受到极大关注，而约翰·P. 约翰更是其中的佼佼者。约翰·P. 约翰，人称约翰先生，曾在好莱坞工作了50年，与阿德里安和特拉维斯·邦东等人共事。约翰·P. 约翰与弗雷德里克·赫斯特（Frederic Hirst）一道，创立了品牌约翰-弗雷德里克斯（John-Frederics），使整套造型显得完美协调。在这张照片中，一件泡泡袖花格衬衫与乳白色短裙因包括精心搭配的手提包在内的隆重配饰，得以成为一套完整的造型。乳白色宽檐帽上覆有黑色纱网，并搭配以同色系手套。特别的是，帽子上垂下一条长带子，环绕过衬衫，与整套造型融为一体。

▶ 阿德里安、邦东、达什、辛普森

约翰·P. 约翰，1902年生于德国慕尼黑，1993年卒于美国洛杉矶；照片中，模特头戴约翰-弗雷德里克斯带面纱巴拿马帽，身穿格子衬衫，搭配小钱包；霍斯特·P. 霍斯特摄于1939年。

贝齐·约翰逊（Betsey Johnson）

　　"时尚的关键是有趣，而在这些服饰中，你将发现乐趣之所在。"贝齐·约翰逊说道。她对时尚的态度，从她在 T 形台上所表演的侧手翻中可见一斑。其设计生涯开始于 1965 年，作品以用色明快著称，充满想象力的设计极好地利用了当时最新的人造纤维产品和迷你裙。她所设计的连衣裙用淋浴环做下摆，荧光色内衣则装在类似网球筒的包装中出售。约翰逊还售卖连衣裙组合，方便穿着者随心所欲地搭配。连衣裙带有 10 英寸长的外接领口，而她本人也因这条连衣裙一炮而红。在被英国女演员朱莉·克里斯蒂（Julie Christie）穿过一次后，销量飙升。她的事业因进驻纽约个人物品（Paraphernalia）精品店而一飞冲天，该精品店是 20 世纪 60 年代纽约青年时尚的倡导者。

2002 年，约翰逊入选美国时尚名人堂（American Fashion Walk of Fame）。2009 年，她因时尚领域的终身成就而获得国家艺术俱乐部荣誉奖章（National Arts Club Medal）。

▶ 贝利、福尔、拉巴纳、罗德（Rhodes）

贝齐·约翰逊，1942 年生于美国康涅狄格州哈特福德；图为贝齐·约翰逊在位于纽约的设计工作室中；哈里·本森（Harry Benson）摄于 1982 年。

贝弗利·约翰逊（Beverly Johnson）

贝弗利·约翰逊之所以能够在时尚史中占据一席之地，除了因为她是首位登上美国版《时尚》杂志封面的黑人模特外，更因为她的出现让黑人女性感到被时尚世界所关注。在波士顿东北大学就读期间，约翰逊便开始做模特。尽管当时还没有任何作品，却仍旧得到了《时尚》和《魅力》（Glamour）杂志的青睐。时尚编辑们被她清晰脱俗的美貌所征服。当斯卡乌洛以贝弗利·约翰逊为主人公，为1974年8月号《时尚》杂志拍摄封面时，杂志社也是在碰运气。他们完全没料到当月的发行量会因约翰逊的出现而翻倍，"黑人为时尚行业的发展做出了巨大的贡献，相比之下，黑人模特却鲜少获得出镜机会。"她的职业生涯从20世纪70年代一直延续至80年代早期。除了做模特之外，她还曾参演电影、发行唱片，并著有两本书。

▶ 伊曼、纳斯特、斯卡乌洛、特贝维尔

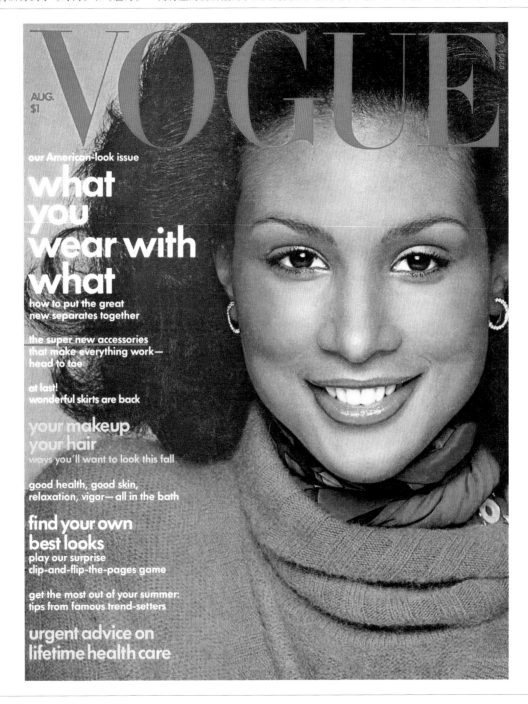

贝弗利·约翰逊，1952年生于美国纽约州水牛城；图为贝弗利·约翰逊；弗朗切斯科·斯卡乌洛摄，1974年刊于美国版《时尚》杂志。

葛蕾丝·琼斯（Grace Jones）

　　在朋友安东尼奥·洛佩斯家的浴室中，葛蕾丝·琼斯面对拍立得镜头摆好造型。琼斯的亚马孙式体型及剃短的头发，完全站在传统女性形象的对立面。出生于一个五旬节派牧师家庭，她最终脱离了严苛的成长环境，选择前往巴黎做模特，她戏剧化的个人风格完美契合了20世纪70年代时尚圈的极端风潮。她曾说："闪粉？嗯哼。厚底鞋？来吧……这有点像旧式好莱坞明星风格。"在巴黎九月俱乐部，时尚始终是这家风格浮夸的俱乐部里的中心话题。而琼斯每日在此聚会，与好友杰瑞·霍尔一道。琼斯的表演风格令人大为惊讶，这成为她下一段职业生涯的开端。20世纪80年代，她进入音乐领域，以极具侵略性的形象示人，锋芒毕露、瘦骨嶙峋、皮衣搭配飞机头，完全不再是曾经的那个时髦天后。

▶ 阿拉亚、安托万、安东尼奥、格兰德、伊曼、穆勒、普里斯（Price）

葛蕾丝·琼斯，1948年生于牙买加西班牙镇；图为葛蕾丝·琼斯；安东尼奥·洛佩斯摄于1980年。

金·琼斯（**Kim Jones**）

　　充满雄性魅力，可以照顾好自己，同时又不会长时间不洗衣服，这位洗衣店中的漂亮男孩极好地诠释了金·琼斯的设计哲学。对男装需求拥有天然的敏锐判断——时髦而不过分阴柔，成熟而不失朝气——使他得以为众多经典品牌带去活力，如曾经的茵宝（Umbro）、艾尔弗雷德·登喜路（Alfred Dunhill）和如今的路易·威登。2001年，琼斯从中央圣马丁艺术与设计学院毕业。2003 年在伦敦时装周的首次发布会便使他脱颖而出，他的便装和牛仔设计采用中性风格，同时具有鲜明的民族特色。2011 年，时任路易·威登艺术总监的马克·雅各布斯聘用他为男装线风格总监，为巴黎的时尚和奢侈品业注入东伦敦风格。琼斯的设计混合了运动、旅行及定制元素，同时吸收多元文化。如他在首个威登系列中所采用的马塞毯，使他成为品牌时髦化的完美人选。

▶ 中央圣马丁艺术与设计学院、雅各布斯、西蒙斯、威登

金·琼斯，1979 年生于英国伦敦；照片中，模特身穿路易·威登 2012 秋冬度假系列；杰夫·哈恩（Jeff Hahn）摄，《用旧》（*Used*）杂志。

史蒂芬 · 琼斯（Stephen Jones）

<div style="text-align:right">女帽制造商</div>

在马里奥·特斯蒂诺的镜头前，模特劳伦·斯科特（L'Wren Scott）摆出夸张的造型。她头上戴的迷你高顶礼帽出自女帽设计师史蒂芬·琼斯之手，后者以各类新奇有趣，供社交场合佩戴的女帽作品而为人所知。平顶硬草帽、制服便帽及圆顶硬礼帽均采用统一的夸张风格。他曾是20世纪80年代伦敦新浪漫主义运动中的关键人物之一，会为他的朋友史蒂夫·斯特兰奇（Steve Strange）和乔治男孩设计帽子。1984年，他的作品吸引了让·保罗·高缇耶和蒂埃里·穆勒的注意，纷纷要求他为他们的作品系列设计配饰，这使琼斯成为首个在巴黎工作的伦敦女帽商人。在那之后，琼斯与一系列国际知名时装设计师合作过。在与鞋履设计师马诺洛·布拉赫尼克的合作中，他倾尽自己作为一名配饰设计师的才华，其设计的女帽不仅与服饰极为搭配，犀利的风格更是一种强有力的态度表达。

► D. 贝利、布洛、加利亚诺、高缇耶、特斯蒂诺、特里西

史蒂芬·琼斯，1957年生于英国默西塞德西科尔比；图为戴史蒂芬·琼斯设计的高顶礼帽的劳伦·斯科特；马里奥·特斯蒂诺摄，1988年刊于《哈珀斯与名媛》杂志。

查尔斯·卓丹（Charles Jourdan） 鞋履设计师

20世纪30年代，查尔斯·卓丹成为首位在时尚杂志上刊登广告的鞋履设计师。20世纪70年代，他极富戏剧性的广告作品已堪称传奇，例如下面这幅与摄影师盖·伯丁合作的作品。通过将鞋子置于超现实场景中，伯丁为其注入了风趣神秘的意味。照片中，两位女性正在翻越一堵高墙，却将3只厚底凉鞋留在身后。第二次世界大战后，在高端手工系列之外，卓丹又推出了平价量产产品线。他还推出了款式简洁，但颜色和尺码多样的鞋子，以适应不断发展的成衣生意。1958年，一款名为"马克西姆"的低跟方头缎带蝴蝶结便鞋成为该公司最畅销的鞋款。20世纪60年代与安德烈·佩鲁贾（André Perugia）的合作，为品牌注入了独特的魅力。但卓丹与盖·伯丁的合作始终是品牌历史中最为浓墨重彩的一笔。

▶ 伯丁、阿迪、奥德菲尔德、佩鲁贾

查尔斯·卓丹，1883年生于法国佩阿日堡，1976年卒于法国伊泽尔河畔罗芒；凉鞋；盖·伯丁摄于1974年。

诺尔玛·卡迈利（**Norma Kamali**）

　　延续美式时尚的一贯传统，诺尔玛·卡迈利推出了一整套由实用面料制成的服饰。卡迈利的设计发布后，因使用在运动衫中广泛应用的起绒面料制作裤袜、短裙和露肩连衣裙，而在时尚界引发轰动。她所设计的服装解决了一个困扰数百万美国女性的问题：当时尚如此苛求廓形和紧绣，如何才能穿得舒适？她还是最早推出弹力紧身衣的设计师之一。卡迈利的时尚生涯开始于1968年，她与丈夫埃迪（Eddie）在纽约开设了一家精品店。当时的她在一家航空公司做乘务员，因工作原因得以接触到许多欧洲时装品牌，伦敦的比芭对其影响尤为深刻。1978年，离婚后的卡迈利创立品牌"OMO"（On My Own，意为"独自一人"）。新萌生出的独立观念体现在她的服装设计中，卡迈利继续为美国当代女性提供时髦的服饰。

▶ 坎贝尔、埃什特、胡兰尼奇、卡兰

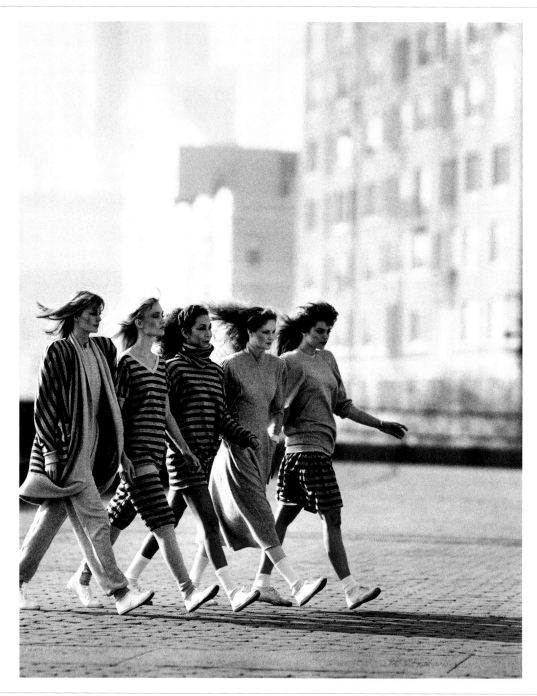

诺尔玛·卡迈利，1945年生于美国纽约；厚运动衫系列，选自1980年春夏系列；《女装日报》。

克里斯托弗·凯恩（**Christopher Kane**）

关于克里斯托弗·凯恩，可以确定的是，他的关注点总是非常独特，并会以一种出乎意料的方式诠释时尚。看重装饰，是他个人风格的标志，细节处理更是前所未见，如他在这条裙子中还原了恐龙鳞片和粗猿猴皮革，灵感便来源于《人猿星球》（*Planet of the Apes*，1968）和《洪荒浩劫》（*One Million Years BC*，1966）等电影。裙子上的

一系列环形线由雪纺制成，弯成鳞片的形状，环绕模特周身。下面搭配一条皮质短裙，缀有层层叠叠的鹤毛。这条裙子体现出凯恩对结构的超凡把握，每块镶片都与另一块镶片精密地衔接，共同构成整体造型。这一系列获得时尚评论家和爱好者的广泛好评，在泼特女士（Net-A-Porter）上架24小时内便销售一空。2009年，凯恩的作

品获得英国时尚协会颁发的英国年度设计系列（British Collection of the Year）殊荣。

► 中央圣马丁艺术与设计学院、迪肯、卡特兰佐、桑德斯

克里斯托弗·凯恩，1982年生于英国苏格兰郡；照片中，模特身穿饰鹤毛迷你裙，选自2009春夏系列；纽纽瓦西尔摄。

唐娜·卡兰（**Donna Karan**）

"我究竟需要什么？如何使生活更轻松？如何使穿衣变简单，使我得以继续自己的生活"，唐娜·卡兰的想法盘踞在照片中"首位女总统"的脑海之中。职业性和实穿性是支撑卡兰设计作品的两大核心要素。她的首个作品系列是基于"身体"——一件裆部用按扣处理的实用紧身连衣裤衍生出的服饰单品。卡兰想通过设计取悦普通的女性消费者。同时，她也只设计那些自己会穿的服饰。卡兰曾在安妮·克莱因门下学习，克莱因去世后，她和路易斯·德洛利奥一道，接手品牌的设计工作。早期她忠诚秉承克莱因的易穿哲学，但在 20 世纪 90 年代，她对精神哲学的兴趣变得愈发浓厚，开始制作一些宽松且感性的服饰。1994 年，她推出量产流行品牌唐可娜儿（DKNY），后于 2000 年出售给路威酩轩集团，但此后仍担任品牌首席设计师一职。

▶ 德洛利奥、A. 克莱因、马克斯韦尔、莫里斯

唐娜·卡兰，1948 年生于美国纽约；照片为"我们相信女性的力量"主题广告活动的场景；彼得·林德伯格摄于 1992 年。

玛丽·卡特兰佐（**Mary Katrantzou**）

<div style="text-align: right">设计师</div>

2008 年从伦敦中央圣马丁艺术与设计学院毕业并取得纺织品设计硕士学位后，玛丽·卡特兰佐很快凭借复杂精妙的数码印花在时尚界崭露头角。在这张由埃里克·马迪根·赫克拍摄的丰富多彩的照片中，可以看出卡特兰佐的 2011 秋冬系列也毫不例外。错综复杂的标志性印花，采样自许多不同种类的装饰性元素，从室内装饰到纸币和古董艺术品，不一而足。这张照片中，高度饱和的色调与卡特兰佐所设计的精美花纹融为一体，制造出一种融合摄影与插画的奇妙效果，室内装饰与服饰亦取得完美的平衡。卡特兰佐曾于 2011 年在英国时尚大奖中荣获"新晋人材奖（Emerging Talent Award）"，后于 2012 年在《她》刊风尚大奖（*Elle* Style Awards）中获得"年度设计师"荣誉。她已成为技术及商业领域极具影响力的创新者。

▶ 埃德姆、凯恩、皮洛托、桑德斯、威廉森

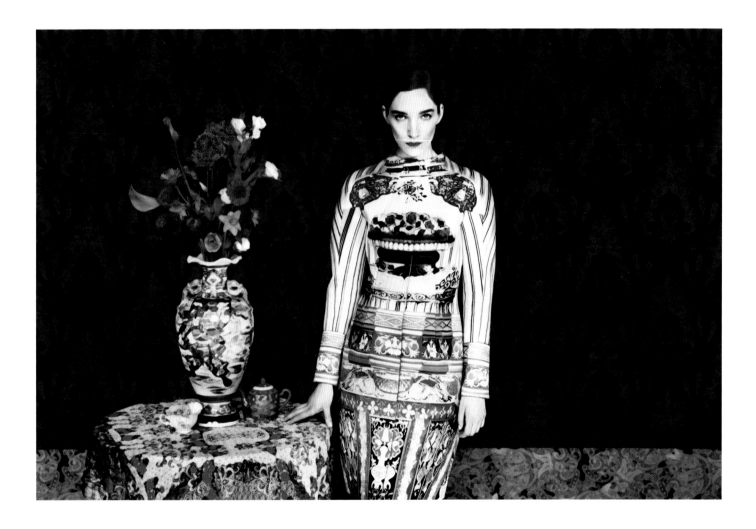

玛丽·卡特兰佐，1983 年生于希腊雅典；照片中模特身穿具有视觉欺骗效果的印花连衣裙，选自卡特兰佐 2011 秋冬系列；埃里克·马迪根·赫克摄。

川久保玲（**Rei Kawakubo**）

　　这件 1984 年的做旧针织套装，坚定地抵抗 20 世纪 80 年代所流行的修身性感廓形。因此，当川久保玲与同为日本设计师的山本耀司在 1981 年发布他们的首展时，瞬间引发了巨大轰动。仅从布料、针脚及结构出发，心灵手巧的川久保玲努力使时尚从无尽的对历史的引用中脱离出来，设计出非同寻常又无拘无束的服饰。她所秉持的解构主义观念使她成为时尚领域最具影响力的人物之一。在她的带领下，川久保玲作为一家开创性的服饰制造商，其设计曾巡回到访过卢布尔雅那和赫尔辛基，还在新加坡设立了"快闪店"。2004 年，川久保玲的首家多品牌高端时装店——伦敦丹佛街集市（Dover Street Market）开业，临时店铺时期终结。

▶ 林德伯格、马吉拉、三宅一生、高桥盾、维奥内、渡边淳弥

川久保玲，1942 年生于日本东京；照片中，模特身穿做旧针织套装，选自川久保玲 1984 秋冬系列；彼得·林德伯格摄。

斯特凡纳·凯莲（**Stéphane Kélian**）

　　这双古铜色凉鞋出自法国最历久弥新的时尚鞋履设计师之一斯特凡纳之手。自 1960 年乔治和热拉尔·凯洛格拉尼亚（Gérard Kéloglanian）共同创立设计和制作古典男鞋的工作坊后，编织纹皮革便成为凯莲所制鞋履的标志之一。20 世纪 70 年代中期，斯特凡纳与两个哥哥合伙，为这家传统制鞋厂注入不一样的时尚内涵。在随后推出的鞋履系列中，他保留了之前哥哥们采用的标志性编织技术，但革新款式设计，并引入一系列金属感配色。1977 年，斯特凡纳推出自己的首个女鞋设计系列。次年，他在巴黎开设了精品店，后来又扩张至世界各地。凯莲因众多与其他时装及鞋履设计师跨界合作而为人所知，马蒂娜·西特邦（Martine Sitbon）和莫德·弗里宗便是其中的两位。

► 弗里宗、卓丹、西特邦、施泰格尔

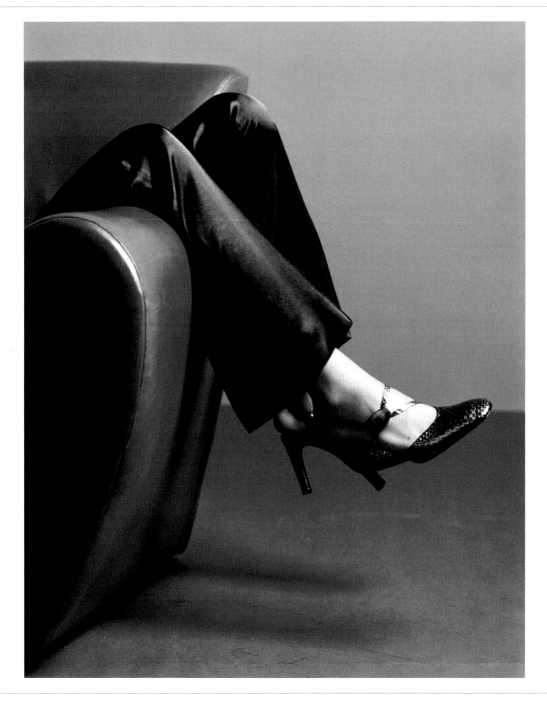

斯特凡纳·凯莲、原名斯特凡纳·凯洛格拉尼亚（Stéphane Kéloglanian），1942 年生于法国伊泽尔河畔罗芒；图为编织纹凉鞋，选自凯莲 1997 秋冬系列；罗伯托·巴丁（Roberto Badin）摄。

帕特里克·凯利 (Patrick Kelly)

<div style="text-align:right">设计师</div>

　　一件件风格独特的服饰从后台的混乱中脱颖而出，其作者是 20 世纪 80 年代最热情洋溢的设计师之一帕特里克。作为一位法国迷，帕特里克·凯利在一件黑色连衣裙的正面用人造钻石缝制出埃菲尔铁塔的图案，该图案还出现在金属质耳坠，甚至是高跟鞋上。记者伯纳丁·莫里斯（Bernadine Morris）曾这样形容凯利的设计："朴实而充满活力的服饰系列，使时尚变得有趣……释放出一种发自内心的快乐。"他的作品总是包含着戏剧性元素，而时装秀则融合了美国南方文化与红磨坊式的夸张浮艳。成衣系列装饰着花哨的纽扣，曾被视为压抑象征之一的黑人布娃娃，也被装饰在大衣之上。1985 年至 1989 年间，凯利的设计成为动感时尚潮流中一股不容忽视的力量，将年轻人和黑人的经历囊括其中。

▶ W. 克莱因、莫斯基诺（Moschino）、帕金森、普里斯

帕特里克·凯利，1954 年生于美国密西西比州维克斯堡，1990 年卒于法国巴黎；后台；威廉·克莱因摄于 1987 年。

杰奎琳·肯尼迪（Jacqueline Kennedy）

优雅朝气，隆重时尚，"杰基"风格吸引了整个美国的目光，她成为一名时尚偶像。这张照片诠释了杰基的标志性风格：造型简洁的大衣，洁白的手套，由肯尼思打造的发型。1961年，奥列格·卡西尼成为杰奎琳的设计师，并告诉她只能穿着自己设计的服装——尽管杰基仍会偶尔咨询《时尚芭莎》杂志编辑黛安娜·弗里兰的意见。

作为回报，卡西尼一手包揽了这位第一夫人的着装。其风格简洁优雅，有一种独特而随和的亲民之感。她几乎不穿带花纹的服装，并始终青睐简单的廓形：无袖直筒连衣裙，适当搭配大衣和配饰。霍斯顿曾担任她的女帽设计师，并为她打造了著名的个人风格。杰基总是戴着手套，但除了偶尔佩戴珍珠之外，几乎不会佩戴珠宝。与服装类似，在鞋子方面，杰基也喜欢"纤细，不过于夸张或复杂的款式，职业、经典且优雅"。

► 卡西尼、达什、莱恩、普利策、范德比尔特、弗里兰

杰奎琳·肯尼迪，1929年生于美国纽约，1994年卒于美国纽约；照片中杰基身穿奥列格·卡西尼设计的双宫丝制"邦主"外套；阿特·里克比（Art Rickerby）摄，1962年刊于《生活》杂志。

肯尼思·巴特尔（**Kenneth Battelle**）

发型师

　　1963 年，美国版《时尚》杂志刊登了一篇名为"肯尼思俱乐部"的文章，来描述女顾客们为了一次和发型师肯尼思·巴特尔的预约所愿意付出的等待时间。他为杰基·肯尼迪打造了风靡全美的蓬松波波头造型。在黛安娜·弗里兰担任《时尚》杂志编辑期间，他为登上杂志封面的范若

施卡和简·诗琳普顿打造了完美的圆形波波头，大量的人造发被用来制作精美的假发和接发，因此弗里兰称之为"人造纤维时代"。最为著名的是，在大溪地群岛的一次拍摄中，他们不仅在真人模特身上使用了人造纤维，甚至还在一匹白马身上使用人造纤维来制作足够梦幻的马尾。不过，

在肯尼思看来，发型中最重要的是修剪而非装饰。他所打造的向后梳起的精致波波头，定义了一个时代。"我蔑视身穿名牌服饰，却没有妆发与之相配的女人。"他曾如是说道。

▶ 安托万、肯尼迪、诗琳普顿、范若施卡、弗里兰

肯尼思·巴特尔，1927 年生于美国纽约，2013 年卒于美国纽约州沃平杰斯福尔斯；图为由肯尼思·巴特尔打理出的蓬松波波头；阿特·凯恩（Art Kane）摄，1962 年刊于美国版《时尚》杂志。

高田贤三（**Kenzo Takada**）

　　层层叠叠的田园风格棉质服饰洋溢着生活气息，这种朴实而复古的造型风格在 20 世纪 70 年代曾大为流行。连衣裙和夹克中大量使用维多利亚式细节，如合身的上身设计、收入长长的袖口之中的蓬起的袖子。这件衣服的设计者是高田贤三，他于 1970 年在巴黎开设了自己的首家时装店。因店内装饰着丛林图案，他便称之为"日本丛林（Jungle Jap）"，这个名字很快吸引了那些寻找新鲜事物、富有灵性的年轻时装模特。高田贤三的早期设计系列大受追捧，主要受到传统日式服装的影响，包括罩衣、无袖短袍、东方风格衬衣和阔腿裤，并大量使用纯棉材质和绗缝设计。高田贤三还擅长设计针织品，并将其融合绵织品，打造兼容并包的舒适造型。1999 年，高田贤三从公司退休，创意总监一职改由温贝托·梁（Humberto Leon）和卡罗尔·李（Carol Lim）共同担任。

▶ 阿什莉、埃泰德吉、梁和李、松田光弘

高田贤三，1939 年生于日本兵库县，2020 年卒于法国巴黎；层叠花卉印花连衣裙，西班牙；彼得·纳普摄于 1973 年。

莱内·基奥（Lainey Keogh）

照片中，娜奥米·坎贝尔身穿一件制作精良的连衣裙，它轻如无物、紧贴曲线、令模特的曼妙身材显露无疑。"莱内所设计的针织品，"美国版《时尚》的哈米什·鲍尔斯（Hamish Bowles）曾说，"挑战了所有人对于羊毛织物厚重的先入之见。"编织业是爱尔兰最古老的手工业之一，但基奥的风格颇为现代——她会采用诸如不对称的裙摆和肩部设计等细节——这件裙子同时也显得优雅浪漫，翡翠色使人联想起美人鱼和渔网。莱内·基奥曾形容她设计的手工针织品"就如食物和性一样：亲密且私人"，这种富有诗意的敏感是她的标志性风格。她曾说，自己是在为爱人编织一件针织套衫时萌生的灵感。她非常喜欢这种"轻盈质感触碰肌肤所带来的微妙感觉"，所使用的面料由羊绒和彩色绳绒线混合制成。2010年，爱尔兰发行了一套邮票，以表彰6位杰出的爱尔兰设计师，莱内·基奥便是其中之一。

▶ 坎贝尔、小林由纪夫、麦克唐纳

莱内·基奥，1957年生于爱尔兰都柏林；照片中，模特身着蕾丝针织品，选自基奥推出的1997秋冬系列；克里斯·摩尔摄。

达里尔·克里根（**Daryl Kerrigan**）

　　模特正向上提拉身上的达里尔·克里根设计的连衣裙，以避免一种被称作"达里尔式困境"的尴尬情况出现。模特身上穿着由达里尔·克里根设计的，穿着不便却极为时髦的无吊带上衣，搭配男孩子气的低腰裤。克里根的设计融合了便装与定制时装，为那些不想整日穿套装的女性提供了替代方案。1986年，克里根移居纽约，

此前她曾在都柏林的爱尔兰国立艺术设计学院（National College of Art and Design）学习时尚专业。克里根下定决心想设计出完美的牛仔裤。她所设计的覆盖鞋面的低腰牛仔裤被誉为牛仔裤中的"趴地跳跳车"，其灵感部分来自她在旧货市场发现的一条紧身牛仔裤。这条牛仔裤使她声名大噪，并成为其设计系列中的核心单品，其他大热

单品还包括弹力抹胸、抽绳尼龙短裙和拉链平针运动衫。她曾说："女性们想要的是不一样的设计，她们不想看起来生活在历史剧里。"

▶ 迪穆拉米斯特、法里、朗（Lang）

达里尔·克里根，1964年生于爱尔兰都柏林；无吊带连衣裙；乔恩·莫蒂默（Jon Mortimer）摄于1998年。

埃马纽埃尔·坎恩（Emmanuelle Khanh）

"高级定制已死"，20 世纪 60 年代，埃马纽埃尔·坎恩曾这样宣称。她的法式街头时尚，与"青年震荡"运动期间的玛丽·奎恩特遥相呼应。她的设计风格激进，衣服紧紧包裹着模特身体，其灵感来自流行文化。曾为巴黎世家和纪梵希做过模特的坎恩，在设计中抵抗 20 世纪 50 年代弥漫于时尚界的僵硬和刻板，她改进 20 世纪 30 年代宽松而富有女性气息的廓形，使其更为现代化。如这张照片所呈现的那样，低腰裙裤和窄肩立领的修身夹克共同构成了她休闲的时尚风格，这些动人的设计创新源自她此前为米索尼、卡夏尔和多萝泰·比斯所设计的针织品设计。1972 年，她推出了个人品牌，以罗马尼亚手工刺绣和农民风格连衣裙等反映当时的民族风格潮流。坎恩与克里斯蒂安·贝利和帕科·拉巴纳一道，成为法式时尚更为年轻的代表。

► 安东尼奥、贝利、埃泰德吉、雅各布松、奎恩特、罗西耶

埃马纽埃尔·坎恩，1937 年生于法国巴黎，2017 年卒于法国巴黎；女式成衣；安东尼奥·洛佩绘，1967 年刊于法国版《她》杂志。

克里斯蒂娜·金（Christina Kim），多莎（Dosa）

　　图为博洛尼亚的音乐博物馆中展出的一幅装置艺术作品。在极富冲击力的布景中，出自多莎的精致服饰，从天花板上以一种极轻盈的方式悬垂下来。"轻盈"与"精致"是贯穿克里斯蒂娜·金作品的两大关键词。作为多莎的设计师，她的设计主要受到传统及民族面料的启发。多莎品牌创立于1983年，设计师金虽然生于韩国，但绝大多数时间都在洛杉矶生活。因受到太极老师传统中式罩衣的启发，金设计出了以重质水洗亚麻制成的类似款式，并在此基础上衍生出整套设计哲学。自此之后，金不断精进设计，用简单的廓形和不同的面料组合起来，面料色彩色调舒缓、色彩斑斓，前者源自她的韩国背景，后者则取材于不同的文化。出于环保考量，金同时也会使用服饰制作过程中所产生的边角料制作家居用品。

▶ 陈泰玉、松田光弘、佐兰

克里斯蒂娜·金，1957年生于韩国首尔；图中的作品名为"坚达尼的生命（Life of Jamdani）"，2008年在意大利博洛尼亚的音乐博物馆展出；皮姆工作室（Studio Pym）摄。

尼古拉斯·柯克伍德（**Nicholas Kirkwood**）

<div style="text-align: right">鞋履设计师</div>

尼古拉斯·柯克伍德毕业于考德威纳斯学院，一所极富声望、专攻鞋履研究的专业学院（现已并入伦敦时装学院）。柯克伍德设计了一系列令人惊奇的鞋履，其精湛的技艺更是锦上添花。2005 年，柯克伍德创立了个人品牌，后于 2011 年在伦敦开设精品店，其中的设计系列颇有向已故艺术家基思·哈林（Keith Haring）致敬之感。图中的这双"弹性伸缩"长靴，鞋面采用哈林设计的大胆图案，由施华洛世奇水晶包裹，鞋底还加装了滑轮。这双靴子不仅是整个系列的亮点，同时也是 20 世纪 80 年代的浮华夸张与街头文化的杰出体现。他的设计受到潮流与艺术的双重影响，他曾与彼得·皮洛托、埃德姆和罗达特（Rodarte）等品牌合作。2010 年，柯克伍德在英国时尚大奖中被评为最佳配饰设计师荣誉；同年，他被意大利鞋履品牌波利尼（Pollini）任命为创意总监。

► 布洛、埃德姆、皮洛托、特里西

尼古拉斯·柯克伍德，1980 年生于德国明斯特；图为尼古拉斯·柯克伍德滑轮靴、2011 年。

安妮·克莱因（**Anne Klein**）

长袖 T 恤外搭白色连体衣，再系上一条腰带，这涵盖了安妮·克莱因设计中的所有实用细节。克莱因只是错过了发明美式设计师便装的先机。继 20 世纪 30 年代至 40 年代的麦卡德尔、莱塞和马克斯韦尔等前辈之后——她的作品成为当代便装典范，满足了现代女性的着装需求。1948 年，克莱因在"朝气老成"（Junior Sophisticates）服装公司开始职业生涯。她始终着眼于易打理、舒适、柔软（尤其是晚装中所采用的平纹面料）、易搭配（有意识地使单品便于搭配）及宽松的短袍和外衣。20 世纪 50 年代至 60 年代，她在运动装的基础上设计了运动紧身衣及其变体，成为当时美式设计师便装的行业标准。受到她的指引，唐娜·卡兰和路易斯·德洛利奥两位设计师均推出了适合多种不同身形的服饰（克莱因时至今日仍是如此）。

▶ 德洛利奥、莱塞、麦卡德尔、马克斯韦尔、罗德里格斯

卡尔文·克莱因（**Calvin Klein**）

劳伦·赫顿身穿一件简洁的束腰短夹克，搭配男款打褶裤，腰间系着一条丝质腰带，内搭一件干净的白色上衣。尽管款式可能发生了改变，但卡尔文·克莱因作品的核心精神却在此后的 30 年间得以延续，并确立了现代时尚的多功能性。20 世纪 70 年代，克莱因率先发明设计师牛仔裤这一概念，时至今日，设计师品牌已成为一种营销手段。同时，克莱因还以聪明的营销策略而为人所知（从波姬·小丝轻声耳语"在我和我的卡尔文牛仔裤之间，别无他物"，到 20 世纪 80 年代四处悬挂的巨幅男士及女士内衣广告牌），被认为是最能把握时代精神的设计师。如今，卡尔文·克莱因旗下已拓展出包括牛仔裤和内衣在内的一系列产品线。2003 年，克莱因将公司出售给菲利普·范霍伊森（Phillips-Van Heusen）集团，但在同年任命弗朗西斯科·科斯塔（Francisco Costa）为卡尔文·克莱因系列女装的创意总监。

► 巴龙、科丁顿、赫顿、莫斯、特林顿、韦伯

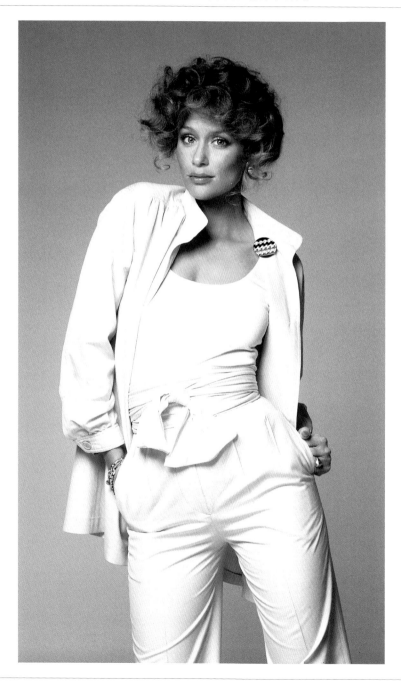

卡尔文·克莱因，1942 年生于美国纽约；图为劳伦·赫顿身着米色服装；弗朗切斯科·斯卡乌洛摄，1974 年刊于美国版《时尚》杂志。

威廉 · 克莱因（William Klein）

在克莱因所创造的美妙景致中，观者总是处于最佳位置。1960 年，在罗马西班牙广场所举办的一场罗贝托·卡普奇连衣裙展会中，西蒙娜·达扬古儿乎要迎面走入观众群中；而相向而行的妮娜·德沃斯则回过头来，似乎发现了她们身上的裙子都具有如此强烈的欧普艺术感，并且是如此相似。只有"偶然"路过，骑着黄蜂牌小摩托的男士告诉我们，这一场景是发生在街头，而非某个装饰好的 T 形台上。20 世纪 50 年代，摄影师们多偏好自然主义或与之类似的风格，而克莱因的作品不仅代表了时尚摄影的最高水准，也与当时的大多数摄影师形成区隔，克莱因追求惊艳的视觉效果。后来，克莱因转型成为一名电影导演，在讽刺电影《你是谁，波莉·玛古？》（ *Qui êtes-vous, Polly Maggoo?* ，1966 ）中，克莱因大胆表达了他对于时尚的负面见解。这部电影如今已成为时尚界的传奇之作。克莱因看上去并不关心服饰本身，古怪且夸张的视觉表达才是他的真正追求。

► 卡普奇、库雷热、方塔纳、凯利、保莱特

威廉·克莱因，1928 年生于美国纽约；图为罗贝托·卡普奇黑白色连衣裙；1960 年刊于美国版《时尚》杂志。

尼克·奈特（Nick Knight）

<div style="text-align: right">摄影师</div>

　　年轻的模特戴文（Devon）看上去脆弱娇嫩，她的脸上被化妆师托波利诺（Topolino）画上了疤痕。尽管她的姿势和表情中都带着极强的反抗意味，但摄影师尼克·奈特的这幅作品仍旧使人感到极为不安。这是一幅颇为极端的时尚摄影作品。"如果你想要的是真实，朝窗外看就好了。"奈特如是说。像 20 世纪 90 年代的许多其他

摄影师一样，奈特也会对照片进行后期处理，以强化冲击力。他的摄影作品多次登上《时尚》和《i-D》封面，通常带有虚幻色彩，但同时也包含令人不安的暴力表达，正如这张照片所表达的那样。它们既关注时尚潮流，同时也注重表达形状，如这张照片中所呈现出的几何形态。因秉持突破常规的美学观念，他曾为《时尚》杂志掌镜，拍

摄过一位 14 号尺码的模特，还为李维斯的广告活动拍摄过一位古稀之年的老人。他还是线上时尚及电影平台秀场工作室（SHOWstudio.com）的创始人。

▶ 麦昆、秀场工作室、施特劳斯、托波利诺

尼克·奈特，1958 年生于英国伦敦；图为奈特的摄影作品，照片中，模特戴文身穿织锦连帽斗篷，由亚历山大·麦昆设计；1996 年。

菲尔·奈特（Phil Knight）和比尔·鲍尔曼（Bill Bowerman），耐克（Nike）　　设计师

　　仿佛正发出"嗖"声的钩状标志已成为体育用品市场的一大标志。耐克的两位创始人中，菲尔·奈特曾是俄勒冈大学的一名长跑运动员。1971 年，他创立蓝带体育用品公司（Blue Ribbon Sports），很快开始生产自己的产品。后来，他将公司改名为"Nike"（耐克），来源于长着翅膀的希腊胜利女神"Nike"（尼姬）。耐克的成功很大程度上要归功于塑造的品牌形象，在这一过程中，广告扮演了比产品更为重要的角色。公司的众多广告语，包括"Just do it"，总是态度严苛且毫无妥协。因在广告中主张"从来不存在赢得银牌的说法——你就是输掉了金牌"，耐克受到奥林匹克委员会的批评。借助运动服饰的街头化潮流，耐克推出风格时尚的限量版设计，获得大量收藏家的关注，在运动及时尚两个不同的市场均呈现出越来越多的技术创新。

► D. 贝克汉姆、克劳馥、达斯勒、埃什特、拉科斯特

菲尔·奈特，1938 年生于美国俄勒冈州波特兰；**比尔·鲍尔曼**，1911 年生于美国俄勒冈州波特兰，1999 年卒于美国俄勒冈州福斯尔；图为阿利森·费利克斯（Allyson Felix）为耐克"巅峰 287"系列做模特拍摄的广告，2013 年。

小林由纪夫（**Yukio Kobayashi**）

这张照片摄于1996年，作者是以表现纽约毒品文化见长的传奇摄影师南·戈丁（Nan Goldin），选自摄影集《裸露纽约——当南·戈丁遇见小林由纪夫》（*Naked New York-Nan Goldin meets Yukio Kobayashi*）。小林自1983年起担任松田光弘男装线设计师，后又在1995年底接手女装线，成为主设计师。这张照片中的服饰出自松田光弘1996秋冬系列，着力表现其"原始能力与艺术特质"。小林以一种非同寻常的手法，突破传统设计风格，用诸如"针刺"和绗针等先进的缝纫及装饰技法，制作出经典的中性风格服饰。"在我看来，"他曾说，"时尚和艺术密不可分……它们都需要持续的培育和发展，才能历久弥新。"照片中，半透明服饰上的印花映衬在裸露的肌肤上，如同复杂的文身。

▶ 五十川明、基奥、松田光弘

小林由纪夫，1951年生于日本新潟县；照片中，模特身穿小林由纪夫设计的松田光弘1996秋冬系列；南·戈丁摄。

迈克尔·科尔斯（**Michael Kors**）

迈克尔·科尔斯的志向，是设计出既光彩夺目，又适合日常穿着的服饰。照片中的凯特·莫斯身穿无肩带黑色套装，站在跑道上，手里拿着印有美国国旗的头盔，极好地概括了设计师的风格：性感、有趣而实用。孩提时代的迈克尔·科尔斯有两个职业目标——要么成为一名电影明星，要么成为一名时装设计师，最终他实现了后者。

在纽约时装技术学院学习后，他选择进入一家精品店继续深造，最终成为该店的设计师。1981年，他成立了个人品牌，后于1990年推出男装系列。科尔斯所设计的服饰造型极简但用料奢华。他喜欢层次丰富的廓形，偏好使用羊绒、小羊皮、丝绸及欧根纱等面料，而非廉价替代品。1998年，他开始为法国奢侈品牌思琳设计服装，同期，马

克·雅各布斯前往路易·威登担任设计师。2003秋冬系列是科尔斯为思琳设计的最后一个系列。

► 思琳、艾森、雅各布斯、米兹拉希、莫斯、理查森、泰勒

迈克尔·科尔斯，1959年生于美国纽约；照片中，凯特·莫斯身穿弹力无肩带上装搭配七分运动裤；特里·理查森摄，1997年刊于《时尚芭莎》杂志。

大卫·拉沙佩勒（**David LaChapelle**）

摄影师

　　"我痴迷于戏剧性与放肆感。我喜欢那些疯狂的场景。"拉沙佩勒说。他为约翰·加利亚诺所拍摄的这张名为"挤奶女工"的作品，令人过目难忘。幼年时，他的母亲会整理那些经过精心造型的照片，"家庭相册中的我们看上去就像范德比尔特家族成员一样。我的母亲通过照片来重构现实"。从民风保守的康涅狄格州移居作风浮夸的卡罗来纳州，拉沙佩勒学会了"欣赏造作"。他 15 岁离家只身前往纽约，并成为纽约传奇夜店 54 俱乐部的一名服务员——"那些波普意象，对我产生了巨大影响"。在一场迷幻皮草（The Psychedelic Furs）的演唱会上，他认识了安迪·沃霍尔，后来又通过面试成为其雇员。"于我而言，拍摄照片的过程，从构想到实施，都是从现实生活中逃离。"他说。他的拍摄风格极为戏剧化，他希望自己的拍摄对象亦是如此。"只有喜欢表现自己的人，才是好模特。"

▶ 加利亚诺、R. 詹姆斯、范德比尔特、沃霍尔

大卫·拉沙佩勒，1963 年生于美国康涅狄格州哈特福德；"挤奶女工"；1996 年刊于《明星》（*Stern*）。

勒内·拉科斯特（René Lacoste）

　　法国网球明星勒内·拉科斯特在 1933 年推出了自己的马球衫品牌。16 年前，他因打赌赢得一只鳄鱼皮手提箱，而被人们称为"鳄鱼"。"我的朋友画了一只鳄鱼，"他说，"我把它绣在比赛时穿的一件轻便夹克上。"他的马球衫是运动装时尚化的开山之作。如今，拉科斯特旗下已发展出休闲装、高尔夫运动装及网球运动装多个产品系列，他因此成为 20 世纪蓬勃发展的运动装行业的先行者。拉科斯特的鳄鱼是最知名的时尚徽标之一，令全世界热爱名牌的年轻人趋之若鹜。当 20 世纪 80 年代对名牌的追捧到达顶峰之时，拉科斯特变得极为流行，从老挝到利物浦。利物浦的那些工薪阶层球迷开始穿着像拉科斯特这样的高端品牌，作为成功人士的象征。时至今日，拉科斯特仍是便装及生活方式市场的主流品牌。

▶ 达斯勒、詹特森、奈特和鲍尔曼

勒内·拉科斯特，1904 年生于法国巴黎，1996 年卒于法国圣让-德吕兹；图为勒内·拉科斯特身穿鳄鱼图案轻便夹克，1927 年。

克里斯蒂安·拉克鲁瓦（Christian Lacroix）

这件印花连体衣以珠钉点缀，同时搭配着奢华的珠宝，概括出克里斯蒂安·拉克鲁瓦的定位：以华丽的风格对抗色彩单一的权力装束。克里斯蒂安的祖父是位花花公子，他会用绿色丝绸装饰西装套装，正是他激发了克里斯蒂安对18世纪的浓厚兴趣，无论是蓬帕杜夫人（Madame de Pompadour）还是路易十四。旧制度的奢华风格极大地影响了他的个人风格，同时，法国南部血统也在他的设计中有所体现。拉克鲁瓦曾为爱马仕设计服装，后于1981年加入帕图时装店。1984年，他为帕图时装店设计的服装系列重新将生活气息带入高级时装之中。1987年，拉克鲁瓦创办自己的时装店，无所畏惧的个人风格很快让他声名大噪。1993年，他将公司出售给路威酩轩集团，后者又在2003年将其转售给费力克集团（Falic Group）。在2009年的全球衰退中，该品牌被托管。拉克鲁瓦继续担任设计师，2011年他曾与非比寻常（Desigual）合作。

▶ 埃特罗、吉利、爱马仕、帕图、珀尔、普奇（Pucci）、特斯蒂诺

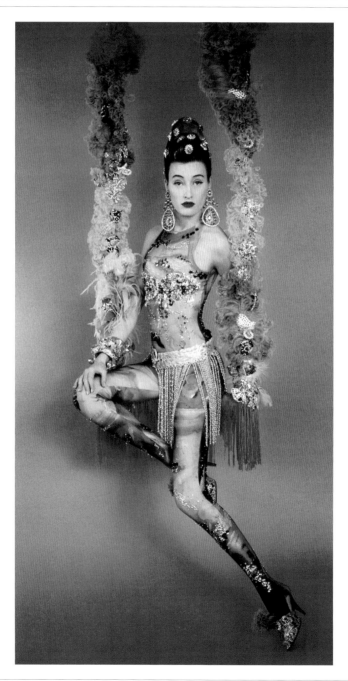

克里斯蒂安·拉克鲁瓦. 1951年生于法国阿尔勒；玛丽·索菲（Marie Sophie）身穿印花刺绣紧身连衣裤；马里奥·特斯蒂诺摄于1990年。

嘎嘎小姐（Lady Gaga）

在洛杉矶举行的 2010 MTV 音乐录影带大奖（MTV Video Music Awards）颁奖典礼中，嘎嘎小姐将一件由生牛肉制成的连衣裙作为当晚的第三套造型。设计理念由嘎嘎小姐创意团队"嘎嘎工作室"（Haus of Gaga）的时尚总监尼古拉·福尔米凯蒂提出（包括与连衣裙搭配的靴子、手包和头饰）。这位流行音乐巨星之所以能够风靡全球，与其独树一帜的视觉造型密不可分。斯特凡尼·杰尔马诺塔（Stefani Germanotta）生于 1986 年，在纽约长大，就读于上城区的女子基督教教会学校。后来却风格一转，以"嘎嘎小姐"的艺名和狂野的表演风格在下城区的俱乐部中打开局面，并吸引了大批忠实乐迷。后来，这股风潮席卷全球。她的着装风格令人过目难忘，标志性穿搭包括一件镶满透明气泡的连体衣、一件由许多科米蛙制成的外套（两套造型均不含裤装，是非常典型的嘎嘎作风），以及由亚历山大·麦昆设计的狰狞高跟鞋。

► 布洛、福尔米凯蒂、加利亚诺、吉尼斯、G. 琼斯、沃霍尔

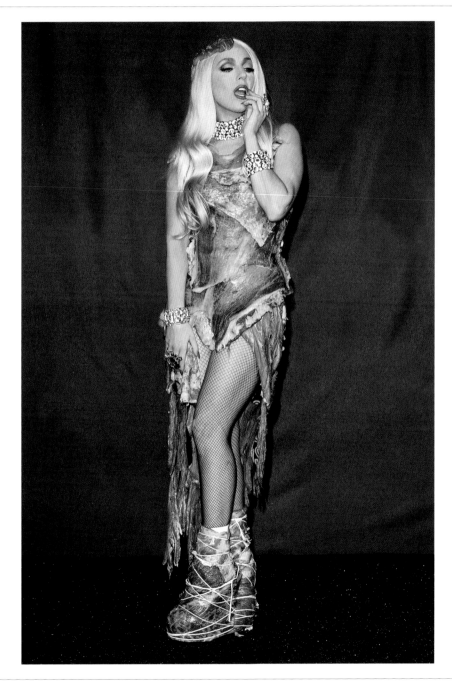

嘎嘎小姐，本名斯特凡尼·乔安妮·安杰利娜·杰尔马诺塔（Stefani Joanne Angelina Germanotta），1986 年生于美国纽约；图为 MTV 音乐录影带大奖上的嘎嘎小姐，2010 年。

卡尔·拉格斐（**Karl Lagerfeld**）

拉格斐曾说："能量永远是全新的，没有旧的能量，你也无法储存能量。也许对于电力来说可以，但是对于创意来说不行。"他言行一致。在拉格斐极为高产的职业生涯中，他频繁地重新定义自己及整个时尚行业。拉格斐从艺术和文化中贪婪地汲取养分，在巴尔曼开始职业生涯后，他先后在蔻依和芬迪担任设计师，最终进入香奈儿，

并使其重新焕发光彩。以可可·香奈儿的经典单品粗花呢套装为例，拉格斐从中汲取灵感并改造，逐步使香奈儿成为我们今天所见到的奢侈品帝国。作为知名人士的拉格斐，曾因一句令人震惊的表态而为人所知（"iPod 播放器是天才般的发明，我有 300 个！"）。此外，他还常年保持自己的招牌造型，黑色修身西装，洁白衬衫衣领，梳着马

尾辫。对于当代时尚界而言，拉格斐始终是最重要且最具影响力的创意力量之一。

▶ 巴尔曼、香奈儿、法思、芬迪、莱热、勒努瓦（Lenoir）

卡尔·拉格斐，1938 年生于德国汉堡，2019 年卒于法国巴黎；图为拉格斐与身穿香奈儿 2005 秋冬成衣系列的模特们在一起；奥利维尔·霍斯勒特（Olivier Hostlet）摄。

勒内·朱尔·拉利克（René Jules Lalique）

　　一枚由黄金和菱形碧玺制成的蜻蜓造型胸针，展示出拉利克绝佳的模仿功力和精湛的细节表现技术。19世纪90年代，金匠大师勒内·拉利克是新艺术运动在珠宝领域的发起者。后来，他又成为一名重要的琉璃创作者。与众不同的是，相比于稀缺性，拉利克更看重原材料的美学价值。

装饰功能是其核心关注点，其装饰精美的发梳在当时极受欢迎。拉利克的许多作品都以自然世界为灵感来源，昆虫、动物、花朵，不一而足。许多作品从如画的风景中汲取灵感，如一片林中空地下方悬着一颗珍珠。为强化视觉冲击力，拉利克的作品往往尺寸巨大，因此深受萨拉·伯恩哈

特等风格浮夸的名流喜爱。20世纪20年代至30年代，拉利克开始制作琉璃珠宝，完成了大量琉璃戒指和丝绳吊坠项链。

▶ 宝格丽、蒂凡尼、温斯顿

勒内·朱尔·拉利克，1860年生于法国阿伊，1945年卒于法国巴黎；图为拉利克设计的菱形碧玺吊坠饰针，约1900年前后。

皮诺·兰切蒂（**Pino Lancetti**）

两位模特正在为皮诺·兰切蒂的时装秀走秀。她们身上的礼服细节精致，与缎子般的秀发相互映衬，这种风格极受当时上流社会的喜爱，而他们正是皮诺·兰切蒂的主要客户。两条裙子均采用高腰设计，裙体倾泻而下，搭配合适的披肩，凸显庄重之感。兰切蒂原本是位画家，移居罗马后因为"觉得有趣"，开始为设计师们设计插画，并因此踏入时尚领域。1963 年，他发布了极富开创性的"军装线"系列，首次将制服引入时装设计。他的设计风格，也不出所料地融入了绘画元素，从莫迪里阿尼到毕加索，再到印象派，均是其灵感来源。其造型往往具有淳朴的民族风味，常使用柔软的印花布料，即便是军装线产品，也会通过使用穗带凸显其民族特色。兰切蒂并未面向全球推广自己的设计，其知名度在日本和意大利最高。兰切蒂本人已于 2001 年退休。

► 拉皮迪、麦克法登、舍雷尔（Scherrer）、斯托里（Storey）

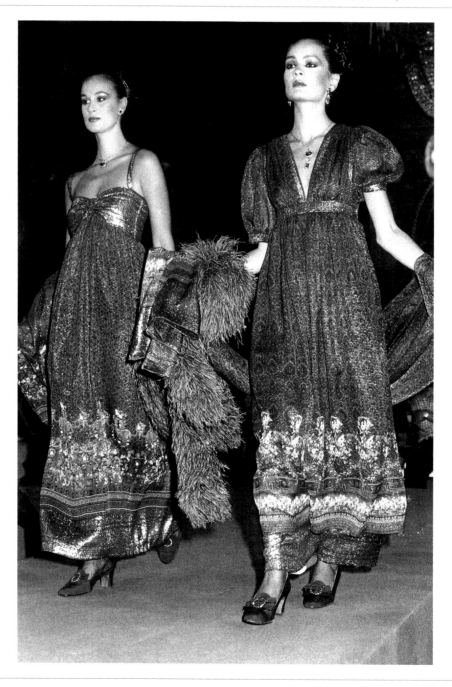

皮诺·兰切蒂，1935 年生于意大利巴斯蒂亚翁布拉，2007 年卒于意大利罗马；金色晚装礼服；1977 年刊于《女装日报》。

肯尼思·杰伊·莱恩（Kenneth Jay Lane）

<div style="text-align:right">珠宝设计师</div>

肯尼思·杰伊·莱恩曾被《时代》杂志誉为"无可争议的时装珠宝之王"，他坚信每位女性都有光彩照人的权利——无论她收入几何，地位高低。莱恩并不会像许多设计师那样摆出精英姿态。职业生涯早期，他曾在罗歇·维维耶（Roger Vivier）的指导下，为克里斯蒂安·迪奥设计鞋履。1963年，他下定决心要成为一名时装珠宝设计师。于是，在业余时间，他会用条纹、图案和水晶等元素装饰廉价的塑料手镯和脚环。他还尝试使用不那么昂贵的原材料来设计，在设计中，莱恩会用人造塑料来搭配玻璃质仿制钻石，类似的组合在20世纪80年代至90年代大为流行。他的客户们往往也是天然珠宝的爱好者，如杰奎琳·肯尼迪、伊丽莎白·泰勒、贝比·佩利（Babe Paley）、芭芭拉·布什（Barbara Bush）和琼·柯琳斯（Joan Collins）。

► 巴特勒、肯尼迪、莱贝尔（Leiber）、佩利、维维耶

肯尼思·杰伊·莱恩，1932年生于美国密歇根州底特律，2017年卒于美国纽约州曼哈顿；图为佩戴莱恩设计的珠宝的保莉特·斯通（Paulette Stone）；诺曼·伊尔斯（Norman Eales）摄于1967年。

赫尔穆特·朗（**Helmut Lang**）

夸张且富有戏剧性的头饰，搭配简洁的背心，极好地概括了赫尔穆特·朗的设计风格，他是 20 世纪 90 年代最受追捧的设计师之一。在设计中，他极为重视科技的应用，几乎从不使用天然面料。"都市""洁净""现代"贯穿朗的作品，其忧郁的设计风格极具辨识度。他形容自己设计的服饰"传递出一种会为真正的有识者所欣赏的隐秘感"。1977 年，朗推出个人品牌。1986 年，他在巴黎的时装首秀大获成功，并因此受到追捧。其设计哲学的本质，是先创造出一种简单的廓形，然后通过组合材质、轻薄的和厚重的、闪光的和哑光的，以及鲜亮的色彩，使其变得丰富。在成功经营事业 30 年后，2005 年，朗从设计师的职位上退休，但继续着作为一名艺术家的职业生涯。2006 年，在迈克尔·科洛沃斯（Michael Colovos）和妮科尔·科洛沃斯（Nicole Colovos）接任设计总监后，重新创立品牌。

► 卡帕萨、克里根、桑德尔、特勒、坦南特

赫尔穆特·朗，1956 年生于奥地利维也纳；图为柯尔斯滕·欧文（Kirsten Owen）佩戴着朗设计的羽毛头饰；于尔根·特勒摄于 1997 年。

让娜·朗万（**Jeanne Lanvin**）

收腰伞状长裙是让娜·朗万的特色，如模特和地板上的设计图所呈现的那样。朗万夫人因复古长裙而为人所知，在维奥内、香奈儿和让·帕图等设计师都在着力对各自的风格进行现代化改造时，朗万却选择坚守其浪漫主义风格。第一次世界大战爆发前夕，朗万创立了自己的高级时装店，并将个人品牌命名为浪凡。当战争结束时，她已经 51 岁了。她没有选择引领变革潮流，而是选择坚守此前的风格——基于 1915 年至 1916 年间的伞裙线条，进行细微的调整。此外，朗万夫人还因母女装的设计及 1926 年拓展男装系列而为人所知。20 世纪 60 年代，朗万被欧莱雅集团收购，后又几经易手。作为目前仍在运营的历史最为悠久的时装品牌，在 2001 年由阿尔伯·埃尔瓦斯接任创意总监后，浪凡在 21 世纪继续焕发生机。

► 阿贝、阿诺德、卡斯蒂略、克拉维、埃尔瓦斯、格雷斯、波烈

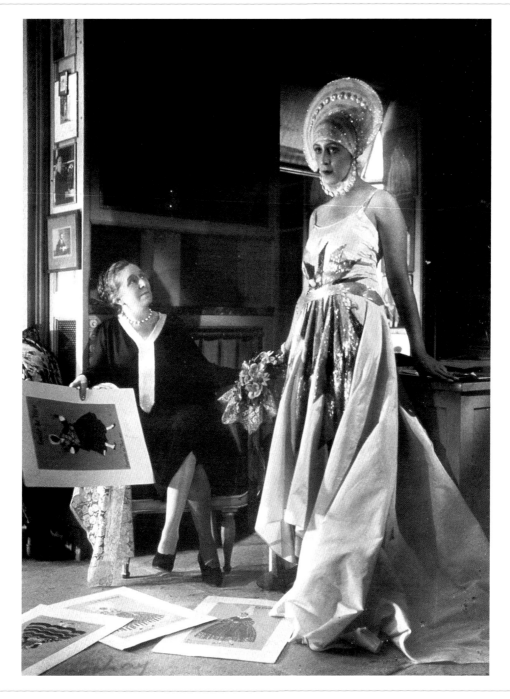

泰德·拉皮迪（Ted Lapidus）

　　1977 年的时装秀后台，设计师泰德·拉皮迪和他的模特为伊芙·阿诺德的拍摄摆好了姿势。利洛（Lilo）身上的乔其纱连衣裙由拉皮迪设计，是典型的浪漫主义风格。尽管采用了繁复的刺绣和钉珠，其廓形却显得相对休闲，领口采用束带式设计，裙体则拥有丰富的层次——这些细节处理多见于日装。1949 年，拉皮迪在东京取得工程学学位，但受到父亲，一位俄国裁缝的启发，拉皮迪最终选择进入时尚行业。通过融合两个不同领域的知识，拉皮迪成为廓形剪裁方面的专家。

曾在日本亲身体验高科技的他，十分重视融合科技和时尚。因此，其旗下产品线既有批量化产品，同时也会将精确剪裁应用于定制系列。

▶ 阿诺德、兰切蒂、麦克法登

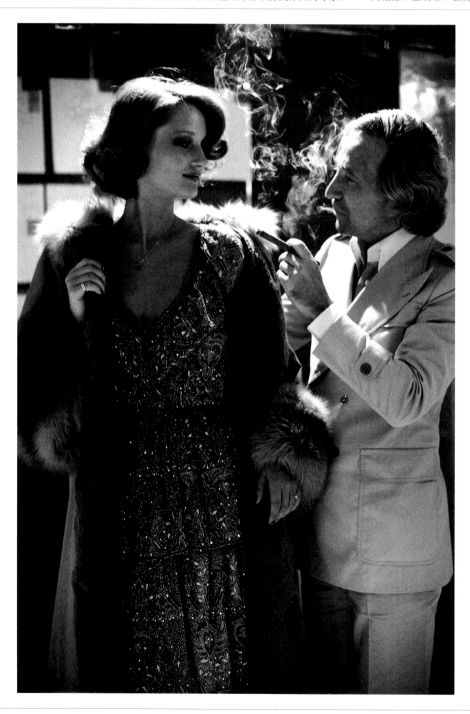

泰德·拉皮迪，原名埃德蒙·拉皮迪（Edmond Lapidus），1929 年生于法国巴黎，2008 年卒于法国戛纳；图为泰德·拉皮迪与身穿钉珠连衣裙的利洛；伊芙·阿诺德摄，1977 年刊于法国版《时尚》杂志。

姬龙雪（Guy Laroche）

姬龙雪的职业生涯开始于巴黎的一家女帽制造商，后来，他辗转来到纽约第七大道。重返巴黎后，他被高级时装店让·德塞聘用。因学徒期表现颇为出色，1957 年，他开设了自己的时装店。姬龙雪因其精湛的剪裁技艺而为人所知。他的早期作品受到克里斯托巴尔·巴伦西亚加建筑化剪裁的影响，但后来逐步为其严谨风格注入轻快的新鲜感，以获得更多年轻女性的青睐。因此，1960 年，在其高级定制业务之外，姬龙雪又引入了新的成衣产品线。姬龙雪为正装赋予女性韵味，因此为人所铭记——尤其是他设计的高腰线连衣裙，裙体柔和收至抬高的腰线之中。随后十年间，他所设计的裤装套装，作为一种女性解放标志，成为新的着装标准。

▶ 德塞、法思、三宅一生、保莱特、华伦天奴

姬龙雪，1921 年生于法国拉罗谢尔，1989 年卒于法国巴黎；照片中，两位模特身穿姬龙雪粗花呢套装及羊毛配饰；克里斯·摩尔摄于 1971 年。

埃斯蒂·劳德（Estée Lauder）

化妆品生产商

　　这幅摄于 1961 年的雅诗兰黛造型照需要阴影、布光及大量眼线液的配合才能完成。劳德于 1946 年创立了自己的公司，并成为纽约的化妆品女王之一。劳德生于纽约，母亲来自富裕的匈牙利家庭，父亲是捷克斯洛伐克人。她对护肤品的兴趣源自舅舅约翰。他作为一名皮肤科医生，在美国短住期间，因发现劳德用肥皂洗脸而批评了她。在舅舅的指点下，劳德家族建立了一座实验室来生产面霜，这种面霜受到朋友们的欢迎，并很快一传十、十传百。后来，劳德受邀前往曼哈顿的一家沙龙售卖产品，正式开始化妆品生意。雅诗兰黛鼓励女性为自己购买化妆品，并且是最早推出完整化妆品线的品牌之一。如今，雅诗兰黛已成长为一家化妆品巨头，将雅男士（Aramis）、倩碧（Clinique）、配方（Prescriptives）、悦木之源（Origins）、艾凡达（Aveda）和芭比·波朗等品牌收入麾下。

▶ 波朗、朵薇玛、法克特、霍斯特、雷维永

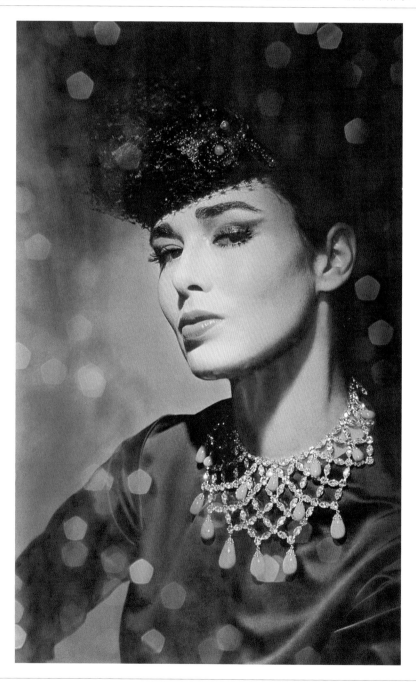

埃斯蒂·劳德，1906 年生于美国纽约，2004 年卒于美国纽约；图为雅诗兰黛妆容展示；霍斯特·P.霍斯特摄，1961 年刊于美国版《时尚》杂志。

拉夫·劳伦（**Ralph Lauren**）

设计师

1988 年起，拉夫·劳伦的广告取景地一直选择在加利福尼亚州的一处牧场。他的时尚观点借由布鲁斯·韦伯的作品得以体现，主要面向那些在康涅狄格州拥有房产，同时又在加利福尼亚州帕萨迪纳拥有牧场的富裕阶层。劳伦不止是全球最著名的时尚产品设计师，更是一位聪明的营销专家；其设计体现着白人盎格鲁-撒克逊新教徒的生活方式，满足各种不同需求，从前往异国的旅行到金融精英的商业套装。劳伦在 1968 年推出的男装品牌马球（Polo）如今已成为全球知名品牌，其服饰更是成为地位的象征，风格借鉴自古董服饰，同时又在复古典雅中注入新的特征。在劳伦担任服装设计的电影《了不起的盖茨比》（*The Great Gatsby*，1974）和《安妮·霍尔》（*Annie Hall*，1977）中，极好地体现了这种美学风格。此后，这成为他的标志性风格。

► 阿布德、布鲁克斯、希尔费格、韦伯

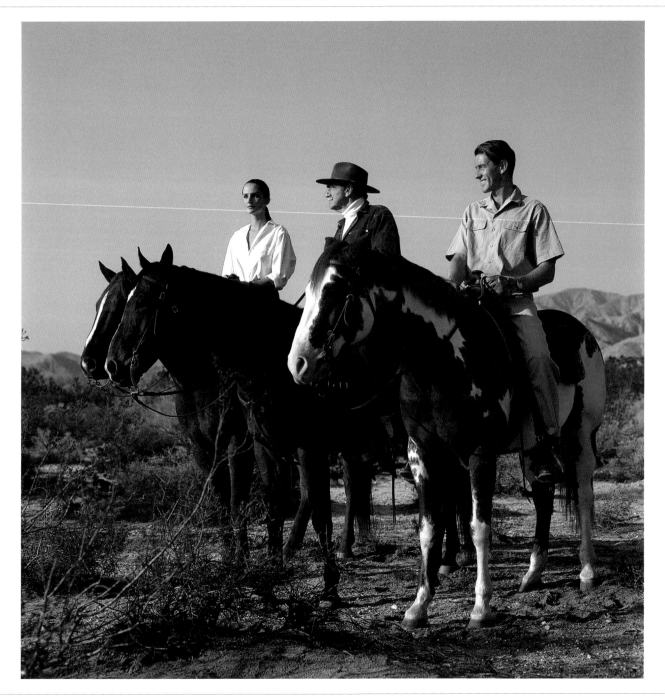

拉夫·劳伦，1939 年生于美国纽约；图为马球衫广告，摄于加利福尼亚州帕萨迪纳；布鲁斯·韦伯摄于 1988 年。

埃尔韦·莱热（Hervé Léger）

　　这些用弹性绷带手工缝制而成的彩虹色连衣裙，与加长版的泳装并无二致。埃尔韦·莱热跟随卡尔·拉格斐习得精湛技艺，先后为芬迪和香奈儿设计泳装。莱热擅长"重塑"身体，相较于引领潮流，他更关心如何通过修饰女性形体，使其趋于完美。他曾表示，自己的衣服是为那些"受够了时尚的变化无常，对潮流毫不在意，拒绝沦为衣架"的女性所设计。在"弯腰裙"中拼接使用弹力带使他经常被拿来和阿瑟丁·阿拉亚做比较。但莱热无疑是践行 20 世纪 80 年代"迷人身段"潮流中简洁风格与流畅线条的先行者，这一造型也成为他个人风格的代名词。在 1998 年被 BCBG 麦克斯·阿兹利亚（BCBG Max Azria）收购后，品牌现已更名为麦克斯·阿兹利亚之埃尔韦·莱热（Hervé Léger by Max Azria）"。

▶ 阿拉亚、香奈儿、伊内兹和维努德、莫德尔、穆勒

埃尔韦·莱热，1957 年生于法国巴波姆；乔安娜；伊内兹和维努德摄于 1995 年。

朱迪思·莱贝尔（Judith Leiber）

20世纪60年代起，一个由朱迪思·莱贝尔设计的光彩熠熠的晚礼服包便是好莱坞明星们整套造型的亮点。尽管伊丽莎白·赫尔利（Elizabeth Hurley）手中的这只晚礼服包颇为闪亮，但总体却算得上相对低调。"我喜欢做那些尽管看上去疯狂，却很实用的东西。"莱贝尔说。她曾送给第一夫人希拉里·克林顿一只以白宫御

猫"袜子"为原型的手包。瓢虫、泰迪熊、水果和法贝热彩蛋，都被她融入莱茵石制成的奇思妙想之中。尽管莱贝尔曾有机会前往伦敦国王大学攻读化学专业，但第二次世界大战的爆发使她不得不继续待在布达佩斯，做一位制包大师的学徒。1947年，莱贝尔迁居纽约，后于1963年开创了时装生意。她设计的手提包受到众多顾客的喜爱，

其中就包括美国的社交女王帕特·巴克利（Pat Buckley），她像对待艺术品那样对待莱贝尔的作品。莱贝尔本人对待作品的态度则谦逊许多："手提包不过是一个用来装饰的物件而已。"

▶ 巴特勒、莱恩、麦凯、王薇薇

朱迪思·莱贝尔，1921年生于匈牙利布达佩斯，2018年卒于美国纽约；图为手拿钻石化妆包的伊丽莎白·赫尔利与休·格兰特（Hugh Grant）；摄于1997年。

吕西安·勒隆（Lucien Lelong）

图中这件黑色丝绒晚礼服的袖子剪裁精良，类似中世纪礼袍，尖尖的袖口形似燕子的翅膀。礼服所采用的修身剪裁清晰地勾勒出穿着者的身形，尤其凸显腰部和髋部，裙摆部分则逐渐变宽，如鸟类尾部张开的羽毛。这条裙子如鸟类一般的造型，与20世纪30年代的超现实主义艺术运动有着千丝万缕的联系。勒隆在第一次世界大战之后创办了自己的高级时装店，并于1937年至1947年间担任巴黎高档时装公会主席。他说服占领巴黎的德国人允许法国高级时装店继续在巴黎经营，免于迁往柏林或维也纳。经过他的不懈努力，至少100家时装店得以在1940年至1944年德军占领巴黎期间继续经营。

► 巴尔曼、夏瑞蒂、德塞、纪梵希、霍伊宁根－许纳

吕西安·勒隆，1889年生于法国巴黎，1958年卒于法国昂格莱；黑色丝绒晚礼服；乔治·霍伊宁根－许纳摄，1934年刊于法国版《时尚》杂志。

温贝托·梁（**Humberto Leon**）和卡罗尔·李（**Carol Lim**）

秉持着与奥林匹克运动会类似的理念，开幕式（Opening Ceremony）凭借其全球化的视角和影响力，在时尚界脱颖而出。该品牌在 2002 年创立于纽约苏荷区，很快成为线上、线下潮流人士心目中的热门地标，创始人温贝托·梁和卡罗尔·李相识于洛杉矶加州大学伯克利分校就读期间。作为早期的线上购物者及宣传营销方案阅读者，梁和李用一种"跨国零售法"扩张开幕式，从各类渠道汲取灵感，并与克洛艾·塞维尼（Chloë Sevigny）、斯皮克·约恩（Spike Jonze）、罗达特及小野洋子等名人合作。2011 年，二人被高田贤三任命为创意总监，在原有的多样化配色及印花的基础上，为品牌引入年轻与活力，这足以证明他们不仅是出色的零售商，更具有非凡的设计才华。

▶ 高田贤三、莱费尔、穆里维、理查森

温贝托·梁，1975 年生于美国加利福尼亚州洛杉矶；**卡罗尔·李**，1975 年生于美国加利福尼亚州洛杉矶；开幕式 2011 初夏系列，琳赛·威尔森（Lindsey Wixon）担任模特；特里·理查森摄于 2010 年。

伦纳德（Leonard）

　　一缕头发从颌部下方绕过，用一枚巴勃罗和迪莉娅手绘发夹固定，这只是伦纳德创造的众多富有冲击力的发型之一。伦纳德对色彩的极致运用，开始于他为斯坦利·库布里克的电影《2001：太空漫游》（*2001: A Space Odyssey*, 1968）所做的造型。"我不得不竭尽全力，将一切做到极致，"伦纳德说，"将头发染成各种颜色。那些疯狂的色彩和非同寻常的造型，都是从那时开始的。"他的作品极具创新意识，并引领了 20 世纪 60 年代至 70 年代的潮流：披头士乐队的拖把头便出自伦纳德之手，当贾斯廷·德维尔纳夫（Justin de Villeneuve）将年轻的天才模特崔姬领到伦纳德那里后，伦纳德交出了令人惊艳的答卷。伦纳德在谢珀德布什集市（Shepherd's Bush Market）的一个水果摊偶遇德维尔纳夫，并请求崔姬为他创造的一种新发型做模特。修剪 8 小时后，伦纳德凭借跟随维达尔·沙逊（Vidal Sassoon）所习得的技艺，为崔姬打造了独一无二的流浪儿短发，她的事业也从此一飞冲天。

► 披头士乐队、梅塞耶亚和坎塞拉、沙逊、崔姬

伦纳德，全名伦纳德·刘易斯（Leonard Lewis），1938 年生于英国伦敦，2016 年卒于英国伦敦；图中模特的头发染色由伦纳德完成；巴里·拉特甘（Barry Lategan）摄于 1970 年。

乔治·勒帕普（Georges Lepape）

<div align="right">插画师</div>

这些名为"明日时尚"的插画堪称名副其实。乔治·勒帕普笔下这条由波烈设计的灯笼裤套装，尽管在当时看来显得惊世骇俗，却引领了女装解放的潮流。这幅插画选自乔治·勒帕普的所绘的《保罗·波烈设计作品集》（Les Choses de Paul Poiret）。勒帕普简洁且极富雕塑感的笔触，

完美勾勒了波烈设计的服装的廓形。波烈是首位跨界合作时尚和其他艺术门类的时装设计师，其雇佣乔治·勒帕普和保罗·伊里巴布等艺术家编撰限量版设计作品集的举动更是前无古人。勒帕普同时还为 20 世纪一本专注于时尚资讯及绘画作品的对开本杂志《时尚公报》供稿，其作品在 20

世纪 20 年代频繁登上《时尚》杂志封面。勒帕普是将立体主义等艺术运动引入时尚领域的关键人物。

▶ 巴比尔、贝尼托、德里昂、伊里巴、波烈

乔治·勒帕普，1887 年生于法国巴黎，1971 年卒于法国博纳瓦尔；"明日时尚"，选自《保罗·波烈设计作品集》，乔治·勒帕普绘于 1911 年。

萨拉·莱费尔（Sarah Lerfel），柯莱特（Colette）

零售商

作为最早的概念店之一，柯莱特至今仍保持着其独树一帜的风格——而这多亏了萨拉·莱费尔——柯莱特的创意总监及联合创始人。1997年，柯莱特开业，其开阔的流线型空间，成功吸引时尚人士重回巴黎闹市区，同时也吸引了来自世界各地的旅行者。其店名并非在向20世纪的同名法国小说家科莱特致敬，而是源于莱费尔的母亲兼柯莱特联合创始人——柯莱特·卢梭（Colette Rousseaux）。店面第一层主要出售运动鞋和艺术类杂志，店铺内的音乐经过精心挑选，共同反映出莱费尔在时尚、美食、艺术及设计方面不断变化的品味。楼上的空间则用来呈现更为昂贵的成衣商品。莱费尔在时尚界的丰富资源使柯莱特得以持续推出跨界系列，并使之成为品牌特色之一。

柯莱特曾独家发售爱马仕丝巾，还曾设立过一家香奈儿快闪店，艺术家法菲（Fafi）在每一只香奈儿绗缝手提包上绘制了特别的图案。

▶ 川久保玲、拉格斐、梁和李（Leon & Lim）、理查森

萨拉·莱费尔，1976年生于法国巴黎；图为位于巴黎圣奥诺雷大街的柯莱特时尚店；摄于2012年。

韦罗妮克·勒鲁瓦（Véronique Leroy）

韦罗妮克·勒鲁瓦曾被外界形容为"无可争议的巴黎式性感之王"。这件融合便装与晚装的礼服裙，便是勒鲁瓦尝试俗艳风格的绝佳体现。使用过时元素，是她的核心手法。图中的金属链和尼龙网在不久前还处于烂大街状态，金属链灵感源自香奈儿的手提包手柄，搭配奥普艺术风格的

人造运动装面料。这些受到二手店启发的设计涉及的主题多种多样，但均具有极强的反品味潜力，包括《霹雳娇娃》（Charlie's Angels）、波普艺术及科幻小说。在推出自己的品牌前，勒鲁瓦曾与阿拉亚共事，并掌握了人造纤维的处理方法。此外，与马蒂娜·西特邦的共事则让她了解到摇滚

酷妞风格。其品牌设计风格在新千年里不断进化，2005 年，她的首家时装店在巴黎开业，其作品系列亮相巴黎时装周。

► 海明威、伊内兹和维努德、西特邦

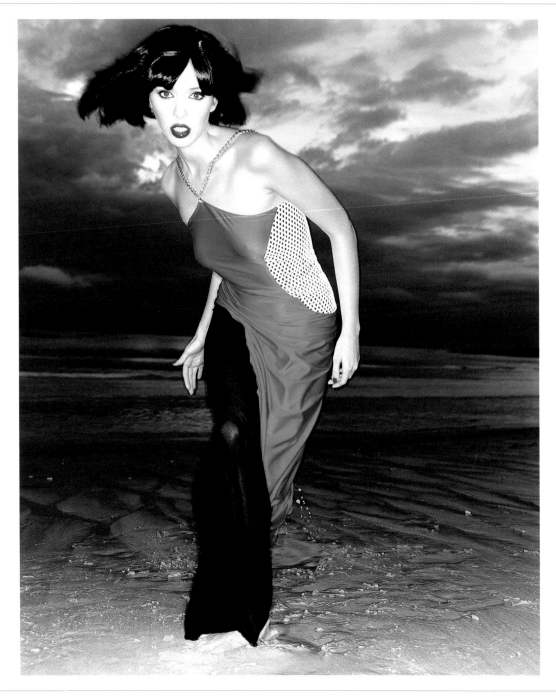

韦罗妮克·勒鲁瓦，1965 年生于比利时列日；图为勒鲁瓦设计的蓝色绕颈露背连衣裙；克里斯托夫·库特纳（Christophe Kutner）摄，1995 年刊于英国版《她》杂志。

阿尔贝·勒萨热（Albert Lesage）

刺绣工

图中这件绣着一排大象的波蕾若（bolero）外套，选自 1938 年的夏帕瑞丽"马戏团"系列。波烈是首位对刺绣展现出强烈兴趣的设计师。自此之后，刺绣便正式成为高级定制时装设计师偏爱的时装装饰之一。勒萨热时装店于 1922 年由刺绣大师阿尔贝·勒萨热创立。夏帕瑞丽基于与勒萨热时装店，尤其阿尔贝·勒萨热之子——弗朗索瓦的密切合作完成其设计，与精美华丽的刺绣相得益彰。夏帕瑞丽的设计廓形简单、肩部宽阔、腰线清晰，勒萨热的刺绣则进一步凸显其梦幻的气质。勒萨热时装店以嵌珠宝刺绣见长，其刺绣使夏帕瑞丽得以释放所有的超现实主义想法。

此后，卡尔·拉格斐因在香奈儿任职其间与该品牌合作多年。2011 年，弗朗索瓦·勒萨热去世后，休伯特·巴里埃（Hubert Barrière）被任命为勒萨热时装店的新负责人。

▶ 巴黎世家、纪梵希、圣洛朗、夏帕瑞丽、扬托尼

阿尔贝·勒萨热，1888 年生于法国巴黎，1949 年卒于法国巴黎；图为"马戏团"系列大象刺绣，为夏帕瑞丽设计，1938 年。

蒂娜·莱塞（Tina Leser）

　　条纹棉质衬衫搭配起卷裤脚的牛仔裤，可爱且富有朝气，凸显出第二次世界大战之后时尚界的清新潮流。战后崛起的新派设计师们聚焦于便装时尚化，蒂娜·莱塞便是其中之一。她起初在一家服装制造商担任设计师（直到 1952 年自立门户），其作品在海滩装、莎笼装、罩衣、泳装及带袖短夹克等日常服饰的基础上，受到一种更为正式的美学影响，如图中展示的这样。莱塞的母亲是一名画家，莱塞本人曾在费城和巴黎学习艺术、绘画、设计及雕塑。1935 年，莱塞移居火奴鲁鲁并创办了一家精品店，后于 1942 年迁往纽约。20 世纪 50 年代，她率先设计出七分哈伦裤。同时，她也被外界认为是首位制作出羊绒连衣裙的设计师。

▶ 康诺利、A. 克莱因、麦卡德尔、马克斯韦尔、辛普森

蒂娜·莱塞，1910 年生于美国宾夕法尼亚州，1986 年卒于美国纽约州沙点；墨西哥式棉衬衣搭牛仔裤；约翰·劳林斯（John Rawlings）摄，1951 年刊于《时尚芭莎》杂志。

查尔斯·莱斯特（Charles Lester）和帕特里夏·莱斯特（Patricia Lester）　　　设计师

金色手工打褶丝绸连衣裙与背景中的古董面料形成对比，使人不禁想起早年由福图尼设计的德尔菲褶皱裙。但这条连衣裙实际出自设计师查尔斯·莱斯特和帕特里夏·莱斯特之手，20世纪60年代，他们开始尝试设计，当时并不知道德尔菲褶皱裙的存在。莱斯特所使用的制衣技术历经多年研究：一部分用天鹅绒制成烧花工艺（devoré）布料；其他的则通过手工绘制，制作出独一无二的面料，用以生产无袖短袍、连衣裙和长袍。此类制衣技法散发着一种独特的历史感，将其与高级时尚领域不断变换的潮流元素区隔开来。其作品因此被用在歌剧演出及由亨利·詹姆斯小说作品《鸽之翼》（The Wings of a Dove）改编而成的电影中。片中，海伦娜·伯翰·卡特翩然穿梭于第一次世界大战爆发前的威尼斯。然而，她身上穿的丝绸连衣裙和天鹅绒外套，却出自莱斯特夫妇推出的1990系列。

▶ 福图尼、麦克法登（McFadden）、王薇薇

莱斯特夫妇：查尔斯，1942年生于英国牛津郡班伯里；帕特里夏，1943年生于肯尼亚内罗毕；金色打褶连衣裙；亚历克斯·夏特兰摄，1985年刊于英国版《时尚》杂志。

贝丝·莱文（Beth Levine）

<div align="right">

鞋履设计师

</div>

　　这双由贝丝·莱文设计的连裤靴，不仅穿着舒适、便于行走，同时也挣脱了传统鞋履设计的窠臼，独树一帜。莱文所设计的鞋履，均充分考虑到运动的便利性，从无后帮拖鞋的弹性鞋底，到歌舞伎船鞋中的流线型线条和极低的半球形鞋底，其雏形由一只柚木沙拉碗雕刻而成（维维

安·韦斯特伍德后来的"木马"松糕鞋便是改造了这一造型）。性感长靴是莱文的标志性单品，其中一双为南希·西纳特拉（Nancy Sinatra）特制，她曾在歌中唱道"这些靴子，就是为走路而生"。她擅长各类极富创意的后跟设计，从卷起的书卷，到厚重的立方体，并偏爱使用罕见材质，如人工

皮草和青蛙皮。未曾接受过专业制鞋训练的莱文，不断突破着鞋履的物理极限——她的高跟无"面"鞋，实际上是一支使用快干胶水固定在足部的缎面鞋底。

▶ 菲拉格慕、帕金森、韦斯特伍德

贝丝·莱文，1914 年生于美国纽约、2006 年卒于美国纽约；绒面革靴子；诺曼·帕金森爵士摄，1969 年刊于美国版《时尚》杂志。

沃尔夫冈（Wolfgang）和玛格丽塔（Margaretha），埃斯卡达（Escada）

<div style="text-align:right">设计师</div>

这张照片的矫揉之感，代表着典型的 20 世纪 80 年代风格：强势的垫肩罩衣，搭配紧身亮片短裙，高耸的发型，加上趾高气昂的姿态。对女性而言，埃斯卡达早已超越了职场女性或全职主妇这一令人焦虑的边界——它代表着一个由浮华主导的年代，外在形象超越了内在本质，甚至是品味。埃斯卡达由沃尔夫冈和玛格丽塔创立于

1976 年。埃斯卡达原本是一匹冠军赛马的名字，用在这里再恰当不过。轮廓鲜明的性感套装、豹纹印花女士衬衣及海军条纹毛衣，以金色纽扣及穗带进行中和，共同构成一种"中产阶级时尚"造型。这一风格随即取得巨大成功。亮片作为财富的象征，被应用于各种不同类型的服饰，连毛衣也被饰以星星点点的亮片。1994 年，托德·奥

尔德姆（Todd Oldham）被聘用为埃斯卡达的创意顾问，该品牌随后采取了一种更为清新的路线，并与时代精神相呼应。

▶ 费罗、N. 米勒、诺雷尔、奥尔德姆

莱伊夫妇：沃尔夫冈，1937 年生于美国佐治亚州；玛格丽塔，1933 年生于瑞典西诺尔兰省，1992 年卒于德国柏林；饰亮片毛衣配短裙；艾伯特·沃森（Albert Watson）摄于 1984 年。

亚历山大·利伯曼（**Alexander Liberman**）

　　20 世纪 50 年代早期，亚历山大·利伯曼为克里斯蒂安·迪奥、美国版《时尚》杂志时尚编辑贝蒂娜·巴拉德（Bettina Ballard）和同样来自《时尚》杂志的德斯皮娜·梅西内斯（Despina Messinesi）拍下了这张合影。这张照片摄于一个传奇性的周末，几位在时尚界颇有声望的人齐聚这位法国设计师的乡间别墅，是利伯曼与时尚世界六十余年亲密关系的一种见证。利伯曼在《看见》（*Vu*），一本在巴黎出版的新闻摄影杂志，为吕西安·沃热尔（Lucien Vogel）工作了一段时间后移居纽约，后于 1943 年被《时尚》杂志任命为创意总监。1962 年，他被任命为康泰纳仕集团编辑总监，该工作要求他对时尚资讯领域的方方面面都有独到的见解。他始终坚持，时尚的魅力在于为观者提供一个逃离现实的机会，"并进入时尚的天堂，拥抱如梦似幻的奢华与优雅"。

▶ 阿贝、香奈儿、迪奥、麦克劳克林-吉尔、纳斯特

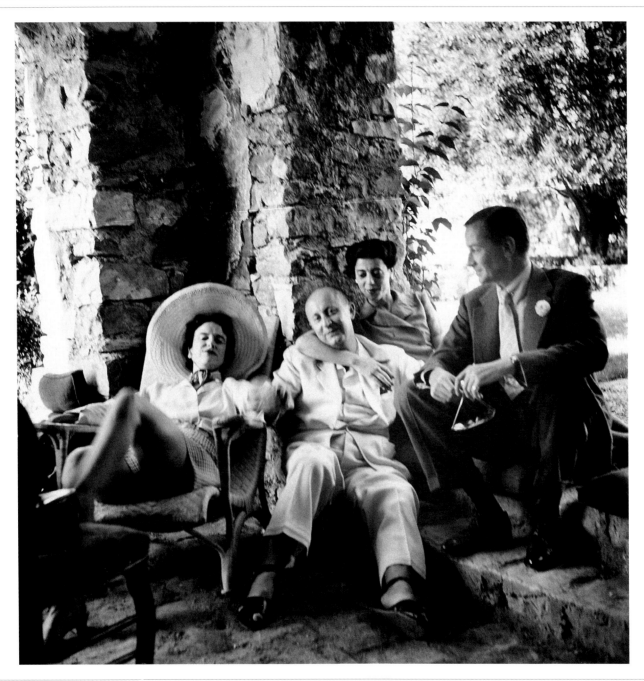

亚历山大·利伯曼，1912 年生于俄罗斯基辅，1999 年卒于美国佛罗里达州迈阿密海滩市；图为贝蒂娜·巴拉德及其丈夫、克里斯蒂安·迪奥和德斯皮娜·梅西内斯，摄于 1950 年。

阿瑟·拉塞卜·利伯缇（**Arthur Lasenby Liberty**） 零售商

自 1875 年创立以来，拉塞卜的作品便持续反映着时代风貌的变迁。图中的这件细麻布连衣裙，完美地契合了当时的潮流。造型明快简洁，搭配以恰当的配饰，反映出年轻的英式时尚及滚石风格。这件礼服出自活力集团（The Ginger Group）。该品牌由 20 世纪 60 年代最具代表性的时装设计师玛丽·奎恩特创立于 1963 年，她是"摇摆伦敦（Swinging London）"潮流的领军人物之一。这一术语由美国《时代》杂志创造于 1964 年，也正好是这条连衣裙诞生的年份。阿瑟·拉塞卜·利伯缇创立的百货商店以面料精良著称，细麻布便是一例——轻便棉布之上被绘制了花朵图案。从与 19 世纪 80 年代的唯美主义运动息息相关的服饰，到 20 世纪 60 年代的时尚变革，在百货商店的发展进程中，利伯缇在记录时装变革的同时，也推动着时装的变革。

▶ 布斯凯、菲什、缪尔、帕金森、奎恩特、沙逊、王尔德

阿瑟·拉塞卜·利伯缇，1843 年生于英国白金汉郡切舍姆，1917 年卒于英国白金汉郡；"如何一鸟杀五石"；诺曼·帕金森爵士摄，1964 年刊于《女王》杂志。

彼得·林德伯格（**Peter Lindbergh**）

　　这张摄于 1990 年的照片集结了当时风头正劲的几位超级名模，她们穿着乔治·迪·圣安杰洛（Giorgio di Sant'Angelo）的修身上衣和李维斯牛仔裤。彼得·林德伯格的名字，常与娜奥米·坎贝尔、琳达·伊万格丽斯塔、塔季扬娜·帕提兹、克里斯蒂·特林顿和辛迪·克劳馥等超级名模的名字联系在一起，也正是通过与他的合作，她们

的个人魅力得以大放异彩。这张照片直白而粗粝的风格，体现出他鲜少修饰、冷峻直白的标志性风格，这与他在成长过程中在德国看到的各种朴素的灰白工业景观密不可分。尽管 27 岁时他才第一次拿起相机，此后他的摄影作品却登上了每一本主流时尚杂志的封面。经典人物肖像对林德伯格所产生的核心影响在于，为其作品注入了一种

永恒的魅力。卡尔·拉格斐曾说："他的摄影作品，在其后的三四十年内，绝不会有人胆敢居高临下地给出评价。"

▶ 坎贝尔、克劳馥、德马舍利耶、伊万格丽斯塔、卡兰、川久保玲

彼得·林德伯格，原名彼得·布罗德贝克（Peter Brodbeck），1944 年生于波兰莱什诺，2019 年卒于法国巴黎；图为娜奥米、琳达、塔季扬娜、克里斯蒂和辛迪；1990 年刊于英国版《时尚》杂志。

艾利森·劳埃德（Alison Lloyd），艾丽·卡佩利诺（Ally Capellino）

艾利森·劳埃德形容自己的作品"流行，但又不会在短时间内过时"。劳埃德和同是米德尔塞克斯大学工学院（Middlesex Polytechnic）毕业的若诺·普拉特（Jono Platt）共同创立了艾丽·卡佩利诺，她们认为这是意大利语"小帽子"的意思；令她们忍俊不禁的是，后来，她们发现，这个词组实际上指的是"小脑袋"，那是1979年的

事。随后的1980年，她们发布了首个女装产品线，后续又推出了男装及童装线。2000年起，品牌设计重心完全转移至饰品领域，而劳埃德以简单材质搭配精良做工和实用功能的设计哲学则一直贯彻至今。因采用明快的色彩和经久耐用的造型，劳埃德令人艳羡的手提包设计受到骑行者和时尚爱好者的一致追捧。在其辉煌的职业生涯中，

劳埃德曾与伦敦的泰特美术馆及苹果公司合作。2010年，"瓦平项目（the Wapping Project）"在伦敦举办了一场劳埃德设计作品30周年回顾展。

► 新井淳一、冯·埃茨多夫、五十川明

艾利森·劳埃德，1956年生于英国伦敦；图为艾丽·卡佩利诺2012秋冬系列；阿格尼丝·劳埃德-普拉特（Agnes Lloyd-Platt）摄。

恩里克·罗意威（Enrique Loewe）

这件轻盈的淡紫色皮质无肩带连衣裙以一只罗意威手提包为原型，该手提包的历史可以追溯至1846年。罗意威因能够使动物皮革如布料一般服帖而为外界所知。罗意威创建于马德里卡洛德尔洛博地区，那里一直是皮革业的中心。在出售手提包的同时，罗意威也出售鼻烟盒及女士钱包。

1947年，罗意威公司因取得了克里斯蒂安·迪奥在西班牙的分销权而进入时尚领域。至20世纪60年代，罗意威已经开始设计自己的时尚系列，他充分利用公司精湛的打褶和收皱工艺，同时也生产经典的绒面革工装衬衣。1997年，罗意威任命纳西索·罗德里格斯为设计师，试图革新品牌

形象。2001年，若泽·塞尔法（Jose Selfa）取代罗德里格斯。后来罗意威又在2007年和2013年，相继聘用斯图尔特·维弗斯（Stuart Vevers）和乔纳森·安德森（Jonathan Anderson）。

▶ 爱马仕、罗德里格斯、威登

恩里克·罗意威，1829年生于德国，1919年卒于西班牙；图为淡紫色皮质连衣裙，1983秋冬系列；拉斐尔·罗亚（Rafael Roa）摄。

克里斯琴·卢布坦（**Christian Louboutin**）

鞋履设计师

刺绣、缎带及蓝色马赛克拼接鞋跟，这些散落在地的鞋履揭示出了卢布坦对于造梦的执着。这些性感诱人的鞋子受到了热带鸟类、花朵及园林的启发，且均采用标志性的红底。他形容它们"既是一件工具或武器，同时也是艺术品"，每一件都独一无二。情书、花瓣、发丝和羽毛等元素都曾出现在他的鞋跟设计中。他对鞋子的痴迷开始于 1976 年。那年，10 岁的他造访了巴黎的一家博物馆。令人意外的是，童年的卢布坦并未被展品所吸引，反而对另一位参观者所穿着的巨大红色高跟鞋产生了兴趣。与法国制鞋大师罗歇·维维耶的会面改变了他的职业规划。"此前，我从未想过以此为生。"他说。凯瑟琳·德纳夫、伊内斯·德拉弗雷桑热（Inès de la Fressange）和摩纳哥卡洛琳公主皆是其忠实拥趸，非卢布坦的鞋子不穿。2012 年，伦敦的设计博物馆举办了一场以卢布坦设计作品为主题的展览。

▶ 布拉赫尼克、菲拉格慕、卓丹、普菲斯特、维维耶

克里斯琴·卢布坦，1963 年生于法国巴黎；克里斯琴·卢布坦 1998 秋冬系列；马克·J. 柯蒂斯（Mark J. Curtis）摄。

让·路易 (Jean Louis)

"吉尔达是这世界上绝无仅有的女人!"丽塔·海华斯为这部1946年的电影所拍摄的海报上如是写道。她被一条由让·路易设计的缎面连衣裙包裹,散发出致命的性吸引力。胸衣部分支撑起海华斯曼妙的身姿,内部结构极为精妙,包含复杂的支架和软垫,尽管她坚称,这样做是为了"两个非常简单的原因"。让·路易以一名素描画师的身份开始职业生涯,最初为德雷科尔工作,后来移居纽约,并开始为哈蒂·卡内基设计服装。他将电影戏服中的戏剧感移植至高级时装,长于制作奢华礼服。正是这股力量将海华斯打造成为美国人心目中的性感女神,而她所穿的衣服则成为性感和梦幻的代名词,并延续至今。以至于当海华斯回顾她失败的情感关系时才幡然醒悟:"每个男人爱上的都是《吉尔达》(Gilda)中的我,而非真实的我。"

▶ 卡内基、加拉诺斯、海德、艾琳

让·路易,全名让·路易·贝尔托(Jean Louis Berthault),1907年生于法国巴黎,1997年卒于美国加利福尼亚州棕榈泉;图为丽塔·海华斯在电影《吉尔达》中的剧照;鲍勃·科伯恩(Bob Coburn)摄于1946年。

塞尔日·芦丹氏（**Serge Lutens**）

彩妆设计师

塞尔日·芦丹氏包办了资生堂这幅超现实主义广告作品的方方面面，从妆容到造型，再到拍摄。小时候的芦丹氏梦想成为一名艺术家。学校的课程令他感到无聊，于是他便将所有的课余时间都花在为朋友们做美容上，期间还会用一台柯达傻瓜相机记录过程。1960 年，他遇到了合作伙伴马德琳·莱维（Madeleine Levy），他们在巴黎共同创办了一家"试验沙龙"，主营化妆、发型、珠宝及家具。1968 年，他被克里斯蒂安·迪奥聘用，主要负责化妆品的品牌打造和产品设计，后于 1980 年转投资生堂。芦丹氏从不认为女性应该（或者可以）将他的作品奉为圭臬。他的作品风格极度奇异，颇具萨尔瓦多·达利时尚作品的超现实主义精神。他主张女性应该以各自独有的方式使用化妆品，无论是想看上去自然一些，还是更精致一些。

▶ 纳尔斯、佩奇、托波利诺、植村秀

塞尔日·芦丹氏，1942 年生于法国里尔；图为资生堂"绝对神奇"系列广告；塞尔日·芦丹氏摄于 1998 年。

克莱尔·麦卡德尔（Claire McCardell）

图中的这件帝国式高腰廓形"婴儿裙"，由美式便装先驱克莱尔·麦卡德尔创作于 1946 年。黑色羊毛平针裙体是香奈儿小黑裙的升级版本，而胸前松弛的系带则体现出她主张的更为悠闲的生活态度。系带和包裹的设计细节不仅仅是为方便女性活动，同时也可以弥补成衣在尺码和合身性方面的不足。麦卡德尔喜欢用柔软且价格适中的面料制作服饰，并因此俘获了大量追求解放身体或者想要摆脱高级时装的支配的女性。与传统高级时装不同的是，麦卡德尔设计的单品丰富多样，辅以男装、内衣及童装所用到的面料，营造出一种方便舒适之感。麦卡德尔还不忘将自己对口袋的需求融入设计之中。麦卡德尔擅长设计休闲装，包括游乐装和泳装。

▶ 卡欣、达尔-沃尔夫、卡兰、莱泽、马克斯韦尔、斯蒂尔

斯特拉·麦卡特尼（**Stella McCartney**）

<div style="text-align: right;">设计师</div>

这件刺绣缎面晚礼服体现出传统法式时装的华丽特色，同时其剪裁又尊崇现代规则。在巴黎歌剧院华丽的蔻依时装秀中，斯特拉·麦卡特尼奉上了自己的首个作品系列（1997年，斯特拉·麦卡特尼在年仅25岁时便被选为首席设计师，有些人认为这一任命为时过早）。麦卡特尼曾为拉克鲁瓦工作，并时常在伦敦波特贝罗市场（Portobello Market）中发现的一些古董纽扣和复古服饰中获得启发。她的制衣技巧要归功于在埃德华·塞克斯顿（Edward Sexton）门下短暂学习的经历，后者是萨维尔巷的一名裁缝。因在时尚界所拥有的突出地位，2012年伦敦奥林匹克运动会中，麦卡特尼受邀和阿迪达斯合作，为英国国家队设计队服。在2013年的新年颁奖礼名单中，麦卡特尼被授予大英帝国官佐勋章。

► 阿吉翁、披头士、达斯勒、莫斯、菲洛

斯特拉·麦卡特尼，1971年生于英国伦敦；照片中，模特身穿麦卡特尼为蔻依设计的缎面晚礼服短裙；佩里·奥格登摄于1998年。

杰克·麦科洛（Jack McCollough）和拉扎罗·埃尔南德斯（Lazaro Hernandez）　设计师

普罗恩扎·斯库勒 2012 春夏系列所体现出的精湛做工及对细节的关注，已成为这一对现居纽约的设计师风格中的标志性元素。丰富的色彩和精巧的修身剪裁，将二人所奉行的优雅美学体现得淋漓尽致。设计师杰克·麦科洛和拉扎罗·埃尔南德斯相识于纽约最具声望的帕森斯设计学院。2002 年，二人在纽约创立时尚品牌普罗恩扎·斯库勒（分别为二人的母亲未出嫁前的姓氏）。他们的首个设计系列一炮而红，纽约著名的高级时尚零售商巴尼斯（Barneys）买下了整个系列。普罗恩扎·斯库勒很快成为美国时尚圈的领导品牌之一，并于 2004 年获得由美国时装设计师协会和《时尚》杂志共同设立的首届"时尚基金会大奖"（CFDA Vogue Fashion Fund）。2008 年，普罗恩扎·斯库勒发布了首个鞋履系列，随后又推出手提包系列，其中的"PS1"背包（以纽约的教育系统命名）堪称经典。

▶ 凯恩、梁和李、穆雷、穆里维、罗德里格斯、王薇薇

杰克·麦科洛，1978 年生于日本东京；拉扎罗·埃尔南德斯，1978 年生于美国佛罗里达州迈阿密；图为普罗恩扎·斯库勒春夏系列大秀后台；克里斯·穆尔摄。

克雷格·麦克迪恩（**Craig McDean**）

<div align="right">摄影师</div>

在这幅为伊尔·桑德尔（Jil Sander）拍摄的广告作品中，模特吉尼维尔（Guinevere）顶着一个看似随意，实则经过精心打理的发型，脸上的妆容由尤金·苏莱曼（Eugene Souleiman）和帕特·麦格拉思精心打造，她身上未着一物，透过一张绘有传统图案的壁纸，探出头来。对于一家时装及化妆品公司的广告而言，这张作品显得有些超现实，但其更多的是在贩卖一种情绪，而非具体的产品。20 世纪 90 年代，麦克迪恩的现实主义作品从众多模式化的时尚摄影作品中脱颖而出。他曾表示："我想吸引所有人的注意，不仅仅是时尚界。"但微妙之处在于，欣赏他作品的大部分仍是时尚圈人士。他的作品风格现代，尽管每幅作品都刻意营造出一种偶然之感，但仍流露出荒凉与窥伺之意，仿佛捕捉了一个如梦的瞬间。麦克迪恩曾是新现实主义流派的设计师之一，1997 年时任美国总统比尔·克林顿曾称其为"海洛因时尚"。

▶ 贝拉尔迪、麦格拉思、桑德尔、西特邦、苏莱曼

克雷格·麦克迪恩，1964 年生于英国柴郡楠特威奇；图为伊尔·桑德尔 1996 春夏系列广告活动中的吉尼维尔·范思纳斯（Guinevere van Seenus）。

朱利恩·麦克唐纳（Julien Macdonald）

设计师

照片中的裴蒂·洁德身穿一条由纱线网织而成的紧身连衣裙。裙子以钉珠装饰，如蛛网一般包裹着她的身体，发型和妆容也极为匹配。朱利恩·麦克唐纳的针织作品丝毫没有少女气，显得诱惑而奢华。他以一台针织机编织出炽热的幻想。卡尔·拉格斐将朱利恩聘用为香奈儿的针织品设计师，并在接受《时尚》杂志访问时表示："朱利恩操纵针织机的感觉，就像霍洛维茨（Horowitz）在弹奏一架斯坦威钢琴。"尽管被视为卓越的创新者，他仍充分尊重传统技法。同时通过使用荧光纱线和亮色马海毛，使其变得更为现代（这一想法主要受到金属色耐克运动鞋启发）。1996年，麦克唐纳从英国皇家艺术学院毕业后，开始为亚历山大·麦昆和立野浩二设计针织品。1997年，朱利恩推出个人品牌。2001年，他接替亚历山大·麦昆，出任纪梵希创意总监，后于2004年离任。

▶ S. 埃利斯（S. Ellis）、纪梵希、基奥、拉格斐、立野浩二

玛丽·麦克法登（Mary McFadden）

　　尽管提起玛丽·麦克法登，人们总是最先想起类似福图尼风格的褶皱裙作品，她的风格却并非只有古希腊式这一种，她将来自全球的多样化艺术元素，融入舒适便装之中。麦克法登深谙世界各地的设计传统，尤其是东南亚和非洲的。她在制作手绘短裙、连衣裙和夹克时融入这些元素。

麦克法登对现代服饰舒适性及雅致感的准确感知使手工艺奢侈品得以恰当地体现面料学问。受装饰传统启发，凭着对面料的热爱，麦克法登将克里姆特（Klimt）和《凯尔经》（Book of Kells）的相关元素融入豪华大衣的制作中，还从葡萄牙式瓷砖中提取细节，及运用东南亚多样的腊染工艺。

她是"可穿的艺术"运动和实用艺术间的"骑墙派"。因此，她所设计的日装总是儒雅又正式，晚装则实穿且舒适。

▶ 福图尼、兰切蒂、拉皮迪、莱斯特

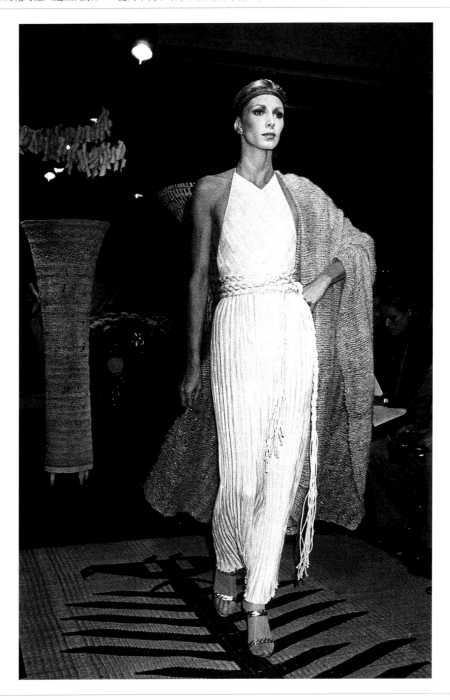

玛丽·麦克法登，1938 年生于美国纽约；精致打褶连衣裙配披肩；皮埃尔·谢尔曼（Pierre Scherman）摄，1977 年刊于《女装日报》。

帕特·麦格拉思（Pat McGrath）

化妆师

通过将妆面打造为整套造型的亮点，而非程式化的色彩堆叠，帕特·麦格拉思最大限度地发挥了化妆的戏剧性效果。照片中，鲜红的唇部成为全脸唯一的鲜明之处。在《i-D》杂志（创刊于1980年）的这张封面照中，模特柯尔斯滕·欧文摆出常见的转身造型，同时用帽子遮挡一侧的眼睛、浓艳的红唇成为绝对的视觉焦点。通过与发型师尤金·苏莱曼及摄影师史蒂文·迈泽尔、保罗·罗韦尔西和克雷格·麦克迪恩等人的合作，麦格拉思不断突破美学的边界，她极具前瞻性的作品出现在普拉达、川久保玲和杜嘉班纳的秀场之上。她对妆面色彩的运用随意不羁，其创新手法使得化妆的过程得以跳脱窠臼。《时尚》杂志曾称其为"全球最具影响力的化妆师"。麦格拉思一直在《i-D》杂志担任美容总监。

▶ 麦克迪恩、佩奇、罗韦尔西、苏莱曼、托斯坎和安杰洛

鲍勃·麦凯（**Bob Mackie**）

照片中的模特摆出张扬的肢体造型、飞扬的流苏和鲍勃·麦凯的标志性装束（使人联想起载歌载舞的好莱坞老电影），共同打造出一位莱茵石女牛仔。麦凯因为电视剧《索尼和谢尔的喜剧时光》（*The Sonny and Cher Comedy Hour*，1971–1974）和《卡洛尔·伯纳特秀》（*The Carol Burnett Show*，1967—1978）设计服装而为人所知。麦凯以浮夸的设计凸显演员在荧幕之上的魅力，即便在电视上这种手法也同样奏效，借助大荧幕传递出一种拉斯维加斯式的奢侈与华丽。为实现这一效果，他会将其中一件或数件服装设计得尽可能浮夸。音乐录影带出现后，麦凯的设计由于带有过强的旧式戏剧感而受到冷落。但不可否认的是，他为电视媒体服饰树立了标准。通过大量的饰珠、晚礼服、泳装和便装上的亮片，他为时尚界做出了一份贡献。

▶ 莱贝尔、N. 米勒、诺雷尔、奥尔德姆、奥里–凯利

鲍勃·麦凯，1940 年生于美国加利福尼亚州蒙特雷帕克；黑色饰流苏钉珠连衣裙；史蒂文·克莱因（Steven Klein）摄，1988 年刊于英国版《时尚》杂志。

萨姆·麦克奈特（Sam McKnight）

<div style="text-align: right">发型师</div>

照片中，3 位女模特顶着由萨姆·麦克奈特打造的顽童式发型。这一采用大量发胶所打造出的发型，极好地诠释了麦克奈特精心打理且犀利有型的个人风格。受到 20 世纪 20 年代风格启发的服饰搭配与同样戏剧化的妆面取得微妙的平衡，打造出油亮而时髦的整体造型。"发型如衣服，"麦克奈特曾说，"如果你能够轻松地驾驭它，就是最性感的发型。"他以擅长打造恬淡的发型而著称。正是因为秉承了这一风格，1990 年，当威尔士王妃戴安娜在为《时尚》杂志拍摄时，曾问他："如果完全按你的意愿来处理我的头发，你会怎么做？"麦克奈特回答说："我会把它剪短。"他也的确这么做了，该发型奠定了戴安娜王妃日后的摩登形象。因为曾在一家排斥电动理发工具的沙龙工作，他学会了在不改变头发本身形态的情况下，打造出毫无矫饰感的发型的技术。他坚信女性应该始终看上去温和可亲，绝不应以放弃舒适为代价，盲目追求时尚。

▶ 安托万、戴安娜、皮塔

马尔科姆·麦克拉伦（Malcolm McLaren）

电影《摇滚大骗局》(*The Great Rock 'n' Roll Swindle*，1978)中，身穿乳胶装的马尔科姆·麦克拉伦正在发表宣言，同款服饰在他的时装店——"性"中也有出售。麦克拉伦是一名离经叛道的创业者，同时也是一名狂热的音乐爱好者，外界普遍认为是他引领了朋克运动。1971年，他和爱人维维安·韦斯特伍德接管了古董时装店"尽情摇滚（Let it rock）"并运营。至1975年，仅仅3年内，他们便开始在店内出售捆绑及恋物癖服饰，并将其重命名为"性"。杰米·里德（Jamie Reid）为其创作的反君主及伪色情艺术作品引发众怒（警察会经常搜查店铺）。同年，麦克拉伦开始为一支美国乐队做经纪人，乐队的前朋克风格启发他回到英国，组建了自己的乐队。"性手枪（The Sex Pistols）"乐队得名于店铺名称，成员均为店铺顾客，乐队的组建成为一次引发极大轰动的公共事件。麦克拉伦后来曾坦陈："朋克只不过是用来卖裤子的一种手段。"

▶ 范贝兰多克、罗滕、韦斯特伍德

马尔科姆·麦克拉伦，1946年生于英国伦敦，2010年卒于美国纽约；图为马尔科姆·麦克拉伦身穿乳胶连体装，《摇滚大骗局》，1978年。

弗朗西丝·麦克劳克林-吉尔（Frances McLaughlin-Gill）　　　　　摄影师

这张照片虽摄于 1948 年，但在今天看来，仍毫无过时之感，其中的情景可能发生在任何年代。照片中的主人公卡罗尔·麦卡森（Carol McCarlson），正在佛罗里达州的一片海滩上用毛巾包裹身体，拭干水分。舞动的毛巾在照片中变得模糊，为照片注入一种真切之感，麦克劳克林-吉尔正是以此特点著称。1941 年，弗朗西丝·麦克劳克林-吉尔和她的双胞胎妹妹凯瑟琳参加了一场由《时尚》杂志主办的摄影比赛，双双入围决赛。凯瑟琳还借此赢得了和《时尚》摄影师托尼·弗里塞尔共事的机会。后来，也正是她向托尼推荐，认为应将弗朗西丝引荐给艺术总监亚历山大·利伯曼。利伯曼于 1943 年雇佣麦克劳克林-吉尔，她开始用镜头为《魅力》和《时尚》杂志记录新兴年轻市场的日常生活，在真实场景中的休闲姿态，影响着迅速崛起的青少年和美国便装市场。同时，麦克劳克林-吉尔还为 20 世纪 50 年代刻板的成人时装注入一丝不羁之感。

► 坎贝尔-沃尔特、德塞、弗里塞尔、格里夫、诗琳普顿

亚历山大·麦昆（**Alexander McQueen**）

亚历山大·麦昆生于伦敦，1992 年从中央圣马丁艺术与设计学院毕业，他的好友兼时尚赞助人伊莎贝拉·布洛买下了他的整个毕业设计系列——"尾随受害人的开膛手杰克"。他高度清晰且极富装饰性的时尚风格，也许与他在萨维尔巷的经历不无关系。在那里，他精益求精，打磨技艺，以手中的剪刀为画笔。他不断从历史和自然世界中汲取灵感，这些作品"不拘一格、濒临罪恶"，引发极大争议。在 1996 年的作品系列"高地强暴"中，女模特身穿血红色蕾丝连衣裙，衣衫褴褛，一种残暴之感扑面而来。1996 年至 2001 年间，麦昆为纪梵希设计的服装则展现了个人风格中更为甜美的一面。2001 年，纽约大都会艺术博物馆举办了一场名为"亚历山大·麦昆：野性之美"的设计作品展。

▶ 布洛、伯顿、卡拉扬、加利亚诺、纪梵希、N. 奈特

亚历山大·麦昆，原名李·麦昆（Lee McQueen），1969 年生于英国伦敦，2010 年卒于英国伦敦；图为麦昆在自己的工作室中裁剪面料；尼克·韦普林顿（Nick Waplington）摄，2009 年刊于《丰饶之角》（*The Horn of Plenty*）。

麦当娜（Madonna）

麦当娜不断以独特而多变的风格重塑自我，成为时尚风向的引领者。20 世纪 80 年代早期，音乐电视频道的出现，更是将她作为一名音乐人兼时尚偶像的影响力推向高潮。但真正将她与其他艺术家区别开来的，是她借助每次作品发布，所塑造的截然不同，却充满争议的人物形象。在 1983 年发布的首张专辑中，她以蕾丝元素和撕破的单宁布塑造出廉价、性感的朋克形象；在 1986 年的"物质女孩"中，她又以玛丽莲·梦露式的金发女郎形象示人；1997 年的电影《贝隆夫人》（Evita）中，身穿 20 世纪 40 年代风格服饰的她又化身为精明强干的伊娃·贝隆（Eva Perón）。新千年里，麦当娜继续探索多样化的个人风格并不断引发争议。2012 年超级碗表演中，她身穿里卡尔多·蒂希（Riccardo Tisci）设计的定制服装、头戴菲利普·特里西设计的头饰，一时风头无两。

▶ 巴龙、加利亚诺、高缇耶、嘎嘎小姐、皮塔、特斯蒂诺、范思哲

麦当娜，本名麦当娜·路易斯·西科尼（Madonna Louise Ciccone），1958 年生于美国密歇根州底特律；照片中，麦当娜身穿让·保罗·高缇耶设计的粉色紧身胸衣；摄于 1990 年。

托马斯·迈尔（**Tomas Maier**）

设计师

一位金发女郎手拿卡巴特（Cabat）手提包在城市中穿行，仿佛是风趣地向阿尔弗雷德·希区柯克的电影《群鸟》（*The Birds*）致敬。2001年，托马斯·迈尔接任品牌创意总监，他正是凭借这一编织而成的无标识大号手提包，使意大利配饰生产商葆蝶家从破产的边缘起死回生。卡巴特是迈尔入主葆蝶家后推出的首个作品系列，时至今日仍然十分畅销。被汤姆·福特聘用后，这位生于德国的设计师成功将该品牌打造为现代生活方式的代名词，并推出服饰、家具、旅行、手表及珠宝产品线。品牌的狂热爱好者，还可以选择前往位于芝加哥凯悦酒店的葆蝶家套房，或位于罗马和佛罗伦萨的瑞吉酒店。在葆蝶家，迈尔进一步精进他在爱马仕和索尼亚·里基尔所习得的技艺：以精良工艺处理高品质面料，融合实用的经典设计。借此，他成功将葆蝶家打造为奢侈品市场的主流品牌之一。

▶ C. 贝利、福特、爱马仕、里基尔、威登

托马斯·迈尔，1957年生于德国普福尔茨海姆；图片选自葆蝶家2011春夏系列广告；亚历克斯·普拉格尔（Alex Prager）摄于2010年。

梅因布彻（Mainbocher）

在 20 世纪 40 年代，纳塔莉亚·威尔逊（Natalia Wilson，佩利公主）曾是梅因布彻纽约沙龙的管理者和主要营销者。她时常身穿梅因布彻的作品登上时尚杂志封面，比如这张照片中奢华的晚间造型，仿佛准备去晚宴赴约或去剧院看戏。

梅因布彻以擅长奢华的晚间套装而为人所知，通常以一条黑色长裙搭配饰皮毛镶边外套。加之有动人的纳塔莉亚·威尔逊做模特，梅因布彻赢得了广泛的赞誉，并成为首位在巴黎开设高级时装店的美国设计师。在职业生涯早期，梅因布彻曾

为《时尚》杂志绘制插图。和许多其他设计师一样，他也受到马德琳·维奥内非对称剪裁的影响，并将其应用于温莎公爵夫人的婚纱设计中。

► 霍伊宁根-许纳、丽姿、维奥内、温莎

梅因布彻，原名梅因·卢梭·布彻（Main Rousseau Bocher），1890 年生于美国伊利诺伊州芝加哥，1976 年卒于美国纽约；图为纳塔莉亚·佩利公主；路易斯·达尔-沃尔夫摄，1944 年刊于美国版《时尚》杂志。

马德琳·马尔泰佐（**Madeleine Maltézos**）和苏珊·卡尔庞捷（**Suzanne Carpentier**） 设计师

这件连衣裙的设计团队选择隐姓埋名，侧面体现出其在时尚领域所持的保守态度。当时，许多设计师将标新立异的作品视为品牌最好的广告。在传奇设计师马德琳·维奥内退休后，两位前雇员马德琳·马尔泰佐和苏珊·卡尔庞捷创立了一个新的时装品牌。第二次世界大战后，马德·卡

尔庞捷（Mad Carpentier）凭借风格华丽的连衣裙和大衣，收获了一批偏好保守风格的客户，她们不喜欢诸如迪奥、法特，甚至巴黎世家这样"如日中天"的时尚品牌。与之不同的是，马德·卡尔庞捷的产品使人回想起 20 世纪 20 年代至 20 世纪 30 年代的装饰艺术风格和流线型廓形。端庄娴

静的连衣裙之上，搭配优雅且舒适的大衣。与此同时，这些产品差不多都既经典又低调。第七大道作为纽约最主要的时尚阵地，继承了她们的良好品味，并将其发扬光大。

► 康诺利、莫顿、辛普森、维奥内

马德琳·马尔泰佐和苏珊·卡尔庞捷（活跃于 20 世纪 40 年代至 50 年代）；翻领连衣裙；1949 年刊于法国版《时尚》杂志。

马留奇尼·曼代利（**Mariuccia Mandelli**），祈丽诗雅（**Krizia**）

锋利的褶皱共同构成一幅黑白色浮雕，凸显出夸张有趣之感，这件由马留奇尼·曼代利为祈丽诗雅所设计的服装，颇为引人注目。这件作品中，通过褶皱所呈现出的几何感线条，制造出强烈的建筑感。穿着者行走时，这些褶皱会形成翻涌的波浪。曼代利曾这样诠释其鲜明的个人风格："我的作品中总是带有强烈的建筑感……曾有一个系列灵感来自克莱斯勒大厦。"祈丽诗雅于1951年创立于米兰，得名于柏拉图对话中的希腊政治家兼诗人克里提亚斯（Critias）。曼代利以试验风格著称，并对传统华服抱有一种玩世不恭的态度。2003年，纽约时装技术学院曾举办一场名为"时尚，意式风格"的曼代利作品主题展。

► 卡普奇、费雷、三宅一生、韦内

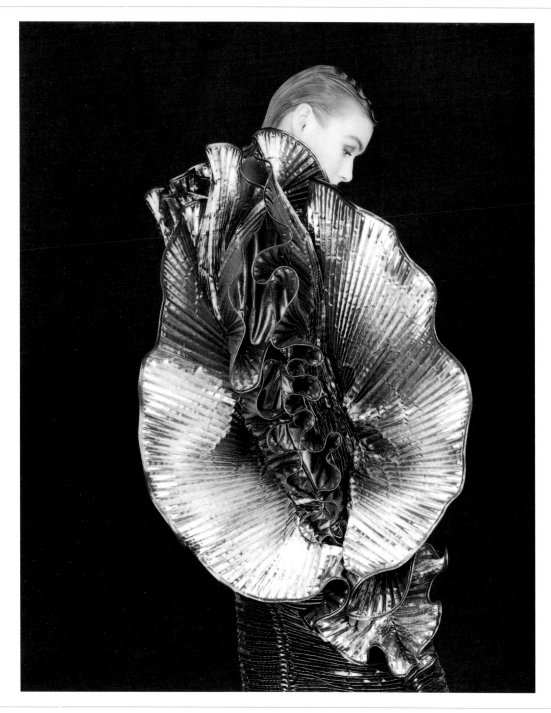

马留奇尼·曼代利，1925年生于意大利贝加莫，2015年卒于意大利米兰；金色褶皱锦缎；乔瓦尼·加斯特尔（Giovanni Gastel）摄于1998年。

曼·雷（**Man Ray**）

　　摄影师曼·雷是巴黎超现实主义运动中的核心人物之一。女性的双唇作为一种欲望的象征，令他着迷。其他艺术家和时装设计师纷纷跟进，以双唇为主题，创作超现实主义作品：达利曾以梅·韦斯特的嘴唇为原型，设计了一台沙发；圣洛朗设计出了"红唇连衣裙"；埃尔莎·夏帕瑞丽则设计出了嘴唇状的口袋（手可以从双唇间放入口袋）。1921年，曼·雷离开纽约前往巴黎，在那里，他通过摄影来支撑他的绘画事业。经人引荐，他认识了波烈。当时波烈正在寻找一位与众不同的摄影师，正是他将曼·雷引入时尚领域。由此，曼·雷的实验与商业产品结合起来。20世纪20年代，他为《时尚》和《时尚芭莎》所拍摄的作品，将时尚摄影从传统的摆拍模式引入合作艺术的范畴。他曾说："激发所有创意行为的力量是灵感而非信息。"这一观念已成为时尚的根基。

► 贝尔纳、布卢门菲尔德、达利、霍伊宁根-许纳

曼·雷，原名伊曼纽尔·拉德尼茨基（Emmanuel Radnitsky），1890年生于美国宾夕法尼亚州费城，1976年卒于法国巴黎；双唇相叠，摄于1930年。

阿希尔·马拉莫蒂（Achille Maramotti），麦丝玛拉（MaxMara）

<div style="text-align: right">设计师</div>

"在我们看来，时髦是一件非常危险的事，"麦丝玛拉前总监路易吉·马拉莫蒂（Luigi Maramotti）如是说，"对于女性而言，不断从一种风格切换到另一种风格的行为，毫无时尚感可言。"麦丝玛拉是意式时尚的典型代表：一流的品质和剪裁，秉持经典风格，以一种实用的方式诠释流行趋势。图中的这件驼色裹襟式大衣，由纯羊绒制成，尽管看上去简单，但每个细节都无可挑剔。麦丝玛拉是意大利最大、最古老的时尚品牌之一，由阿希尔·马拉莫蒂博士创建于1951年。他原本是一名律师，后来改行成为一名女装裁缝。这种极简的设计风格已成为麦丝玛拉的标志，多年来，其设计作品一直遵从这一原则。2005年，马拉莫蒂将公司交由三名子女打理，他们分别是玛丽亚·卢多维卡（Maria Ludovica）、路易吉和伊尼亚齐奥（Ignazio）。

▶ 贝雷塔、迈泽尔、保兰、文图里

伊莎贝尔·马朗（**Isabel Marant**）

自 1994 年发布个人品牌以来，法式顽童形象便一直是马朗的标志性风格。2012 年在纽约和洛杉矶开设分店后，马朗基于对美国文化的理解，在原有风格的基础上延伸出了"亚利桑那缪斯"2012 秋冬系列。该系列中，马朗将西部元素——花朵刺绣、按扣、牛仔布和高品质蕾丝，应用于经典的男子气却能够凸显女性气息的廓形之上，混合法式顽童与波西米亚元素。这种独特组合使她取得了巨大的成功，她不仅在全球范围内开设了 13 家分店，还俘获了众多忠实客户，女演员柯尔斯滕·邓斯特（Kirsten Dunst）及歌手碧昂丝（Beyoncé）均是其拥趸。2003 年，马朗获得高级定制与时尚联合会（Fédération Française de la Couture）执行委员会提名，标志其正式为法国高级时尚界所接纳。

▶ 约翰松、W. 克莱因、莫斯、西姆斯、西特邦

伊莎贝尔·马朗，1967 年生于法国巴黎；图为伊莎贝尔·马朗"亚利桑那缪斯"2012 秋冬系列广告 2012 秋冬系列广告；大卫·西姆斯（David Sims）摄。

马丁·马吉拉（**Martin Margiela**）

烟管袖夹克在马丁·马吉拉的作品中反复出现，这种经典剪裁进一步强化了其自 1989 年首秀以来一直支撑他的概念性和其秉持的前卫风格。马吉拉毕业于安特卫普皇家艺术学院，为让·保罗·高缇耶工作一段时间后，1985 年，他创立了个人品牌。马吉拉对于时尚行业的影响是深厚且

具有颠覆性的。但他本人却相当低调，所有作品均以时装店名义呈现，仅以著名的四处白色针脚为标志。以军装袜制成的"高级定制"上衣，以里子绸制成的连衣裙上还有未完成的缝线。表象之下，是其对传统高级定制服饰深深的敬意和对服装内里工艺的痴迷。2002 年，马丁·马吉拉被

出售给意大利迪赛尔（Diesel）集团。2009 年，马吉拉从品牌经营中低调退出。

▶ 迪穆拉米斯特、高缇耶、爱马仕、川久保玲、范诺顿

克劳斯·马丁（Klaus Märtens），马丁靴（Dr. Martens）

马丁靴的用途，呈现出一种令人惊讶的双面性。过去30年中，其一方面受到激进的反时尚者的大力追捧，但与此同时，那些体制内的工作人员亦是其拥趸。最初的马丁靴是一种外科用具。1946年，巴伐利亚医生克劳斯·马丁在滑雪时摔断了脚踝，希望能够通过特制的鞋子减轻痛苦，

马丁靴应运而生并取得了巨大的成功。1959年，英国制鞋商R.格里格斯（R. Griggs）获得马丁授权，将其气垫鞋底应用于工装安全靴之上，并改用粗粒聚氯乙烯（可以抵抗油脂、酸类及石油的侵蚀）进行制作，自此之后成为经典。"带弹性鞋底的著名气垫鞋"横空出世。20世纪60年代中期，

黑色和樱桃红色的八孔靴成为光头党的标志；20世纪80年代，马丁靴外加一条李维斯牛仔裤成为英式"街头风格"的标志性装束。

▶ 考克斯、耶格尔、麦克拉伦、施特劳斯

克劳斯·马丁医生，1915年生于德国不伦瑞克，1988年卒于德国；在英国绍森德，警察和光头党同时穿着马丁靴，摄于1980年。

纳塔莉·马斯内（Natalie Massenet），泼特女士（Net-A-Porter）

纳塔莉·马斯内曾在《W》《女装日报》《名流》等杂志担任时尚编辑，她最初创立电商平台泼特女士是为了创立一本在线杂志，使得消费者可以通过专题直接购买最新的设计师作品。上线于 2000 年的"泼特女士"，整合宣传营销方案和购物功能，为消费者提供了极大的便利。《时尚》杂志曾称其"重塑了设计师作品的购买方式"，网站很快成为汇聚大批女性消费者的全球高端时尚聚集地。2009 年，泼特女士集团又先后推出"颜特莱斯（The Outnet）"和首个男装线上市评论网站及购买平台"泼特先生（Mr Porter）"。2010 年，马斯内将泼特女士出售给历峰集团，但她仍担任执行主席。时至今日，泼特女士集团已在伦敦、纽约、上海及香港等地拥有超过 2000 名雇员。

▶ 凯恩、莱费尔、秀场工作室、Style.com

FASHION FILE

Essential style news you need to know now

Newbark

Oscar de la Renta

designer details... CUTOUTS

Texture gets really exciting this season. From honeycomb-effect leather bags to filigree-inspired jewelry, cutouts are everywhere. Show a little skin through super-high sandals or go for a feminine peekaboo look with a dramatic ring.

SHOP THE TREND ▸

try now...
SHEER DRESSING

SS13's delicate gossamer fabrics are the perfect smart-chic solution. A wispy chiffon blouse is ideal for offsetting mannish tailored pants or an office-ready pencil skirt.

SHOP THE STORY ▸

纳塔莉·马斯内，1965 年生于美国加利福尼亚州洛杉矶；泼特女士 iPad 版杂志中的跨页图。

松田光弘（**Mitsuhiro Matsuda**）

设计师

在这组造型中，松田光弘采用了一系列不同的编织亚麻组合，但其成品却完全不像一件衣服。面料成为整套造型的主角，色块和条纹松散地组合出半透明质地。松田是最早将日式时尚引入西式风格传统的设计师之一。20世纪80年代，他所设计的服饰往往从古代英式服装中汲取灵感，散发出古怪而浪漫的英式气息。与此同时，其中雌雄同体且性感的剪裁则确保了实用性和易穿性。他的男装作品被视作时尚风向标，其中的部分元素曾被用于制作女装。松田光弘的父亲终身从事和服产业，而和服也成为松田光弘、高田贤三和山本耀司等日本设计师实践西式法则的载体。

► 高田贤三、金·琼斯、小林由纪夫、山本耀司

松田光弘，1934 年生于日本东京，2008 年卒于日本东京；"妮可女士"，混合亚麻制成，选自 1996 春夏系列；松田光弘摄。

松岛正树（**Masaki Matsushima**）

<div style="text-align: right">设计师</div>

"时尚是必要的，但不是最重要的。"松岛正树如是说。他的男士及女士套装阐释了这一观点的两个方面。条纹为其赋予严肃感，同时，宽阔的衣领和扣眼中盛开的花朵则强化其时尚特质。不过，在松岛看来，这些对细节的处理更取决于服饰的穿着者，是他们最终为服饰赋予个人气质。"我想要创造的是一种更为通用的形象，"松岛进一步说明，"因此我认为，创造并不等同于将设计师的个人特色强加给服饰的穿着者。"1985年，松岛毕业于日本著名的东京文化服装学院（**Bunka Fashion College**）。他曾为音乐家坂本龙一设计演出服装，后推出了个人品牌。他的服饰极富科技感，对于概念化街头服饰的流行起到了至关重要的作用。

▶ 巴特利特、杜嘉班纳、牛顿

松岛正树，1963 年生于日本名古屋；改良版条纹套装；七种谕（Satoshi Saikusa）摄于 1998 年。

薇拉·马克斯韦尔（Vera Maxwell）

战时的海报纷纷打出"爱国就买美国货"的标语，而美国人也确实这样做了，即使在时尚领域也是如此。第二次世界大战期间，美国消费者完全无法买到欧洲时装，尤其是那些来自巴黎的时装，于是他们转向本土设计师的作品，而薇拉·马克斯韦尔正是在这一时期进入大众视野的。她所设计的单品——朴实的面料辅以简洁的设计——遵守战时约束的同时，也充分考虑了职业女性所承担的压力和责任。马克斯韦尔时常重新诠释男装——图中的这件夹克便是在伐木工衬衣的基础上改造而成。1970 年，马克斯韦尔发现了仿麂皮材质，因其经久耐用且品味优雅，很快成为女装领域的主角，尤其是在霍斯顿的作品中。1974 年，她发布了首个方便套装（Speed Suit）——一件为工作繁忙的女性设计的，可以从头部快速套入的弹性套装。后来，唐娜·卡兰将其进一步发扬光大。

► 达尔-沃尔夫、霍斯顿、卡兰、A·克莱因

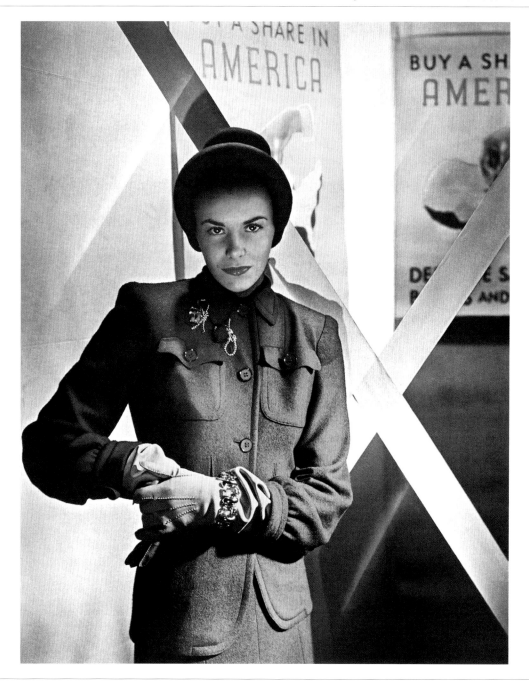

薇拉·马克斯韦尔，1903 年生于美国纽约，1995 年卒于波多黎各林孔；日装套装；路易斯·达尔-沃尔夫摄，1942 年刊于《时尚芭莎》杂志。

蒂齐亚诺（Tiziano）和路易丝（Louise），旅途（Voyage）

设计师

轻薄材质 T 恤，领口以褶皱绒带装饰，这极好地概括了旅途的风格。表面上是古董或做旧风格，但懂行之人却明白其价格不菲。其服饰多以丝绸、亚麻、丝绒及塔夫绸制成，每一件都经过手工染色或手工绘制，再以同样随性的方式进行水洗混色。创始人蒂齐亚诺及妻子路易丝为其奠定了稀有且昂贵的品牌形象。1991 年，他们在伦敦富汉姆路开设了旅途精品店。"我们的追求是独一无二，"马齐利说，"我们并不想取悦所有人。"他们也确实这样做了。每一位到访精品店的顾客，必须先摇铃铛，经过检查后方可进入，极好地体现了其时尚门槛高度。后来，他们甚至推出了会员准入制度。尽管如此，2002 年，旅途还是不得不接受了资产清算。路易丝与子女罗基（Rocky）和塔特姆（Tatum）在伦敦创立了元年（Year Zero）。

▶ 冯·埃茨多夫、奥德詹斯、威廉森

马齐利夫妇：蒂齐亚诺，生于意大利乌迪内；路易丝，生于比利时布鲁塞尔；照片中模特身穿旅途缀丝绒 T 恤及粉色挖花花边短裙；霍华德·索利摄，1997 年刊于《乔伊斯》（Joyce）杂志。

史蒂文·迈泽尔（**Steven Meisel**）

史蒂文·迈泽尔的这张野餐主题作品展示了杜嘉班纳的一个作品系列。前景中明亮的光线与阴沉的背景形成鲜明对比。迈泽尔自诩"所处时代的反馈"，这一定位同样适用于他的作品。他擅长打造形象，无论是对于他的摄影作品，还是对于他镜头中的那些时装，抑或是对于那些经他一手发掘的模特琳达·伊万格丽斯塔和斯特拉·坦南特皆是如此。他对服饰极为敏感，并能够迅速地适应拍摄对象，"拍摄时装作品时，我总是会被设计师的观念所感召"。迈泽尔的绝大多数作品都发表在美国和意大利版《时尚》杂志上。在某期意大利版《时尚》杂志中，他被允许以 30 页的空间来讲述一个故事：这使他成为时尚摄影师中无可争议的王者。

▶ 杜嘉班纳、恩宁弗、伊万格丽斯塔、加伦、吉利、坦南特

史蒂文·迈泽尔，1954 年生于美国纽约；图为身穿杜嘉班纳在初秋野餐的模特们；1998 年刊于意大利版《时尚》杂志。

苏济·门克斯 (Suzy Menkes)

编辑

苏济·门克斯自 1988 年起在巴黎《国际先驱论坛报》(International Herald Tribune)担任时尚编辑,她总是以相同的形象示人——标志性的裤装套装、复古夹克,外加卷发背头,在秀场前排就坐。在巴黎学习制衣期间,在莲娜·丽姿秀场,门克斯第一次观看了时装秀。这随即激发了她对高级时装的兴趣,并进一步拓展出辉煌的职业生涯。她先后在《标准晚报》《每日快讯》《时代》杂志担任时尚编辑。除了在《国际先驱论坛报》报道全球时装作品外,她还会涉及其他领域,从点评时尚展览,到访问奢侈品市场的顶尖设计师和大人物。门克斯因敏锐、公正及均衡的个人风格,还有优雅而不失天赋的着装受到时尚界推崇。门克斯拥有一枚荣誉勋章,并在 2005 年因对新闻业所做出的贡献获颁大英帝国官佐勋章。

► 布洛、哈特内尔、秀场工作室、温莎、温图尔

苏济·门克斯,1943 年生于英国白金汉郡比肯斯菲尔德;图为门克斯在接受秀场工作室亚历克斯·菲里(Alex Fury)的"时尚圈"主题访谈间隙饮茶;摄于 2011 年 9 月。

梅尔特（Mert）和马库斯（Marcus）

<div align="right">摄影师</div>

在梅尔特·阿拉斯（Mert Alas）和马库斯·皮戈特（Marcus Piggott）两位摄影师美丽且充满感官诱惑的作品中，时常充斥着神秘黑暗的叙事。借由这幅作品，他们呈现出一个充满戏剧感的画面：纳塔莉亚·沃佳诺娃（Natalia Vodianova）漂浮在水中，面部勉强露出水面。据艺术家所言，这一构图是为了揭示一种"濒临溺水的心理状态"。这幅色彩丰富且富有诱惑性的作品，极好地阐释了超现实风格。团体中的两位摄影师分别拥有古典音乐及平面设计背景。1994年，二人相遇并结成团体。在将作品发给《眼花缭乱》杂志并取得不俗表现后，各类时尚摄影的邀约纷至沓来。他们的作品关注女性的美感和力量，同时不断探索人的内心世界，并以后期处理见长。他们作品中的每个细节都至关重要，以坚定的姿态传递出丰富的信息。

▶ 伯丁、恩宁弗、格兰德、迈泽尔

梅尔特·阿拉斯，1971年生于土耳其安卡拉；**马库斯·皮戈特**，1971年生于英国威尔士班戈；图为纳塔莉亚·沃佳诺娃为《W》杂志拍摄的"不再沉睡"，由爱德华·恩宁弗做造型，摄于2012年。

巴勃罗·梅塞耶亚（Pablo Mesejeán）和迪莉娅·坎塞拉（Delia Cancela），巴勃罗和迪莉娅（Pablo & Delia）

设计师

从美国扩张至圣马丁的"权力归花儿"青年反叛运动和精良品质复兴风潮，为巴勃罗和迪莉娅的梦幻之作铺平了道路。受到刘易斯·卡罗尔（Lewis Carroll）的作品启发，抽褶棉质印花上衣搭配层次丰富的纱网花朵头饰，预示着纯真风格作为一种生活方式而兴起。巴勃罗·梅塞耶亚和迪莉娅·坎塞拉发表于1966年的宣言概括了当时的时代精神："我们热爱晴朗的天气、滚石乐队、晒黑的肌肤、年轻而天真的面孔、淡淡的粉色和蓝色，以及皆大欢喜的结局。" 1970年，这两位来自布宜诺斯艾利斯的艺术生刚刚到达伦敦，英国版《时尚》杂志便安排简·诗琳普顿身穿他们标志性的彩虹色印花皮裙登上了封面。在设计的同时，他们还会发表风格梦幻的插画作品，画面中的女巫和仙女身上会穿着他们的作品。在巴勃罗去世后，迪莉娅便专注于绘画及插画创作。

► 科丁顿、吉布、伦纳德、诗琳普顿

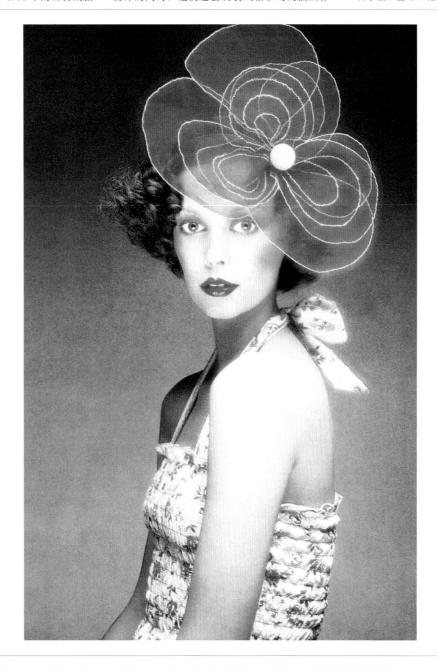

巴勃罗·梅塞耶亚，1937年生于阿根廷布宜诺斯艾利斯，1986年卒于法国巴黎；**迪莉娅·坎塞拉**，1940年生于阿根廷布宜诺斯艾利斯；照片中，模特头戴二人设计的'花瓣'帽，搭配抽褶连衣裙；巴里·拉特甘摄，1972年刊于英国版《时尚》杂志。

巴龙·阿道夫·德迈耶（Baron Adolph de Meyer）

在巴龙·德迈耶的镜头前，模特摆出芭蕾似的优雅造型，充分展示了服饰丰富的层次、奢华的蕾丝花边和丝绸飘带。罩衣和裙体被背光点亮，模特周身笼罩着光芒，整幅人像作品散发着浪漫的女性气息。德迈耶的时尚摄影事业开始于第一次世界大战前的"美好年代"时期。在巴黎和德

国度过童年后，他在19世纪末前往伦敦，并进入时尚领域。1914年，他被康泰纳仕集团聘用，成为《时尚》杂志首位全职摄影师，后于1921年前往《时尚芭莎》杂志工作。他镜头下的主人公总是穿着精致的服饰，为光晕所笼罩，对于以游泳、网球、高尔夫和查尔斯顿舞为代表的，更为崇尚

活力的现代生活方式而言，显得过于纤弱，于是在后来被有活力的动态风格取代。1932年，德迈耶离开《时尚芭莎》，他的继任者马丁·蒙卡奇（Martin Munkacsi）以一种令人振奋的风格著称。

► 安托万、雅顿、布韦、纳斯特、勒布、苏姆伦

巴龙·阿道夫·德迈耶，1868年生于法国巴黎，1949年卒于美国加利福尼亚州洛杉矶；图为德迈耶的摄影作品，照片中，模特身穿浪漫主义雪纺连衣裙；1922年刊于美国版《时尚》杂志。

李·米勒（Lee Miller）

<div style="text-align:right">摄影师</div>

　　照片中，一位模特身穿斜裁连衣裙，头发经过精心梳理，涂着指甲和口红，从一排女兵面前走过，展示服装，她的身影令她们感到着迷。一位女兵伸出手触摸衣料，对她们来说，穿成这样更像是个无法实现的梦，而她下意识伸出的手，强化了模特和这幅照片本身的不真实感。美国摄影师李·米勒因第二次世界大战期间身为伦敦战地记者团的一员所拍摄的一批令人感到辛酸的照片而为外界所知。在此期间，她也会为《时尚》杂志拍摄照片，她的作品令人着迷。通过这些作品，人们发现，即使是在战争期间，巴黎的高级时尚仍旧魅力不减，并在战后很快重回全球时尚中心。20世纪20年代后期，居于纽约的米勒身兼模特、摄影师及《时尚》杂志作者数职。1929年，她移居巴黎和曼·雷共事，并和毕加索及超现实主义者保持着密切的联系。

▶ 阿诺德、布吕耶尔、达利、曼·雷

李·米勒，1907年生于美国纽约州波基普西市，1977年卒于英国东萨塞克斯郡；图为时尚沙龙中的女兵们，1944年摄于巴黎。

诺兰·米勒（**Nolan Miller**）

20世纪80年代，诺兰·米勒为热播剧《豪门恩怨》（*Dynasty*）所设计的服饰引发了一股无耻魅力的潮流，画面中央的诺兰·米勒被剧中的女演员们所环绕。他的工作室每周需要制作25套至30套类似的服装。一周中，他们只有2天可以用于讨论，剩下的5天则用于制作。他为琼·柯林斯（饰亚历克西斯·科尔比），即图中这位身穿粉色亮片连衣裙的演员所设计的"风情万种"风格服饰，其原型为琼·克劳馥在20世纪40年代所穿过的服饰，肩部装点着夸张的倒钟状荷叶边。她身旁的黛汉恩·卡罗尔（Diahann Carroll，饰多米尼克·德韦罗）和琳达·伊万斯（Linda Evans，饰克莱斯托·卡林顿）的肩部也有类似的装饰。在当时，夸张的肩饰被视作雄性气息的象征。米勒梦想成为一名电影服装设计师，为女演员们制作魅力四射的戏服。正是怀着这个梦想，他来到了好莱坞。但他晚了一步，因缘际会成为一名出色的电视剧服装设计师。

▶ 邦东、贝茨、伯罗斯、麦凯

诺兰·米勒，1935年生于美国得克萨斯州柏克伯内特，2012年卒于美国加利福尼亚州洛杉矶；图为诺兰·米勒和剧中的女演员，《豪门恩怨》，1985年。

德博拉·米尔纳（Deborah Milner）

　　德博拉·米尔纳设计的服饰梦幻且富有雕塑感，看上去与"时尚"背道而驰。这件长款黑色纱质大衣极好地体现了米尔纳的设计特色——超大垂褶领搭配复杂的面料——堪称艺术品。米尔纳说："我的风格跨度很大，既有先锋艺术，也有经典风格。"她的一位导师曾形容她"通过将制衣技术应用于日常面料，为高级定制服饰注入了新的活力"。这些材料包括纱网、饰带、薄膜和包线。米尔纳成长于一个虔诚的卫理公会家庭，入学艺术学院促使她向完全不同的方向发展，并进一步发现了时尚的魅力所在。1991 年，她以一家小型时装工作室起家，制作独一无二的先锋服饰，并俘获了众多主顾。女帽商菲利普·特里西便是其中之一，他会以米尔纳的作品为背景。在这张照片中，他设计的椭圆形人体工程学女帽与米尔纳的半透明大衣在戏剧性方面平分秋色。

▶ 菱沼良树、霍瓦特、S. 琼斯、特里西

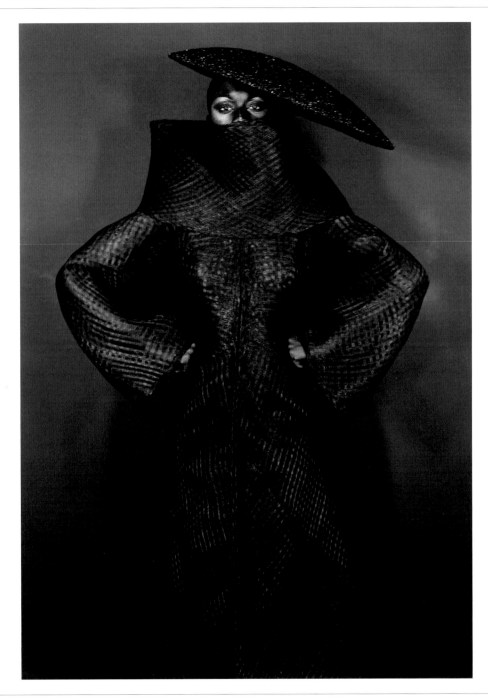

德博拉·米尔纳，1964 年生于英国萨里郡，泰晤士河畔沃尔顿；照片中，模特身穿米尔纳设计的薄纱大衣；马克·马托克（Mark Mattock）摄，1997 年刊于《i-D》杂志。

米索尼家族（**Missoni**）

1971 年还是 2008 年？如果不是照片所采用的现代摄影技术和与之相配的时尚造型，我们完全无法分辨这套服饰所处的年代。因为米索尼所设计的彩色针织品造型简洁，历久弥新，鲜少发生变化。其力量与魅力都源于简洁的造型，而色彩则成为米索尼式造型的关键。其极具辨识度的

斑斓"火焰色"效果是将部分纱线浸入染料之中，使之呈现出带有留白的彩色而实现的。奥塔维奥与罗西塔相识于 1948 年的伦敦奥林匹克运动会。当时，奥塔维奥正参加 400 米跨栏的角逐，身上穿着由他的小针织品工厂生产的队服。此后，二人结婚并于 1966 年在米兰推出了首个作品系列。

1997 年，奥塔维奥和罗西塔将企业传承给女儿安杰拉，她极好地继承了米索尼式风格。

► 迈尔、普拉达、里基尔、特斯蒂诺

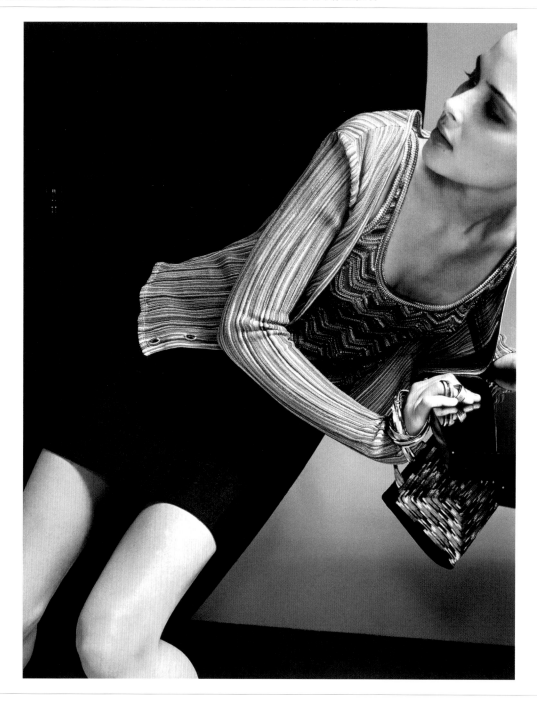

米索尼家族：奥塔维奥（Ottavio），1921 年生于意大利拉古萨省，2013 年卒于意大利瓦雷泽省；罗西塔（Rosita），1931 年生于意大利戈拉塞卡；安杰拉（Angela），1958 年生于意大利米兰；照片中，模特身穿 V 字纹背心配条纹开衫，选自 1998 春夏系列；马里奥·特斯蒂诺摄。

三宅一生（Issey Miyake）

<div style="text-align: right">设计师</div>

透过撕裂的织物，一件色彩鲜艳的粉色衬衣显露出来，像一件装置作品。将涤纶面料打褶处理，轻微弯曲后再加热，是擅长创新的设计师三宅一生的标志性技法。他的作品极富动感、色彩明快，并拥有丰富的层次。三宅一生在巴黎开启时尚事业，先后受到姬龙雪和纪梵希的赏识，最终成为杰弗里·比尼的一名设计师。1970 年，他回到日本，在东京创办了自己的设计工作室。三宅一生是日本时尚界的领军人物之一，同时期的还有川久保玲和山本耀司。他的作品受到艺术家和建筑师群体的青睐，同时其衍生产品线"三宅褶皱"（Pleats Please）和"一块布"（A-POC 即"A Piece of Cloth"）亦受到广泛赞誉。目前三宅一生是 21_21 设计视野美术馆（21_21 Design Sight）的联合总监之一。2006 年起，设计师藤原大开始在三宅设计工作室担任设计总监。

▶ 新井淳一、纪梵希、菱沼良树、川久保玲、曼代利、山本耀司

三宅一生，1938 年生于日本广岛；图为粉红衬衫，选自"三宅褶皱"系列；操上和美摄于 1995 年。

艾萨克·米兹拉希（Isaac Mizrahi）

设计师

　　这张照片摄于艾萨克·米兹拉希位于纽约的工作室中，他像往常一样戴着发带，模特安伯·瓦莱塔（Amber Valletta）则躺在旁边的纸样台上。除了这条选自 1995 春装系列的艳色连衣裙，背景中的墙壁上还陈列着各种不同颜色的棉线，后面样品架上陈列的服饰色彩更是丰富多样。种种迹象表明，米兹拉希是一位在用色方面极为大胆的设计师——他会在设计中使用海蓝、柠檬黄、艳粉等颜色。"我喜欢明亮的色彩——有一种张扬的美感"，针对他的大胆用色，他如是说。他融合鲜亮而独特的面料与传统的美式便装。深植于米兹拉希作品和个性中的这种喜剧感，在纪录片《拉链拉下来》（*Unzipped, 1995*）中得到了忠实的记录。此前，米兹拉希推出他的 1994 秋冬系列。这一切都源于他在进入时尚界之前在纽约艺术高中（High School for the Performing Arts）所接受的训练。

▶ 比尼、科尔斯、摩西、奥尔德姆

艾萨克·米兹拉希，1961 年生于美国纽约；图为米兹拉希与安伯·瓦莱塔；吉勒·邦西蒙（Gilles Bensimon）摄，1995 年刊于美国版《她》杂志。

菲利普·莫德尔（**Philippe Model**）

<div align="right">

女帽制造商

</div>

　　图中的这顶女帽用红色天鹅绒面料交织而成，极富雕塑感。正是诸多造型精巧的女帽作品，使菲利普·莫德尔自 1978 年起便一直被视作法国配饰领域的佼佼者。当时，毕业后的莫德尔白手起家，开始生产高级定制女帽。很快，莫德尔便荣获"法国最佳手工业者奖"（Meilleur ouvrier de France，一项发源于中世纪的权威奖项，被视作

对工艺的极高认可）。莫德尔先后与让·保罗·高缇耶、克洛德·蒙塔纳和蒂埃里·穆勒合作过，并为他们设计了极具先锋色彩的女帽作品。20 世纪 80 年代早期，莫德尔移居法国时尚业的中心。莫德尔的才华并未局限于女帽制作——他同时也是一位鞋履设计师，其造型简洁的弹性鞋被广为模仿。与埃尔韦·莱热的"弹性绷带"连衣裙类

似，这种鞋由许多条弹性材料拼制而成，展现出一种注重实用的设计观念。

▶ S. 琼斯、莱热、蒙塔纳、穆勒、保莱特、安德伍德

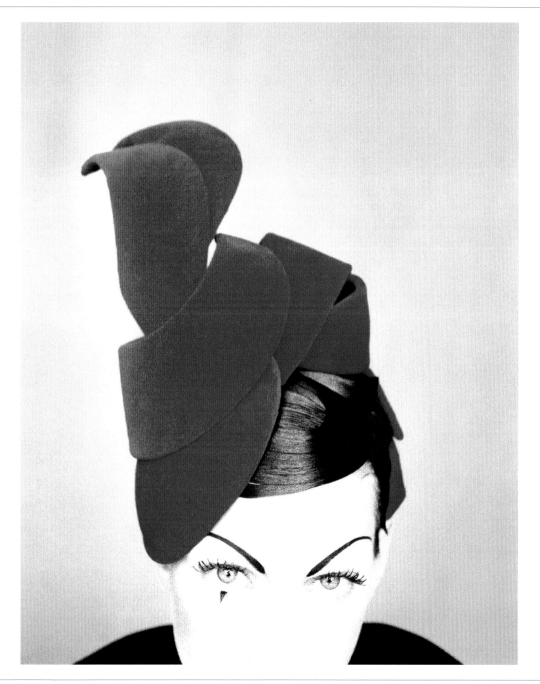

安娜·莫利纳里（**Anna Molinari**）

1977 年，安娜·莫利纳里与丈夫詹安帕罗·塔拉比尼（Gianpaolo Tarabini）共同创立品牌蓝色情人（Blumarine），旗下产品后来成为撩人女性气息的代名词，正如这张照片所呈现的那样。这张杂志插图中，模特特里什·戈夫（Trish Goff）身穿透视衬衫、缎面短裤，外搭一件定制白色夹克，极好地凸显了品牌设计特色。莫利纳里的设计总是以性感面貌示人，采用半透明面料和简洁的造型，同时点缀精致的细节。最初，莫利纳里以制作针织衫起家，修身廓形搭配闪光面料，突显出凹凸有致的女性线条——这正是莫利纳里的标志性造型。她的作品俘获了大量极有女性韵味的消费者。她还在作品中采用蓬蓬裙、芭蕾舞裙及饰有荷叶边、褶皱和蝴蝶结的上衣，更为暴露，也更为浪漫性感。目前，莫利纳里的公司旗下已拥有 3 个子品牌：蓝色情人、蓝色女孩（Blugirl）和安娜·莫利纳里，均延续了莫利纳里标志性的浪漫美学。

► 德拉奎（Dell' Aqua）、丁尼甘、费雷蒂、托马斯、范思哲

安娜·莫利纳里，1949 年生于意大利卡尔皮；图为身穿蓝色情人服饰的特里什·戈夫；帕梅拉·汉森（Pamela Hanson）摄，1995 年刊于美国版《时尚》杂志。

爱德华·莫利纽克斯上尉（**Captain Edward Molyneux**）

　　这条晚礼服的浪漫造型使人联想起法兰西第一帝国时期（1804 年—1815 年）约瑟芬皇后所钟爱的一种廓形。帝国风格连衣裙往往拥有较高的腰线、方形领口、袖子短而膨起，再装饰以奢华的刺绣，曳地褶边披肩和长手套则进一步强化了整套造型的华贵之感。这种华贵的设计风格使莫利纽克斯成为备受皇室成员、上流社会女性及电影明星追捧的设计师之一。玛丽娜公主（肯特公爵夫人）便是其众多主顾中最为知名且优雅的一位。莫利纽克斯曾在露西尔处（达夫·戈登女士）接受训练，后者以设计帝国风格礼服见长，而莫利纽克斯则开辟了一条介于浪漫主义复兴风格与现代时尚之间的高档产品线。他以简洁的线条和裁剪为人所知，曾是克里斯蒂安·迪奥在众多高级时装设计师中最为偏爱的一位。

▶ 巴尔曼、迪奥、达夫·戈登、格里夫、斯蒂贝尔、苏姆伦

爱德华·莫利纽克斯上尉，1891 年生于英国伦敦，1974 年卒于摩纳哥蒙特卡洛；帝国风格缎面刺绣连衣裙；弗朗索瓦·科拉尔（François Kollar）摄于 1939 年。

克洛德·蒙塔纳（**Claude Montana**）

以皮革制成的激进风格外套凸显了克洛德·蒙塔纳极端的设计风格。自 1979 年建立个人品牌以来，克洛德的作品多采用宽肩设计、腰部收紧，并选择用皮革制衣，以突显力量感。蒙塔纳以笔直而凌厉的线条塑造出构成主义廓形，并采用了一种类似皮尔·卡丹在 20 世纪 60 年代曾用过的极端造型。他享受"建构"作品的过程，并因在 1989 年至 1992 年间为浪凡所设计的服装而广受推崇。蒙塔纳的职业生涯始于伦敦，在一次旅行中，他因花光钱财而开始设计珠宝赚钱，这一作品后来登上《时尚》杂志。一年后，他回到巴黎，开始为皮具商麦克道格拉斯（MacDouglas）工作。20 世纪 80 年代，他的作品反映了女装领域中一股将女性打造为超级英雄的倾向。

▶ 弗莱特、莫德尔、穆勒、施泰格尔、维拉蒙特斯

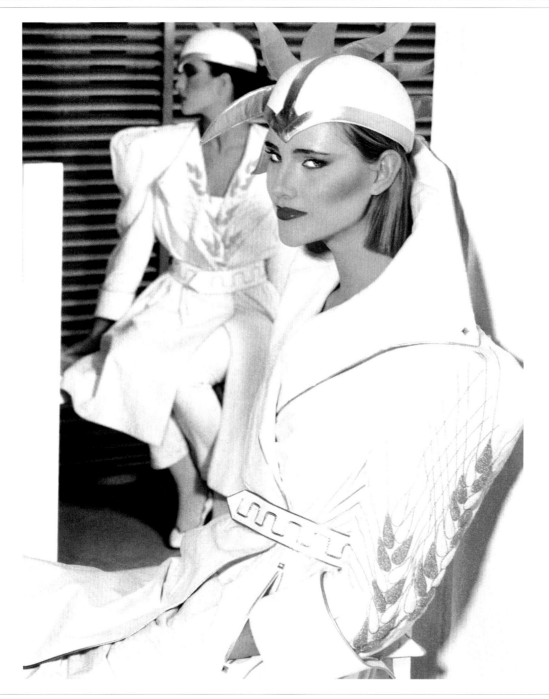

克洛德·蒙塔纳，1949 年生于法国巴黎；为伊迪亚尔·崔尔（Idéal Cuir）设计的白金双色刺绣皮质套装。阿兰·拉吕（Alain Larue）摄，1980 年刊于《时装》杂志。

莎拉·莫恩（Sarah Moon） 摄影师

莎拉·莫恩恍惚而失焦的摄影作品，使观者仿佛回到 20 世纪 20 年代至 20 世纪 30 年代。1972 年，她为倍耐力年历所拍摄的作品轰动一时：不仅因为她是首位掌镜的女摄影师（之所以选她是为了平息女权主义运动对倍耐力年历的抗议），她同时还是首位在照片中出现裸露双乳形象的摄影师。20 世纪 60 年代的绝大多数时间，莫恩都是职业模特，直到最后几年，她才转型成为一名摄影师。她的首个摄影作品是应卡夏尔之邀为其拍摄的广告大片，这使她进一步获得了《新星》（*Nova*）、《时尚》《时尚芭莎》《她》等刊物的邀约。随后，她为化妆品品牌比芭所拍摄的广告，极好地概括了 20 世纪 70 年代早期的时尚潮流。此后，莫恩的创作不再局限于时尚领域，她创作了大量的艺术摄影作品。自始至终，她的作品都是在静默中带有些许超现实色彩，一直美丽动人。

▶ 布斯凯、丁尼甘、胡兰尼奇、威廉森

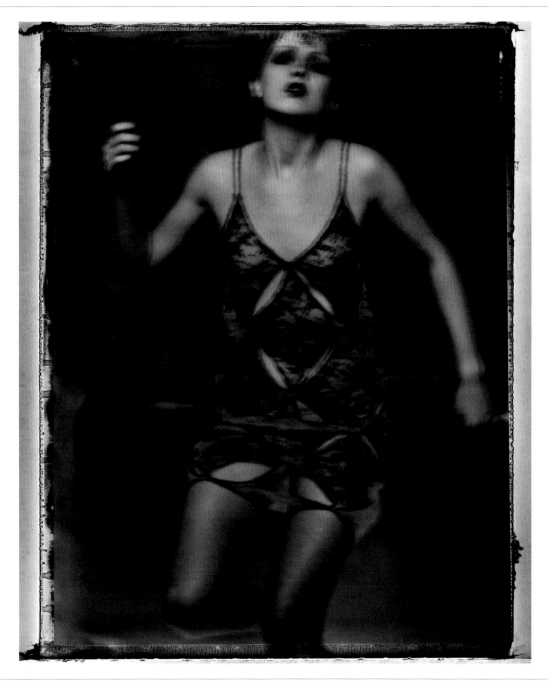

莎拉·莫恩，1941 年生于法国巴黎；凯蒂娅身穿恩里卡·马塞（Enrica Massei）的设计作品；1997 年刊于《法兰克福汇报》（*The Frankfurter*）。

367

玛丽昂·莫尔豪斯（**Marion Morehouse**）

摄影师爱德华·斯泰肯曾声称："好的时装模特，都具备成为优秀女演员的潜质。"对斯泰肯而言，莫尔豪斯是"曾合作过的时装模特中最优秀的一位"。20世纪20年代，华贵婀娜的廓形大为流行，而玛丽昂·莫尔豪斯的身形极好地契合了这一潮流，加之她拥有极强的气场和看上去浑然天成的优雅气质，她成为当时最受时尚界追捧的模特。正如斯泰肯所言："她会将自己充分带入，化身成为真正会穿着那种礼服的女性。"莫尔豪斯还曾与包括霍斯特·P.霍斯特和乔治·霍伊宁根-许纳在内的其他伟大摄影师密切合作，20世纪20年代，他们还只是初出茅庐的新人。后来，她与作家E.E.卡明斯（E. E. Cummings）结婚，并踏入摄影领域。

▶ 夏瑞蒂、霍斯特、霍伊宁根-许纳、斯泰肯

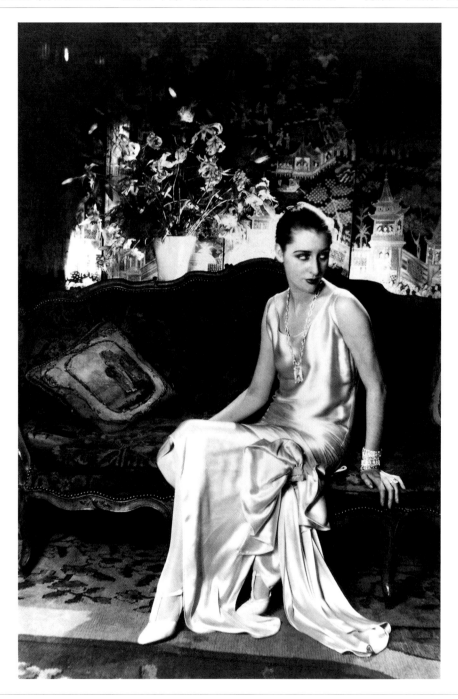

玛丽昂·莫尔豪斯，1906年生于美国印第安纳州，1969年卒于美国纽约；图为玛丽昂·莫尔豪斯身穿斜裁缎面连衣裙；塞西尔·比顿摄于1929年。

森英惠（**Hanae Mori**）

<div style="text-align:right">设计师</div>

　　明媚的阳光打在松本弘子身上，作为森英惠最喜爱的模特，当时的她正在木塔中静修。她小鸟般的身躯，笼罩在一件印有雏菊图案，由柔软的半透明丝绸制成的宽大罩衫之下，进一步凸显了森英惠设计风格中克制的优雅风格和日式美学。印有樱花和蝴蝶的和服绸由森英惠的丈夫森贤制作。使用日式不对称剪裁与和服式腰带，体现出她对日本文化传统的尊重。森英惠始终追求日式风格与西化造型的平衡，其服饰作品一贯轻盈而实用。森英惠曾就读于东京女子大学日本文学专业，结婚并育有两子后，她重回校园，开始学习制衣的基础知识。她为日本电影和话剧设计服饰，后于 1955 年在东京购物圣地银座开办了时装店。1977 年，她获准成为巴黎高档时装公会成员。

▶ 平田晓夫、高田贤三、舍雷尔、史诺顿

森英惠，1926 年生于日本岛根县；丝绸罩衫；史诺顿摄，1972 年刊于英国版《时尚》杂志。

罗伯特·李·莫里斯（Robert Lee Morris）　　珠宝设计师

　　3 只明艳动人的扭转造型银手镯凸显了罗伯特·李·莫里斯作品中的雕塑感。锉刀痕迹和击打造成的凹痕，为其赋予一种朴实之感，而莫里斯正以此著称。他说："我崇尚未经矫饰的天然形态。我曾是一名解剖学专业的学生。"在他的设计中，自然元素被融入各类物件之中，从具有非洲

风格的胸甲到为伊丽莎白·雅顿所设计的口红支架。莫里斯曾将软木、橡胶、花岗岩及硅酮等材质用于制作首饰，但当纽约的时装技术学院博物馆为莫里斯举办 25 周年回顾展时，其主题却仍被确定为"金属矿热"。他直白且现代化地运用金属材质，与唐娜·卡兰颇为亲近，卡兰所设计的优

雅服饰，成为风格夸张的现代珠宝最好的衬托。20 世纪 80 年代中期，经由二人之手所形成的海军面料与雅致金质手镯的组合，成为那些想要逃避大行其道的巴洛克风格的白领女性的标准搭配。

▶ 雅顿、巴雷特、卡兰、佩雷蒂（Perretti）

罗伯特·李·莫里斯，1947 年生于德国纽伦堡；光彩照人的银质轨状手镯；沃尔夫大冈·卢德斯（Wolfgang Ludes）摄于 1998 年。

迪格比·莫顿（**Digby Morton**）

"时尚不灭"，在这张照片旁，《时尚》杂志配文写道，这张照片由塞西尔·比顿拍摄，画面中是第二次世界大战中遭到轰炸的伦敦。迪格比·莫顿是战时英国时尚界的领军人物之一，他以制作定制粗花呢套装见长。照片中的这组套装以一件中长款夹克搭配一条及膝裙装。莫顿抹去了套装中刻板和过于男性化的成分。1928 年，他加入拉切斯（Lachasse），搭配丝绸衬衫穿着的精致粗花呢套装使他很快赢得认可。1933 年，他离开拉切斯开始经营自己的高级时装生意，而他在拉切斯的工作由哈迪·埃米斯接手。莫顿同时还是伦敦时装设计师联合会（Incorporated Society of London Fashion Designers）的一员，该团体在战时条款的限制下，仍坚持发展英国的时尚产业。

► 埃米斯、比顿、卡瓦纳、克里德、弗伦奇、马尔泰佐和卡尔庞捷

迪格比·莫顿，1906 年生于爱尔兰都柏林，1983 年卒于英国伦敦；灰色粗花呢套装；塞西尔·比顿摄，1941 年刊于英国版《时尚》杂志。

佛朗哥·莫斯基诺（Franco Moschino）

这张照片捕捉到了一个嘲讽性的瞬间，军用飞机的剪影成为这组法式时尚造型中的一顶"帽子"。这种对高级定制时尚的嘲讽态度是典型的佛朗哥·莫斯基诺式风格。在莫斯基诺看来，时尚应该是有趣的，无论是时装作品还是时装广告，都适用"金钱腰身（Waist of Money）"及"警告：时尚秀有害健康"，令人忍俊不禁。抗议反而成为新的时尚，这件事本身便印证了他想借由这些服饰所表达的观点，无论是时髦的正式套装还是晚礼服。童年时代，还是个男孩的莫斯基诺便时常走进父亲的铸铁厂，用墙上的灰尘作画。后来，他接受了艺术方面的专业教育，并为詹尼·范思哲工作至1977年。1983年，他推出个人品牌莫斯基诺。1994年，当莫斯基诺去世后，他的每件作品出售时都伴随着一句宣言：环境保护才是"真正的时尚潮流"。

► 凯利、斯蒂尔、G. 范思哲

佛朗哥·莫斯基诺，1950年生于意大利阿比亚泰格拉索，1994年卒于意大利米兰；图为一件莫斯基诺高级定制服饰之剪影，鸡尾酒礼服，1988年；法布里齐奥·费里摄。

丽贝卡·摩西（**Rebecca Moses**）

<div style="text-align: right">设计师</div>

这幅卡通作品中的主人公身穿经典款比基尼泳衣仰面躺着，体现出丽贝卡·摩西设计风格中的核心元素：色彩。在她位于意大利的工作室中，墙面上满是塑料信封，里面装着各种不同的色彩样品，从布料到花朵，再到纸张，不一而足。而这些颜色又会被赋予诸如"冰冻蔓越莓""知更鸟蛋"之类的名字，出现在她的羊绒衫设计之中。她所设计的服饰并不追逐潮流。"我不是说时尚应该一成不变，但它至少应该留有足够的时间，供我们去思考当代男性和女性的真正需求……我受够了飘忽不定的潮流，市面上的风格实在太多。"她称自己的服饰为"移动风格"，可以在日装与晚装、夏季与冬季、一套服饰与另一套服饰间自由"穿梭"。她是美国时装设计师协会及意大利时装协会的成员。她撰写的《风格生活》（*A Life of Style*）一书已于 2010 年出版。

▶ 比亚焦蒂、雅各布斯、米兹拉希

凯特·莫斯（**Kate Moss**）

<div style="text-align: right">模特</div>

　　有张特别的面孔总是时不时地出现在我们面前，也正是这张面孔，改变了我们对美的认知，并挑战着我们的品味。14 岁时，凯特·莫斯在纽约肯尼迪机场被发现。而"风暴（Storm）"模特公司的拥有者莎拉·杜卡斯（Sarah Doukas）认为"她注定将与众不同"。凯特·莫斯成了 20 世纪 90 年代的崔姬，年轻鲜活的她代表着自然相对

于人工修饰的胜利。凯特·莫斯被外界誉为"流浪儿式超模"，她的成名刚好伴随着油渍摇滚乐的兴起，油渍摇滚乐手推崇以一种摇滚明星式的态度，穿着不协调的衣服、摆出反设计师式造型。卡尔文·克莱因的中性香型香水是首个将这种态度具象化为商品的单品，而凯特·莫斯因此成为再合适不过的模特人选。除了模特工作之外，她

还在 Topshop 拥有一条个人产品线，同时还会为珑骧（Longchamp）设计手提包产品。

▶ 戴、希尔费格、卡尔文·克莱因、科尔斯、西姆斯、大牌商店

凯特·莫斯，1974 年生于英国伦敦；图为莫斯为卡尔文·克莱因拍摄的中性香水广告；理查德·埃夫登摄于 1997 年。

罗兰·穆雷（Roland Mouret）

在 2006 春夏系列中推出标志性的"星系（Galaxy）"连衣裙后，居于伦敦的法国设计师穆雷一夜之间声名大噪。其设计的方形大领口，加上柔软的肩部和收紧的腰部，塑造出完美的沙漏廓形，使人想起 20 世纪 40 年代的女电影明星们所钟爱的紧身礼服。这件礼服很快成为大热单品，包括雷切尔·魏斯（Rachel Weisz）、黛米·穆尔（Demi Moore）、卡梅隆·迪亚兹（Cameron Diaz）和蒂塔·万提斯（Dita Von Teese）在内的众多好莱坞一线女星均成为其拥趸。礼服剪裁精确，上衣部分以强力尼龙网勾勒出胸部线条，使身体曲线显露无疑。这也应了穆雷的那句话："穿上礼服便是为了等待被脱掉的那一刻。"除了要掌管自己位于梅费尔（伦敦西区高级住宅区）的时装店外，2011 年，穆雷还被巴黎的罗贝尔·克莱热里（Robert Clergerie）任命为创意总监。

► V. 贝克汉姆、贝拉尔迪、埃德姆、桑德斯、威廉森

罗兰·穆雷，1962 年生于法国卢尔德；图为身穿"星系"连衣裙的蒂塔·万提斯；摄于 2006 年。

蒂埃里·穆勒（Thierry Mugler）

在蒂埃里·穆勒拍摄的这张照片中，紧身衣与乳胶裤的组合，融合雅利安荡妇与波普艺术施虐狂两大主题。通过设计作品，他树立了一种性感的"解剖学"廓形，盈盈可握的腰肢与夸张的肩部影响了包括阿瑟丁·阿拉亚和埃尔韦·莱热在内的许多设计师。"所有的一切都是为了让模特看上去更美，并展现出更好的曲线"，在罗伯特·阿尔特曼（Robert Altman）的电影《云裳风暴》（*Prêtà Porter*，1994）中，穆勒为金·巴林杰（Kim Basinger）所打造的形象，令人过目难忘。14 岁时，穆勒为一位女性朋友制作了一套服装，那是他的处女作。19 岁时，穆勒加入芭蕾舞团并移居巴黎，后于 1973 年发布了个人品牌。穆勒始终坚持他的时尚风格不动摇。每一季的夹克均需要经过剪裁、垫肩和缝制以实现其卡通似的理想形态，这一主题在其"超级英雄"男装系列中亦有体现。怀揣着一种坚定的整体性视角，穆勒不断通过缝线和面料来重塑身体。2010 年，尼古拉·福尔米凯蒂成为穆勒这一品牌创意总监。

▶ 贝热尔、福尔米凯蒂、S. 琼斯、莱热、莫德尔、蒙塔纳

蒂埃里·穆勒，1948 年生于法国斯特拉斯堡；修身无肩带胸衣与乳胶裤；蒂埃里·穆勒摄于 1996 年。

琼·缪尔（**Jean Muir**）

琼·缪尔所设计的极简主义平针宽袍搭配裙裤，为乔安娜·拉姆利（Joanna Lumley，缪尔在20世纪70年代固定合作的模特）赋予平实沉静之感。极简是缪尔的标志性风格。她曾说："我是个想要变革的传统主义者。"她让人们尊称她为"缪尔小姐"，总是穿着藏青色服饰。纽约奢

侈品零售商亨利·本德的总裁杰拉尔丁·施图茨（Geraldine Stutz）曾称她是"全球最杰出的女装裁缝"。在为利伯缇工作了一段时间后，她转而在耶格尔担任设计师，后于1966年创办了自己的公司。她所设计的改良版小黑裙已成为经典。她的作品虽然看上去简单——但一件夹克却可能用到

多达18块纸样裁片。缪尔的实穿设计低调优雅，成为超越时间的经典。正如设计师本人所说："如果你发现了一种适合自己的风格且它从未令你失望，有什么理由不坚持下去呢？"

▶ 克拉克、利伯缇、雷恩、G.史密斯、鸟丸军雪

琼·缪尔，1933年生于英国伦敦，1995年卒于英国伦敦；身穿平针宽松罩袍搭配裙裤的乔安娜·拉姆利在琼·缪尔的公寓中；迈克尔·巴雷特摄于1975年。　　　　377

穆里维（Mulleavy）姐妹，罗达特（Rodarte）

　　2005 年的春天，穆里维姐妹俩凯特和劳拉，带着她们的设计作品，离开家乡加利福尼亚州前往纽约。一周内，她们便向纽约的主要买手和时尚编辑逐个兜售了自己的设计系列。两姐妹以母亲未出嫁前的姓氏"Rodarte"（罗达特）作为品牌名，其古怪的女性气息和对细节的苛求，赢得各路批评家和收藏家的青睐。通过设计师的精心

安排，诸如蕾丝和软雪纺这样的精细面料与硬质织锦和金属感面料取得了微妙的平衡。穆里维姐妹曾表示："我们的作品探讨了平衡，在精心控制之下，形状、结构和色彩之间产生了复杂的相互作用。" 2009 年，穆里维姐妹荣获业界权威的"年度女装设计师"大奖。2010 年，两位设计师通力合作，为电影《黑天鹅》（Black Swan）设计

服饰，其作品巧妙越过了高级时尚与大众审美的分野。

► 埃德姆、卡特兰佐、梁和李、麦科洛和埃尔南德斯

穆里维姐妹：凯特（Kate），1979 年生于美国加利福尼亚州阿普托斯；劳拉（Laura），1980 年生于美国加利福尼亚州帕萨迪纳；模特身上的衣服选自罗达特 2012 秋冬系列；欧腾·德怀尔德（Autumn de Wilde）摄。

马丁·蒙卡奇（**Martin Munkácsi**）

<div style="text-align:right">摄影师</div>

马丁·蒙卡奇的镜头记录下了主人公昂起头，摆动双臂，从阴影中大步迈入阳光的瞬间，该作品成为时尚解放运动的一种具象化表现。画面中的模特毫不拘谨，身上的斜裁连衣裙也因运动而产生流动感，并变得模糊。整体造型没有任何多余细节，因此丝毫不显得过时，腰带漫不经心地系在腰上。受到导师阿列克谢·布罗多维奇的鼓励，蒙卡奇在 1932 年加入《时尚芭莎》杂志，并将这种真实的自发性场景引入时尚摄影。蒙卡奇不仅会通过动态来更好地展现服饰的潜力，他还为时尚摄影提供了全新的角度，捕捉瞬间场景，而不是摆好造型再按下快门。蒙卡奇镜头中的拍摄对象，总是蕴含着超越服饰本身的意味，无论他们是在沙滩上奔跑，还是像图中这样在傍晚独自散步。

▶ 布罗多维奇、伯罗斯、德迈耶、斯诺

马丁·蒙卡奇，原名默梅尔施泰因·马尔通（Mermelstein Márton），1896 年生于罗马尼亚克卢日-纳波卡，1963 年卒于美国纽约；图为玛丽昂·戴维斯（Marion Davies）在加利福尼亚州圣西米恩；1934 年刊于《时尚芭莎》杂志。

弗朗索瓦·纳斯（François Nars）

化妆师

卡伦·埃尔森（Karen Elson）面带弗朗索瓦·纳斯的标志性妆容，出现在他的镜头之中。通过厚涂彩妆产品，纳斯制造出饱满的色块，在雪白的肌肤之上，以一种富有冲击力的抽象手法，将眼部和唇部凸显出来。"秀场就是我的涂鸦板。"纳斯说。同芭比·波朗和弗朗克·托斯坎（Frank Toskan）一样，他们都开创了独有的标志性风格。

对他们而言，秀场更像是公开的实验室，全新的潮流正诞生于此。纳斯的品牌便诞生于范思哲和卡尔·拉格斐的秀场之中，其鲜明的彩妆作品成为每季潮流造型的蓝图。他的灵感来源多样，从电影《金刚》到埃尔莎·夏帕瑞丽设计的时装。他曾推出一支深棕色唇膏以搭配《金刚》中的巨猿的毛色，而口红"Schiap"（夏帕）则完美搭配

了埃尔莎·夏帕瑞丽经典的艳粉色。同时，他还是一名出色的摄影师，曾为《时尚》和《她》杂志掌镜。

► 杜嘉班纳、芦丹氏、夏帕瑞丽、托斯坎和安杰洛

弗朗索瓦·纳斯，1959 年生于法国塔布；图为卡伦·埃尔森；弗朗索瓦·纳斯摄于 1997 年。

康德·纳斯特（Condé Nast）

画面中的迪沃纳伯爵夫人（Countess Divonne）望向一旁，成为《时尚》杂志首张照片形式的封面。其浪漫姿态与富有艺术感的造型为如今引人注目的时尚杂志封面开创了先河。在 1909 年收购《时尚》杂志后，康德·纳斯特将这本源自美国的社会杂志改造成为高端的时尚出版物，这预示着全球杂志出版领域到了一个全新时代，其起始标志，是巴龙·德迈耶在 1914 年被聘用为全球首位全职时尚摄影师。通过与编辑埃德娜·伍尔曼·蔡斯（Edna Woolman Chase）相互配合，康德·纳斯特严格控制《时尚》杂志，并分别使卡梅尔·斯诺和亚历山大·利伯曼得以窥见时尚编辑和艺术指导的真实面貌。但这种强有力的控制并不总能奏效，甚至导致黛安娜·弗里兰在 20 世纪 60 年代离职及 1921 年德迈耶跳槽至《时尚芭莎》。作为反击，纳斯特雇佣了爱德华·斯泰肯、塞西尔·比顿及《时尚芭莎》的克里斯蒂安·贝拉尔，挑起了一场旷日持久的斗争。

▶ 科丁顿、利伯曼、德迈耶、斯诺、塔佩、温图尔

康德·纳斯特，1873 年生于美国科罗拉多州蒙特罗斯，1942 年卒于美国纽约；图为《时尚》杂志创刊号封面；哈里·麦克维克（Harry McVickar）摄于 1893 年。

赫尔穆特·牛顿（Helmut Newton）

摄影师

斯堪的纳维亚模特维伯克（Vibéké）身上的衣服由伊夫·圣洛朗设计，以工艺精良的条纹套装搭配双绉女士衬衣。照片拍摄于夜间的巴黎街道，模特的头发服帖地梳在脑后，类似嘉宝和黛德丽曾采用的中性造型，她以一种颇为男性化的姿态拿着香烟。这一场景由赫尔穆特·牛顿建构，

他的作品时常被指控带有性意味。牛顿偏爱身材修长的日耳曼女性，他的作品总是将拍摄主体置于色情与时尚的中间地带——尽管这张作品看上去中规中矩，却是牛顿极度撩人的作品的有力体现。他使用环形闪光灯为拍摄注入一种胁迫之感，而这引发了持续数十年的争议：他究竟是在物化

女性，还是在赋权女性？2003年，牛顿将自己的摄影作品捐献给位于家乡柏林的普鲁士文化遗产组织（Prussian Cultural Heritage），并创立了赫尔穆特·牛顿基金会。

► 松岛正树、帕尔默斯和沃尔夫、圣洛朗、特勒

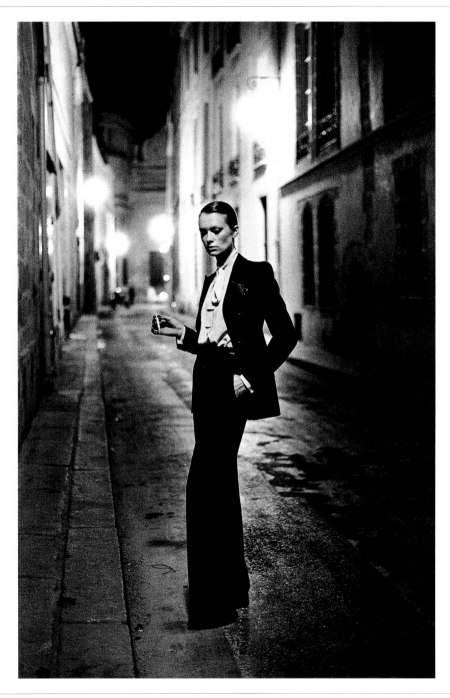

赫尔穆特·牛顿，1920年生于德国柏林，2004年卒于美国加利福尼亚州洛杉矶；伊夫·圣洛朗定制套装；1975年刊于法国版《时尚》杂志。

诺曼·诺雷尔（**Norman Norell**）

当满身亮片这种极易流俗的设计，被诺雷尔在礼服中以经典线条巧妙化解的时候，诺雷尔标志性的得体之感得到了强有力的凸显。外面的这层微光材质，也许是件晚会毛衣，可以在第二次世界大战期间的寒夜中为肩部保暖。从 1928 年加入哈蒂·卡内基直至 1972 年去世，诺雷尔始终是美国时尚界的重量级角色，他的设计作品更是纽约风格的具象化体现。诺雷尔的成功源于其简洁的廓形及在多变的晚装潮流中坚守实用性。诺雷尔将便装中的经典元素应用于正装，包括羊毛平针晚礼服、与之搭配的饰钉珠毛衣及后来的长裤套装。他的独到之处在于，通过坚守 20 世纪 20 年代的风格来彰显舒适简单的魅力。

▶ 卡内基、莱、麦凯、帕克

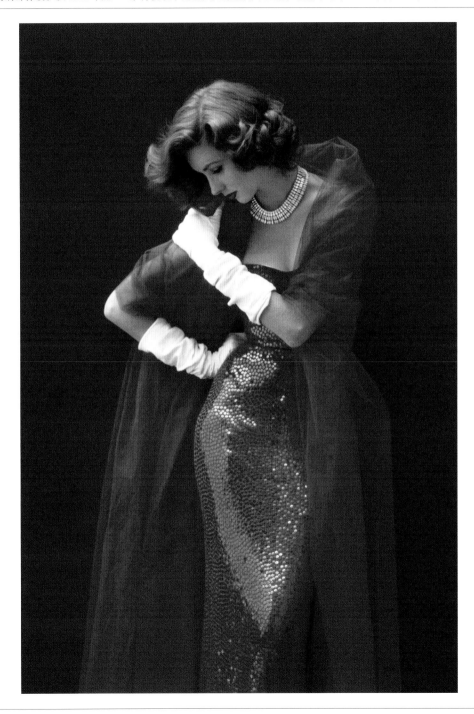

诺曼·诺雷尔，1900 年生于美国印第安纳州诺布尔斯维尔，1972 年卒于美国纽约；图为苏济·帕克（Suzy Parker）身穿红色亮片礼服；米尔顿·H. 格林（Milton H. Greene）摄于 1952 年。

德里·范诺顿（Dries Van Noten）

　　德里·范诺顿 2012 秋冬男装秀曾轰动一时，模特身上的服饰鲜活动人。与此同时，一群艺术家正在旁边的墙壁上创作巨幅壁画。这幅与秀台等长的壁画作品，由荷兰艺术家海斯·弗里林（Gijs Frieling）与约布·武泰（Job Wouters）联手创作，完美衬托 20 世纪 60 年代范诺顿作品中标志性的修长廓形。范诺顿在秀场布景方面天赋过人。此前的秀场中，他曾以金叶铺地，并辅以一整面壮观的鲜花墙，还曾将 T 台打造为一张巨型秀前晚餐餐桌。最初，他作为"安特卫普六君子"的成员之一而为人所知。无论是在男装还是女装作品中，他最具辨识度的特征是巧妙应用图案面料及印花，并往往搭配着经典的欧式剪裁。

▶ 毕盖帕克、迪穆拉米斯特、马吉拉、普拉达、蒂米斯特

德里·范诺顿，1958 年生于比利时安特卫普；图为德里·范诺顿 2012 秋冬男装系列秀场中的场景；克里斯·摩尔摄。

汤米·纳特（Tommy Nutter）

裁缝

　　1971 年，米克·贾格尔和碧安卡·佩雷斯·莫雷纳·德马西亚斯（Bianca Perez Morena de Macias）在圣特罗佩的市政厅登记结婚。他身上的西装由汤米·纳特制作（约翰·列侬和小野洋子的结婚礼服也出自汤米之手），也正是汤米将萨维尔巷的高级时装带给年轻一代消费者。完成建筑专业的学习后，他受到一则广告的吸引而成为萨维尔巷沃德制衣（G. Ward and Co）的一名销售员。1969 年，他在萨维尔巷创立品牌纳特斯（Nutters）。他的三件套西装总是采用狭窄的方肩设计，翻领较宽，腰部收紧，搭配紧腿喇叭裤和一件马甲。在这家专门雇佣顶尖裁缝的公司中，纳特是中流砥柱，是他使产自萨维尔巷的定制西装再度流行。1976 年，他离开沃德制衣，加入基尔戈·弗伦奇和斯坦伯里（Kilgour French and Stanbury）。时至今日，他仍受到萨维尔巷裁缝们的喜爱和尊敬。"他是一位时髦的风格专家，"曾有人说，"他将时尚带到这里。"

▶ 披头士乐队、菲什、吉尔比、R. 詹姆斯、利伯缇、T. 罗伯茨

汤米·纳特，1942 年生于英国伦敦，1992 年卒于英国伦敦；图为婚礼当天的米克·贾格尔和碧安卡·贾格尔，摄于圣特罗佩；摄于 1971 年。

布鲁斯·奥德菲尔德（Bruce Oldfield）

<div style="text-align: right">设计师</div>

布鲁斯·奥德菲尔德的身旁的模特穿着他设计的黑色丝质绉纱晚礼服。上衣部分饰有金色缎面褶带，模特脚上的鞋子来自查尔斯·卓丹，所有的一切共同营造出奢华梦幻之感。奥德菲尔德曾宣称："我能够让任何一位女性看上去更有魅力，这是我的本职工作。"他的主顾中不乏各路名流，从贵族到肥皂剧女主，从威尔士王妃黛安娜到琼·柯琳斯。这与他在"巴拿度博士之家"福利院的成长经历密不可分。他的养母是位裁缝，而奥德菲尔德对时尚的兴趣正是因她而起。1975年，他在伦敦发布了首个作品系列。1984年，他创办了时装店，在时髦贵妇中大受欢迎。1985年，苏济·门克斯将奥德菲尔德的设计选为年度作品，并高度赞扬"他的制衣技术，对剪裁、线条和廓形的信仰，他的工艺标准和他对女性的理解"。

► 戴安娜、卓丹、普赖斯

布鲁斯·奥德菲尔德，1950 年生于英国伦敦；图为布鲁斯·奥德菲尔德与身穿饰金缎面黑色丝质绉纱连衣裙的模特；尼克·布里格斯（Nick Briggs）摄于 1985 年。

托德·奥尔德姆（Todd Oldham）

<div align="right">设计师</div>

托德·奥尔德姆身旁坐着一位异常迷人的时尚缪斯——他的祖母米尔德丽德·贾斯珀（Mildred Jasper）。"奶奶一直是我重要的灵感来源。她总是随心所欲地行事，对其余的一切不屑一顾。"米尔德丽德为《时尚芭莎》拍摄照片，她身穿一件由奥尔德姆设计的亮粉色绗缝缎面外套，仿佛穿着一件睡袍。他的时尚事业与家人密不可分，15岁时，他便将一个购于凯马特（K-Mart）的枕套改成背心裙拿给姐姐穿。奥尔德姆独树一帜的设计风格时常徘徊在流俗的边缘，他组合古怪的颜色和面料，表现出一种得州乡村式的闪耀和神气。奥尔德姆在作品中创造了一种万花筒般的混搭装饰主义，他也将这种风格或多或少地带入埃斯卡达（Escada）。他自1994年起担任该品牌的顾问。他的创作才华还延伸至文学领域，曾撰写《托德·奥尔德姆：套装无界》（*Todd Oldham: Without Boundaries*）和《人靠衣装》（*Suits: The Clothes Make the Man*）两本书。

► 艾森、莱伊、麦凯、米兹拉希、德里布

奥里-凯利（Orry-Kelly）

奥里-凯利手工缝制且具有极强装饰性的戏剧服装使他成为好莱坞最伟大的设计师之一，与特拉维斯·邦东和阿德里安等人齐名。奥里-凯利与贝特·戴维斯（Bette Davis）搭档完成了在好莱坞的电影首秀，这种合作关系持续了14年之久。奥里-凯利的作品能够满足戴维斯对于戏装的要求，同时又不会喧宾夺主，盖过她的风头。二人唯——次争执发生于1934年的电影《时尚1934》（Fashions of 1934）拍摄期间，工作室坚持选择华丽风格，而戴维斯痛恨这种风格。作为娱乐圈派对的灵魂人物，奥里-凯利是个极度自恋的酒精成瘾者。他曾与华纳兄弟公司合作，这一合作关系在他为《卡萨布兰卡》（Casablanca，1942）中的英格丽·褒曼设计了众多经典造型并大获好评后戛然而止。随后他应征入伍。后来，他成为一名自由设计师，因在《热情如火》（Some Like It Hot，1959）中为玛丽莲·梦露设计的性感服饰及在《一个美国人在巴黎》（An American in Paris，1951）中为莱斯莉·卡伦（Leslie Caron）所设计的多彩戏服而获得奥斯卡奖。

► 阿德里安、邦东、麦凯、斯特恩

奥里-凯利，原名约翰·凯利（John Kelley），1897年生于澳大利亚基亚马，1964年卒于美国加利福尼亚州好莱坞；图为玛丽莲·梦露身穿透明钉珠连衣裙；电影《热情如火》剧照，1959年。

玛丽安·奥德詹斯（**Marie-Anne Oudejans**）

每一季，玛丽安·奥德詹斯都会推出数款造型简洁的连衣裙，唯一的区别在于面料和色彩。其个人品牌 Tocca（意大利语，意为"触摸"）的发展过程与莉莉·普利策（Lilly Pulitzer）类似。20 世纪 60 年代，后者以印花连衣裙而为人所知。奥德詹斯原本是一名造型师，她经常穿着自己设计的棉质连衣裙前往拍摄现场。现场的模特们看到后，纷纷央求她，表示想要同样的裙子。克劳迪娅·希弗（Claudia Schiffer）、海莲娜·克里斯坦森（Helena Christensen）和娜奥米·坎贝尔纷纷穿着她的裙子出镜，这使得众多顾客为之疯狂，四处询问在哪里可以买到。"它的流行纯属偶然。"奥德詹斯如是说。她设计的裙子极富魅力，以纯棉或丝绸沙丽剪裁而成，洋溢着少女气息，与当时的时尚主流截然不同。2002 年，她又推出了一系列饰品。

▶ 丁尼甘、马齐利、普利策、威廉姆森

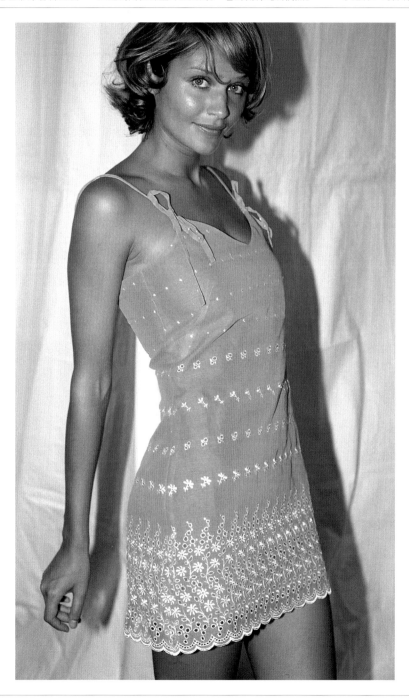

玛丽安·奥德詹斯，1964 年生于荷兰；图为海莲娜·克里斯坦森身穿粉色刺绣连衣裙；尼尔·麦金纳尼（Niall McInerney）摄于 1994 年。

里克·欧文斯（**Rick Owens**）

设计师

在里克·欧文斯以"雄鹿"为主题的2008秋冬系列中，模特凌乱的头发披散在精心剪裁的黑色服饰之上，欧文斯将这一风格形容为"魅惑邋遢"——一种魅力与邋遢并存的风格。欧文斯采用了非传统廓形与暗黑调性，为服装注入极强的戏剧性。尽管图中这件衣服看上去韧性十足且朴素，但其不仅体现出波普文化风格，同时也是富有魅力的高级时装，柔韧耐穿。在洛杉矶奥蒂斯艺术与设计学院（Otis College of Art and Design）完成学业后，欧文斯前往洛杉矶工商学院（Trade Technical College）学习纸样制作和打褶，后于1994年推出了个人品牌。因凯特·莫斯的一位摄影师穿着他设计的修身皮夹克出现在法国《时尚》杂志社，他开始获得外界关注。2002年9月，他在纽约时装周期间推出了首个作品系列，并获得由美国时装设计师协会颁发的年度最佳新人奖。

▶ 阿克曼、迪穆拉米斯特、麦克迪恩、皮尤

里克·欧文斯，1961年生于美国加利福尼亚州波特维尔；图为身穿2008秋冬"雄鹿"系列服饰的模特；克雷格·麦克迪恩摄。

勒法特·厄兹贝克（**Rifat Özbek**）

为了这套兼容并蓄的精致服饰，勒法特·厄兹贝克先到访北非、印度和他的祖国土耳其。纱质开衫装饰着大量的穗带，并以软线镶边。内搭的连衣裙上绣满花朵，拉高的腰线以银珠装饰。自1984年创立自己的公司，厄兹贝克便一直从各种不同的服饰和文化中汲取灵感，从美洲原住民和南非的恩德贝莱人的服饰，到东欧吉普赛民族和海地巫术。厄兹贝克在英国长大。20世纪70年代，他在意大利为极富开创性的设计师沃尔特·阿尔比尼工作。后来，他又回到伦敦为季风（Monsoon）工作，并被伦敦的街头时尚深深影响。1991年，他将自己的时装生意迁往米兰、在此之前，他推出了"新时代"系列。通过使用白色和银色，表现出他作品中少有的纯净之感。2010年，他在英国推出了一个名为亚斯提克（Yastik）的新品牌。

▶ 阿布德、阿尔比尼、亨德里克斯、奥德詹斯

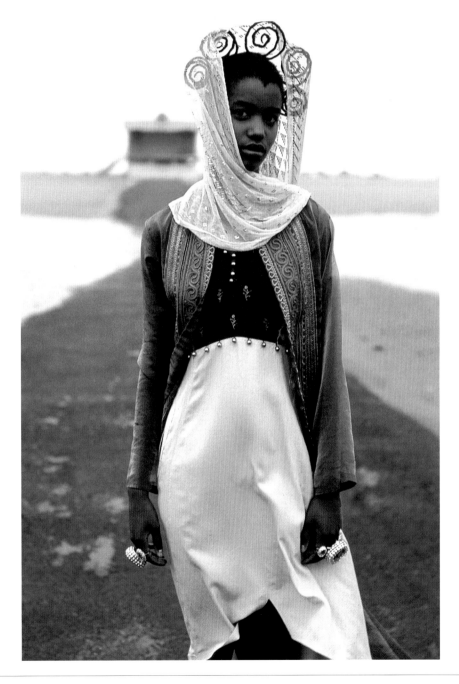

勒法特·厄兹贝克，1953年生于土耳其伊斯坦布尔；刺绣夹克配连衣裙；吉勒斯·邦西蒙摄，1989年刊于英国版《她》杂志。

迪克·佩奇（**Dick Page**）

化妆师

模特安妮·莫顿（Annie Morton）坐在家中，素面朝天，头发凌乱地披散开来，这张照片散发出极强的随性之感。化妆师迪克·佩奇为保留这种晨起之后的自然美感，未做任何修饰。借由这张摄于正式拍摄之前的照片，迪克表明了其审美的核心观点："自然的妆容这种说法是不成立的。脸部一旦施用彩妆产品，便不能算是自然状态

了。"除了凸显皮肤的光泽之外，他拒绝进行任何进一步的人为修饰，并拒绝使用彩妆产品为女性打造整齐划一的妆容——有一次甚至原原本本地保留皮肤上的斑点，作为"无可否认的女性内心世界的一部分"。佩奇反传统的时尚观点，对一个致力于销售彩妆产品的行业而言，是独树一帜的。然而，作为 20 世纪 90 年代彩妆领域的"油腻光

泽（greasy, glossy）"潮流的倡导者之一，令人意外的是，这一运动却刺激了彩妆产品的销量大涨。2007 年，他被任命为资生堂化妆品的艺术总监。

► 布朗、戴、芦丹氏、麦格拉思

迪克·佩奇，1964 年生于英国汉普郡戈斯波特；图为安妮·莫顿在她的公寓中，摄于 1996 年。

贝比·佩利（**Babe Paley**）

贝比·佩利喜欢以完美无瑕的形象示人：她的服饰——两件套毛衣、及膝裙，搭配挺括的女式衬衫——总是不多不少，恰到好处。这张照片中，为搭配撞色连衣裙，她的手腕上缠绕了大量珠宝，这种鲜明的风格使人想起另一位完美风格的典范——可可·香奈儿。杜鲁门·卡波特曾表示："贝比·佩利只有一点不足：她太过完美。除此之外，她堪称完美。"她的另一位朋友，名媛斯利姆·基思（Slim Keith），则评论称她"在一个追求便捷舒适的年代里坚守完美主义"。佩利原名芭芭拉·库欣（Barbara Cushing），她生于一个中产阶级家庭，有两个姐姐。库欣家的女孩都要接受名媛母亲的教育，以争取嫁给一个富有的丈夫，结果也的确如此。贝比第二段婚姻的丈夫比尔·佩利（Bill Paley）是哥伦比亚广播公司的主席。20世纪40年代，作为美国版《时尚》杂志的一名时尚编辑，她无疑是时尚领域的权威人士，曾14次登上全美最佳着装排行榜。她的造型被外界誉为毫不费力的时尚，尽管背后需要大量的投入。

► 香奈儿、霍斯特、莱恩、帕克

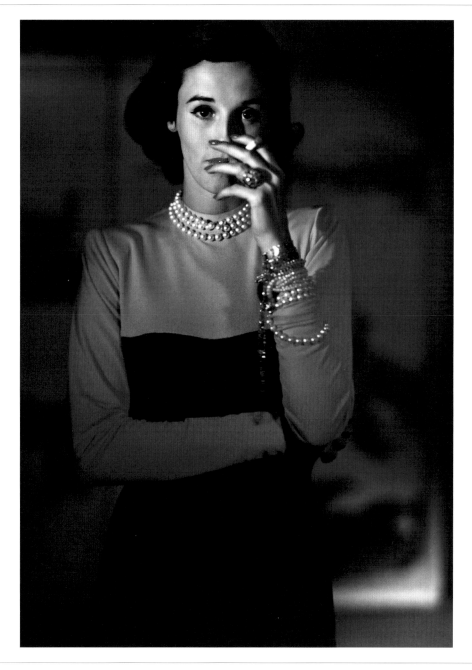

贝比·佩利，1915年生于美国马萨诸塞州波士顿，1978年卒于美国纽约；图为贝比·佩利，霍斯特·P.霍斯特摄，1946年刊于美国版《时尚》杂志。

瓦尔特·帕尔默斯（Walter Palmers）和沃尔夫·赖希霍尔德（Wolff Reinhold），沃尔福特（Wolford）

袜品设计师

　　南吉·奥曼恩身穿一条为本次拍摄特制的半透明紧身裤袜，右手握着一张宝丽来照片，摄影师以一种窥伺的视角呈现出她性感撩人的一面。沃尔福特公司坐落于奥地利小城布雷根茨，由瓦尔特·帕尔默斯和沃尔夫·赖希霍尔德共同创立，每年会推出 4 个新的袜品系列。1996 年，为推广如"第二层肌肤"一般的无缝紧身袜（研发历时 4 年），沃尔福特选择与摄影师赫尔穆特·牛顿合作拍摄广告。正是牛顿选择将拍摄对象置于海蓝色的散发着性感意味的环境之中。沃尔福特自 1949 年起，便在袜品领域耕耘。与诸如维维安·韦斯特伍德、赫尔穆特·朗、克里斯蒂安·拉克鲁瓦及亚历山大·麦昆等大牌设计师的合作及全球潮流女性的青睐，使其成为时尚行业最受追捧的袜品制造商。

▶ 阿拉亚、奥迪贝特、卡兰、牛顿

瓦尔特·帕尔默斯，1903 年生于奥地利维也纳，1983 年卒于奥地利维也纳；**沃尔夫·赖希霍尔德**，1905 年生于奥地利哈尔德，1972 年卒于奥地利哈尔德；图为"致命霓虹"紧身连裤袜；赫尔穆特·牛顿摄于 1996 年。

让娜·帕坎（Jeanne Paquin）

　　下午 5 时，帕坎夫人的沙龙中热闹非凡，售货员（画面中未戴帽子的人）正在向顾客（画面中戴帽子的人）展示各种不同的布料，稍后她们会从中选出心仪的布料，制作服饰。画面中央，一位售货员正向两位女士展示一条缀皮毛礼服，其中一位女士正在仔细查看裙子上的刺绣。1891

年，帕坎夫人建立了她的高级定制时装店。她被任命为 1900 年巴黎世界博览会时尚单元主席，并负责推广引人注目的皮毛制品。从那时起，皮毛成为顶级设计师作品中不可或缺的点缀和配饰。帕坎夫人还会制作色彩明亮且散发着异域风情的服饰，将其精湛的制衣技术与受伊里巴和巴斯克

特启发而来的打褶技术巧妙地融合在一起。帕坎夫人本人一贯以优雅面貌示人，并成为首位将事业拓展至国外的高级时装设计师，她在伦敦、布宜诺斯艾利斯及马德里分别开设了沙龙。

▶ 布韦、杜塞、吉布森、波烈、雷德芬、鲁夫

让娜·帕坎，1869 年生于法国巴黎，1936 年卒于法国巴黎；图为"下午 5 时的帕坎沙龙"，亨利·热尔韦（Henri Gervex）绘于 1906 年。

苏济·帕克（Suzy Parker）

　　一只手夹着香烟，另一只手置于脑后——这两个不经意的动作更证实了帕克永远无法安静坐着一动不动的传言。高高的颧骨，绿色的眼睛，加上一头红发，使她成为同时代最为知名的模特。她与霍斯特及理查德·埃夫登等摄影师均密切合作过。在陪同妹妹朵莲丽为欧文·佩恩做模特期间，苏济首次被发掘。此后，她便成为代表"香奈儿 5 号"香水的标志性面孔，可可·香奈儿与她成为好友，并做了她女儿乔治亚的教母。苏济在 1955 年与风流的新闻记者皮埃尔·德拉萨莱（Pierre de La Salle）秘密结婚，但这段婚姻却没有持续太久。后来，她嫁给演员布拉德福德·迪尔曼（Bradford Dillman），因为婚姻和育儿放弃了模特事业。在罗伯特·卡帕的指引下，她进入摄影领域，曾位列玛格南摄影师之一。

▶ 埃夫登、巴斯曼、香奈儿、霍斯特、诺雷尔

苏济·帕克，1932 年生于美国纽约州长岛，2003 年卒于美国加利福尼亚州蒙特西托；图为苏济·帕克；莉莲·巴斯曼摄，1963 年刊于《时尚芭莎》杂志。

诺曼·帕金森爵士（Sir Norman Parkinson） 摄影师

诺曼·帕金森爵士 1960 年所拍摄的这幅作品首次从空中呈现了巴黎令人陶醉的景观。他作为现实主义者，将时尚摄影带至户外。第二次世界大战后，他以《时尚》杂志为起点开启了辉煌的职业生涯，并率先尝试拍摄彩色照片。帕金森对于时尚有独到的见解，并将儒雅、魅力和成熟的风度注入其中。在用色和构图方面，他的摄影作品经常被拿来和约翰·辛格·萨金特（John Singer Sargent）的绘画做比较。他曾是 1973 年安妮公主与马克·菲利普上尉（Captain Mark Phillips）婚礼及 1980 年王太后 80 大寿的官方摄影师。他的妻子文达·帕金森（Wenda Parkinson）曾是一位名模，二人密切合作过。这张照片中，二人合力将极富都市感的洲际旅行搬上《时尚》杂志。

► 埃夫登、D. 贝利、弗拉蒂尼、凯利、莱文、斯蒂贝尔

诺曼·帕金森爵士，1913 年生于英国伦敦，1990 年卒于新加坡首都新加坡市；飞跃巴黎，1960 年刊于《女王》杂志。

帕森斯设计学院（Parsons The New School for Design） 学校

从汤姆·福特到唐娜·卡兰，从马克·雅各布斯到王大仁，诸多时尚界的翘楚皆师出帕森斯设计学院。帕森斯设计学院前身为纽约高等及应用艺术学校（New York School of Fine and Applied Art），在此基础上，其为时尚教育注入了一种独特的纽约韵味。帕森斯设计学院由弗兰克·阿尔

瓦·帕森斯（Frank Alvah Parsons）创建于 1904 年，外界普遍认为全美时尚中心——第七大道的诞生与其关系密切。从麦卡德尔的居家服，卡兰的胶囊衣橱，再到王大仁的慵懒 T 恤：这些服饰改变了大众生活，将都市潮流与商业考量融为一体，延续现代美式的着装传统。1970 年，帕森

斯并入新学院（The New School），进一步强化了其在时尚领域的进步性思想、可持续性及质疑精神。

► 中央圣马丁艺术与设计学院、福特、雅各布斯、卡兰、王大仁

帕森斯设计学院，1896 年前后成立于美国纽约；图为希拉·C.约翰逊设计中心（The Sheila C. Johnson Design Center），帕森斯设计学院，纽约；鲍勃·汉德尔曼（Bob Handelman）摄。

让·帕图（**Jean Patou**）

让·帕图的设计风格主要受到两股艺术运动的影响：装饰艺术和立体主义。装饰艺术风格中的核心元素之一——简洁的线条，正是帕图风格中的标志。同时，他也从立体主义中汲取灵感，制造出犀利、极富几何感的造型并在面料中运用各类花纹。他与面料工厂比安基尼·费尔（20世纪20年代正值拉乌尔·杜飞掌管期间）密切合作，以契合其简洁至上的设计哲学，同时制造出流线型的简洁廓形。其风格奢华的低腰连衣裙，被当时的时尚杂志奉为"时尚之选"，并受到路易丝·布鲁克斯（Louise Brooks）、康斯坦丝·贝内特（Constance Bennett）及玛丽·璧克馥（Mary Pickford）等女演员的青睐。成串的珍珠，为皮毛大衣锦上添花的同时，更凸显帕图的剪裁之精妙。

网球运动员苏珊娜·朗格朗（Suzanne Lenglen）身穿帕图设计的连衣裙，引领了一股无袖连衣裙风潮。

► 阿贝、贝尼托、博昂、埃里克、弗里宗、拉克鲁瓦、浪凡

Laure Albin Guillot·1922

让·帕图，1887年生于法国诺曼底，1936年卒于法国巴黎；亮片连衣裙；洛尔·阿尔班·吉约（Laure Albin Guillot）摄于1927年前后。

保莱特（**Paulette**）

盛放的玫瑰花装饰着帽檐，这顶女帽出自保莱特之手，她曾位列法国顶级女帽制造商长达 30 年之久。她从 1921 年开始制作女帽，在 1939 年第二次世界大战爆发之际，创办了女帽沙龙。窘迫的环境充分激发了她的设计灵感，如同菲拉格慕不得不用塑料做试验一样。保莱特革新了头巾

的设计，并成为战争年代追求实用性的一大标志。她会在骑自行车时以头巾包头，这也成为战时的时髦举动。伴随设计主题的不断拓宽，她在创作中陆续引入打褶面纱及面料。此后，她曾与香奈儿、皮尔·卡丹、温加罗、穆勒和姬龙雪等时装设计师合作过，充分展现其风格的多样性与普

适性，另外也获得学徒菲利普·莫德尔的鼎力相助。

► 巴尔泰、W. 克莱因、姬龙雪、莫德尔、穆勒、塔尔博特、温加罗

保莱特，全名保莱特·德拉布吕耶尔（Paulette de la Bruyère），1900 年生于法国图尔，1984 年卒于法国；图为巴巴拉·马伦头戴饰玫瑰女帽；威廉姆·克莱因摄于 1956 年。

居伊·保兰（**Guy Paulin**）

<div style="text-align: right">设计师</div>

1987 年，居伊·保兰将洋娃娃风格引入面向成熟女性的时装设计，散落于裙体之上的简洁花瓣、细褶装饰及巨大口袋之类具有女童气息的设计，成为女性时装的一部分。作为克莱尔·麦卡德尔的追随者，居伊·保兰的风格轻松且富有活力，并有意将职场装束的严谨庄重与美式便装干练的细节处理融为一体。在多萝泰·比斯跟随杰奎琳·雅各布松学习两年之后，1968 年，他怀揣着对针织品的热情前往纽约，开始在"个人物品"（Paraphernalia）精品店与玛丽·奎恩特及埃马纽埃尔·坎恩共事。他在麦丝玛拉担任了一段时间的自由设计师后，于 1983 年取代卡尔·拉格斐，成为蔻依的设计师。保兰因善以法式时尚取悦女性而著称，他自始至终的追求是制造使穿着者感到更为自信的服饰。

► 雅各布松、坎恩、拉格斐、勒努瓦、马拉莫蒂

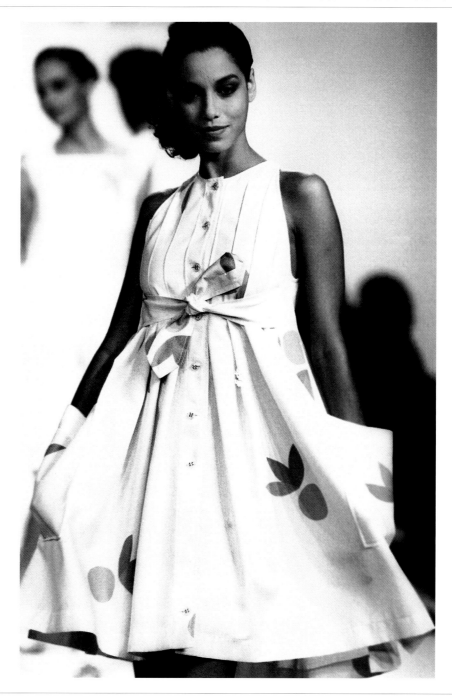

居伊·保兰，1945 年生于法国洛林，1990 年卒于法国巴黎；洋娃娃连衣裙；1988 年刊于《女装日报》。

珍珠先生（**Mr Pearl**）

　　照片中的孩童穿着一件按比例缩小的成人服装。这件华服出自珍珠先生之手。正是他，将紧身胸衣打造成为标志性的时尚单品。在维维安·韦斯特伍德口中，他是全世界最好的紧身胸衣裁缝。因长期穿着束腰，他本人的腰围仅有18英寸（约45.7厘米）。20世纪80年代早期，珍珠先生离开南非前往伦敦，成为皇家歌剧院的一

名服装设计师。在那里，他对紧身衣产生了兴趣。珍珠先生的曾祖母是"美好年代"时期的一名裁缝，其作品照片激发了珍珠先生的创作灵感。他曾表示："从前的世界看上去更为有趣，我想将其中的一些视觉元素带回今天。"珍珠先生曾为蒂埃里·穆勒、克里斯蒂安·拉克鲁瓦、约翰·加利亚诺及亚历山大·麦昆设计服装。因维多利

亚·亚当斯（Victoria Adams）在与大卫·贝克汉姆的婚礼中穿着其设计的胸衣，珍珠先生一举成名。

▶ V. 贝克汉姆、埃利斯、加利亚诺、拉克鲁瓦、麦昆、穆勒

珍珠先生，原名马克·厄斯金-普伦（Mark Erskine-Pullen），1962年生于南非；饰黑色珠子的紧身胸衣；肖恩·埃利斯摄，1996年刊于《面孔》。

欧文·佩恩（Irving Penn）

以模特琼·帕切特（Jean Patchett）为载体，摄影师欧文·佩恩为观众呈现出完美的视觉效果。与此同时，他的作品也定义了 20 世纪 50 年代的高级定制时尚。作品中的力量感与简洁感使欧文·佩恩化身时尚摄影界的巴伦西亚加——而巴伦西亚加的作品也时常出现在佩恩的镜头之中。

佩恩总会为拍摄对象注入极强的冲击感——无论拍摄对象是一名模特、一件静物，抑或一支袖管。他说："相机本身只是工具，就像扳手一样。但场景是具有魔力的，我总是对此保持敬畏。"其摄于 20 世纪 40 年代至 50 年代的黑白摄影作品，记录了华丽与夸张的高级定制时装。佩恩曾表示："拍摄高级定制时装，使我一遍又一遍地感受着女性之美与巴黎的魔力。"欧文生前，其作品曾在世界各地展出 30 余次，后被芝加哥艺术博物馆收藏，持续影响着世界。

► 布罗多维奇、朵薇玛、芳夏格里芙、弗里兰

欧文·佩恩，1917 年生于美国新泽西州普莱恩菲尔德，2009 年卒于美国纽约；图为琼·帕切特；1950 年刊于美国版《时尚》杂志。

埃尔莎·佩雷蒂（Elsa Peretti）

珠宝设计师

与埃尔莎·佩雷蒂的其他作品一样，这件光滑且有质感，看上去仿佛融化了一般的银手镯，亦受到了天然材质的启发。启发图中这件作品的是骨头的不规则轮廓。作为知名匠人的佩雷蒂会基于自然世界的独特韵律感来设计珠宝和家居用品。她能够洞悉事物的本质，譬如豆子或雨滴，然后将其幻化为富有美感与雕塑感的经典塑形艺术。1969 年，她曾为乔治·迪·圣安杰洛的作品设计珠宝，随后又为霍斯顿担任设计师。她的设计作品还包括著名的"敞开心扉"吊坠和"璀璨群星"项链。造型简洁，点缀着众多钻石，丽莎·明妮莉和娜奥米·坎贝尔分别在 20 世纪 70 年代及 90 年代对该项链青睐有加，后者甚至选择将其穿过自己的脐环。

► 霍斯顿、希洛、迪·圣安杰洛、蒂芙尼、沃霍尔

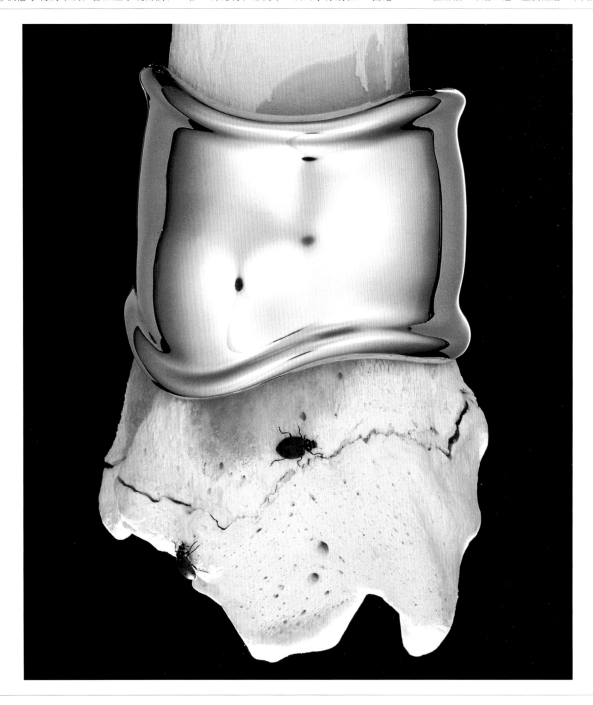

埃尔莎·佩雷蒂，1940 年生于意大利佛罗伦萨，2021 年卒于西班牙赫罗纳省；银质"骨"套；希洛摄于 1989 年。

格拉迪丝·佩里特·帕尔默（Gladys Perint Palmer）　　　　　　　插画师

　　格拉迪丝·佩里特·帕尔默以 T 形台为主题创作的插画，风格简洁，笔触熟练，用蜡笔着色，流畅且富有动感，不仅精准描绘了伊夫·圣洛朗高级时装作品中的吉普赛感，甚至将正在观看时装秀的女性也一同囊括进来。佩里特·帕尔默像一名漫画家那样，以幽默的视角表现 T 形台上的

一切：巧妙使用夸张手法，如画面中模特的颈部，忠实记录真实场景的同时，凸显一种傲慢之感。前景中，前香奈儿模特伊娜·德拉弗拉桑热身穿红色外套，聚精会神看秀的一幕也被忠实记录下来，堪比照相机。每幅插画作品都是一场时装秀的缩影，体现着时装秀和观众们的精神气质。佩

里特·帕尔默所代表的插画传统与时装表演同样历史悠久，曾有一段时间，时尚插画是人们在看到实物前了解设计作品的唯一途径。

▶ 香奈儿、圣洛朗、韦尔特

格拉迪丝·佩里特·帕尔默，1947 年生于匈牙利布达佩斯；图为伊夫·圣洛朗时装秀，1992 年。

曼努埃尔·佩特加斯（Manuel Pertegaz）

设计师

作为一名时尚摄影师，亨利·克拉克最突出的贡献在于定义了真正的时尚影像。下图体现了高级定制服装的剪裁之精细及展示方式。在他的镜头中，风格典雅的马德里餐厅"罗莎别墅"精美的瓷砖墙壁成为衬托这件明快的绿色硬塔夫绸晚装外套的绝佳背景。长及小腿，椭圆形抵肩设计、外加三道收褶，从双肩扩散出去的斗篷状外形是这件外套最显著的特征。作为众多杰出西班牙设计师中的一员，佩特加斯因风格华丽的礼服设计而为人所知。其时尚生涯始于 20 世纪 40 年代，而帐篷造型最早则是由佩特加斯的同胞——巴伦西亚加在 1951 年发布，两位设计师携手使西班牙高级时装在时尚界占据一席之地。1968 年，佩特加斯在马德里开设精品店出售高级时装，后又于 20 世纪 70 年代发布成衣系列。

▶ 巴伦西亚加、克拉克、格雷斯、圣洛朗

曼努埃尔·佩特加斯，1917 年生于西班牙奥尔瓦，2014 年卒于西班牙巴塞罗那；照片中，模特身穿绿色塔夫绸晚装外套；亨利·克拉克摄；1954 年刊于英国版《时尚》杂志。

安德烈·佩鲁贾 (André Perugia)

　　这只极富装饰感的靴子，灵感源自20世纪初的鞋罩，极好地补充了埃尔莎·夏帕瑞丽引人注目的设计风格。夏帕瑞丽对色彩的运用极为精妙，经她发掘，亮粉色在20世纪30年代末至40年代间成为时尚界的主导，进而也成为她本人的标志。这双靴子的鞋面质地轻薄，黑色麂皮与粉色防水台的组合，完美呼应了夏帕瑞丽作品中的梦幻配色。尽管看上去稍显笨重，穿上之后却非常轻便且易于行走。佩鲁贾对平衡、比例及制鞋工艺均有着精妙的把握，他先是在父亲位于尼斯的鞋厂里做学徒，后又在年仅16岁时开设了属于自己的鞋店。1920年，他在巴黎创办沙龙。除夏帕瑞丽外，佩鲁贾还曾为波烈、法特和纪梵希的作品系列设计鞋履。

▶ 法特、卓丹、波烈、夏帕瑞丽、塔尔博特、温莎

安德烈·佩鲁贾，1893年生于法国，1977年卒于法国戛纳；为埃尔莎·夏帕瑞丽作品所设计的扇形边缘纽扣靴；1939年。

安德烈亚·普菲斯特（Andrea Pfister）

<div style="text-align: right">鞋履设计师</div>

　　这双由安德烈亚·普菲斯特设计，造型阳光的明黄色凉鞋——"辛辣马天尼"，标志着 20 世纪 70 年代鸡尾酒文化的兴起。鞋跟取材于马天尼酒杯的形状，并装饰着一片"柠檬"。这种超现实主题，极为引人注目。在普菲斯特眼中，鞋履是一套造型的关键，而非可有可无的装饰，双脚是身体的起点，而非终点。普菲斯特曾学习艺术史，后于 1964 年迁居巴黎，为让·帕图和朗万的作品设计鞋履。后来，他推出自己的作品系列，因富有幽默感而为人所知。他曾用蛇皮制作的企鹅装饰靴子的侧面，也曾用一只嬉戏的立体"海狮"装饰坡跟穆勒鞋的鞋跟，还曾用紧握的"双手"包裹一双黑色麂皮靴。从佩鲁贾的亮粉色防水台到普菲斯特的皮质马天尼酒杯鞋跟，无不昭示着 20 世纪制鞋领域梦幻风格的蓬勃发展。

▶ 菲拉格慕、朗万、卢布坦、帕图

安德烈亚·普菲斯特，1942 年生于意大利佩萨罗；"辛辣马天尼"小羊皮凉鞋；约埃尔·加尼耶（Joël Garnier）摄于 1975 年。

菲比·菲洛（Phoebe Philo）

菲比·菲洛曾在中央圣马丁艺术与设计学院学习设计。就读期间，她受到伊尔·桑德尔、赫尔穆特·朗等极简主义设计师的极大影响。1997年，在毕业一年后，她成为斯特拉·麦卡特尼的助手，与其共同在蔻依担任设计师，后于2001年接替斯特拉成为品牌创意总监。她在蔻依任职至

2006年，2008年被思琳聘为创意总监。这张由摄影师于尔根·特勒为2011春夏系列所拍摄的广告作品，充分展现了菲洛标志性的个人风格，无论是色块的运用、简洁的线条还是其所传递出的当代极简主义。宽松的廓形和极简的妆容与特勒不经处理、过度曝光的摄影风格相得益彰。菲洛说：

"我喜欢这种兼容并包的感觉。"她的个人风格也正是如此，选择经典单品，然后精妙地改造它，以适应奢侈品市场——在她入主思琳后，这一风格的影响力被发挥到极致。

► 阿吉翁、朗、麦卡特尼、桑德尔、特勒、蒂希

菲比·菲洛，1973年生于法国巴黎；达里娅·沃波依（Daria Werbowy）身穿条纹运动裤，为思琳2011春夏系列广告出镜；于尔根·特勒摄。

罗贝尔·皮盖（**Robert Piguet**）

霍斯特选择了一种超现实主义的手法拍摄罗贝尔·皮盖的作品。首先映入眼帘的是画面中的模特多丽丝·泽伦斯基，她身穿剪裁精良的女士上衣，纯白色袖管格外引人注目。泽伦斯基女士的另一支袖子，与她的提洛尔帽和短裙一同成为阴影的一部分。摄影师以设计作品为主题，制造出一幅迷幻图景。因曾在雷德芬和波烈处接受训练，皮盖深谙帽子的重要性，并在造型中将其作为画龙点睛的部分进行处理。皮盖最为人称道之处在于简洁却独树一帜的造型，这一点后来被众多独立设计师发扬光大，其中就包括第二次世界大战前的迪奥和巴尔曼，以及后来的博昂。在这张照片中，高耸的袖头已经与泽伦斯基女士的两颊齐平，霍斯特无可挑剔的摄影风格更凸显出皮盖作品中的简洁之感。

► 巴尔曼、巴斯曼、博昂、卡斯蒂略、加拉诺斯、霍斯特

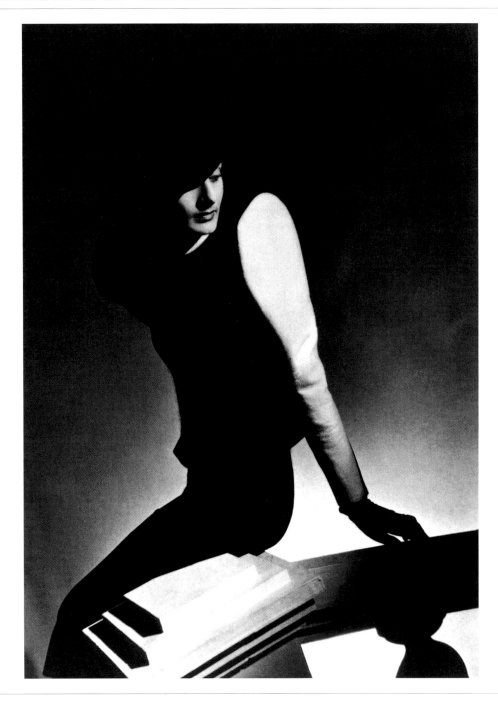

罗贝尔·皮盖，1898 年生于瑞士伊韦尔东，1953 年卒于瑞士洛桑；身着泡泡袖夹克的多丽丝·泽伦斯基（Doris Zelensky）；霍斯特·P. 霍斯特摄于 1936 年。

斯特凡诺·皮拉蒂（**Stefano Pilati**）

在汤姆·福特离开伊夫·圣洛朗后，他的助手——名不见经传的斯特凡诺·皮拉蒂成为继任者，奉命将伟大的圣洛朗风格发扬光大。皮拉蒂以一种低调而决绝的优雅，带领圣洛朗进入新千年，并为福特时期弥漫于设计中的巴黎左岸波西米亚式放荡风格注入更为简洁、深沉的性感。来

自米兰的皮拉蒂本应成为一名土地勘测员，但他放弃了这一职业，并在切瑞蒂开启时尚生涯。基于现代意式奢华风格，皮拉蒂优雅的设计作品总是选择羊毛、丝绸、银等简单的天然材质，配合精妙的色彩运用，这一路线为伊夫·圣洛朗赢得了巨大的成功。2012 年，皮拉蒂离开圣洛

朗，加入埃尔梅内吉尔多·杰尼亚（Ermenegildo Zegna）。

► 福特、盖斯基埃、菲洛、圣洛朗、西蒙斯

斯特凡诺·皮拉蒂，1965 年生于意大利米兰；图为伊夫·圣洛朗 2011 春夏系列；克里斯·摩尔摄。

彼得·皮洛托（Peter Pilotto）和克里斯托弗·德沃斯（Christopher De Vos） 设计师

彼得·皮洛托品牌背后的两位设计师——彼得·皮洛托和克里斯托弗·德沃斯相识于 2000 年在安特卫普皇家艺术学院就读期间，目前在伦敦共同打理品牌事务。作为一个年轻的时装品牌，彼得·皮洛托具有鲜明的品牌特色：现代且大胆的廓形，鲜亮且明快的色彩，各种受到自然、舞台或科技元素启发而来的繁复装饰。照片中这件选自 2012 秋冬系列的作品便是最好的例证。数码印花图案（现代版的提花织机花纹）、运动风格的设计和细节装饰相互融合，以拉链和棒状纽扣装饰的滑雪夹克，亦是对高级时装领域的颇具现代感的诠释。彼得·皮洛托身处伦敦时尚运动的最前沿，不断创新、彻底改造纺织技术，还曾将超现实印花用于柔软且具有雕塑感的廓形之上。

▶ C.贝利、埃德姆、凯恩、卡特兰佐、柯克伍德

彼得·皮洛托，1977 年生于奥地利沃格尔；克里斯托弗·德沃斯，1980 年生于黎巴嫩特里特利；图中模特身上的服饰选自彼得·皮洛托 2011 秋冬系列。

弗朗索瓦·皮内特（Francois Pinet）

这款精致白色缎面靴上的花朵图案和独特的"路易跟"是法国路易十五时期低细高跟的改良版本，也是法国制鞋公司皮内特的典型特征。皮内特由弗朗索瓦·皮内特在1855年创立，借助为各路时尚名流制作的雅致鞋履而声名鹊起，其作品通常搭配查尔斯·沃思设计的奢华服饰穿着。制鞋是皮内特家族的传统。费朗索瓦从他父亲那里继承了手艺。20世纪初，费朗索瓦退休后，他的儿子接管了公司，并继续扩张，在尼斯和伦敦开设了分店。罗歇·维维耶曾为这家声名显赫的鞋履公司担任设计师，当时的皮内特公司以生产各种昂贵鞋履闻名，如镶满钻石的女式宫廷鞋及兽皮制成的男鞋。

► 霍普、潘戈特（Pingat）、维维耶、沃思、扬托尼

弗朗索瓦·皮内特，1817年生于法国拉瓦利耶尔堡，1897年卒于法国；刺绣女靴；伊丽莎白·艾利欧（Elisabeth Eylieu）摄于1867年。

413

埃米尔·潘戈特（Emile Pingat）

这件海军蓝罗缎日间礼服制于19世纪70年代。运用了卷边、褶饰及天鹅绒紧身胸衣，充分体现出埃米尔·潘戈特作品的奢华壮丽之风。埃米尔与高级时装之父查尔斯·弗雷德里克·沃思生活在同一时代，且与后者平分秋色，二人的名字会同时出现在19世纪下半叶主要读者为女性游客的巴黎旅行指南上。他的时装生意在1860年至1896年间蓬勃发展。作为一名杰出的时装设计师，他擅长使用对比，且能精准地把控比例，当代理想女性形象的标准正发源于此。引人注目的舞会礼服设计反映出第二帝国和第三共和国时期巴黎盛大节日的梦幻和浪漫氛围。埃米尔和沃思两位设计师的作品，共同反映着19世纪中后期巴黎高级时装世界的流行廓形和审美品味。

► 布韦、皮内特、勒布、沃思

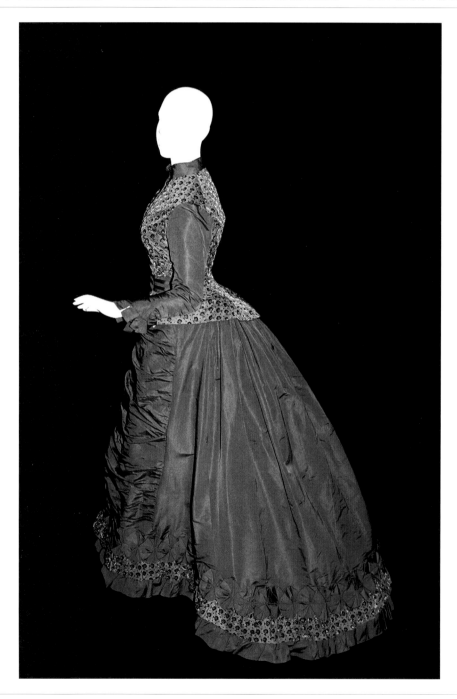

埃米尔·潘戈特，1820年生于法国，1901年卒于法国；蓝色罗缎丝绒日间礼服；约19世纪70年代。

热拉尔·皮帕（**Gérard Pipart**）

阿莱特·丽姿（Arlette Ricci），设计师莲娜的孙女，身着豪华俄国羔皮外套，腰间装饰着一条弹力带——用一种略带嘲讽意味的方式，展示了豪华服饰的现代穿法。这件作品由热拉尔·皮帕在莲娜·丽姿工作期间设计，外界称其为一位"在高级时装圈登峰造极"的设计师。1964年，皮帕从朱尔·弗朗索瓦·克拉维（Jules-François Crahay）离开后加入莲娜·丽姿。他曾在巴尔曼、法特、帕图和纪梵希等知名服装设计师门下接受训练。因此，他更倾向于创造简洁的巴黎式时尚，而不是追逐当季的潮流。皮帕忠于工作室的时尚传统，每一季的设计除面料之外，几乎没有太大的变动。皮帕从未系统学习制衣，他却能够精确地画样，并直接修改礼服，实属天赋异禀。他的作品体现了一种低调的保守美学。

▶ 巴尔曼、克拉维、法特、纪梵希、帕图、丽姿

热拉尔·皮帕，1933 年生于法国巴黎，2013 年卒于法国旺代省；图为阿莱特·丽姿身穿饰有腰带的莲娜·丽姿羔皮外套；彼得·纳普摄于 1976 年。

奥兰多·皮塔 (**Orlando Pita**) 发型师

模特沙洛姆·哈洛的发型准确地体现了奥兰多·皮塔的美学观点，尽管创造力和颠覆性都很重要，但首先要考虑的仍是美观。"也许有的发型本身很漂亮，但如果没有让客人变漂亮，就是一种失败。"皮塔如是说道。他时常从少数族裔形象或传统造型技术中汲取灵感，如让·保罗·高缇耶时装秀中的哈西德派鬓角及麦当娜音乐录影带中的非裔美式发辫。麦当娜是皮塔最忠实的客户之一，在她身上，皮塔得以摆脱束缚，大胆施展才华。当被问及为何将大把精力花在《时尚》《名利场》《i-D》等杂志的社论和秀场报道上时，他说："因为美发沙龙里没有可供幻想的空间。"因坚信皮脂腺分泌物具有天然的清洁功能，皮塔极力抵制用洗发水洗头。他甚至用厕纸卷头发，以实现超现实主义风格的造型效果。

▶ 高缇耶、麦克奈特、麦当娜、迈泽尔、特斯蒂诺

奥兰多·皮塔，1962 年生于古巴哈瓦那；图为沙洛姆·哈洛；马里奥·特斯蒂诺摄，1994 年刊于《时尚芭莎》。

乔治·普拉特·莱恩斯（George Platt Lynes）

摄影师

照片中的人物身体后仰，双眼望向乔治·普拉特·莱恩斯的镜头之外，仿佛画廊中的一位真人模特。另一位模特亦展现出身上双绉礼服的褶皱，波浪形印花沿她的身体倾泻而下，极好地体现出织物的流动感。两件礼服均出自吉尔伯特·阿德里安之手，而摄影师的表现，为其赋予些许超现实主义色彩。当时的普拉特·莱恩斯与让·科克托交好，并因此受到超现实主义运动的影响。1933 年，普拉特·莱恩斯开始在《城市》（Town）和《时尚芭莎》上发表时尚摄影作品，后于 1942 年成为《时尚》杂志好莱坞工作室总监。此后，他将大量精力用于拍摄男性裸体（普拉特·莱恩斯是纽约艺术圈中一位颇具魅力的公开同性恋）。据说赫布·里茨和布鲁斯·韦伯作品的灵感正来源于此，他们发掘健壮男性体格中所蕴含的简洁感与艺术性，并将其运用于作品之中。

► 阿德里安、里茨、韦伯

乔治·普拉特·莱恩斯，1907 年生于美国新泽西州东奥兰治，1955 年卒于美国纽约；阿德里安的"魔力"打褶丝质连衣裙；1947 年刊于英国版《时尚》杂志。

保罗·波烈（Paul Poiret）

　　画面中排成一排的模特显然受到了俄罗斯芭蕾舞团的影响，从中不难看出"时尚之王"保罗·波烈的影响力。1909年，波烈受到法国督政府时期风格和东方主义的启发，他融合一贯的奢华风格，推出了一种极富流动感的礼服。波烈在时装中注入戏剧感，他会在自己的高级时装店内举办盛大的活动，而巴黎的上流人士们则穿着波烈设计的华服盛装出席——这很快成为一种潮流。此外，他还另辟蹊径地在自家花园内、赛马场及欧美之旅中展示时装模特。波烈先是在杜塞门下做学徒，后来又为沃思工作了一段时间，最终创办了自己的沙龙。他是20世纪最具创造力的时装设计师之一，他革新时装设计，复兴时装插画，创办装饰艺术学校，甚至还曾涉足香水领域。

▶ 巴克斯特、巴比尔、布鲁内莱斯基、埃特、伊里巴、勒帕普

保罗·波烈，1879年生于法国巴黎，1944年卒于法国巴黎；图为波烈的时装模特们；1910年刊于《画报》（*L'Illustration*）杂志。

艾丽斯·波洛克（**Alice Pollock**）

模特身着由波洛克设计的绉纱晚礼服，款款走过 T 形台。造型朴实无华，胸前用系列纽扣简单装饰，完美融合简洁风格与女性气质，以顺应 20 世纪 60 年代的前卫潮流。波洛克一反传统，创造出线条流畅、穿着舒适的晚装作品。她在伦敦的国王大道开设了一家兼营批发和零售的精品店"法定人数"，是奥西·克拉克的首位雇主，而后者是 20 世纪 60 年代切尔西[12]时尚圈的中坚力量。波洛克在设计中经常用到由克拉克的妻子西莉亚·波特维尔设计的面料，成品以性感著称——领口深邃、腰身纤细，由绉纱、雪纺、缎子和贴身针织面料制成。波洛克不仅是一名设计师，更是英国新兴设计师心目中反叛传统的力量，是他激励了克拉克、波特维尔及众多其他设计师"做自己想做的设计"。

► 波特维尔、克拉克、杰克逊、波特

西娅·泼特（**Thea Porter**）

<div style="text-align: right">设计师</div>

　　金色刺绣和饰珠增加了这件印花巴里纱头饰的重量。面纱之下的模特的妆容颇具异域风情：下眼睑施以黑色眼影，眼皮涂有祖母绿眼影，指甲涂着红宝石指甲油。她的阿拉伯式上衣由粗糙的马德拉斯棉和半透明的巴里纱巧妙拼接而成，体现出西娅·泼特在大马士革及在贝鲁特所受到的中东文化的影响。20 世纪 60 年代，泼特将其国际化的风格带到伦敦苏荷区，在那里的希腊街开设了自己的服装店。她按照自己的理解诠释东方服饰，这吸引了包括伊丽莎白·泰勒和芭芭拉·史翠珊在内的众多演艺圈客户。泼特醉心于那些远离现实生活的梦幻服饰：从绣有阿拉伯图案的长袍，到丝绸锦缎裁剪而成的晚礼服，令人印象深刻。

▶ 布坎、吉布、胡兰尼奇、波洛克、罗兹

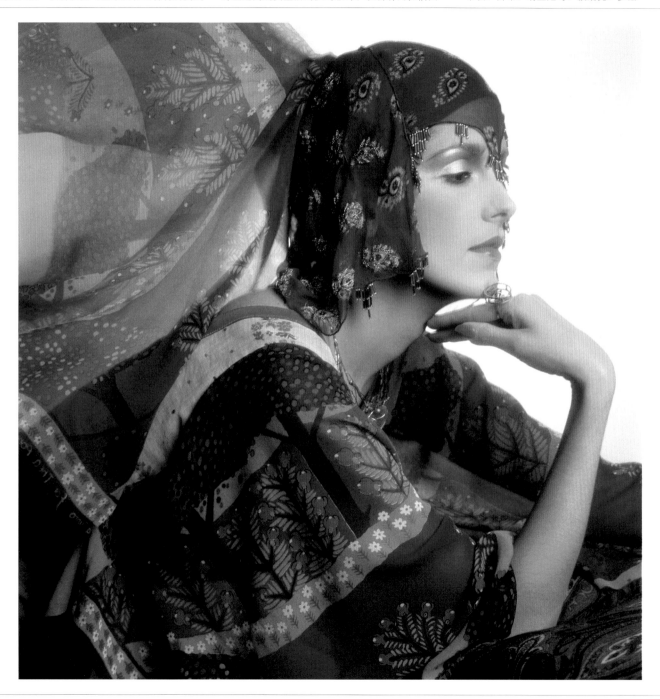

西娅·泼特，1927 年生于叙利亚大马士革，2000 年卒于伦敦；东方风格长袍及头饰；巴里·拉特甘摄，1975 年刊于英国版《时尚》杂志。

耶苏·德尔波索（**Jesús del Pozo**）

<div style="text-align: right">设计师</div>

借由凸起的垂直线缝，耶苏·德尔波索为这条飘逸的棉纱连衣裙注入一种别样的韵味。自然、简洁的造型是哈维尔·巴利翁拉特（Javier Vallhonrat）这幅色彩饱和、如梦如幻的摄影作品的焦点。浓烈的色彩与简洁的廓形是构成德尔波索风格的核心元素，他还设计了另外一条色彩明

快的西瓜红吊带裙并装饰了大胆的彩绘条纹。德尔波索最初就读于工程专业，中途转学家具设计及室内装饰，后来又转而学习绘画，在他的作品中也不难发现这一系列经历的影响：照片中的这件连衣裙，质地仿佛一抹油彩。后来，德尔波索的职业选择又一次发生改变。1974年，他创办了

自己的首家男装店。1976年，他的系列作品在巴黎展出，其温柔而多彩的男装设计大受女性顾客青睐，受到鼓舞的德尔波索于1980年推出女装系列。

▶ 多明格斯、茜比拉（Sybilla）、巴利翁拉特

耶苏·德尔波索，1946年生于西班牙马德里，2011年卒于西班牙马德里；手工制作面纱连衣裙；哈维尔·巴利翁拉特摄于1997年。

缪西娅·普拉达（Miuccia Prada） 设计师

缪西娅·普拉达是普拉达品牌背后的人。普拉达在 20 世纪 70 年代继承祖父的皮包生意。通过引入新的面料和设计工艺，完成了对品牌的改造，其轻质尼龙背包在时尚圈开创先河的同时也被大量模仿。普拉达的设计风格无拘无束，不会拘泥于性感路线。她在 70 年代尝试装饰面料，

1996 年的"极客时尚"[13] 中该手法再度回潮。她曾表示："我从不是为了让自己看上去有多漂亮而打扮，而是基于我脑海中的一种想象搭配着装。"普拉达的作品风格大胆，引发争议的同时也出尽风头。2004 年，她获得美国时装设计师协会国际大奖（Council of Fashion Designers of

America International Award）。2012 年，大都会艺术博物馆举办了一场展览"夏帕瑞丽与普拉达：不可能的对话（Schiaparelli and Prada: Impossible Conversations）"，以纪念她对时尚的突出贡献。

► 芬迪、麦格拉思、范诺顿、苏莱曼、斯蒂尔

缪西娅·普拉达，1949 年生于意大利米兰；图为缪西娅·普拉达，布丽吉特·拉孔布（Brigitte Lacombe）摄于 2005 年。

米伦·德普雷莫维尔（**Myrène de Prémonville**）

在这套颇具女性韵味的商务套装中，德普雷维尔采用了一种戏剧化的设计。口袋的线条与下摆的曲线相呼应，使修长的廓形显得更为柔和，肩部环绕着一条宽带子，模仿露肩礼服。德普雷莫维尔的个人品牌首秀，是一场对时代的回应，她找回了当时的自己（和同时代的其他女性）的着装中所缺失的部分。追随卡纷（Carven）和玛格丽特·豪厄尔等女性设计师前辈的脚步，德普雷维尔开始为满足自身的需求设计服装。一系列富有雕塑感的时髦西装就此诞生：少见的色彩搭配，鲜亮的贴花图案，对比强烈的剪裁，不一而足。她还设计过一条经典的黑色马镫裤，因为她觉得此前的版本"没有人会觉得舒服"。20 世纪 90 年代初，德普雷莫维尔以一丝不苟的细节处理赢得了职业女性群体的青睐。

▶ 豪厄尔、马朗、德托马索

米伦·德普雷莫维尔，1949 年生于法国昂代；带抵肩日间套装；菲利普·科斯特斯（Philippe Costes）摄于 1984 年。

埃尔维斯·普雷斯利（Elvis Presley）

普雷斯利欢快的个人风格标志着青年群体在美国的崛起。他身穿宽松版型西装、黑色衬衫，领带松松垮垮，一个拒绝老一代繁冗服装的年轻人形象呼之欲出。这种全新的工人阶层形象，无视关于地位的既定观念，使年轻性感重新成为男性魅力的核心。普雷斯利原本是名卡车司机，1953 年，他首次为太阳唱片录制歌曲。随后的 5 年里，他发行了 19 张热门唱片并主演了 4 部轰动一时的电影。他抖动的臀部让女孩们兴奋不已，并因此得名"摇摆之王"。与黑人爵士中的"时髦猫"相呼应——他被称作"猫王"，代表作《蓝色绒面鞋》（Blue Suede Shoes）既体现时髦感，又具备黑人音乐风格。

► 巴特利特、披头士乐队、迪恩、亨德里克斯

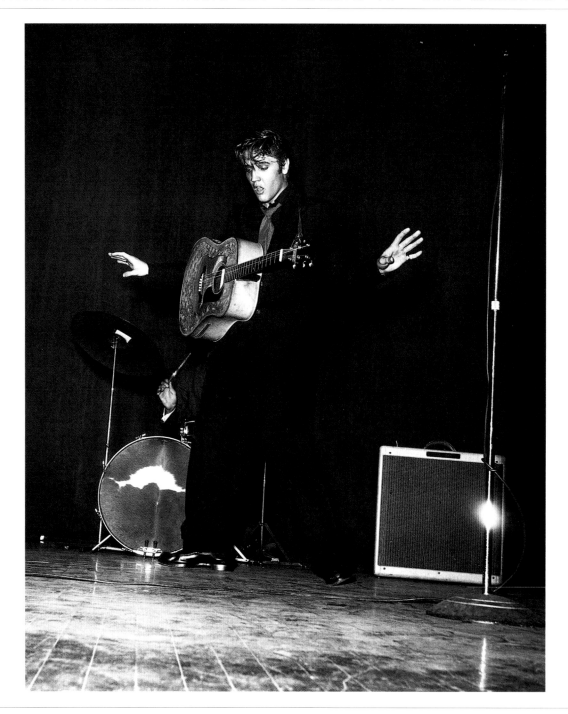

埃尔维斯·普雷斯利，1935 年生于美国密西西比州图珀洛，1977 年卒于美国田纳西州孟菲斯；图为埃尔维斯·普雷斯利，摄于 1957 年前后。

安东尼·普赖斯（**Antony Price**）

安东尼·普赖斯与他的模特兼好友杰里·霍尔一同出席慈善秀，后者身穿一件缀满金属法式蕾丝的装饰短裙。普赖斯解释说："这件衣服既不时髦也不精致，但当杰里在灯光下走动时，她看上去就像巨大蓝色水箱里的一条暹罗斗鱼。"他设计的晚礼服总是性感且张扬，这件短裙便是代表作之一。他曾说，这是一个男人为另一个男人所设计的。二人因洛克西乐队（Roxy Music）的一张专辑相识，当时的霍尔只有 17 岁，是该专辑的封面模特。1968 年，普赖斯设计了一场极具开创性的男装秀，这场 20 世纪 30 年代至 40 年代风格的怀旧宣言，勾勒出洛克西乐队精神内涵的蓝图。

1979 年，普赖斯推出个人品牌，其作品被誉为"为参加货真价实派对的女性们"设计的紧身胸衣版超级女主角晚礼服。

▶ G. 琼斯、凯利、麦凯、奥德菲尔德

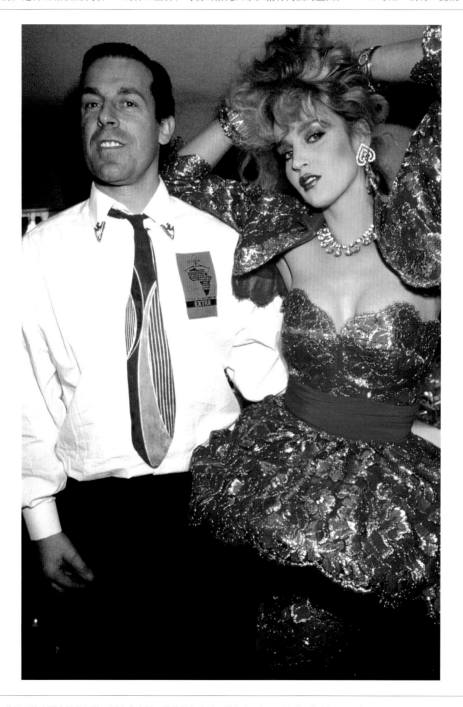

安东尼·普赖斯，1945 年生于英国西约克郡布拉德福德；图为安东尼·普赖斯与杰里·霍尔在一起；理查德·杨摄于 1986 年。

埃米利奥·普奇（**Emilio Pucci**）

滑雪者从模特上方一跃而过的瞬间被定格下来，模特身上的服饰具有鲜明的个人特色：图案大胆、色彩鲜艳的夹克，搭配修长的滑雪裤。这是托斯卡纳望族后裔巴尔森托侯爵——埃米利奥·普奇的标志性风格。他曾是奥林匹克运动会意大利滑雪队的一员。当《时尚芭莎》杂志刊出他身穿自己设计的滑雪服滑过斜坡的照片之后，他便被邀请去为纽约的女性们设计冬季服装。1951年，他在佛罗伦萨的璞琪宅邸（Palazzo Pucci）创建时尚工作室。格蕾丝·凯利、劳伦·白考尔和伊丽莎白·泰勒都曾穿过他设计的"宫廷睡衣"（一件耐皱的丝绸运动衫）。基于中世纪意大利旗帜，普奇设计出标志性的漩涡图案，以反映20世纪60年代的迷幻氛围。普奇去世后，克里斯蒂安·拉克鲁瓦和马修·威廉森曾先后担任该品牌设计师。

▶ 阿舍尔、加利齐纳、米索尼、普利策

埃米利奥·普奇，1914年生于意大利那不勒斯，1992年卒于意大利佛罗伦萨；滑雪服；彼得·比尔德摄，1964年刊于美国版《时尚》杂志。

加雷思·皮尤（**Gareth Pugh**）

在2007春夏成衣系列的展示中，英国设计师加雷思·皮尤采用了翻滚升腾的充气式T形台。模特们则纷纷化身超自然存在——他们隐藏在富有未来感的黑色几何造型之下，发型亦极富雕塑感。皮尤在时装周上的展示往往带有表演性质——这与其英国国家青年剧院（English National Youth Theatre）服装设计师的身份不无关系。从中央圣马丁艺术与设计学院毕业后，皮尤暗黑狂欢风格的时装处女秀因一件蓬松的滑雪外套和对暴戾女性形象的偏爱而令人印象深刻，他也被拿来与古怪的英国时装设计师约翰·加利亚诺和亚历山大·麦昆相提并论。电影制作人鲁思·霍格本（Ruth Hogben）曾与皮尤合作拍摄电影并在他的节目中播放，在数字时代为皮尤富有远见的时装设计提供了恰当的平台。

► 迪肯、迪穆拉米斯特、加利亚诺、麦昆、欧文斯

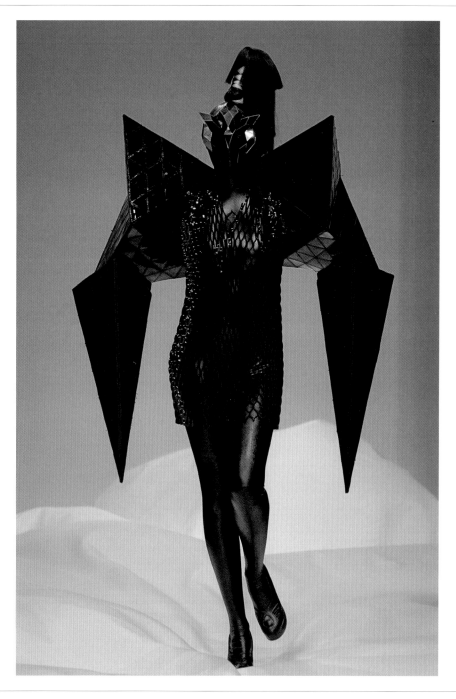

加雷思·皮尤，1981年生于英国泰恩-威尔郡森德兰；黑色镂空针织连衣裙，富有雕塑感的袖子由聚氯乙烯制成，选自2007春夏系列；克里斯·摩尔摄。

莉莉·普利策（Lilly Pulitzer）

　　罗丝·肯尼迪与孙女凯瑟琳身穿同款"莉莉"连衣裙，足以说明它是多么老少咸宜。和普奇一样，普利策也找到了一种极具个人风格的样式并选择一直沿用它。其简洁明快的夏装设计以亮色印花棉布制成。住在佛罗里达棕榈滩的普利策知道什么是完美的度假装束，她总是说："莉莉裙的伟大之处在于，你下面几乎什么都不用穿。"富裕的度假胜地为她的作品增添了一种独特的魅力。此外，每件衣服上都配有设计师本人弯弯曲曲的签名。1959 年的普利策还是一名生活富裕但百无聊赖的家庭主妇，她开始在海滩上出售鲜榨橙汁，最初的"莉莉裙"以物美价廉的沃尔沃斯棉布制成，在小摊上一同出售并一炮而红。约翰·费尔柴尔德称其为"小不点"裙。

▶ 肯尼迪、奥德詹斯、普奇

莉莉·普利策，1931 年生于美国纽约州罗斯林，2013 年卒于美国佛罗里达州棕榈滩；罗丝·肯尼迪与孙女凯瑟琳，摄于 20 世纪 60 年代前后。

玛丽·奎恩特（Mary Quant）

格蕾丝·科丁顿身上这件运动装连衣裙的灵感源自足球运动员的专业服装。玛丽·奎恩特的设计作品清新且富有活力，将时尚大众化的同时，也为年轻的职业女性提供了能够负担得起的高级定制时装。1955 年，奎恩特与丈夫亚历山大·普伦基特-格林在切尔西开办了一家名为 Bazaar（集市）的精品店，出售反抗主流的服饰。二人相识

于艺术学校就读期间，参加了同一个设计创业者新锐团体，这一团体的其他成员还包括特伦斯·康兰和维达尔·沙逊。1962 年起，奎恩特设计的裙子逐渐缩短，至 1964 年，已成为前所未有的迷你裙。1966 年，玛丽·奎恩特在白金汉宫接受大英帝国官佐勋章时就穿了一件。照片中的这套造型同时搭配了连裤袜，灵感源自舞蹈排练服。

舒适、动感、伸展，这些元素一同构成现代时尚的基石。

▶ 查尔斯、科丁顿、库雷热、坎恩、利伯缇、保兰、雷恩

玛丽·奎恩特，1934 年生于英国伦敦；格蕾丝·科丁顿身穿玛丽·奎恩特"活力集团"超短裙；摄于 1967 年。

帕科·拉巴纳（**Paco Rabanne**）

用钢丝钳连接的铝制圆盘和镶板取代了传统以针线制作的梦幻风格太空服装。拉巴纳曾在巴黎美术学院学习建筑，后来转投时尚领域，为纪梵希、迪奥和巴黎世家等时尚品牌供应塑料纽扣和珠宝。他于 1966 年开设自己的时尚工作室。既有的建筑学背景，加之 20 世纪 60 年代流行的太空文化及星际旅行概念，使拉巴纳得以创造出一种令人惊叹的全新时装风格。他的太空风时装采用有别于以往的试验性材料，对于摒弃传统着装标准而言意义非凡。1960 年代其他尝试过太空旅行风格的设计师还包括皮尔·卡丹、安德烈·库雷热、鲁迪·吉恩莱希和伊夫·圣洛朗。

► 贝利、巴雷特、迪奥、吉恩莱希、贝齐·约翰逊

帕科·拉巴纳，1934 年生于西班牙圣塞瓦斯蒂安；铝制链甲连衣裙；冈纳·拉森摄于 1966 年。

爱德华·雷恩爵士（Sir Edward Rayne）

<div style="text-align: right">鞋履设计师</div>

"阿斯科特女士节[14]，可绝不能下雨"这张有趣的照片下如是写道。照片中，雷恩设计的尼龙网眼柠檬黄宫廷鞋，与男子气的抛光马靴及牛津粗革皮鞋一同出镜。雷恩的鞋履作品色彩丰富，从搭配日装的海棠色到夜场中珠光宝气的绿玉色，满足英国上流阶层多样化的着装需求。作为

伊丽莎白王后的御用裁缝，雷恩于1947年为伊丽莎白公主设计了一双象牙白饰小粒珍珠的丝质婚鞋，搭配结婚礼服穿着。家族企业亨利及玛丽雷恩（H&M Rayne）由他的祖父母于1889年创立。1940年，爱德华·雷恩加入公司，后于1951年完全接手。他在与哈迪·埃米斯和诺曼·哈特内

尔等设计师合作的同时，仍关注着流行趋势的变化。琼·缪尔和玛丽·奎恩特曾担任品牌设计师，并贡献了富有朝气的鞋履设计。

► 埃米斯、哈特内尔、缪尔、奎恩特、维维耶

爱德华·雷恩爵士，1922年生于英国伦敦，1992年卒于英国东萨塞克斯郡贝克斯希尔；"杰勒斯"黄色网眼鞋，摄于1963年。

卡罗琳·勒布（**Caroline Reboux**）

<div style="text-align: right">女帽制造商</div>

作为一名女帽制造商，卡罗琳·勒布擅长简洁但富有造型感的设计。她极力避免使用装饰品，同时偏爱毛毡——一种结实且具有极强可塑性的材质，她会先裁剪毛毡，再放在客户头上做造型。在这张照片中，设计师用荷花图案简单装饰了孔奇塔·蒙特内格罗（Conchita Montenegro）小姐

的帽子，并勾勒出独特的线条，这一风格补充了当时戏剧化的定制设计作品。勒布曾为许多时装设计师设计帽子，职业生涯后期，她与维奥内夫人过从甚密，后者的古典主义设计与勒布的风格颇为匹配。19世纪60年代，勒布的作品吸引了梅特涅公主的注意，公主曾将沃思引荐给欧仁妮

皇后。很快，勒布便开始为皇后制作帽子。1870年，她在巴黎时尚界的中心区域——和平街22号建立工作室，并一直工作到去世。

▶ 阿涅丝、巴尔泰、达什、哈特内尔、潘戈特、温莎

卡罗琳·勒布，1837年生于法国巴黎，1927年卒于法国巴黎；饰英格兰刺绣女帽；巴龙·德迈耶摄，1919年刊于美国版《时尚》杂志。

雷奇内（Recine）

<div style="text-align: right">发型师</div>

作为一名视觉艺术家，雷奇内最突出的贡献在于模糊了艺术和商业间原本难以撼动的边界，很少有发型师能够做到这一点。他将头部作为雕塑的载体，将材料以一种极富创造性的形式融入发型设计之中，突破传统美发的边界。职业生涯早期，他曾在家乡纽约最著名的亨利·班德尔百货公司争取到一个橱窗展示位。此后不久，雷奇内便被著名发型师让·路易·大卫相中，前往巴黎精进手艺。如今，雷奇内已有众多令人印象深刻的摄影及编辑作品傍身，并与马里奥·索伦蒂、彼得·林德伯格和保罗·罗韦尔西等各路时尚及艺术摄影师频繁合作。雷奇内的设计也帮助嘎嘎小姐等娱乐圈人物树立了独特且富有想象力的个人风格。

► 嘎嘎小姐、林德伯格、罗韦尔西、索伦蒂、苏莱曼

雷奇内，全名鲍勃·雷奇内（Bob Recine），1958 年生于美国康涅狄格州；英格丽面纱；罗比·菲马诺（Robbie Fimmano）摄于 2007 年。

约翰·雷德芬（John Redfern）

苏格兰著名歌剧艺术家玛丽·加登（Mary Garden）身着一件柞丝绸制成的百褶裙，搭配披肩和蕾丝衬衫。"美好年代"期间时尚廓形的序章自此开启：高领设计，带有垂感的精致上衣，连接纤细而紧收的腰部。这条裙子的正面采用直筒剪裁，背面采用褶皱设计，并用额外的布料将裙尾拉长，形成拖尾。这种款式后来被称作"S形"造型，反映出新艺术运动的影响。雷德芬最初是英国怀特岛考斯镇上的一名女装裁缝，他所制作的定制服装，尤其是大获成功的帆船服，使他成为一名时装设计师，并开始为皇室成员、歌手及女演员设计服装。1881 年，他在伦敦和巴黎开设时装工作室，随后又在爱丁堡和纽约开设分店，后于 1920 年关闭。

► 布韦、冯·德雷科尔、吉布森、帕坎

约翰·雷德芬，1820 年生于英国怀特岛考斯镇，1895 年卒于英国；柞丝绸打褶饰蕾丝礼服，摄于 1905 年。

奥斯卡·德拉伦塔（Oscar De la Renta）

卡拉·布鲁尼坐在一架钢琴上，仿佛这架钢琴归她所有，且会不时弹奏。这正是德拉伦塔一贯的设计风格：精致、奢华、成熟。苗条的黑色上装连接着柔顺的裙体，肩部装饰着蝴蝶结。德拉伦塔因擅长使用装饰及女性化的廓形而为人所知，他结交富有且美丽的人物，再将他们变成自己的客户。德拉伦塔早期曾在巴黎世家接受训练，后来在纽约为伊丽莎白·雅顿设计服装。在那里，他将对欧式魅力的理解应用于美式服装的设计之中。1993 年，他回到欧洲，为巴尔曼设计高级定制时装，并推出不少廓形独特、讨人喜欢的裙子和精致的套装，展露出在精心装扮及晚装设计方面的独特天赋。2000 年和 2007 年，他两次获得由美国时装设计师协会颁发的年度设计师大奖。

▶ 阿尔法罗、雅顿、巴黎世家、巴尔曼、勒姆、斯嘉锡

奥斯卡·德拉伦塔，1932 年生于多米尼加共和国圣多明各，2014 年卒于美国康涅狄格州肯特；卡拉·布鲁尼身穿黑色鸡尾酒礼服；阿瑟·埃尔戈特摄于 1992 年。

雷维永兄弟（**Revillon Frères**）

在这张由路易丝·达尔-沃尔夫拍摄的照片中，环绕肩部的海豹皮披肩，如一抹黑色的墨水，塑造出典型的贵妇形象。而引领这股风潮的先锋雷维永兄弟——泰奥多尔（Théodore）、阿尔贝、阿纳托尔（Anatole）和莱昂——早在一个世纪前，就开始用一种巧妙的手法，像处理丝绸那样处理皮草。如果他们身份显赫的父亲没有在法国大革命期间改掉路易-维克托·德阿尔让泰伯爵（Count Louis-Victor d'Argental）的名字，使他们免于灾祸，可能就不会有这种皮草外套了。路易·维克托的皮草的功能不仅限于保暖，他将备受追捧的豹猫、绒鼠、北极狐等异国皮草引入法国，使巴黎成为世界皮草之都。路易·维克托去世后，他的4个儿子将公司更名为"雷维永兄弟"。该公司后来成为首个将业务拓展至加拿大和西伯利亚的法国公司，拥有一座同名博物馆。

► 达尔-沃尔夫、芬迪、劳德

雷维永兄弟：泰奥多尔，1840 年生于法国巴黎，1924 年卒于法国巴黎；阿尔贝，生于法国巴黎，1915 年卒于法国巴黎；阿纳托尔，生于法国巴黎，1916 年卒于法国巴黎；莱昂，生于法国巴黎，1915 年卒于法国巴黎；活跃年代为 19 世纪 40 年代至 20 世纪 10 年代。海豹皮披肩；路易丝·达尔-沃尔夫摄，1956 年刊于《时尚芭莎》杂志。

查尔斯·雷夫森（Charles Revson），露华浓（Revlon）

<div align="right">化妆品生产商</div>

时髦且无拘无束的"查理女孩"谢利·哈克穿着长裤套装，大步流星地迈步前行，她的脸上写着："我已拥有想要的一切。"20 世纪 70 年代，露华浓用"查理"香水塑造的品牌形象取悦新一代独立女性。露华浓创立于 1932 年，创始人为雷夫森两兄弟——查尔斯和约瑟夫，以及一位名叫查尔斯·拉赫曼（Charles Lachman）的化学家。

查尔斯·雷夫森颇具营销头脑。当伊丽莎白·雅顿称他为"那个男人"（因为雅顿认为他抄袭了自己的想法）后，他顺势推出名为"那个男人（That Man）"的男士化妆品系列。但该品牌大获成功还是仰赖旗下一款不透明指甲油。这种指甲油取代了以往的透明色调，使女性可以选择与唇色相搭配的指甲颜色。他们率先推出一种极富冲

击力的红色指甲油并将其命名为"火与冰"，广告语写道，"每个好女人身上，都有一点点坏"。雷夫森说，他希望自己的模特能像"公园大道上的妓女一样——外表优雅，内在性感"。

▶ 雅顿、法克特、赫顿、文图里

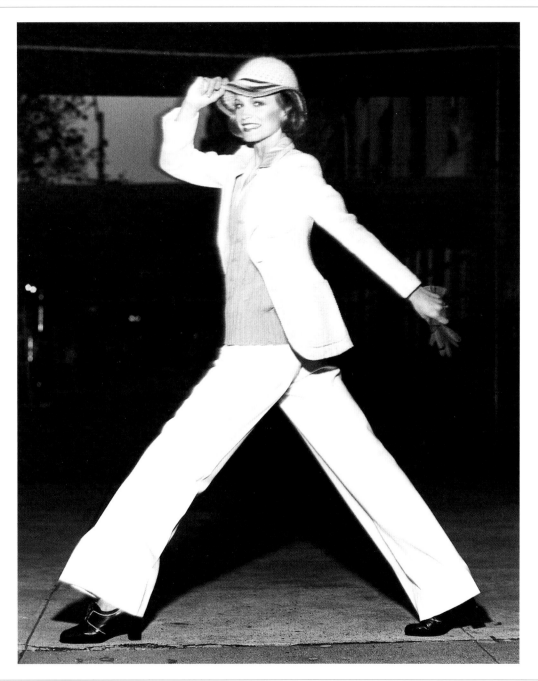

查尔斯·雷夫森，1906 年生于美国马萨诸塞州萨默维尔，1975 年卒于美国纽约；谢利·哈克为露华浓"查理"香水出镜；阿尔伯特·沃森摄于 1974 年。

赞德拉·罗兹（Zandra Rhodes）

赞德拉·罗兹曾表示，想要在自己的作品中呈现一种历久不衰的异国情调。她的风格极具辨识度，丝绸碎片、抽象珠饰、手帕圆点、曲线印花、薄纱衬裙以及不规则褶皱织物，均是其作品中的标志性元素。这里展示的是 1977 年的"概念时尚"系列，街头风格被引入时装之中，刺绣裂口和安全别针成为其中的点睛之笔。她在作品中所使用的技巧是颠覆性的：性感的接缝、时隐时现的破洞，以及半透明的平纹织物皆是如此。她回忆说："我们决心活在一个完全由自己创造的世界之中，我们创造环境，完美的塑料世界，一片完全人造的天地。"她将伊迪丝·西特韦尔（Edith Sitwell）视作灵感源泉，后者多彩的头发和夸张的妆容无不突显出乖戾之气。2003 年，她创办了伦敦时装与纺织品博物馆。

► 克拉克、罗滕、塞内、G. 史密斯、威廉姆森

赞德拉·罗兹，1940 年生于英国肯特郡查塔姆；"观念时尚"朋克风平纹织物连衣裙；克莱夫·阿罗史密斯（Clive Arrowsmith）摄于 1977 年。

雅克利娜·德里布（**Jacqueline De Ribes**）

设计师

照片中的伯爵夫人雅克利娜·德里布身着黑色天鹅绒礼服，装饰用的泡沫丝绸中和了冷峻的剪裁，双眼望向别处的她显得脆弱而优雅。1983年，她被《城市与乡村》（*Town and Country*）杂志评为"全球最时尚女性"，25岁便登上国际最佳着装榜，终生穿着高级时装。德里布出身于富裕的法国贵族家庭，从事时装设计显得有失体统，直到四十多岁，雅克利娜·德里布才如愿以偿地成为一名设计师。因一贯拥有良好品味，1983年，她的首个作品系列一经推出便在巴黎和美国大获成功。该系列迎合了众多与德里布一样的女性，她们欣赏这种低调奢华的风格，纤瘦的廓形，搭配简单却奢华的肩部装饰。2010年，她获颁法国荣誉军团勋章。

► 冯·弗斯滕伯格、德拉伦塔、勒姆

雅克利娜·德里布，1929年生于法国巴黎；雅克利娜·德里布于巴黎；维克托·斯克雷纳斯基（Victor Skrebneski）摄于1983年。

莲娜·丽姿（**Nina Ricci**）

<div style="text-align: right">设计师</div>

在这则 1937 年的广告中，身形纤细，身穿镶皮毛夹克的模特，正身处莲娜·丽姿的世界之中——其中心位于巴黎旺多姆广场。与同时代的可可·香奈儿和埃尔莎·夏帕瑞丽不同，莲娜·丽姿没有选择引领潮流。相反，她专注于为那些更为年长的富裕阶层女性们设计服装，女性化、优雅和美丽正是客户们所追求的目标。后来，这一传统为朱尔·弗朗索瓦·克拉维和热拉尔·皮帕二人所延续，两人将丽姿的时尚观点奉为圭臬。1932 年，她在巴黎创立时尚工作室，在儿子罗伯特·里奇的鼎力相助之下很快站稳脚跟。在工作时，她会直接将布料披在模特身上开始打褶，以此尽可能地扬长避短。奥利维尔·泰斯金斯曾在 2006 年至 2009 年间担任品牌创意总监，后被彼得·科平（Peter Copping）取代。2014 年纪尧姆·亨利（Guillaume Henry）担任总监。

▶ 阿舍尔、克拉维、弗里宗、平田晓夫、皮帕、泰斯金斯

莲娜·丽姿，1883 年生于意大利都灵，1970 年卒于法国巴黎；饰皮草夹克搭配短裙；皮埃尔·穆尔格（Pierre Mourgue）绘于 1937 年。

特里·理查森（Terry Richardson）

作为摄影师特里·理查森的好友，演员兼时尚偶像克洛艾·塞维尼时常出现在前者的镜头之中。这张照片散发着直白的性意味，带有标志性的理查森风格，该风格饱受争议，但丝毫不妨碍理查森受到追捧。曾是纽约画廊老板的杰弗里·戴奇（Jeffrey Deitch）称理查森是"市井文化中颇具魅力的人物之一"，他持续高产的作品也佐证了这一观点。理查森在加州长大，他的艺术品味继承自同为摄影师的父亲鲍勃·理查森。原始的情色意味和鲜明的配色是理查森作品最显著的特征，加上一贯放荡的个人形象，已很难将摄影师本人和他的作品区分开来。在理查森看来，这二者并无区别，他说"工作难免带入个人色彩"，"因为那就是你的生活"。

► 梁、迈泽尔、索伦蒂、特勒、特斯蒂诺

特里·理查森，1965 年生于美国纽约；克洛艾·塞维尼为《出格》（*Out*）杂志拍摄照片，2012 年；特里·理查森摄。

赫布·里茨（Herb Ritts）

赫布·里茨发挥他在黑白摄影领域一贯的才华，为詹尼·范思哲设计的这件本就极为引人注目的连衣裙进一步注入戏剧感。黑色漏斗型布料与模特身上的服装共同创造出惊艳的几何造型，与其苍白的皮肤及背景中的沙漠形成对比。1952年，赫布·里茨出生于洛杉矶的一个富裕家庭，邻居史蒂文·麦昆（Steve McQueen）的母亲是一名室内设计师，室内艺术复杂的美感影响了里茨。摄影最初只是里茨的爱好之一，他主要为朋友拍摄肖像及一些风景作品。1978年，佛朗哥·泽菲雷利（Franco Zeffirelli）翻拍《舐犊情深》（*The Champ*），里茨在片场拍摄的一张照片被《新闻周刊》所引用。里茨的好友，男模特马特·科林斯（Matt Collins）将他引荐给布鲁斯·韦伯，里茨借此进入时装摄影领域。里茨的作品风格性感有力并带有同性恋色彩，他总是痴迷于肌肤的质地。他还执导了众多颇具影响力的音乐视频和广告，并屡获殊荣。

► 普拉特·莱恩斯、西夫、范思哲、韦伯

赫布·里茨，1952 年生于美国加利福尼亚州洛杉矶，2002 年卒于美国加利福尼亚州洛杉矶；塔季扬娜·帕提兹身穿范思哲作品；1990 年刊于《幻象》（*Le Mirage*）。

迈克尔·罗伯茨（**Michael Roberts**）

　　迈克尔·罗伯茨敏锐地捕捉到阿瑟丁·阿拉亚设计的"斯芬克斯"礼服中的雕塑感，其视觉风格使人联想起亨利·马蒂斯的拼贴画。白色纸带模仿阿拉亚作品中标志性的弹力带元素，黑色剪影进一步凸显了这些条纹的曲线效果。罗伯茨仿佛全然不懂时尚，技法天真甚至带有"孩子气"，但这种幽默的处理手法实则需要对时尚的复杂性有深刻的体悟。作为一名时尚作家、造型师、摄影师、插画师、视频导演及拼贴艺术家，罗伯茨对时尚偶像们开起了玩笑。其怪诞的时尚风格和独特的视觉表现受到各大顶尖媒体的青睐。1972 年起他受聘于《星期日泰晤士报》，后于 1981 年转投精品杂志《名流》，此后又先后任职于英国版《时尚》杂志及《纽约客》杂志。在《名流》的一次"愚人节"策划中，他使设计师维维安·韦斯特伍德化身玛格丽特·撒切尔，充分体现出他的挑衅风格。

► 阿拉亚、安东尼奥、埃泰德吉、古斯塔夫松、韦斯特伍德

迈克尔·罗伯茨，1947 年生于英国艾尔斯伯里；图为"阿瑟丁的'斯芬克斯'礼服作品"；纸张拼贴，1991 年。

汤米·罗伯茨（Tommy Roberts），"自由先生"（Mr Freedom）

设计师

在这张 1971 年刊于《时尚》杂志的作品中，摄影师克莱夫·阿罗史密斯将汤米·罗伯茨的作品置于一种俗气的美式语境之中。弹性捧跤手粗布工作服上采用贴花工艺装饰了甜腻的心形图案，内搭艳色 T 恤，面露笑容的棒球队员更强化了整幅作品的基调。这是流行一代所追捧的趣味时尚。

当时，《时尚》杂志曾发问："品味差是件坏事吗？"设计师汤米·罗伯茨，即"自由先生"，极富设计才能和市场眼光。风格欢快的 T 恤和紧身裤装，无论男款女款，都装饰着来自 20 世纪 30 年代至 40 年代好莱坞的基础元素——米老鼠和唐老鸭。1966 年，罗伯茨在伦敦卡纳比街附近开设

了一家名为"Kleptomania（盗窃癖）"的嬉皮风格商场。1969 年，时装店"自由先生"在国王大道开业，店中出售服饰的风格快速变化，从未将时尚看得过于认真。

▶ 菲奥鲁齐、法思、纳特

汤米·罗伯茨，1942 年生于英国伦敦，2012 年卒于英国坎特伯雷；粉色桃心贴布工装裤；克莱夫·阿罗史密斯摄，1971 年刊于英国版《时尚》杂志。

约翰·罗沙（**John Rocha**）

创造力与商业性并存于约翰·罗沙的风格之中，他曾表示："我对美感的追求超越一切，性感永远不会介入其中。"这张照片中，帕特·麦格拉思抽象的钻蓝色妆容，与印有巨大兰花图案的透明硬纱连衣裙相互映衬。这条裙子的设计初衷是使穿着者以自己的身体为傲，整体呈现透视效果，身体隐藏在暗色花朵图案之下。尽管这件衣服上的图案看上去风格热烈，但更多时候，罗沙的作品还是受到爱尔兰元素的影响。包括亚麻、羊毛和羊皮在内的天然织物被赋予凯尔特景观般的色彩；柔软的苔藓绿、深灰色、石板灰，不一而足。罗沙形容他的作品"无拘无束……带有些许吉普赛色彩"。这一描述同样适用于他的人生经历，为学习时装设计，这位葡裔中国人，从香港移居伦敦。其受到凯尔特人启发的年终大秀被爱尔兰贸易委员会（Irish Trade Board）发现，于是后者邀请他前往都柏林工作。1979 年起，罗沙便长年在都柏林生活。他的女儿西蒙娜也追随父亲的脚步，成为一名设计师。

▶ 艾森、金、麦格拉思、渡边淳弥

约翰·罗沙，1953 年生于中国香港；透明硬纱印花连衣裙；史蒂文·卡莱因摄，1998 年刊于《弗兰克》（*Frank*）杂志。

马塞尔·罗沙（**Marcel Rochas**）

马塞尔·罗沙正在旁观礼服的试穿过程，妻子埃莱娜（Hélène）用别针和褶皱制造出"新风貌"的雏形。外界普遍认为，是罗沙在为梅·韦斯特所设计的电影服装中最早创造了这一极富曲线感的廓形。1946年，罗沙推出连体紧身衣（一种长及臀部的无肩带连体内衣），一举成为此后十年间塑形的标配。罗沙与让·科克托和克里斯蒂安·贝拉尔等人过从甚密，加上好友波烈的鼓励，罗沙在1925年开设了自己的时装店，并设计了一系列黑白配色的连衣裙。这些连衣裙均采用白色领部设计——照片中的便是一例。他的作品风格新颖，肩线清晰，这在罗沙看来是一种"富有女性气息的元素"。奥利维尔·泰斯金斯曾在2002年至2006年间担任品牌创意总监，2008年马尔科·扎尼尼接手了这一职位。

▶ 贝拉尔、科克托、迪奥、纪梵希、泰斯金斯

马塞尔·罗沙，1902年生于法国巴黎，1955年卒于法国巴黎；罗沙夫妇与模特；1944年。

纳西索·罗德里格斯（**Narciso Rodriguez**）

<div style="text-align:right">设计师</div>

纳西索·罗德里格斯为切瑞蒂设计了这件精致的紧身刺绣上衣，这也是其作为一名极简主义设计师，首次亮相国际舞台。真正引发大众关注的，是后来的一件婚纱。1996 年，卡罗琳·贝赛特（Carolyn Bessette）身穿一件由罗德里格斯设计的极简斜裁紧身礼服嫁给了约翰·菲茨杰拉

德·肯尼迪二世，罗德里格斯后来曾表示："我为一位真正的好友设计了婚纱，而它让很多人注意到我的作品。"罗德里格斯曾在数家时装公司工作，它们无不秉持着简洁、现代、奢华且实穿的理念，包括：安妮·克莱因、卡尔文·克莱因（他正是在那里结识了贝赛特），以及专门生产羊

绒的设计品牌 TSE。工作经历也奠定了罗德里格斯后来的低调风格。1997 年，罗德里格斯在米兰推出个人品牌，并被任命为西班牙奢侈品牌罗意威的设计师。

▶ 切瑞蒂、费雷蒂、A. 克莱因、C. 克莱因、罗意威

纳西索·罗德里格斯，1961 年生于美国新泽西州；为切瑞蒂设计的刺绣上衣及短裙；卡特·史密斯（Carter Smith）摄，1997 年刊于《时尚芭莎》杂志。

卡罗琳·勒姆 (Carolyne Roehm)

图为卡罗琳·勒姆在比尔·布拉斯举办的一场庆祝活动上，她的着装极好地体现了个人特色。1984年，当她创办自己的豪华成衣公司时，其高挑纤细的身影出现在那些光鲜亮丽的广告之中，以展示一众极富女性气息的时装作品。"我对登上广告并不感兴趣。"她说，"但据说这会有巨大的优势。"事实果真如此。那些购买勒姆设计的精致时装的顾客，要么是像她一样富有，要么是想要看起来像她一样富有。勒姆时常被评价为"干劲十足"且"极有规划"，也正是这些品质使她赢得了奥斯卡·德拉伦塔的青睐。她在德拉伦塔担任设计师兼模特十年之久，且始终是奥斯卡·德拉伦塔的灵感源泉。勒姆将奢华与实用相结合，由奢华面料剪裁而成的服装，如她会用羊绒衫搭配长款厚呢缎面晚礼服，以强化便装感。

▶ 布拉斯、德拉伦塔、德里布、王薇薇

卡罗琳·勒姆，1951年生于美国马萨诸塞州柯克斯维尔；缎面鸡尾酒礼服；丹尼尔·德埃里科摄，1991年刊于《女装日报》。

米谢勒·罗西耶（**Michèle Rosier**）

背景中的山脉仿佛外星景观一般，这与罗西耶太空风格的运动装形成了绝佳的呼应。模特的护目镜和银色靴子进一步强化了罗西耶亮面滑雪夹克和裤装的戏剧感。罗西耶及同时代的克里斯蒂安·贝利是蓬勃发展的法国成衣市场的领军人物。1962 年至 1970 年间，凭借将高级时装改良得更年轻化及更具实穿性，罗西耶帮助法国成衣出口量提升 5 倍之多。在他的母亲，出版商埃莱娜·戈登-拉札蕾夫（Hélène Gordon-Lazareff）的陪伴下，罗西耶在美国度过了童年，其作品也受到美式年轻化风格的强烈影响。最初，罗西耶曾为《新女性》（*New Woman*）和《法兰西晚报》（*France-Soir*）供稿。辞职后于 1962 年与让-皮埃尔·班伯格（Jean-Pierre Bamberger）共同创立假日服饰（Vêtements de Vacances），罗西耶还率先将尼龙羊毛等运动服面料引入时装设计。

► 贝利、布斯凯、卡恩、W. 史密斯

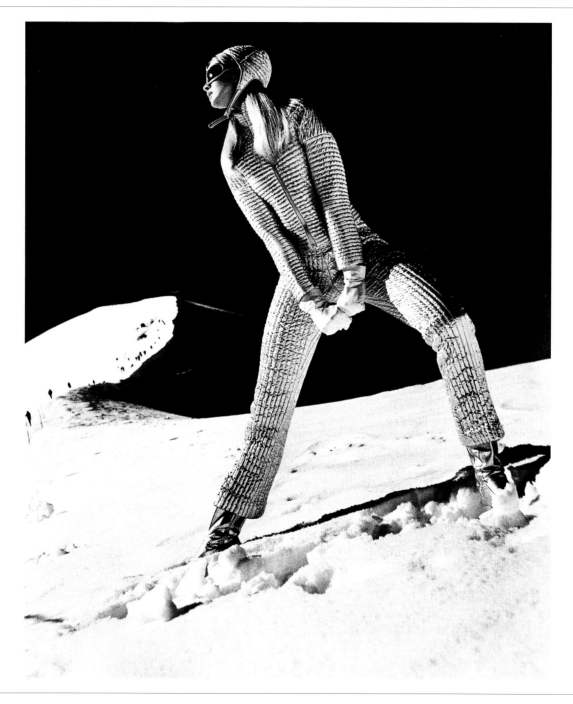

米谢勒·罗西耶，1930 年生于法国巴黎，2017 卒于法国巴黎；假日服饰绗缝滑雪夹克及裤装；尤金·韦尼耶（Eugene Vernier）摄；1966 年刊于英国版《时尚》杂志。

约翰尼·罗滕（**Johnny Rotten**）

　　"性手枪"乐队由马尔科姆·麦克拉伦创建，维维安·韦斯特伍德负责造型，该组合后来成为夫妻二人位于伦敦国王大道的店铺——"性"最好的宣传工具，也正是这家店定义了朋克风格。该团体的核心成员约翰尼·罗滕曾表示："年轻人想要的是痛苦和死亡。他们想要具有威胁性的声音，那让人不再冷漠。"而这款制服是这种思潮在服装领域的体现。它与之前所有的着装规范格格不入。连嬉皮士所穿的抗议服饰宣扬的都是一种乌托邦式的集体情绪，但被他们发明出的朋克风格则是想通过性和束缚的主题，疏远其他所有社会要素。当韦斯特伍德给他一件橡胶衬衣用来在舞台上穿着时，连罗滕本人都感到惊讶，并表示："我觉得这是我见过最恶心的东西。把它当成一件衣服而非一种怪癖，这很搞笑。"

▶ 柯本、海明威、麦克拉伦、罗兹、韦斯特伍德

约翰尼·罗滕，原名约翰·莱顿（John Lydon），1956 年生于英国伦敦；约翰尼·罗滕身着格子紧身裤，摄于 1977 年。

玛吉·鲁夫（**Maggy Rouff**）

　　这件晚礼服的灵感来自东方文化。鲁夫融合了日式元素与顶级的现代剪裁，宽松修长的垂袖使人想起和服。像波烈和巴斯克特一样，鲁夫在设计中亦引入了东方文化这一异域元素。这件礼服采用完美的欧式剪裁，通过斜裁技术使外观达到近乎无缝的效果，从上衣到袖口的边缘，一气呵成。鲁夫在德雷科尔开始时装设计生涯。当时，她的母亲瓦格纳夫人是那里的首席设计师。但让娜·帕坎是她的主要灵感来源。1929 年，鲁夫创立自己的时装工作室，很快便以迷人的晚装和运动装而声名鹊起。1937 年，她在伦敦开设沙龙，在那里，她的英国客户们纷纷为巴黎礼服所倾倒。

▶ 阿涅丝、巴斯克特、冯·德雷科尔、帕坎、波烈

玛吉·鲁夫，1876 年生于法国巴黎，1971 年卒于法国巴黎；拥有独特袖部设计的晚礼服；乔治·霍伊宁根-许纳摄于 1935 年。

保罗·罗韦尔西（**Paolo Roversi**）

　　保罗·罗韦尔西形容他最喜爱的模特柯尔斯滕·欧文"介乎天使与魔鬼之间"，这张为罗密欧·吉利的广告活动所拍摄的照片极好地体现了这一点。与罗韦尔西长期保持合作关系的吉利认为，摄影师"成功捕捉到了稍纵即逝的瞬间，是一种情绪的震颤，将女性自身投射于永恒尺度之

上"。罗韦尔西的虚幻风格在20世纪晚期的时尚摄影中独树一帜。1973年，他离开祖国意大利前往巴黎。20世纪70年代末，他利用双重曝光技术和宝丽来胶片，创造出独特的摄影风格。罗韦尔西的摄影作品颇具诗意，浪漫且有绘画感，时而端庄，时而又有些疯狂。他形容他的作品是

"一种非常深入的交流"，一种"重在表现人物的灵魂，捎带表现人物性格"的视觉实践。

► 费雷蒂、吉利、麦格拉思、麦克奈特

保罗·罗韦尔西，1947年生于意大利拉韦纳省；柯尔斯滕·欧文为罗密欧·吉利出镜，摄于1987年。

安特卫普皇家艺术学院（Royal Academy of Fine Arts）

安特卫普皇家艺术学院时装系的走廊里摆放着几个人形模特，用来展示奇特且富有历史感的服装。它们极好地证明了学院的声誉：该校始终鼓励独创的想法，坚持卓越地实践。尽管一贯以风格前卫而为人所知，但该校学生在传统绘图、设计及剪裁方面的技能丝毫不落人后，并不断凭借超凡的天赋在时尚界书写传奇。学院坐落于安特卫普的哥特式景观之中，于20世纪80年代中期声名鹊起，此后一直维持着良好的声誉。德赖斯·范诺顿、马丁·马吉拉及安·迪穆拉米斯特等天才设计师均毕业于此。设计师瓦尔特·范贝兰多克自2006年起担任时装系主任，同他一样，许多毕业生后来也回到母校任教。

▶ 范贝兰多克、迪穆拉米斯特、马吉拉、范诺顿

赫莲娜·鲁宾施泰因（Helena Rubinstein）

　　这张制作于 20 世纪 40 年代、生机勃勃的赫莲娜广告上写着"让唇上的这抹鲜红焕发生机吧"。一直致力于打造健康形象的赫莲娜化妆品和护肤霜，最早诞生于试验室之中。鲁宾施泰因立志学医，但苦于没有机会，她离开波兰前往澳大利亚，投奔叔叔。在那里，她开始销售一种从家里带过来的面霜——"Valaze"（匈牙利语，意为"来自天堂的礼物"），这种面霜可以保护皮肤避免晒伤。随后，她进入一所小型护肤学校学习。后来，当她的七个姐妹中的一个来投奔她时，鲁宾施泰因已经在跟随欧洲最好的皮肤科医生学习。将医学引入化妆品生产的思路引发了诸多创新，包括为延缓衰老而研发的首个添加男性和女性激素的护肤霜。她在艺术圈的地位同样令人瞩目。在巴黎期间，马蒂斯、杜飞、达利和科克托均是她的座上宾。

► 科克托、达利、杜飞、劳德

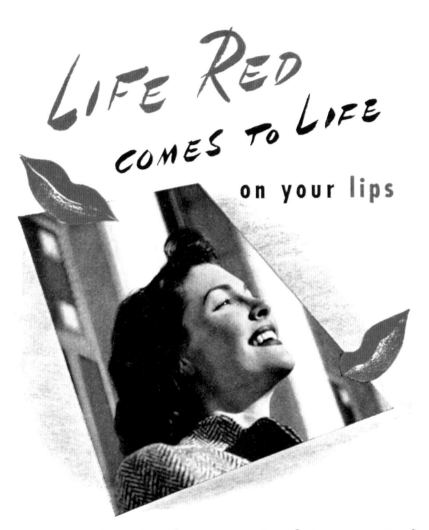

索尼娅·里基尔（Sonia Rykiel）

　　沙龙时装秀中的开襟羊毛衫和饰亮片玫瑰配金腰带连衣裙极好地代表了索尼娅·里基尔的定制针织作品。她曾这样诠释针织羊毛的合体性，"一个全裸的女人看起来非常性感……而另一个穿圆领毛衣的人看上去也可以同样性感"。1962年，怀孕的她找不到一件足够柔软的毛衣，"针织女王"的时尚生涯就此开启。里基尔的时尚单品具有典型的法式风格。她称自己的风格为"新古典主义"，其纤细的线条很大程度上归功于20世纪30年代的流行风格。流畅的针织衫、宽大的裤子和暗色羊毛衫是她的标志；她的卢勒克斯（Lurex）金属丝织物即使在夜晚穿着也足够精致。

　　"我喜欢针织品，"里基尔说，"因为它很神奇，你可以用一根线做很多事。"2008年，巴黎时尚与纺织博物馆（Musée de la Mode et du Textile）举办了一场以里基尔为主题的展览。

▶ 阿尔比尼、雅各布松、特贝维尔

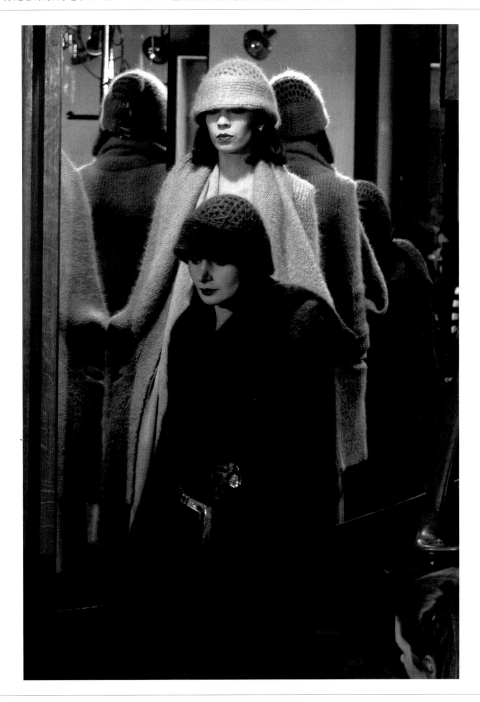

索尼娅·里基尔，1930年生于法国巴黎，2016年卒于法国巴黎；针织套装；1974年。

伊夫·圣洛朗（Yves Saint Laurent）

好友兼摄影师让卢普·西夫的镜头中呈现了一个脆弱且中性的伊夫·圣洛朗，这张照片也是广告史上具有里程碑意义的作品。伊夫·圣洛朗用这种颇具争议的方式打造品牌，而如今大众习以为常的设计师崇拜，也是从他开始的。他率先推出适合女性穿着的男性化剪裁服装，融入军装元素，并将燕尾服和吸烟装变形，将街头风格和乡村服饰引入高级时尚领域。圣洛朗经常从绘画中汲取灵感，部分作品基于蒙德里安、马蒂斯和毕加索的画作进行设计，再做现代化变形。圣洛朗说："和普鲁斯特一样，我着迷于自己对不断变化中的世界所形成的感知。"伟大的时装便是以布料记录那些转变的瞬间。他曾将自己的作品描述为"次要艺术"，后来又补充道，"也许没有那么次要"。

▶ 德纳夫、迪奥、福特、牛顿、皮拉蒂、西夫

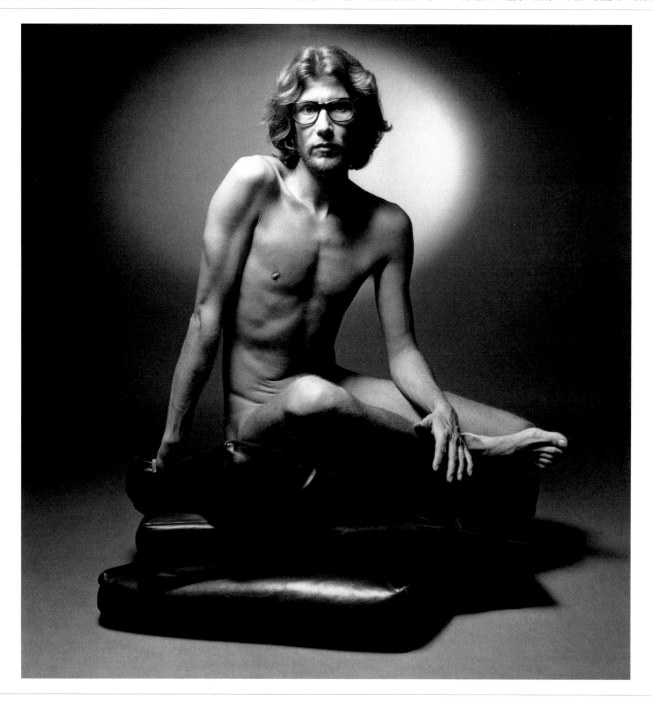

伊夫·圣洛朗，1936 年生于阿尔及利亚奥兰，2008 年卒于法国巴黎；伊夫·圣洛朗为"女士"广告出镜；让卢普·西夫摄于 1971 年。

伊尔·桑德尔（**Jil Sander**）

桑德尔最初是一名时尚记者，后来转行进入时装设计领域。1968 年，她在德国汉堡开设了一家精品店。开业 5 年后，这些作品已经可以在 T 形台上展示。桑德尔敏锐地捕捉到大众对低调自信、穿着舒适、风格现代的服饰的需求。这一点极具前瞻性。如今，其服饰作品已成为超现代和中性感的代名词，技艺精湛、外形美观。但简洁绝不等同于古典主义。桑德尔在接受《时尚》杂志采访时曾说："经典只是借口，实则是因为太过懒惰而无法体现所处时代的风貌。"她拒绝以陈旧的思路表现女性气息，并转而从男士套装中汲取灵感。桑德尔在 2005 年将公司的控制权移交给设计师雷夫·西蒙斯（Raf Simons），但于 2012 年重掌创意总监大权。

▶ 卡帕萨、朗、马吉拉、菲洛、西蒙斯、西姆斯

伊尔·桑德尔，1943 年生于德国韦瑟尔布伦；安杰拉·林德瓦尔（Angela Lindvall）身穿丝质衬衫和粗花呢裤子；戴维·西姆斯摄于 1998 年。

乔治·迪·圣安杰洛（**Giorgio Di Sant'Angelo**）

乔治·迪·圣安杰洛设计的这件链式比基尼勉强能够覆盖范若施卡的身体。她的头发装饰着金色亮片，身上环绕着金色的链条。20世纪60年代是被青年崇拜所笼罩的十年，而圣安杰洛致力于唤醒女性身体的意识。圣安杰洛出生于佛罗伦萨，曾接受过建筑学方面的专业训练，研习绘画、陶瓷和雕塑，后来在洛杉矶获得一份华特迪士尼动画师的工作。20世纪60年代初，他移居纽约并成为一名面料设计师。在那里，他的才华吸引了美国版《时尚》杂志主编黛安娜·弗里兰的注意。她将他"发配"到亚利桑那，随行的还有一大堆布料、一把剪刀和模特范若施卡，他需要在那里为杂志跨页"发明"出一些衣服，照片中的作品便是一例。秉持相同的设计理念，圣安杰洛后来又设计出一系列修身弹性莱卡服饰并大受欢迎。约翰·加利亚诺和马克·雅各布斯均表示曾受到他的影响。

▶ 布鲁斯、林德伯格、佩雷蒂、范若施卡、弗里兰

乔治·迪·圣安杰洛，1936年生于意大利佛罗伦萨，1989年卒于美国纽约；范若施卡身穿金质链条比基尼；佛朗哥·鲁巴尔泰利（Franco Rubartelli）摄，1968年刊于美国版《时尚》杂志。

塔妮娅·塞内（Tanya Sarne），魅影（Ghost）

照片中，用名为"冰河"的印花进行装饰的精美乔其纱面料，被裁剪成一条非对称设计连衣裙，既符合当季潮流，也保持了品牌一贯的独特性。尽管每一季的风格都在发生变化，魅影的衣服却始终坚持可机洗，这在高级时装中实属罕见。作为魅影的创始人兼灵魂人物，塔妮娅·塞内想要发明一种既结实又足够亲肤的织物，一种主要由粘胶纱编织并使用专门种植的软木材制作的面料应运而生。该面料需长时间煮沸，再染成各种罕见的颜色，昂贵且费时的工艺赋予其独特的绉状纹理和密度。用这种面料制成的服装经久耐穿，且无需过多打理。魅影的标志性面料被广泛应用于从背心到礼服的各种产品，并受到旅行爱好者和需要出席正式场合的女性顾客们的青睐。

► 克拉克、德拉奎、丁尼甘、罗兹、塔拉齐

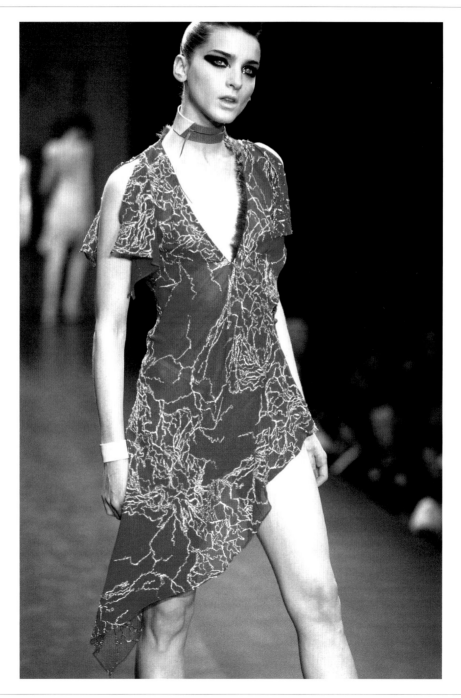

塔妮娅·塞内，1945 年生于英国绍斯盖特；"冰河"印花乔其纱连衣裙；尼尔·麦金纳尼（Niall McInerney）摄于 1997 年。

维达尔·沙逊（Vidal Sassoon）

发型师

"头发是大自然对人类最大的馈赠，如何对待这种馈赠取决于我们自己。就如同在高级定制时装中，剪裁才是最重要的元素。"维达尔·沙逊的这番话解释了他崇尚简洁的包豪斯式发型的原因。这种发型免去了女性每周去美容院的麻烦，同时也摆脱了卷发器、定型发胶和其他各类造型工具的束缚。沙逊所设计的发型——各种几何造型、水洗烫和波波头（将头发剪成平齐状态）以及关南施（Nancy Kwan）的发型——都便于打理且极具现代感。作为披头士和摇摆伦敦一代，沙逊将对自然的崇尚运用于处理发型，并提升了发型师的重要性。他曾与玛丽·奎恩特和鲁迪·吉恩莱希等设计师合作过。2012年，伦敦萨默塞特宫举办了一场以沙逊为主题的回顾展。

► 披头士乐队、科丁顿、吉恩莱希、伦纳德、利伯缇

维达尔·沙逊，1928年生于英国伦敦，2012年卒于美国洛杉矶贝莱尔；格蕾丝·科丁顿为维达尔·沙逊的5点式发型做模特；戴维·蒙哥马利（David Montgomery）摄于1964年。

乔纳森·桑德斯（Jonathan Saunders） 设计师

设计师在幕后以灵感和创意来勾连作品，而时装秀正诞生于此。在创作 2013 春夏系列时装秀的过程中，乔纳森·桑德斯从迈克尔·克拉克的表演中汲取灵感，后者曾将舞者的服装按色彩分类。此外，又从欧普艺术，尤其是其发起者——维克多·瓦萨勒利（Victor Vasarely）的作品中寻找灵感。桑德斯解释说："色彩总是激励着我，我喜欢瓦萨勒利画面中的色彩平衡。"桑德斯在伦敦时装周上展示的系列作品，色彩丰富、线条流畅、富有动感：带有不对称衣片的斜裁连衣裙，黑白相间的条纹，以及来源于迪斯科服装的 V 形图案，皆是如此。乔纳森·桑德斯曾在善奇与亚历山大·麦昆及克里斯蒂安·拉克鲁瓦共事，后又在蔻依与菲比·菲洛共事。他曾在 2002 年荣获"兰蔻色彩设计大奖"（Lancôme Colour Design Award），并于 2004 年和 2012 年两次登上英国版《时尚》杂志封面。

▶ 卡特兰佐、拉克鲁瓦、麦昆、菲洛、皮洛托、普奇

乔纳森·桑德斯，1977 年生于英国拉瑟格伦；乔纳森·桑德斯 2013 春夏系列后台；丽贝卡·托马斯（Rebecca Thomas）摄。

461

阿诺德·斯嘉锡（Arnold Scaasi）

<div style="text-align: right">设计师</div>

 1969 年，芭芭拉·史翠珊凭借在电影《妙女郎》（Funny Girl，1968）中的出色表现获得奥斯卡最佳女主角，上台领奖的她身穿一件由阿诺德·斯嘉锡设计的透视亮片连裤装。这件衣服使得演员和设计师在同一时间成为全球瞩目的焦点。斯嘉锡最初跟随设计师查尔斯·詹姆斯学习，后于 1956 年离开并创立个人品牌，专为各类名流云集的活动设计晚礼服。斯嘉锡偏爱夸张的印花和廓形，同时还是首个推出成套晚装的设计师。他在 1958 年所设计的圆点晚礼服是首件长度在膝盖以上的晚装。1964 年，他开办自己的高级定制时装沙龙，为纽约的精英阶层设计晚礼服和宴会礼服，他的客户从明星名流到第一夫人，不一而足。"我绝不是一个极简主义设计师！"斯嘉锡说，"带有装饰的衣服无论是看上去，还是穿起来，都要有趣得多。"

▶ 德纳夫、C. 詹姆斯、德拉伦塔、舒伯特

阿诺德·斯嘉锡，1931 年生于加拿大魁北克蒙特利尔，2015 年卒于美国纽约；芭芭拉·史翠珊手捧因《妙女郎》而获得的奥斯卡奖杯；1969 年。

弗朗切斯科·斯卡乌洛（Francesco Scavullo）

　　这是一个史诗般的时尚场景，模特安东尼娅在摄影师弗朗切斯科·斯卡乌洛的指导下，在熙熙攘攘的香港市场中，扮演一名游客。她的飞行包与丝绸连衣裙形成对照，东方风格的妆容和帽子更强化了整体造型的戏剧感，使她更好地呈现角色。在很小的时候，斯卡乌洛便对摄影产生了兴趣：9岁的他已经开始在家里制作电影，而他的早期作品便已拥有极佳的质量。斯卡乌洛在美国版《时尚》杂志开启职业生涯，并为霍斯特集团工作了3年，之后他开始为青少年杂志《17岁》工作。1965年，斯卡乌洛加入美国版《世界》（Cosmopolitan）杂志，期间他充分发挥对拍摄美人的热情，创造出大量热烈且性感的封面作品。但他对摄影所产生的最为深远的影响，应属他在摄影技术方面的探索，尤其是运用了漫射光，那些最美的"封面面孔"皆诞生于此。

▶ 德纳夫、芳夏格里芙、C. 克莱因、特林顿

弗朗切斯科·斯卡乌洛，1921年生于美国纽约州斯塔顿岛，2004年卒于美国纽约；图为安东尼娅，1962年摄于中国香港。

让-路易·舍雷尔（**Jean-Louis Scherrer**）

画面中的女性身穿一件带瀑布领及蝴蝶披肩设计的丝质雪纺连衣裙，这只贝壳中所展现的仿佛是波提切利笔下的梦幻世界，其奢华感与戏剧性凸显了让-路易·舍雷尔雅致的古典风格。20世纪70年代，当石油危机发生后，舍雷尔进入高级定制领域，为富裕阿拉伯家庭中的女性设计更长、遮盖性更好的服装，以满足伊斯兰世界对端庄着装的要求，同时，又能彰显她们的财富。20岁时，舍雷尔因意外事故不得不结束舞蹈生涯，转而担任克里斯蒂安·迪奥的助理，并将华丽的刺绣和闪闪发光的丝绸带入巴黎时尚圈。迪奥去世后，舍雷尔曾前往圣洛朗工作，最终于1962年创立自己的时装生意。

▶ 兰切蒂、森英惠、温加罗

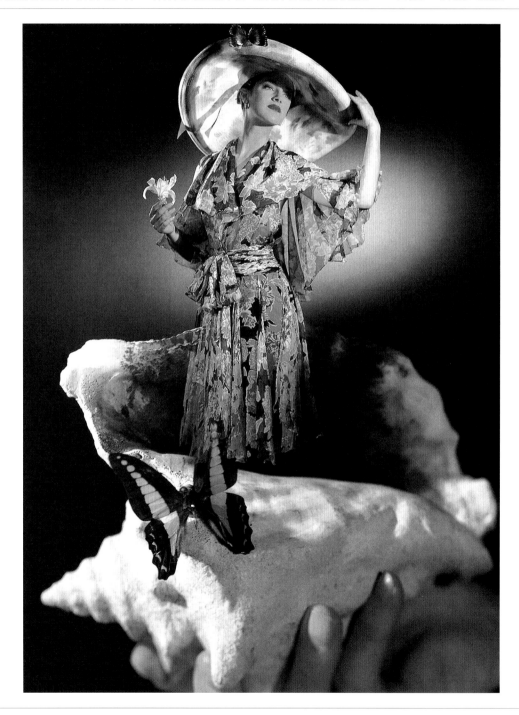

让-路易·舍雷尔，1935年生于法国巴黎，2013年卒于法国巴黎；印花连衣裙搭配宽边草帽；安格斯·麦克贝恩（Angus McBean）摄，1989年刊于《时尚芭莎》杂志。

埃尔莎·夏帕瑞丽（Elsa Schiaparelli）

在这张摄于 1936 年的照片中，你很难确定地说，这位身穿夏帕瑞丽"办公桌套装"的女士，是去办公室还是去海边。这套衣服的特点是有一串垂直的真口袋和假口袋，装饰着刺绣，加上旋钮般的纽扣，仿佛书桌抽屉一般。对于埃尔莎·夏帕瑞丽而言，服装设计更像是一门艺术，

照片中的套装便是基于萨尔瓦多·达利名为《抽屉城市》和《带抽屉的维纳斯》的两幅超现实主义作品制作而成。超现实主义在 20 世纪 20 年代至 30 年代蓬勃发展，它反抗理性和形式的现实世界，并以梦幻的世界取而代之。20 世纪 30 年代，夏帕瑞丽尤为受其影响，伶俐、精致、诙谐

的服装席卷时尚界。她曾委托萨尔瓦多·达利、让·科克托和克里斯蒂安·贝拉尔等当时最顶级的艺术家设计面料和刺绣花样。

▶ 邦东、科克托、勒萨热、曼·雷、纳斯、佩鲁贾、普拉达

埃尔莎·夏帕瑞丽，1890 年生于意大利罗马，1973 年卒于法国巴黎；"办公桌套装"，塞西尔·比顿摄于 1936 年。

克劳迪娅·希弗（Claudia Schiffer）

<div style="text-align: right">模特</div>

在克劳迪娅·希弗最著名的一张照片中，她化身为性感小猫。1987年，希弗在一家迪斯科舞厅被发掘，不久后便参加了盖尔斯（Guess）广告活动的拍摄，并因此成为全球最受追捧的模特之一。她曾出现在500多家杂志的封面之上（其中甚至包括《名利场》，当时，该杂志拒绝在封面上刊登任何模特的照片）。作为超模群体的一员，她代表着自然的金发美女——一种可以追溯至谢里尔·蒂格斯（Cheryl Tiegs）的现代健康形象。1998年，她为《体育画报》泳装专刊担任模特，开辟了全新的市场，对于希弗和辛迪·克劳馥这样具有亲民美貌的女性而言，不失为一条全新的职业道路。2011年，希弗发布针织系列设计——克劳迪娅·希弗羊绒。

► 克劳馥，托马斯，冯恩沃斯

克劳迪娅·希弗，1970年生于德国莱茵贝格；盖尔斯牛仔宣传活动，1989年；艾伦·冯恩沃斯（Ellen von Unwerth）摄。

米拉·舍恩 (**Mila Schön**)

在这张摄于 1968 年的照片中，米拉·舍恩的白色羊毛套装的剪裁近乎完美，体现出其个人风格的几大核心特色。双面羊毛是舍恩最钟爱的面料。作为一个完美主义者，她在设计中严格遵循经典结构，同时也会设计现代风格的服饰。舍恩出生于一个富裕的南斯拉夫贵族家庭，为躲避战争而逃往意大利。1959 年，她创办自己的公司。

作为巴黎世家高级定制时装的客户，她对时尚产生了浓厚的兴趣。在她的服装中，可以窥见巴伦西亚加简约剪裁的痕迹，还有迪奥和夏帕瑞丽的影响。至 1965 年，舍恩已形成个人风格，并开始在 T 形台上举办时装秀。简洁是贯穿其剪裁及廓形的核心特色——她以接缝和褶皱完善细节。舍恩于 2008 年离世。同年，米兰那不勒斯皇宫举办

了一场名为"舍恩的 50 英里：线条、色彩与表面 (50 Mile Schön: lines, colours, surfaces)"的纪念活动。

► 卡丹、卡欣、库雷热

米拉·舍恩，1916 年生于克罗地亚特罗吉尔、2008 年卒于意大利亚历山德里亚；贝妮代塔·巴尔齐尼 (Benedetta Barzini) 身着双面羊毛套装，戴女帽；乌戈·穆拉斯 (Ugo Mulas) 摄于 1968 年。

埃米利奥·舒伯特（Emilio Schuberth）

这件蓬松的褶裥塔夫绸舞会礼服，灵感来自18世纪晚期的时尚造型，装饰着金银丝印花的分层衬裙格外引人注目。模特发髻上垂下长长的黑色丝带，凸显出弗拉门戈风格。埃米利奥·舒伯特是20世纪50年代罗马顶级的时装设计师之一，也是1952年首批在意大利时装舞台上展示时装作品的人之一。他的标志性风格是用巴洛克刺绣削减晚装撑裙的严肃意味。这种出人意料的方式吸引了早期时尚摄影师的注意。他们被舒伯特的双面裙所吸引，后来双面裙又进一步演化为贴花斗篷。舒伯特喜欢以蓬松薄纱和丝质花朵来装饰梦幻风格的裙子。至1952年为止，他在自己的工作室工作了20年，这是他唯一为人所知的工作经历，这为他赢得了包括温莎公爵夫人在内的众多精英客户。

► 比亚焦蒂、方塔纳、斯嘉锡、温莎公爵夫人

埃米利奥·舒伯特，1904 年生于意大利那不勒斯，1972 年卒于意大利罗马；褶裥塔夫绸晚礼服；G.M. 法迪加蒂（G.M.Fadigati）摄于 1955 年。

斯科特·舒曼（Scott Schuman）

　　年轻的时尚男女总是渴望被关注，而我们也乐得如此。基于这个简单的道理，斯科特·舒曼开创了一份改变时尚世界的事业。2005 年 9 月，他辞掉工作照顾女儿，并创办先锋博客"街拍（The Sartorialist）"。受到奥古斯特·桑德尔（August Sander）和比尔·坎宁安等伟大摄影师的启发，舒曼将街拍作品数字化，记录下纽约这座城市中吸引他注意的人物。舒曼关注古怪的细节，无论是褶皱牛仔裤、有趣的层次感，还是不寻常的剪裁。加上时尚感和简练的视觉处理，舒曼完美的摄影作品随即引发轰动。在商品营销方面的敏锐嗅觉帮助他迅速建立品牌，网站的首本摄影集便位居畅销书之列。与此同时，他还为唐娜·卡兰、GAP 和博柏利等品牌拍摄了大量广告。

▶ 博柏利、坎宁安、费希尔、Style.com

斯科特·舒曼，1968 年生于美国印第安纳州印第安纳波利斯；纽约，2010 年 8 月；斯科特·舒曼摄。

秀场工作室（SHOWstudio）

秀场工作室是一个由时尚摄影师兼电影制片人尼克·奈特创办于2000年的创新平台，致力于通过网络邀请时尚爱好者并传播创意项目。该网站的目标是构建比传统媒体更为开阔的时尚视野。主要依靠动态图像和实时流媒体内容，秀场工作室为时尚及艺术界的创意人士提供了一个独特的平台，让观众得以参与到他们的作品中来。谈及建立网站的初衷，奈特说："秀场工作室致力于展现完整的创作过程——从构思到成品——这对艺术家、观众及艺术本身，都是有益的。"秀场工作室曾与包括约翰·加利亚诺、嘎嘎小姐、比约克、川久保玲、蒂埃里·穆勒和罗达特在内的顶尖设计师和偶像展开合作。

► 加利亚诺、N. 奈特、嘎嘎小姐、麦昆、Style.com

秀场工作室，创立于2000年；秀场工作室画廊中的模特；伦敦布鲁顿广场，2011年。

简 · 诗琳普顿（**Jean Shrimpton**）

尽管拍摄这张照片的时候，简·诗琳普顿已在模特圈摸爬滚打了好几年，但她身上却仍保持着一种初出茅庐的纯真感，如同她在 1960 年进入伦敦露西·克莱顿模特学校（Lucie Clayton Modelling School）时所说的那样，"我是个不折不扣的新手"。同年晚些时候，她在拍摄一个玉米片广告时结识了摄影师大卫·贝利。"她站在蓝色背景前，达菲正在拍她，"贝利回忆道，"她蓝色的眼睛，仿佛要与背景融为一体。"达菲说："算了吧，她对你来说太过时髦了。"但贝利却并不这么觉得："我们走着瞧。"在与贝利恋爱的过程中，诗琳普顿逐渐成长为一名性感偶像兼顶级模特，"超模诗琳普顿"就此诞生。诗琳普顿笨拙而古怪的风格，极其适合库雷热的太空风格造型和奎恩特的迷你裙。当诗琳普顿与贝利二人出现在美国版《时尚》杂志编辑黛安娜·弗里兰的办公室时，她惊呼道："英国时尚来了！"

▶ D. 贝利、肯尼思、麦克劳克林·吉尔、梅塞耶亚和坎塞拉

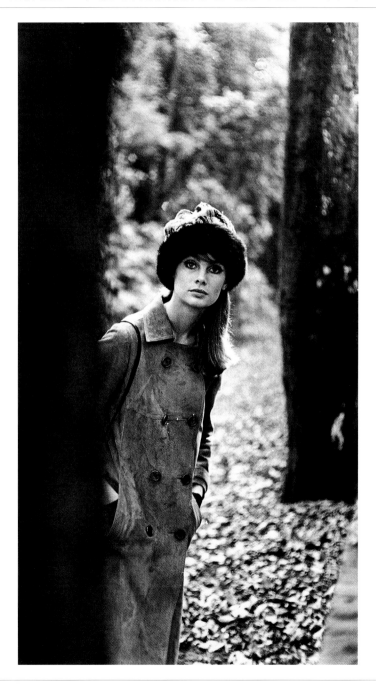

简·诗琳普顿，1942 年生于英国白金汉郡；简·诗琳普顿于埃平森林；弗朗西丝·麦克劳林·吉尔摄，1965 年刊于《时尚芭莎》杂志。

让卢普·西夫（**Jeanloup Sieff**）

阿斯特丽德（Astrid）头戴霍斯顿设计的黑色筒形礼帽，身穿比尔·布拉斯设计的丝绸绉纱礼服。让卢普·西夫如是评价这张照片："她有着贵族般的身形，背影引人遐想。"对西夫而言，时尚摄影不只是简单地展示服装，更是追求美和形式感。"描摹造型是一种简单的快乐，布光的过程

也令我向往……"谈及自己的摄影作品时，西夫如是说。他的作品以黑白摄影为主。西夫生于巴黎，父母都是波兰人。14 岁生日时，他收到一台相机作为礼物。在法国版《她》杂志和玛格南图片社短暂工作后，他于 1960 年移居纽约，开始为《时尚芭莎》杂志拍摄时尚照片。他迅速积累起名

声，对时尚的蔑视也日渐加深。1966 年，他重回巴黎，并在巴黎生活到去世。他偶尔涉猎时尚领域，但大多数时候忠于自己的兴趣，捕捉那些无法重现的瞬间。

▶ 布拉斯、霍斯顿、里茨、圣洛朗

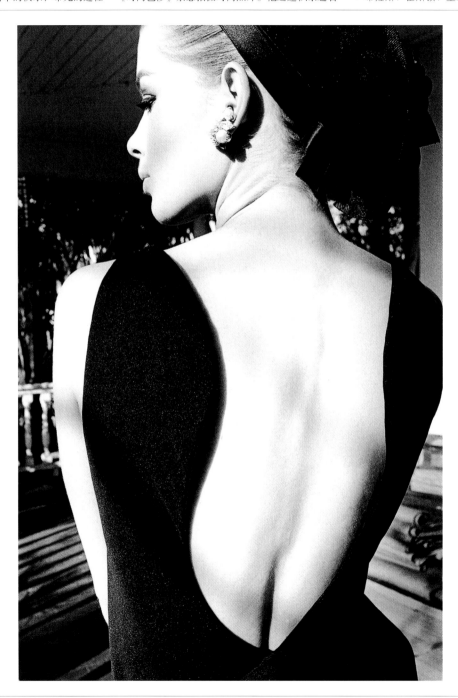

让卢普·西夫，1933 年生于法国巴黎，2000 年卒于法国巴黎；"阿斯特丽德的背影"，于棕榈滩，1964 年刊于《时尚芭莎》杂志。

雷夫·西蒙斯（**Raf Simons**）

模特扬尼克·阿布拉斯（Yannick Abrath）被毛茸茸的普鲁士蓝大翻领外套所包裹，头上的羊毛帽像一个反戴着的巨大棒球帽。这种风格在西蒙斯的同名男装系列中经常出现，他喜欢在设计中引入反差：以精致剪裁重新诠释松垮的滑板服装，街头文化与高级时装在他的作品中合二为一，朝气蓬勃的模特羞怯地穿着成熟的制服。在亨克（Genk）学习工业设计的经历使西蒙斯得以接触到马丁·马吉拉等设计师的作品。后来，他又将这种风格带到了安特卫普。1995 年，西蒙斯推出个人品牌，其充满智慧和街头元素的廓形对当时的时尚风格产生了巨大影响。2005 年，西蒙斯成为伊尔·桑德尔的艺术总监，并在 7 年的时间里为该品牌确立了一种生动而奢华的现代主义风格。2012 年，西蒙斯加入迪奥，在秉承了品牌一贯风格的基础上，醉心于打造更动人且富有女性气息的时尚风格。2015 年，西蒙斯从迪奥离职，专心经营他的个人品牌。

▶ 迪奥、加利亚诺、K.琼斯、马吉拉、桑德尔

雷夫·西蒙斯，1968 年生于比利时内佩尔特；模特扬尼克·阿布拉斯身着雷夫·西蒙斯 2012 秋冬系列；皮埃尔·德比谢尔（Pierre Debusschere）摄。

阿黛尔·辛普森（Adele Simpson）

　　从艾森豪威尔夫人到卡特夫人，阿黛尔·辛普森保守地诠释时尚趋势，深得众多美国政界人士夫人们的喜爱。事实证明，她的作品颇为实用，正适合客户们频繁出入社交场合的生活。图中这套服装充分说明了这一点：尽管并非传统意义上的套装，但短裙和不对称设计裹身衣，可以方便地与辛普森设计的其他系列单品相互搭配。她是首位重用纯棉面料的美国设计师，并用其制作了从日常着装到礼服长裙的各类服饰。辛普森的代表作之一也以纯棉制成：一件制作于50年代的饰腰带衬衣，可以从前面或后面系上腰带。据说辛普森在年仅21岁时便成为全球收入最高的设计师之一。1949年，她买下了一家公司。

▶ 加拉诺斯、莱塞、马尔泰佐和卡尔庞捷

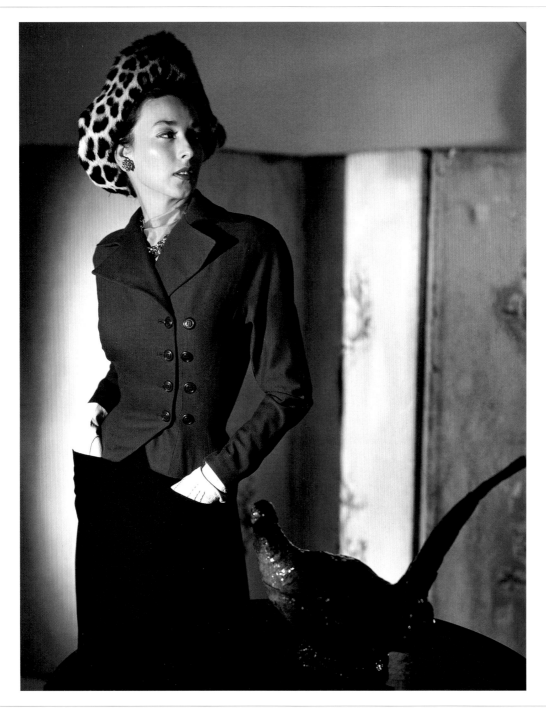

阿黛尔·辛普森，1903年生于美国纽约，1995年卒于美国康涅狄格州格林威治；正式风格日装；约翰·罗林斯摄于1947年。

戴蒙·西姆斯（**David Sims**）

<div align="right">摄影师</div>

　　作为摄影师的戴蒙·西姆斯活力十足，其作品风格从早期的质朴坚毅，转化成时常在《时尚芭莎》《时尚》《W》上见到的娴熟精明，但其反叛性的精神内核始终如一。这种品质在时尚界并不常见，或许与他早期在《面孔》和《i-D》的拍摄经历有关。20世纪90年代早期，西姆斯开启职业生涯，在为罗伯特·埃德曼（Robert Erdman）和诺曼·沃森（Norman Watson）等摄影师做了一段时间助理后，他开始与诸如梅拉妮·瓦尔德（Melanie Ward）等造型师及凯特·莫斯和埃玛·鲍尔弗（Emma Balfour）等模特进行合作。他们共同开创了"垃圾造型"的先河，赢得了全球性的关注，并得以与主流时尚杂志展开合作。西姆斯总是试图突破时尚形象的边界：有时大胆，有时繁复，有时格格不入，有时超凡脱俗。

► 戴、格兰德、麦克迪恩、莫斯、桑德尔

戴蒙·西姆斯，1966年生于英国谢菲尔德；刊于《爱》杂志的独特发型作品，吉多·帕劳（Guido Palau）创作，2010春夏系列。

马蒂娜·西特邦（**Martine Sitbon**）

斯特拉·坦南特身穿马蒂娜·西特邦设计的泼溅效果印花连衣裙，蹲在一组野生动物旁边，构成了一幅超现实图景。受滚石和地下丝绒两支乐队（后者的作品曾是西特邦时尚首秀的背景音乐）影响，早期的西特邦曾是法国时尚界的狂野之徒。最初，十多岁的西特邦在伦敦和巴黎的跳蚤市场上获得了时尚启蒙，而在她之前和之后的许多设计师亦是如此。她先后做过造型师和设计师，作品中始终包含着对英式风格的狂热。从各处汲取灵感最终形成自己的作品，是西特邦时尚风格的核心。20世纪80年代中期，她曾因女性化的男装设计而为人所知，尤其是搭配紧身长裤的修身燕尾服——灵感正来自跳蚤市场中那些挂在栏杆上的套装。

▶ 凯莲、勒努瓦、勒鲁瓦、迈克迪恩、西特邦

马蒂娜·西特邦、1951年生于摩洛哥卡萨布兰卡；斯特拉·坦南特身穿印花连衣裙；克雷格·迈克迪恩摄于1997年。

埃迪·苏莱曼（**Hedi Slimane**）

埃迪·苏莱曼因 1996 年为伊夫·圣洛朗设计了"左岸男士（Rive Gauche Pour Homme）"系列而进入时尚圈，也正是在这一系列中，他首次推出标志性的紧身廓形。在迪奥男装担任创意总监期间（2000 年—2007 年），这种美学风格获得了巨大的成功，使苏莱曼颇受时尚评论家的喜爱。

苏莱曼将街头风格元素与简约的线性剪裁合二为一，用紧身裤搭配短夹克和开领衬衫，为这一风格注入活力。苏莱曼的模特多为年轻男性，要么是街头艺人，要么是从独立音乐圈中挑选出来的。这张照片中，"女孩"乐队的主唱克里斯托弗·欧文斯（Christopher Owens）为圣洛朗巴黎（原伊

夫·圣洛朗）的首秀系列做模特。2012 年，苏莱曼被任命为该品牌创意总监。

▶ 拉格斐、皮拉蒂、圣洛朗、西蒙斯

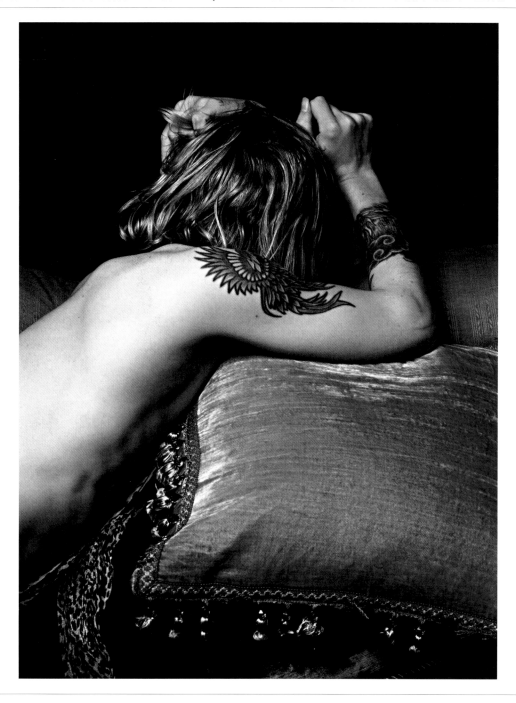

埃迪·苏莱曼，1968 年生于法国巴黎；圣洛朗 2012 秋冬系列广告活动；图为克里斯托弗·欧文斯；埃迪·苏莱曼摄。

格雷厄姆·史密斯（Graham Smith）

<div style="text-align: right">女帽制造商</div>

　　精致的花朵造型女帽、简洁庄重的发型与淡粉色的连衣裙相得益彰。这顶颇为隆重的女帽是英国皇室女帽设计师格雷厄姆·史密斯为英国的社交季节特别制作的。他认为帽子应与佩戴者的整体造型相协调，尤其看重廓形和比例。他设计的帽子轻巧、精致、华丽，且符合社交礼仪。

　　史密斯曾就读于英国皇家艺术学院，毕业作品广受好评，随即被巴黎朗万—卡斯蒂略（Lanvin-Castillo）所聘用。1967年，史密斯创立个人品牌，并开始与设计师琼·缪尔和赞德拉·罗兹展开合作。他擅长传统风格，20世纪80年代为戴安娜王妃和约克公爵夫人设计的帽子最能体现这一点

（他认为王室挽救了英国的女帽业）。他是平衡和比例方面的大师，且从不放弃歌颂时尚。

▶ 卡斯蒂略、戴安娜、缪尔、罗兹

格雷厄姆·史密斯，1938年于英国贝克斯利；"精巧头部，玫瑰点点，黑白女帽"；亨利·克拉克摄，1965年刊于英国版《时尚》杂志。

保罗·史密斯爵士（**Sir Paul Smith**）

1970 年，英国著名设计师保罗·史密斯在家乡诺丁汉开设了第一家时装店。如今，全球已有超过 250 家门店。该品牌为传统剪裁注入幽默感，其特色为独特的细节处理和对面料和传统意想不到的结合。史密斯巧妙运用色彩和印花，并以一种玩世不恭的态度，组合经典剪裁和时尚元素。

时至今日，史密斯的商店仍以一种颇具创意的方式将奢侈品和幽默感合在一起，所售商品从高级时装、粗革皮鞋到复古书籍、限量版印刷品和玩具，不一而足。正是这种极具启发性的奇怪品味和在商业领域的敏锐洞察力，使史密斯的品牌成为全球性的奢侈品品牌，并登上伦敦和巴黎时装

周。作为公司的设计师兼董事长，史密斯始终对潮流的变化保持着敏锐的嗅觉。

► 考克斯、R. 詹姆斯、范诺顿、纳特、史蒂芬

保罗·史密斯，1946 年生于英国诺丁汉；保罗·史密斯 2013 春夏系列；保罗·史密斯摄于 2012 年。

威利·史密斯（**Willi Smith**）

　　1973 年，威利·史密斯用镀银布料裁剪出一套功能齐备的连衣裤：拉链、腰带、大口袋和袖口翻边，一应俱全。作为一名自由设计师，史密斯一直在探索如何融合趣味和功能性。1976 年，史密斯推出个人品牌威利时装（Willi Wear），生产各种价格实惠、富有朝气、便于穿着和打理的时尚单品，致力于将设计师时尚带给更广阔的大众市场。在设计中，史密斯主要使用天然面料，并在剪裁时预留活动空间。史密斯对男女装均有涉猎，其设计填补了休闲风牛仔裤与呆板正装之间的空白，正装对其目标群体而言毫无意义。这是一个令他感到自豪的市场，他说，他不是为女王设计服装，而是为当女王走过时，向她招手的人们设计服装。史密斯的风格建立在单品理念之上，当时，传统的办公室着装观念正受到挑战。

► 巴特利特、A. 克莱因、罗西耶

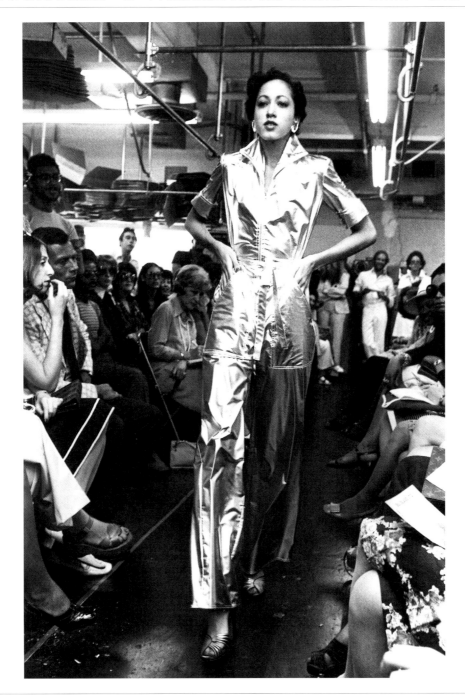

威利·史密斯，1948 年生于美国费城，1987 年卒于美国纽约；金属质感连体服；尼克·麦克哈拉巴（Nick Machalaba）摄，1974 年刊于《女装日报》。

卡梅尔·斯诺（Carmel Snow）

照片中的模特正试图控制过于兴奋的贵宾犬，她的背后是著名的圣心大教堂，借由这一优雅的组合，路易丝·达尔-沃尔夫将巴黎的时尚感展露无遗。这幅作品选自一篇1955年刊登于《时尚芭莎》的时尚报道，该报道着重介绍了巴黎世家及迪奥的最新廓形。先于众多媒体，卡梅尔·斯诺率先发现了巴伦西亚加干净且富有雕塑感的线条，而"新风貌"廓形也是偶然得名于她与迪奥的一次通信。斯诺是美国版《时尚》杂志的主编之一，1932年起在《时尚芭莎》担任编辑。据说，如果一套造型能令昏昏欲睡的斯诺清醒过来，一定会大为流行。在她担任主编的20年间，《时尚芭莎》将活泼的时尚报道与马丁·蒙卡奇、路易丝·达尔-沃尔夫和萨尔瓦多·达利等人新鲜的视觉风格相融合。

▶ 巴伦西亚加、巴斯曼、布鲁多维奇、达尔-沃尔夫、迪奥、弗里兰

卡梅尔·斯诺，1887年生于爱尔兰都柏林，1961年卒于美国纽约；巴黎世家束腰外衣配卷边帽；路易丝·达尔-沃尔夫摄，1955年刊于《时尚芭莎》杂志。

斯诺登勋爵（Snowdon）

1957 年，当时还未获封的斯诺登勋爵——安东尼·阿姆斯特朗·琼斯（Antony Armstrong Jones）为《时尚》杂志拍下了这张照片，展示了一种全新的拍摄方式：这张照片充满了 20 世纪 60 年代早期的活泼感，看似随意的场景其实经过精心安排——滚落的香槟酒杯悬在一根透明丝线上，模特的表现也极具戏剧化。他回忆说："我会让模特们动起来，做出反应，把他们置于不那么协调的情境中，或者让他们做一些出格的举动。我会让他们奔跑、跳舞和亲吻，但不让他们站着不动。这样一来，每个场景都变成了短篇故事或微型电影。"这是当代时尚摄影的开始，体现了一种经过人为操控的自然主义。1960 年，阿姆斯特朗·琼斯与玛格丽特公主结婚，塞西尔·比顿称他为"我们这个时代的灰姑娘"。

▶ 埃夫登、比顿、菲什、森英惠

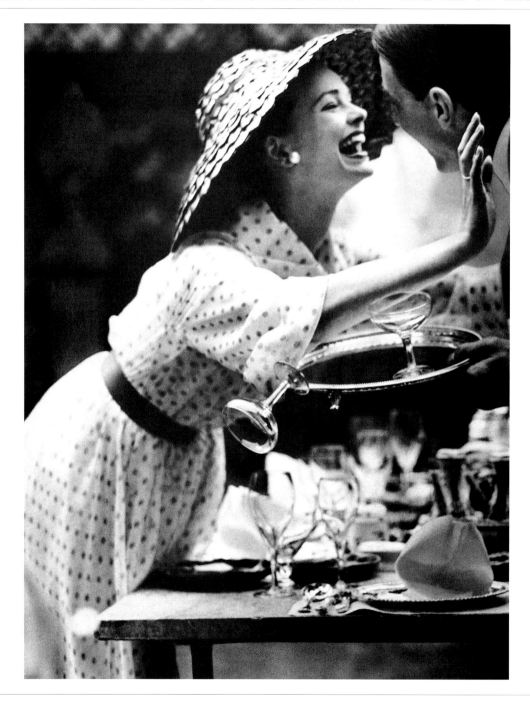

斯诺登勋爵，全名安东尼·阿姆斯特朗·琼斯，1930 年生于英国伦敦，2017 年卒于英国伦敦；香槟酒杯；1957 年刊于英国版《时尚》杂志。

马里奥·索伦蒂（Mario Sorrenti）

原来做家务也可以如此性感！生于意大利、长于纽约的摄影师马里奥·索伦蒂在摄影事业大获成功前曾是一名模特。真正使他声名大噪的是他以摄影师身份为卡尔文·克莱因"迷恋"香水所拍摄的黑白广告作品，他当时的女友凯特·莫斯在其中裸体出镜。1993 年的索伦蒂年仅 21 岁。

从那时起，这位自学成才的摄影师陆续为时尚界的众多大牌工作过。为普拉达和伊夫·圣洛朗拍摄的宣传广告及在《时尚》《W》《V》等杂志上发表的照片，让索伦蒂在业界的影响力愈发强大。2012 年，他受托制作著名的倍耐力年历，拍摄了包括凯特·莫斯和劳拉·斯通（Lara Stone）在内

的 12 位模特及女演员，她们曼妙的身影与科西嘉岛荒凉的美景形成鲜明的对比。

► C. 克莱因、莫斯、理查森、特斯蒂诺

马里奥·索伦蒂，1971 年生于意大利那不勒斯；劳拉·斯通为《V》杂志进行拍摄，2007 年。

尤金·苏莱曼（Eugene Souleiman）

发型师

尤金·苏莱曼的发髻设计融合了传统发型与现代风格，羽毛头饰与模特身上洛可可风格的华伦天奴礼服形成鲜明对比。出生于伦敦的苏莱曼在美容界开辟出属于他的道路，并时常与化妆师帕特·麦格拉思合作。他的作品时常引发争议。有一次，他枉顾极富表现力的着装，为普拉达秀场中的模特们设计了一种颇为挑衅且毫无造型感的发型，这是一个典型的反叛想法。苏莱曼大胆地做试验，使用假发和特殊材料，不仅重新定义这一行业，更使发型成为时尚造型中不可分割的一部分。2012 年，他与艺术家查普曼兄弟合作，在伦敦萨奇画廊（Saatchi Gallery）举办了一场名为"国际象棋艺术（the Art of Chess）"的展览，为国际象棋中的每个角色分别设计了发型。

► 迈克迪恩、麦格拉思、普拉达、雷奇内、华伦天奴

尤金·苏莱曼，1961 年生于英国伦敦；塔夫绸礼服；克雷格·迈克迪恩摄，1998 年刊于意大利版《时尚》杂志。

史蒂芬·斯普劳斯（**Stephen Sprouse**）

斯普劳斯是一名设计学院的辍学生。他于1972年来到纽约，很快建立起在时装界发展所需要的人脉。黛比·哈利将他介绍给安迪·沃霍尔，安迪·沃霍尔又将他引荐给霍斯顿，于是霍斯顿聘用他为助手。斯普劳斯对艺术的兴趣分散了他的注意力，最终他与霍斯顿分道扬镳。1984年，摄影师史蒂文·迈泽尔说服他创立个人品牌。

沃霍尔对斯普劳斯的影响也是显而易见的——从斯普劳斯的银色陈列室，到声称伊迪·塞奇威克（Edie Sedgwick）是他"最喜欢的明星"。1997年，当他重新发布自己的品牌时，曾将沃霍尔的作品用作衣服上的印花（斯普劳斯拥有在服装设计中使用经典波普艺术图案的独家权利）。20世纪80年代，他的作品在很大程度上受到流行音乐的影

响：镂空迷你裙上印了电子游戏图案，连衣裙上则喷了萤光嘻哈涂鸦。2001年，斯普劳斯为路易威登设计了涂鸦标志手提包。

▶ 霍斯顿、雅各布斯、迈泽尔、威登、沃霍尔、山本宽斋

史蒂芬·斯普劳斯，1953年生于美国俄亥俄州，2004年卒于美国纽约；"派对时间"背心及亮片裙；雷纳·霍希（Rainer Hosch）摄，1998年刊于《i-D》杂志。

劳伦斯·斯蒂尔（Lawrence Steele）

图中设计主题以女性内衣为灵感，在缎面衬裙之上，搭配一件饰裙缝雪纺背心，劳伦斯·斯蒂尔诠释了他对奢华材质及简洁设计的追求。斯蒂尔克制的设计风格主要受到查尔斯·詹姆斯和克莱尔·麦卡德尔作品的启发。斯蒂尔出生于弗吉尼亚州，从军经历使他得以游历美国、德国和西班牙各地。这一经历也体现在他的设计作品中，包括在衬衫和夹克中直接使用肩章。斯蒂尔曾在米兰的莫斯基诺工作，之后加入缪西娅·普拉达的团队，负责当时新推出的女装产品线。他始终秉持简约现代的设计风格，并从美国和欧洲时尚中汲取灵感，后于1994年离开普拉达创立个人品牌。

► C. 詹姆斯、麦卡德尔、莫斯基诺、普拉达

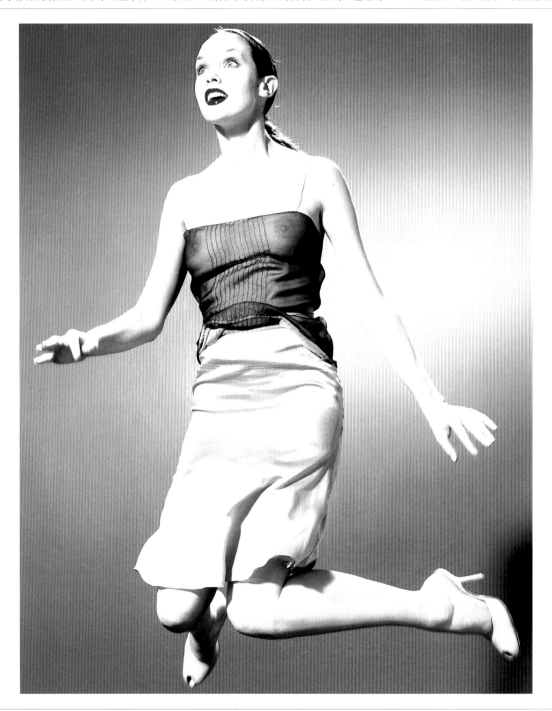

劳伦斯·斯蒂尔，1963年生于美国弗吉尼亚州汉普顿；裙饰背心配短裙；迈尔斯·奥尔德里奇摄于1998年。

爱德华·斯泰肯（Steichen Edward）

照片中的葛洛丽亚·斯旺森直视镜头。她头戴钟型女帽（一种紧致的头盔式帽子，是典型的 20 世纪 20 年代头饰）。1963 年，爱德华·斯泰肯回忆起拍摄这张照片时的情景。当天，他和葛洛丽亚·斯旺森拍摄了很长时间，期间更换多套服装。在拍摄即将结束时，他拿出一个黑色蕾丝面纱，挡在她面前，使帽子紧贴头部，呈现出流线型效果。她双目圆睁，活像躲在茂密灌木丛后的一只豹子，注视着自己的猎物。斯泰肯是一位颇为现代的时尚摄影师，以擅长布景闻名，他镜头下的场景与造型总是能够传递出当时的时尚潮流。1923 年，他将这种风格带入《时尚》杂志。他与模特玛丽昂·莫尔豪斯的合作，在人体模特与摄影师之间前所未有。

▶ 巴比尔、达什、莫尔豪斯、纳斯特

爱德华·斯泰肯，1879 年生于卢森堡，1973 年卒于美国康涅狄格州西雷丁；图为葛洛丽亚·斯旺森；爱德华·斯泰肯摄，1924 年刊于美国版《时尚》杂志。

沃尔特·施泰格尔（**Walter Steiger**）

<div style="text-align:right">鞋履设计师</div>

对于沃尔特·施泰格尔而言，鞋子的构造与外观同样重要，多面锥体或三角形等与众不同的结构在 20 世纪 70 年代至 80 年代大为流行。生于瑞士的施泰格尔遵循家族传统，自 16 岁起开始制鞋学徒生涯。此后，他在巴黎的巴利鞋店谋到一份差事。20 世纪 60 年代初，他移居伦敦，为巴利·比斯和玛丽·奎恩特设计奢华鞋履。1966 年，他创办了一家颇为成功的工作室，但因为觉得第一家店更适合开设在巴黎，于是他选择在 1973 年到巴黎开办鞋店。施泰格尔设计的新颖精致的鞋履获得了包括卡尔·拉格斐、香奈儿、蒙塔纳、奥斯卡·德拉伦塔及莲娜·丽姿在内的一系列设计师的青睐。

▶ 巴利、凯莲、勒努瓦、蒙塔纳、德拉伦塔、丽姿

沃尔特·施泰格尔，1942 年生于瑞士日内瓦；高跟浅口鞋；希拉·梅茨纳（Sheila Metzner）摄，1984 年刊于美国版《时尚》杂志。

约翰·史蒂芬（John Stephen）

约翰·史蒂芬身着朴素的西装，搭配20世纪50年代后期流行的意式短夹克，与他的狗"王子"一同出镜。1958年，史蒂芬在伦敦卡纳比街开设首家时髦精品店，并开创了一种革命性的男装销售模式。他会观察店内的年轻消费者以寻找灵感——当注意到他们将衣领翻松，便敏锐地意识到，他们需要更宽大的翻领。此举促成了后来数以千计的生产量和销售量。史蒂芬将奢华的细节引入原本无趣的男装领域，如喇叭裤、以正装衬衫为灵感的掩襟衬衫，以及有光泽的粗花呢套装。他很早便预感到，在接下来的几十年里，时尚将瞬息万变，因此拒绝对8周以后的事物表态，他说："世界的变化如此剧烈，两个月里，什么事都可能发生。"

► 菲什、吉尔比、P. 史密斯

伯特·斯特恩（Bert Stern）

摄影师

伯特·斯特恩是最后一位拍摄过玛丽莲·梦露的人，照片中的梦露穿着克里斯蒂安·迪奥的设计作品。机缘巧合之下，他得以拍摄了一系列肖像作品，细腻敏感且超越时尚摄影的风格使他声名在外。斯特恩在为美国杂志《梅费尔》（Mayfair）担任艺术总监期间自学摄影。因为想

要捕捉完美的影像，他进入广告摄影领域，曾与一系列品牌产品合作，包括百事可乐、大众汽车，以及最广为人知的皇冠伏特加。1955 年，他拍摄的吉萨金字塔前的马蒂尼酒杯成为传奇之作。而他为 1962 年的电影《洛丽塔》所拍摄的戴心形眼镜的洛丽塔亦是经典。斯特恩始终致力于时尚和

肖像摄影，同时代最著名及最美丽的女性皆出现在他的镜头之中。

► 阿诺德、迪奥、奥里−凯利、特拉维拉

伯特·斯特恩，1929 年生于美国纽约，2013 年卒于美国纽约；玛丽莲·梦露身着迪奥时装；1962 年刊于英国版《时尚》杂志。

斯泰芬·斯图尔特（Stevie Stewart）和戴维·霍拉（David Holah），
身体图谱（Body Map）

设计师

斯泰芬·斯图尔特和戴维·霍拉的革命性风格，扭转了英国时尚界的局面。1982 年，二人共同创立了富有创新性和影响力的品牌——身体图谱。其反传统的设计专注于以印花弹力针织面料包裹身体并勾勒出轮廓，引入的镂空和弹性条纹更突显其"反抗保守无趣，追求刺激"的品牌精神。1984 年，英国舞蹈编导迈克尔·克拉克（Michael Clark）创办舞蹈公司，曾接受专业芭蕾训练的他为其注入更为复杂和现代的精神——摇滚与时尚以一种令人陶醉的方式被结合在一起。克拉克与身体图谱的密切合作与这种审美一脉相承。事实证明，他们的设计与克拉克开创性的舞蹈风格完美匹配。1987 年，身体图谱凭借为迈克尔·克拉克公司所设计的服装赢得美国纽约舞蹈贝兹奖（Bessie Award）。后来，斯图尔特延续了与克拉克的合作。

► 鲍厄里、鲍伊、乔治男孩、埃泰德吉、韦斯特伍德

维克多·斯蒂贝尔（Victor Stiebel）

3 个女人在前往英国皇家赛马会[14]的路上，被诺曼·帕金森的镜头抓拍下来。身上的服装和头戴的礼帽都其有典型的斯蒂贝尔式浪漫风格，巨大的宽边圆顶帽颇为显眼，柔顺且富有女性气息的裙子的裙摆离地仅有 8 英寸（约 20.3 厘米）。作为一位备受上流社会女性青睐的设计师，斯蒂贝尔会精细地考量配饰，并将其作为整体形象的一部分。斯蒂贝尔曾在剑桥大学学习建筑学，后来在诺曼·哈特内尔的鼓励下进入时尚界。他曾在雷维尔和罗西特（Reville & Rossiter）做学徒，后来成为英国颇有名望的时装设计师，并成为伦敦时装设计师协会的一员，该协会其他成员还包括哈特内尔、哈迪·埃米斯和爱德华·莫利纽克斯。斯蒂贝尔还会为女演员和皇室成员设计服装，其中就包括玛格丽特公主，他为她和斯诺登勋爵的婚礼设计了蜜月便服。

► 埃米斯、哈特内尔、霍瓦特、莫利纽克斯、帕金森

维克多·斯蒂贝尔，1907 年生于南非德班，1976 年卒于英国伦敦；连衣裙配宽边圆顶草帽；诺曼·帕金森爵士摄，1938 年刊于《时尚芭莎》杂志。

海伦·斯托里（**Helen Storey**）

海伦·斯托里从小就钟爱肌理素材。本页的作品中，她将亮片应用在打底裤（一种在80年代末颇为常见的以黑色莱卡面料剪裁而成的基本款裤装）之上以进行美化。她的女装作品意在宣扬一种全新且激进的女权主义情绪。文胸装饰着锋利的宝石，金属迷你裙和黑色漆皮钩扣也极富冲击力。谈及作品，斯托里曾说："由女性制作的华服，与女性的内在并不冲突——穿衣是为了传递精神，而非满足男性的幻想。"她曾师从华伦天奴和兰切蒂，二者皆以温柔感性著称。20世纪80年代，在结束与设计师卡伦·博伊德（Karen Boyd）的合作后，斯托里继续独自探索。1996年，她与姐姐合作创立了一个名为"原始条纹"（Primitive Streak）的科学艺术项目，该项目使用放大后的人体结构作为纺织品设计的基础。

▶ 兰切蒂、罗西耶、华伦天奴

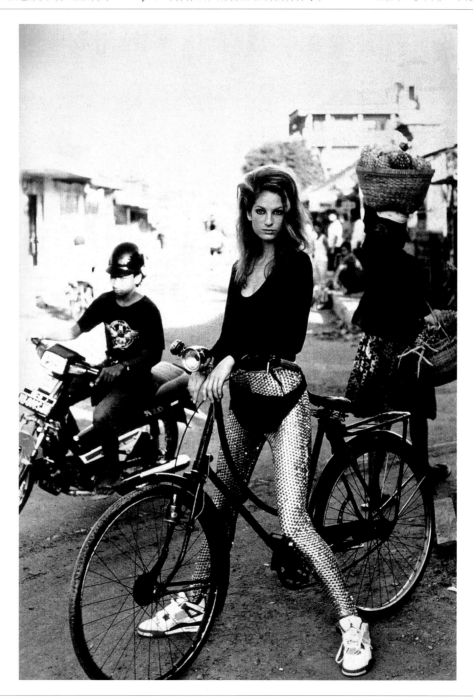

海伦·斯托里，1959年生于英国伦敦；饰亮片打底裤；埃蒙 J. 麦凯布（Eamonn J. McCabe）摄，1990年刊于英国版《她》杂志。

李维·施特劳斯（Levi Strauss）

一名年逾古稀的老师正通过一则李维·施特劳斯广告，来邀请年轻观众们努力克服先入之见。伊夫·圣洛朗曾说："我多么希望是我发明了蓝色牛仔裤。牛仔裤有张力但低调，性感却简约——满足我对时装设计的所有标准。"牛仔裤真正的发明者是李维·施特劳斯，一名巴伐利亚犹太移民，

他追逐淘金热来售卖商品。当顾客们想买裤子时，他就把帐篷做成裤子。1860年，施特劳斯发现了一种原产于法国，名为"denim（牛仔布）"的面料，同样颇为坚韧。牛仔裤原本的目标群体是热那亚的水手，李维斯经典款"501牛仔裤"的灵感也来源于此。第二次世界大战期间，美国士兵

首次将牛仔裤带到欧洲。20世纪50年代的叛逆偶像代表詹姆斯·迪恩和马龙·白兰度更为其增光添彩。20世纪80年代，李维斯牛仔裤搭配马丁靴，成为整整一代人所钟爱的服饰。

► 贝内通、迪恩、费希尔、埃什特、N. 奈特

李维·施特劳斯，1829年生于德国布滕海姆，1902年卒于美国加利福尼亚州旧金山；"约瑟芬，79岁，老师，来自科罗拉多州"身着"501牛仔裤"；尼克·奈特摄于1996年。

Style.com

即使是拥有时尚圣经《时尚》和《W》杂志的康泰纳仕集团，也不愿在数字时代孤军奋战。2000 年 9 月，该公司宣布进入数字领域，并与美国高档百货公司奈曼·马库斯共同创建 Style. com。他们的想法很简单：那些对时尚感兴趣的人，会被最新消息、时尚八卦及潮流趋势吸引，转向以数码形态呈现的传统营销广告。延续时尚出版物的一贯风格，2004 年，康泰纳仕集团从《她》杂志聘用执行主编妮科尔·费尔普斯（Nicole Phelps）。次年，又聘用德克·斯坦登（Dirk Standen）做主编。通过专业的宣传营销文案——丰富的秀场评论和流行趋势报道——Style. com 已成为时尚界不可或缺的重要参考，并借此招募了一批撰稿人，服装设计师斯科特·舒曼便是其中之一，其后于 2009 年聘用了来自加拿大的街头风格记者汤米·唐（Tommy Ton）。

► 格兰德、纳斯特、舒曼、温图尔

Style.com，2000 年 9 月成立于纽约；网站首页上关于马克·雅各布斯 2013 春夏系列的报道。

安娜·苏（**Anna Sui**）

在安娜·苏的秀场上，南吉·奥曼恩被亮片、软毡帽和长围巾所包裹，以葛丽泰·嘉宝的形象示人。安娜·苏式风格的关键在于各种元素的混搭，而非某件单品。如图所示，她的时尚作品总是颇具现代感，这一造型取材于 20 世纪 90

年代，且比其他众多版本更为实穿。她曾就读于纽约帕森斯艺术设计学院，后来成为一名造型师，因擅长融合多种风格而颇受赏识。在校期间，她曾与同窗兼摄影师史蒂文·迈泽尔合作。苏曾为一家运动服装公司短暂设计服装。1981 年，梅

西百货开始采购她的作品，于是她创办了自己的公司。苏的所有灵感均来自储备长达 40 年的杂志剪报，这些剪报被储存在她的"天才档案"中。

▶ 嘉宝、加伦、迈泽尔

安娜·苏，1955 年生于美国密歇根州迪尔伯恩海茨；南吉·奥曼恩身着亮片毛衣及长围巾；克里斯·摩尔摄于 1995 年。

苏姆伦（Sumurun）

1919年，爱德华·莫利纽克斯离开露西尔，创办高级时装工作室，并聘请薇拉·阿什比（Vera Ashby）担任首席模特。他为她起名"苏姆伦"，意为"沙漠中的女巫"，后者后来成为巴黎收入最高的模特（人们会聚集起来，只为一睹进出莫利纽克斯店铺的苏姆伦）。巴龙·德迈耶曾为她拍照，而德里安曾为她作画。这张照片中，薇拉正在莫利纽克斯工作室中为"Coucher du Soleil"（法语，意为"日落"）舞会盛装打扮。受到苏姆伦异国面貌的启发，莫利纽克斯创作了一件以银丝织成的哈伦连衣裙，穿在无袖金色锦缎外衣下面。他将灯泡藏在衣服上的红宝石首饰里，当屋里的灯光暗下来时，她便按下按钮点亮衣服，人们因此欢呼雀跃。退休后的苏姆伦成为莫利纽克斯店铺的一名售货员，后来转而为诺曼·哈特内尔工作，并被任命为女王的御用时尚顾问。

▶ 德里安、哈特内尔、莫利纽克斯、德迈耶

苏姆伦，原名薇拉·阿什比，1895年生于英国伦敦，1985年卒于加拿大不列颠哥伦比亚省；苏姆伦身着莫利纽克斯设计的礼服；让·德斯布汀（Jean Desboutin）摄于1921年。

蒂尔达·斯温顿（Tilda Swinton）

对于蒂尔达·斯温顿而言，一件件衣服就像一个个角色，而她则像对待电影角色一般，为它们注入张力。在克雷格·迈克迪恩的这张照片中，犀利的造型与包裹在她苗条身形之上的雕塑感连衣裙相呼应，模棱两可的面部表情使这种几何构图变得更具暗示性，也更为复杂。作为一名

艺术电影明星，斯温顿在德雷克·贾曼（Derek Jarman）的系列作品及萨莉·波特（Sally Potter）的《奥兰多》（*Orlando*，1992）中的出演令人印象深刻。"我宁愿维持帅气的状态一个小时，"斯温顿在接受采访时曾表示，"而不是漂亮一个星期。"超凡脱俗的中性气质、男孩气的短发、奶油

色的面庞，她似乎对玩转时尚不感兴趣，却使人更为着迷。斯温顿时常被认为是设计师（包括海德·阿克曼）、摄影师及艺术家们的灵感源泉。

▶ 阿克曼、朗万、迈克迪恩、维果罗夫

蒂尔达·斯温顿，原名凯瑟琳·玛蒂尔达·斯温顿（Katherine Mathilda Swinton），1960 年生于英国伦敦；斯温顿为《另类》（*Another*）杂志拍摄照片，2009 春夏特刊；克雷格·迈克迪恩摄。

茜比拉（Sybilla）

哈维尔·巴利翁拉特为茜比拉 1998 秋冬系列拍摄了这张名为"旅行着装"的作品。蹩脚的名字反映出这位设计师的西班牙式幽默——这些衣服更适合在雨中漫步，而非国际旅行。茜比拉会创作超现实的设计作品，同时引入对立和冲突：夸张与温和，幽默与优雅。照片中的外套既有传统束带风衣的精髓，亦有西班牙设计师克里斯托巴尔·巴伦西亚加歌剧外套的风格。茜比拉在马德里长大，1980 年移居巴黎，在伊夫·圣洛朗的高级定制工作室工作。一年后，因对巴黎人的势利冷漠颇有微词，她回到自己的家乡，她享受那里轻松愉悦的氛围。1983 年，茜比拉创立个人品牌，因在服装、鞋履、手提包及后来的家具系列中运用柔和的色彩和古怪的造型而为人所知。

► 托莱多、巴利翁拉特

茜比拉，全名茜比拉·索龙多-迈尔兹温斯卡（Sybilla Sorondo-Myelzwynska），1963 年生于美国纽约；"旅行着装"，1989 年；哈维尔·巴利翁拉特摄。

高桥盾（**Jun Takahashi**），Undercover

照片中，模特的面部表情因秀场强烈的灯光而无从辨认，对于设计师高桥盾及其创立于1990年的品牌 Undercover 来说，这仿佛是一个隐喻。这位离群索居的日本设计师与时尚世界的联系时断时续，在缺席3年后，他携2011秋冬系列重返巴黎。像导师川久保玲一样，高桥盾会选取经典服饰，再运用想象力对其进行解构和重塑。2005年的春夏时装秀上，他曾推出一件"树枝外套"——不对称设计的红色风衣，树枝从躯干上生长出来。但同时，他也知道如何打造畅销服饰。2010年，耐克推出高桥盾联名"反向跑步"系列，将他在高端时装界所受到的推崇向街头服饰领域扩展。2012年，他为日本大众零售商优衣库设计了便衣系列——"UU"。

▶ 川久保玲、奈特和鲍尔曼、渡边淳弥、山本耀司

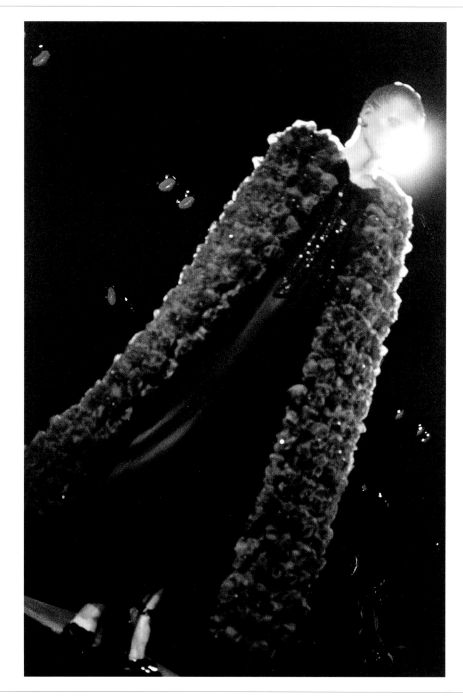

高桥盾，1969年生于日本桐生市；"骷髅"玫瑰花结紫色披风，选自2007春夏系列；富永佳江（Yoshie Tominaga）摄。

苏珊娜·塔尔博特（**Suzanne Talbot**）

<div style="text-align:right">

女帽制造商

</div>

"塔尔博特会让我们打扮得极富异域风情，然后去公共场合吃饭。像《白雪公主》中的恶毒王后那样，毫不费力地成为电影中最时髦的荡妇。"这张照片的标题带领我们进入苏珊娜·塔尔博特的迷人世界。尽管离世多年（她的巅峰时期在19世纪80年代前后），但其时尚精神却通过工作室与时尚界所保持的密切关系而持续发挥作用。

塔尔博特的众多作品是20世纪20年代至30年代高端时尚界的代表之一，其同侪还包括发型师安托万、设计师香奈儿和夏帕瑞丽，以及鞋履设计师安德烈·佩鲁贾。照片中，黑色丝质针织帽点缀着金色的穗子和刺绣，搭配面纱，这种富有戏剧感的法式女帽在美国大受欢迎。保莱特、阿涅丝夫人及莉莉·达什都曾在移居纽约后在塔尔博特手下学习。其工作室作品更是始终与时俱进。

▶ 阿涅丝、安托万、达什、霍伊宁根−许纳、保莱特、佩鲁贾

苏珊娜·塔尔博特（生卒年不详，活跃时期为19世纪80年代至20世纪）；为伯格道夫·古德曼（Bergdorf Goodman）制作的绣花丝质针织帽；乔治·霍伊宁根−许纳摄，1939年刊于《时尚芭莎》杂志。

赫尔曼·帕特里克·塔佩（**Herman Patrick Tappé**）

　　"美国甜心"玛丽·璧克馥身穿婚纱出镜，这件婚纱是她为与道格拉斯·费尔班克斯（Douglas Fairbanks）的婚礼而精心挑选的。最初，这件礼服是赫尔曼·塔佩为康德的女儿娜蒂察·纳斯特（Natica Nast）设计的，用于1920年《时尚》杂志的一次拍摄。塔佩曾感到沮丧，竟被

要求制作尺寸如此小的服饰。但当璧克馥发现了它，并将其用作婚礼礼服后，一切都变得不一样了。丝绸薄纱裹在素色无肩带连衣裙外面，用褶边装饰，再以真丝透明硬纱搭配。在其他部分，薄纱被制成紧密的衣褶。婚纱及伴娘礼服是塔佩主要涉猎的领域。因风格独特且神秘，塔佩被誉

为"纽约的波烈"。其风格浪漫且富有女性气息，他曾设计了众多时尚长礼服——一种取材于绘画且风格大胆的时装。

▶ 埃马纽埃尔、德迈耶、纳斯特、波烈

赫尔曼·帕特里克·塔佩，1876年生于美国俄亥俄州谢尔比县，1954年卒于美国；饰丝带透明硬纱连衣裙及女帽；巴龙·德迈耶摄，1920年刊于美国版《时尚》杂志。

安杰洛·塔拉齐（**Angelo Tarlazzi**）

一件不对称设计的塔夫绸晚礼服完美展现了安杰洛·塔拉齐最为人称道的制衣技巧：巧妙地融合了意式想象与法式时尚。上衣悬浮在空中，收拢于一侧肩膀，与搭配的裙子形成鲜明对比。为了在时装设计领域有所发展，塔拉齐放弃了学习政治学。在离开罗马前往巴黎并成为让·帕图的助手之前，他曾为卡罗萨（Carosa）工作多年。20 世纪 60 年代末，他以自由设计师的身份，往来于巴黎、米兰、罗马及纽约之间，并结识了劳拉·比亚焦蒂。正是以上种种因素，使他得以在国际市场崭露头角。1972 年，他以艺术总监的身份重返帕图，并任职直至 1977 年推出自己的成衣品牌。塔拉齐的作品大量使用质地柔软的面料，并经常使用不对称打褶之类的设计。

► 比亚焦蒂、帕图、塞内

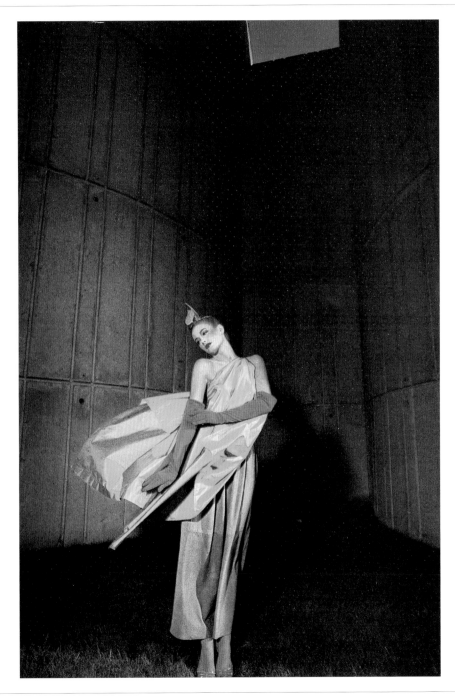

安杰洛·塔拉齐，1942 年生于意大利阿斯科利皮切诺省；塔夫绸晚礼服；让–弗朗索瓦·杜塞尔·德蒙茨（Jean-François du Sel des Monts）摄，1980 年刊于《时装》杂志。

立野浩二（Koji Tatsuno）

在紧张运转的后台中，模特们站在经过精心编织、缀满花朵的细网圈里，一动不动。这些雕塑般的抒情作品反映了立野浩二融合现代科技与民间工艺的风格。对各类罕见工艺的尝试，贯穿立野职业生涯始终，最初是在伦敦梅菲尔区的定制裁缝店里，现在则是在巴黎皇家歌剧院的小画廊中。立野浩二无师自通地掌握了地道的英式裁缝手艺。1982 年，他以古董商的身份来到伦敦。在 20 世纪 80 年代日本前卫时尚的基础上，他与人联合推出设计品牌文化冲突（Culture Shock）。1987 年，因对所谓的"腐败和短暂"不再抱有幻想，立野转而追求一种更为理性的时尚风格，并凭借山本耀司的资金支持创立个人品牌。

▶ 威廉·克莱因、麦克唐纳、山本耀司

立野浩二，1964 年生于日本东京；立野浩二时装秀后台；威廉·克莱因摄于 1992 年。

于尔根·特勒（**Juergen Teller**）

艾丽斯·帕尔默（Iris Palmer）躺在地上，她的内衣原本是用来遮盖的，但相机的拍摄角度却使其显得多余——于尔根·特勒认为自己的作品与赫尔穆特·牛顿的作品均是"性时尚摄影"的示例。在他看来，模特永远不应被视为衣架，而应被视为真实的人。因此，在拍摄中，特勒选择将服装作为照片的一部分，而非焦点。作为一名摄影记者，他记录与其朝夕相处工作的人的生活，细节之真实有时会让那些在时尚界工作的人感到不安。其作品风格坚定却不会带有主观色彩，此外，他也不会过度美化被拍摄的对象。受到尼克·奈特的影响，特勒先是成为一名艺术摄影师，这也是他最重要的身份。他的摄影作品为众多高级时尚杂志和马克·雅各布斯、凯瑟琳·哈姆尼特及赫尔穆特·朗创造出独树一帜的时尚形象。

▶ 戴、哈姆尼特、雅各布斯、N. 奈特、朗、菲洛、理查森

于尔根·特勒，1964 年生于德国埃朗根；图为为凯瑟琳·哈姆尼特进行拍摄的艾丽斯·帕尔默，1997 年。

斯特拉·坦南特（Stella Tennant）

身高 1.8 米的斯特拉·坦南特身穿赫尔穆特·朗的作品出镜。尽管她同所有模特一样有着傲人的身材和出众的皮肤，但最初，其前卫的造型仍超出模特的常规路数，打破刻板印象的同时亦取得了巨大的成功。就读于艺术专业的坦南特曾在火车站台上给自己的鼻子穿孔。在被两位顶尖摄影师拍摄后，坦南特进入模特行业：在史蒂文·迈泽尔的镜头中，她化身伦敦的潮流女孩；而在布鲁斯·韦伯的镜头里，她又摇身一变，成为德文郡公爵夫妇的孙女。尽管被视为"超模的对立面"，坦南特还是被卡尔·拉格斐选中，成为香奈儿的一名模特。她在 T 形台上无精打采、假小子般的举止，让其他模特那种噘起嘴的活泼姿态显得过时。她将"酷"带入时尚界，并延续下来。

▶ S. 埃利斯、拉格斐、朗、迈泽尔、西特邦、韦伯

斯特拉·坦南特，1971 年生于英国查茨沃思；赫尔穆特·朗 T 恤及层叠裙；肖恩·埃利斯摄，1998 年刊于美国版《时尚》杂志。

马里奥·特斯蒂诺（**Mario Testino**） 摄影师

南吉·奥曼恩从裙下拽出 T 恤，迷人的双腿在人称"超级马里奥"的马里奥·特斯蒂诺的镜头前展露无疑。马里奥曾说："时尚就是让女孩看起来性感。"正是因为秉承这一理念，他的照片看上去才会如此有富有感染力。在为古驰拍摄的广告作品中，特斯蒂诺为性感的服饰进一步注入戏

剧感，将模特置于他所创造的迷人世界里。他拍摄过 20 世纪末最富名望和居于偶像地位的女性，包括他的朋友麦当娜，后者曾在他为范思哲工作室所拍摄的广告作品中出镜。特斯蒂诺是最后一位拍摄威尔士王妃戴安娜的摄影师，他充分发挥天赋，以绝佳的手法表现了这位令他崇拜的女性。

那些照片采用轻松的纪实风格，被认为是戴安娜晚期最讨人喜欢，且最具现代感的照片。

▶C. 贝利、戴安娜、福特、S. 琼斯、米索尼、范思哲、韦斯特伍德

奥利维尔·泰斯金斯（**Olivier Theyskens**）

　　生于比利时的奥利维尔·泰斯金斯在年仅 20 岁时便创立个人同名品牌，随即大获成功。后来他曾与麦当娜等顶级艺术家合作，并于 2002 年成为罗沙的创意总监。他对罗沙的主要贡献是将专业剪裁、黑暗美学及女性的脆弱感引入高级时装，并重新定义了巴黎的高级时装工作室。2006 年，

泰斯金斯被美国时装设计师协会授予"最佳国际设计师（**Best International Designer**）"称号。同年，他成为莲娜·丽姿的艺术总监。2010 年，泰斯金斯走向一个全新的方向，他与理论（**Theory**）首席执行官兼创始人安德鲁·罗森（**Andrew Rosen**）联手，创立新产品线"泰斯金斯理论

（**Theyskens' Theory**）"。在这条新产品线中，泰斯金斯游走于阳刚与阴柔之间的优雅与张力找到了全新的归宿。同年，泰斯金斯还被任命为理论品牌全球艺术总监。

▶ 盖斯基埃、麦当娜、丽姿、罗沙、蒂希

奥利维尔·泰斯金斯，1977 年生于比利时布鲁塞尔；模特马尔特·马伊·范哈塞特（Marte Mai Van Hasster）于"泰斯金斯理论"2013 春夏系列试衣会上；朱利恩·克莱森斯（Julien Claessens）及托马斯·德尚（Thomas Deschamps）摄于 2012 年。

约瑟夫斯·梅尔基奥尔·蒂米斯特（**Josephus Melchior Thimister**）

在纸样和布料的包围之下，约瑟夫斯·蒂米斯特正在和团队一起为巴黎世家设计作品，他曾于 1992 年至 1997 年间在该品牌任职。一些人理所当然地将蒂米斯特视作克里斯托巴尔·巴伦西亚加的继承人，因其秉承了巴伦西亚加纯粹的西班牙式风格，曾被誉为时尚界的毕加索。在某次作品系列发布后，法国版《她》杂志夸赞道："坟墓里的巴伦西亚加看到可能都会为之鼓掌。"蒂米斯特以精巧的方式制作极简的时装，这些作品因风格现代而被外界称为"新时装"。蒂米斯特曾在安特卫普皇家艺术学院学习，这里曾培养出包括马丁·马吉拉、安·迪穆拉米斯特及德赖斯·范诺顿在内的大批优秀设计师。如今，蒂米斯特已拥有个人品牌，他认为他的作品围绕着"光线、面料和阴影"。在首个作品系列中，蒂米斯特刻意避免复杂的设计，用黑色及深蓝色面料裁剪了 30 条连衣裙。

▶ 巴伦西亚加、迪穆拉米斯特、马吉拉、范诺顿、凡德沃斯特（Vandevorst）

约瑟夫斯·梅尔基奥尔·蒂米斯特，1962 年生于荷兰马斯特里赫特；在家中的约瑟夫斯·蒂米斯特；克里斯托夫·基歇雷尔（Christoph Kicherer）摄，1997 年刊于《家居廊》（*Elle Decoration*）杂志。

昌塔尔·托马斯（**Chantal Thomass**）

这张照片以充满雄性荷尔蒙的美式橄榄球运动员为背景。照片中，昌塔尔·托马斯设计的格子呢夹克衫被吹起，露出内搭的紧身胸衣。托马斯致力于服务法国的洛丽塔女孩和巴尔加斯女孩，其设计的内衣和外套华丽且风情万种，她形容自己的设计"挑逗，但不粗俗"；二者的区别颇为微妙，托马斯则小心翼翼地踩着这条线进行创作。托马斯不曾接受专业训练，1966年，她与丈夫合开了精品店特尔·班廷妮（Ter et Bantine），开始时尚生涯。店内出售的撩人服饰受到碧姬·芭铎等人的青睐。1975年，二人共同创立品牌昌塔尔·托马斯，并推出一系列设计作品。尽管托马斯也曾推出蕾丝夹克和晚礼服之类的单品，但她的名字将永远与蕾丝内衣、睡衣，还有集时尚与性感于一体的长筒袜联系在一起。

▶ 约翰·弗雷德里克斯、莫利纳里、希弗

昌塔尔·托马斯，1947年生于美国得克萨斯州马拉科夫；紧身胸衣配灰色短裙套装；比尔·金摄，1982年刊于法国版《时尚》杂志。

贾斯廷·桑顿（**Justin Thornton**）和西娅·布雷加齐（**Thea Bregazzi**），普林（**Preen**）　设计师

普林由桑顿夫妇在 1996 年创立。其作品因解构时尚而为人所知，曾推出融合了印花元素与极简风格的 2013 春夏系列。他们的灵感来自《水牛城 66》（*Buffalo 66, 1998*），一部由文森特·加洛（Vincent Gallo）和克里斯蒂娜·里奇（Christina Ricci）主演的美国邪典电影。正如夫妇二人所说："我们试图表现的是蛇皮靴的剽悍与甜美女性气质所形成的对比。"他们以克制而精妙的手法，在引人注目的不对称服装组合中加入爬行动物和蛇皮印花，彰显出普林在面料与造型之间所取得的精妙平衡。这件轻薄的半透明连衣裙，结合了精致的棉巴里纱与印花纹理，这种极致奢华与明快细节已成为这对设计师夫妇的标志。

▶ 贝拉尔迪、凯恩、皮洛托、皮尤

查尔斯·刘易斯·蒂芙尼（**Charles Lewis Tiffany**）

珠宝设计师

奥黛丽·赫本在电影《蒂凡尼的早餐》（*Breakfast at Tiffany's*，1961）中饰演的霍莉·戈莱特利让这家珠宝店更加出名，甚至连维多利亚女王都是他们的客户。这张照片中，赫本身穿纪梵希礼服，佩戴价值连城的"缎带"项链。项链由巴黎著名珠宝商让·施伦贝格尔（Jean Schlumberger）制作，后者从20世纪50年代起

为蒂芙尼工作，直至1987年去世。这条项链的核心部分由18克拉的黄金、铂金及白钻共同制成。其中的白钻即蒂芙尼钻石，由蒂芙尼创始人查尔斯·刘易斯·蒂芙尼在1877年以1.8万美元的价格买下。蒂芙尼不出售这条项链，而是选择将它放在纽约商店的橱窗里进行展示。查尔斯的儿子路易斯·康福特·蒂芙尼（Louis Comfort

Tiffany）、设计师埃尔莎·佩雷蒂和帕洛玛·毕加索（Paloma Picasso）使蒂芙尼始终走在珠宝设计的最前沿。因作品风格现代，奢华又不失精巧，蒂芙尼被视为一家亲近时尚的公司。

► 卡地亚、纪梵希、拉利克、佩雷蒂

查尔斯·刘易斯·蒂芙尼，1848年生于美国纽约，1933年卒于美国纽约；奥黛丽·赫本佩戴"缎带"项链，出席《蒂凡尼的早餐》新闻发布会，1961年。

里卡尔多·蒂希（**Riccardo Tisci**） 设计师

对于于贝尔·德·纪梵希而言，奥黛丽·赫本既是灵感女神，亦是女性美的化身，更是他的密友。赫本在银幕内外穿着纪梵希设计的经典服装。1995 年，在纪梵希退休后，该品牌随即迎来一系列设计师：约翰·加利亚诺、亚历山大·麦昆及朱利恩·麦克唐纳。至 2005 年，意大利设计师里卡尔多·蒂希担任设计师一职。对于纪梵希而言，蒂希不仅是一位新任设计师，他为品牌注入了新的灵感和思维方式。"我的设计风格沉郁，人们称我为'哥特设计师'，但我自己并不这样认为，我追求的是浪漫主义和感官满足。"在蒂希眼中，其好友兼缪斯玛丽亚卡拉·博斯科诺（Mariacarla Boscono）"代表了我的女性转世"。设计师以简洁的黑白廓形包裹博斯科诺，诠释时尚观点的同时，也反映出对意大利天主教传统及灵性的坚定信仰。在蒂希的带领下，纪梵希已成为极具辨识度的黑暗前卫的女性风格代名词。

▶ 盖斯基埃、纪梵希、伊内兹和维努德、欧文斯

里卡尔多·蒂希，1974 年生于意大利塔兰托；玛丽亚卡拉·博斯科诺为纪梵希秋冬系列广告活动出镜；伊内兹和维努德摄。

伊莎贝尔·托莱多（Isabel Toledo）

拉丁风情、超现实主义线条及未来主义内核共同定义了伊莎贝尔·托莱多为传统时装所引入的激进元素。托莱多自认是一名裁缝，而非时装设计师。她继承了玛德琳·维奥内和格蕾夫人的衣钵，同二者一样，她的作品不是从平面素描开始，而是直接构思出立体形象，所有造型都在她的脑海之中——通常是一个圆圈或一段曲线。"我喜欢浪漫风格背后的数学原理。"谈及自己如同液态建筑一般的制衣工艺时，她如是说道。这条裙子的主体以针织绉纱制成，袖孔采用悬吊设计，下摆以蕾丝、网纱、羊毛及毛毡面料（非外露）进行固定，看上去就像水被慢慢倒入桶中。托莱多的丈夫鲁文因风格古怪的时尚插画而为人所知，他管理着托莱多位于纽约的公司的商业部门，仿佛是另一个更具创造力的托莱多。

► 格理斯、茜比拉、维奥内

伊莎贝尔·托莱多，1961年生于古巴卡马华尼；雾面针织"公主"礼服，1992春夏系列；鲁文·阿法纳多尔摄。

卡门·德托马索（**Carmen de Tommaso**），卡纷（**Carven**）

这件利落的条纹棉质连衣裙专为身材娇小的女性设计。从腰部针孔处散开的垂直线条可以起到拉长身材的效果，蝴蝶结和横向条纹的组合则凸显了腰部的纤细之感。卡门·德托马索进入服装设计领域的契机，是因为找不到她想要的、适合她娇小身材的衣服。1937 年，她在巴黎创立卡纷时装工作室（店名是她名字的变形）。在校期间，她主修建筑学，因此擅长根据客户的身材比例来修饰调整服装。这条裙子很好地展示了她是如何聪明地解决问题的——这对优秀的时装作品而言尤为重要。后来，她又将业务拓展至香水领域并取得巨大的成功，其中最著名的要数"我的风格（Ma Griffe）"香水。

▶ 德普雷莫维尔、德拉伦塔

托波利诺（Topolino）

<div style="text-align: right">化妆师</div>

概念主义化妆师托波利诺列举了他的一些灵感来源："街道、昆虫、自然、太空、仙女、马戏团、卡通及生活本身。"同时，他将自己的风格阐释为"垃圾时尚，梦幻但时髦"，以上这些都在这张照片中得到了极好的体现。当被问及化妆技巧，托波利诺的答案是："化妆更多依靠的是想象力，而非技巧。"在下图中，这种想象力体现在用玫瑰刺和喷漆装饰的指甲，用羽毛笔涂了一半颜色的嘴唇，这都是托波利诺探索化妆边界并将其用于时尚搭配的例证。这张照片中的假皮草夹克需要的正是这种大胆的修饰。出于对时尚的兴趣，托波利诺自学化妆艺术，并于1985年开始工作。他曾为设计师亚历山大·麦昆和菲利普·特里西的时装秀设计了震撼且颇具影响力的妆容。2002年，他的著作《化妆游戏》（Make-up Games）出版，收录了其最为惊艳的化妆作品。

▶ 科隆纳、N. 奈特、麦昆、特里西

托波利诺，1965年生于法国马赛；饰有玫瑰刺的指甲；诺伯特·舍尔纳（Norbert Schoerner）摄，1994年刊于法国版《魅力》杂志。

Topshop

如今的 Topshop 已成为英式时尚的代名词。1964 年，该品牌诞生于一家百货公司的地下室，一度成为廉价和俗气的象征。20 世纪 90 年代，零售大师简·谢泼德森使其重获新生，并逐渐转型为如今这个充满活力的快时尚帝国。2007 年，通过连续四年与凯特·莫斯推出联名"胶囊系列"，Topshop 进入美国市场。在创意总监玛丽·赫默马（Mary Homer）的带领下，Topshop 始终处于业界领先地位。同时，该品牌通过支持英国时装协会的"新生代"项目，培养了大批创新人才，并选择与 J. W. 安德森、西蒙娜·罗查、加雷思·皮尤和克里斯托弗·凯恩等新锐设计师合作。如今，Topshop 在伦敦牛津广场的旗舰店已成为游客及时尚人士的必去之地。

▶ 贝内通、费希尔、凯恩、莫斯、泼特女士、皮尤

TOPSHOP，1964 年前后诞生于英国伦敦；罗西·塔普纳（Rosie Tapner）展示 TOPSHOP 的服装；阿拉斯代尔·麦克莱伦（Alasdair McLellan）摄。

鸟丸军雪（**Gnyuki Torimaru**）

　　鸟丸军雪常被称为"Yuki（雪）"。这件作品中，针织面料从露肩紧身胸衣处倾泻开来。最初他主修建筑学，后来成为一名面料设计师。鸟丸军雪的作品始终追求鲜艳、纯洁及流畅。1984年，他发明了一种质感奢华的无折痕聚酯纤维，可以持久维持褶皱状态，这使他的设计理念得以发挥

到极致。经由复杂的打褶技术，他设计出更为梦幻的作品。鸟丸军雪在日本出生，1964年定居伦敦，曾在诺曼·哈特内尔和皮尔·卡丹担任设计师，后于1972年创立个人品牌。很快，他便因均码连帽及打褶针织连衣裙而名声鹊起，该设计受到修道院服装的启发。其剪裁颇具戏剧性，时常

使用纸样裁出一个完整的圆形——这种豪华剪裁能使一件衣服在无需缝合的情况下呈现最大的丰满度。

▶ 伯罗斯、缪尔、瓦莲京娜

鸟丸军雪，1937年生于日本宫崎县；针织挂脖连衣裙；20世纪70年代后期；理查德·戴维斯（Richard Davis）摄。

弗兰克·安杰洛（Frank Angelo）和弗兰克·托斯坎（Frank Toskan），M.A.C 化妆品制造商

时尚美容品牌 M.A.C（魅可）诞生于 1985 年，由美发师弗兰克·安杰洛和化妆师弗兰克·托斯坎共同创立。为满足荧幕和舞台的苛刻要求，一款足够持久的粉底应运而生。时至今日，满足戏剧舞台的需求，仍是 M.A.C（全称"Mackup Art Cosmetics"，意为"彩妆艺术之选"）的重要标准。历年来，品牌曾与包括辛迪·舍曼、

达芙妮·吉尼斯和嘎嘎小姐在内的众多音乐家、时装设计师、时尚偶像及艺术家有过极富开创性的合作。在这张照片中，弗兰克·托斯坎、变装皇后鲁保罗（RuPaul）及歌手 K.D. 朗共同为观众奉上其标志性的"魅力万岁"系列；该系列的所有收入都将捐赠给艾滋病宣传活动。M.A.C 对于美有着多样化的定义，无论是未来主义的太空

流浪者，还是魅力十足的变装皇后，抑或是晒黑的自然主义者，品牌始终宣扬一种观念——化妆是一种自由表达，并成功带着这一理念将自己打造成为一个全球知名的彩妆品牌。

► 阿普费尔、吉尼斯、嘎嘎小姐、麦格拉思、纳斯、雷奇内、植村秀

弗兰克·托斯坎，1950 年生于意大利的里雅斯特；弗兰克·安杰洛，1947 年生于加拿大魁北克蒙特利尔，1997 年卒于美国佛罗里达州科勒尔盖布尔斯；"魅力万岁"唇膏广告，1996 年。

埃莱娜·德兰（Hélène Tran）

在埃莱娜·德兰笔下，哈迪·埃米斯风格稳重的海军蓝睡衣套装，阿利斯泰尔·布莱尔清爽明快的透明硬纱衬衫及裙装套装，与英式田园风光融为一体。这张作品属于一个系列插画，该系列着重表现 1987 年夏天上流社会的社交生活。德兰的笔触轻快随性，大块的水彩色块与巴洛克式卷发的组合将服饰的奢华感及穿着者的慵懒感表露无遗，画面中精心勾勒出马诺洛·布拉赫尼克设计的鞋履等细节。这幅作品使人联想起马塞尔·韦尔特等艺术家的社会评论，他们以一种超越摄影的方式来记录社会图景。德兰曾在巴黎的视觉艺术研究院（École Supérieure d'Art Graphique）学习插画，其集戏剧性和幽默感于一体的插画作品，已刊登在包括英国版和美国版《时尚》杂志、《绘画时尚》（La Mode en Peinture）在内的众多时尚出版物之上。德兰还曾为让·帕图和罗歇·维维耶等设计师绘制插画。

► 埃米斯、布拉赫尼克、布莱特、韦尔泰、维维耶

埃莱娜·德兰，1954 年生于法国巴黎；哈迪·埃米斯及阿利斯泰尔·布莱尔设计作品；1987 年刊于《哈珀斯与名媛》杂志。

威廉·特拉维拉（William Travilla）

这张照片表现的是电影史上最著名的时刻之一，喜剧电影《七年之痒》（*The Seven Year Itch*，1955）中，玛丽莲·梦露的露背吊带裙被吹了起来。这条裙子正是威廉·特拉维拉的作品。作为梦露最钟爱的设计师，他曾在 11 部电影中为其设计服装。这条裙子在古希腊长袍的基础上改造而成，以裙皱模仿垂饰，胸衣以系带交叉而成，一经推出便大受欢迎——每隔几年，这一设计就会被一些零售商重新翻出来，其性感魅力使零售商们赚得盆满钵满。特拉维拉的魅力在于修饰身材的能力，玛丽莲丰满的臀部和胸部便是很好的证明。他的观念颇为传统，"女人味是女性所能拥有的最强大的武器"，这一主张使他得以为 80 年代初的肥皂剧《达拉斯》（*Dallas*）担任服装设计师，剧中人物确实将女人味视为中世纪战争中的武器。

▶ 海德、艾琳、斯特恩

威廉·特拉维拉，1920 年生于美国加利福尼亚州阿瓦隆，1990 年卒于美国加利福尼亚州洛杉矶；玛丽莲·梦露身穿标志性白色打褶连衣裙；《七年之痒》剧照。

菲利普·特里西（**Philip Treacy**）

<div align="right">

女帽设计师

</div>

菲利普·特里西正在调整歌手兼时尚偶像葛蕾丝·琼斯造型中箭头般的羽毛装饰，这是最后一步且至关重要，这充分体现了他对细节精益求精的态度。已故的伊莎贝拉·布洛是特里西的伯乐。1990 年，特里西在伦敦贝尔格莱维亚区的一间地下室里开始了职业生涯。从那以后，他便成为包括亚历山大·麦昆、卡尔·拉格斐、华伦天奴·加拉瓦尼、拉夫·劳伦和唐娜·卡兰在内的众多大牌设计师的首选。2000 年，他成为首个在巴黎举办女帽主题定制时装秀的人。他为包括《哈利·波特》系列在内的多部电影担当设计师，达芙妮·吉尼斯、娜奥米·坎贝尔、嘎嘎小姐和麦当娜等众多明星均是他的拥趸。2011 年，在威廉王子和凯特·米德尔顿的婚礼上，有超过 30 位宾客佩戴了特里西的作品。他曾 5 次荣获英国时尚大奖"年度英国配饰设计师"称号。

► 布洛、伯顿、吉尼斯、G.琼斯、嘎嘎小姐、麦昆

菲利普·特里西，1967 年生于爱尔兰阿哈斯克拉；特里西调整葛蕾丝·琼斯的帽子；凯文·戴维斯摄于 1998 年。

佩内洛普·特里（Penelope Tree）

在塞西尔·比顿的镜头中，佩内洛普·特里的面容如精灵一般，与20世纪60年代的崔姬如出一辙。她出生于一个正统的富裕家庭，天性叛逆的她选择以模特为职业，这令家人颇感失望。当黛安娜·阿尔比斯（Diane Arbus）拍摄13岁的特里时，特里的父亲（一位千万富翁）曾发誓，如果公开这些照片，会起诉摄影师。当17岁的特里被黛安娜·弗里兰引荐给理查德·埃夫登时，父亲的态度已有所缓和。大卫·贝利形容特里是"一只来自埃及的小蟋蟀"。1967年，她搬入贝利位于伦敦樱草花山的公寓，那里后来成为精神恍惚的嬉皮士们的聚集地，贝利回忆道，那些嬉皮士"一边吸着我买的大麻，一边骂我是一个资本主义混蛋"！1974年，贝利与特里分手，特里移居澳大利亚悉尼，再未出现在任何时尚摄影师的镜头之中。

▶ 埃夫登、D. 贝利、比顿、诗琳普顿、范若诗卡、弗里兰

佩内洛普·特里，1950年生于英国伦敦；图为佩内洛普·特里；塞西尔·比顿爵士摄于1967年。

波利娜·特里格尔（**Pauline Trigère**）

<div style="text-align:right">设计师</div>

照片中所呈现的结构化剪裁解释了为何在《蒂凡尼的早餐》中，由帕特里夏·尼尔（Patricia Neal）饰演的身穿波利娜·特里格尔作品、精神紧张的女友可以与身穿于贝尔·德·纪梵希作品、年轻且优雅的奥黛丽·赫本势均力敌。她代表着成熟且现代的纽约时尚。特里格尔生于巴黎的一个服装世家，1937年移居纽约。1942年，与特拉维斯·邦东在哈蒂·卡内基共事一段时间之后，特里格尔开始经营自己的时装生意。50多年后，她向那些对她心怀敬畏的时装系学生展示如何直接裁剪奢华面料，制成可以穿着的服装。她的剪裁一气呵成，偏好以传统法式华丽披肩及绳结凸显包裹和约束之感。设计师本人即是其时尚作品最好的模特：奢华的面料、粗犷而富有动感的夹克，以及莱茵石文胸，无不流露出都市时尚感。

► 邦东、卡内基、纪梵希

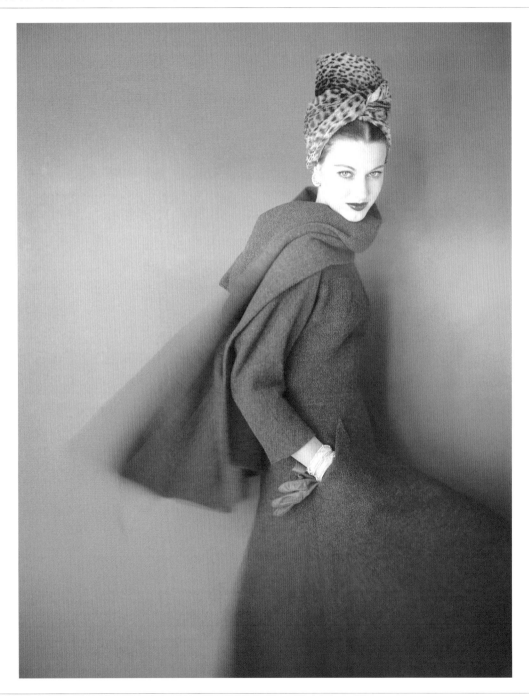

波利娜·特里格尔，1912年生于法国巴黎，2002年卒于美国纽约；豹纹头巾搭配深红色外套；卡伦·拉德凯（Karen Radkai）摄，1959年刊于美国版《时尚》杂志。

阿格尼丝·特鲁布莱（Agnès Troublé），阿尼亚斯贝（agnès b.）

设计师

照片中的模特身穿基本款服装，头发向后梳起，佩戴经典黑色太阳镜，俨然是巴黎时尚的缩影。黑白条纹 T 恤使人想起电影《气喘吁吁》（Breathless，1960）中的珍·茜宝（Jean Seberg）及左岸时尚的简洁风格。"我不喜欢'时尚'这个词，"阿格尼丝说，"我会说我是在设计衣服。"

她的设计多用中性色：挺括的白衬衫、朴素的针织品及剪裁简约（通常是黑色）的服装。这些单品之所以能够存活下来，正是因为设计师很少被潮流左右。她曾在法国版《她》杂志担任初级时装编辑，后来又在卡夏尔和多罗泰·比斯担任造型师。1975 年，在喇叭裤和厚底鞋大为流行的

古怪年代，她开设了自己的首家时装店。她的设计——诸如蓝色工装裤和背心这样的单品，自始至终秉承着实用主义原则：对抗时尚。她曾获包括荣誉军团勋章在内的诸多荣誉。

▶ 布斯凯、法里、雅各布松、马朗

底波拉·特贝维尔（Deborah Turbeville）

摄影师

模特伊莎贝尔·温加滕（Isabelle Weingarten）和埃拉·米列维茨（Ella Milewiecz）成为底波拉·特贝维尔梦境场中的一部分。这是一张典型的特贝维尔作品，它描绘了一组静止人像，尽管模特各自摆出造型，彼此之间却没有任何联系。特贝维尔的职业生涯颇为曲折，这使她对时装的理解更为深刻。1956 年来到纽约后，她先是成为一名模特，后来又成为设计师克莱尔·麦卡德尔的助手。此后，她再次转换方向，成为《小姐》杂志的一名时尚编辑。1966 年，受到理查德·埃夫登的演讲启发，她再次转变职业路线，成为《时尚芭莎》的自由摄影师。至 1972 年，她开始为伦敦的小众杂志《新星》工作。她的作品令人难忘，与同时代的其他时装摄影师截然不同，拥有一种独特的吸引力，不会令人感到疏远。

▶ 埃夫登、麦卡德尔、里基尔

底波拉·特贝维尔，1938 年生于美国马萨诸塞州梅德福，2013 年卒于美国纽约；图为伊莎贝尔·温加滕与埃拉·米列维茨，1978 年。

克里斯蒂·特林顿（**Christy Turlington**）

克里斯蒂·特林顿的美具有极高的可塑性。这张照片中，弗朗切斯科·斯卡乌洛将她打造成传统意义上的封面美女。但同样，她也曾以纯真的裸体形象示人——自1987年以来，她一直担任卡尔文·克莱因香水产品的代言人。模特的形象依赖灯光、化妆和后期修图，很少有女性能够通过主观控制使整体造型臻于完美，特林顿便是

这样一个人。她在接受《时尚》杂志采访时曾表示："我知道如何改变身体每一部分的视觉效果。我会把下巴放下来，使眼睛和嘴唇看起来更为突出……为了上镜效果，我可以控制一切。"特林顿被称为"全世界最美的女人"，她觉得这都归功于自己丰满而匀称的双唇："我接到的大部分广告都是因为我的嘴唇。"她的转型颇为轻松，从20世

纪80年代的奢华路线，自然过渡到其后十年的轻松简约风格，并推出名为"Sundari"（梵语，意为"美丽的女子"）的系列护肤品。

▶ 费尔、C. 克莱因、林德伯格、斯卡乌洛、华伦天奴

克里斯蒂·特林顿、1969年生于美国加利福尼亚州奥克兰；克里斯蒂身穿詹弗兰科·费雷作品；弗朗切斯科·斯卡乌洛摄于1988年。

527

崔姬（**Twiggy**）

　　崔姬在一群人形模特中摆好造型，这些模特均以她为原型，当全世界都想从她的魔力中分一杯羹时，这便成了唯一的办法。崔姬原名莱斯莉·霍恩比（Lesley Hornby），成长于伦敦郊区。15 岁时，她遇到了奈杰尔·约翰·戴维斯（Nigel John Davies），当时的他还只是一名理发师。后来，他改名"贾斯丁·德维尔纳夫（Justin de Villeneuve）"，并将莱斯利的名字改为"Twig（崔格）"，后来又改为"Twiggy（崔姬）"。和琳达·伊万格丽斯塔一样，崔姬的超模生涯也始于一个发型。1966 年，伦纳德为崔姬剪了一个充分释放其孩童灵性的发型。尽管形象仍具争议，但凭借着精灵般的发型和青少年样的身材，崔姬一跃成为一名青年时尚偶像，并不时登上报纸。曾有记者说她赚得比首相还多，对此，她不置可否地笑着回答："是吗?"崔姬在 19 岁时从模特行业"退休"。

► D. 贝利、伊万格丽斯塔、福尔和塔芬、诗琳普顿

崔姬，原名莱斯莉·霍恩比，1949 年生于英国伦敦；崔姬与高级人形模特制作公司阿德尔·罗茨坦（Adel Rootstein）的模特；J. 德赖斯代尔（J. Drysdale）摄于 1966 年。

理查德・泰勒（**Richard Tyler**）

设计师

照片中，模特伊琳娜正身穿理查德・泰勒设计的紧身三件套西装。泰勒可谓大器晚成——他在46岁那年获得了"最佳新人奖"，个人才华终于为好莱坞所赏识。他的整个职业生涯都与时尚息息相关。他的母亲是一名裁缝，泰勒从那里习得裁剪的技艺，并成为一名裁缝，为埃尔顿・约翰（Elton John）、雪儿（Cher）和戴安娜・罗斯（Diana Ross）设计的舞台服装使他声名大噪。20世纪80年代中期，泰勒改变经营方向，与莉萨・特拉菲坎特（Lisa Trafficante）合伙，共同推出男装产品线，后者后来成为他的妻子。紧随其后，泰勒又在1989年推出女装产品线。这两个产品线的成功都得益于泰勒作为裁剪大师声名在外。"我没有什么野心，一心只想精进技艺。"他说。泰勒的部分时装作品曾在电影《神魂颠倒》（*Head over Heels*，2001）中出现。2006年，他以嘉宾的身份出现在时装设计节目《天桥风云》（*Project Runway*）中。

▶ 阿尔法罗、德洛利奥、科尔斯

理查德・泰勒，1947年生于澳大利亚墨尔本；伊琳娜・潘塔耶娃（Irina Pantaeva）身穿黑色三件套西装；克里斯・摩尔摄于1995年。

植村秀（**Shu Uemura**）

以"幸福感"为设计哲学的植村秀将面部从不断变化的时尚潮流中解放出来，并以一种更为内敛和自然的形式，表达对内在之美的关注。最初，植村秀是一名发型师，20 世纪 50 年代，他成为雪莉·麦克莱恩（Shirley MacLaine）和弗兰克·西纳特拉（Frank Sinatra）等好莱坞明星的化妆师。植村秀以高级化妆品为颜料，以各类精致的美容工具为笔刷，将化妆提升为一种独特的艺术形式。他将旗下产品陈列在现代风格的美容精品店里，看上去与绘画用品店的陈列方式颇为相似，这无疑是 20 世纪 80 年代化妆品专柜领域的一场革命。时至今日，其美妆产品仍旧采用自然路线，柔和的暗色与独特的透明包装一如既往地保持现代感，这种包装在很大程度上亦是 20 世纪设计的标志。

▶ 邦迪、布尔茹瓦、法克特、芦丹氏、纳斯

植村秀，1928 年生于日本东京，2007 年卒于日本东京；正在为模特化妆的植村秀；两角章司摄于 1983 年。

帕特里夏·安德伍德（Patricia Underwood）

大众熟知的斯泰森毡帽被赋予了新的现代风格：草编替代了绒面革，帽檐变得更加宽阔，曲线柔和，强化女性气息及优雅感。同时，牛仔帽边缘的标志性凸起得以保留。安德伍德擅长制作巧妙有趣的传统女帽，注重形状和比例，不使用繁琐的装饰，简朴柔和的雕塑式设计成为头部造型的时尚宣言。她说："简洁的造型不会抢走佩戴者的风头。"生于英国的安德伍德 1967 年移居纽约，曾短暂地在白金汉宫做过秘书。其低调的设计美学与纽约的时尚风格不谋而合，也正是在纽约，她与设计师比尔·布拉斯及马克·雅各布斯合作，他们的设计作品更好地凸显了她设计中的现代主义和抽象感。

▶ 布拉斯、雅各布斯、莫德尔、苏、特里西

帕特里夏·安德伍德，1947 年生于英国梅登黑德；黑色草编斯泰森毡帽，1991 年。

伊曼纽尔·温加罗（Emanuel Ungaro）

<div align="right">设计师</div>

这款由温加罗设计的迷你裙展现了他对20世纪60年代末期"权力归花儿"潮流的感受，体现出他痴迷于精致面料及细节表现，精细的剪裁贯穿始终。温加罗的父亲是意大利的一位裁缝，他6岁时最喜欢的玩具便是父亲的缝纫机。14岁时，他也成为一名裁缝。1955年，他移居巴黎，巴伦西亚加将他引荐给库雷热。1958年，他加入库雷热的工作室，并在那里工作了6年。秉承着这位大师对剪裁的严谨态度，他于1965年创办高级定制业务，推出一系列简单大胆的服装，如搭配短裤的运动夹克。4年后，温加罗与卡丹及库雷热一道，在法国时尚圈创造了一种新的简约风格。20世纪70年代，他的风格有所软化。20世纪80年代，通过在晚装中使用鲜艳的花朵及褶皱元素，他将1969年版的少女连衣裙改造得更淑女、更成熟。

▶ 奥迪贝特、巴伦西亚加、卡丹、库雷热、保莱特

伊曼纽尔·温加罗，1933年生于法国普罗旺斯地区艾克斯，2019年卒于法国巴黎；白色花朵格子边连衣裙；彼得·纳普摄于1969年。

埃伦·冯恩沃斯（Ellen von Unwerth）

照片中的模特艾丽斯·帕尔默穿着高跟鞋、长筒袜及丝质束身内衣，呈现经典的挑逗形象。许多观众惊奇地发现，摄影师冯恩沃斯本人也是一位女性。她鼓励拍摄对象在镜头前呈现性感的一面，她的成功正源于她从女性角度表达人物形象。"模特们希望看起来性感，"她说，"她们喜欢以这样的形象出现在镜头前。"1992年，冯恩沃斯在为盖尔斯牛仔裤拍摄广告时发掘了超模克劳迪娅·希弗。她还曾为神奇文胸（Wonderbra）、凯瑟琳·哈姆尼特及詹弗兰科·费雷拍摄过一系列颇具影响的广告。1974年，冯恩沃斯离开德国，前往巴黎开启模特生涯，并在1984年转行成为一名摄影师。通过在《时尚》《面孔》《访谈》，甚至《花花公子》这样的杂志上发表作品，她逐步成长为一位极具影响力的摄影师。

▶ 哈姆尼特、希弗、特勒

埃伦·冯恩沃斯，1954年生于德国法兰克福；图为艾丽斯·帕尔默；1996年刊于《面孔》杂志。

瓦莲京娜（Valentina）

瓦莲京娜夫人以 3 个分身的形象出现在画面之中，而她身上穿着的正是她设计的服装：一件腰带和衣领上装饰着珠宝的晚宴礼服。裙体以平针织物制成，这种面料可以紧密地包裹在模特身上，呈现出雕塑般的质感。浓烈的玫红色及流畅的线条，是瓦莲京娜风格的另一关键特征。流线型的绿色披风搭在高耸的发髻上，从腰间穿过，突显律动之感，整个造型使她看上去如同拜占庭皇室的女眷。瓦莲京娜夫人的高贵风度源于其俄罗斯血统。她于俄国革命期间移居巴黎，后来又在 1922 年移居纽约。1926 年，她在纽约开创事业。这套服装中所体现的戏剧氛围与瓦莲京娜夫人曾接受的表演训练不无关系，其风格时髦的晚装极受女演员们的追捧。

▶ 格蕾、鸟丸军雪、维奥内

瓦莲京娜，全名瓦莲京娜·尼古拉伊夫娜·萨尼娜·施莱（Valentina Nicholaevna Sanina Schlee），1904 年生于现乌克兰基辅，1989 年卒于美国纽约；瓦莲京娜夫人身着平针礼服及斗篷；约翰·罗林斯摄，1945 年刊于美国版《时尚》杂志。

华伦天奴（Valentino）

2008 年，影片《华伦天奴：最后的君王》向华伦天奴长达 45 年辉煌的职业生涯致以敬意，火红色礼服代表着罗马的浪漫、美丽、阴柔和颓废。1960 年，他正是在罗马推出了个人品牌。在成为一名时装设计师之前，华伦天奴曾先后与让·德塞和姬龙雪合作过。最初，他主要为意大利名流制作宴会礼服。1968 年，他推出激进的全白系列并一举成名，杰姬·肯尼迪在嫁给亚里士多德·奥纳西斯（Aristotle Onassis）时便穿着该系列中的一件礼服。从温文尔雅的仪态，无可挑剔的举止，再到时尚诱人的服装，他始终坚守个人风格，从不随波逐流。2006 年，华伦天奴获得法国荣誉勋章，以表彰其在时尚界所做出的突出贡献。华伦天奴在 2007 年宣布退休，后在 2008 年举办了最后一场高级定制时装秀。

▶ 阿玛尼、冯·埃茨多夫、罗德里格斯、温加罗

华伦天奴·加拉瓦尼（Valentino Garavani），1932 年生于意大利沃盖拉；华伦天奴与身着标志性红色礼服的模特们；洛伦佐·阿吉厄斯摄于 2008 年。

哈维尔·巴利翁拉特（Javier Vallhonrat）　　摄影师

这幅梦境一般的作品，以近乎超现实的方式，在社会意义之上，以一种柔和的方式，诠释时尚内涵。宝蓝色的波光中，模特与海豚为伴，展现出一种巴利翁拉特的摄影作品所独有的质感。在约翰·加利亚诺的这场广告活动中，自然成为和谐与梦幻的源泉，服装也不再是简单的视觉元素。巴利翁拉特还曾拍摄茜比拉、伊尔·桑德尔

及罗密欧·吉利的广告活动，他只为那些为摄影保留创作空间的设计师工作，并以此为傲。巴利翁拉特曾说，他的摄影作品从不记录时尚，而是旨在通过发掘时尚的创造力来追求摄影的自主性，这也是巴利翁拉特关注的焦点。他曾于1984年至1994年间任职于欧洲版《时尚》杂志，目前主要授课和从事与展览相关的工作。2011年，他短暂

复出，在珠宝品牌宝曼兰朵的广告活动中拍摄代言人蒂尔达·斯温顿。

► 弗里塞尔、加利亚诺、吉利、德尔波索、桑德尔、茜比拉

哈维尔·巴利翁拉特，1953年生于西班牙马德里；约翰·加利亚诺珠饰雪纺"骰子"背心，1986年。

詹巴蒂斯塔·瓦利（**Giambattista Valli**）

与意大利高级定制大师华伦天奴一样，詹巴蒂斯塔·瓦利在 2012 秋冬高级定制系列中也巧妙地运用了一种独特的红色。瓦利是高级定制时装圈最新锐的品牌之一。2011 年，詹巴蒂斯塔·瓦利在巴黎推出首个作品系列，距离推出成衣系列已过去将近 6 年。在这张照片中，华丽的深红色

连衣裙在富有雕塑感的褶边漩涡中爆裂开来，其色彩与剪裁在凸显女性美感的同时，亦为传统时尚世界注入生机。瓦利的作品不仅体现出其罗马血统的影响，亦显现出伊夫·圣洛朗的水彩画及勒内·格吕奥的插画的影响。他曾为罗伯托·卡普奇担任助手，其间，他不断打磨技艺，从这位

罗马设计大师的高级定制作品中的鲜艳色彩及雕塑美感中汲取灵感。

► 卡普奇、盖斯基埃、格吕奥、圣洛朗、蒂希

詹巴蒂斯塔·瓦利，1966 年生于意大利罗马；詹巴蒂斯塔·瓦利高级定制时装 2013 春夏系列后台；比利·纳瓦档案（Billy Nava Archive）供图，刊于《自我服务》杂志。

537

阿尔弗雷德·梵克（Alfred Van Cleef）、查理·雅宝（Charles Arpels）、朱利安·雅宝（Julien Arpels）及路易·雅宝（Louis Arpels）

珠宝设计师

在这张杂志封面中，镶红宝石铂金袖扣散发着璀璨的光芒，画面中的模特代表着当时梵克雅宝的典型客户。高耸的头巾、方正的肩线、皮草披肩搭配华丽的珠宝，以一种大胆而迷人的方式，反抗巴黎的沦陷。1906 年，阿尔弗雷德·梵克联合他的 3 个姐夫查理·雅宝、朱利安·雅宝及路易·雅宝创办珠宝公司。他们是首批搬入巴黎旺多姆广场的工匠之一。如今，这个广场已拥有众多类似的珠宝公司。梵克雅宝在设计中引入异域元素，其灵感来自 1922 年发掘出的图坦卡蒙墓及中式工艺品。他们在作品中选用各类明亮的宝石和半宝石，不仅受到波烈和帕坎等设计师的青睐，银幕上那些可人的时尚明星，如玛琳·黛德丽和琼·芳登也都是梵克雅宝的客户。

▶ 帕坎、波烈、迪韦尔杜拉

阿尔弗雷德·梵克，1873 年生于法国巴黎，1938 年卒于法国伊夫林省；查理·雅宝，1880 年生于法国巴黎，1951 年卒于法国伊夫林省；朱利安·雅宝，1884 年生于法国马赛，1964 年卒于法国巴黎；路易·雅宝，1886 年生于法国南锡，1976 年卒于法国讷伊；红宝石及钻石饰铂金袖扣；L. 卢谢尔（L. Louchel）绘制，1942 年刊于《漂亮女人》。

格洛丽亚·范德比尔特（**Gloria Vanderbilt**）

"人们总是以'财'取人。"格洛丽亚·范德比尔特不无得意地说，她是美国巨额财富的继承者之一。她在"设计师牛仔裤"上添加的金色标志，极大地凸显了迪斯科时代的颓废感。这张照片中，人们被置于一个不太真实的鸡尾酒会中。范德比尔特曾做过演员、作家和诗人，但不曾做过时装设计师，是默加尼公司（Murjani International）找到她，希望她能够授权将她的名字用于设计牛仔裤。在这家公司看来，范德比尔特是仅次于杰姬·肯尼迪的第二人选。至 20 世纪 80 年代初，范德比尔特牛仔裤已成为全美最畅销的牛仔裤。她在店内露面时会被人们团团围住，还为"紧拥臀部的牛仔裤"做过电视广告。她并不缺钱，但她也曾表示："对我来说，唯一有意义的钱就是我自己挣的钱。"其产品线后来扩展至玩偶、贺卡、豆制甜点、行李箱和家具。

▶ 阿道夫、冯·弗斯滕伯格、肯尼迪、拉沙佩勒

格洛丽亚·范德比尔特，1924 年生于美国纽约，2019 年卒于美国纽约；默加尼公司生产的范德比尔特牛仔裤，1982 年；约翰·克拉里奇（John Claridge）摄。

安·凡德沃斯特（An Vandevorst）和菲利普·阿瑞克斯（Filip Arickx），
A.F.凡德沃斯特（A.F. Vandevorst）

设计师

　　蜷缩在病床上的模特以背部示人，硬挺的白色衬衫紧贴脊椎，褶裥短裙和一绺黑发暗示另有隐情。衬衫上的花边使人想起索菲娅·里斯泰许贝（Sophie Ristelhueber）以手术为主题的照片中脊椎的缝合线、维多利亚时代的束身衣，又有点像是紧身衣。尽管它暗示着黑暗、悲剧与收容救济机构，却令人不安地流露出情色意味。迷乱的性意识，是安·凡德沃斯特和菲利普·阿瑞克斯的惯用手段，他们二人是 A.F. 凡德沃斯特背后的设计师。1987 年，二人在入学安特卫普皇家学院的首日相识。1997 年，两人创立品牌，几乎立刻就获得了好评。他们精明且剪裁精良的女装往往带有束缚的意味，无论军装还是医学制服，均充满皮质束带及其他约束元素。束带和腰带被富有流动感的面料所中和，这已成为他们的标志。

▶ 艾克曼、布兰基纽、迪穆拉米斯特、马吉拉

安·凡德沃斯特，1968 年生于比利时；菲利普·阿瑞克斯，1971 年生于比利时；A.F. 凡德沃斯特 1999 春夏系列；罗纳德·斯托普摄。

菲利普·韦内（**Philippe Venet**）

简·伯金的脸颊旁边是花瓣样的透明硬纱领口，延伸至后背，形成一串褶裥，红色刺绣圆点则像花粉一样喷射出来。韦内探索花卉主题，令富有想象力的灵动剪裁变得生机勃勃，这正是他的标志。14 岁时，韦内成为巴黎一家时装公司的学徒，后于 1950 年开始为埃尔莎·夏帕瑞丽工作。在那里，他遇到了年轻的于贝尔·德·纪梵希。1953 年，纪梵希聘请他在自己的高级定制时装店担任裁缝。20 世纪 50 年代，韦内为鼎盛期的纪梵希做出巨大贡献，尤其是在电影《龙凤配》（*Sabrina Fair*，1954）中为奥黛丽·赫本所设计的服装，助其塑造了一反传统的顽童形象。1962 年，韦内创办了自己的高级定制时装店，因线条流畅的几何廓形定制外套而为人所知，如三角形风筝外套和带有德尔曼袖的超大披肩。

▶ 纪梵希、曼代利、夏帕瑞丽

菲利普·韦内，1929 年生于法国里昂，2021 年卒于法国巴黎；简·伯金身穿带斑点的透明硬纱连衣裙；让-雅克·比加（Jean-Jacques Bugat）摄，1972 年刊于法国版《时尚》杂志。

543

吉安·马尔科·文图里（**Gian Marco Venturi**）

文图里是20世纪80年代意大利时装界的杰出设计师之一，迷人的男性化剪裁是其女装成衣作品的基础。文图里活泼又富有动感的设计是当时大行其道的运动装风格的体现，其极简主义和建筑般的流畅感中又带有独特的米兰风味。文图里从未接受过专业的设计训练。相反，他曾在佛罗伦萨大学主修商学和经济学。在成为一名设计师兼造型师之前，他曾在外游历多年，接触各类不同的艺术和文化思潮。很快，他便以造型经典且手感极佳的自然色彩系列单品而为人所知。1979年，他推出个人系列，造型摩登的露易丝·布鲁克斯（Louise Brooks）身穿黑色蛇皮夹克，动物印花卡普里长裤，戴黑色飞行员眼镜，展现出大胆的女性形象。20世纪末，他在日本一连开设3家精品店，又在纽约开办了10多家时装专卖店。

► 马拉莫蒂、雷夫森、温赖特

吉安·马尔科·文图里，1955年生于意大利佛罗伦萨；夹克搭配马裤；1981年刊于《女装日报》。

富尔科·迪韦尔杜拉（**Fulco Di Verdura**）

珠宝设计师

　　这张照片以极富个性的构图，呈现出 20 世纪 50 年代的美国风貌，其中的钻石耳环和金质手镯更是点睛之笔。它们均出自韦尔杜拉公爵富尔科·圣斯特凡诺·德拉·塞尔达（Fulco Santostefano della Cerda）之手——一位具有广泛影响力和前瞻性思维的珠宝设计师。1939 年，他在纽约开设自己的珠宝店。此前，他曾为香奈儿

工作过一段时间。他的一些设计取材自盾形纹章和水手结上的流苏，但更多时候，大自然是他主要的灵感来源：翅膀、树叶、美人鱼、石榴，以及各式各样的贝壳，不一而足。在当时，以自然为灵感的珠宝作品并不罕见，但他成功地以一种更具试验性的手法和兼容并包的心态另辟蹊径。1973 年，他将自己的珠宝店出售给共事多年的合

作伙伴约瑟夫·阿尔法诺（Joseph Alfano）。1985 年，沃德·兰德里根（Ward Landrigan）买下了这家店，他的儿子尼科在 2009 年，也就是迪韦尔杜拉珠宝店开业 70 周年之际，成为这家店的总裁。

▶ 香奈儿、梵克雅宝、弗里兰

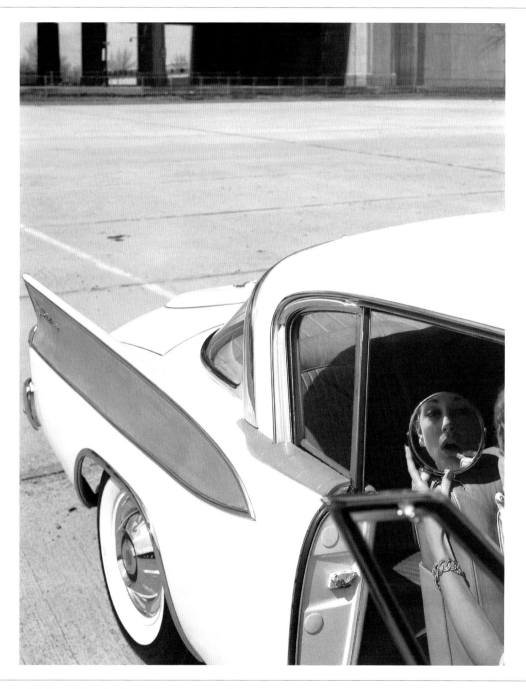

富尔科·迪韦尔杜拉，全名富尔科·圣斯特凡诺·德拉·塞尔达，1898 年生于意大利西西里，1978 年卒于英国伦敦。金质手镯配钻石耳环；卡伦·拉德凯摄，1958 年刊于美国版《时尚》杂志。

多纳泰拉·范思哲（Donatella Versace）

图为多纳泰拉·范思哲与好友珍妮弗·洛佩斯在纽约一家夜店中的合影。11 岁起，多纳泰拉便留着一头金发，其精致保养的魅力与大胆放纵的性感正是范思哲风格的典型代表。在派对圈，多纳泰拉也是中心人物，这对生意大有裨益。这张照片拍摄后的第二年，洛佩斯穿着由范思哲设计的丛林装出席格莱美颁奖典礼，一时风头无两。高高的开叉直达耻骨，领口以雪纺绸制成，飘逸而巧妙地挡住了洛佩斯的乳头，让这位女演员在红毯上赚足眼球。同时，设计师范思哲也以一种特别的方式站稳了脚跟。自 1978 年范思哲品牌成立以来，多纳泰拉深度参与其中，几乎成为品牌的头面人物。詹尼·范思哲去世数月后，她便推出首个系列，并逐步将该品牌的审美从若隐若现的闪耀升级为一种更为精致的性感。

▶ 凯恩、嘎嘎小姐、麦当娜、理查森，G. 范思哲

多纳泰拉·范思哲，1955 年生于意大利雷焦卡拉布里亚；珍妮弗·洛佩斯与多纳泰拉·范思哲在纽约莱姆莱特（Limelight）俱乐部；1999 年。

詹尼·范思哲（**Gianni Versace**）

<div style="text-align: right">设计师</div>

詹尼·范思哲曾说："我喜欢将野心穿在身上。如果你没有很强的自我，还不如索性完全没有自我。"这张照片中，其好友麦当娜为他的作品担任模特。范思哲的作品色彩鲜艳、性感十足，颇得各路名流的欢心，并将些许好莱坞式的魅力带回了时尚圈。从摇滚明星到皇室成员，从埃尔顿·约翰到威尔士王妃戴安娜，他性感热烈的设计为富裕阶层所钟爱，无论男女。一件范思哲连衣裙就能够成就一个女人的事业（伊丽莎白·赫尔利曾穿过的一件用安全别针固定的筒裙充分说明了这点）。其华丽的巴洛克风格被认为助长了20世纪90年代的超模现象。范思哲的作品往往显得不够现代，但却是时尚多样性的一种体现。他曾说："我不相信好品味这回事。"他为一位公主设计了一套端庄娴静的套装。2002年，伦敦维多利亚和阿尔伯特博物馆举办了一场以范思哲为主题的大型展览。

▶ 麦当娜、莫利纳里、莫斯基诺、纳斯、特斯蒂诺、D.范思哲

詹尼·范思哲，1946年生于意大利雷焦卡拉布里亚，1997年卒于美国佛罗里达州迈阿密；麦当娜为范思哲高级定制系列拍摄广告；马里奥·特斯蒂诺摄于1995年。

马塞尔·韦尔泰什（**Marcel Vertès**）

插画家

一位身穿莫利纽克斯设计的黑色斜裁礼服的女士面容忧愁，是因为和其他人穿了同样的礼服吗？还是选了完全不合时宜的颜色？（这或许能够解释旁边人脸上那种嫌隙的表情。）从韦尔泰什的这幅插画中，可以充分领略到他洞悉巴黎上流社会的生活和时尚。他描绘着他们的怪异与虚荣，同时也记录了那个时代的浪漫风格服饰——画面中便有3件搭配披肩或三角领巾的正式斜裁礼服。韦尔泰什曾在布达佩斯美术学院学习绘画，后于1921年定居巴黎。1925年，他的水彩画在幽默沙龙展出。韦尔泰什的轻时尚绘画用一种毫不费力的方式，以轻盈优雅的笔触描绘上流社会及高级时尚。这对《时尚》杂志的插画传统而言意义重大。

► 比顿、德洛姆、莫利纽克斯、德兰

马塞尔·韦尔泰什，1895年生于匈牙利布达佩斯，1961年卒于美国纽约；莫利纽克斯设计的晚礼服；1935年刊于法国版《时尚》杂志。

范若施卡（Veruschka）

鲁巴尔泰利为范若施卡拍下了这张照片，她因此成为"奢华嬉皮"风格的代表人物。她身上的羽毛马甲、艳丽的彩妆及饰珠是 20 世纪 60 年代晚期的典型元素，其金发和丰唇在时尚界更是常见。范若施卡的职业生涯自始至终都非常与众不同。她的父亲冯·伦多夫-施泰诺特伯爵曾密谋

刺杀希特勒。范若施卡则继续在汉堡学习艺术，后来在佛罗伦萨被发掘，并以模特的身份亮相皮蒂宫时装秀。范若施卡因与欧文·佩恩、黛安娜·弗里兰的合作，以及出演安东尼奥尼的小众电影《放大》（ Blow Up，1966 ）而为人所知。20 世纪 70 年代初她退出模特圈，开始从事人体伪装

艺术——以身体为画布，通过彩绘来与背景融为一体。在她看来，伪装艺术是一种让自己消失的方式，"这与曾经的模特生涯截然不同"。

▶ 布坎、迪肯、肯尼思、佩恩、迪·圣安杰洛、弗里兰

范若施卡（维拉·冯·莱恩多夫女伯爵），1939 年生于现俄罗斯加里宁格勒（原东普鲁士柯尼斯堡）；羽毛马甲；佛朗哥·鲁巴尔泰利摄，1970 年刊于法国版《时尚》杂志。

维果罗夫（**Viktor & Rolf**）

　　来自荷兰的设计师维克多·霍斯汀（Viktor Horsting）和罗尔夫·斯诺伦（Rolf Snoeren）相识于阿纳姆工艺设计学院就读期间。1992年毕业后，二人于1993年举办了首场高级定制时装秀，基于变形、重构及层次等理念，推出一系列设计作品。在时装秀中，维果罗夫充分展示了时尚创意的深度。2010年的巴黎时装周上，超模克里斯滕·麦克梅纳（Kristen McMenamy）穿着一件宽大的外套登上传送带。在传送带转动的同时，维克多和罗尔夫逐层脱去她身上的23层衣服，并准备好为下一个模特穿上衣服，如同俄罗斯套娃。超大号外套、带胸衣鸡尾酒会礼服、剪裁考究的运动夹克及一系列打褶几何廓形是该系列中最值得关注的几件单品。因其实用而精致的风格、运用奢华面料、精致垂饰及绳索和金属等非传统材料，时尚界认为该系列"极具魅力"。

▶ 迪穆拉米斯特、马吉拉、范诺顿、蒂米斯特

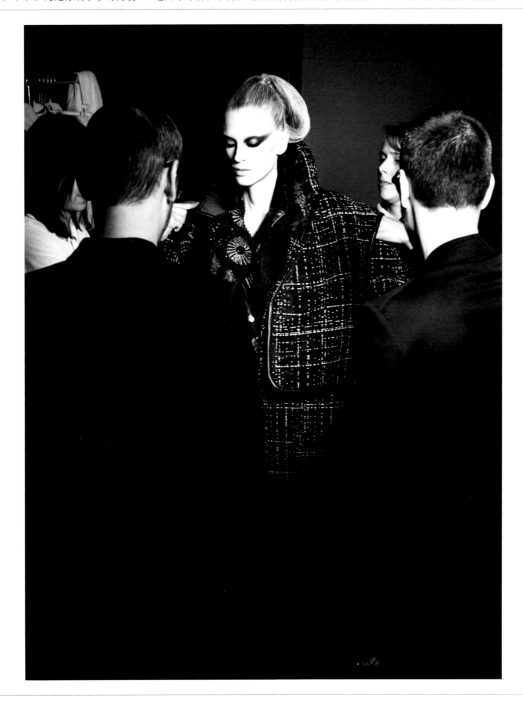

维克多·霍斯汀，1969年生于荷兰海尔德罗普；**罗尔夫·斯诺伦**，1969年生于荷兰栋恩；维果罗夫2012秋冬系列后台；"魅力工厂"；菲利普·里奇斯（Philip Riches）摄。

马德琳·维奥内（**Madeleine Vionnet**）

在马德琳·维奥内的作品中，面料不会呆板地附着在模特身上，而是会随着模特走动，自然地勾勒出身体的线条，呈现出一种现代化的希腊式廓形。为强化流动感，她摒弃了紧身胸衣，转而采用斜切穿过布料的纹理，保证其流动感的同时形成褶皱。为实现这种效果，她总是需要多两码（约 1.83 米）的布料，她会先在小型人形模特上进行设计。那些曾有幸观摩维奥内创作过程的人将其誉为一位以雕塑手法完成新古典主义服装设计的女雕塑家。维奥内拒绝被称为时装设计师，她更喜欢"裁缝"这个称呼。她的声名在 20 世纪 20 年代至 20 世纪 30 年代到达巅峰，而阿瑟丁·阿拉亚和约翰·加利亚诺均是这名时尚纯粹主义者的当代追随者。2009 年，巴黎时尚与纺织博物馆（Musée de la Mode et du Textile）举办了一场名为"时尚纯粹主义者马德琳·维奥内"的回顾展。

▶ 阿拉亚、布兰格、卡洛、霍伊宁根-许纳、加利亚诺、瓦莲京娜

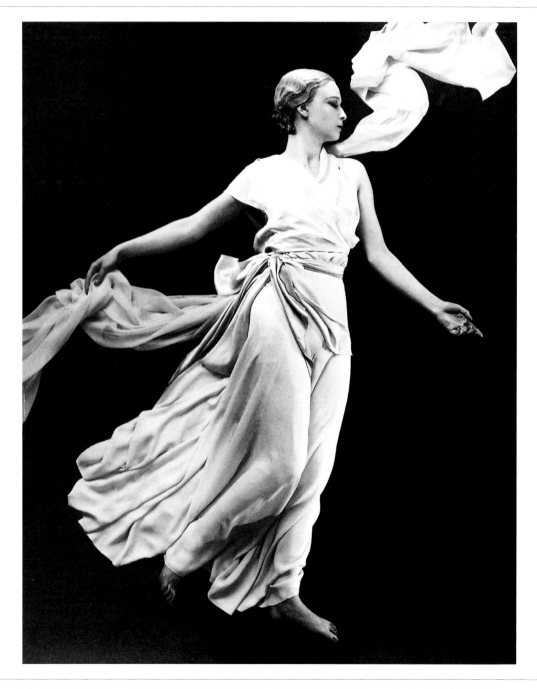

马德琳·维奥内，1876 年生于法国欧贝维利耶，1975 年卒于法国巴黎；浅浮雕风格裙装；乔治·霍伊宁根-许纳摄，1931 年刊于法国版《时尚》杂志。

托尼·维拉蒙特斯 (Tony Viramontes)

插画师

在这张插画中，鲜红色的平针布料从模特背部倾泻而下，这是托尼·维拉蒙特斯最钟爱的颜色。从光头到腰带之间的大片皮肤用粗犷的钴蓝色笔触呈现，面料则用鲜红色水彩勾勒。维拉蒙特斯在整个 20 世纪 80 年代都颇为活跃，且总是能够巧妙捕捉设计作品中最为生动分明的部分——尤其是华伦天奴和蒙塔纳设计的服装。他的作品忠实记录了那十年之初多彩、浪漫的街头时尚：人们仿佛时尚海盗一般，裹着头巾、身着华服、佩戴珠宝。维拉蒙特斯被欧洲的时尚和艺术所吸引，曾旅居威尼斯和巴黎。他曾受到众多艺术家的启发，其中最为显著的是让·科克托和亨利·马蒂斯。维拉蒙特斯运用线条的方式与科克托神似，勾线完成后，他会使用蜡笔、墨水或水彩来着色。

► 安东尼奥、科克托、蒙塔纳、华伦天奴

托尼·维拉蒙特斯，1956 年生于美国加利福尼亚州洛杉矶，1988 年卒于美国加利福尼亚州洛杉矶；华伦天奴高级定制系列，1984 年。

罗歇·维维耶（**Roger Vivier**）

<div style="text-align: right">**鞋履设计师**</div>

　　这只粉色绸缎晚装高跟鞋上布满刺绣，加之镶嵌各类饰珠和珍珠，显得异常华贵，仿佛一件珠宝作品。罗歇·维维耶的鞋履总是设计精良，有时甚至会采用颇为奢华的装饰，因此被誉为"鞋履中的法贝热彩蛋"。1953 年至 1963 年在克里斯蒂安·迪奥工作期间，维维耶始终坚信，"我

设计的每一双鞋都是雕塑"。他确实曾在巴黎美术学院学习雕塑。维维耶因造型新颖的高跟鞋而闻名，如镶有莱茵石的"球形"高跟鞋和由一家航空工程公司用轻质铝合金制造的后弯"逗号"鞋。阿娃·加德纳（Ava Gardner）、玛琳·黛德丽、约瑟芬·贝克及披头士乐队皆是其拥趸。维维耶

的鞋履作品被包括纽约大都会艺术博物馆、伦敦维多利亚和阿尔伯特博物馆及巴黎时装博物馆在内的众多博物馆收藏。

▶ 巴利、披头士乐队、迪奥、莱恩、卢布坦、皮内特、雷恩

罗杰·维维耶，1913 年生于法国巴黎，1998 年卒于法国图卢兹；粉色刺绣"逗号"跟女鞋，1963 年；雅克·布莱（Jacques Boulay）摄。

黛安娜·弗里兰（Diana Vreeland）

黛安娜·弗里兰是"魅力普女"的典型代表，她相貌平平却拥有非凡的魅力，配上艺伎般的妆容，集白天鹅与丑小鸭的特征于一身。自1937年起至20世纪80年代，她始终是时尚圈的"仲裁者"，最初以《时尚芭莎》编辑兼作家的身份步入时尚圈，并因短命的传奇性专栏"你为什么……"而为人所知，该专栏无视大萧条时期的悲观情绪，提出各种天真烂漫的建议。弗里兰拥有自己的一套表达方式：她的说法（有些是一针见血的，比如"优雅即拒绝"）和一些对传统说法的改编（如"粉色就是印度的海军蓝"）已成为时尚界的经典表达。1962年至1971年间，作为《时尚》杂志主编，弗里兰将喷气机时代的活力引入杂志，使杂志成为深受理查德·埃夫登和欧文·佩恩等摄影师喜爱的时尚阵地。1972年，她成为纽约大都会艺术博物馆服装馆的顾问。

▶ 布罗多维奇、科丁顿、达尔-沃尔夫、肯尼迪、纳斯特、温图尔

黛安娜·弗里兰，1901年生于法国巴黎，1989年卒于美国纽约；戴富尔科·迪韦尔杜拉（Fulco Di Verdura）袖扣的黛安娜·弗里兰；霍斯特·P.霍斯特摄于1979年。

路易·威登（Louis Vuitton）

路易·威登是一个基于休闲旅游传统及相关配饰而建立起来的奢侈品牌。路易·威登的创始人与品牌同名。1854 年，因发现人们普遍需要高质量的旅行箱，威登在巴黎创立该品牌。路易·威登标志性的格纹"素色大方格花样帆布（Daumier Canvas）"最早于 1888 年推出，而著名的"LV"字母交织图案——品牌永恒的身份象征——则是由路易·威登的儿子乔治在 1886 年创造的。自 1987 年与酩悦轩尼诗合并以来，路易·威登的行李箱系列一直是整个路威酩轩集团的基石。如今，它是奢侈品市场最具价值的品牌。尼古拉·盖斯基埃在其女装部门担任创意总监。

▶ 古驰、爱马仕、雅各布斯、罗意威

路易·威登，1821 年生于法国汝罗省，1892 年卒于法国阿涅尔；小艾默里·卡哈特（Amory Carhart Jr）女士站在水上飞机旁，她的路易·威登手提箱正从飞机上被搬运下来；约翰·罗林斯摄于纽约，1954 年。

贾妮丝·温赖特（**Janice Wainwright**）

凭借一条云纹塔夫绸马裤，贾妮丝·温赖特成功将户外风格引入时装设计——这一主题曾在 20 世纪 70 年代末大为流行。凸显女性气息的剪裁和柔软性感的面料亦是其设计的要义，因此她在真丝绉布衬衫之上附加三角领巾。温赖特曾就读于伦敦皇家艺术学院，后与谢里登·巴尼特共事，她于 1974 年创办自己的公司。20 世纪 70 年代，她因柔软的裙装设计而为人所知，这些衣服往往采用斜裁技术。《时尚》杂志认为，温赖特的设计"恪守着装的第一准则——得体"。对纺织品的兴趣促使她参与所用织物的设计和着色。其标志性作品包括一系列设计巧妙的螺旋形裙子。此外，繁复刺绣、贴花装饰及突出的肩线亦是其独特标志。

▶ 巴尼特、贝茨、德马舍利耶、文图里

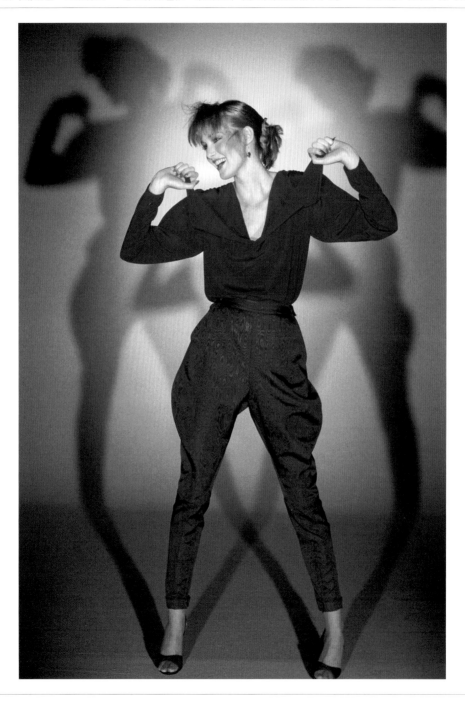

贾妮丝·温赖特，1940 年生于英国切斯特菲尔德；李子色丝绸衬衫和波纹马裤；帕特里克·德马舍利耶摄，1980 年刊于英国版《时尚》杂志。

蒂姆·沃克（**Tim Walker**）

<div style="text-align:right">摄影师</div>

精心搭建的布景是英国摄影师蒂姆·沃克艺术实践中的标志之一。他的照片总是异想天开，喜欢引入巨型元素，相比之下模特也变得渺小。在这幅作品中，沃克的拍摄功力体现得淋漓尽致：花丛中，一具巨大的骷髅将双手伸向身着亚历山大·麦昆服装的模特，加之阴沉的天色，整幅作品显得诡异而浪漫，构成微妙的超现实主义叙事。沃克对摄影的兴趣始于在伦敦康泰纳仕图书馆整理塞西尔·比顿的作品期间。在伦敦埃克塞特艺术学院（Exeter College of Art）完成学业后，沃克前往纽约，担任理查德·埃夫登的助理。沃克的摄影作品曾多次展出，曾在伦敦萨默赛特宫举办个人回顾展。他的肖像和时尚摄影作品长久以来颇受追捧。

▶ 埃夫登、比顿、科丁顿、迪肯、麦昆

王大仁（**Alexander Wang**）

斗篷作为一件时尚单品，曾在时尚界几经浮沉，但旧金山设计师王大仁在 2012 年推出的这件由缎子和安哥拉羊毛制成的披肩，比大多数同类单品都更受欢迎。王大仁在 2007 年发布了首个女装系列，其充满都市时髦感的"街头模特"造型——灵感来自 20 世纪 90 年代的法式时尚和摇滚风格——一炮而红，他设计的饰钉手提包和运动 T 恤也因此成为必备时尚单品。动感与奢华并存的设计完美诠释了其所推崇的"未完成（undone）"感，即雅致与瑕疵之间的差距。2008年，他获得时尚基金会大奖，并推出完整的女装系列，紧随其后发布男装。2011 年，王大仁在纽约苏荷区开设首家品牌旗舰店。第二家门店开在北京，能说一口流利普通话的王大仁完全具备冲击中国时尚界的能力。2012 年 12 月，经过数月的等待，王大仁被任命为巴黎世家的新任创意总监。

▶ 巴黎世家、雅各布斯、卡兰、麦卡特尼、麦昆

王大仁，1983 年生于美国加利福尼亚州旧金山；缎面安哥拉羊毛斗篷，选自 2012 春夏系列。

王薇薇（**Vera Wang**）

奥斯卡之夜和婚礼现场永远是礼服大放异彩的时刻。当好莱坞女星或婚礼中的新娘从豪华轿车中走出来时，她们最想要的莫过于一件能令观众屏息的礼服，而这正是王薇薇最擅长的。她会使用丝绸花边和厚呢缎等传统巴黎高级时装中常见的面料，并融合美国便装的简洁廓形。王

薇薇为上流阶层设计服装，她本人亦是其中一员。她出生在纽约上东区，虽然被禁止进入设计学校，却成为《时尚》杂志最年轻的编辑。在为拉夫·劳伦工作了一段时间后，她于 1990 年创立自己的婚纱沙龙并展开高级定制业务。她喜欢装饰面料，尤其偏爱珠饰，擅长用网纱面料制造

裸肤效果，因此得以参与设计奥运会花样滑冰服装，在成为一名设计师前，她曾是一名花样滑冰运动员。

▶ 杰克逊、劳伦、莱贝尔、勒萨热、勒姆、扬托尼

王薇薇，1949 年生于美国纽约；金锦高级礼服，1991 年；维克多·斯克列比茨基（Victor Skrebneski）摄。

安迪·沃霍尔（**Andy Warhol**）

通过为《小姐》杂志及其他时装公司担任插画师，安迪·沃霍尔开启职业生涯，这使他越来越意识到艺术、时尚及商业之间的关系。随后，他为纽约蒂芙尼公司和邦维特·特勒百货公司分别制作了展示橱窗。20 世纪 60 年代初，沃霍尔转型涉猎音乐及电影，甚至进入时装设计领域。

照片中的两名女性身穿沃霍尔设计的标语服饰，在他的艺术沙龙"工厂"里闲逛。沃霍尔身着摇滚明星式的皮夹克、缎面衬衫，头戴闪着银光的假发。他从自己导演的电影中选择女明星，请她们为印有标志性香蕉图案的纸裙做模特。他还与时装编辑黛安娜·弗里兰及设计师贝齐·约翰逊

交情深厚。1969 年，沃霍尔创办试验风格杂志《采访》，并曾用极大篇幅报道设计师好友霍斯顿和埃尔莎·佩雷蒂。

▶ 宝格丽、德卡斯泰尔巴雅克、加伦、拉沙佩勒、嘎嘎小姐、斯普劳斯

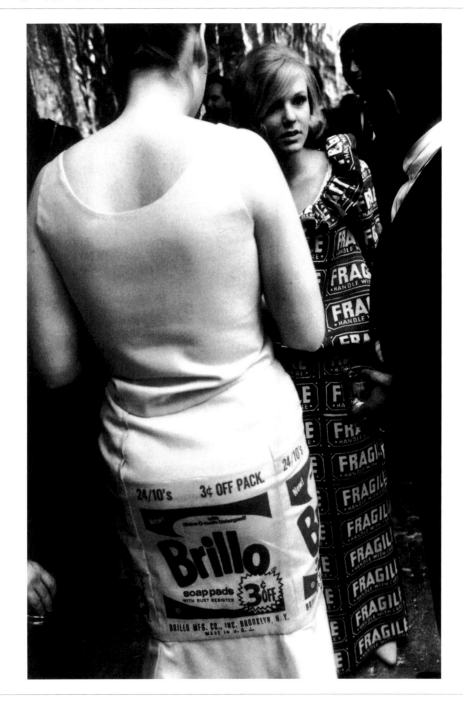

安迪·沃霍尔，原名安德鲁·沃霍拉（Andrew Warhola），1928 年生于美国宾夕法尼亚州匹兹堡，1987 年卒于美国纽约；印有"布里洛肥皂盒"和"小心易碎"标语的服饰；肯·海曼（Ken Heyma）摄于 1962 年。

渡边淳弥（**Junya Watanabe**）

　　模特们沿着方形伸展台的边缘行走，通过拉大模特之间的距离，渡边淳弥从视觉上为其未来主义时装增添了一丝静默感。诱惑、声响及色彩明显缺位，白色棉花卡其这一朴素的视觉元素得以广泛应用，并支撑起整个系列。1984 年，渡边淳弥毕业于东京文化服装学院（Bunka Fashion College），1987 年加入川久保玲并设计出针织系列。渡边淳弥是川久保玲的门徒，他的设计中亦体现出川久保玲作为知识分子的时代精神。然而，对于自己的品牌渡边淳弥，他选择采取一种个人化的手法，将目光投向未来主义——从用玻璃纤维包裹的霓虹朋克和抽象的东方农家服装，到诗意十足的纯白系列，不一而足。通过多样化的褶裥，赋予服装不规则感，延续川久保玲概念化及解构传统的精神。

▶ 方塔纳、川久保玲、罗沙、高桥盾、山本耀司

渡边淳弥、1961 年生于日本福岛；白色连衣裙及面纱；渡边淳弥 1998 春夏系列；克里斯·摩尔摄。

布鲁斯·韦伯（Bruce Weber）

这张照片是布鲁斯·韦伯本人亲自挑选的代表作。照片中，年轻天真的女孩，从查尔斯·詹姆斯礼服下探出头来，凝视镜头，该图是构图之美的典范。但这种表现拍摄对象的手法并不常见，摄影师莱妮·里芬施塔尔（Leni Riefenstahl）算是前人之一，她曾用镜头赞颂独一无二且充满权威感的男性躯体。20世纪80年代至20世纪90年代，韦伯重新定义男子气概，用镜头表现充满爱欲的肌肉发达的身体。韦伯的一个重要灵感来源是古典雕塑：其塑造的健壮英雄形象（参见卡尔文·克莱因内衣广告），时常让人想起希腊雕塑。他从不曾为现实生活的混乱所干扰。过去20年间，他为拉夫·劳伦所拍摄的系列照片创造了一个由乡间别墅、马球比赛和狩猎之旅构成的独特梦幻世界。他还曾涉足电影及音乐视频的制作。

► C.詹姆斯、C.克莱因、劳伦、普拉特·莱恩斯、里茨、坦南特

布鲁斯·韦伯，1946 年生于美国宾夕法尼亚州格林斯堡；藏在查尔斯·詹姆斯古董礼服下的女孩，摄于 1991 年。

维维安·韦斯特伍德女爵（Dame Vivienne Westwood）

这张由马里奥·特斯蒂诺在 1993 年为英国版《时尚》杂志拍摄的照片中，克里斯蒂·特顿身上穿着的便是维维安·韦斯特伍德的作品。尽管并没有戏谑地影射皇室（往王冠上黏贴珠宝）或夸大历史（迷你衬裙搭配紧身胸衣，穿着者的胸部会像牛奶果冻一样溢出来），但韦斯特伍德

还是认为这套衣服在她的所有设计中颇为典型。1970 年，当韦斯特伍德开始她反叛的时尚生涯时，如果你认为有朝一日会有名模穿着她的作品出现在大牌时尚杂志上，无疑会被她嘲笑。此后，她逐渐成为英国唯一一位不仅能够探索服装设计的极限，还能为其赋予意义的设计师。与马尔科

姆·麦克拉伦在朋克运动期间的合作极好地体现了这一点。1981 年，她推出自己的时装系列，继续表现古怪与颠覆的风格。

► 巴尔别里、麦克拉伦、特斯蒂诺、特林顿

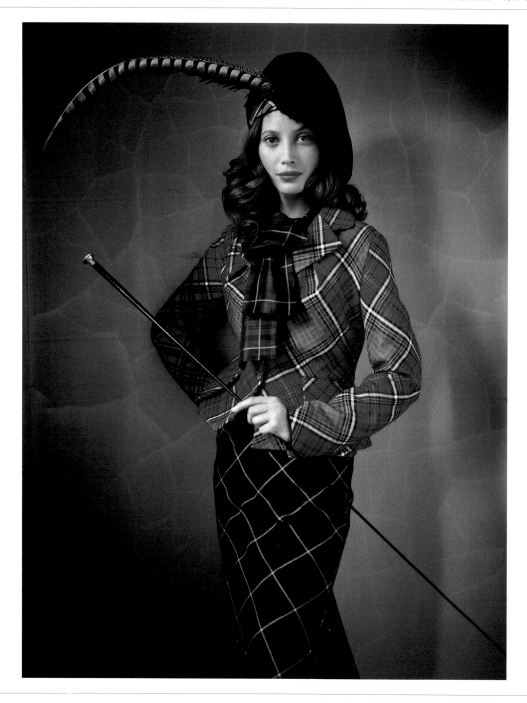

维维安·韦斯特伍德女爵，1941 年生于英国丁特威斯特尔村；"盎格鲁狂热者"：克里斯蒂·特林顿身穿斜纹格子呢套装；马里奥·特斯蒂诺摄，1993 年刊于英国版《时尚》杂志。

奥斯卡·王尔德（Oscar Wilde）

　　1884 年，奥斯卡·王尔德说："时尚是一种让人难以忍受的着装形式，我们不得不每 6 个月就更换着装。"并将巴黎列为时装专制的中心。这是一张王尔德 1882 年在纽约的照片，反映了一场由他发起的男装改革运动：他身穿齐膝马裤（一种更具艺术性的替代品裤装，他曾称其为"无聊的管子"），搭配吸烟夹克（男性衣橱中的新晋成员），独特而舒适的软领设计，搭配一条阔领带。1887 年至 1889 年间，他曾是《妇女世界》杂志的编辑，该杂志推崇各种在利伯缇百货出售的具有美感的服饰。至 1890 年，除了别在扣眼上的绿色康乃馨和百合，王尔德的着装逐渐趋于传统。在《道林·格雷的画像》中，他宣称男性的传统着装才是世界上最美的服装，并表示"只有肤浅的人才拒绝以貌取人"。

▶ 科沃德、耶格尔、利伯缇、缪尔

奥斯卡·王尔德，1854 年生于爱尔兰都柏林，1900 年卒于法国巴黎；奥斯卡·王尔德身穿马裤和吸烟服；拿破仑·沙罗尼（Napoleon Sarony）摄于 1882 年。

马修·威廉森（**Matthew Williamson**）

为庆祝 15 年有余的职业生涯，马修·威廉森的模特们穿上了这位设计师标志性的亮色时装作品，绚烂的色彩使面料和模特都显得生机勃勃。他曾前往异域旅行，并从印度等地的民族服饰中获得了灵感。在那里，他掌握了复杂的刺绣工艺，这些刺绣后来成为其作品中的重要特征。最初，威廉森曾师从赞德拉·罗兹，后者的影响体现在他随心所欲地搭配色彩和奢华的细节之中。除了个人品牌，威廉森曾于 2005 年起短暂担任埃米利奥·普奇的创意总监。后于 2008 年回到伦敦，专注于品牌马修·威廉森。

► 费雷蒂、凯恩、穆雷、奥德詹斯、罗兹

马修·威廉森，1972 年生于英国曼彻斯特；设计师从业 15 周年纪念的拍摄现场；里斯·弗兰普顿（Rhys Frampton）摄于 2012 年。

温莎公爵夫妇（Duke & Duchess of Windsor）

在这里，温莎公爵夫妇一贯的奢华着装，被克制的剪裁所平衡。婚礼当天，沃利斯·辛普森（Wallis Simpson）选择了由她最爱的设计师之一梅因布彻设计的一件宝蓝色（这种蓝色后来被称为"沃利斯蓝"）绉丝礼服。梅因布彻更喜欢"在剪裁中注入神秘感，不喜高调热烈"。因此，

他设计了一件简单的斜裁连衣裙和夹克，与勒布的帽子浑然一体。纪梵希和马克·博昂亦是他们钟爱的品牌，两位设计师的作品均以风格低调著称，成为公爵夫人华丽珠宝配饰的理想陪衬，其中的许多珠宝更是由公爵亲手挑选。公爵本人的着装风格也颇具影响力，大学期间的他对一种被

称为"牛津包"的飘逸裤腿极为推崇，并拒绝旧时硬挺的夹衬服装，还常常无视传统，大胆创新，深蓝色双排扣晚礼服便是其中一例。

▶ 伯顿、卡地亚、菲拉格慕、霍斯特、梅因布彻、勒布

温莎公爵，1894 年生于英国里士满，1972 年卒于法国巴黎；**温莎公爵夫人**，1896 年生于美国宾夕法尼亚州蓝岭，1986 年卒于法国巴黎；温莎公爵夫妇在法国孔德城堡举行婚礼，1937 年。

海瑞·温斯顿（**Harry Winston**）

<div style="text-align: right">珠宝设计师</div>

照片中，伊丽莎白·泰勒佩戴了一整套海瑞·温斯顿的钻石首饰，钻石璀璨的光芒与其紫罗兰色眼睛中闪烁的光芒交相辉映，这是她最钟爱的宝石——她的"白钻石"香水便是以这颗钻石命名的。当玛丽莲·梦露在电影《绅士爱美人》（*Gentlemen Prefer Blondes*，1953）中歌颂她

最爱的宝石时，实则是在对"钻石之王"倾吐心声："来跟我谈谈，海瑞，来跟我说说……"温斯顿与好莱坞的缘分，始于在洛杉矶的一家小珠宝店中帮父亲打理生意。20岁时，他搬回纽约，创办自己的珠宝公司。1932年，他将公司重组并以自己的名字命名。当时，该公司已成为业界领先

的钻石珠宝专营零售商，以使用特大宝石而闻名。1998年，一副定制镶钻雷朋太阳镜出现在奥斯卡颁奖礼上，成为温斯顿打造的标志性造型之一。

▶ 亚历山大、希洛、麦当娜、蒂芙尼

海瑞·温斯顿，1896年生于美国纽约，1978年卒于美国纽约；"激情"香水宣传活动；伊丽莎白·泰勒佩戴钻石耳环及项链；诺曼·帕金森爵士摄于1987年。

安娜·温图尔（**Anna Wintour**）

美国版《时尚》杂志主编安娜·温图尔无疑是时尚界最具权势的人，设计师们争相吸引她的关注，她的影响力则让他们不寒而栗。1949年，温图尔在伦敦出生。16岁时，她离开学校进入时装行业，在《哈珀斯与名媛》杂志担任助理，后来移居纽约，并迅速升迁，在1988年成为美国版《时尚》杂志的主编。她曾参与众多影响深远的项目，包括领导早期的艾滋病防治运动，创办时尚基金会大奖，培养了大量新锐设计师。温图尔曾荣获大英帝国官佐勋章和法国荣誉军团勋章。纪录片《九月刊》（*The September Issue*，2009）和电影《穿普拉达的女王》（*The Devil Wears Prada*，2006）更使其成为时尚界的不朽神话。在电影《穿普拉达的女王》中，演员梅丽尔·斯特里普扮演了一位干练而冷漠的时尚编辑，这一角色以安娜为原型，而缪斯女神本人也现身电影首映式——一如既往地身穿普拉达。

▶ 巴龙、科丁顿、门克斯、纳斯特

安娜·温图尔，1949年生于英国伦敦；纪录片《九月号》中安娜·温图尔坐在前排看秀的场景；该片由R. J. 卡特勒（R.J.Cutler）指导，A&E独立电影（A&E Indiefilms）和真实影业（Actual Reality Pictures）于2009年出品。

查尔斯·弗雷德里克·沃思（Charles Frederick Worth）

　　金光闪闪的丝绸薄纱是 19 世纪 60 年代沃思作品中的典型元素。为奥地利女皇伊丽莎白所设计的服装中，他在她的礼服上绣满星星图案——与她头发上的金色星形珠宝遥相呼应。礼服的露肩设计因臀部上方环绕肩膀的薄纱而变得柔和。温特哈尔特用这些肖像画记录沃思的作品，类似的作品还有许多，其中就包括为沃思最具价值的客户——皇后欧仁妮（Eugenie）所创作的肖像。年轻的裁缝查尔斯·弗雷德里克·沃思来到拿破仑三世的宫廷，现代时尚的大幕就此拉开。为重新确立巴黎时尚中心的地位，皇帝大力刺激奢侈品行业的发展，妻子欧仁妮也屈尊为其做宣传。在这种大力支持下，沃思从传统服饰中汲取灵感，创造出一系列奢华且昂贵的礼服，并将服装制作提升到"高级定制"的全新水准。

▶ 达夫·戈登、弗拉蒂尼、哈特内尔、皮内特、波烈、勒布

查尔斯·弗雷德里克·沃思，1825 年生于英国伯恩，1895 年卒于法国巴黎；奥地利的伊丽莎白女皇穿着亮片薄纱；弗朗兹·克萨韦尔·温特哈尔特（Franz Xaver Winterhalter）绘于 1865 年。

山本宽斋（**Kansai Yamamoto**）

<div align="right">设计师</div>

卡通图案和棉花网纱是山本宽斋在设计中所采取的一种比较狂野的组合，类似的组合还包括华丽缎面长袍和饰有巨大日式人偶的睡衣。山本宽斋结合日本传统文化与西式元素，再配合音乐节拍，使时装成为一种表演艺术。20世纪70年代，他的时装表演一度成为盛大的娱乐活动，吸引多达5000人到场观看。山本曾就读于土木工程专业，后于1962年到日本大学学习英国文学。此后，又进入时装领域，大卫·鲍伊在《基吉星团》和《阿拉丁·塞恩》两张专辑中穿着的惊世骇俗的服装均出自他手。1975年，他开始在巴黎展出时装作品，是首批获得西方时尚界认可的日本设计师之一，并由此开启了一个全新的时代。抽象的色彩和富有雕塑感的廓形是山本宽斋最显著的特色，在其作品中，古老的东方气息与现代便装主题得到了极佳的融合。

▶ 鲍伊、斯普劳斯、沃霍尔

山本宽斋，1944年生于日本神奈川县横浜市，2020年卒于日本；山本宽斋设计的涂鸦衬衫与网眼裙；1982年刊于《女装日报》。

山本耀司（**Yohji Yamamoto**）

这件薄外套将传统西式剪裁与当代日本风味融为一体。1981 年，山本耀司首次向西方观众展示他的时装作品，便迅速树立起"清晰、性感、迷人"的时尚理念。这令时尚专家们感到震惊，他们称该系列为"广岛时尚"：服装由深浅不一的黑色中性面料组成，模特们穿着平底鞋，几乎不化妆，表情肃穆。但这种震惊很快变成了钦佩。山本耀司曾从法律专业退学，到寡母的裁缝店打工。随后，他前往东京文化服装学院学习服装设计并取得学位，后于 1977 年创立个人品牌。他说："我的衣服是关于人的：他们是鲜活的，我亦如此。"他将女性视作独立、聪明、自由的工匠，后来亦对男性持有类似的态度，这使他得以成为时尚界的传奇人物。

▶ 川久保玲、N. 奈特、伊内兹和维努德、三宅一生

彼得罗·扬托尼（Pietro Yantorny）

彼得罗·扬托尼定制的奢华鞋履至今仍是无与伦比的华丽图腾，照片中的这双刺绣穆勒鞋是为富有的美国名媛丽塔·德阿科斯塔·莱蒂格（Rita de Acosta Lydig）所设计的。土耳其风格的设计使人联想起异域风情，暗示着这可能是一双闺房拖鞋，尽管莱蒂格可能已经把它们与她某件备受争议的闺房连衣裙相搭配。人们对扬托尼所知甚少，这与他的职业生涯只维持了短短几年不无关系，尽管期间他的主顾中不乏皇室成员。他在巴黎的时尚沙龙中打出"全球最昂贵定制鞋履"的口号以彰显远大的抱负，但这并没有吓退他的客户，即使订单已经排到两年之后。他们的耐心都是有原因的：为了让每只鞋履都"像丝绸袜子一样"服帖，扬托尼会无比精确地测量每只鞋子。

▶ 霍普、勒萨热、皮内特、王薇薇

彼得罗·扬托尼，1874 年生于意大利卡拉布里亚，1936 年卒于法国巴黎；为丽塔·德阿科斯塔·莱蒂格定制的绿色丝绸穆勒鞋；活跃于 1914 年至 1919 年间。

佐兰（**Zoran**）

<div style="text-align:right">**设计师**</div>

　　画面中呈现了一组极致简约的黑色廓形：佐兰这个名字与极简和纯洁紧密地联系在一起。佐兰在设计中所引入的元素——包括精确的剪裁与干净简单的线条——均可追溯到他在家乡贝尔格莱德攻读建筑学学位的经历。佐兰于 20 世纪 70 年代初移居纽约，1977 年，他在纽约推出首个"胶囊系列"并广受好评。他的首个作品系列围绕正方形和长方形廓形展开，用丝绸绉布进行制作。佐兰很少受时尚潮流影响，倾向设计经久耐用的舒适服装，用料奢华，尤其偏爱羊绒。主要使用红、黑、灰、白及奶油等基础色调，同时避免使用无关紧要的装饰。甚至连一些实用性细节，如袖口、衣领、拉链和紧固零件，也会被尽可能地隐藏起来。伊莎贝拉·罗塞利尼（Isabella Rossellini）、劳伦·赫顿及康迪斯·伯根（Candice Bergen）均是他的拥趸。

▶ 奥迪贝特、贝雷塔、卡拉扬、C. 克莱因、山本耀司

佐兰，全名佐兰·拉迪乔尔比奇（Zoran Ladicorbic），1947 年生于塞尔维亚贝尔格莱德；黑色套装；歌·莫（Goe Moe）摄。

571

大事年表

19世纪

1834 路易·威登成立于巴黎，主营行李箱业务（见 553 页）。

1837 爱马仕于巴黎成立。最初的爱马仕是一家马具生产商，后来逐渐发展成为最顶级的奢侈品品牌之一（见 234 页）。

1851 卡尔·弗朗茨·巴利建立巴利（最初名为 Bally & co.），并开始大规模生产高质量鞋履（见 33 页）。

艾萨克·梅里特·辛格发明缝纫机，使规模化制衣成为可能。

1853 法国皇后欧仁妮时常穿着由查尔斯·弗雷德里克·沃思制作的奢华礼服，将服装制作推向"高级定制"的全新高度（见 567 页）。

1857 印度发生的兵变迫使英国陆军士兵开始穿着适应炎热天气的制服——卡其装。

1863 亚历山大·拿破仑·布尔茹瓦创立同名彩妆品牌（见 76 页）。

1865 人们开始为左脚和右脚分别制作不同形状的鞋子。

1868 新利物浦橡胶公司生产出世界上第一双运动鞋。

1875 利伯缇百货店在伦敦创立。

约 1880 英国女演员莉莉·兰特里（Lillie Langtry）使长手套成为流行单品。

1883 古斯塔夫·耶格博士创立耶格服装公司，并致力于说服民众直接穿着羊毛制品（见 255 页）。

1886 路易·威登创造出经典的字母组合图案；该图案在今天生产的路易·威登旅行箱上仍在继续使用（见 553 页）。

1887 奥斯卡·王尔德成为《女子世界》（Woman's World）杂志编辑（见 562 页）。

19 世纪 90 年代 查尔斯·达纳·吉布森的招牌"吉布森女孩"形象问世，以塑身衣制造出女性的 S 形曲线（见 212 页）。

托马斯·博柏利的第一款雨衣开放售卖，该雨衣由能够防风抗雨的斜纹防水布制作而成。

1890 李维·施特劳斯开始用一种由他在法国发现的布料——尼姆斜纹织布（即"单宁"）来制作牛仔裤。

1891 让娜·帕坎创立高级定制工作室，率先使用毛领和皮草配饰。

1899 西尔维·布韦和让娜·布韦共同创立布韦姐妹，其浪漫风格在战前的巴黎获得了极大的成功（见 72 页）。

20世纪前十年

1900 年代 茶会服作为女性晚装，开始在那些需要在家中招待访客的女性中流行。同时，茶会服也使女性得以从束身衣中短暂解脱出来。

1900 世界博览会在巴黎举行。妇女儿童服装商会（The Chambre Syndicale de la Confection pour Dames et Enfants）展示了来自 20 个品牌的时装作品。

巴黎版《纽约先驱报》（New York Herald）发行了时尚副刊，每周一期，在同类期刊中尚属首次。

1905 第一场野兽派艺术家作品展在伦敦举办；它为时尚界引入了更为明快的色彩搭配，一扫旧主宰世纪之交时尚圈的淡雅风潮。

1906 查尔斯·内斯勒（Charles Nessler）发明永久卷发术，一种耗时 10 小时的化学方法。尽管对发质损伤严重，其热度却一直持续到 20 世纪中期。

珠宝商梵克雅宝成立，并在巴黎旺多姆广场开设了一家商店，这条街后来又聚集了许多类似的珠宝商（见 538 页）。

"每日新闻血汗行业"展览在伦敦举行，详尽展示了快速发展的成衣行业恶劣的工作条件。

意大利马具制造商古驰成立；它后来发展成为全球最大的时尚及奢侈品企业。

1907 前后 马里亚诺·福图尼受到古希腊长袍的启发，设计出德尔斐褶皱裙，并在 1909 年为其神秘的打褶工艺申请了专利（见 196 页）。

1907 第一款人工染发的发色——"光晕"问世。

1909 塞尔福里奇百货公司在伦敦牛津街开张，目前正在欧洲和美国开设越来越多的大型百货商店。

出版商康泰·纳仕买下《时尚》杂志（一家成立于 1892 年，面向上流人士的周刊杂志），并将其打造为一本高端精装杂志（见 381 页）。

霍步裙问世，其紧密贴合小腿的剪裁被认为是在鼓励一种更具女性气息的步伐。

受到法国执政内阁式风格及东方主义风格的影响，保罗·波烈推出了流体风格的裙装。

20世纪10年代

1910 年代 玛丽·卡洛、玛尔特·卡洛、雷吉娜·卡洛和约瑟芬·卡洛（卡洛姐妹）掀起了金银绸缎晚装的风潮（见 94 页）。

1910 中山装，一种紧身短上衣开始在中国流行。

莱昂·巴斯克特为俄罗斯芭蕾舞团的剧目《天方夜谭》设计的服装在巴黎流行（见 30 页）。

人造丝问世，被视为丝绸的一种人造替代品。

伊丽莎白·雅顿在纽约第五大道开设了她的第一家美容院，提供护肤及专业化妆服务（见 20 页）。

约 1910 卡尔·詹特森制造出世界上第一条弹性游泳裤（见 258 页）。

1912 在美国，T.L. 威廉姆斯用石油和煤为自己的妹妹梅贝尔（Maybel）创造了一支睫毛膏，并在后来创立了化妆品公司美宝莲。

1913 可可·香奈儿在法国多维尔开设了自己的第一家女装店。

1914 手持电吹风被发明出来。

1915 裁缝和制衣工人工会（The Tailor and Garment Workers Union）在英国成立，反映出面对时尚业的工业化大潮，工人们捍卫自身权益的迫切需求。

1916 英国版《时尚》创刊（见 381 页）。

越来越多的女性走出家门，走上工作岗位，以弥补战争所引发的劳动力短缺。半长裤、长裤及背带工装裤因其便利性而受到追捧。

可可·香奈儿从纺织品经销商罗迪耶（Rodier）的仓库中购买了一批平针面料存货，用于高级定制系列的制作（见 110 页）。

1918 美国女性的紧身胸衣被收集起来，为战事做贡献。据估计，经由这一途径回收的钢材大约有 28000 吨。

法国网球运动员苏珊·朗格伦（Suzanne Lenglen）穿着一件长度仅及膝盖的让·帕图打褶裙完成了比赛（见 399 页）。

20世纪20年代

约 1920　法国服装制造商让·帕图推出第一款低腰礼服，开创了其标志性的简洁流线廓形（见 399 页）。

1920 年代　西班牙艺术家爱德华多·贝尼托（Eduardo Benito）为《时尚》杂志创作的插画反映出爵士时代的风貌（见 54 页）。

运动和休闲在富裕阶层愈发流行，使得美黑成为一种风尚。

1921　法国版《时尚》创刊（见 381 页）。

顶尖女帽制造商保莱特为了能在骑车时包起头发而重新设计了头巾，并在随后的几十年里大为流行（见 400 页）。

"香奈儿 5 号"香水上市（见 110 页）。

1922　作家维克托·马格利特（Victor Marguerite）的小说《假小子》（La Garçonne）出版；其中的男性化衣着搭配短发的风格因此得名，并持续流行。

1924　可可·香奈儿开办珠宝工作坊，试图从礼服珠宝市场分一杯羹（见 110 页）。

伊迪丝·海德开始为派拉蒙影业工作，并成为好莱坞顶级服装设计师之一（见 229 页）。

约 1924　可可·香奈儿发布"小黑裙"（见 110 页）。

1928　塞西尔·比顿开始为《时尚》杂志担任摄影师，二者的合作关系持续了 50 余年（见 48 页）。

1929　英国设计师查尔斯·詹姆斯创造了"的士礼服"，他的作品后来启发克里斯蒂安·迪奥创造出"新风貌"廓形（见 256 页）。

男性服饰改革党（The Men's Dress Reform Party）在英国成立，表明在威尔士亲王的影响下，社会对更为休闲的男装愈发认可（见 564 页）。

梅因布彻（由梅因·卢梭·布彻创立），成为第一家由美国设计师领导的法国高级时装店（见 339 页）。

股市崩盘迫使许多时装店降低售价，同时引进价格更为低廉的产品线以促进销售。

20世纪30年代

1930 年代　格蕾夫人开始以阿里克斯·格蕾为品牌名制作服装。她的礼服剪裁受到古希腊雕塑中褶皱的启发（见 219 页）。

美国开始引领成衣市场，但许多衣服在售卖时并不会标明设计师的名字，以便继续营造其法式风格。

好莱坞明星葛丽泰·嘉宝及凯瑟琳·赫本所引领的风潮使得长裤成为一种易于被女性接受，且具有时尚气息的选择（见 205 页）。

一种被称为"丝网印刷"的全新技术被发明出来，使得织物印刷领域发生了革命性的变化。

1930　意大利设计师埃尔莎·夏帕瑞丽开始在设计中使用拉链，这很快成为她作品中的标志性元素（见 465 页）。

银发女星珍·哈露出演电影《地狱天使》（Hell's Angels）后，漂洗头发用的双氧水销量大涨。

1931　第一双露趾鞋问世。

可可·香奈儿开启了和米高梅公司的短暂合作，为其旗下葛丽泰·嘉宝和玛琳·黛德丽等明星在荧幕内外设计服装。

约 1931　吉尔伯特·阿德里安为女演员琼·克劳馥创造了"衣架"廓形（见 8 页）。

1932　古奇欧·古驰设计出马鞍扣乐福鞋，成为财富和欧洲风格的代表（见 222 页）。

1933　勒内·拉科斯特推出其印有经典鳄鱼标志的马球衫。

特拉维斯·邦东为玛琳·黛德丽设计了阔腿裤套装（见 36 页）。

1935　克里斯蒂安·贝拉尔的画作首次出现在《时尚》杂志上，反响极佳，他与该杂志的合作持续终生（见 55 页）。

1936　意大利鞋履制造商萨尔瓦多·菲拉格慕推出第一款坡跟鞋（见 181 页）。

劳工联盟（La Confédération Générale du Travail）卷入为更公平的工作环境举行的罢工，它是一场席卷巴黎的工业化行动的一部分。其中的许多成员是巴黎时装店的女性员工。

黛安娜·弗里兰首次为《时尚芭莎》杂志撰写专栏"你为什么不……?"（Why Don't You...）。该专栏因在时尚与生活方式方面给出大胆古怪的建议而受到欢迎（见 552 页）。

1937　马克思·法克特好莱坞化妆工作室（The Max Factor Hollywood Make-Up Studio）开张，将好莱坞明星使用的化妆品带给大众（见 176 页）。

化妆品公司露华浓开始售卖不透光彩色指甲油，使女性甲色和唇色的搭配成为可能（见 437 页）。

沃利斯·辛普森在与温莎公爵的婚礼上身着一件宝蓝色（后来被称为"沃利斯蓝"）梅因布彻绉纱礼服。这对眷侣因其时髦的风格而备受推崇，公爵时常引领新潮风尚，包括使得深蓝色双排扣晚礼服流行（见

564 页）。

1938　美国杜邦公司发明了尼龙，成为昂贵丝质长筒袜的替代品，但当欧洲爆发战争后，尼龙迅速转而被用于制造军事装备。

诺曼·哈特内尔为伊丽莎白王后设计了一系列全白丧服，用以出席其母斯特拉斯莫尔伯爵夫人的葬礼。

埃尔莎·夏帕瑞丽与萨尔瓦多·达利合作推出"马戏团"系列，创造了包括"骨骼裙"和"眼泪裙"在内的众多标志性设计。

1939　电影《乱世佳人》（Gone with the Wind）的上映引发了时尚界对新维多利亚风格服饰的兴趣。

20世纪40年代

1940 年代　配给制及德军对巴黎的占领意味着美国顾客们越来越难以买到欧洲时装，这极大促进了美国时尚设计的发展。

1940　皮革全部被用于制造军靴，推动了鞋履制造商们对大麻纤维、毛毡、拉菲草、钩编玻璃纸等替代材料的使用（见 181 页）。

国际最佳着装名单（The International Best Dressed List）发布并很快成为一个具有公信力的平台，推动了时尚产业的发展。

纳粹占领了巴黎，封锁了巴黎与外界的交流及最新设计向全球的出口。包括梅因布彻、夏帕瑞丽及沃思在内的众多设计师在战争期间离开巴黎。

女装设计师吕西安·勒隆说服纳粹，法国的时尚店应该留在被占领的巴黎，而不是转移到柏林或维也纳（见 306 页）。

1941　英国引入消费者配给令（Consumer Rationing Order），限制服装购买的同时鼓励"修修补补凑合着用"。为了应对长筒袜的短缺，市面上出现了一种可以将腿涂成棕色特殊的化妆品。

英国开始执行"实用计划"，包括政府许可的由赫迪·雅曼和诺曼·哈特内尔等设计师设计的节俭衣物，可以通过"CC41 标签"进行辨认。这一方案一直实行至 1952 年。

1942　伦敦时尚设计师联合会（The Incorporated Society of London Fashion Designers）成立，以应对战时限制令并促进英国时尚产业的发展。

美国战时生产委员会（The United States War Production Board）发布《L-85 号通用限制令》，限制服饰上不必要的细节，包括羊毛披肩、晚礼服、斜裁和蝙蝠袖在内的服饰皆被判定为违法。

1943 阿列克谢·布罗多维奇被《时尚芭莎》任命为艺术总监，为杂志设计注入了一种全新的不拘之感（见 82 页）。

阔腿裤和过膝长衣搭配而成的套装——祖特装开始流行，在美国的非裔和墨西哥裔男性中尤其如此。

首届纽约时装周（New York Fashion Week）举行，当时名为"纽约媒体发布周"（New York Press Week），旨在将注意力从"二战"中困苦的巴黎时装界转移开来。

1944 纳粹指控设计师使用过多的布料而因此关闭了格蕾夫人的时装店。同年，该店在推出与法国国旗同色的爱国时装系列后重新开放（见 219 页）。

1945 英国摄影师理查德·埃夫登加入《时尚芭莎》（见 26 页）。

1945-1946 在巴黎高级时装工会主席吕西安·勒隆的组织下，借由玩偶模特展现巴黎时装的展览"时装剧院"（Théâtre de la Mode）得以举行，该展览旨在推介战后的巴黎设计（见 306 页）。

1946 巴黎工程师路易斯·里尔德（Louis Reard）发明了比基尼泳装，灵感来自进行原子弹测试的比基尼岛。

美国设计师克莱尔·麦卡德尔创造出"宝宝装"，一种黑色羊毛平针面料制成的升级版香奈儿小黑裙，以应对成衣不够精确的尺寸和版型（见 325 页）。

巴伐利亚医生克劳斯·马丁滑雪时足部骨折，随后设计出了马丁靴。其新版本在 20 世纪 60 年代中期受到光头党成员的狂热追捧，并成为 20 世纪 80 年代英式街头风格的重要元素（见 346 页）。

1947 克里斯蒂安·迪奥发布首个时装系列并获得热烈反响。《时尚芭莎》的编辑卡梅尔·史诺将这一收腰廓形和伞裙的组合称为"新风貌"（见 150 页）。

勒内·格吕奥开始为迪奥绘制广告，受到图卢兹-洛特雷克海报的影响，其作品拥有突出的轮廓。

伊丽莎白公主穿着一件级满刺绣的诺曼·哈特内尔婚纱成婚，布料使用英国政府提供的大额配给券购买（见 228 页）。

1948 曾创立"国际最佳着装榜"的公关领域女性前辈埃莉诺·兰伯特（Eleanor Lambert）首次举办了"年度时尚派对"（The Party of the Year），来为纽约大都会博物馆时装馆筹集资金。现在这一派对被称为"纽约大都会艺术博物馆慈善舞会"，堪称时尚界的奥斯卡。

20世纪50年代

1950年代 奥黛丽·赫本在电影《龙凤配》和《甜姐儿》中的优雅仪态使得猫跟鞋流行开来。

1950 英国《图画邮报》（Picture Post）刊登了摄影记者伊芙·阿诺德所拍摄的一张哈莱姆区时装秀中黑人模特的照片。次年，阿诺德成为玛格南图片社的首位女性特约记者（见 22 页）。

二战后，意大利设计师中涌起了一股挑战巴黎时尚统治权的浪潮，其中的一位设计师罗贝托·卡普奇发布了处女作（见 98 页）。

阿希尔·马拉莫蒂博士创立麦丝玛拉，该品牌将其低调极简的风格延续至今，最具标志性的单品是其奢华的羊绒大衣（见 343 页）。

1952 以长夹克和背头为标志的"泰迪男孩"反叛文化开始在伦敦流行。

生于埃及的设计师加比·阿格依奥在巴黎创立了时装店蔻依（见 9 页）。

于贝尔·德·纪梵希创办同名时装店，此前他曾为雅克·法特、吕西安·勒隆和埃尔莎·夏帕瑞丽工作（见 215 页）。

1953 查尔斯·詹姆斯发布惊艳的"四叶草"礼服，一件由象牙白缎子、罗缎和黑色天鹅绒织成的曳地长裙（见 256 页）。

在电影《龙凤配》中，于贝尔·德·纪梵希为奥黛丽·赫本设计了自己的第一条戏服作品。此后，设计师和灵感女神的合作持续终生（见 215 页）。

1954 可可·香奈儿的高级时装店在经历了二战期间的关店后重新开张（见 110 页）。

1955 艾伦·金斯伯格（Allen Ginsberg）发表了备受争议的诗作"嚎叫"（Howl）。他是"垮掉的一代"的领军人物之一，并影响了全新的、反潮流的一群"披头族"。

詹姆斯·迪恩在电影《无因的反叛》中身穿李维斯牛仔裤、白色 T 恤和拉着拉链的飞行员夹克，充满活力的形象巩固了他的潮流偶像地位（见 139 页）。

克里斯蒂安·迪奥推出 A 字裙。

伊卡璐推出首款家用染发套装。

"香奈儿 2.55"手提包发布（见 110 页）。

电影《上帝创造女人》令女演员碧姬·芭铎蜚声全球，并成为一代性感偶像，时称"碧芭"（见 39 页）。

赫迪·雅曼爵士成为女王伊丽莎白二世的御用裁缝，并为这位英国君主确立了举世闻名的简洁鲜明而具有女性气息的着装风格（见 15 页）。

玛丽·奎恩特在伦敦切尔西区的国王大道开设了一家名为"集市"的时装店。1956 年起，她自己的设计也取得了巨大的成功（见 429 页）。

1955 前后 由于人工成本不断上升而富裕顾客不断减少，高级定制的生意开始缩水。时装店纷纷拓展成衣，高级香水及彩妆产品线以维持盈利。

1956 因碧姬·芭铎被拍到穿着方格图案版的比基尼，雅克·埃姆的比基尼作品一举成名（见 231 页）。

作为纪梵希香水的代言人，奥黛丽·赫本成为首个直接代表时尚品牌的女演员（见 215 页）。

格蕾丝·凯利被拍到用爱马仕包来遮挡孕肚，防止狗仔队偷拍；这种包后来被称为"凯利包"（见 234 页）。

1957 克里斯托巴尔·巴伦西亚加推出著名的"麻袋"连衣裙，其宽松舒适的廓形与当时最为流行的沙漏造型截然不同（见 31 页）。

德国摄影师赫尔穆特·牛顿开始为英国版《时尚》杂志工作（见 382 页）。

克里斯蒂安·迪奥去世。其继任者是 21 岁的伊夫·圣洛朗，其首个作品系列以著名的"空中飞人"为灵感，为品牌引入了更年轻的风格（见 456 页）。

1958 英国裁缝约翰·史蒂芬在伦敦卡纳比街开设自己的精品店，并引发了一场声势浩大的男装革命（见 489 页）。

为提升意大利时装设计知名度而建立的意大利国家时装商会（The National Chamber of Italian Fashion）在米兰举办首次展览。

1959 皮尔·卡丹成为首个签署成衣批量生产许可合同的时装设计师，并因此被巴黎时装联合会除名（见 99 页）。

莉莉·普利策设计的色彩缤纷、造型简洁的夏装"莉莉裙"一经问世即大获成功（见 428 页）。

20世纪60年代

1960 "现代主义"亚文化变得非常流行，与其同时风靡的还有超简洁的剪裁及欧式元素。

1961 英国设计师约翰·贝茨为电视剧《复仇者》设计了黑色皮革服装（见 46 页）。

美国第一夫人杰奎琳·肯尼迪任命美国本土设计师奥莱格·卡西尼为自己的专用设计师，以回应外界对其过于偏爱欧洲设计的批评。后者被誉为"时尚秘书"，其极简主义设计风格为肯尼迪夫妇经久不衰的魅力增光添彩（见 103 页）。

1962　伊夫·圣洛朗推出首个独立作品系列（见456 页）。

玛丽·奎恩特与美国连锁商店 J. C. 潘尼（J. C. Penney）合作推出联名系列（见429 页）。

《星期日泰晤士报》推出首期彩色增刊，封面人物简·诗琳普顿，由大卫·贝利拍摄（见28 及471 页）。

为促进美国时装事业的发展，美国时装设计师协会（The Council of Fashion Designers of America）成立。

1963　美国设计师杰弗里·比尼推出了个人女装品牌，专注于舒适便装（见51 页）

芭芭拉·胡兰尼奇推出"邮政精品店"，并在一年后创办了第一家比芭商店（见245 页）。

英国发型师维达尔·沙逊创造了波波头（见460 页）。

1964　安德烈·库雷热推出"太空时代"系列，其中包含金属配件和锐利的几何设计（见125 页）。

鲁迪·吉恩莱希推出"无感文胸"，这是第一个展现女性乳房自然形态的文胸（见209 页）。

1965　美国版《时尚》杂志主编黛安娜·弗里兰创造了"青年震荡"一词，以概括这场以伦敦卡纳比街为中心，趣味横生，活力四射并追求实惠的时尚运动（见552 页）。

1966　伊夫·圣洛朗推出价格更亲民的左岸系列（见456 页）。

琼·缪尔推出个人品牌，其中包含剪裁精致的褶皱针织连衣裙（见377 页）。

英国发型师伦纳德为崔姬打造了标志性的流浪儿短发，开启了后者的模特生涯（见308 页及528 页）。

伊夫·圣洛朗设计了一款名为"吸烟装"的女士无尾礼服（见456 页）。

黛安娜·弗里兰派芭芭拉·史翠珊前往巴黎拍摄最新的时装系列。这些由理查德·埃夫登拍摄的照片不仅出现在《时尚》杂志上，史翠珊更是成为该期的封面人物。像史翠珊这样的少数族裔美人登上《时尚》杂志封面，在当时的美国是革命性的。

1967　电影《雌雄大盗》（Bonnie and Clyde）中，20 世纪30 年代风格的戏服开启了一种更修长流畅的廓形。

1968　华伦天奴推出全白系列（见535 页）。

英国设计师劳拉·阿什莉开设自己的首家商店（见第24 页）。

卡尔文·克莱因创立个人品牌（见284 页）。

克里斯托巴尔·巴伦西亚加退出时尚界，并表示"真是猪狗般低贱的生活"（见31 页）。

皮尔·卡丹发明了一种名为"卡丹料"的花布。这种粘合织物可使衣物保持硬挺的形状，以表现其作品的太空时代感（见99 页）。

1969　首家 GAP 门店开张，将经典简洁的实用主义风格带给大众市场（见186 页）。

赞德拉·罗兹推出首个独立作品系列，随处可见的印花和飘逸的连衣裙后来成为她的标志（见438 页）。

在伦敦演唱会中，滚石乐队主唱米克·贾格尔穿着法特先生的"迷你衬衫"露面（见187 页）。

伍德斯托克音乐节被搬上大荧幕，"嬉皮"亚文化的飘逸长裙、纱布裙、老爹衬衫和发带均在其中有所展现。

汤米·纳特在伦敦萨维尔街开设自己的时装店（以振兴英国男装（见385 页）。

西莉亚·波特维尔和亨利·克拉克结婚，他们的着装是 20 世纪 70 年代富裕年轻人的缩影（见64 页和115 页）。

20世纪70年代

1970　可可·香奈儿去世（见110 页）。

比尔·布拉斯创立个人同名高端便装品牌，以实用而优雅的设计诠释美国精神（见67 页）。

日本设计师高田贤三在巴黎开设首家时装店，出售罩衫、束腰外衣、女式衬衫和裤装，其灵感来自日本传统造型（见277 页）。

日本面料设计师新井淳一与川久保玲及三宅一生开启长期合作（见19 页）。

保罗·史密斯在家乡英格兰诺丁汉开设了首家时装店（见479 页）。

奥西·克拉克和西莉亚·波特维尔推出著名的"漂浮雏菊"礼服大衣（见64 页及115 页）。

1971　T. 瑞克斯的《热恋》登上英国单曲排行榜首位。乐队成员蓬松的头发和卢勒克斯金属线缀亮片服装成为迷人摇滚风格的缩影（见187 页）。

米克·贾格尔在圣特罗佩与碧安卡·佩雷斯·莫雷纳·德马西亚斯结婚。新娘身穿白色伊夫·圣洛朗裙装，新郎身穿汤米·纳特设计的套装（见385 页）。

马尔科姆·麦克拉伦和维维安·韦斯特伍德在伦敦国王路上开设时装店"摇滚吧"

（见334 页）。

1972　黛安娜·冯·弗斯滕伯格推出 DVF 裹身裙，吊牌上写着："想像个女人，就穿连衣裙。"（见201 页）

大卫·鲍伊创造了另一个自我——基吉星团，身穿山本宽斋设计的金属紧身衣和纫缝塑料紧身衣（见79 页）。

莎拉·莫恩成为首个掌镜倍耐力年历的女性摄影师，也是首个在镜头中呈现裸露乳房的倍耐力摄影师（见367 页）。

莫罗·布拉赫尼克推出首个鞋履系列，该系列是为奥西·克拉克的作品所设计，其极具影响力的鞋履设计成为诸多设计师的不二之选（见65 页）。

1973　比芭在伦敦肯辛顿大街上开设了七层楼高的旗舰店，配有屋顶花园和彩虹餐厅（见245 页）。

因做出了"美国人对世界时尚最重要的贡献"，李维·施特劳斯被授予内曼·马库斯时尚奖（见494 页）。

1974　比尔·吉布和米索尼合作推出了一个非常成功的针织衫系列，充分发挥了两家公司的优势（见211 页和360 页）。

贝芙莉·约翰逊成为首个登上美国版《时尚》杂志封面的黑人模特（见263 页）。

1975　乔治·阿玛尼推出首个独立作品系列（见21 页）。

维维安·韦斯特伍德和马尔科姆·麦克拉伦推出的"剑桥强奸犯" T 恤引发巨大争议。韦斯特伍德后来说，"这是唯一一件令我感到后悔的事"（见334 页和561 页）。

西班牙连锁服装企业 ZARA 成立。便宜而时尚的服装使其大受欢迎。至2015 年，ZARA 已在 60 个国家拥有近 4000 家门店。

1976　伊夫·圣洛朗推出主题为"俄罗斯"的秋冬系列，灵感源自俄罗斯芭蕾舞剧，色彩鲜艳，图案奇特（见456 页）。

让·保罗·高缇耶推出首个作品系列；因其玩世不恭的风格，对中性及争议性设计的喜爱，他被称为巴黎时装界的"坏孩子"，其中就包括男士短裙（见208 页）。

失业的年轻人和学生群体聚集在伦敦切尔西国王路上的维维安·韦斯特伍德和马尔科姆·麦克拉伦精品店周围，朋克文化就此兴起（见450 页）。

1977　黛安·基顿（Diane Keaton）在电影《安妮·霍尔》中身着拉夫·劳伦中性风格服装，让男人味十足的裤子、夹克、帽子和领带在女装中流行起来（见303 页）。

赞德拉·罗兹朋克风格的"概念时尚"系列将朋克带入主流世界（见438 页）。

1978　缪西娅·普拉达继承了祖父的皮革公司（见 422 页）。

比尔·坎宁安在《纽约时报》上发表了第一套街拍作品，这后来成为了一个长期作品系列（见 132 页）。

1978 前后　卡尔文·克莱因推出品牌牛仔裤，此后又在 1982 推出内衣产品线并大获成功（见 284 页）。

20世纪80年代

20世纪80年代　随着"雅痞"的崛起，权力套装（power suit）和炫耀性消费变得流行。

1980　乔治·阿玛尼在电影《美国舞男》中为理查·基尔设计服装，其休闲西装因此闻名世界（见 21 页）。

埃里克·博格被任命为爱马仕女装系列设计师，在奢华之中注入新的现代气息（见 58 页）。

戴安娜·斯宾塞小姐与威尔士王子喜结连理；她的馅饼皮领、珍珠饰品和套装是 20 世纪 80 年代初上流阶层着装风格的缩影（见 148 页）。

"安特卫普六君子"是一群毕业于安特卫普皇家艺术学院的设计师，他们使比利时设计进入国际视野。

1981　电视连续剧《豪门恩怨》在美国播出，其中的服装皆出自李·米勒之手，将 20 世纪 80 年代奢华而强势的时尚风格体现得淋漓尽致（见 358 页）。

维维安·韦斯特伍德推出首个作品系列（见 561 页）。

设计师阿瑟丁·阿拉亚推出"身体"，一款胯部收束的紧身衣（见 11 页）。

戴安娜·斯宾塞女士与查尔斯王子成婚，身穿由大卫·伊曼纽尔和伊丽莎白·伊曼纽尔设计的塔夫绸礼服，带有 8 米长的饰珍珠拖尾（见 164 页）。

音乐录影带的推出使音乐与时尚的关系日益密切。

日本设计师川久保玲和山本耀司首次在巴黎亮相（见 272 页及 569 页）。

1982　意大利设计师埃利奥·菲奥鲁奇提出设计师牛仔的概念，并选择了适应女性曲线的剪裁（见 185 页）。

皮埃尔·巴尔曼去世（见 34 页）。

摄影师奥利维耶罗·托斯卡尼发起"多彩贝纳通"广告活动，其颇具争议的图片与该公司低调的毛衣及彩色针织衫产品形成鲜明对比（见 53 页）。

乔治男孩与自己的乐队"文化俱乐部"发行热门单曲《你真的想伤害我吗》。他的中性外表引发轰动，并成为 1980 年代俱乐部文化中的关键人物（见 80 页）。

1982 年前后　伦敦安缇娜美发沙龙的老板西蒙·福布斯发明了单纤维接发（见 193 页）。

1983　卡尔·拉格斐成为香奈儿的设计顾问（见 294 页）。

莫斯基诺推出首个作品系列，风格有趣，玩世不恭（见 372 页）。

1984　约翰·加利亚诺展示了他的毕业设计"奇装异服者"，并推出个人品牌（见 204 页）。

此前一年，霍斯顿将自己的品牌出售给诺顿·西蒙公司，并与零售连锁店 J. C. 潘尼达成授权协议，他因此被禁止继续设计自己的个人系列（见第 225 页）。

首届伦敦时装周举行。

1985　普拉达推出尼龙帆布包，在萧条的 90 年代，成为重要的身份象征（见 422 页）。

利·鲍厄里在伦敦创办同性恋俱乐部"禁忌（Taboo）"，后因夸张怪异的着装而为人所知（见 78 页）。

化妆品牌魅可（全称意为彩妆艺术之选）创立（见 519 页）。

1985 年前后　阿瑟丁·阿拉亚推出标志性的弹性连衣裙，成为 20 世纪 80 年代初至 90 年代初的标志性服装（见第 11 页）。

1986　美国嘻哈团体 Run DMC 发行单曲《我的阿迪达斯》，运动品牌摇身一变成为街头潮流现象（见 136 页）。

1987　法国设计师克里斯蒂安·拉克鲁瓦推出个人首个高级定制时装系列（见 292 页）。

意大利设计师埃尼奥·卡帕萨推出品牌民族服装，将对日本纯粹主义的理解与性感贴身的廓形结合起来（见 97 页）。

1987 年前后　马克·奥迪贝特联手杜邦推出单向及双向拉伸版本杜邦莱卡面料（见第 25 页）。

1988　苏济·门克斯成为《国际先驱论坛报》时尚编辑（见 353 页）。

艾滋病夺去了许多时尚界人士的生命，包括霍斯顿在内。

年仅 18 岁的娜奥米·坎贝尔登上法国版《时尚》杂志封面，成为该杂志的首位黑人封面女郎（见 95 页）。

模特公司"风暴"的老板莎拉·祖卡斯发掘了凯特·莫斯（见 374 页）。

史蒂文·迈泽尔将个人首秀献给意大利版《时尚》杂志，二者的合作延续了 26 年（见 352 页）。

1989　埃尔韦·莱热首次推出"弯腰裙"，裙体由众多紧绷的带子构成，使身体的轮廓得以凸显（见 304 页）。

20世纪90年代

1990　芭比·波朗推出首个口红系列，开创了不掩饰种族和年龄的先河（见 84 页）。

麦当娜在其"金发碧眼"世界巡演中穿着由让·保罗·高缇耶设计的著名锥形胸衣（见 208 页）。

柯伦·戴尔为凯特·莫斯拍摄的特写照片开创了一种全新的反超模少年感审美（见 137 页）。

为应对艾滋病危机，美国时装设计师协会发起"第七次出售"（7th on Sale）活动，这是一系列义卖活动，为各类艾滋病组织筹款 1100 万美元。

琳达·伊万格丽斯塔在《时尚》杂志上用玩笑的方式概括了超模时代："我们可不会为了每天不到 1 万美元的收入而醒来"（见 174 页）。

1991　摇滚乐队"涅槃"凭借专辑《别介意》获得主流社会的认可。主唱科特·柯本瘦骨嶙峋，身上穿着廉价商店里买来的衣服，外加一头油腻腻的头发，看起来邋里邋遢（见 118 页）。

克里斯蒂安·卢布坦创立同名鞋履品牌（见 322 页）。

1992　西蒙·威尔逊成为伦敦中央圣马丁艺术与设计学院时装设计硕士项目的课程主任。该项目的著名校友包括亚历山大·麦昆、斯特拉·麦卡特尼和克里斯托弗·凯恩。

英国电视喜剧《荒唐阿姨》（Absolutely Fabulous）对时尚界大肆嘲讽，风靡时尚圈的同时，也在全球获得了极高的收视率。

《名流》杂志时尚总监伊莎贝拉·布洛买下了亚历山大·麦昆的全套毕业设计（见 68 页）。

马克·雅各布斯在派瑞·埃利斯推出"垃圾"系列（见 118 页）。

1993　通过将聚酯纤维折叠、扭曲并进行热处理，三宅一生创造出标志性的褶皱面料（见 361 页）。

帕特里克·考克斯推出"崇拜者"软皮鞋，随即大获成功，并不断被模仿（见 127 页）。

1994　时尚编辑和零售商们联合起来，终结了 1993 年主导时尚界的"垃圾"文化和"流浪儿"形象。

模特伊曼推出专为黑人肤质设计的伊曼化妆品（见 247 页）。

默尔特·阿拉斯和马可斯·皮戈特相识，并组成时尚摄影团体（见 354 页）。

汤姆·福特晋升为古驰创意总监（见 195 页）。

唐娜·卡兰公司推出衍生品牌 DKNY（见 270 页）。

"都市美男"一词诞生（见 49 页）。

捷克模特伊娃·赫兹高娃（Eva Herzigova）出现在著名的神奇文胸广告"你好，男孩们"中。

1995　由道格拉斯·基弗斯（Douglas Keeves）执导的关于设计师艾萨克·米兹拉希的纪录片《拉链拉下来》票房大卖。

1996　贾斯珀·康兰为英国德本汉姆百货公司推出"贾斯珀·康兰之贾"系列（见 124 页）。

卡罗琳·贝赛特穿着一件由纳西索·罗德里格斯设计的简洁斜切紧身裙嫁给小约翰·肯尼迪（见 447 页）。

首届澳大利亚时装周举行。

1997　马克·雅各布斯被任命为路易·威登创意总监（见 253 页）。

斯特拉·麦卡特尼被蔻依任命为首席设计师（见 326 页）。

芬迪推出"法棍包"手提包（见 179 页）。

马里奥·特斯蒂诺以轻松的纪实风格为威尔士王妃戴安娜拍摄了照片。戴安娜于同年晚些时候去世（见 507 页）。

詹尼·范思哲在迈阿密的家中被谋杀，妹妹多纳泰拉接手了公司的设计工作（见 544 页）。

让·保罗·高缇耶说服退休发型师亚历山大为自己的高级定制时装秀进行了发型设计（见 13 页）。

1998　电视剧《欲望都市》试播集播出。其中出现了大量的奢侈品牌，这也使该剧的服装设计师帕特夏·菲尔德成为人们关注的焦点（见 184 页）。

巴西模特吉赛尔·邦辰（Gisele Bundchen）登上英国版《时尚》杂志封面，开启高个运动型模特的新时代。

维维安·韦斯特伍德推出平价系列——"益格鲁狂热"（见 561 页）。

俄罗斯版《时尚》杂志问世。

1999　比利时设计师德克·毕盖帕克创立首个"高级定制运动装"品牌（见 63 页）。

日本设计师魔法（Mana）推出 Moi-meme-Moitie（法语，意为"另一半的我"）品牌，以"哥特式洛丽塔"（Gothic Lolita）风格为特色。

21世纪前十年

2000　塞浦路斯设计师侯赛因·卡拉扬推出作品系列"文字之后（*After Words*）"，其中包括可以变形为连衣裙的家具（见 109 页）。

埃迪·苏莱曼成为迪奥男装设计总监（见 477 页）。

娜塔莉·马斯内创办线上杂志泼特女士，消费者可以直接购买编辑专题中的单品（见 347 页）。

线上零售商 ASOS 销售各类明星同款，并逐渐汇集各类时尚品牌，成为英国及美国最成功的时尚零售商之一。

国际期刊出版集团康泰纳仕和美国百货公司内曼·马库斯共同创立 Style.com（见 495 页）。

伊夫·圣洛朗"鸦片"香水广告中，模特苏菲·达尔（Sophie Dahl）全身赤裸，穿着高跟鞋、戴着首饰躺在地上。因具有过强的性暗示意味，其在英国的广告牌被撤下。

菲利普·特里西成为首个在巴黎时装周上进行展示的配饰设计师（见 522 页）。

2001　英国设计师克里斯托弗·贝利加入博柏利，通过对其标志性风衣进行改造，重振这一经典品牌（见 27 页）。

以色列设计师阿尔伯·艾尔巴茨成为浪凡的艺术总监，直到 2015 年卸任（见 161 页）。

2002　伊夫·圣洛朗最后一次推出作品系列，风格奢华，回顾了时尚生涯中的许多经典之作（见 456 页）。

理查德·埃夫登摄影展在纽约大都会艺术博物馆开幕（见 26 页）。

2004　海恩斯莫里斯（H&M）发布与卡尔·拉格斐合作的联名系列。这家瑞典连锁店后来与维果罗夫、伊莎贝尔·马朗、马丁·马吉拉及罗贝托·卡沃利先后推出联名系列（见 294、548、344 页和 345 页）。

2005　乔治·阿玛尼高级定制时装系列发布（见 21 页）。

蔻依的帕丁顿包上市，成为 21 世纪头十年的重要潮流单品之一。

纽约大都会艺术博物馆举办了一场主题展览，艾丽斯·阿普菲尔的古怪风格展现无遗（见 18 页）。

罗兰·穆雷推出标志性的银河礼服（见 375 页）。

摄影师斯科特·斯库曼创办他的街头风格博客"街拍"（见 469 页）。

2006　继韩国、中国台湾、日本、希腊和中国大陆版本之后，印度版《时尚》杂志的问世，是时尚国际化的又一例证（见 381 页）。

英国设计师克里斯托弗·凯恩推出个人品牌（见 269 页）。

电影《穿普拉达的恶魔》根据前《时尚》杂志助理撰写的同名小说改编，讲述了其为一家时尚杂志主编工作的故事。该片已在全球上映，总票房超过 3.25 亿美元。

2007　模特兼演员伊丽莎白·赫尔利身穿由印度设计师塔希·塔希里安尼（Tarun Tahiliani）设计的粉色纱丽，与商人阿伦·纳亚尔（Arun Nayar）结婚。

凯特·莫斯与高街连锁店 Topshop 推出联名系列，成为过去十年中众多与高街品牌合作过的名人之一。该合作持续四年，2014 年，二者再度合作（见 517 页）。

帕特·麦格拉思被《时尚》杂志评选为"全球最具影响力的化妆师"（见 331 页）。

2008　华伦天奴最后一次推出高级时装作品系列。时装秀结尾，所有模特身穿标志性的红色拖地长裙行走（见 535 页）。

尤塞恩·博尔特（Usain Bolt）穿着彪马定制黄金运动鞋在北京奥运会上获得百米短跑冠军。

阿瑟丁·阿拉亚被授予法国荣誉军团勋章。在阔别许久之后，他带着巴黎的高级时装系列重返时尚界（见 11 页）。

菲比·菲洛被任命为思琳创意总监（见 409 页）。

维多利亚·贝克汉姆推出个人品牌，因其简洁而凸显曲线的廓形赢得广泛赞誉（见 50 页）。

克里斯托弗·凯恩 2009 春夏系列在泼特女士网站上架，24 小时内即售罄（见 269 页）。

2009 年　纪录片《9 月号》展示了美国版《时尚》杂志的创刊过程，取得巨大成功的同时，也使令人敬畏的主编安娜·温图尔成为时尚界最具影响力的人物之一（见 566 页）。

第一夫人米歇尔·奥巴马登上美国版《时尚》杂志封面。

在马克·雅各布斯的纽约时装秀上，博主"布莱恩男孩"（Bryan Boy）位列首排，这表明数字推广和社交媒体对于时装业及时尚杂志的未来将发挥至关重要的作用。

21世纪10年代

21 世纪
10 年代　在其秋冬系列的展示中，荷兰设计师组合维果罗夫将模特克里斯滕·麦克梅纳置于传送带上，逐层脱去其多达 23 层的衣服（见 548 页）。

嘎嘎小姐在音乐录影带大奖上穿了一件由弗兰克·费尔南德斯设计，由生牛肉制成的裙子（见 293 页）。

2011　凯瑟琳·米德尔顿身穿一件由亚历山大·麦昆品牌创意总监莎拉·伯顿设计的礼服，在伦敦威斯敏斯特教堂与威廉王子成婚；腰部纤细，臀部采用衬垫设计，并使用手工剪裁的英式尚蒂伊花边进行装饰（见 92 页）。

"亚历山大·麦昆：野性之美"主题展览在纽约大都会艺术博物馆开幕。因需求火爆，快闭幕的几周总是通宵开放（见 336 页）。

叙利亚的政治起义导致了教育机构罩袍禁令的废除。

博柏利 2012 春夏系列引入直播形式，首次实现与客户的实时互动（见 27 页）。

2012　斯特拉·麦卡特尼与阿迪达斯合作完成了伦敦奥运会英国队队服的设计（见 326 页）。

杜嘉班纳在西西里岛陶尔米纳举办首场高级定制时装秀（见 152 页）。

雷夫·西蒙斯取代约翰·加利亚诺成为克里斯蒂安·迪奥的创意总监（见 473 页）。

2013　·孟加拉国 8 层高的拉纳广场工厂发生倒塌。这家工厂为众多高街时装零售商供货，灾难使得"快时尚"的全球模式及工人的工作条件重新受到关注。

2014　纪录片《迪奥与我》（Dior and I）使人们得以窥见这家备受尊敬的时装工作室的内部。同年，设计师雷夫·西蒙斯推出首个高级定制系列，后于次年辞职（见 473 页）。

2015　约翰·加利亚诺推出首个高级时装系列（在马丁·马吉拉品牌麾下）。

2015　在善待动物组织（PETA）曝光了鳄鱼皮铂金包的制作过程后，简·伯金要求爱马仕对该款手提包进行重新命名。

《中国：镜花水月》（China: Through the Looking Glass）成为纽约大都会艺术博物馆有史以来最受欢迎的展览，售出门票超过 67 万张。

注释

1 海德·阿克曼于婴儿时被一对法国夫妇收养，他的养父是一名地图绘制员。阿克曼幼时随父亲先后在阿尔及利亚、乍得、埃塞俄比亚和伊朗生活过，12岁时全家定居荷兰。

2 此处原文为"Lone Star"，是得克萨斯州的别名。1836年，得克萨斯共和国自墨西哥独立出来，后于1845年经议会决议合并加入美国，成为其一州。由于独立期间其国旗上有一颗星，因此又名孤星共和国。

3 《伊诺克·阿登》（Enoch Arden）作于1864年，是丁尼生最著名的叙事长诗之一。

4 芭蕾舞剧《天方夜谭》由俄罗斯著名芭蕾编舞大师米哈伊尔·福金（Michel Fokine）根据作曲家里姆斯基-科尔萨科夫（Rimsky-Korsakov）的交响乐组曲《天方夜谭》创编而成，1910年首演于巴黎。

5 未来主义（Futurism），20世纪初的一场短暂的艺术运动。该运动的目标是摒弃传统，打破艺术旧秩序，在文化和社会领域开启一个提倡改变、原创和创新的新时代。在时尚方面，贾科莫·巴拉写了《反中性服装：未来主义宣言》（Anti-Neutral Clothing: Futurist Manifesto）。

6 另一种说法是弗朗茨在巴黎为妻子买鞋时，记不清妻子的鞋码，于是买下了该款式的所有尺码。

7 1980年至1989年在意大利出版的一本先锋杂志，由传奇时尚编辑安娜·皮亚姬（Anna Piaggi）创办。该杂志首度完全以插画形式作为杂志配图，在时尚杂志界中掀起一股插画浪潮。

8 吉吉（Gigi），法国作家茜多妮·柯莱特的小说《吉吉》的女主人公。该小说由美国百老汇改编为舞台剧《金粉世界》，并于1952年巡演，主演为奥黛丽·赫本。后被改编为电影并获奥斯卡金像奖最佳影片。

9 "实用"计划是第二次世界大战期间英国引入的一项配给制。为了应对战时紧缩导致的服装材料和劳动力短缺，贸易委员会赞助了一系列"实用服装"的制作，遵守了有关材料和劳动力数量的严格规定。

10 "孔雀革命（Peacock Revolution）"的口号在上世纪60年代由时装设计师哈代·艾米斯提出，这被视为启动新男人衣装风尚的重大事件。

11 "完美风暴（perfect storm）"，出自2012年苏济·门克斯发表的一篇题为《人人皆对时尚混乱负有责任》（Everyone Is Guilty for the Fashion Muddle）的社论。

12 切尔西，伦敦自治城市，为文艺界人士聚居地。

13 "极客时尚"指的是在2000年代中期兴起的非主流时尚文化，年轻人刻意采用"极客"风格的时装，如超大的黑框眼镜。

14 英国皇家赛马会（Royal Ascot）比赛的第3天，即"金杯日"。

索引

致谢

Authors: Carmel Allen, Tim Cooke, Laura Gardner, Beth Hancock, Rebekah Hay-Brown, Hettie Judah, Sebastian Kaufmann, Caroline Kinneberg, Natasha Kraal, Fiona McAuslan, Alice Mackrell, Richard Martin, Melanie Rickey, Judith Watt and Melissa Mostyn.

The publishers would particularly like to thank Suzy Menkes for her invaluable advice and also Katell le Bourhis, Frances Collecott-Doe, Dennis Freedman, Robin Healy, Peter Hope-Lumley, Isabella Kullman, Jean Matthew, Dr Lesley Miller, Alice Rawsthorn, Aileen Ribeiro, Julian Robinson, Yumiko Uegaki, Jonathan Wolford for their advice. And Lorraine Mead, Lisa Diaz and Don Osterweil for their assistance.

The publishers wish to thank Mats Gustafson for his jacket illustration.

Photographic Acknowledgements

Photograph James Abbe, © Kathryn Abbe: 4; Photograph Randall Mesden, Courtesy Joseph Abboud: 5; © Acne: 261; © Actual Reality Pictures/The Kobal Collection: 566; Photograph Eric Adjani, Sygma/JetSet: 13; © Lorenzo Agius: 535; Photograph Miles Aldridge, Courtesy Lawrence Steele: 486; Photograph Simon Archer: 113; Photograph © Brian Aris, Courtesy Boy George: 80; Courtesy Giorgio Armani: 21; © Eve Arnold/ Magnum Photos: 22, 300; Photograph Clive Arrowsmith, Courtesy Zandra Rhodes: 438; Museo di Arte Moderna e Contemporanea di Trento e Roverto: 175; Courtesy Laura Ashley: 24; Associated Press Ltd: 234; © 1978 Richard Avedon. All rights reserved: 26; Photograph Enrique Badulescu: 44; © David Bailey: 28; Courtesy Balenciaga Archives, Paris: 157; Courtesy Bally: 33; © Gian Paolo Barbieri: 38; © Jeff Bark: 18; Courtesy Fabien Baron: 41; Courtesy Slim Barrett: 42; © Michael Barrett: 378; Courtesy Gallery Bartsch & Chariau: 17, 264, 280; © Lillian Bassman: 45, 397; Photograph Peter Beard, Courtesy Vogue, © 1964 Condé Nast Publications, Inc: 426; Photograph Cecil Beaton, Courtesy Sotheby's London: 48, 73, 155, 189, 205, 368, 371, 465, 523; Photograph Cecil Beaton, Courtesy Vogue, © 1952 Condé Nast Publications, Inc: 100; Courtesy Marion de Beaupré, Paris: 452; Courtesy Victoria Beckham: 50; Photograph Rebecca Bell, Courtesy Jonathan Saunders: 461; Photograph Bellini, Courtesy Christian Dior: 150; Photograph Gilles Bensimon/Elle NY: 362; Photograph Gilles Bensimon/SCOOP Elle UK: 392; © Harry Benson: 262; © François Berthoud: 60; © Bettmann/Corbis: 43, 462; Courtesy Biagiotti-Cigna, Guidonia/photo Giuseppe Schiavinotto, Rome: 32; Bibliothèque National de France: 105, 418; Bildarchiv Peter W. Engelmeier, Munich: 39, 521; © Billy Nava Archive: 537; Birks Couture Collection, Camrax Inc: 94, 414; Courtesy Manolo Blahnik: 65; Courtesy Bill Blass Ltd. Archives: 67; © Estate of Erwin Blumenfeld: 69; Photograph Jacques Boulay/Musée des Arts de la Mode, Paris: 551; Photograph Guy Bourdin/ © Samuel Bourdin: 75, 267; Courtesy Bourjois: 76; Photograph Brian Duffy: 64; © Nick Briggs, 1998: 387; Courtesy Brooks Brothers: 83; Photograph Kelvin Bruce/ Nunn Syndication Ltd: 148; Courtesy Burberry: 90; Camera Press Ltd, London: 228; Courtesy Carven: 515; Courtesy Oleg Cassini: 103; Courtesy Cerruti: 108; © Dave Chancellor/Alpha, London: 305; Photograph Walter Chin, reproduced from Bobbi Brown Beauty – The Ultimate Beauty Resource by Bobbi Brown & Annemarie Iverson (Ebury Press, 1997): 84; Photograph Walter Chin, Courtesy Gap: 187; Courtesy Chloé: 9, 326; Christie's Images: 295; Photograph Julien Claessens & Thomas Deschamps, model Marte Mei van Hasster, Courtesy Theyskens' Theory: 508; Photograph John Claridge: 539; Photograph Henry Clarke, Courtesy Vogue Paris: 74, 116; Photograph William Claxton: 209; Photograph Clifford Coffin. Courtesy Vogue, © 1949 Condé Nast Publications, Inc: 121; Photograph Clifford Coffin, Courtesy Vogue, © 1947 Condé Nast Publications, Inc: 207; Courtesy Colette: 310; Photograph Michel Comte, Courtesy Dolce & Gabbana: 152; © Condé Nast Archive/Corbis: 10, 553; © Richard Corkery/NY Daily News Archive/Getty Images: 545; Photograph Bill Cunningham, Courtesy Vogue. Copyright © 1972 Condé Nast Publications, Inc: 7; Photograph Mark J. Curtis: 322; Photograph Louise Dahl-Wolfe, Courtesy Staley- Wise Gallery, New York: 134; Photograph Darzacq, Courtesy agnès b: 525; © Kevin Davies: 68, 522; © Corinne Day: 137; © Pierre Debusschere: 473; © Jean-Philippe Delhomme: 141; © Patrick Demarchelier/Courtesy Harper's Bazaar: 144; Courtesy Parfums Christian Dior: 221; Courtesy Adolfo Dominguez: 153; © Julio Donoso/Sygma /Corbis: 204; Photograph Nick Dorey, model Erjona Ala, Courtesy Preen: 511; Raoul Dufy, © Bianchini-Férier (Musée Historique des Tissus): 159; © Arthur Elgort: 11, 35, 114, 247; Photograph Arthur Elgort, Courtesy Oscar de la Renta: 435; Photograph Sean Ellis, hair Jimo Salako, make-up Eli Wakamatasu, model Camellia: 163; Photograph Sean Ellis, hair Jimo Salako, make-up Eli Wakamatasu, stylist Isabella Blow, model Jodie Kidd: 329; Photograph Sean Ellis, hair Jimo Salako, make-up Eli Wakamatasu, model Harley: 376; Photograph Sean Ellis, hair Jimmy Paul, make-up Eli Wakamatasu: 506; Daniel d'Errico/Women's Wear Daily: 448; Private Collection, Italy: 168; Courtesy Escada: 372; Photograph Jerome Esch, Courtesy Fendi: 179; Courtesy Etro: 170; © Joe Eula: 173; Photograph Elisabeth Eylieu/ Musée International de la Chaussure de Romans, France: 413; The Museum at F.I.T. model: 219, 256, 313, 340, 350, 325, 436; Photograph G.M. Fadigati: 468; Museo Salvatore Ferragamo: 181; Photograph Fabrizio Ferri, Courtesy Bulgari: 89; Photograph Fabrizio Ferri, Courtesy Moschino: 372; © Robbie Fimmano: 433; Joel Finler Collection: 249; Courtesy Peter Pilotto/First View: 412; © Peter Foley/epa/Corbis: 253; Photograph Rhys Frampton, Courtesy Matthew Williamson, models Sarah- Ann Macklin and Poppy Delevingne: 563; Photograph Jill Furmanovsky: 188; © Jon Furniss/WireImage: 375; Photograph Joël Garnier: 408; Photograph Annick Geenen: 81; Getty Images Limited: 15, 429, 564; The J. Paul Getty Museum, Malibu: 16; Courtesy Tom Gilbey: 214; © Givenchy: 215; Photograph Nathaniel Goldberg, Paris: 97; Photograph Nan Goldin: 288; Image © 1998 The Archives of Milton H. Greene, LLC. All rights reserved. # 541-997 4970 www.archivesmhg.com: 384; Courtesy Gucci: 222; Courtesy Annie Guedras: 119; © Mats Gustafson/Art + Commerce: 224; © Jeff Hahn: 265; Courtesy Hamiltons Photographers Ltd: 315, 318, 197, 398, 492, 552, 565; Bob Handelman, Courtesy Central Saint Martins: 399; © Pamela Hanson: 364; illustration by Pierre Hardy, Courtesy of the designer: 227; © Richard Haughton: 491; Photograph Michael E. Heeg, Munich, Courtesy Adidas: 136; Photograph Terry Andrew Herdin: 497; Photograph Ken Heyman: 558; © 1963 by Hiro. All rights reserved: 238; Courtesy Yoshiki Hishinuma: 239; Photograph Horst: 126, 261; Photograph Horst/Courtesy Staley-Wise Gallery, New York: 241; Photograph by Horst, Courtesy Vogue, © 1961 Condé Nast Publications, Inc: 302; Photograph by Horst, Courtesy Vogue, © 1946 Condé Nast Publications, Inc: 394; Photograph Horst/ Courtesy Staley-Wise Gallery, New York: 410; Photograph Horvat/Courtesy Staley-Wise Gallery, New York: 242; Photograph Rainer Hosch, model Heather Payne, hair Christaan, make-up Linda, published in i-D magazine, Jan 1998: 485; © Olivier Hostlet/Corbis: 294; Courtesy House of Worth, London/Bridgeman Art Library: 396; Courtesy Margaret Howell: 243; Courtesy Barbara Hulanicki: 245; Illustrated London News Picture Library/Tatler Magazine: 111; Photograph Inez and Vinoodh: 249, 513; Courtesy Inez and Vinoodh/A+C Anthology: 304; Photograph Dominique Isserman/Maud Frizon for Ombeline: 200; Tim Jenkins/Women's Wear Daily: 29; © Gerald Jenkins: 149; Courtesy Norma Kamali: 268; Courtesy Christopher Kane: 269; Photograph Art Kane, Courtesy Vogue, © 1962 Condé Nast Publications, Inc: 276; Courtesy Donna Karan: 270; Courtesy Stéphane Kélian: 273; Photograph Kelly Klein: 177; © Christoph Kicherer: 509; Bill King Photographs, Inc: 186, 510; Courtesy Nicholas Kirkwood: 282; © 1997 Calvin Klein Cosmetic Corporation/cKbe TM owned by CKTT: 374; Photograph Steven Klein, Courtesy Frank magazine: 445; © William Klein: 125, 191, 203, 274, 285, 401, 504; Photograph Peter Knapp: 277, 415; © Nick Knight: 78; Photograph Nick Knight, art director Alexander McQueen: 286; Photograph Nick Knight, stylist Simon Foxton: 494; The Kobal Collection: 323, 389; Photograph F. Kollar © Ministère de la Culture, France: 365; © Jon Kopaloff/FilmMagic: 293; Courtesy Krizia, Milan: 341; © Kublin, all rights reserved. Balenciaga Archives, Paris: 31; Kunsthistorisches Museum, Vienna: 567; Photograph Kazumi Kurigami: 361; Photograph Christophe Kutner: 311; Photograph David LaChapelle (Elle UK), set design Kristen Vallow, hair Jorge Serio, make-up Ellie Wakamatasu, styling Alice Massey: 257; Photograph David LaChapelle (Stern Galliano Story), set design Kristen Vallow, hair Greg Everingham at Carole Agency, make-up Charlotte Willer at Carole Agency, wardrobe Franck Chevalier at Smashbox: 290; © Brigitte Lacombe: 422; Courtesy Lacoste: 291; Photograph Sylvie Lancrenon, Courtesy Louis Féraud: 180; Courtesy Lanvin: 299; Photograph Gunnar Larsen, Courtesy Galerie Dominique Weitz: 430; Laspata/Decaro Studio, Courtesy Elite, New York: 174; Photograph Barry Lategan: 308; Courtesy Laura Biagiotti: 62; Photograph Dan and Corina Lecca, Courtesy Thom Browne: 85; Photograph Thierry Ledé: 122; Photograph Erica Lennard, model Lise Ryall: 162; © Alexander Liberman: 110, 317; The Library of Congress, Prints & Photographs Division, Toni Frissell Collection: 199; Peter Lindbergh, Courtesy Harper's Bazaar: 206; Peter Lindbergh, Courtesy Comme des Garçons: 272; Photograph Peter Lindbergh: 319; Courtesy Agnes Lloyd- Platt/Ally Capellino: 320; Courtesy Loewe: 321; Lisa Lyon, © 1984 The Estate of Robert Mapplethorpe: 86; Courtesy M.A.C: 519; Nick Machalaba/Women's Wear Daily: 480; Photograph Andrew Macpherson: 131; Photograph Marcio Madeira: 259; Photograph © Erik Madigan Heck: 6, 145, 271; Photograph Gered Mankowitz © Bowstir Ltd.1998: 233; Photograph Markus & Indrani, art direction GK Reid: 223; Mary Evans Picture Library: 154, 212; Photograph Mitsuhiro Matsuda, 1996 S/S Madame Nicole ad campaign: 348; Photograph Mark Mattock: 359; Courtesy Max Factor: 176; Photograph Eamonn J. McCabe/SCOOP Elle UK: 493; © Craig McDean/Art + Commerce: 391, 498; © Craig McDean: 328, 476, 484; © Tony McGee, London: 252; Photograph Niall McInerney: 390;

Photograph Niall McInerney, Courtesy Ghost: 459; Courtesy Malcolm McLaren: 334; © Frances McLaughlin-Gill, New York: 61, 96, 147, 220, 335, 471; © Alasdair McLellan/art partner, model Rosie Tapner: 517; © Steven Meisel/Art + Commerce, art direction Alber Elbaz & Ronnie Cooke Newhouse, models Raquel Zimmerman & Karen Elson, Courtesy Lanvin: 161; © Steven Meisel/Art + Commerce: 165, 213, 352; © Steven Meisel/Art + Commerce, Courtesy MaxMara: 343; Photograph Mert & Marcus, styist Katie Grand for LOVE magazine, Courtesy Katie Grand: 218; © Mert & Marcus/ art partner: 354; © Sheila Metzner: 488; Photograph Baron de Meyer: 20; Photograph by Baron de Meyer, Acknowledgements 356; Photograph by Baron de Meyer. Courtesy Vogue: 432, 502; © Duane Michals, New York: 225; © Lee Miller Archives: 88, 357; Courtesy Nolan Miller: 358; Photograph Eddy Ming, Courtesy Akira Isogawa: 251; © Ministère de la Culture, France/AAJHL: 128; Mirror Syndication International: 164, 337, 450; Musée de la Mode et du Textile/UFAC: 156; Photograph Jean- Baptiste Mondino, Courtesy Walter Van Beirendonck: 52; Photograph David Montgomery, Courtesy Vidal Sassoon: 460; Photograph Sarah Moon: 77, 367; Chris Moore: 14, 46, 117, 142, 143, 160, 236, 278, 301, 496, 529, 559; © Christopher Moore Limited (trading as Catwalking) 2013: 109, 210, 344, 385, 411, 427; Courtesy Antonio Berardi/Chris Moore: 56; Courtesy Robert Lee Morris: 370; © Jon Mortimer: 279; Illustration Rebecca Moses, creative direction Deborah Moses, animation & design Detour Design, New York: 373; Courtesy Thierry Mugler: 377; Photograph Ugo Mulas, Courtesy Mila Schön: 467; © Joan Munkacsi, Courtesy Howard Greenberg, NY: 380; Musée de la Mode et du Textile/UFAC: 151, 312, 407; The Museum of Costume and Fashion Research Centre, Bath: 434; The Museum of Modern Art, New York. Gift of the Photographer. Copy print: 487; Courtesy NARS: 381; Courtesy National Portrait Gallery, London: 562; Courtesy Net-a-Porter: 337; © Helmut Newton/Maconochie Photography: 383; Photograph Helmut Newton, Courtesy Wolford: 395; Photograph Fiorenzo Niccoli, Courtesy Roberto Capucci: 98; Courtesy Nike: 287; Courtesy Morgan O'Donovan, Courtesy Erdem: 166; © Heathcliff O'Malley/ Rex Features: 92; Courtesy L'Officiel: 57, 104, 230, 254, 503; Photograph Perry Ogden: 123; Photograph Kazuo Oishi, Courtesy Gianfranco Ferre: 182; Bill Orchard/Rex Features: 79; © Mike Owen: 193; PA News, London: 226; Photograph Dick Page: 393; Photograph by Kourken Pakchanian, Courtesy Vogue, © 1973 Condé Nast Publications, Inc: 202; Photograph by Kourken Pakchanian, Courtesy Vogue, © 1975 Condé Nast Publications, Inc: 283; Courtesy Jean Patou: 400; Photograph Irving Penn, Courtesy Vogue © 1950 (renewed 1978) by Condé Nast Publications: 190; Photograph by Irving Penn, Courtesy Vogue, © 1950 (renewed 1978) Condé Nast Publications, Inc: 403; © Elsa Peretti 1989. Photography by Hiro: 404; Courtesy Gladys Perint Palmer: 405; Photofest, New York: 8, 36, 139, 229, 424; Photograph PICTO: 178; Photograph George Platt Lynes. Courtesy Vogue. Copyright © 1947 by the Condé Nast Publications, Inc: 417; © Alex Prager: 328; Courtesy Myrene de Prémonville: 423; © Richard Press/First Thought Films: 132; Courtesy Lilly Pulitzer: 428; Photograph Karen Radkai, Courtesy Vogue, © 1959 Condé Nast Publications, Inc: 524; Photograph by Karen Radkai. Courtesy Vogue. Copyright © 1958 by the Condé Nast Publications, Inc: 543; Photograph by John Rawlings, Courtesy Vogue, © 1947 Condé Nast Publications, Inc: 474; Photograph John Rawlings, Courtesy Vogue, © 1945 Condé Nast Publications, Inc: 534; Rayne Archives: 431; Courtesy Red Rooster PR: 232; Retna Pictures Limited: 118; Rex Features: 47; © Buzz Foto/Rex Features: 49; Rex Features: 184; Rex Features/SIPA: 386; Rheinisches

Bildarchiv, Cologne: 342; Photograph Terry Richardson, Courtesy The Katy Barker Agency: 289; © Terry Richardson/art partner, model Lindsey Wixon, Courtesy Opening Ceremony: 307; © Terry Richardson/art partner: 441; Photograph Philip Riches, model Kristen McMenamy, Courtesy Viktor & Rolf: 548; Art Rickerby/Katz Pictures Ltd: 275; Courtesy Paolo Rinaldi, Milan: 12; © Herb Ritts, Courtesy Fahey/Klein Gallery, Los Angeles: 95, 442; © Michael Roberts/Maconochie Photography: 171, 443; Courtesy Rochas: 446; Tim Rooke/Rex Features: 129; Courtesy Adel Rootstein: 528; Photograph François Rotger, Courtesy Patrick Cox: 127; © Paolo Roversi, Courtesy Alberta Ferretti: 183; Photograph Paolo Roversi (i-D magazine, May 1998), stylist Edward Enninful, makeup Pat McGrath for Aveda: 331; © Paolo Roversi, Courtesy Giorgio Armani: 333; Photograph Paolo Roversi, Courtesy Marion de Beaupré, Paris: 569; Photograph by Rubartelli. Courtesy Vogue. Copyright © 1968 by the Condé Nast Publications, Inc: 458; Courtesy Helena Rubinstein: 454; Courtesy Sonia Rykiel: 455; Photograph Satoshi Saikusa, Courtesy Masaki Matsushima: 349; Photograph Satoshi Saikusa, Courtesy UK Harper's & Queen: 363; The Metropolitan Museum of Art/Art Resource/Scala, Florence: 570; © Francesco Scavullo: 102, 146, 201, 284, 463, 527; Photograph Francesco Scavullo, Courtesy Vogue, © 1982 Condé Nast Publications, Inc: 330; Photograph Norbert Schoerner, Courtesy Lionel Bouard: 516; © Scott Schuman: 469; SCOOP Paris Match /Garofalo: 169; © Fred Seidman: 246; Courtesy Shiseido: 324; Courtesy SHOWstudio: 353, 470; Courtesy Yoshiki Hishinuma: © Estate of Jeanloup Sieff: 237; © Estate of Jeanloup Sieff: 456, 472; Photograph David Sims, Courtesy Isabel Marant: 334; Photograph David Sims, model Angela Lindvall, Courtesy Jil Sander: 457; © David Sims/art partner: 475; Photograph Victor Skrebneski: 439, 557; Photograph Hedi Slimane, Courtesy Yves Saint Laurent: 477; Photograph Carter Smith, Courtesy The Katy Barker Agency: 447; Courtesy of Paul Smith: 479; © Snowdon: 482; Solo Syndication Ltd: 489; Photograph Howard Sooley, Courtesy Georgina von Etzdorf: 172; Photograph Howard Sooley: 351; © Mario Sorrenti/art partner, model Lara Stone: 483; Courtesy Spectator Sports Ltd: 258; © Patrice Stable, Courtesy Jean Paul Gaultier, model Hannelore Knuts: 208; Photograph Edward Steichen, Courtesy Vogue, © 1927 Condé Nast Publications, Inc: 112; Photograph Edward Steichen, Courtesy Vogue, © 1936 Condé Nast Publications, Inc: 133; © Bert Stern: 490; Photograph Ronald Stoops: 345, 540; Photograph Ronald Stoops, Courtesy Iris van Herpen: 235; Photograph Tim Stoops, Courtesy Royal Academy of Fine Arts, Antwerp: 453; Photograph Studio Pym, Courtesy Dosa: 281; Photograph John Sturrock, Courtesy Central Saint Martins: 107; Courtesy Style.com: 495; Photograph John Swanell, Courtesy Butler & Wilson: 93; Photograph Yoshi Takata, Courtesy Pierre Cardin: 99; Photograph Juergen Teller, Courtesy Z Photographic: 298, 505; © Juergen Teller, model Daria Werbowy, Courtesy Céline: 409; © Mario Testino/art partner: 27; Photograph Mario Testino (Visionaire 'Chic', Sept 1997), fashion editor Carine Roitfeld, hair Marc Lopez, make-up Tom Pecheux, models Linda Evangelista & Shalom Harlow: 58; Photograph Mario Testino, fashion editor Carine Roitfeld, hair Marc Lopez, make-up Linda Cantello, models Georgina Grenville & Ludovico Benazzo: 194; Photograph Mario Testino (Harper's & Queen March 1998), fashion editor Hamish Bowles, hair Sam McKnight, make-up Leslie Chilkes: 266; Photograph Mario Testino, model Marie Sophie: 292; Photograph Mario Testino, stylists Carine Roitfeld & Patrick Kinmonth, hair Marc Lopez, make-up Tom Pecheux: 360; Photograph Mario Testino (Harper's Bazaar, March 1994), fashion editor Tonne

Goodman, hair Orlando Pita, make-up Kevyn Aucoin, model Shalom Harlow: 416; Photograph Mario Testino (French Glamour, May 1994), fashion editor Carine Roitfeld, hair Marc Lopez, make-up Tom Pecheux, model Nadja Auermann: 507; Photograph Mario Testino, fashion editor Lori Goldstein, hair Orlando Pita, make-up Laura Mercier, model Madonna: 545; Photograph Mario Testino, British Vogue, Sept 1993, fashion editor Jayne Pickering, hair Marc Lopez, make-up Leslie Chilkes, model Christy Turlington: 561; Photograph Ian Thomas: 66; Tiffany & Co Archives, all rights reserved: 512; Photograph Louis Tirilly, © CARTIER: 101; Photograph Yoshie Tominaga, Courtesy Undercover: 500; Photograph Oliviero Toscani, Courtesy Vogue, © 1974 Condé Nast Publications, Inc: 91; Photograph Oliviero Toscani, Courtesy Fiorucci: 185; Photograph Tessa Traeger: 124; illustration Hélène Tran, Courtesy of UK Harper's Bazaar/ Harpers & Queen: 520; Photograph Deborah Turbeville, Courtesy Vogue, © 1975 Condé Nast Publications, Inc: 51; Photograph Deborah Turbeville, Courtesy Vogue, © 1975 Condé Nast Publications, Inc: 70; © Deborah Turbeville, Courtesy Marek & Associates Inc: 526; Photograph Tyen, Courtesy Marc Audibet: 25; Courtesy Shu Uemura: 530; Courtesy Patricia Underwood: 531; Courtesy Ungaro: 532; Courtesy United Colours of Benetton: 53; Photograph Ellen von Unwerth: 466; Ellen von Unwerth: 533; Photograph Javier Vallhonrat, Courtesy Jesús del Pozo: 421; Photograph Javier Vallhonrat, Courtesy Sybilla: 499; Photograph Javier Vallhonrat: 536; Courtesy Van Cleef & Arpels: 538; Photograph Gus Van Sant: 388; Victoria & Albert Picture Library: 23; V&A Picture Library: 54, 106, 120, 198, 216, 518; Victoria & Albert Museum, London/The Bridgeman Art Library: 30; illustration Tony Viramontes, Courtesy Valentino Couture / Dean Rhys Morgan Works on Paper: 550; Photograph Mariano Vivanco, Courtesy Nicola Formichetti: 195; Courtesy Vogue Paris, 1949: 34; British Vogue/Condé Nast Publications Ltd: 40, 115, 211, 217, 314, 332, 355, 369, 406, 419, 420, 444, 449, 478, 554; Courtesy Vogue: 382; Courtesy Vogue Paris, 1934: 306; Courtesy Vogue Paris, 1935: 451; Courtesy Vogue, © 1933 Condé Nast Publications, Inc: 167; Courtesy Vogue, © 1935 Condé Nast Publications, Inc: 130; Courtesy Vogue, © 1937 Condé Nast Publications, Inc: 135; Courtesy Vogue, © 1938 Condé Nast Publications, Inc: 55; Courtesy Vogue, © 1945 Condé Nast Publications, Inc: 71; Courtesy Vogue Paris, 1972: 541; Courtesy Vogue Paris, 1935: 546; Courtesy Vogue Paris, 1970: 547; Courtesy Vogue Paris, 1931: 549; © Tim Walker/Art + Commerce: 138, 555; Courtesy Alexander Wang: 557; © Nick Waplington: 336; Photograph Albert Watson: 437; © Bruce Weber: 303, 560; Courtesy Weidenfeld & Nicolson Archives: 297; Westminster City Archives/Jaeger: 255; Photograph Autumn de Wilde, Courtesy Rodarte: 379; Photograph Luc Williame, Courtesy Dirk Bikkembergs: 63; Wingluke Asian Museum, Seattle, Courtesy Junichi Arai: 19; Women's Wear Daily: 296, 402, 542, 568; Courtesy WPR, London: 192; Photograph Ben Wright, Courtesy Emma Hope: 240; Richard Young/Rex Features: 425; Courtesy Zoran srl: 571

本书中文简体版权归属于银杏树下（北京）图书有限责任公司

著作权合同登记号：图字18-2021-280

未经许可，不得以任何方式复制或抄袭本书部分或全部内容

版权所有，侵权必究

图书在版编目（CIP）数据

时尚之书 / 英国费顿出版社编著；沈思齐译 . --

长沙：湖南美术出版社，2022.4

ISBN 978-7-5356-9548-2

Ⅰ . ①时… Ⅱ . ①英… ②沈… Ⅲ . ①艺术 – 设计 – 工艺美术史 – 世界 Ⅳ . ① J509.1

中国版本图书馆 CIP 数据核字 (2021) 第 281455 号

SHISHANG ZHI SHU
时尚之书

出 版 人：黄 啸　　　　　　　　　　　　编　著：英国费顿出版社

译　者：沈思齐　　　　　　　　　　　　出版策划：后浪出版公司

出版统筹：吴兴元　　　　　　　　　　　　编辑统筹：郝明慧

特约编辑：贾蓝钧　潘 萌　　　　　　　　责任编辑：贺澧沙

营销推广：ONEBOOK　　　　　　　　　　装帧制造：墨白空间·张静涵

出版发行：湖南美术出版社（长沙市东二环一段 622 号）　内文制作：张宝英

　　　　　后浪出版公司

印　　刷：天津图文方嘉印刷有限公司（天津市宝坻经济开发区宝中道 30 号）

开　本：889×1194　1/16　　　　　　　字　数：405 千字

版　次：2022 年 4 月第 1 版　　　　　　印　张：36.75

印　次：2022 年 4 月第 1 次印刷　　　　书　号：ISBN 978-7-5356-9548-2

定　价：298.00 元

读者服务：reader@hinabook.com 188-1142-1266　　投稿服务：onebook@hinabook.com 133-6631-2326

直销服务：buy@hinabook.com 133-6657-3072　　　网上订购：https://hinabook.tmall.com/（天猫官方直营店）

后浪出版咨询（北京）有限责任公司　版权所有，侵权必究

投诉信箱：copyright@hinabook.com　fawu@hinabook.com

未经许可，不得以任何方式复制或抄袭本书部分或全部内容

本书若有印、装质量问题，请与本公司联系调换，电话：010-64072833